臥遊

中國山水畫的世界

小川裕充

石頭出版股份有限公司

序

這三十多年來，我調查、研究了世界上公私收藏單位所庋藏的中國繪畫或日本繪畫，而標示此一段落的，即是本書。到目前為止，在我所研究的東亞繪畫範疇內，個人特別感到傾心的作品群之中，數量最龐大的便是中國山水畫。這本書，便是筆者從自己也不知道總數的調查過的作品當中，想起印象特別深刻的以中國山水畫為中心的一百三十餘件作品，然後從檔案中取出調查筆記，回想當時見到作品的地點和年月日，將歷時近十三年連載的「中國山水畫百選」集結而成。

要實際看過這全部一百三十多件作品，不用說對於在本書讀者諸位中佔據相當數量的非事家學者，即便是對於畫家學者而言，都是極為困難的吧！不只是如此。對於三十多年來旅行世界各地的我自己來說，雖然有許多作品至今已看過數次，有些將來也應當還能再見到，但是，也有少數作品是至今僅見過一次，未來恐怕沒有第二次機會再見到。

談到這個，所謂的臥遊，不只是對翻閱本書的讀者諸位之事，也是對我自己的事。這個由中國南北朝時代南朝宋的宗炳（三七五—四四三）所提倡的概念，本來是說身為畫家的宗炳自己將拜訪過的地點畫下來觀賞，或坐或臥，不出門便可以再遊、三遊，但之後也擴展到從未造訪該地的觀者。亦即，以擴展後的臥遊概念為基礎，對畫家、對觀者而言，成為臥遊對象的是：第一，山水畫的臥遊表現本身；第二，表現的地點；第三，作品被繪製、被收藏的歷程。換言之，所謂的臥遊山水畫，更包括了歐洲、美國的風景畫或抽象表現主義繪畫，但絕對沒有與書名標題相矛盾之處。這是因為想要更深刻地認識、表現書名的意義，而經過筆者自

水畫表現的繪畫空間本身，進行更基本的造型性之臥遊；第二，探究山水畫作為理想的或現實的「時空間」，是以什麼為表現目標、及其所表現之物又該如何予以理解，針對山水畫所表現的理想的或現實的地點，進行更高度的表現性之臥遊；接著第三，檢證山水畫是在什麼樣的地點被繪製和收藏在什麼樣的其被定位為什麼樣的物品，針對山水畫之製作、贈答、購買、和收藏過程，進行更廣泛的社會性之臥遊。臥遊乃是由此三重結構形成。在中國山水畫史上，臥遊的概念雖然因時代不同而有所消長，但自始至終，因為宗炳的意圖與山水畫的本質不即不離，因此無有相異。

臥遊，當然不是只有那些能夠閱讀用日文寫成之本書的人才能做的事。即使對於無法閱讀日文的大多數人，本質上也是可能的。這是因為，在筆者因參與中國繪畫世界調查所得知的中國繪畫約一萬件、留存在中國本土的中國書畫兩萬件、和台北國立故宮博物院所庋藏的中國書畫數千件，這總計三萬數千件作品當中，傳統中國山水畫便佔了繪畫類過半數，形成龐大的作品群，與歐洲繪畫最重要的畫類基督教繪畫無分軒輊，可以稱得上是具有人類普世價值的造型作品群；倘若非基督教徒都能夠理解基督教繪畫的卓越品質，那麼不懂日文或中文的人，應該也能夠理解中國山水畫的卓越品質。本書不只收錄中國山水畫，還有日本、韓國

山水畫，而標示此一段落的，即是本書。對於三十多年來旅行世界各地的我自己來說，雖然有許多作品至今已看過數

繪畫，而標示此一段落的，即是本書。

對於三十多年來旅行世界各地的我自己來說

水畫表現的繪畫空間本身，進行更基本的造型性之臥遊；第二，探究山水畫作為

是：第一，由造型上來掌握山水畫作品作為「時空間」是如何構築而成，針對構成山

i

己刻意的挑選；筆者認為本書收錄的歐洲、美國繪畫，與中國山水畫一樣，具有只要經過透徹地觀看，任何人都可以理解的本質。雖然說，只要仔細鑑賞以當前最高精細度印刷為豪的本書圖版，還有，即使不懂日文或中文的人，應該也都能夠理解中國山水畫的卓越品質，當然是一種極端的說法。但本書作為以筆者唯一能夠自由運用的日文來著述的第一步，若是能夠開啟使中國山水畫世界之臥遊成為全世界人皆能進行之事的大門，實為萬幸。

本書之所以採用大型彩色圖版，是因為黑白圖版完全無法讓人明白，作為中國山水畫兩大潮流的水墨山水畫和設色山水畫之中，後者的精彩之處。因為若採用全彩圖版，很容易可以想見出版手續的繁瑣和費用的遽增，所以當筆者正在考慮以黑白圖版刊行之時，內人千鶴子如此建言：「如果不能將設色山水畫的優點傳達給像我這樣的一般讀者，那本書的價值就減半了，不，甚至是減至一半以下了。」因此下定決心以全彩出版。

雖然如此，但一如預期，光是自己進行的出版手續就耗費半年以上，本書和當初設想的簡略山水畫通史恰恰相反，成為了龐然巨物；因為從完稿後耗費了一年以上的時間，出版日比原本預定的時程大幅延遲，對於出版社中央公論美術出版、負責印刷的凸版印刷，以及惠允刊登作品圖版的世界各地美術館、博物館、個人收藏家諸位，還有補助出版經費的日本國內外財團、基金會的各位，造成了許多麻煩，特此致歉，同時對我諸多容忍，使本書得以付梓，筆者的感謝更是無可言喻。

行文最後，對於協助全彩圖版之刊登的收藏家各位、實際執行刊登許可相關業務的各美術館、博物館、財團的承辦者各位、惠賜補助本書之發行的大都會東洋美術研究中心（京都）、鹿島美術財團（東京）、蔣經國國際學術交流基金會（台北）之各位，還有，擔負本書出版發行責任的中央公論美術出版、採用比普通精細度更高二倍的高精細原色版印刷的凸版印刷之各位、考量筆者需要為本書從事資料

收集、編輯實務的諸位研究生、以及使得透過本書之臥遊成為可能的所有相關人士，致上最深摯的謝意，是為序。

二〇〇八年五月十七日

小川裕充　書於東久留米之無齋苦集滅道窟

導 讀——山水畫的東亞臥遊

石 守 謙　中央研究院院士

小川裕充教授的學術生涯幾乎完全集中在中國山水畫的研究上。他的研究成果早就得到全世界研究中國藝術史學界的高度肯定，認為是對中國繪畫史理解之當代開展，提供了重要的貢獻。《臥遊——中國山水畫的世界》一書可謂是小川教授研究中國山水畫業績的總結，既是他的一家之言，亦是可為所有畫史論者參考的典範之作。此書原來在二〇〇八年出版之後，早已獲得各國學者們的推崇，紛紛在著作中加以引用，並視之為近年最有影響力的中國藝術史著作之一。《臥遊》中譯本的出版因此一方面可謂是對不熟習日文之中文讀者的福音，亦是值此中國畫史研究正待開展一個全球性新格局之際，所注入的及時活水。

中國山水畫研究所企圖開展的全球性新格局又究竟是什麼呢？所有的論者當然都期待自己的論述都能在當今這個全球化思潮風起雲湧的時局中，積極地參預到世界上各不同地區，各不同文化傳統的相關思考關懷之脈絡中，而非僅是在孤立的狀態下，進行悲情式的傳統保衛戰爭。然而，如果這個期待要避免流於政治性的口號，具體實踐上又如何能提出突破性的方案？這不能不被視為關心中國山水畫傳統的所有需要面對的問題。這個問題對小川裕充教授而言也非常真實。他的學術訓練出自具有強烈傳承感的日本藝術史研究傳統，同時也需要回應整個更大的知識文化界的需求改變，準備好以一種與他的前輩師長有別的推陳出新角度，向新一代的日本讀者述講一個似乎讓他們感到越來越陌生的「中國」山水畫故事。他的發言位置雖在日本，發言內容卻未受此地理侷限，而企圖面向更

大格局的東亞，甚至整個現代世界，然而，這個新的地理格局並沒有驅使他在眾多時髦的歐美學術理論中選擇只作一個譯介傳播者的角色，用之來重講山水畫的歷史。對他而言，某種對其自身所出學術傳統的「創造性」繼承，遠比附和時新理論來得更為重要。《臥遊》一書無論從命題、選材到論述各個層次，其實處處都透露著作者的如此心境。這對於當今處於極為類似之文化局勢中的中文讀者而言，實在也有值得細細品味的價值。

臥遊選材的東亞格局

如果要認真而客觀地討論中國山水畫史，不能不意識到它存世資料的特殊地理分佈，尤其是日本收藏的重要性。不同於今日在歐美各國收藏中國藝術文物的歷史基本上起自二十世紀初期的文物大流動潮，日本所收藏者則有更長的歷史，即以山水畫相關者而言，第八世紀便有傳至該地者，至此之後就沒有真正的中斷過，十四、十五世紀以後在質與量兩者上更達到一個不可忽視的地步，這便是早期日本專研中國繪畫史大家米澤嘉圃所稱「古渡」日本的中國古畫。如此可被統括為「古渡」的中國繪畫作品可謂具有多面向的意義。一方面它們因為傳入日本的時間早，可能在未受中國後世鑑藏觀影響、免遭臨摹行為泛濫「污染」的狀

態下，保留了某些中國發展中的可信「原樣」；再者，這些作品在日本被寶藏的理由可能本來就與中國主流意見不盡相同，遂而得以無意中拯救了中國在歷史取捨之際所流失的「缺環」，進而有利於還原畫史的「全樣」。另外一個面向則是這些古渡中國畫在日本也形成了他們另外的生命文化史，不但是珍藏品，還是日本畫人學習的「樣本」，成為日本繪畫傳統中不可割離的重要部分。換言之，這些中國古畫在離開中國之後，在日本形成了一個平行但不同質的畫史，其意義自東亞的角度觀之，尤特值注意。對日本收藏中國繪畫作品這諸面向的意義，日本藝術史學界早就有所重視，在包括米澤嘉圃、島田修二郎、鈴木敬及戶田禎佑等人在內的小川教授之前數個世代的學者，莫不對此深有認識和掌握，並引以為他們探討中國畫史的優勢所在。在他們的相關研究中，日本傳統收藏中的中國繪畫名品因此總是優先選擇的焦點，予以精密的調查，由之作問題討論的礎石；數個世代發展下來，這就形塑出一個極有特色的中國畫史研究之日本現代學術傳統。

小川教授的中國山水畫史工作，即清楚地出自、持續了這個學術傳統。

最能透露小川教授這個日本學術傳統關懷之淵源者，當數他對南宋末期僧侶牧谿和玉澗山水作品的重視。這兩位僧侶的山水畫在中國「正統」的鑑賞觀下，早就被十四世紀的理論家評為「粗惡無古法」、「不入雅玩」的品級，因此在中國收藏中幾乎無作品可尋。然而，他們在「瀟湘八景」主題所作的潑墨風格山水畫為歷代許多日本水墨畫人的風格取法源頭，形塑了一個在中國完全不存在，甚至無法想像的輝煌生命史。在那段漫長的日本收藏過程中，他們的山水作品都已非原樣，但經過大幅度改裝處理而成片段化的各景圖畫，仍然被指定為文物最高等級之「國寶」，並自二十世紀三〇年代以來吸引了一代代重要學者的研究投注。

小川裕充教授可謂極有意識地繼承了這個研究傳統，並嘗試在此基礎上提出他的新成果。其中之一即為他對現在傳世牧谿畫卷各個段落的精細測量和計算，再

輔以對內容畫意之考訂，以及收藏文獻之追溯，重新「復原」了牧谿《瀟湘八景圖卷》原本上、下兩卷的全貌，並對其各景次序之構成，提出了最有說服力的推測。這個成果在《臥遊》一書中針對牧谿《漁村夕照圖》[圖版四]所作的解說中也以插圖的形式呈現，值得中譯本的讀者參看。牧谿圖版在書中的位置，亦可提醒讀者注意，它與玉澗二者分居第四、第五，在這麼一部以中國山水畫全史為訴求的書中，其前端位置似乎顯得有些超齡，不符年代學的次序原則。其實，如此排序正好展示了小川教授對此二件山水畫重要性的高度肯定。在他所描述的中國山水畫世界，可大別為華北與江南兩大系統，前者可由北宋的郭熙《早春圖》[圖版一]代表其大成，後者的開創人物為五代南唐的董源，惜無真蹟傳世，僅能賴《寒林重汀圖》（亦存日本）[圖版二]推想董氏的原樣。可惜，《寒林重汀圖》畢竟只是一幅優秀的後摹本，欲賴之確認董源的風格表現之真實，還不免有些缺憾，在此狀況之下，被相信是宋畫真蹟的牧谿《瀟湘八景圖卷》既可與圖版三的米友仁《雲山圖卷》作風格上的連接，又在水墨使用中充分呈現光線和空氣在江南景物中的表現，正和《寒林重汀圖》同調，合之正足以說明江南山水系統的發展大要。

如同牧谿、玉澗作品向中國山水畫史壙補上原來遺落的缺環，小川教授還一直關心如何從東亞區域中他地的歷史作品中尋找中國資料已經消失不存的歷史訊息。他對日本平安時代（十二世紀）繪卷名作《信貴山緣起繪卷》[圖版三〇]的探討就是這種例子。日本的繪卷都為描繪本地寺院或歷史人物故事的連續性圖畫，向來被視為日本古來「大和繪」傳統的發展，《信貴山緣起繪卷》此卷即為此傳統中可資代表平安時代的可靠作品，其最特殊的山水部分所使用的水墨用筆，既不同於中國所習見的皴法，也有意表現自然物象的現實狀態，因而被關心整理所謂「日本藝術特質」之論者引為日本式水墨用筆的開端之作。小川教授則將之回置於十二世紀中國畫壇的發展脈絡中，指認出此卷山水之用筆用墨其實出現了值得注意的折衷現象，一方面取法唐代已傳至日本者（如正倉院所藏八世紀的《騎象奏樂

圖》，圖版二九，另外也吸收了中國十二世紀前半北宋山水畫技法的新發展，實在不能就簡單地定義其「日本性」。他的這個觀察不僅可以修正日本藝術史中之成見，對理解十二世紀中國畫壇之整體動向而言，亦極為重要。他選擇了幾件可靠的同期中國山水人物畫卷，如喬仲常的《後赤壁賦圖卷》【圖版三三】和張擇端的《清明上河圖卷》【圖版三二】，就其情節表現和手卷方向的順逆關係，觀看視點在全卷中移動的複雜度，以及其山水物象之畫面呈現對照著名古典「四季山水」經由光線與大氣來表達季節時間感的關心等等項目，和《信貴山緣起繪卷》進行比較研究，結果發現它們之間在表面上的差異外，竟有高度的一致性，合之可賴以理解東亞山水畫在經過《早春圖》那種高峰之後，於十二世紀前期時所經歷一段轉折改變的全貌。而在此一致性和獨特性的雙面辯證中，《信貴山緣起繪卷》此件日本作品不僅融入了中國畫史，也在東亞山水畫史中得到新而深刻的意義。

也就是在這個東亞思考架構下，小川教授超越了前輩學人汲汲於建構藝術之「國別史」的界限，開出一個具有前景的新局。不過，他亦刻意避免流於理論的抽象討論，也不隨便附和世界史觀的新潮，一切有關東亞的論述，最後還是要回歸作品研究之上。當讀者閱讀《臥遊》一書時，或許會訝異於發現日本雪舟《天橋立圖》【圖版六八】、浦上玉堂《東雲篩雪圖》【圖版一三二】以及朝鮮安堅《夢遊桃源圖卷》【圖版六七】等「非中國」的作品皆名列其中，此時，就請先由作者的東亞關懷察之。

山水畫即在邀約臥遊

《臥遊》一書的整體設計本身相當特別，係以作者精選的一百三十五件繪畫作品為主來展現中國山水畫的世界和歷史發展。上文雖然強調了小川教授之深植於日本學術傳統，而對日本收藏中之名品特為重視，不僅運用其在地優勢，對之進行

最為詳盡的觀察，並據之提出新論述，他對世界各地收藏之掌握亦有過人之處，那基本上是得力於自一九七○年代起始，由鈴木敬教授所領導的東京大學中國繪畫調查計劃，幾乎訪遍除了台北故宮、中國大陸收藏之外的全世界公私所藏中國繪畫，其成果亦以《中國繪畫總合圖錄》的形式向學界公開。該圖錄迄今已至三編，被學者視為不可或缺的中國畫史圖像資料庫。小川教授本人自研究生的青年時期即參預這個調查工作，自己還是第三階段的主持人，可見其投入之深。台北故宮、中國大陸收藏及近年考古出土資料雖不在東京大學《總合圖錄》的收錄範圍之內，然其重要性也受到他的充分注意，而納入《臥遊》一書中。其中列在圖版第一的台北故宮收藏的郭熙《早春圖》，地位就極為突出。這幅山水畫是小川教授自承影響他選擇以中國繪畫研究為一生志業的關鍵，幾十年來他把握每一次可以近距離觀察的機會，進行了至少十次的研究。他的著名論文《院中名畫》即以《早春圖》為焦點，他對中國山水畫造型原理所提出的「連想」(imagination) 論，亦由此作發出。

「連想」論可謂是小川教授對整個中國山水畫造型手法總結歸納之後所提煉出的精華，也是本書中（本論）一文中的要點。有關視覺連想力在繪畫創造與欣賞過程中所起的作用，中國傳統畫論中多少亦曾觸及，例如「張素敗壁」的故事即屬之，只不過，這在他的討論中被轉化成現代式的分析語言，並以對造型手法的歸納整理為基礎架構。他在造型手法分析中投注心力最多的可能在於「透視遠近法」的「新發現」。這個他對山水畫面空間表現的自創說明，基本上出自於對使用西方透視 (perspective) 勉強說明中國山水畫的不足而作的修正，其修正的對象也包括許多人習用的「散點透視法」。它與前人最大的差別在於理出畫面上可以掌握全局的「基本視點」和由之拉出的水平線，並依之在此設想線之上下分別處理可見之地面／水面和不可見之煙雲遠景；畫者在此簡明之原則上再採各種基本構圖形式，將取自自然界的物象，依其畫面變化需求和理想性之指導，鋪陳

v

出各式各樣的畫中山水。但是，真正讓某些山水畫得以躍升爲傑作而有迷人魅力者，則是在這個基礎架構上畫家逞其才華而自由運用的「連想」畫法。一般尋常人固然都有觀雲朵而想像成人物或自然物的能力和經驗，但是，畫家如何在山水畫上操作其連想畫法？這卻不易以形式分析來還原其步步程序。而正如小川教授所提示的，這個連想之完成，其實還須牽涉到觀者的參預，即畫家必藉由其所繪來誘發觀者的連想。換句話說，邀請觀眾對畫中所用之形式同畫家一起進行連想活動，便成爲連想畫法的必要部分。只有如此，畫面上無意義的線條或墨塊，才能被「看成」山水形象，甚而感受到「生氣」的表現。北宋時評論家沈括在報導他觀看董源山水畫後的心得時，就說：近觀時根本看不出物象之所以，遠觀時則「景物粲然」；這不正是觀者連想的見證？《寒林重汀圖》的中景以上表現亦從畫家的層面，對此作了充分的印證。元代黃公望的《富春山居圖卷》〔圖版五一〕則可算是董源系統在後世的高峰，亦爲小川教授引爲其連想畫法之極致表現，值得讀者在本論及分說中細讀作者的分析。

連想畫法向觀眾的邀請參預，亦可協助讀者體會小川教授爲何以「邀約」來定義他的「臥遊」理念。臥遊之說早見於南朝宋宗炳（五世紀初期）的言論，表明他之所以以山水圖壁，係因「老病俱至，名山恐難遍遊，唯當澄懷觀道，臥以遊之」。由於這個概念最能顯示畫者與觀者雙方皆有的高尚情懷，且得不受個人實地景觀經驗之束縛，故每在言及山水畫時一再被人引用，久而久之，早成老生常談。小川教授在此卻能老調重彈，另賦新意，將重點轉移到「邀約」一邊，創新地詮釋了「臥遊」這個古典理念。在全書曲折而又嚴密的分析論述之中，其實深藏著他自己的根本關懷：「何謂山水畫？」對這個根本性的提問，他嘗試向讀者提供這一百多個時空有別，並富於個人差異的個案供作參照。他對中國山水畫造型手法之解析，不僅意在書寫一個一以貫之，而又充滿豐富變化之山水畫史，更要引導讀者重回畫家當時的臥遊，以及作品在歷代遞藏過程中不同觀者所經歷的臥遊。進行這些臥遊的目的也不在重新喚起某種像瀟湘或西湖等勝景的實地記憶，而是藉由連想的參預，再次與畫家一起向觀者所展現的那個世界。換言之，山水畫即是在邀約臥遊。《臥遊》一書因此一方面是作者小川裕充自己受到山水畫邀約的臥遊，另一方面也是他向東亞各地觀眾所發的邀約臥遊。至於世界上其他地方人士，如能循此理解山水畫的臥遊，應亦在邀約之列。

目次

凡 例

1. 本書是以雜誌《東方》（東京：東方書店，一九八九─二〇〇二年）一〇四號至二六一號，歷時將近十三年斷斷續續連載的「中國山水畫百選」為基礎，修訂連載時敘述不夠完備之處後，當作「本文」。並且，大幅增補了當時因篇幅關係而無法顯示的引用資料及參考文獻等，並在撰寫本論《邀約臥遊─山水畫的手法和原理》的同時，以連載時無法使用的大型高精細彩色圖版為主軸，大幅增補了與各件作品相關的插圖，有助於理解初次使用以來便不即不離的山水畫和臥遊。

2. 本書收錄的一三五件作品，全部都是筆者自己於前述百選撰寫之前，經過約三十餘年在世界各地實際見過的作品。
但目前還未能實際看過者，唯獨本範圍內所敘述的《遼慶陵中室四方四季山水圖壁畫》（圖版一五）、《敦煌莫高窟第四四五窟北壁彌勒上下生經變相壁畫》（圖版二七）、《敦煌莫高窟第三二一窟南壁寶雨經變相壁畫》（圖版二八）三件例外。至於根據詳細的圖錄或精緻的複製品進行考察的《唐懿德太子墓墓道儀仗圖壁畫》（圖版二六）及安堅的《夢遊桃源圖卷》（圖版六七）這兩件作品，則在撰寫百選後實際過目，並已確認應該沒有敘述錯誤之處。
無法實際過眼的作品，即使是優秀作品也不選入。不過，關於本文中所觸及的百選以外的作品，則無此限。

3. 作品的描述，在某些情況下雖存在著可追溯至十年前的內容，但仍是以完整連貫性的描述為目標，而沿用最初呈現的敘述。像前述的《遼慶陵中室四方四季山水圖壁畫》雖然在執筆當時被判定為遼代最盛期的名君聖宗的陵墓，但近幾年來則被證明是其下一代興宗的陵墓，諸如此類產生了明顯的誤解或為順應敘述之一貫性而應予補足的事項，則不在此限。

4. 關於各畫家的作品，以一件為限，至於其他作品，本文中將盡可能言及。特別是現存作品豐富的明清畫家的情況，與宋元時代畫家相比，不用說必須割愛的作品遠遠佔了多數。再者，獲選的畫家數量，比起已知畫家的總數量，仍屬少數，這點也無須再討論。但是，即使是這種情況，為了選擇出概觀中國山水畫全體的百餘件作品又不失其適當性，已經盡可能地多加考慮。宋代以前四十件，元代二十件，明代四十件，清代三十件。可是，還必須另外討論傳統的中國山水畫，關於十九世紀中葉的清代晚期以降、及近現代的作品，只好全部割愛。

5. 所謂征服王朝，即未將中國全境納入版圖的遼、金等的作品，也納入中國繪畫的範疇，列為宋代以前的作品。不過，會尊重王朝的個別名稱。

6. 逐直標示出作者名字，表示該作品大致上被認為是真蹟，但是也有意謂著與真蹟極為相近時期的摹本的情況。

7. 作者名字標有「傳」字者，如字面所示，有以下兩種情況：一種是該作品上沒有落款印章，而由後人加上傳稱；另一種情況是即使有落款印章，自然而然存在傳稱，但筆者以此表示不認為出自作者本人之手。可是，不管上述哪一種情況，該作品在該作者的傳稱作品中，被公認是能夠作為研究對象的最佳摹本或流派作品，是不會有所改變的。

8. 作者名只依據本名的名諱。至於來自他人通稱的字，為了文雅活動而自稱的號，或者因功績而在歿後受贈的諡等，並非特別必要。再者，在必要的情況下，根據《中國書畫篆刻家字號索引》、《中國美術家人名辭典》、《新潮世界美術事典》等書，亦可以容易地檢索到，故省略。不過，關於僧侶畫家，會依循慣例，以法號表示，法諱反而予以省略。並且，用以表示各個朝代一元制的明清時代的皇帝名稱，關於元代以前的皇帝名稱，稱呼諡號或廟號，關於實行一世一元制的皇帝（日本）的皇帝名稱，則稱呼年號。

9. 關於作者的籍貫，與字或號一樣，如果不是特別必要，則省略。

10. 關於作者的生卒年原則上依據《新潮世界美術事典》。若《新潮世界美術事典》沒有記載或是記載有誤的情況，則依據《中國美術家人名辭典》。另外，若是生卒年有多種說法的情況，不會特別進行考證。

11. 關於在作品的本紙、本幅上書寫的包含作者資料在內的題記，或其上鈐蓋的歷代收藏家鑑藏印等，另外設置資料編加以收錄。書寫或鈐蓋在裝裱或別紙上的題跋或印章，原則上予以割愛。

12. 畫冊的形式材質標示為紙本水墨（設色）者，意謂該冊頁有紙本水墨和紙本水墨設色兩種。

13. 關於歷代對該作品收藏記錄的著錄，若不是特別必要不會觸及。請參照《歷代著錄畫目》等。

14. 關於壁畫，會清楚寫出原所在地；關於卷軸等的收藏者，會清楚寫出現今所在地和現今收藏者。不過，關於標示我國（日本）的縣、中國的省份、美國的州名，或是只標示所在都市的名稱，都沒有特別設定原則。
此外，關於冠有所在地名的機關，不會重複標示所在地名。例如關於遼寧省博物館、克里夫蘭美術館等機關，不會標記出前者所在市瀋陽、後者所在州俄亥俄。

15. 關於本書言及的歷史上地名所對應的現今行政區劃，全部是以《中華人民共和國行政區劃簡冊：二〇〇八》（北京：中國社會出版社，二〇〇八年）為基礎來表示。

臥遊

中國山水畫的世界

本書獻給兩位母親　母親小川比三子和姨母小泉喜代

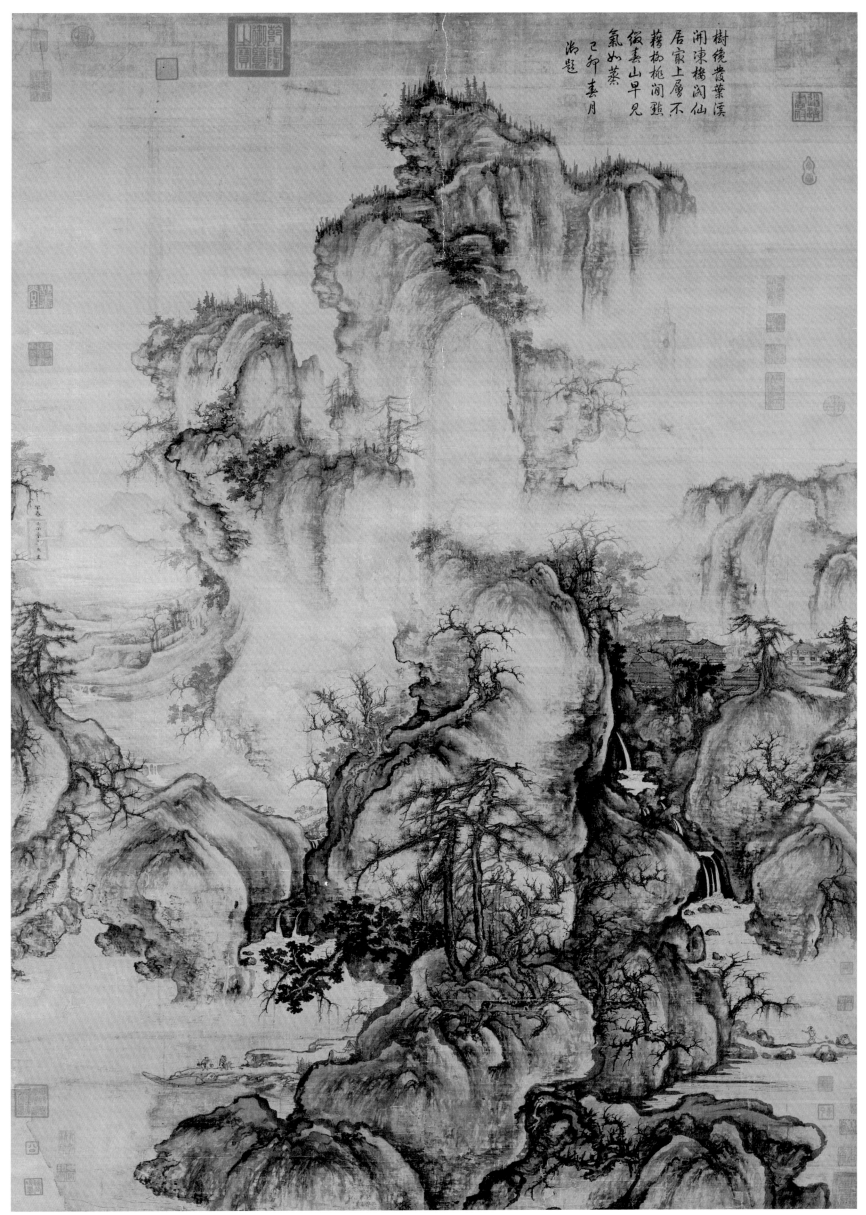

樹繞叢葉溪
閒凍橋澗仙
居家上層不
藉杳桃間點
綴春山早見
氣如蒸
己卯春月
御題

1　北宋　郭熙　早春圖　1072年　台北　國立故宮博物院

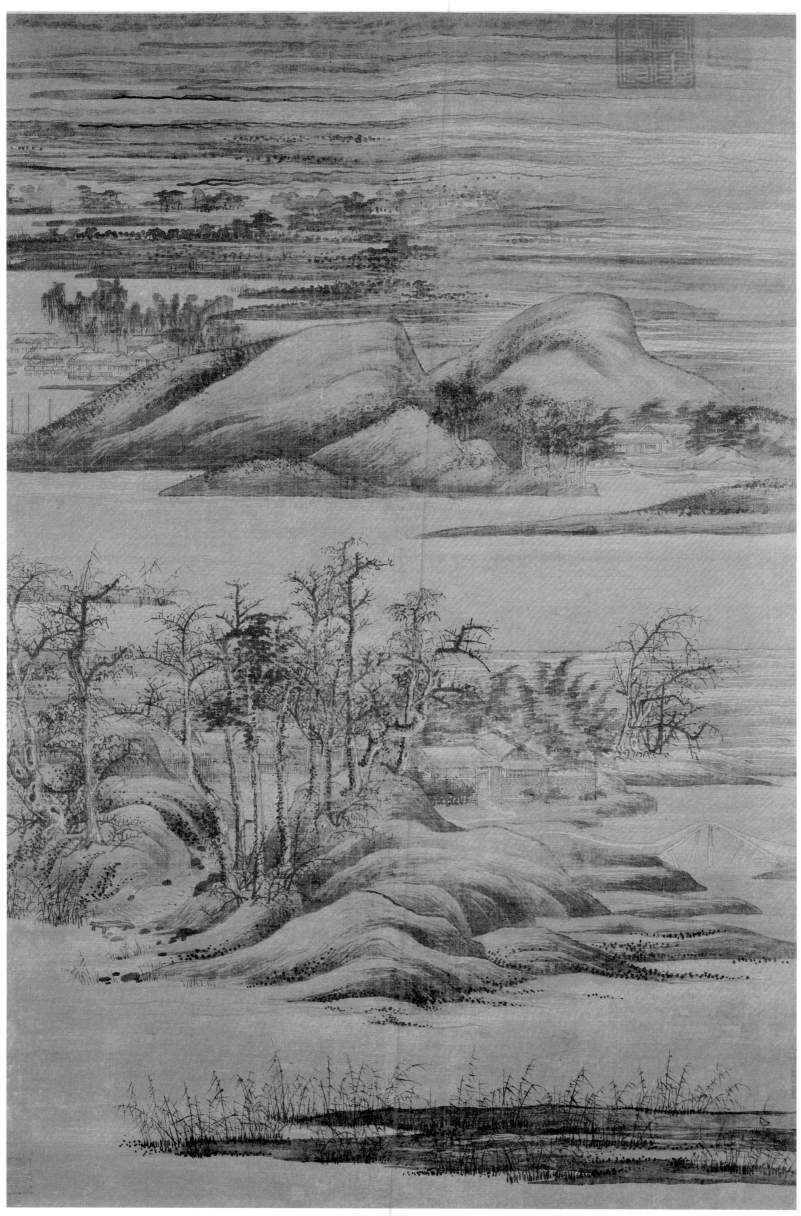

2　五代　（傳）董源　寒林重汀圖　　兵庫　黑川古文化研究所

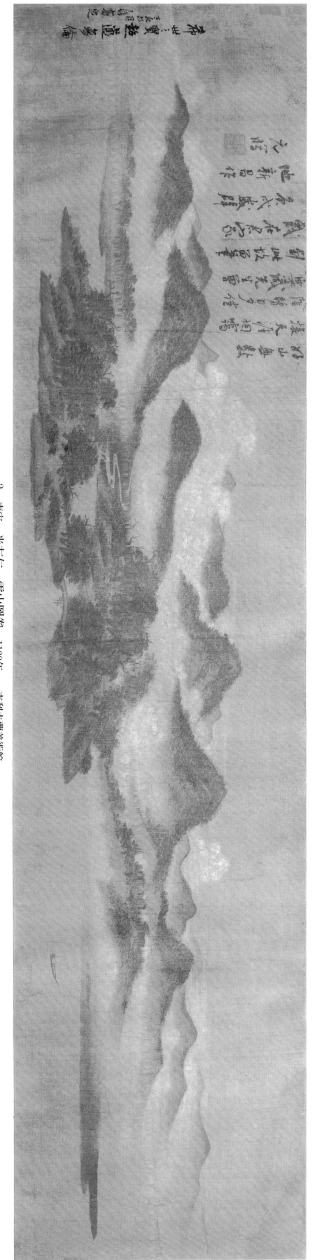

3 南宋 米友仁 雲山圖卷 1130年 克利夫蘭美術館

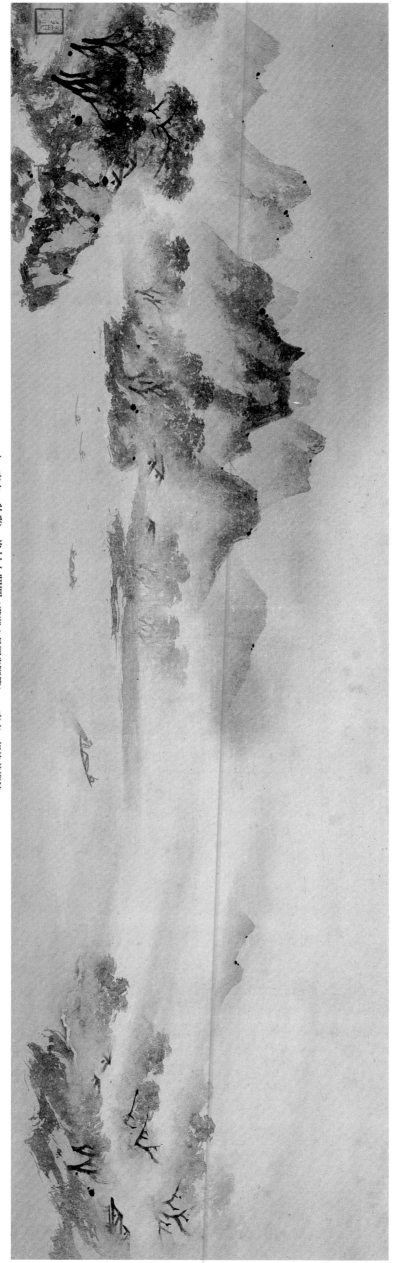

4 南宋 牧谿 漁村夕照圖 (瀟湘八景圖卷斷簡) 東京 根津美術館

乾隆御題

雨歇前村煙靄收
小橋幽徑有行人
誰家市肆臨官道
隱隱家林傍碧流

5 南宋 玉澗 山市晴嵐圖（瀟湘八景圖卷斷簡） 東京 出光美術館

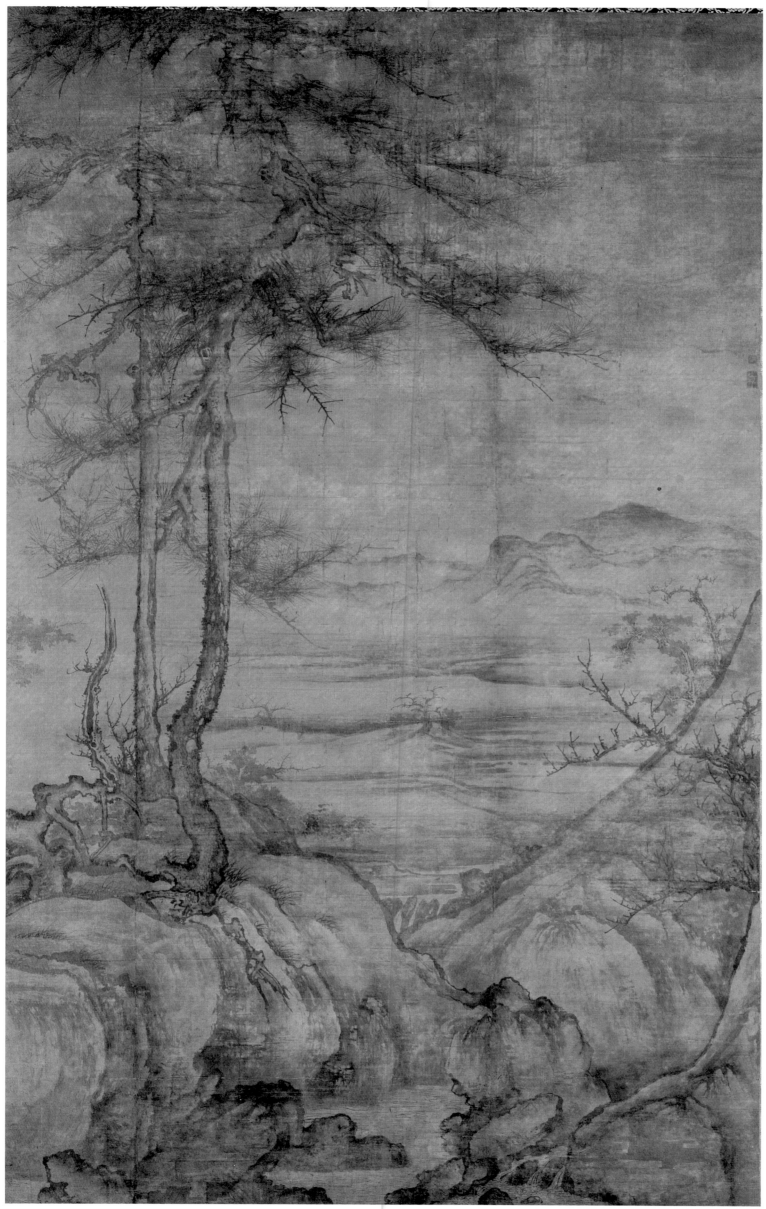

6　北宋　（傳）李成　喬松平遠圖　三重　澄懷堂美術館

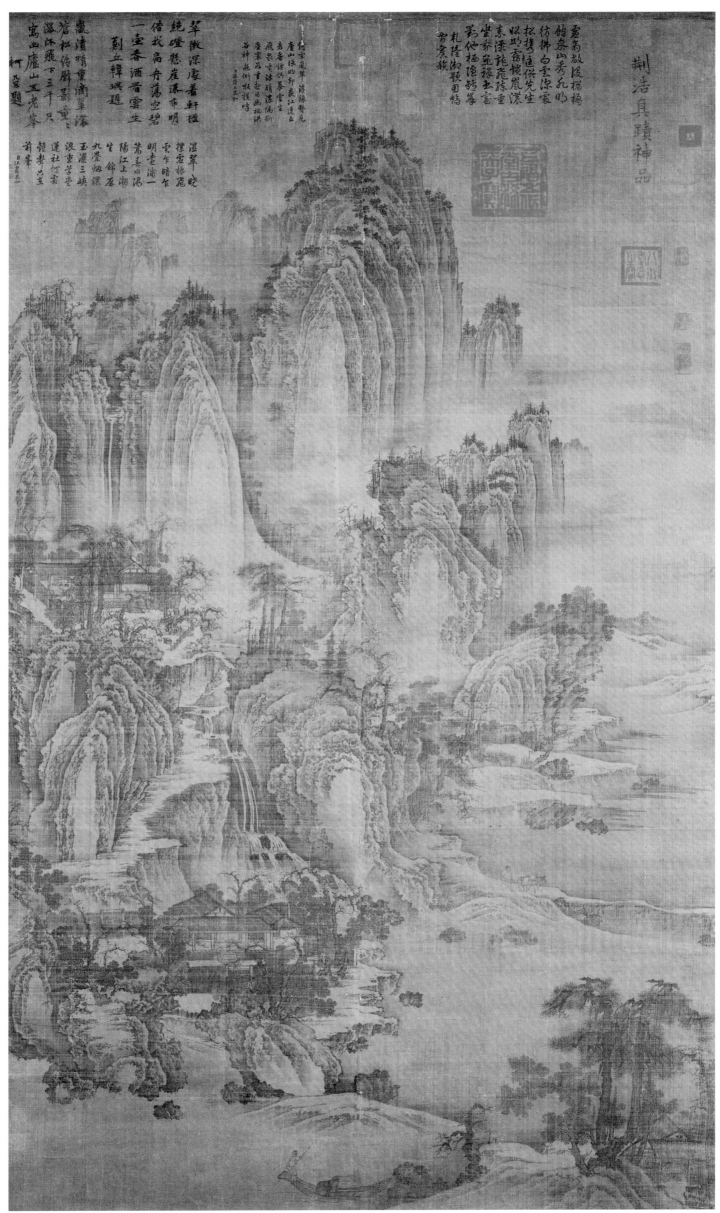

翠微深處著軒楹
絕壁懸崖瀑布明
借我扁舟蕩空碧
一壺春酒晉雲生
劉立幟題

亂清晴草滿翠漭
蒼松綺閣屏景真
温泼雁下三千尺
寫山雁山玉老峯
村喦題

温翠曉
禮空松花
雲乍晴乍
明老滴一
萬壑水湯
陽江上湖
九曡三峽
玉滃三峽
浪重暮雲
運社行雲
賛勢兒立
前峯

（上方右側題跋）
靈高故段植楓
飽泉山秀丸竹
彷彿連供先生
松揚嘉城嵐漾
以助嘉城嵐重
素溪桃徐涼重
坐乔苑祿玉宮
萬他榴徐弱筆
札隆御題因特
宮家藏

（上方左側題跋）
荊浩真蹟神品

7　唐末五代　（傳）荊浩　匡廬圖　台北　國立故宮博物院

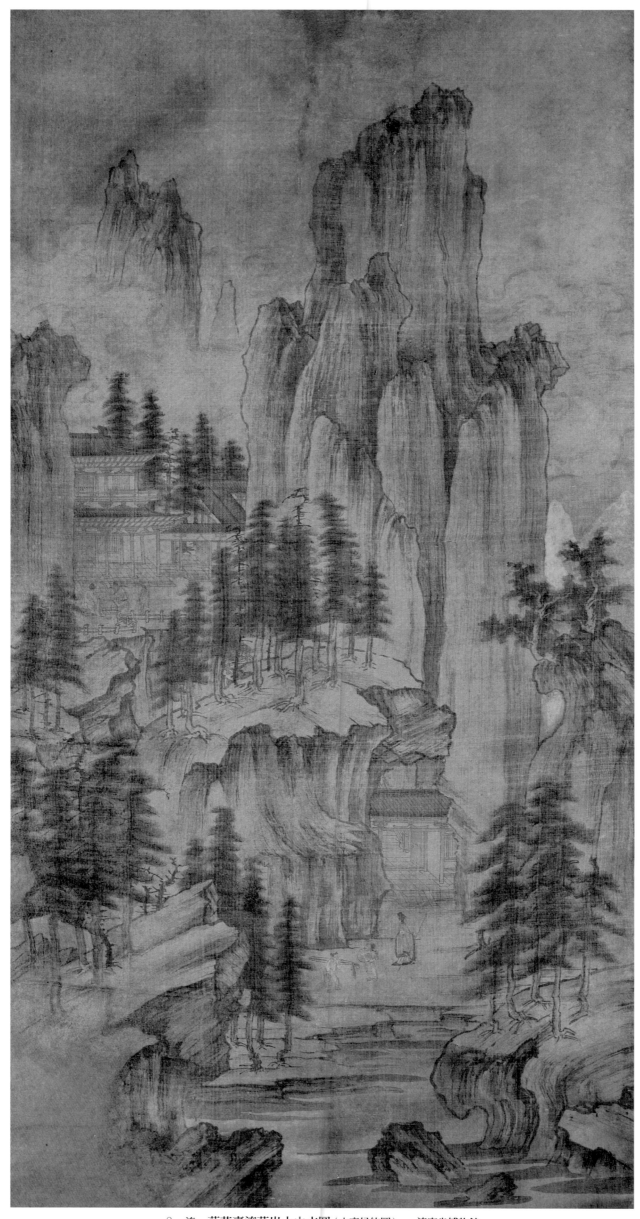

8　遼　葉茂臺遼墓出土山水圖（山弈候約圖）　遼寧省博物館

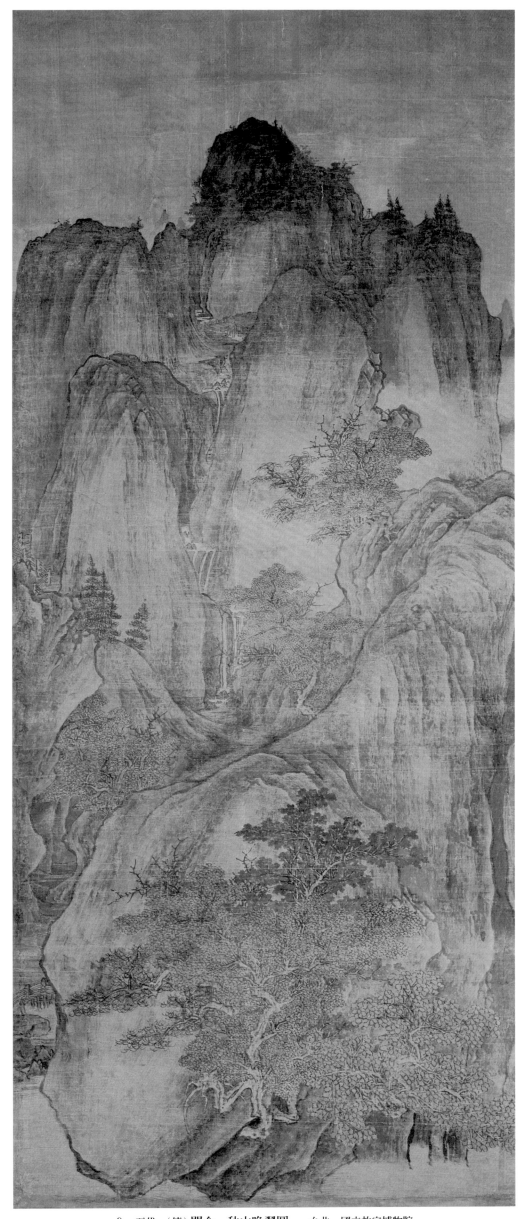

9　五代　（傳）關仝　秋山晚翠圖　台北　國立故宮博物院

10　北宋末南宋初　岷山晴雪圖　台北　國立故宮博物院

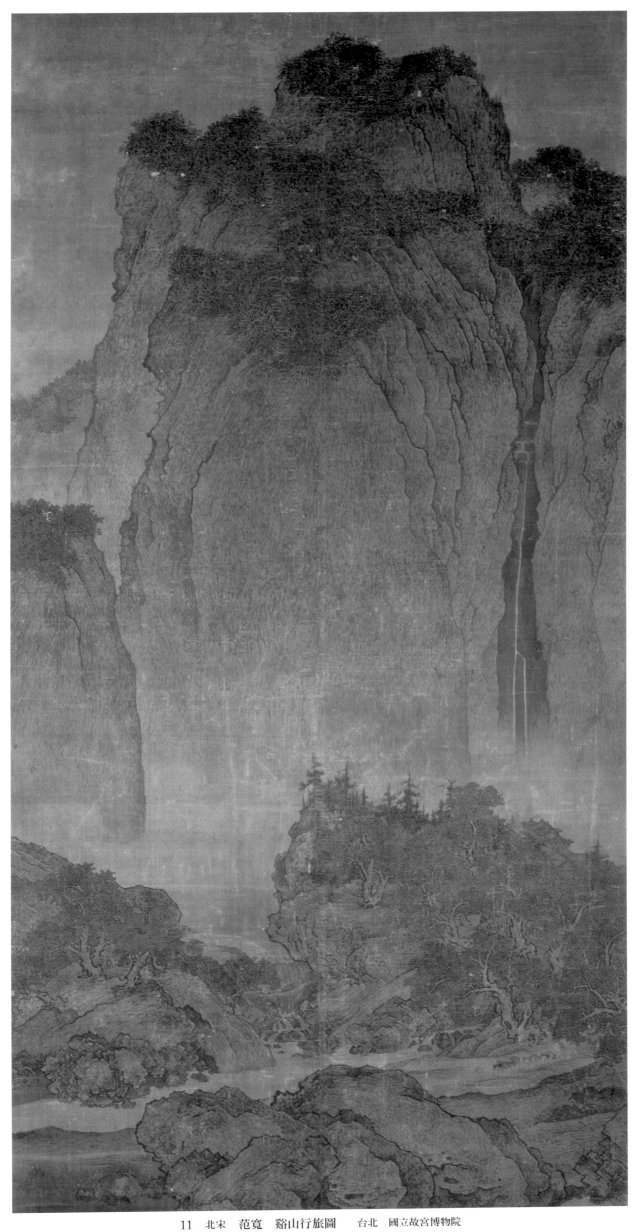

11　北宋　范寬　谿山行旅圖　台北　國立故宮博物院

12　北宋　（傳）巨然　蕭翼賺蘭亭圖　台北　國立故宮博物院

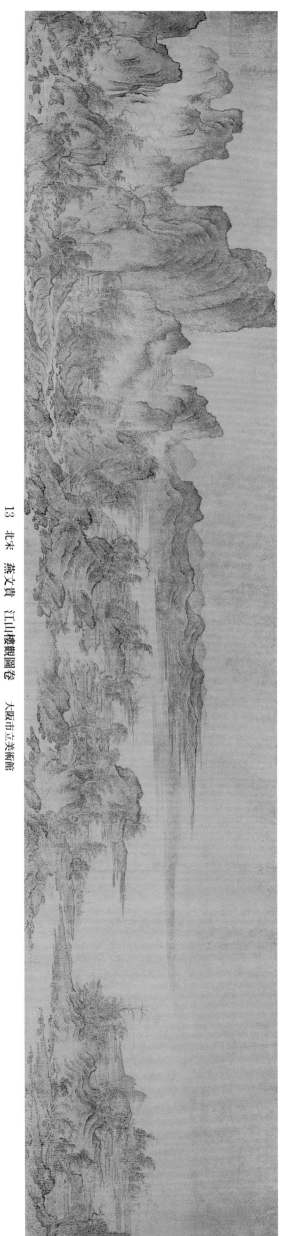
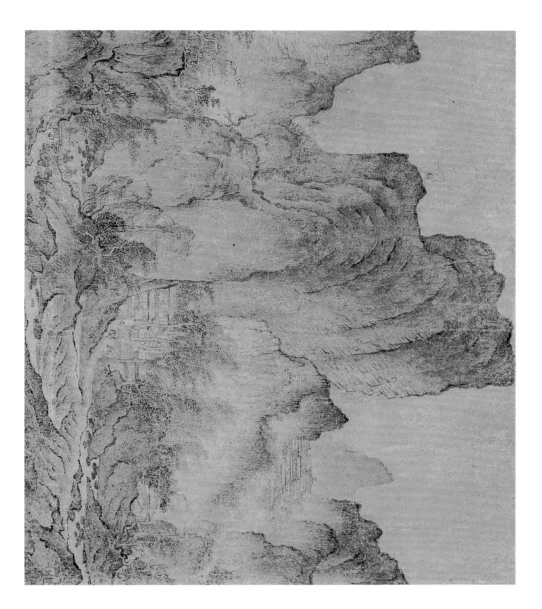
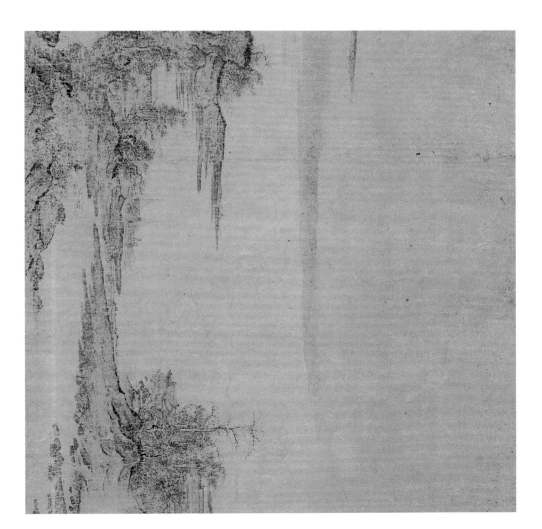

13 北宋 燕文貴 江山樓觀圖卷 大阪市立美術館

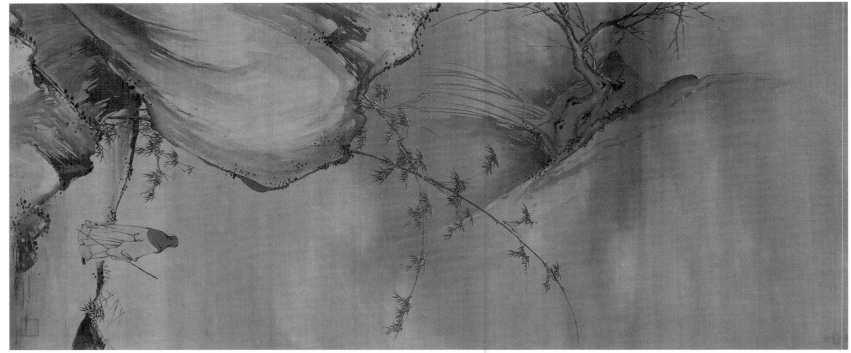

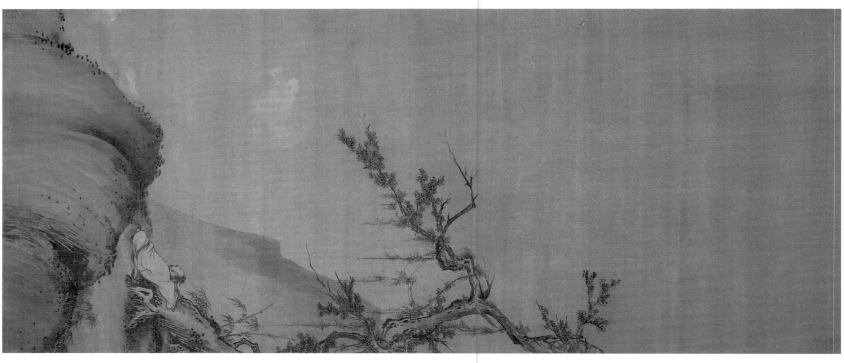

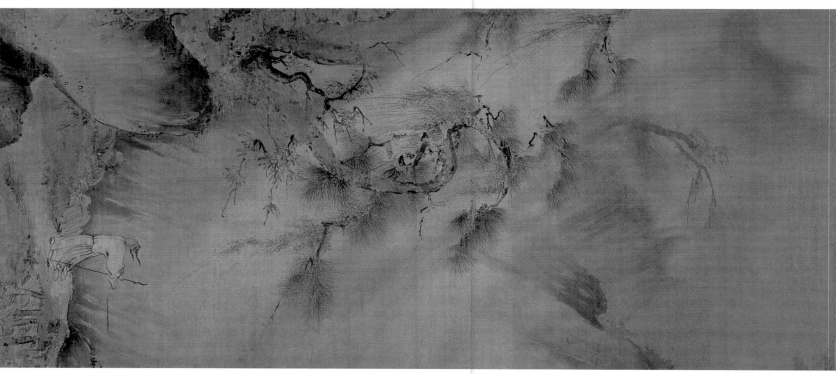

16　北宋　（傳）趙令穰　秋塘圖　　奈良　大和文華館

夏部分

冬部分

15　遼　慶陵東陵中室四方四季山水圖壁畫　1055年　內蒙古自治區赤峰市

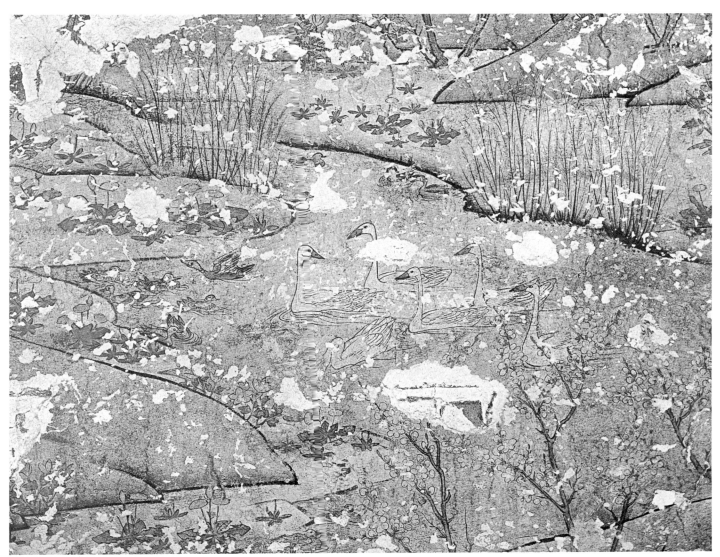

春部分

秋部分

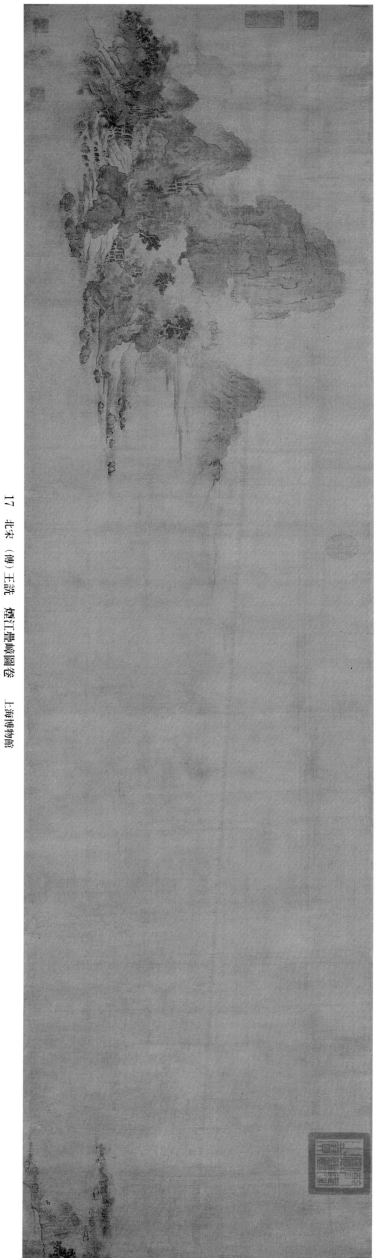

17 北宋（傳）王詵 楚江疊嶂圖卷 上海博物館

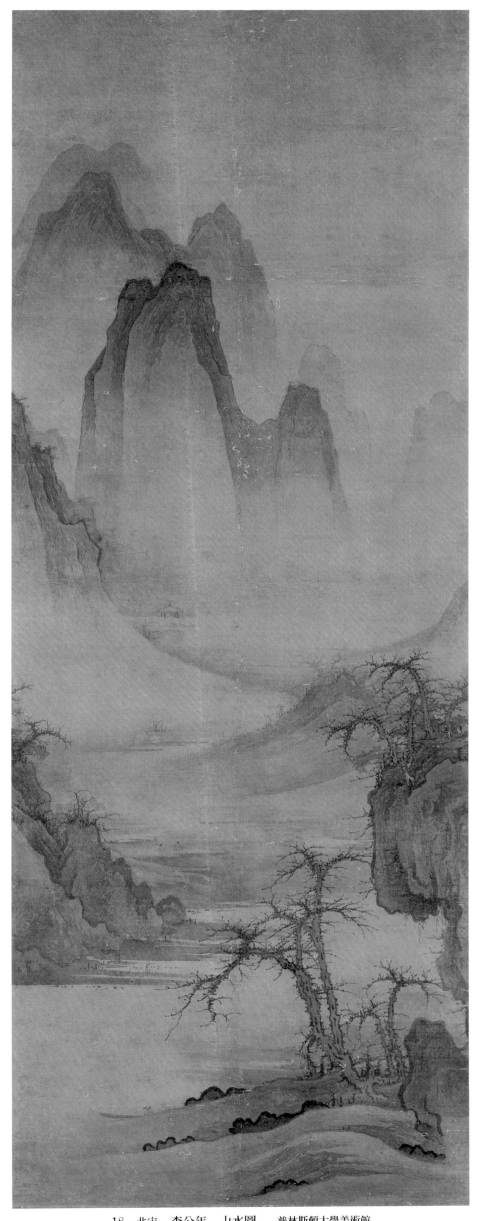

18　北宋　李公年　山水圖　普林斯頓大學美術館

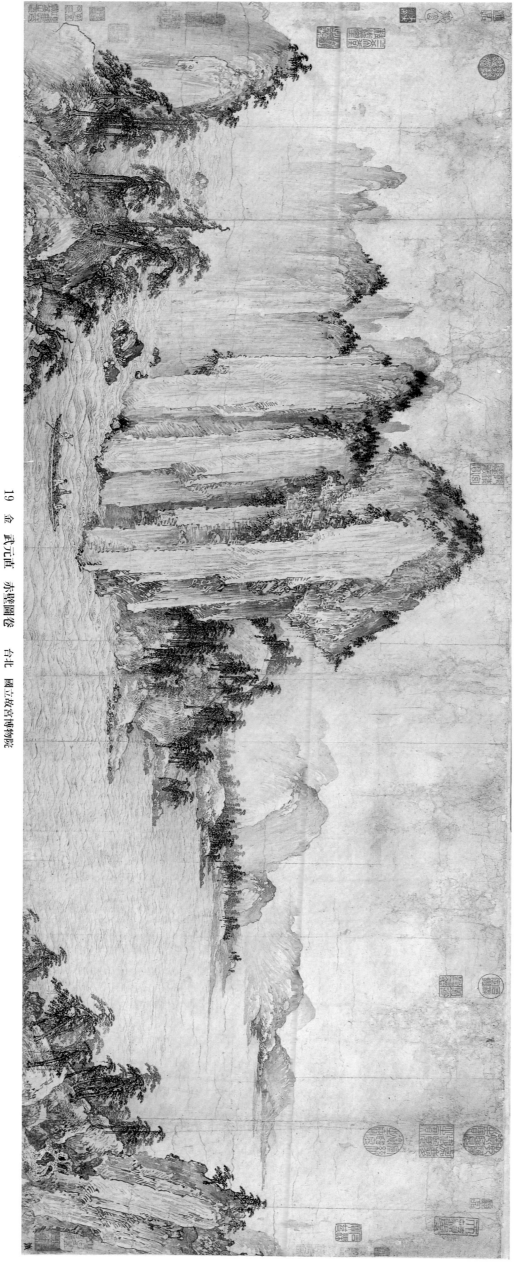

19　金　武元直　赤壁圖卷　台北　國立故宮博物院

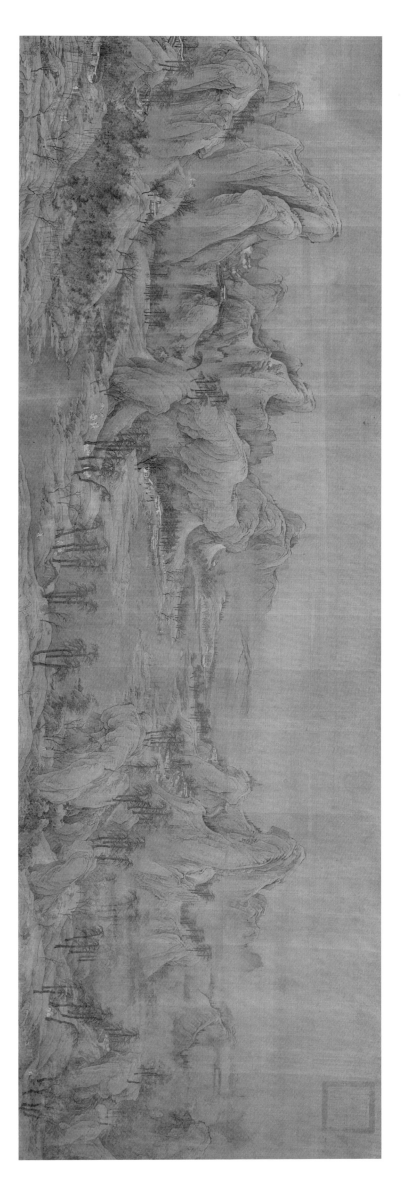

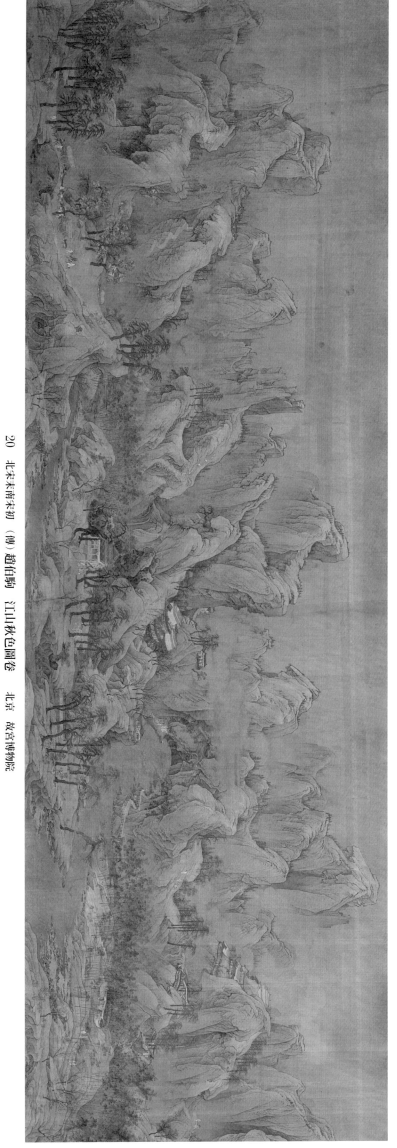

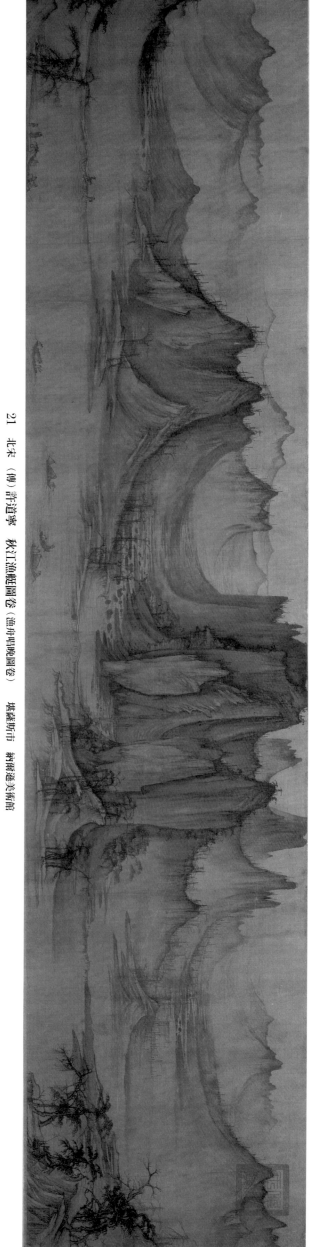

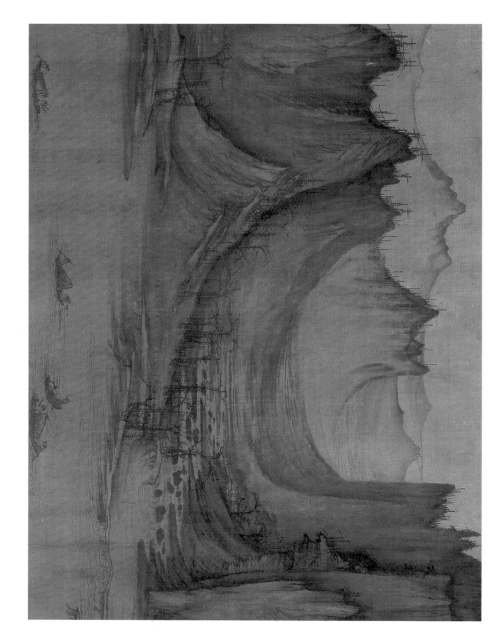

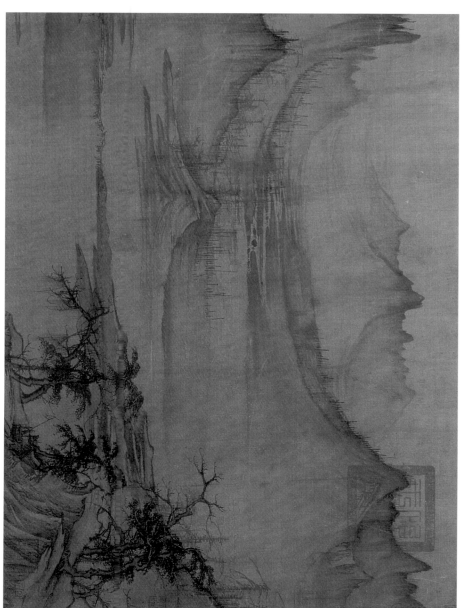

21 北宋 (傳) 許道寧　秋江漁艇圖卷 (漁舟唱晚圖卷)　堪薩斯市　納爾遜美術館

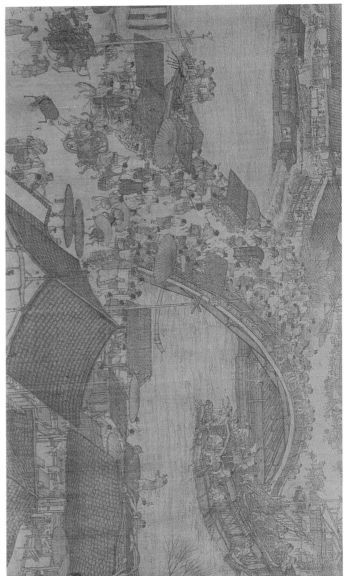

22　北宋（傳）張擇端　清明上河圖卷（局部）　北京　故宮博物院

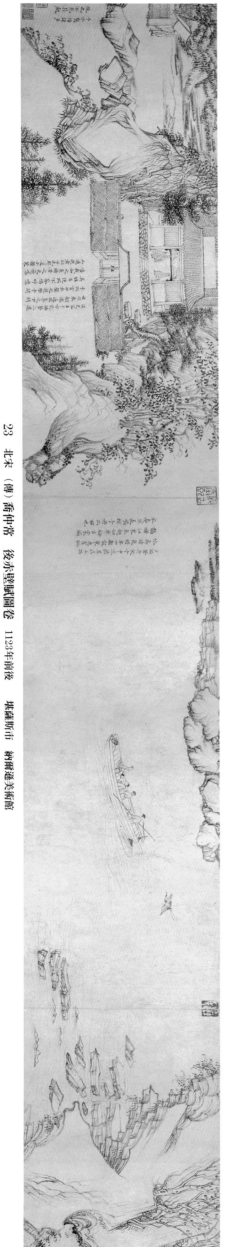
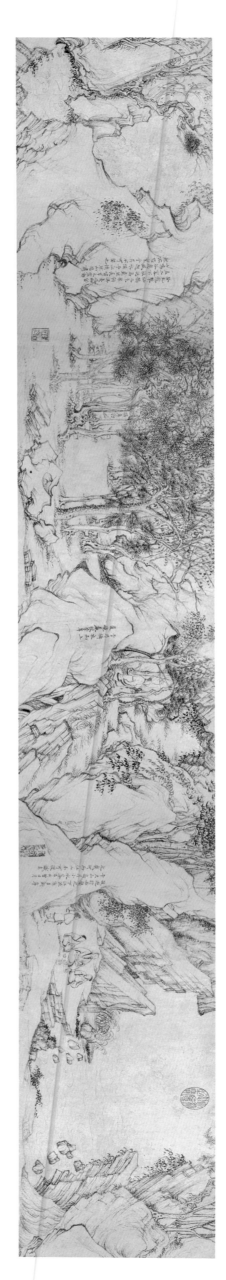
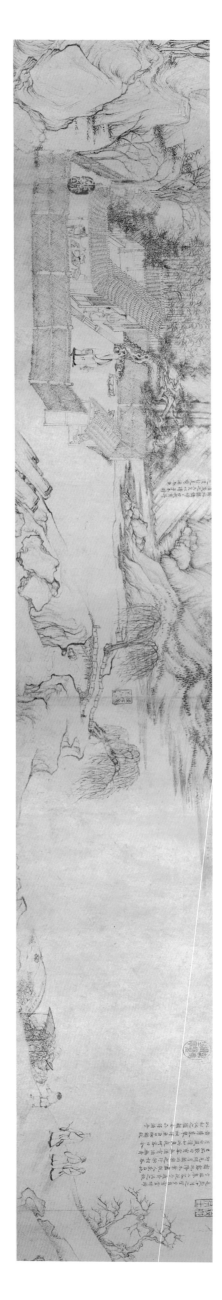

23 北宋（傳）喬仲常 後赤壁賦圖卷 1123年前後 堪薩斯市 納爾遜美術館

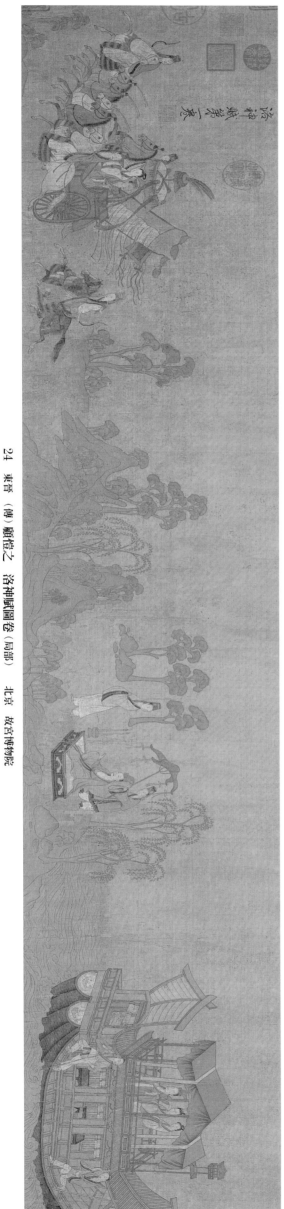

24 東晉 (傳) 顧愷之 洛神賦圖卷 (局部) 北京 故宮博物院

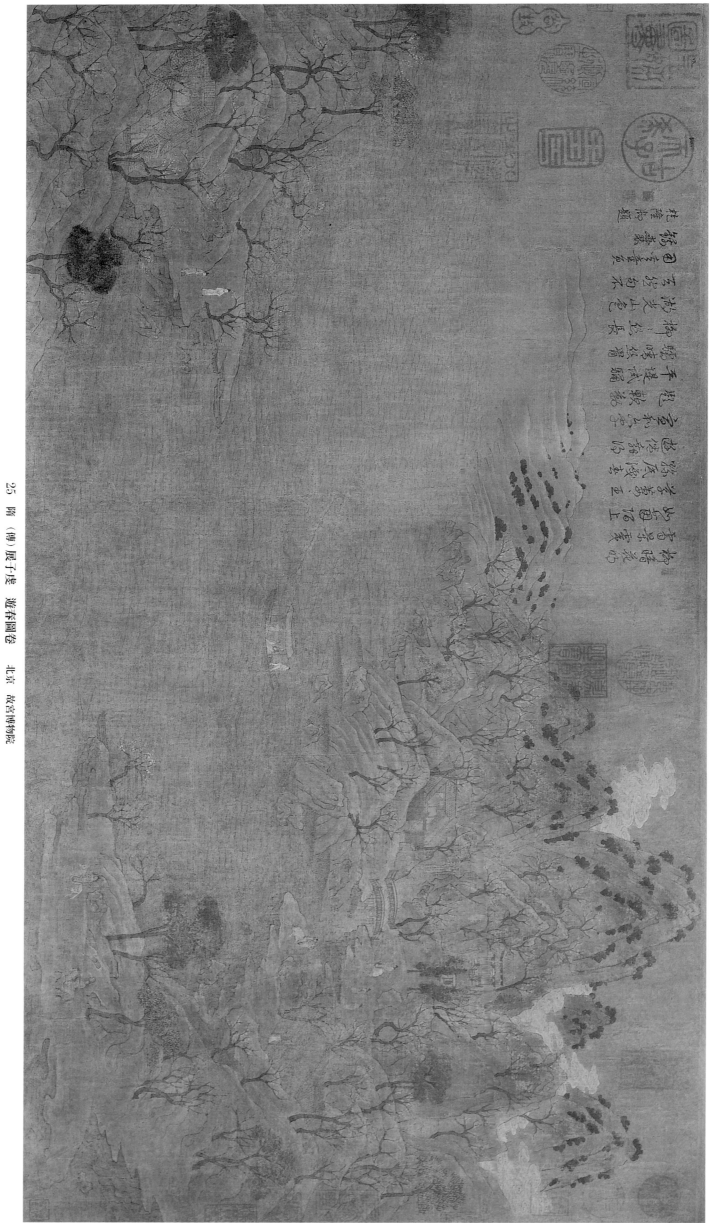

25 隋（傳）展子虔　遊春圖卷　北京 故宮博物院

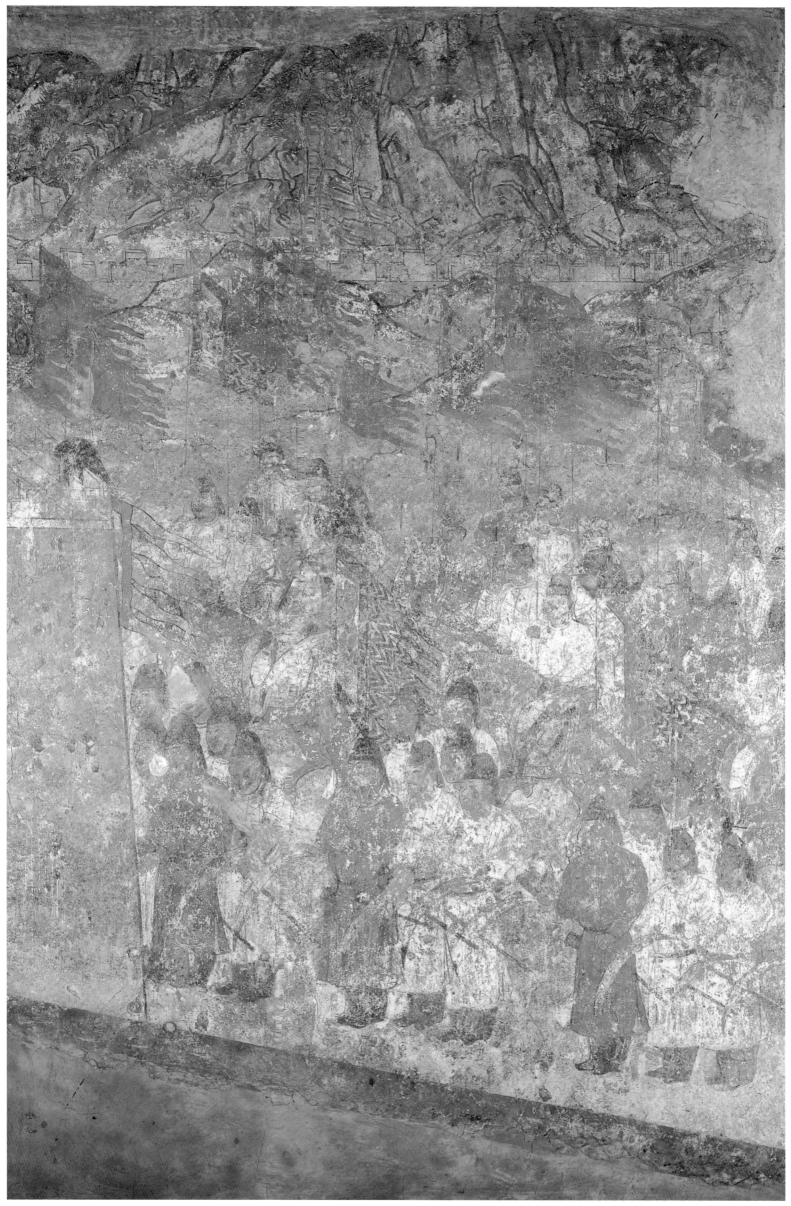

26　唐　懿德太子墓墓道儀仗圖壁畫（局部）　705年　陝西省乾縣（原位置）

28　唐　敦煌莫高窟第四四五窟北壁彌勒上下生經變相壁畫　甘肅省敦煌市

29　唐　**騎象奏樂圖**（楓蘇芳染螺鈿槽琵琶捍撥）　奈良　正倉院（南倉）

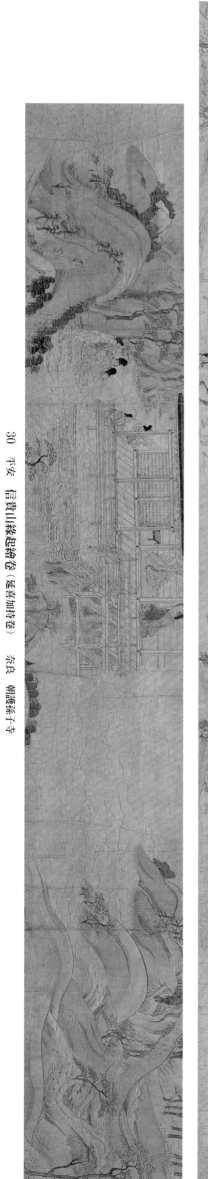
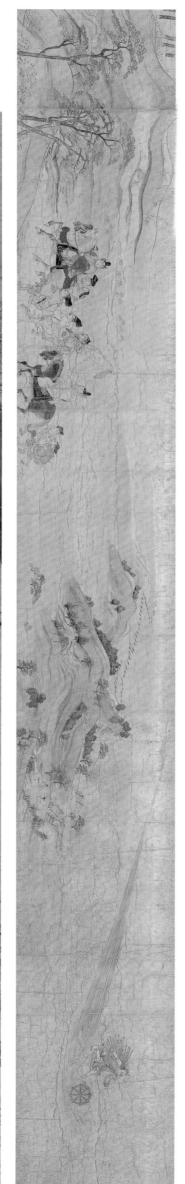

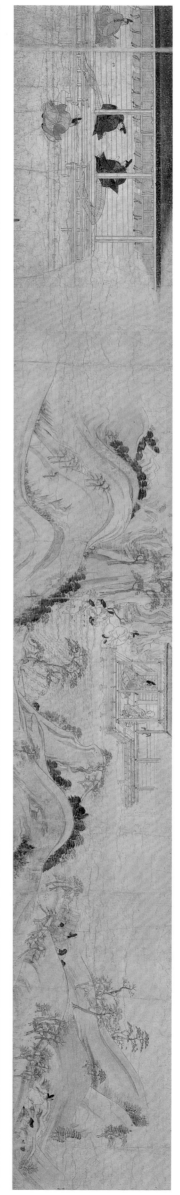

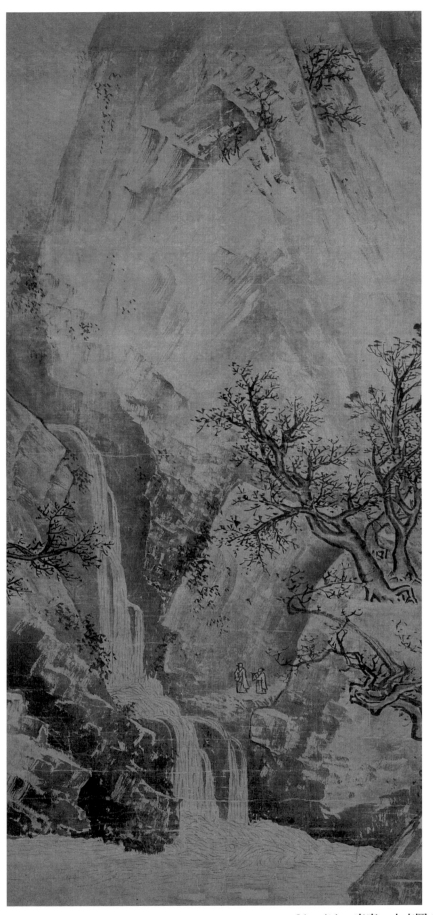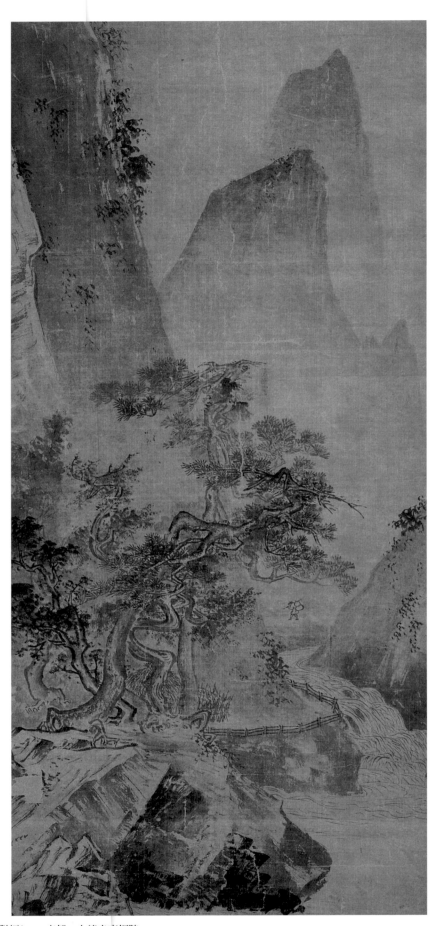

31　南宋　李唐　山水圖（對幅）　京都　大德寺高桐院

33 南宋 王洪 瀟湘八景圖卷（瀟湘夜雨圖） 普林斯頓大學美術館

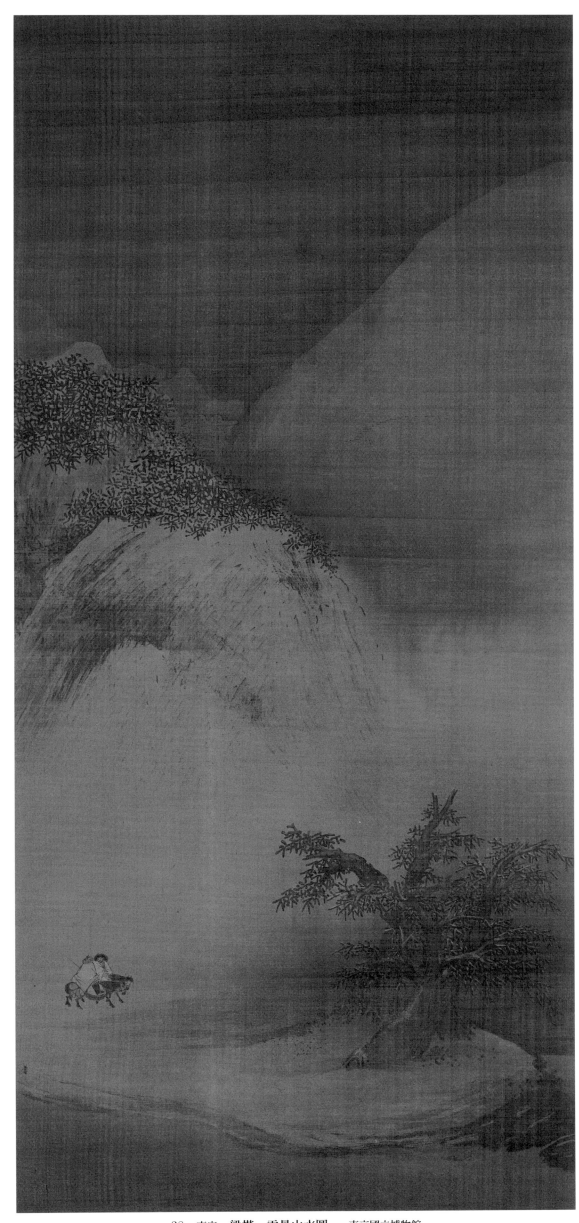

38 南宋　梁楷　雪景山水圖　東京國立博物館

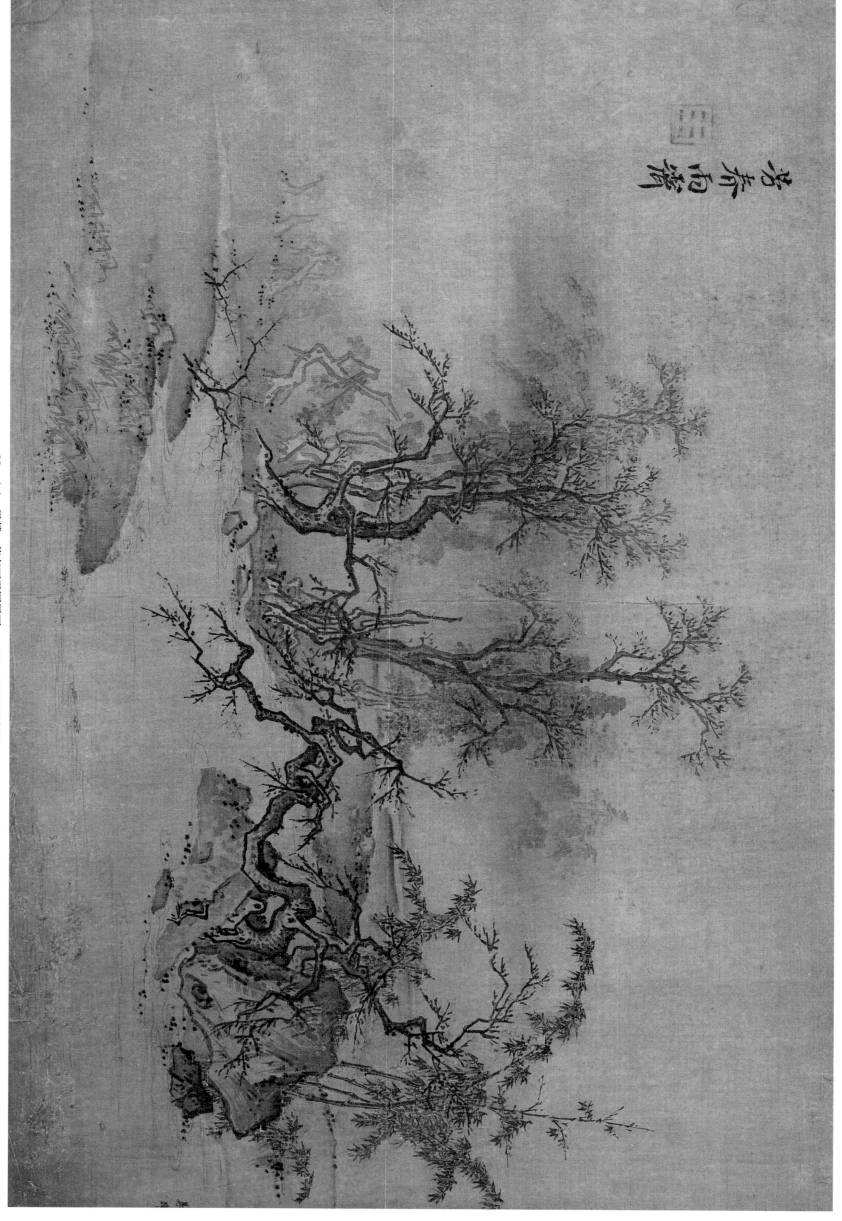

芳春雨霽

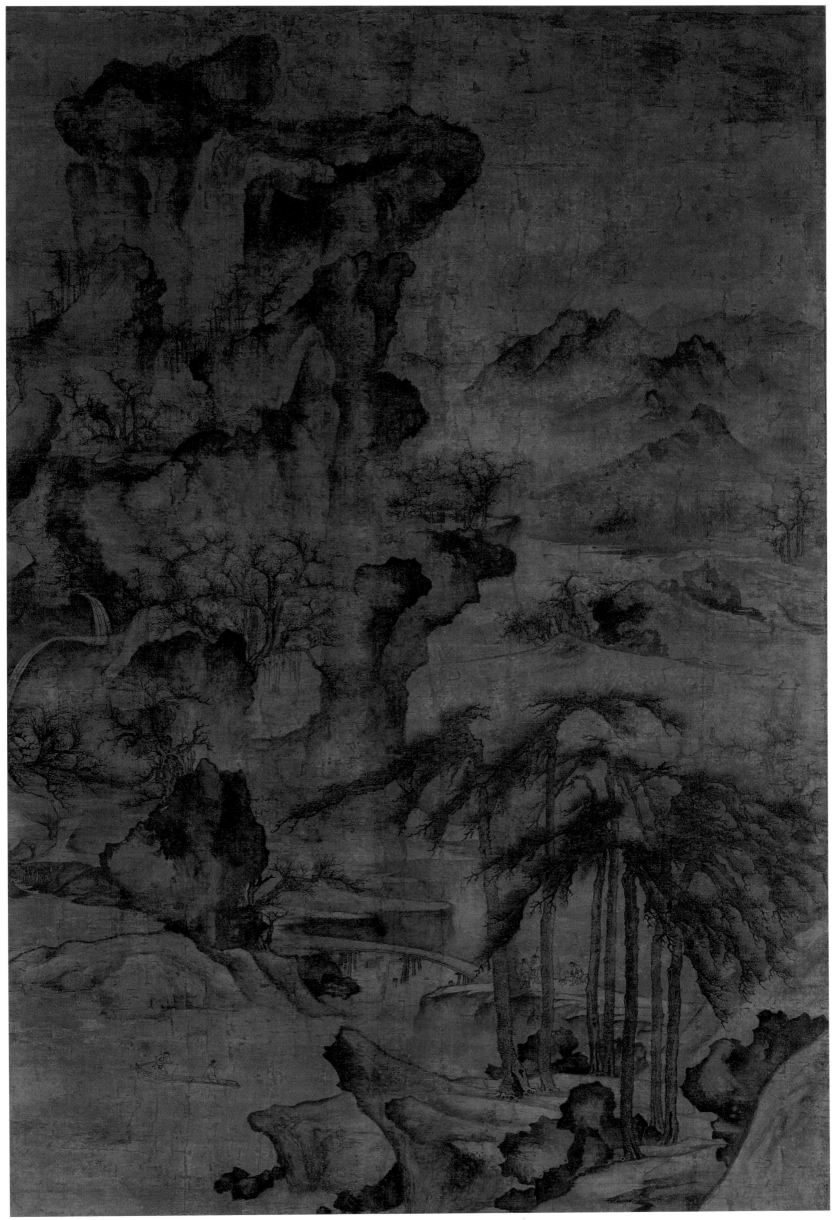

40　金　（傳）李山　松杉行旅圖　　華盛頓特區　弗利爾美術館

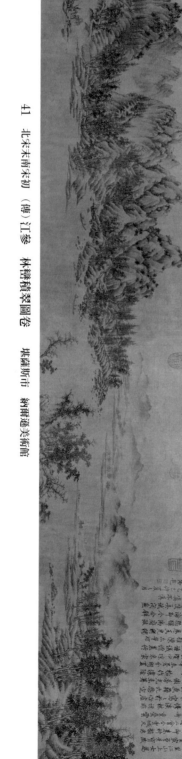

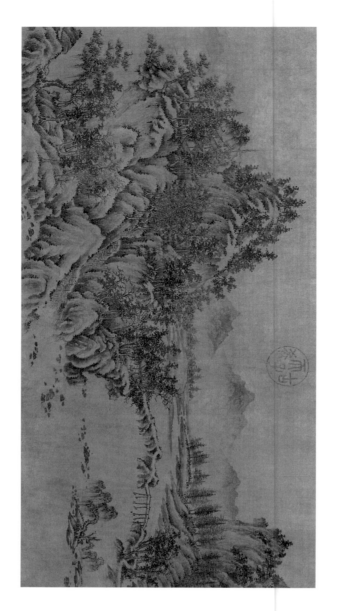

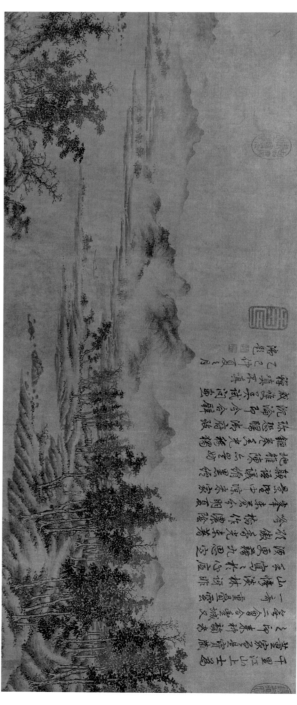

41　北宋末南宋初　（傳）江參　林巒積翠圖卷　堪薩斯市　納爾遜美術館

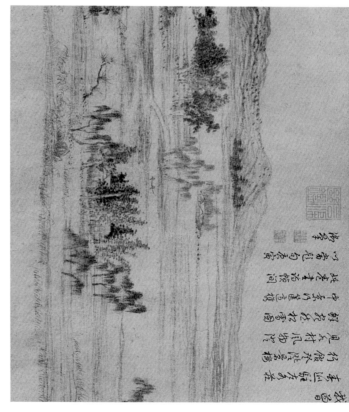

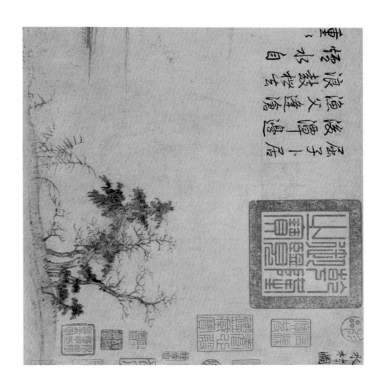

42 元 趙孟頫 水村圖卷 1302年 北京 故宮博物院

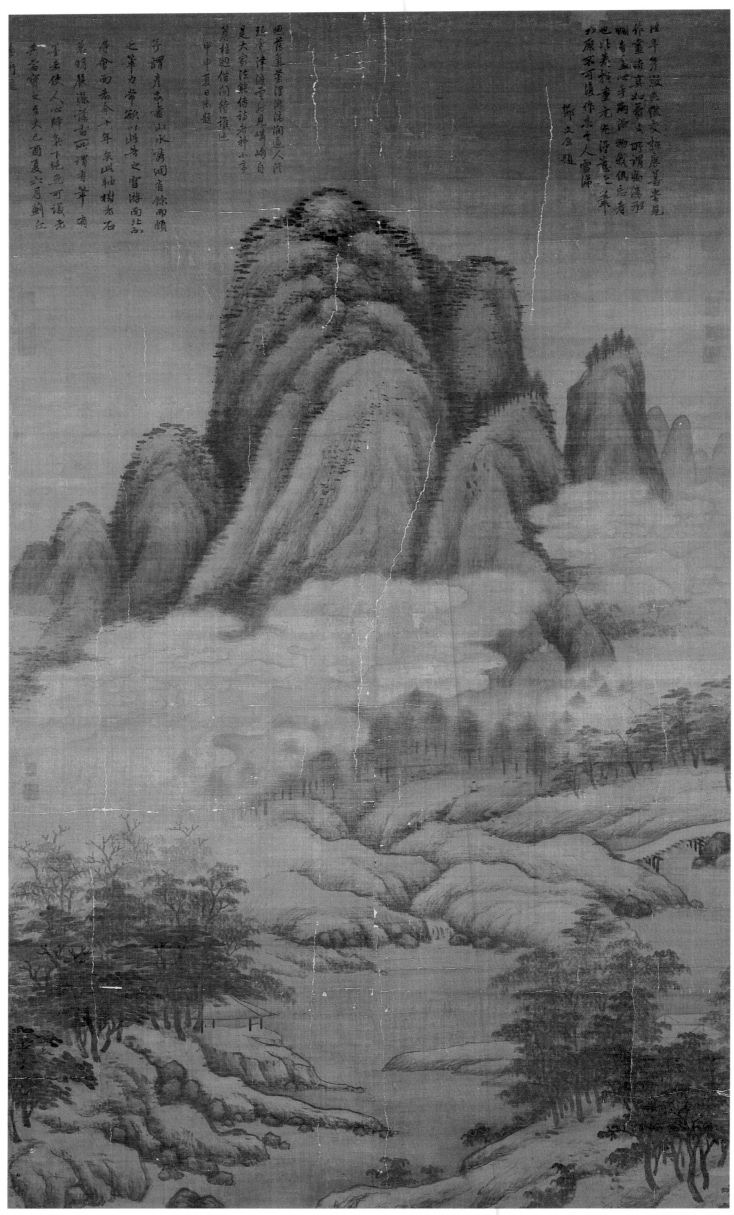

43 元 高克恭 雲橫秀嶺圖 1309年前後 台北 國立故宮博物院

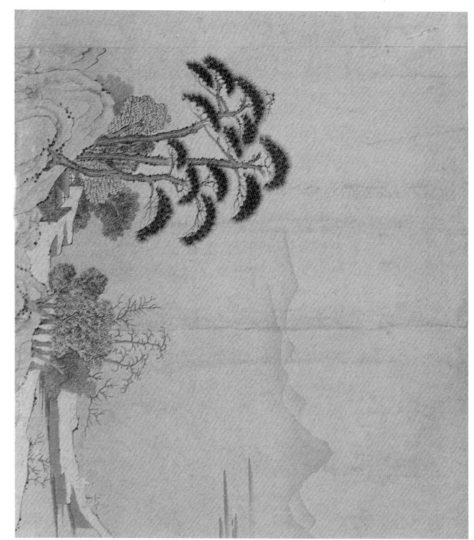

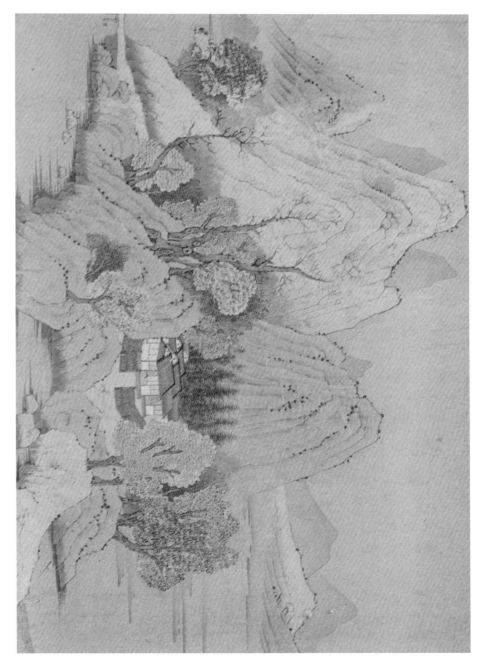

美不同根無心即是道禪日
為君相憶夢魂飛去覓君日日
莫道栖遲日華亭鶴唳似聞君
相過但有泉長石几人

44　元　錢選　山居圖卷　　北京　故宮博物院

45　元　曹知白　群峰雪霽圖　1350年　台北　國立故宮博物院

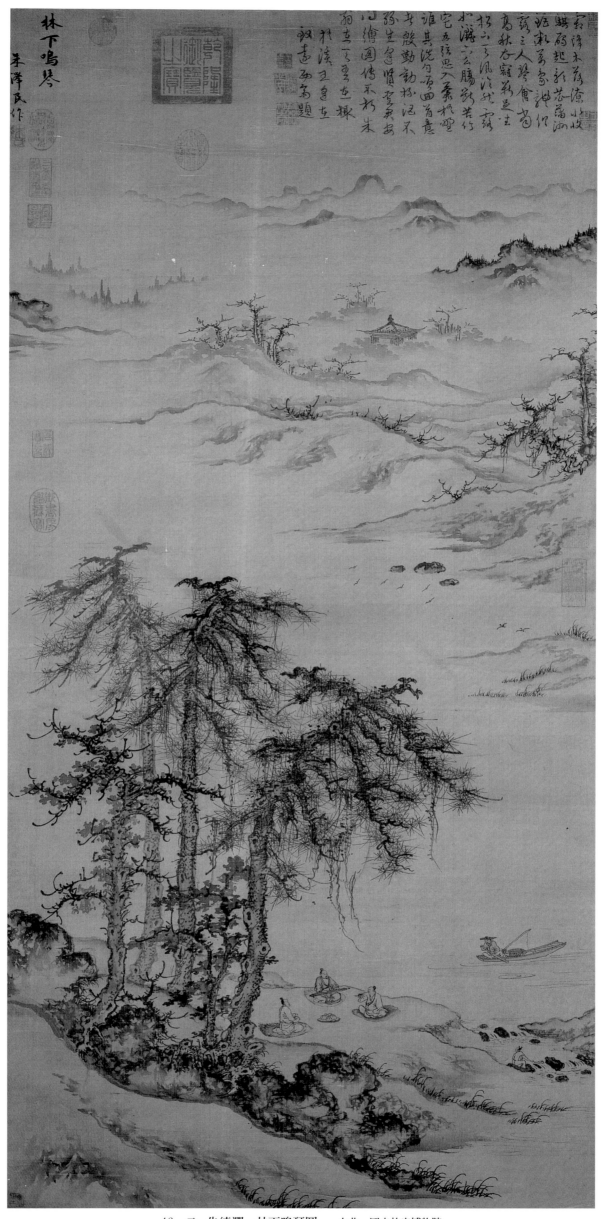

46　元　朱德潤　林下鳴琴圖　台北　國立故宮博物院

47　元　唐棣　倣郭熙秋山行旅圖　　台北　國立故宮博物院

48　元　姚廷美　有餘閑圖卷　1360年　克利夫蘭美術館

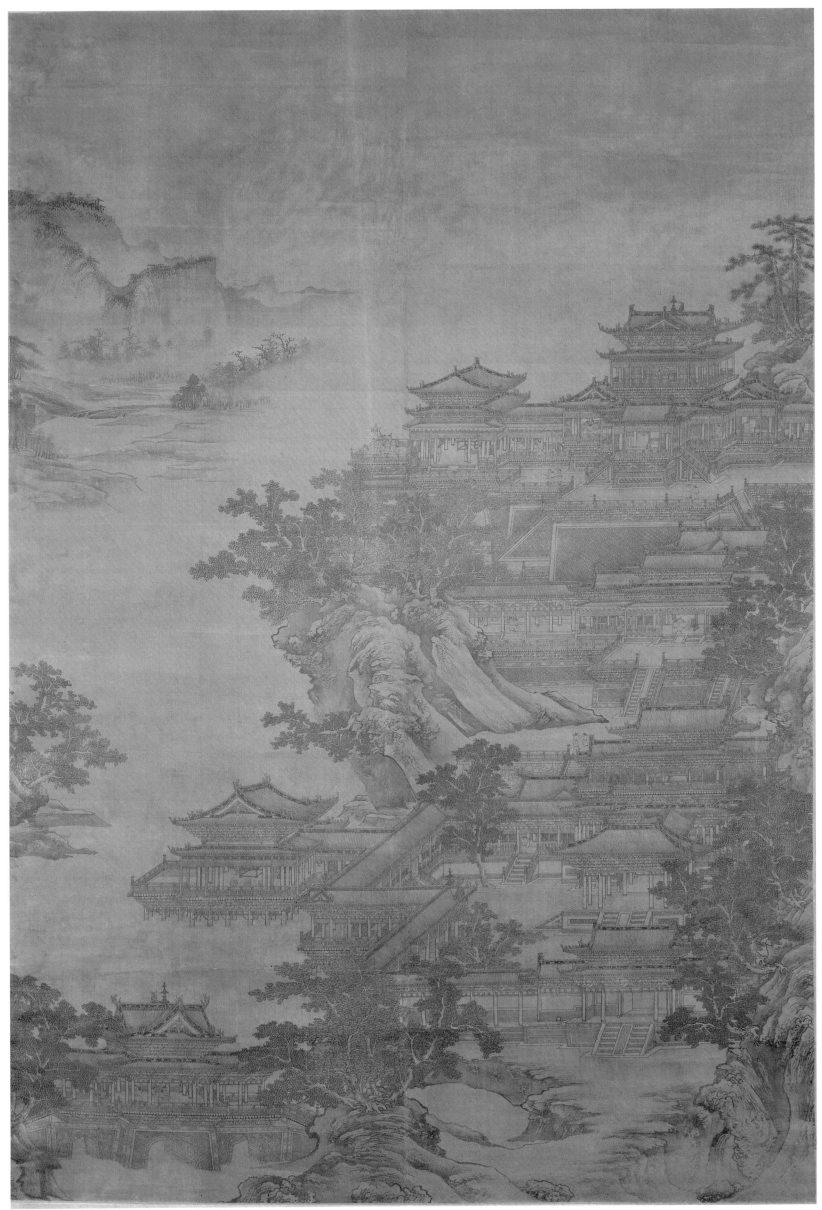

50 元 李容瑾 漢苑圖 台北 國立故宮博物院

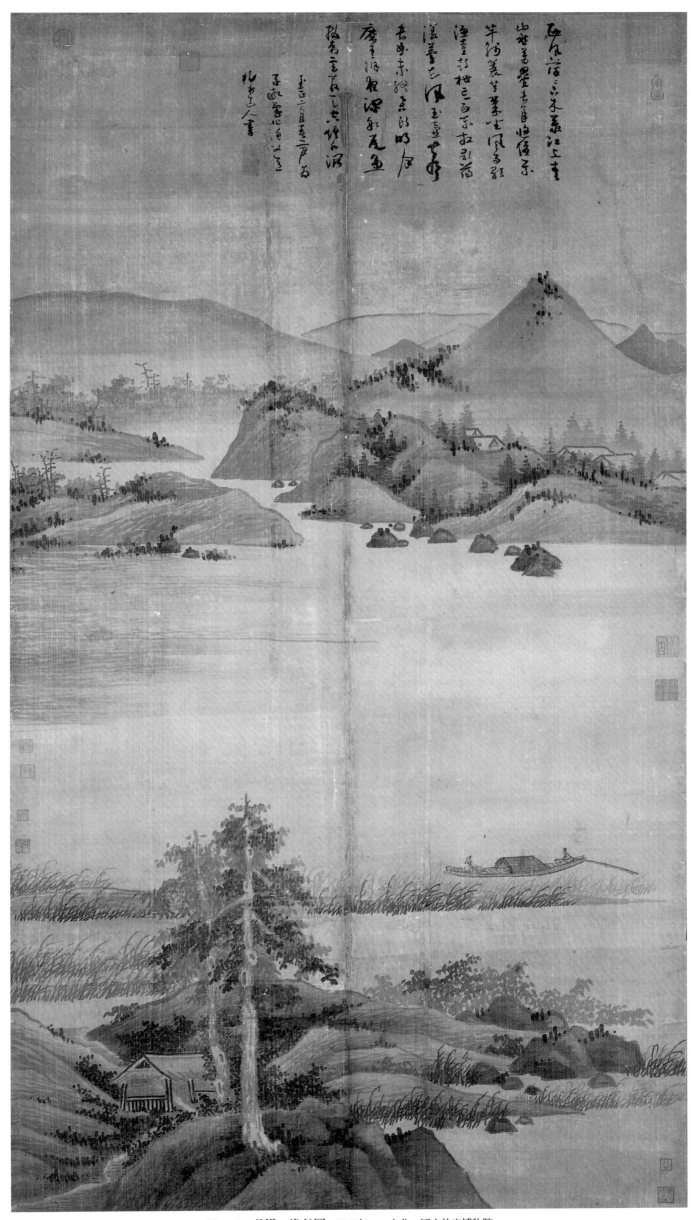

52　元　吳鎮　漁父圖　1342年　台北　國立故宮博物院

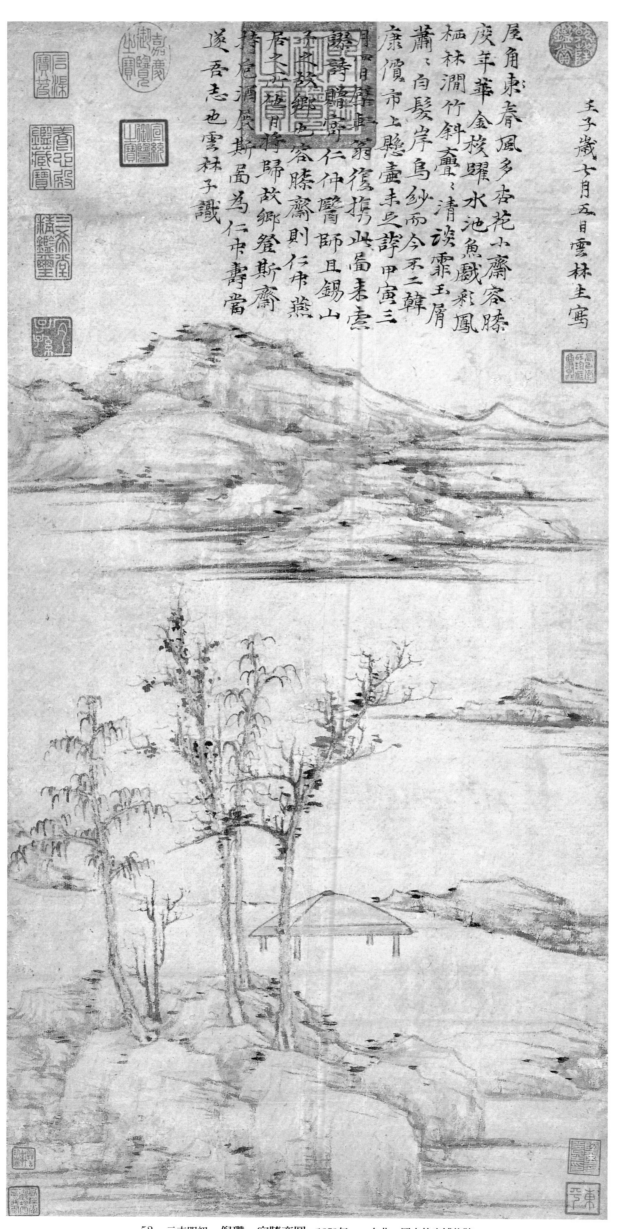

屋角春風多杏花小齋容膝
廢年華金梭躍水池魚戲彩鳳
棲林澗竹斜簷清淡霏玉屑
蕭蕭白髮岸烏紗而今不二韓
康價市上懸壺未必諳甲寅三
月四日攜此圖東寅
翁復攜此圖東寅
縣詩將寄仁仲醫師且錫山
石之故鄉登斯齋則仁仲燕
居之地將歸故鄉則仁中
持危酒展斯圖為仁中壽當
壞吾志也雲林子識

壬子歲七月五日雲林生寫

具區林屋

林明爲
日章畫

54　元末明初　王蒙　具區林屋圖　1375年前後　台北　國立故宮博物院

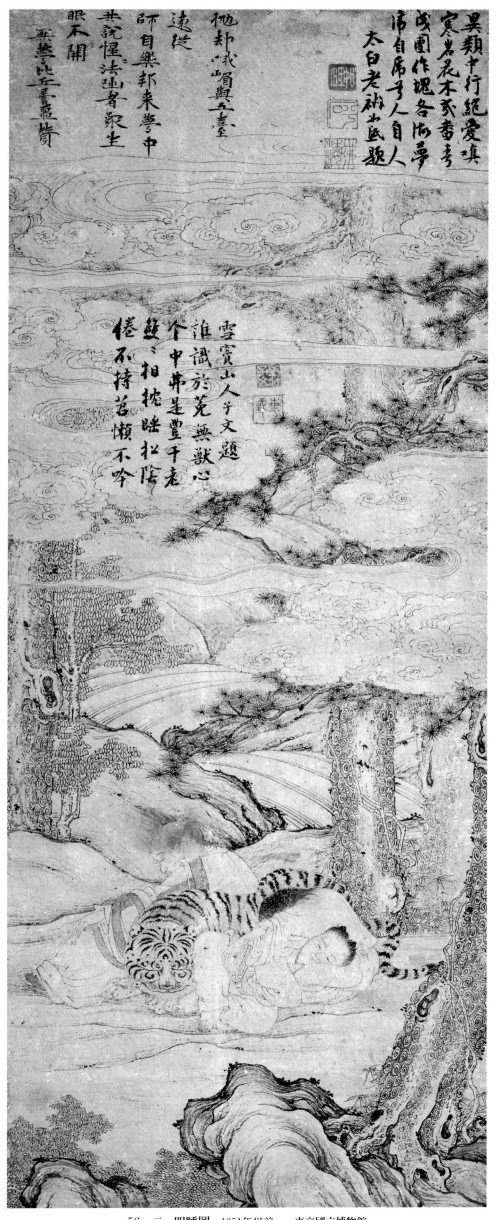

異類中行絕愛真
寒巖花木亂春秋
或團作塊各隨夢
師自席子人自人
太白老神山區題

抛却我山眉與五臺
遠從
師目樂邦來學中
其說惺法墮者眾生
眼不開
無辨此丘量嘉贊

雪竇山人予文題
誰識於菟無獸心
个中弗是豐千走
雙雙相枕睡松陰
倦不持茗懶不吟

57 元（傳）王振鵬　唐僧取經圖冊（左：明坡國降大羅眞人圖，右：張守信謀唐僧財圖）　兵庫　私人收藏

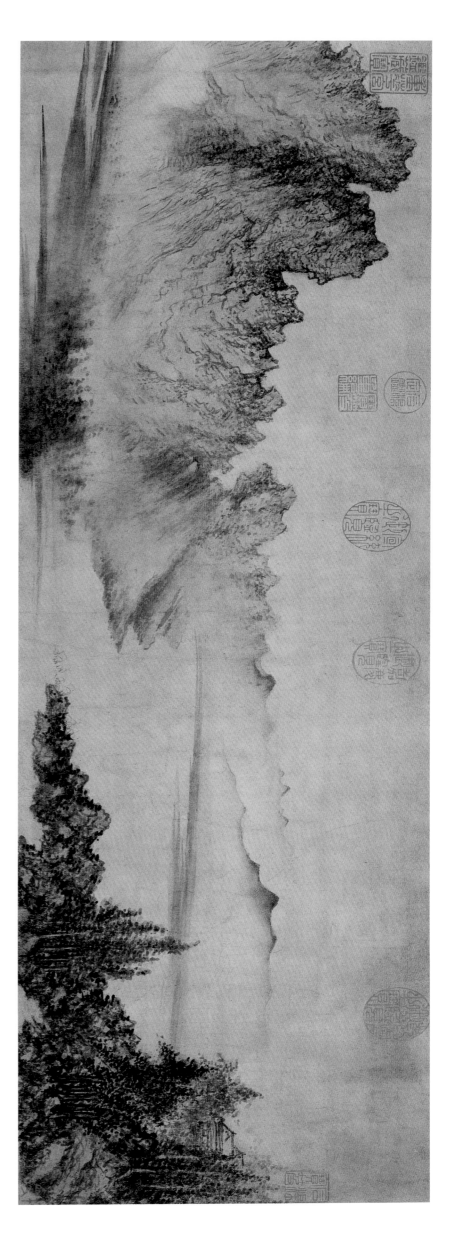

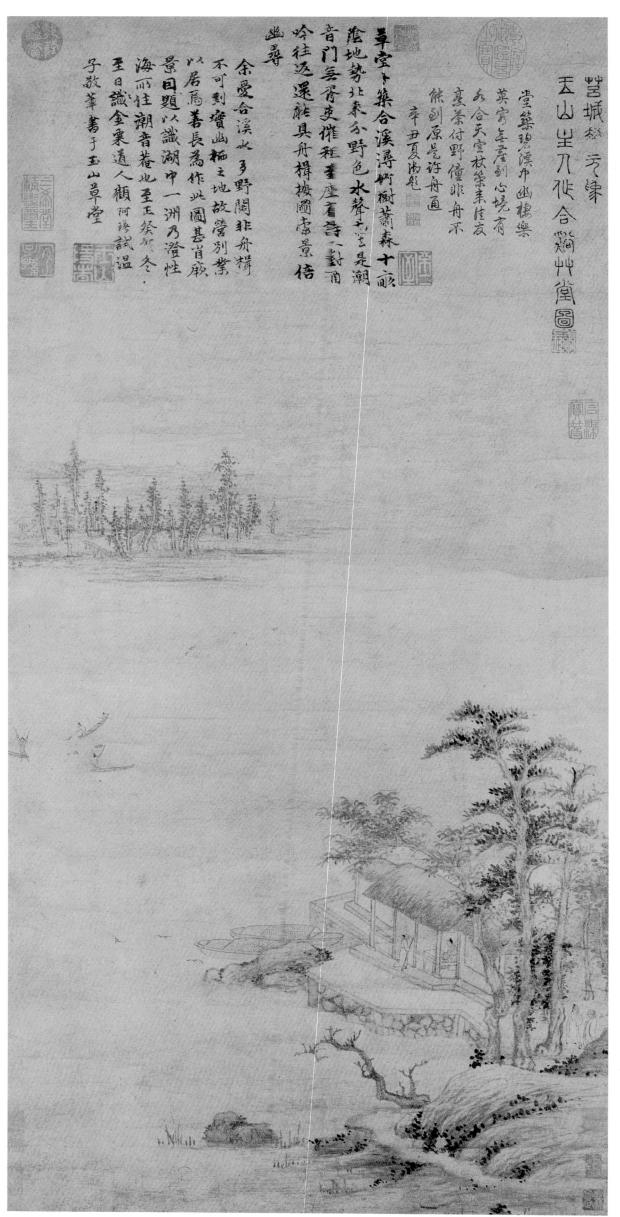

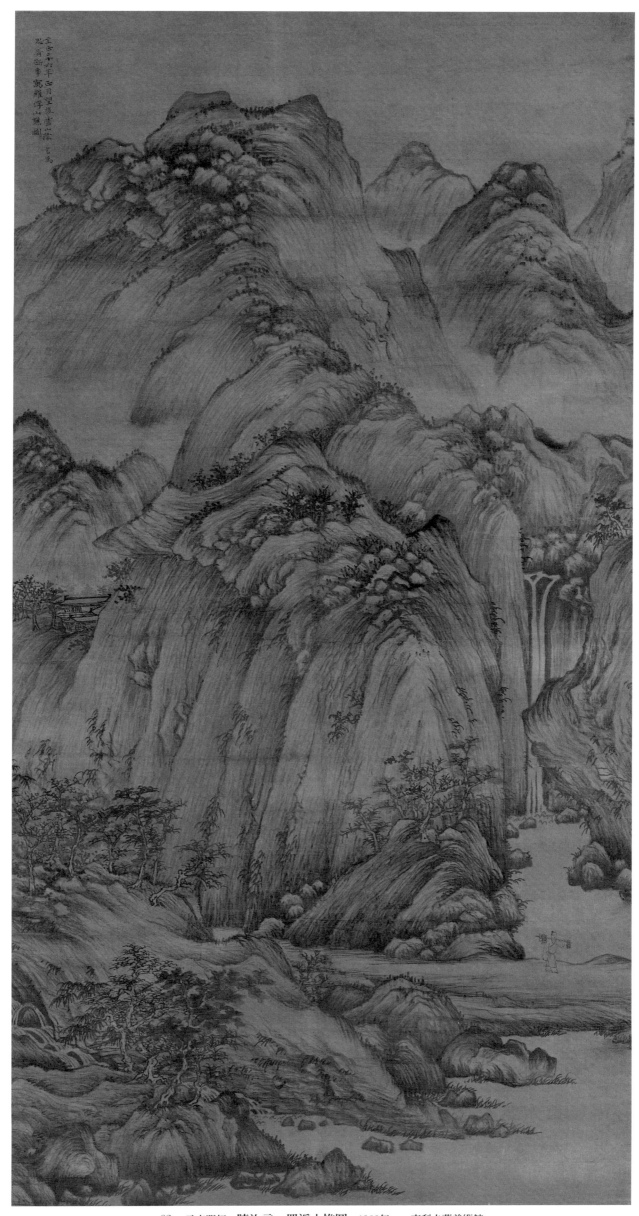

62　元末明初　陳汝言　羅浮山樵圖　1366年　克利夫蘭美術館

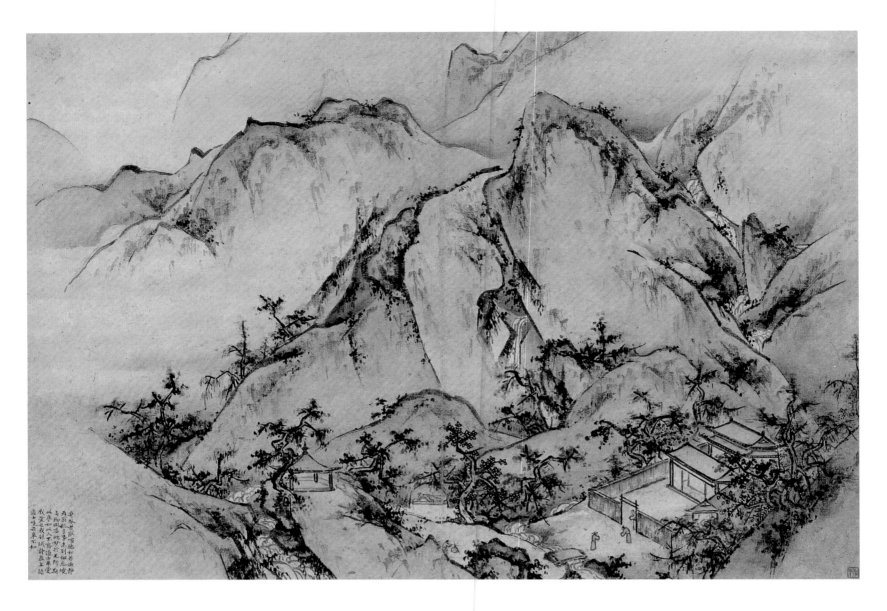

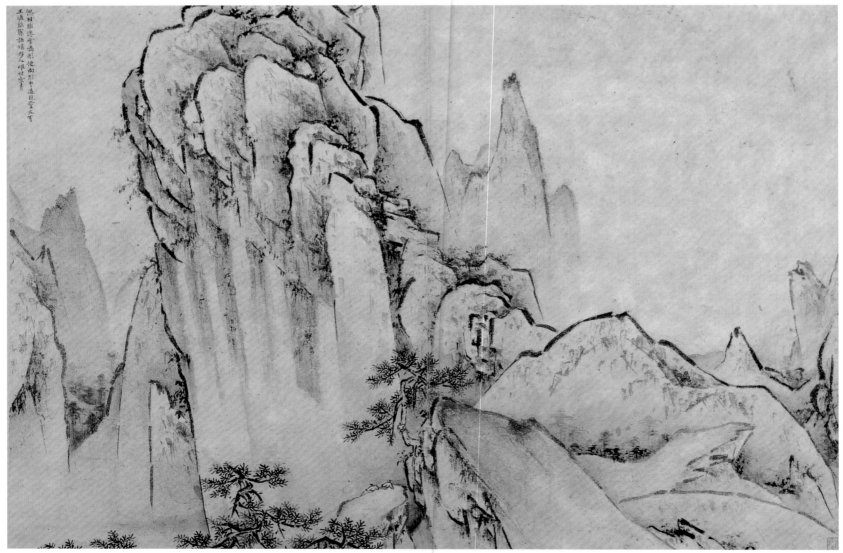

63　明　王履　華山圖冊（上：玉泉院圖、下：仙掌圖）　北京　故宮博物院、上海博物館

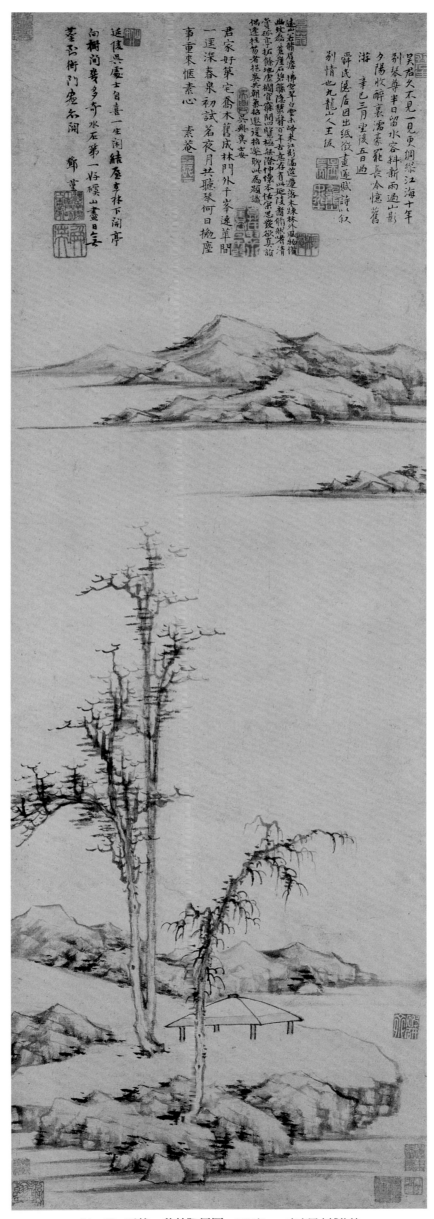

64　明　王紱　秋林隱居圖　1401年　東京國立博物館

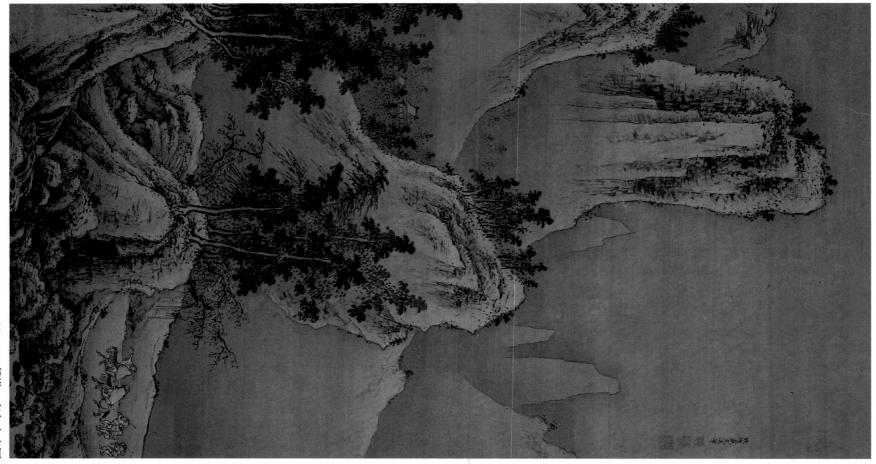

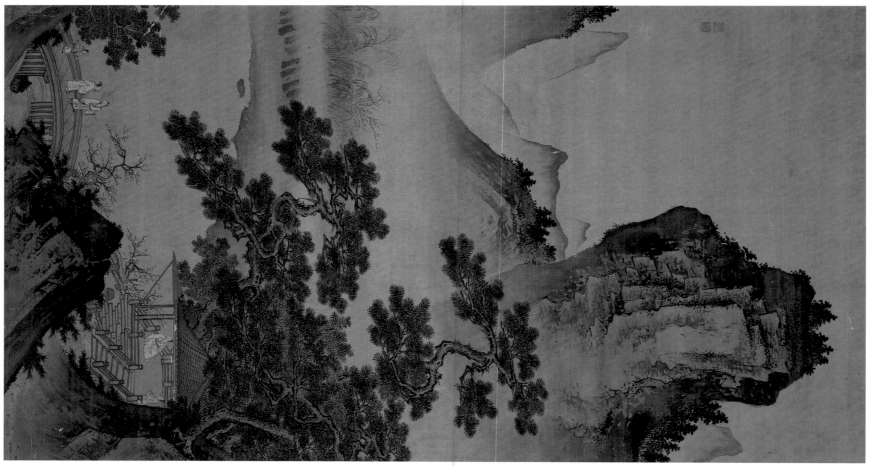

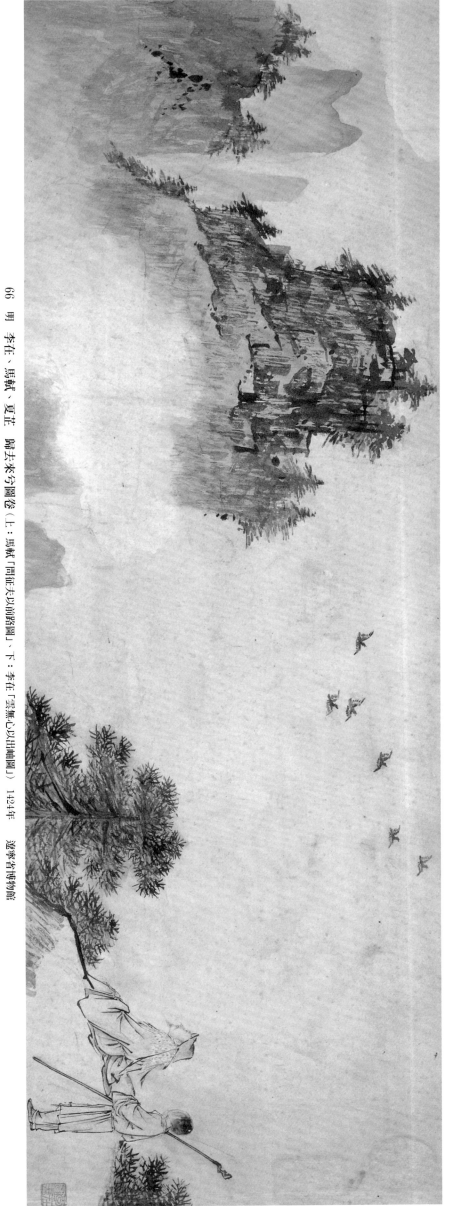
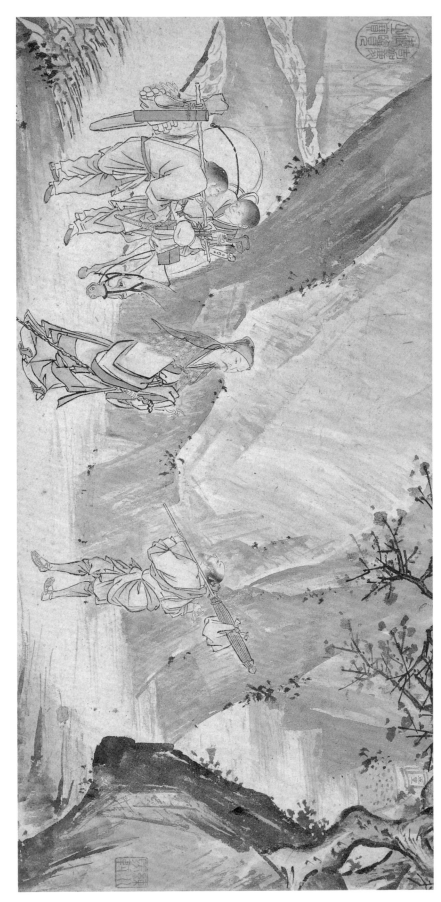

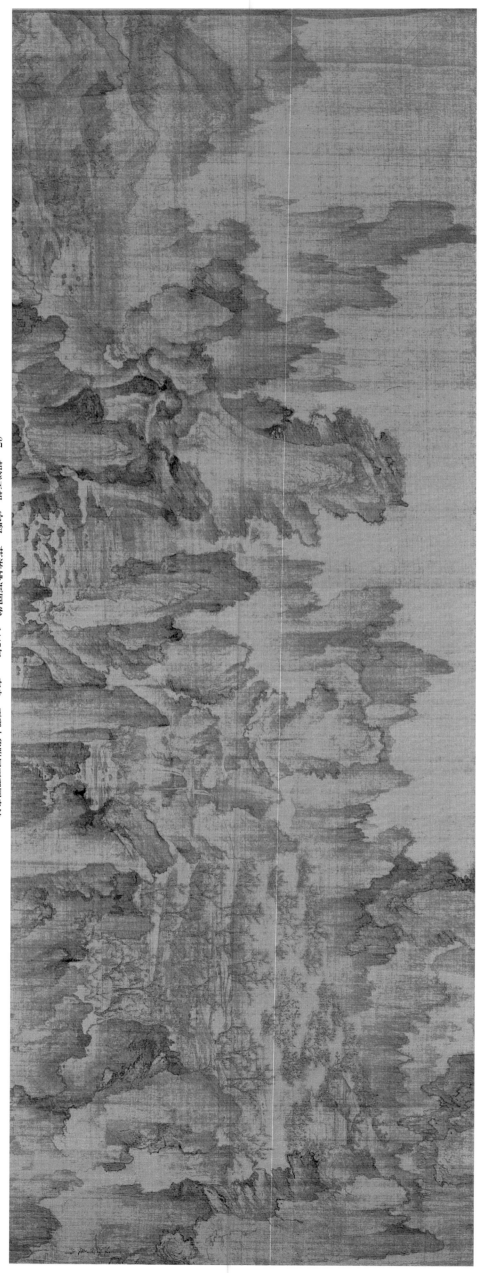

67 朝鮮王朝 安堅 夢遊桃源圖卷 1447年 奈良 天理大學附屬天理圖書館

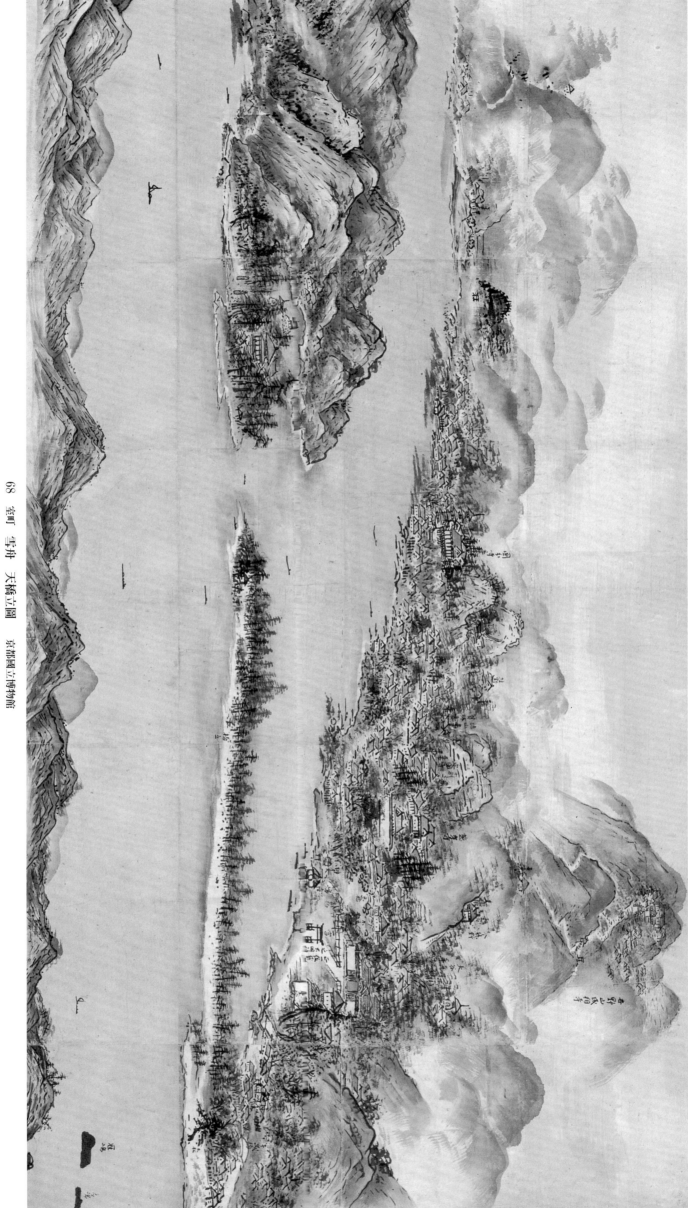

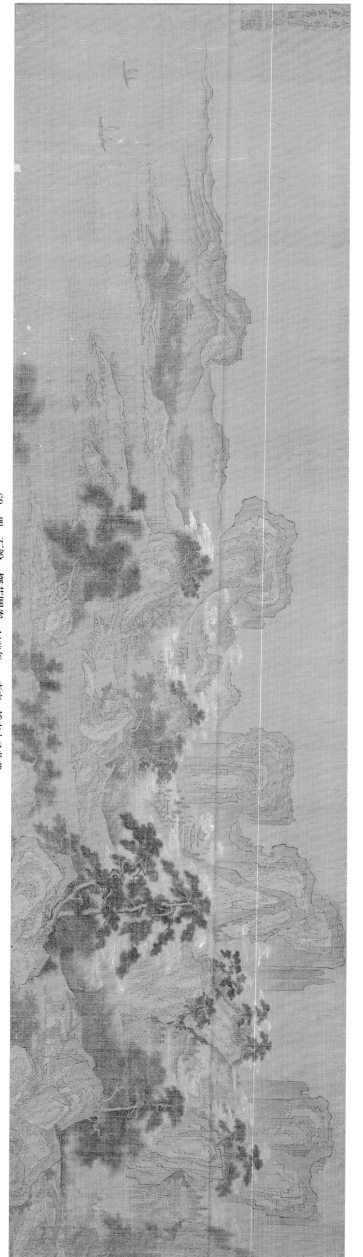

69　明　石鋭　探花圖卷　1469年　東京　橋本太乙收藏

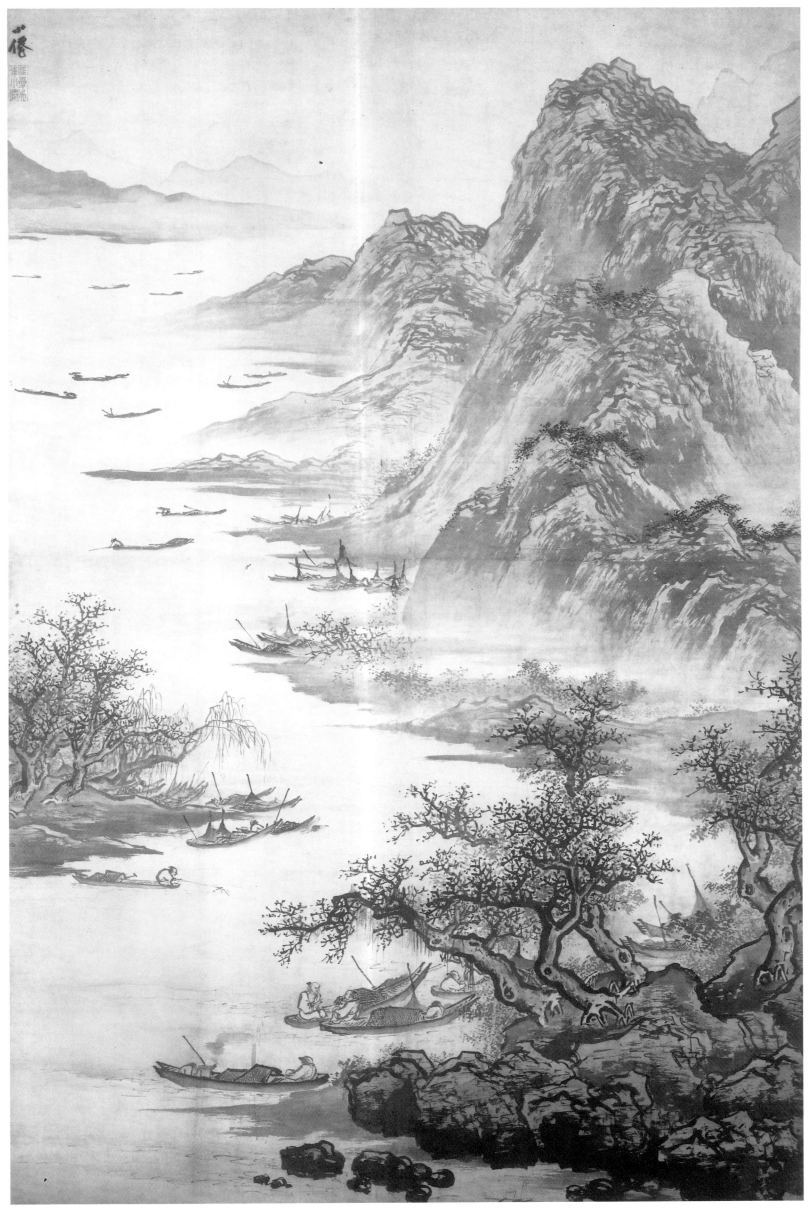

70　明　吳偉　漁樂圖　北京　故宮博物院

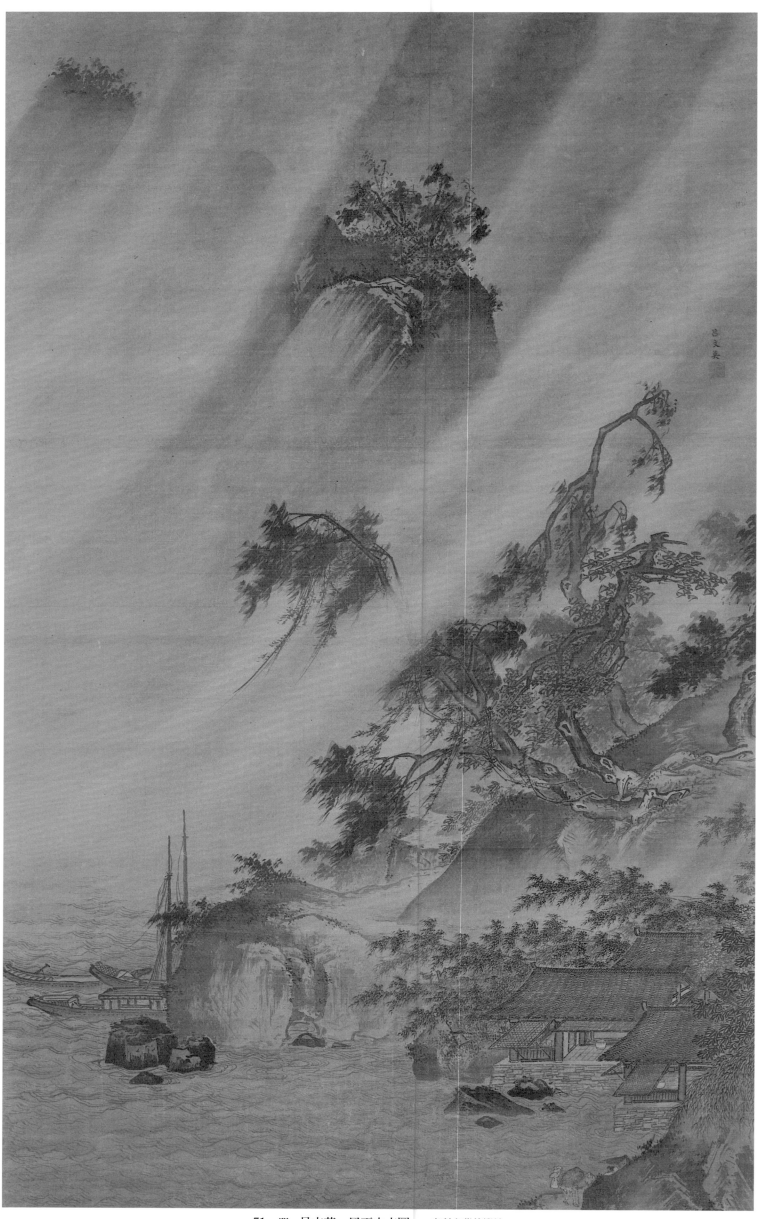

71　明　呂文英　風雨山水圖　　克利夫蘭美術館

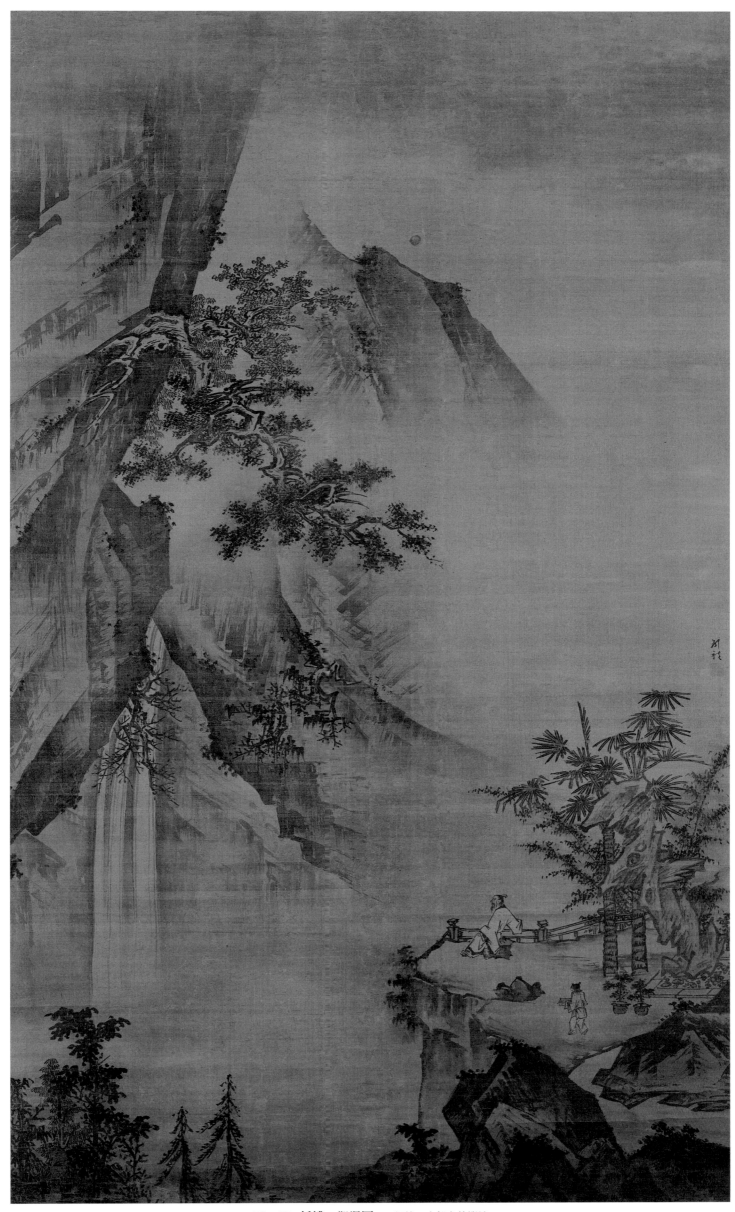

72 明 鍾禮 觀瀑圖 紐約 大都會美術館

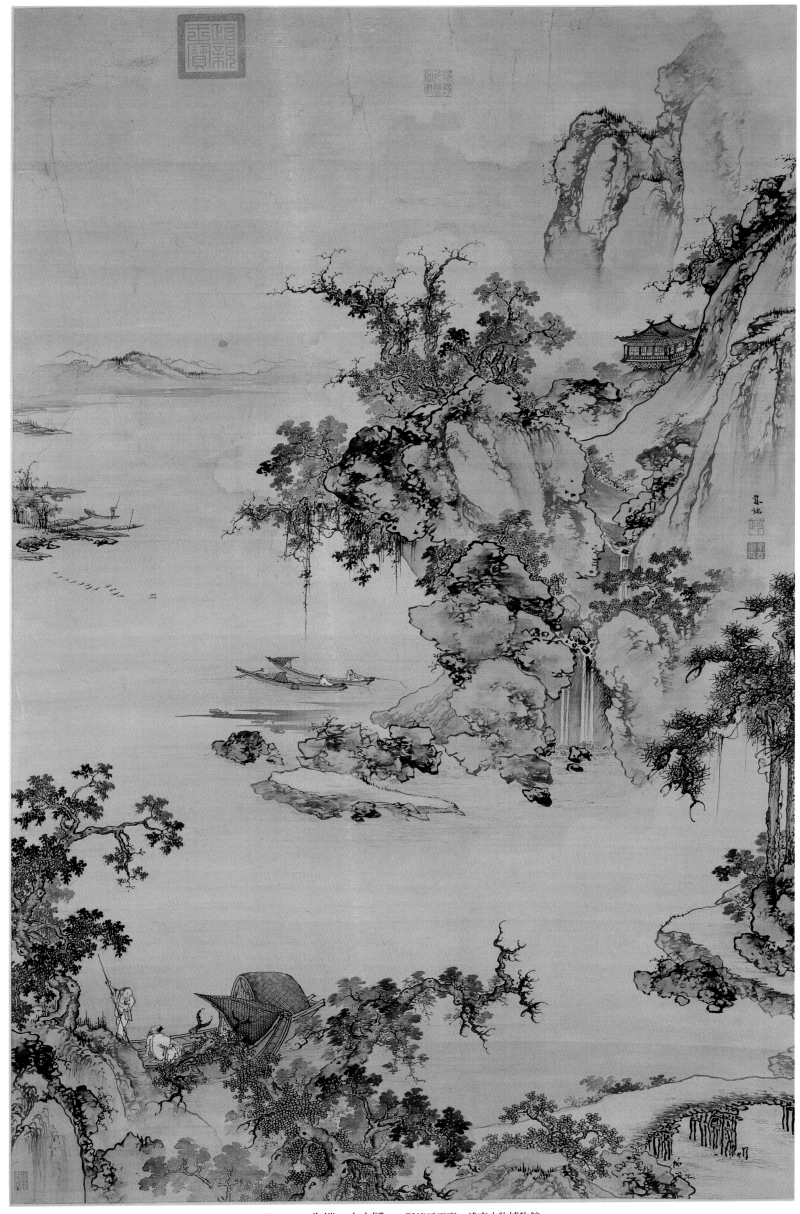

74　明　朱端　山水圖　　斯德哥爾摩　遠東古物博物館

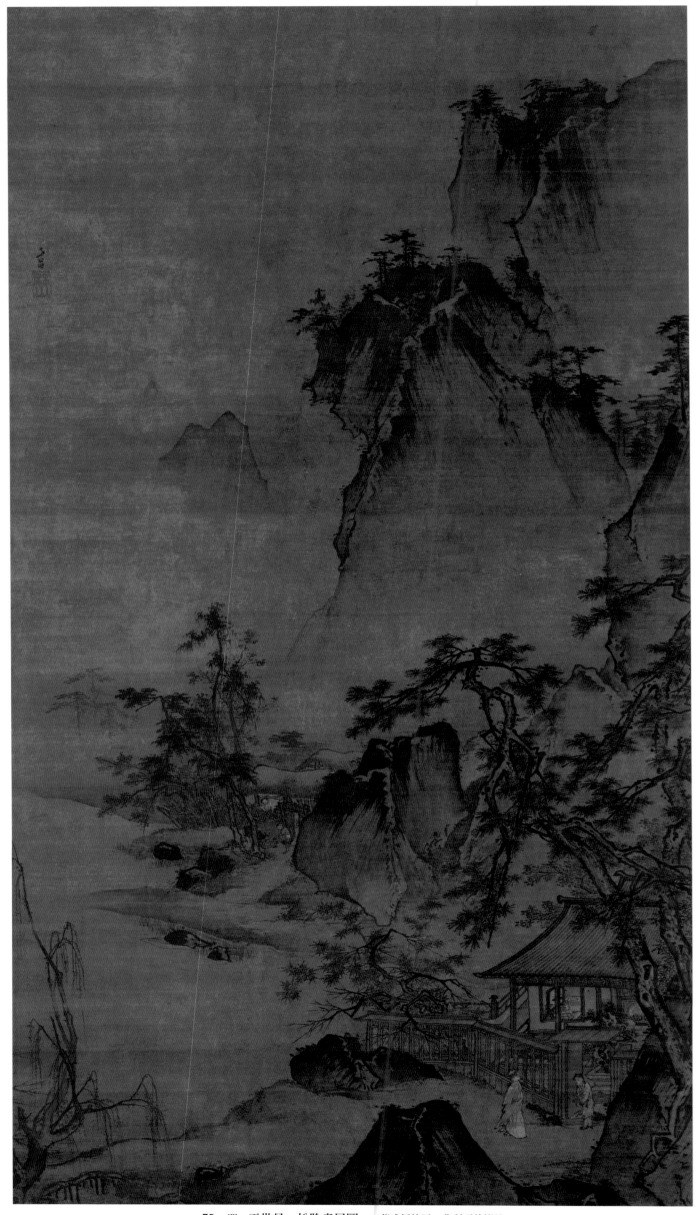

75 明 王世昌 松陰書屋圖 華盛頓特區 弗利爾美術館

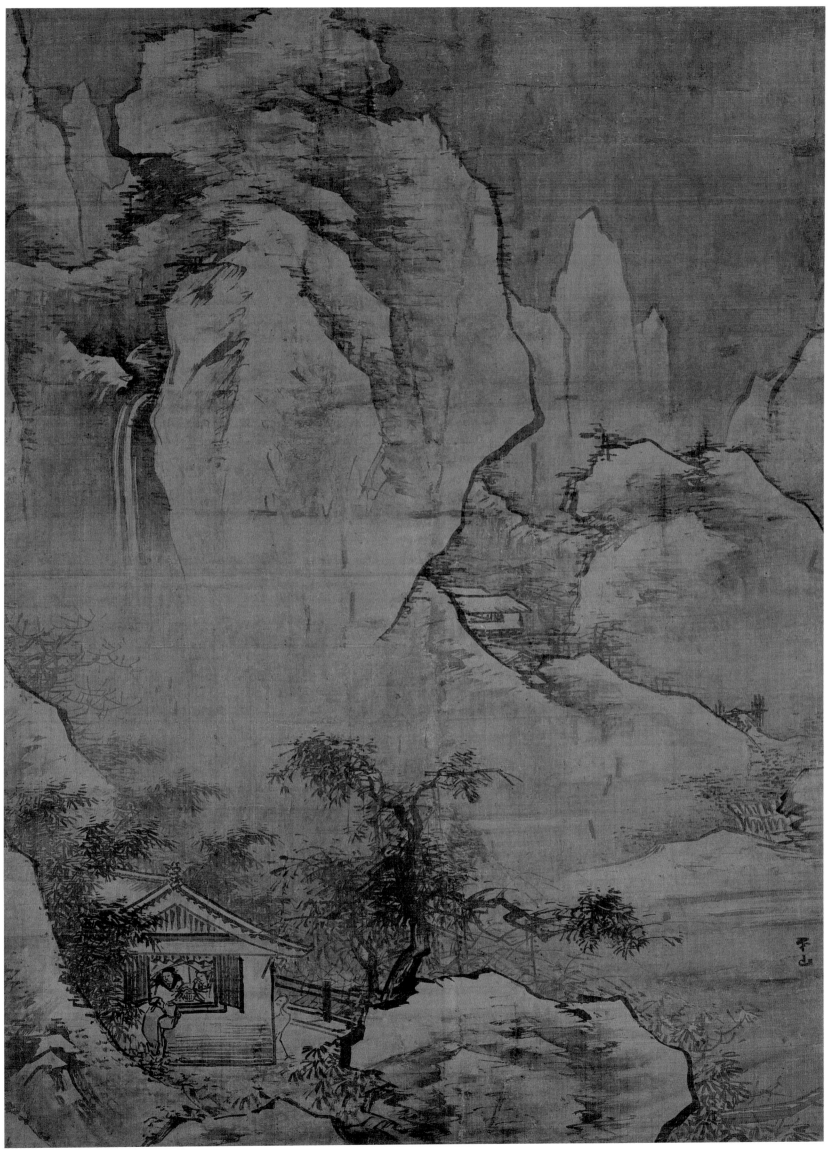

76　明　張路　道院馴鶴圖　東京　橋本太乙收藏

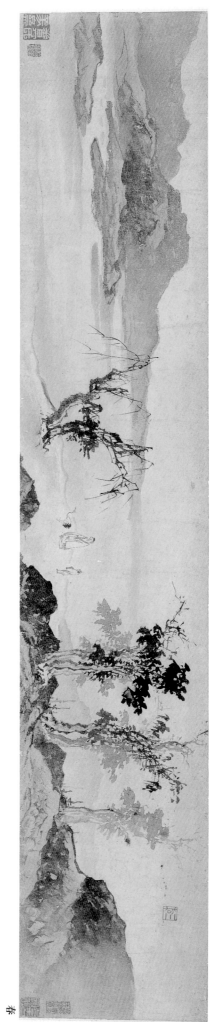

77 明 蔣嵩 四季山水圖卷 柏林東方美術館

冬

秋

夏

春

78 明 史忠 晴雪圖卷（局部） 1504年 波士頓美術館

79　明　沈周　廬山高圖　1467年　台北　國立故宮博物院

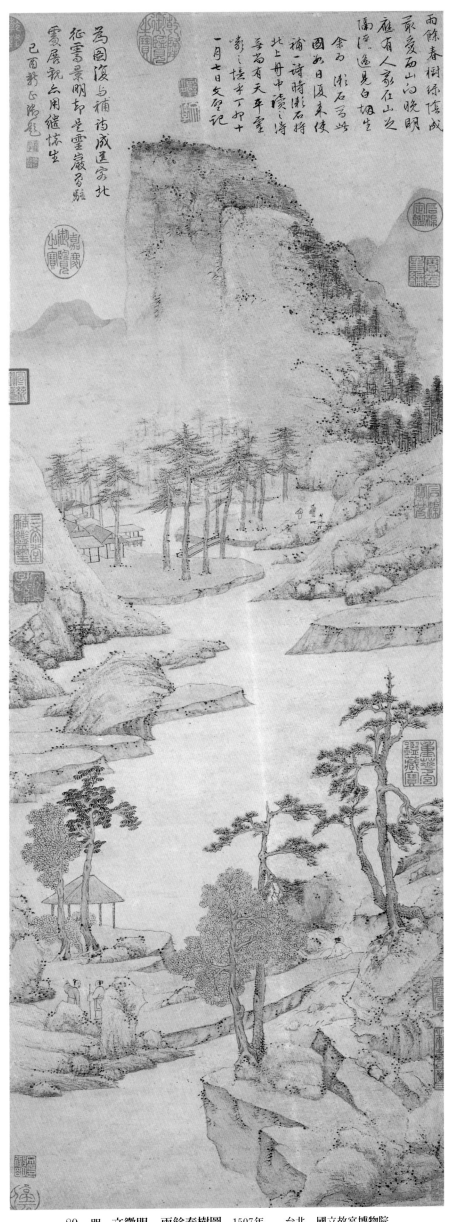

80 明 文徵明 雨餘春樹圖 1507年 台北 國立故宮博物院

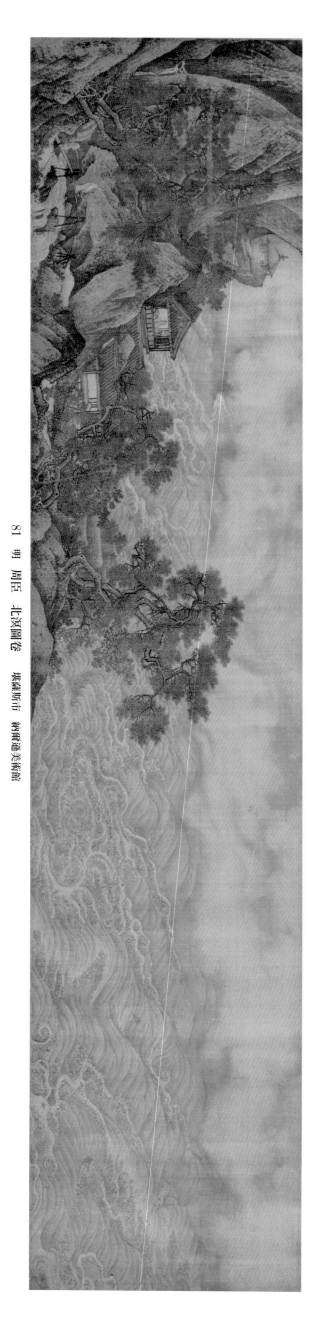

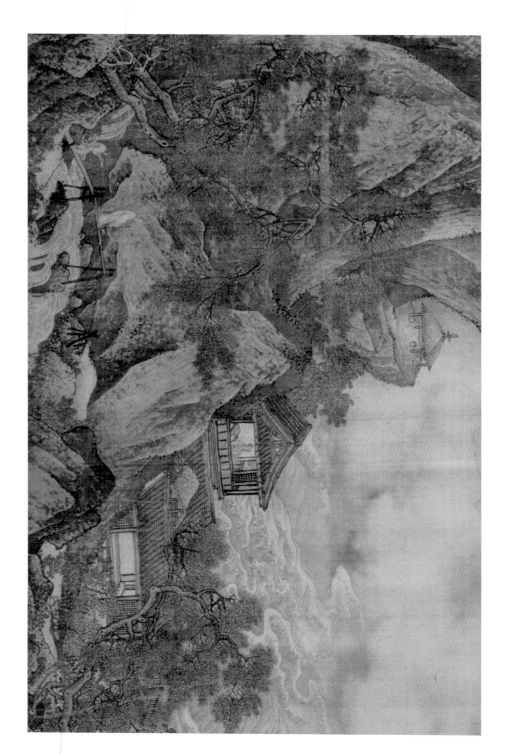

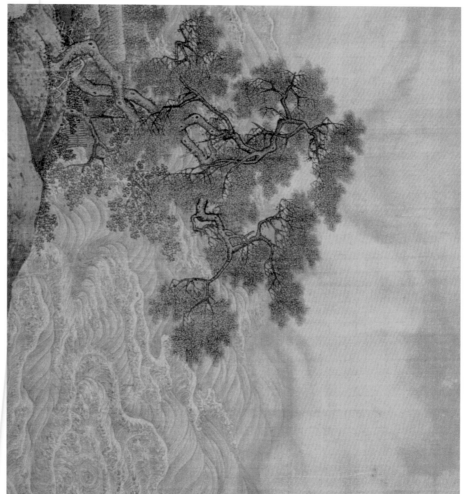

81 明 周臣 北溪圖卷 堪薩斯市 納爾遜美術館

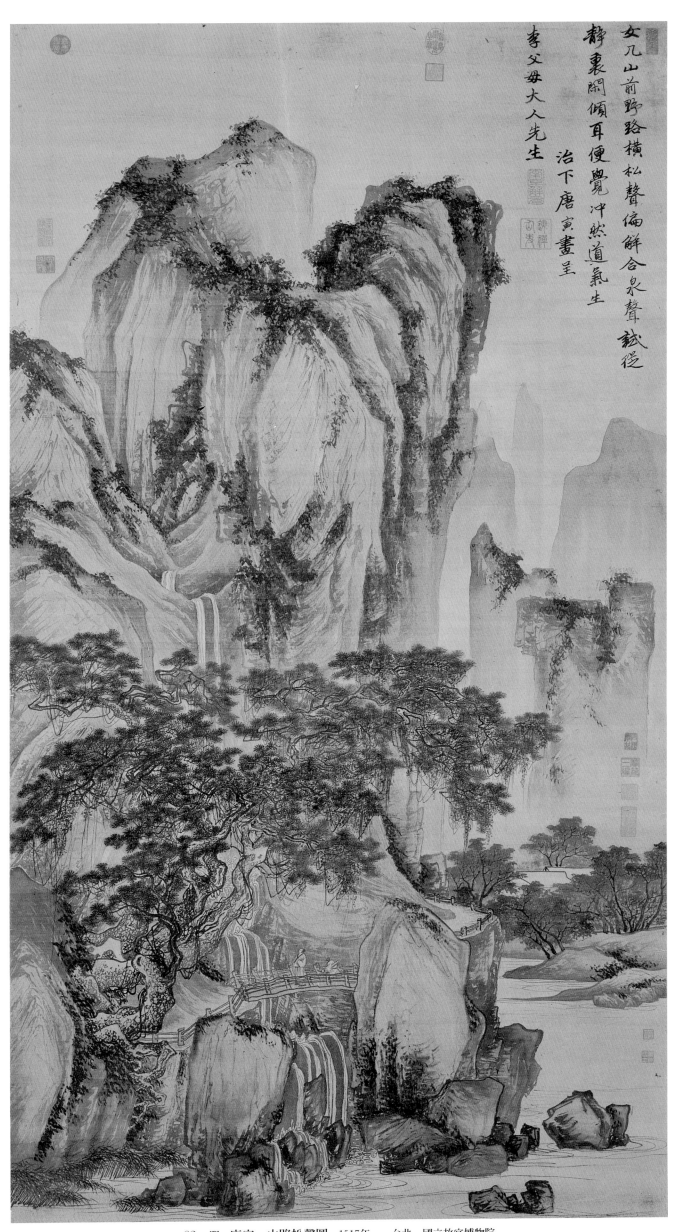

女几山前野路橫 松聲偏解合泉聲
靜裏閒傾耳便覺 沖然道氣生　誠從
李父母大人先生　治下唐寅畫呈

82　明　唐寅　山路松聲圖　1517年　台北　國立故宮博物院

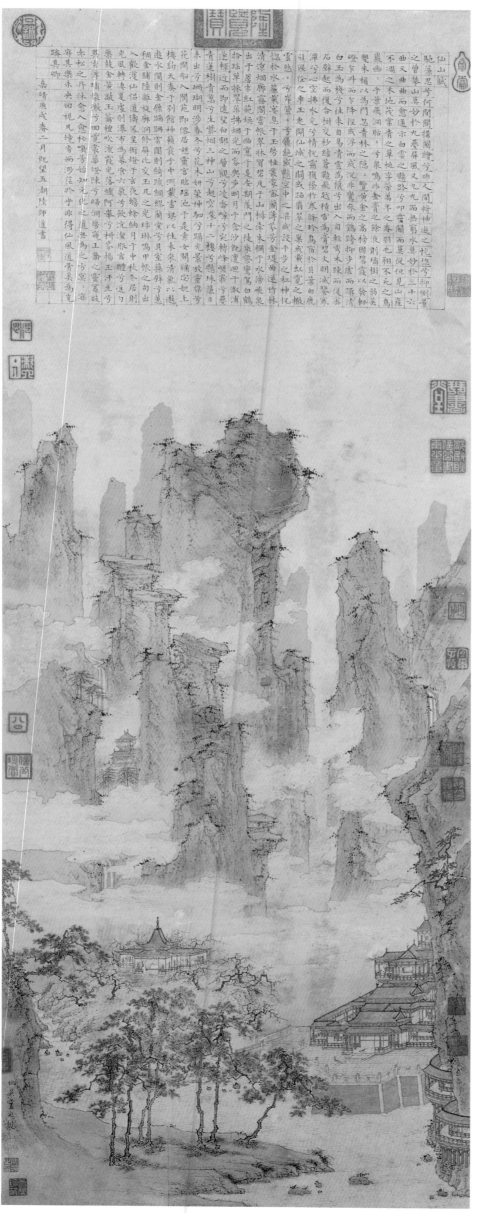

83 明 仇英 仙山樓閣圖 1550年 台北 國立故宮博物院

84　明　謝時臣　華山仙掌圖　東京　橋本太乙收藏

85 明 陸治 玉田圖卷 麻薩諸塞 翰爾遜美術館

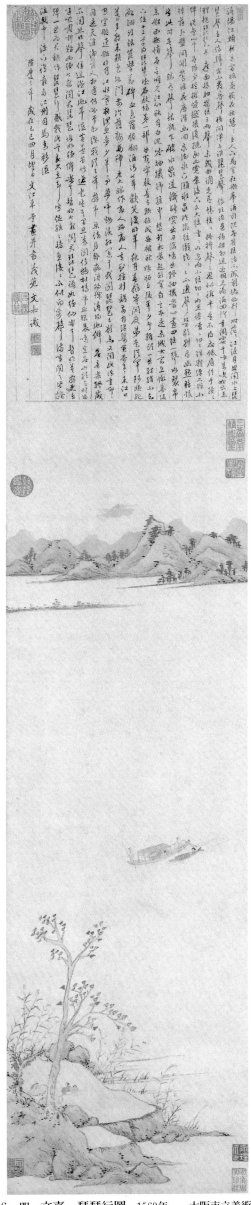

86　明　文嘉　琵琶行圖　1569年　大阪市立美術館

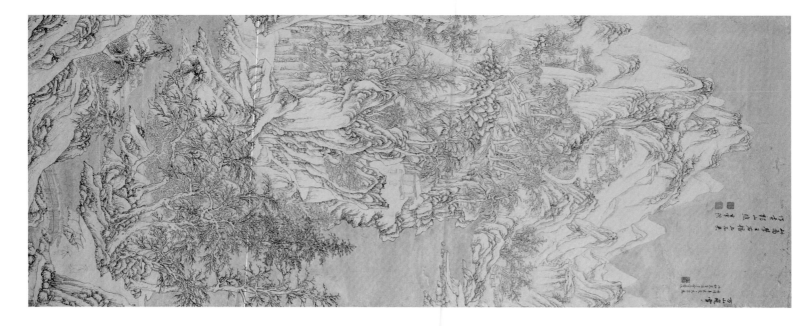

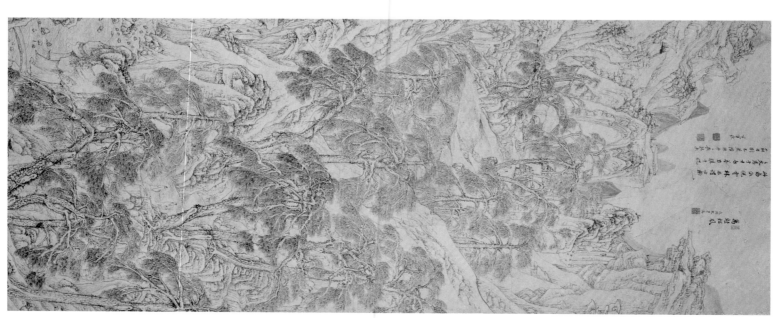

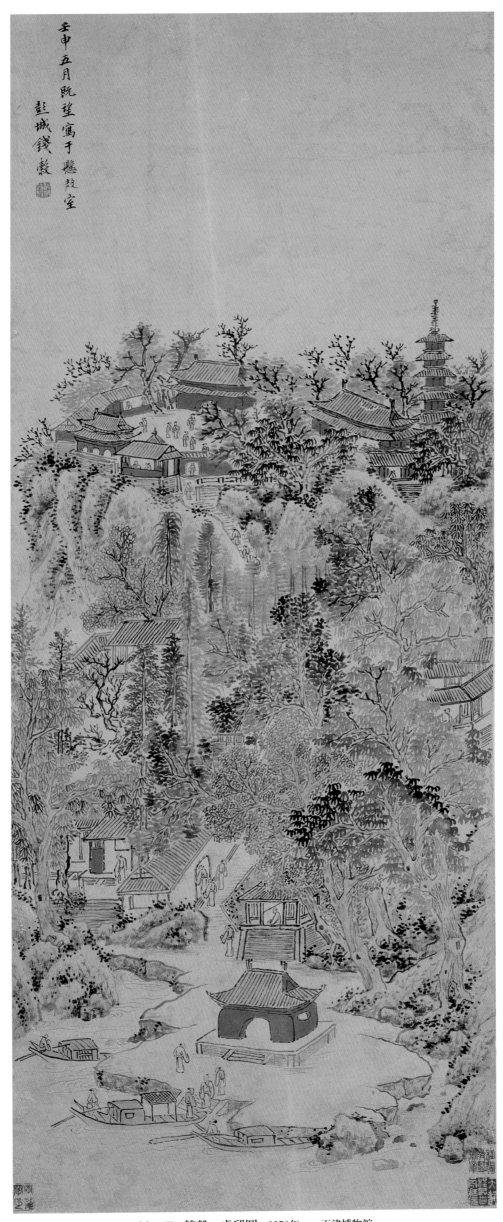

88　明　錢穀　虎邱圖　1572年　天津博物館

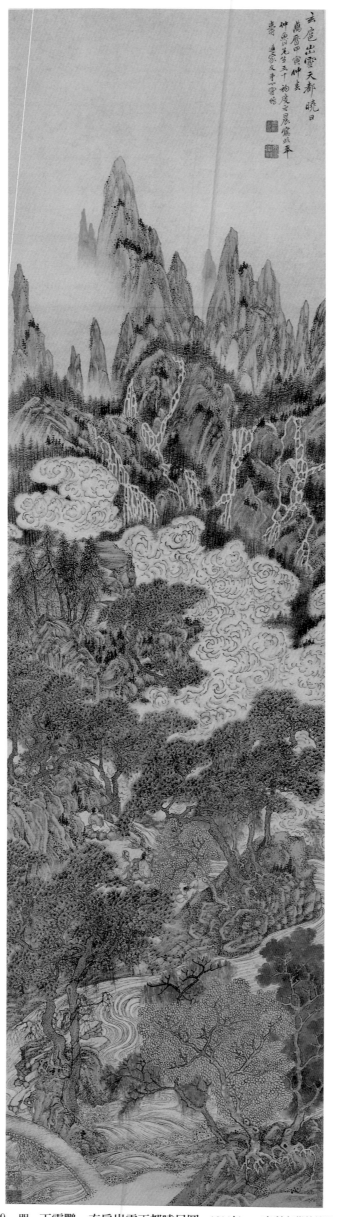

玄厓出雲天都曉日
萬曆甲寅仲夏
仲鴻先生五十初度之晨寫此圖
壽 道原友弟丁雲鵬

89　明　丁雲鵬　玄厓出雲天都曉日圖　1614年　　克利夫蘭美術館

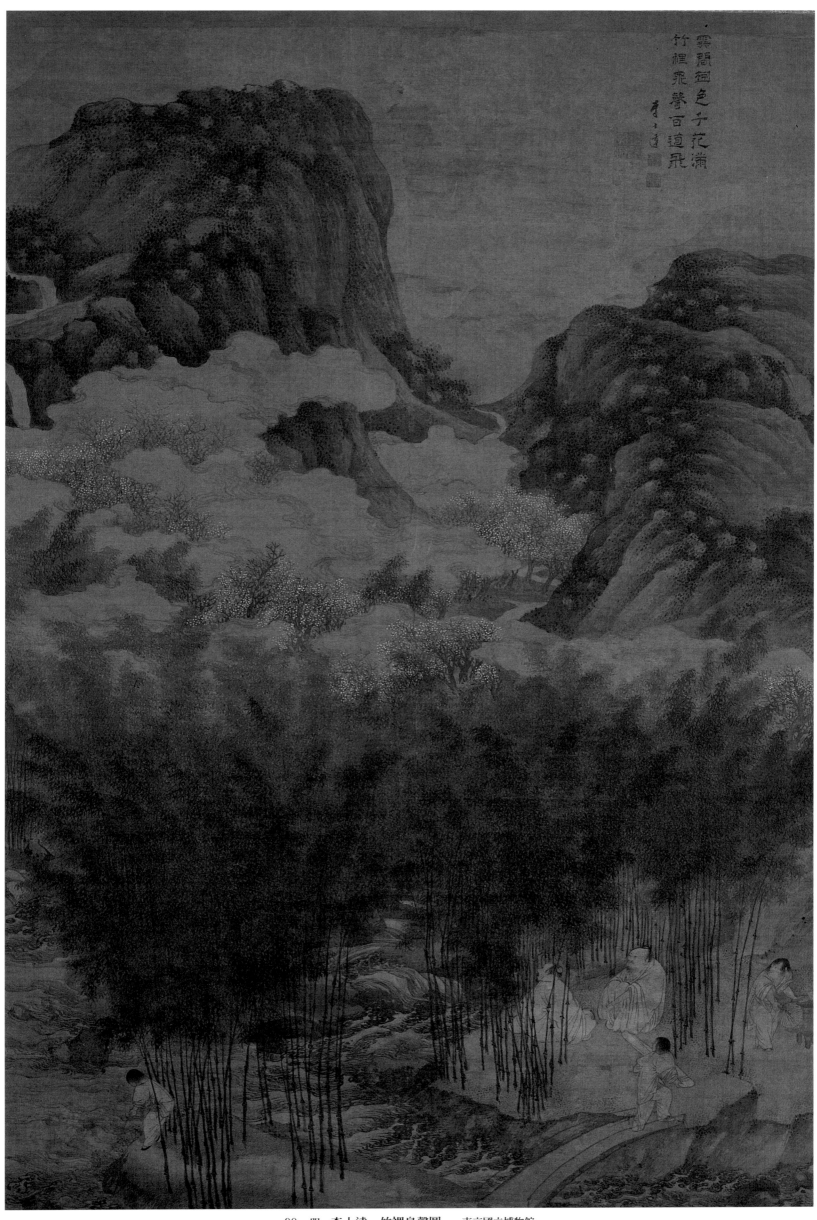

霧裡飄色千花滿
竹裡飛聲百道飛
李士達

90　明　李士達　竹裡泉聲圖　東京國立博物館

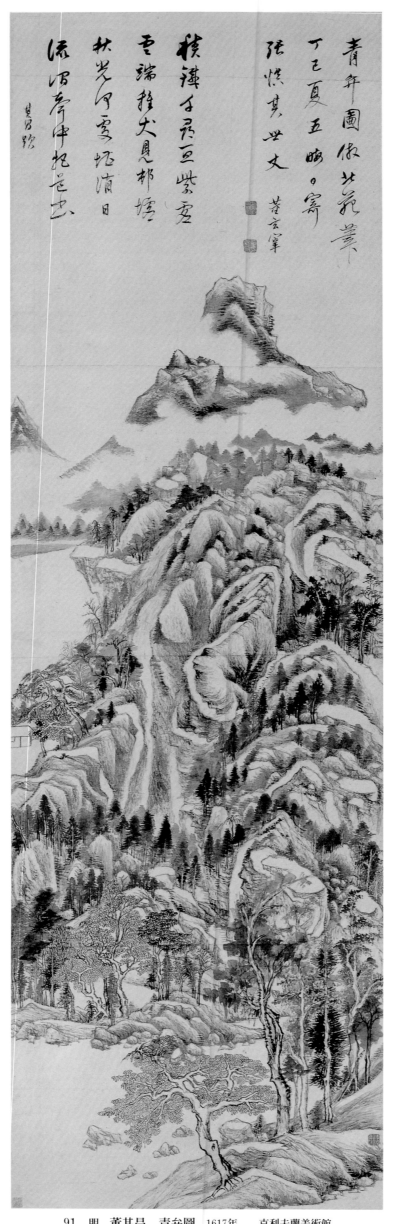

青弁圖 倣北苑筆
丁巳夏五晦日。寄
張慎其世丈 董玄宰

積雪子元豆紫雯
云端推大見邨塘
秋光辵雲坏清日
流泊亭中托岳出
其昌跋

91 明 董其昌 青弁圖 1617年 克利夫蘭美術館

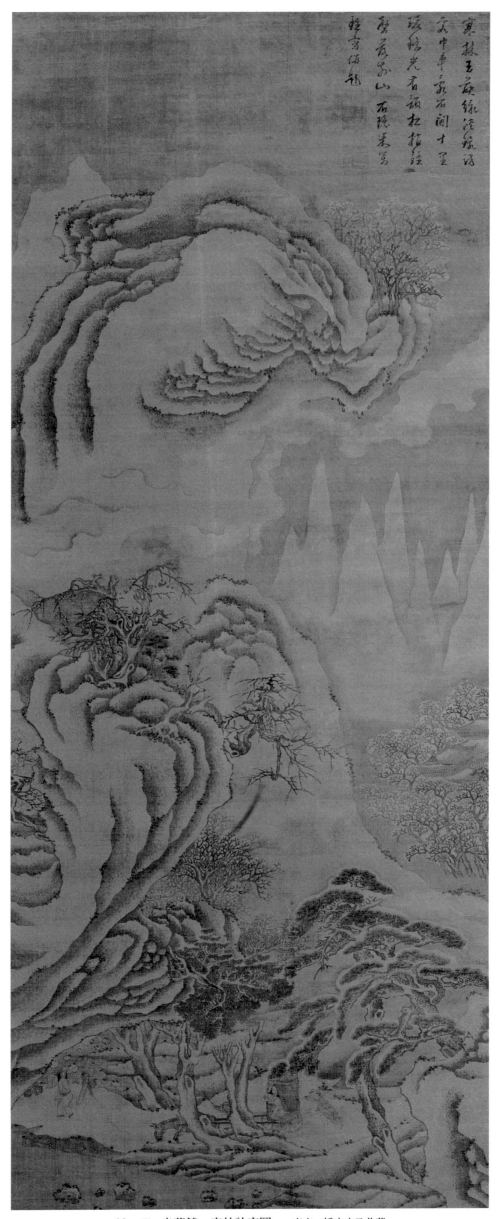

　寒林玉屑緣簑語
　雲中軍氣石開十里
　暖稿光者頭杜指短
　碧霞示山　石限朱窩
　蜂字俟祚

92　明　米萬鐘　寒林訪客圖　東京　橋本太乙收藏

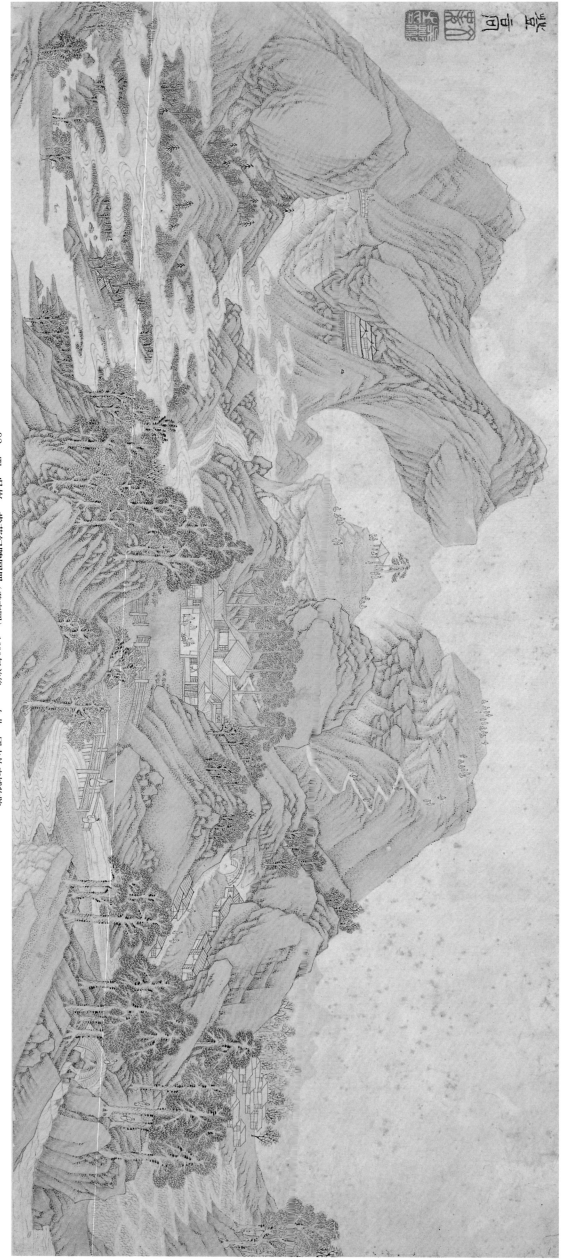

93 明 吳彬 歲華紀勝圖冊（登高圖） 1600年前後 台北 國立故宮博物院

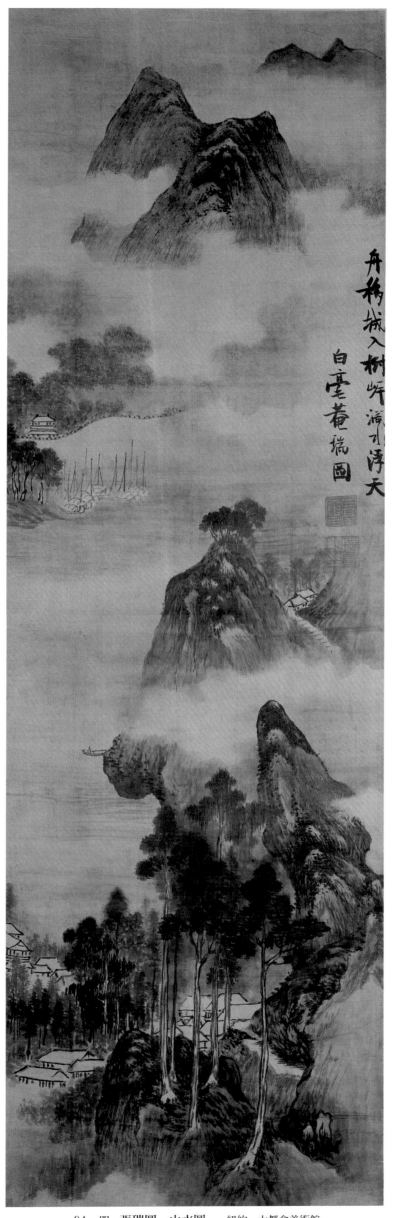

舟移城入樹
岸濶水浮天
白毫菴瑞圖

94　明　張瑞圖　山水圖　　紐約　大都會美術館

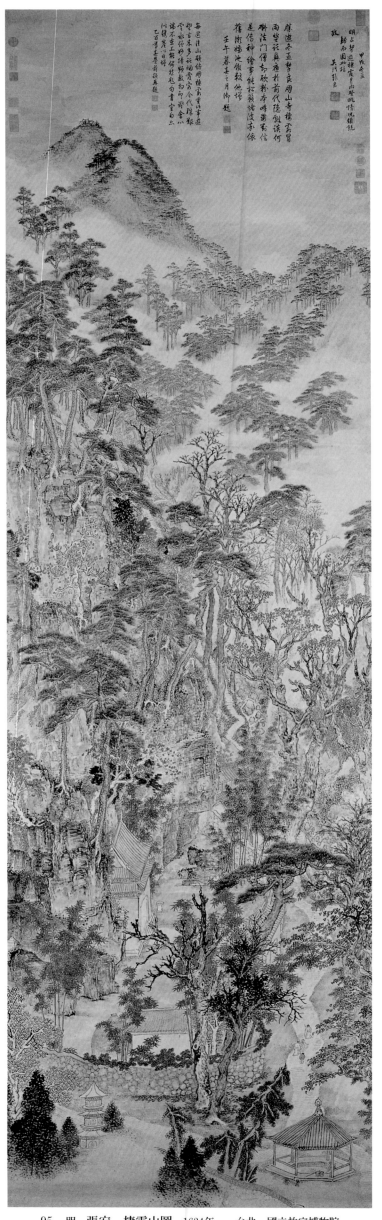

95 明 張宏 棲霞山圖 1634年 台北 國立故宮博物院

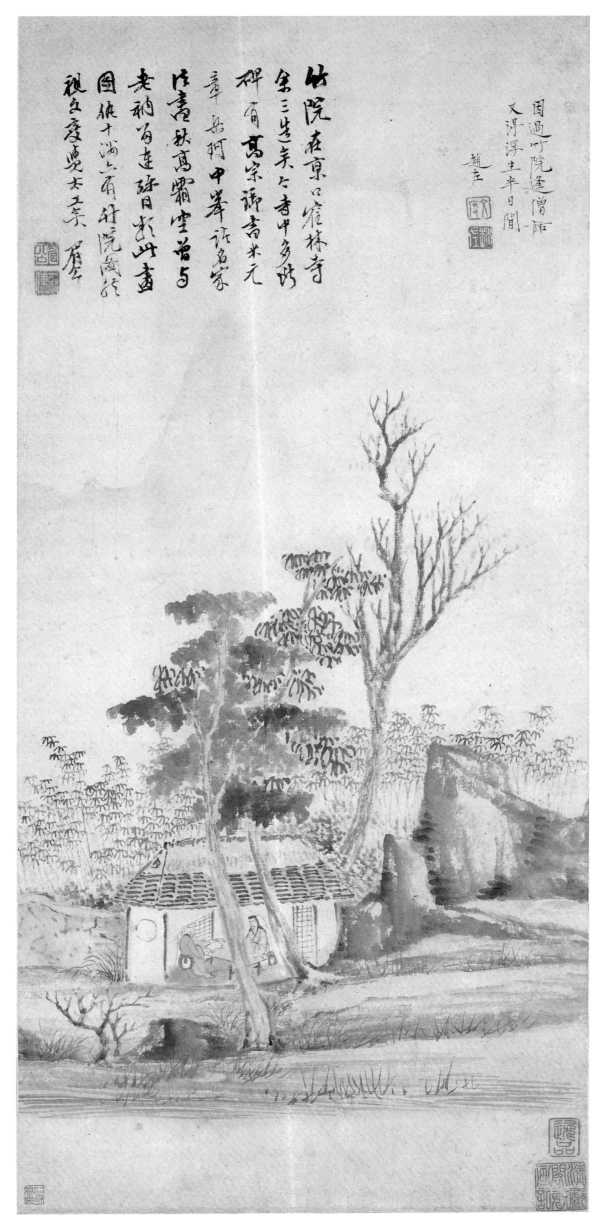

竹院在京口鶴林寺
余三生未之寺中多竹
碑有高宗評書米元
章岳柯中峯許名家
庄書秋高霜空曾
老衲為庄晴日萬山畫
圖似十滿上有祥院風流
祇久慶覺末玉宗

因過竹院逢僧話
又得浮生半日閒
趙左

96 明 趙左 竹院逢僧圖 大阪市立美術館

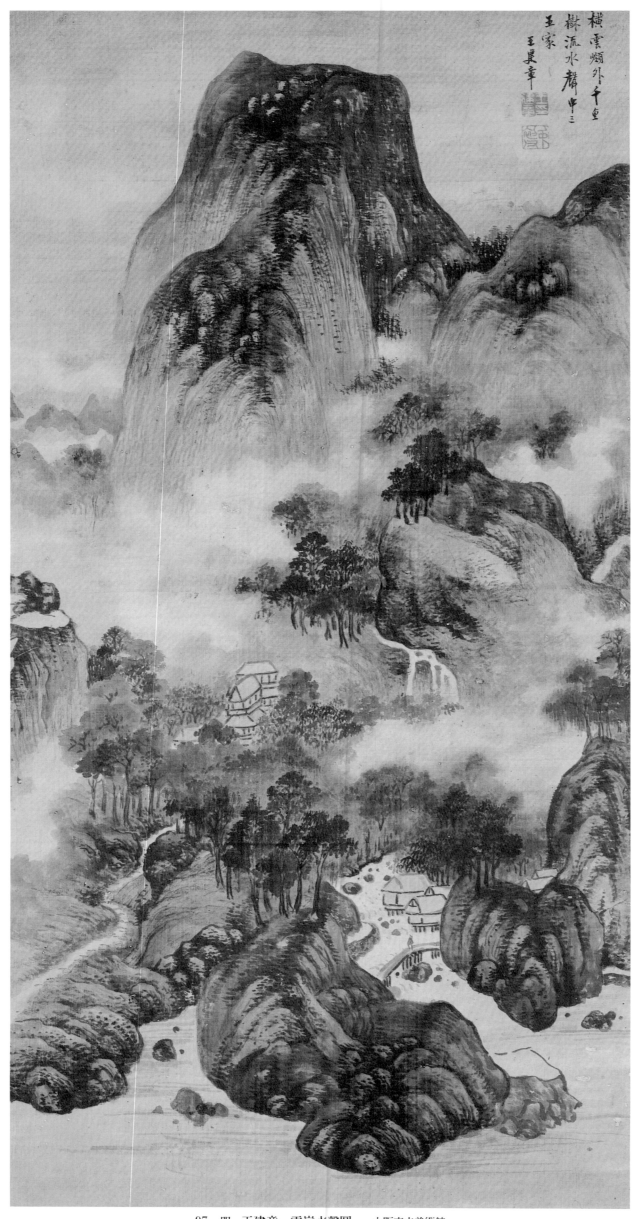

横雲爛外千重
嶽流水群 甲三
王家
王建章

97　明　王建章　雲嶺水聲圖　大阪市立美術館

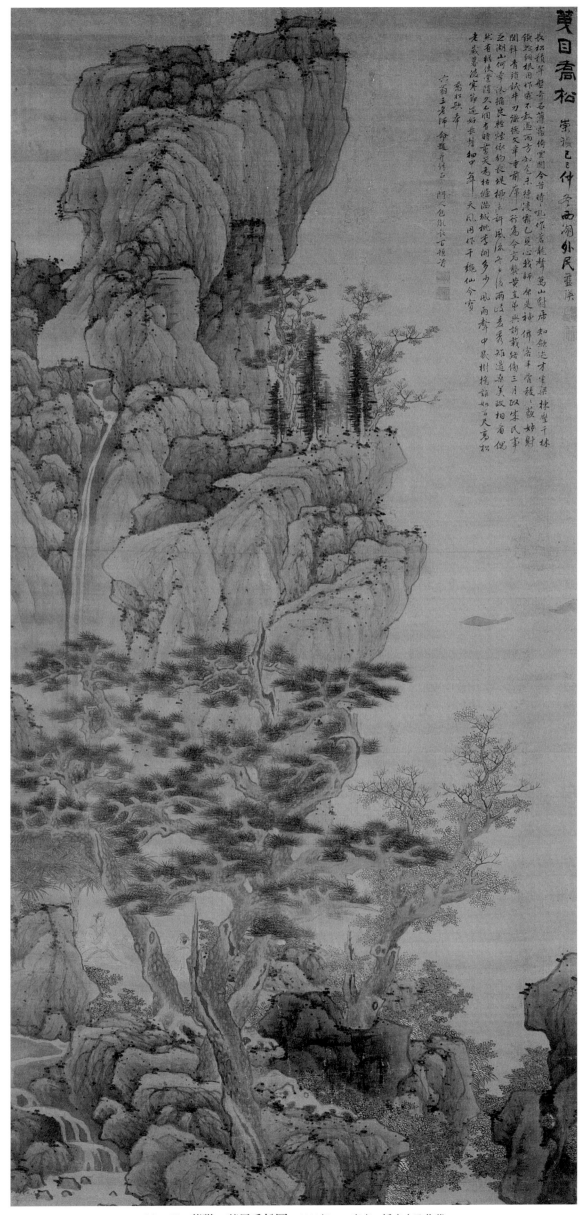

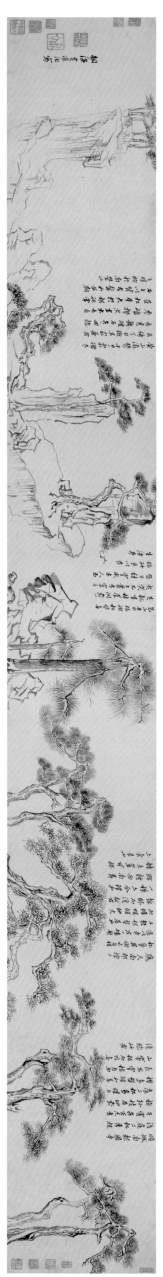

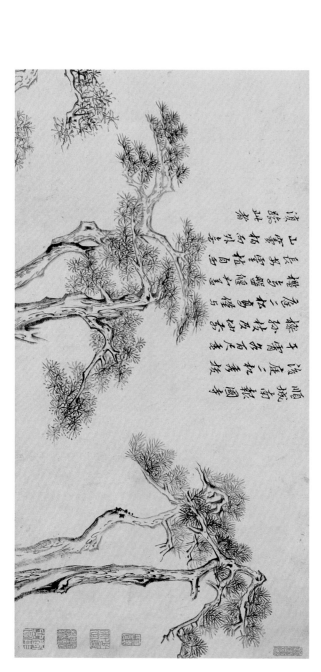

100　明　陳洪綬　宣文君授經圖　1638年　　克利夫蘭美術館

101　明　崔子忠　杏園送客圖　1638年　威斯康辛麥迪遜　砌思美術館

103 清 蕭雲從 山水清音圖卷（局部） 1664年 克利夫蘭美術館

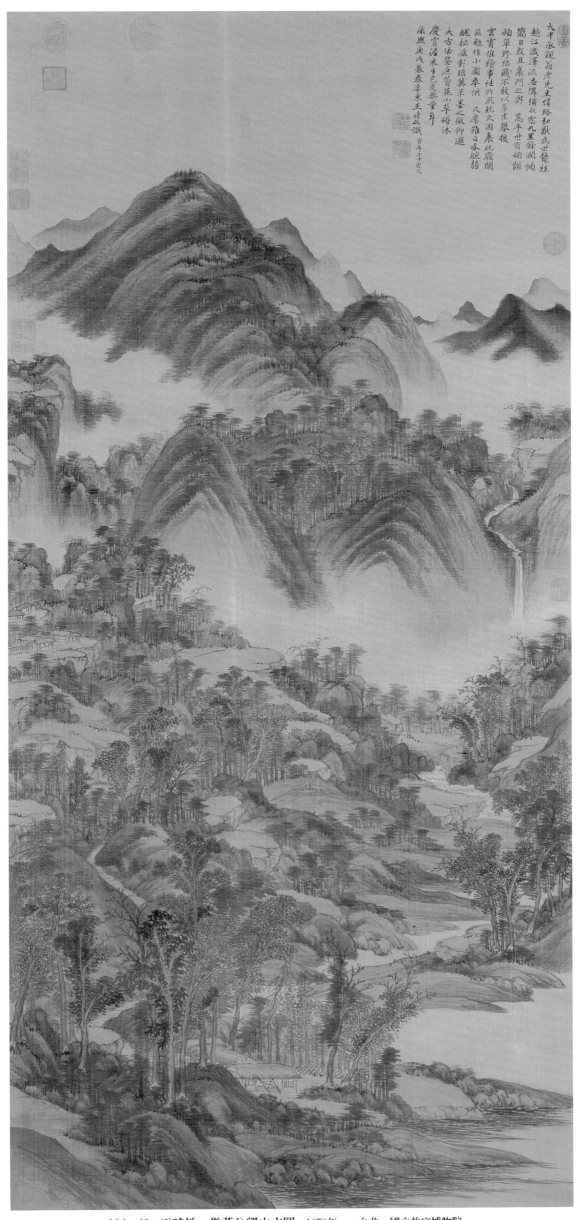

大中丞觀翁老先生偉略如猷為世艷柱
越江淮澤流洎灘璞較富九里餘瀾傾
鶴日毀且泉門之與 高平世有頤頢
碩草野拮藏不敢以塵末攀援
雲實惟作繪事性所風能久因衷此殿閣
茲勉作小圖奉供 凡席難日春腕翁
覿拙海彰繡異羊墨之微仰遵
大方法鑒焉箇蓮小草將沐
慶霄潭禾生色吳燕重昇
康熙庚戌暮春婁東王時敏識

104　清　王時敏　倣黃公望山水圖　1670年　台北　國立故宮博物院

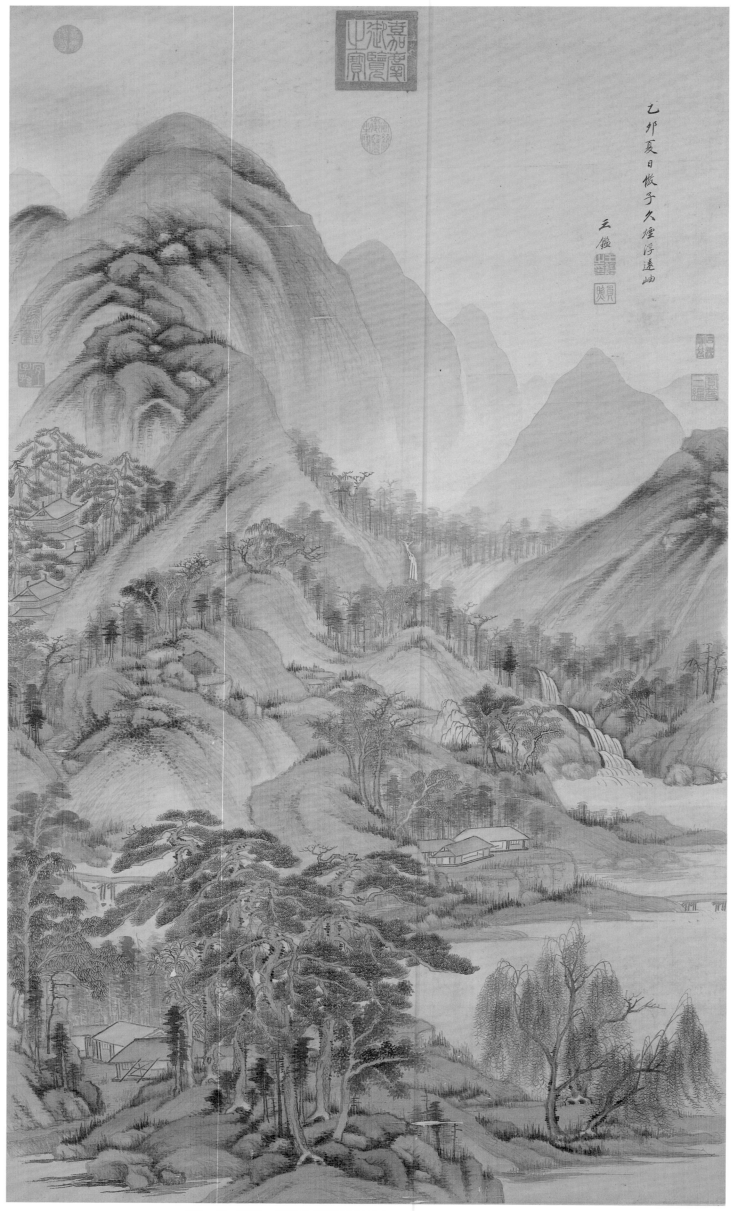

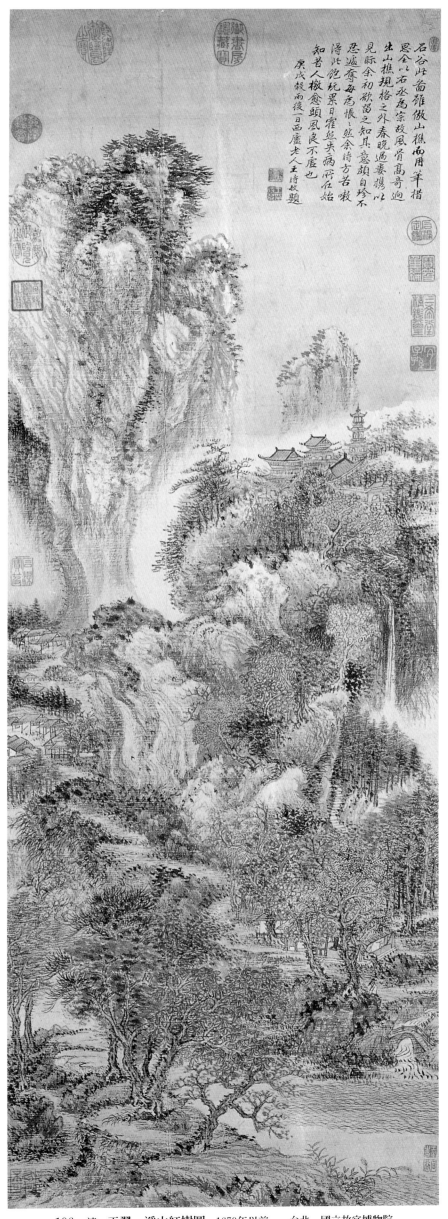

石谷此畫雅倣山樵而用筆措
思全以石丞為宗故風骨高奇逈
出山樵規格之外春晚過婁攜以
見眎余初欲留之知其意頗自珍不
忍遽奪每為悵〜然余詩方苦嫩
得此飽玩累日霍然失去兩在始
知者人橄愈頤風良不虛也
庚戌穀雨後一日西廬老人王時敏題

106 清 王翬 溪山紅樹圖 1670年以前 台北 國立故宮博物院

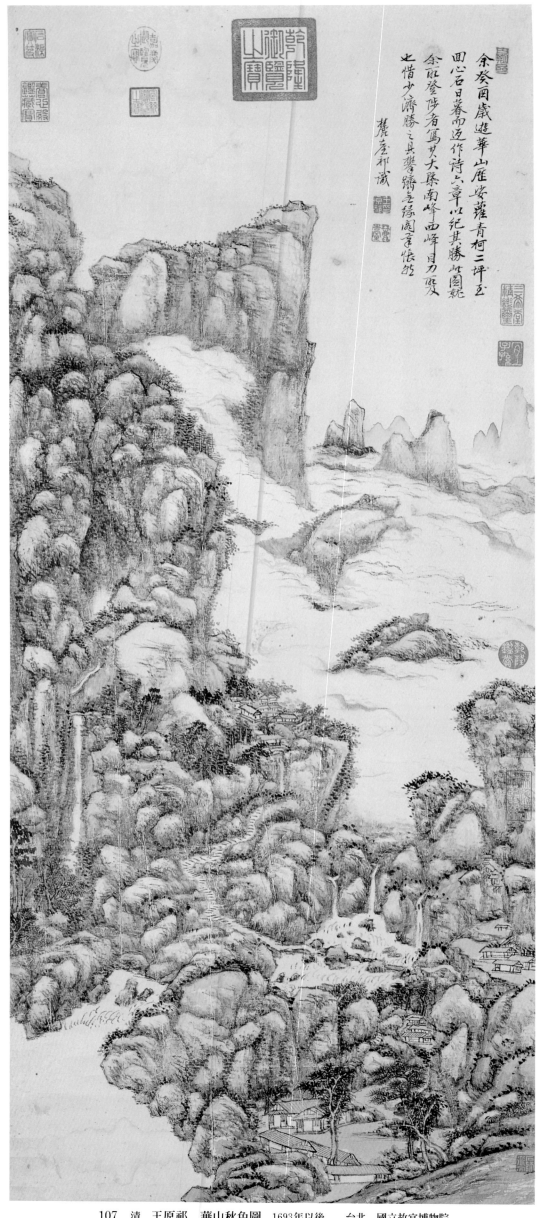

余癸酉歲遊華山盤紆青柯三坪至
即心岩日暮而返作詩六章以紀其勝此圖就
余所登陟有寫其大眾南峰西峰目力所及
也惜少濟勝之具攀躋无綠爲之悵然

麓臺祁識

107　清　王原祁　華山秋色圖　1693年以後　台北　國立故宮博物院

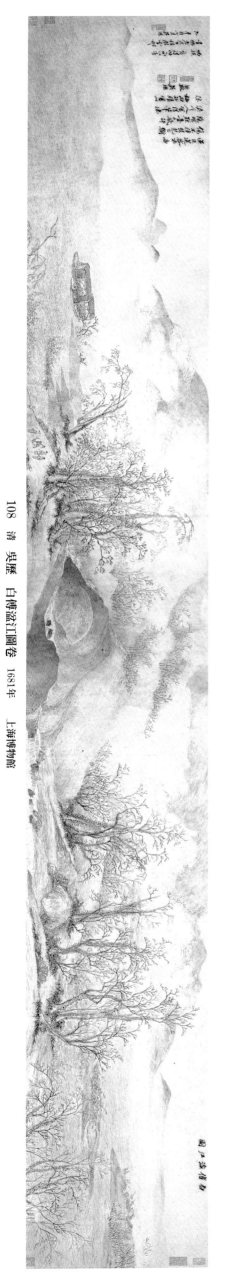

108 清 吳歷 白傳湓江圖卷 1681年 上海博物館

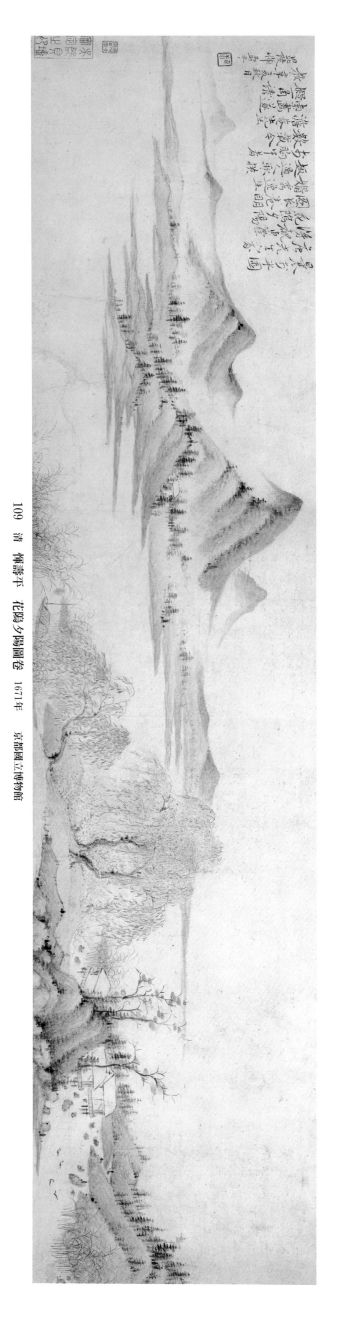

清　惲壽平　花谿夕陽圖卷　1671年　京都國立博物館

109

17世紀　維梅爾（Jan Vermeer）　台夫特一景　1660-61年前後　海牙　莫瑞泰斯皇家美術館

灣者約
南邊
後宗宗
別巫水一
斜已沙
圖畫裡
芝畫
旺

111　清　八大山人　安晩帖（荊巫圖）　1694年、1702年　　京都　泉屋博古館

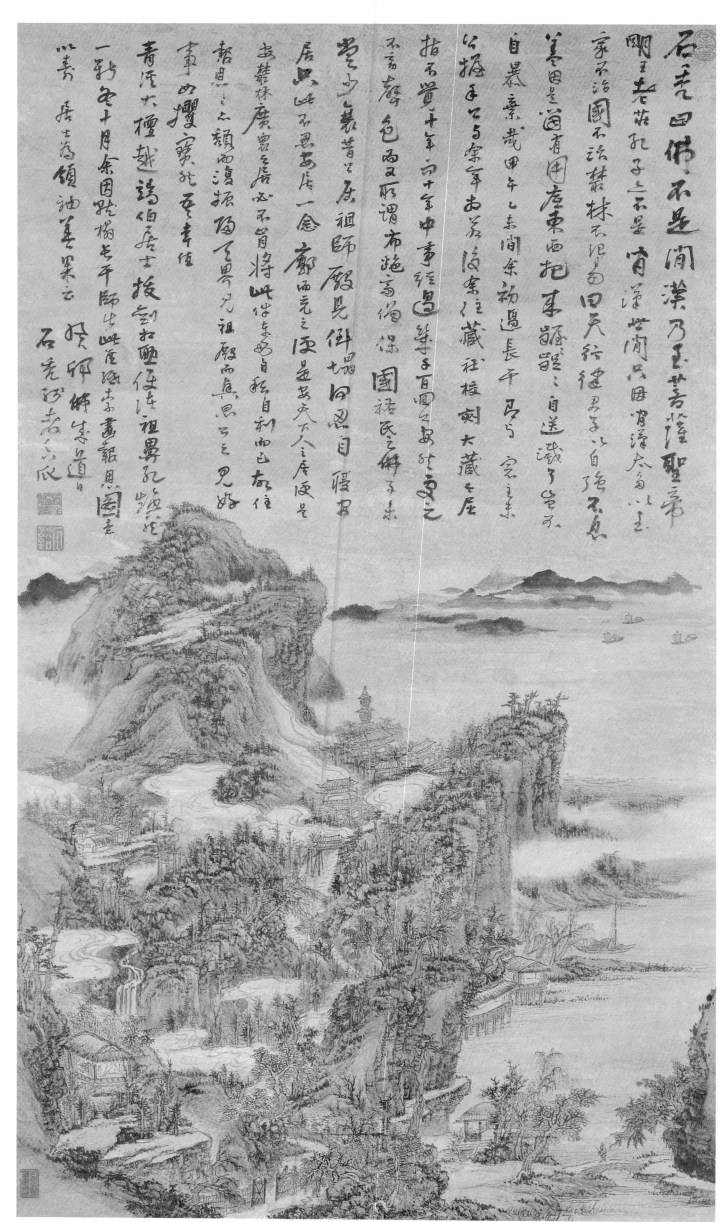

113　清　石谿　報恩寺圖　1663年　京都　泉屋博古館

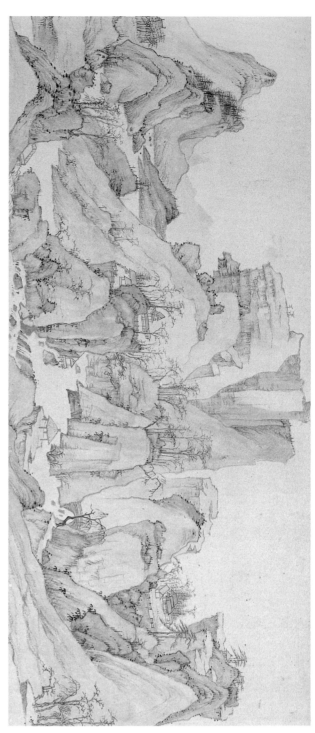

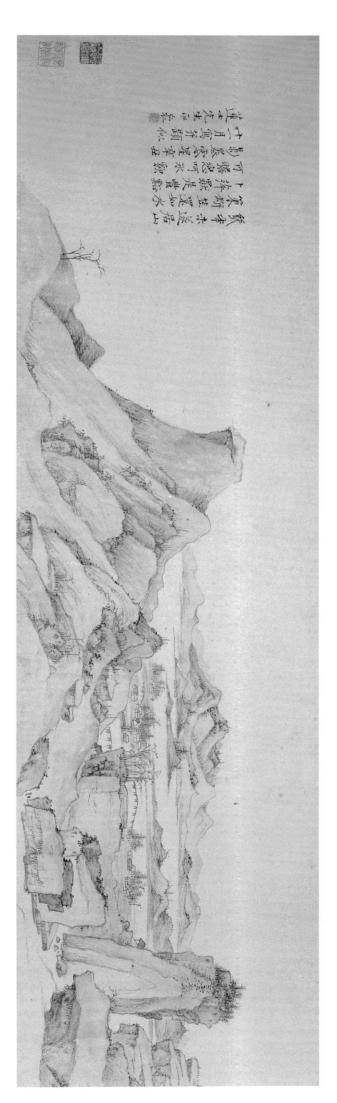

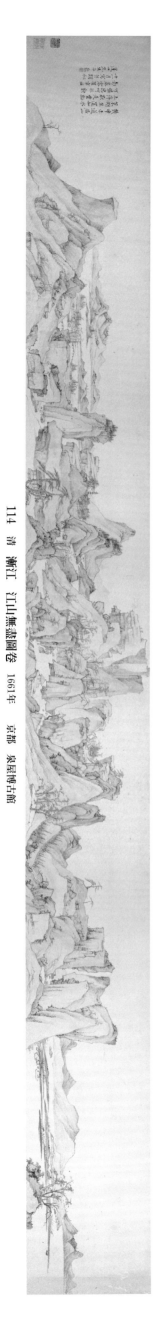

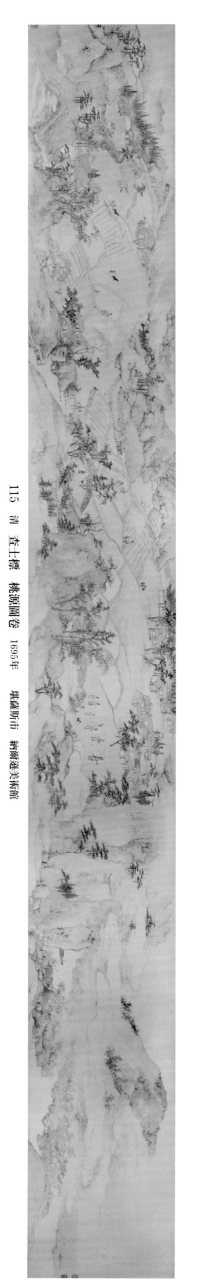

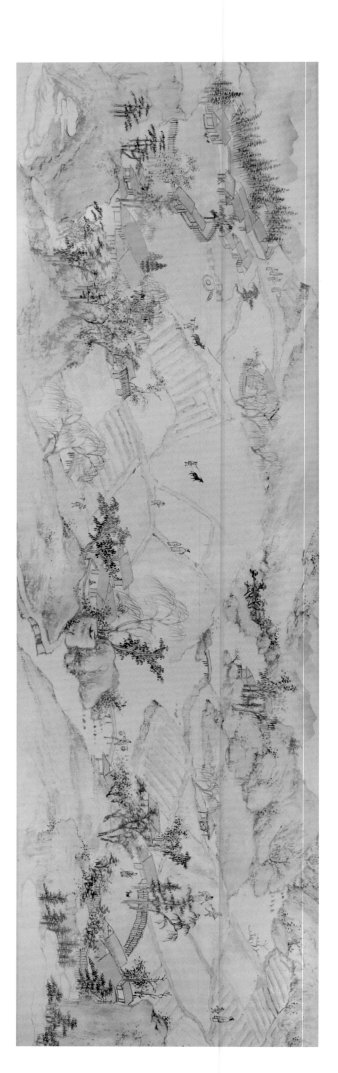

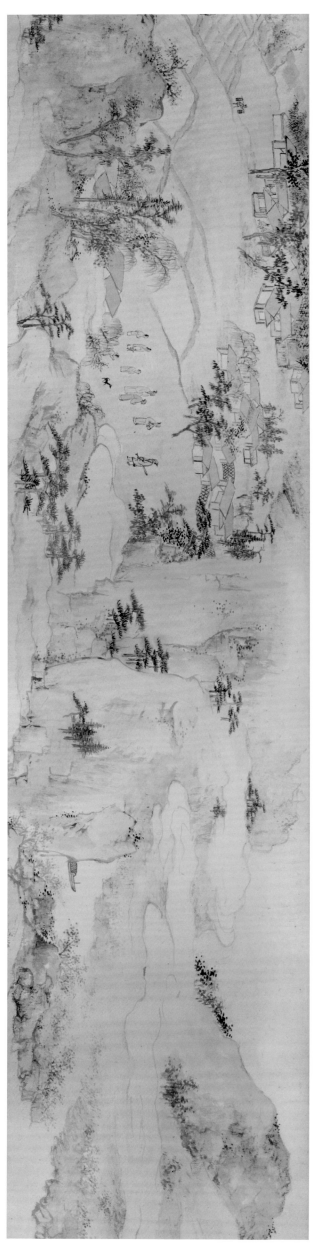

115 清 查士標 桃源圖卷 1695年 堪薩斯市 納爾遜美術館

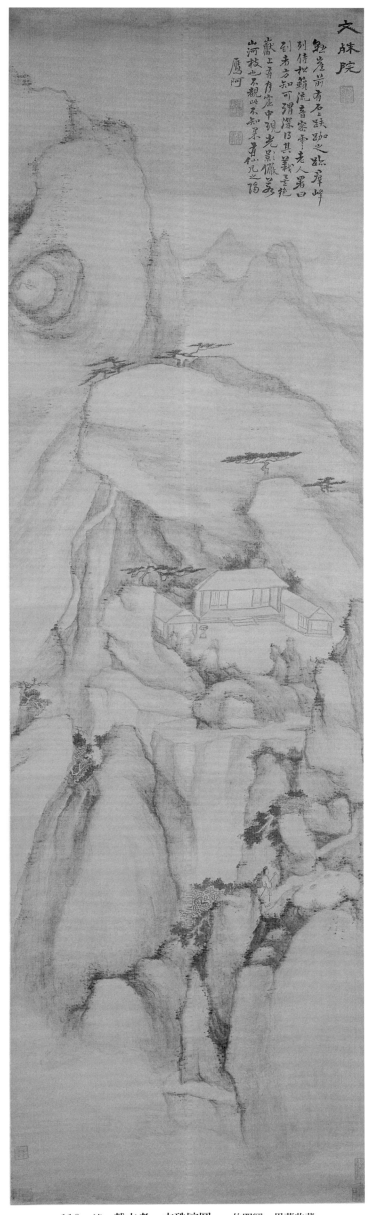

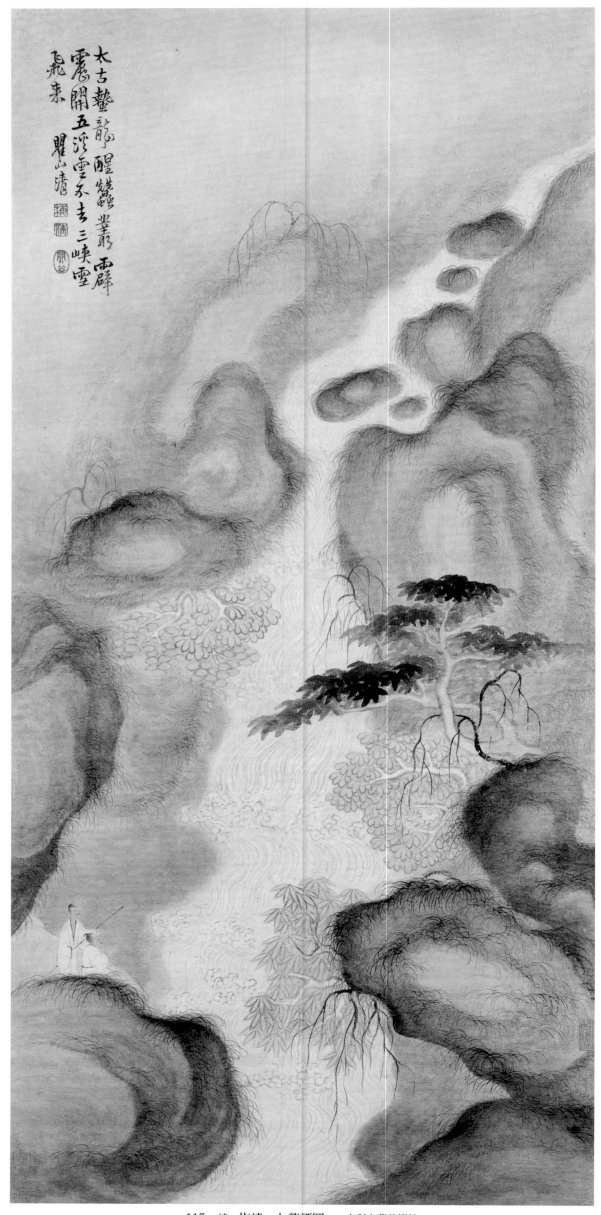

太古蟄龍醒蟄蟄業形雨壁
震開五泖雲吞吉三峽靈
飛來
瞿山清

117　清　梅清　九龍潭圖　克利夫蘭美術館

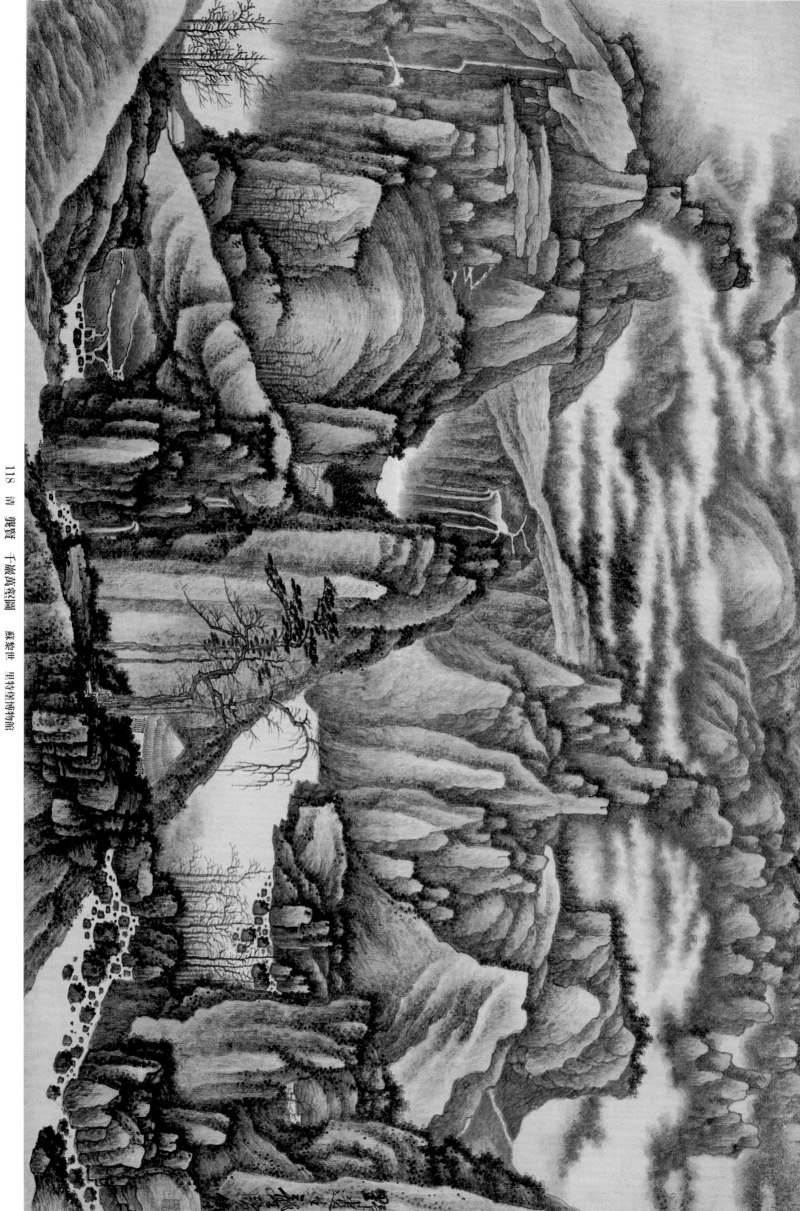

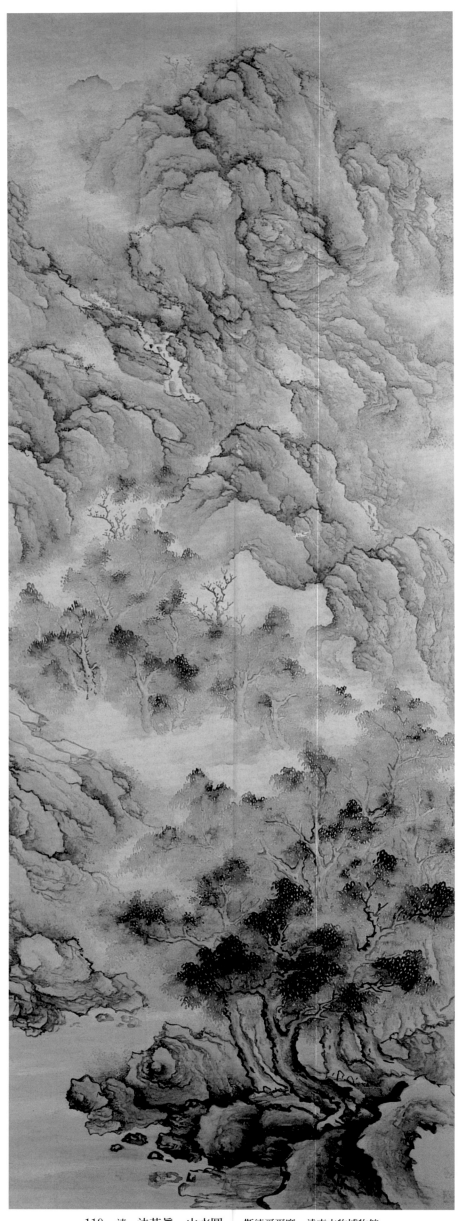

119　清　法若眞　山水圖　斯德哥爾摩　遠東古物博物館

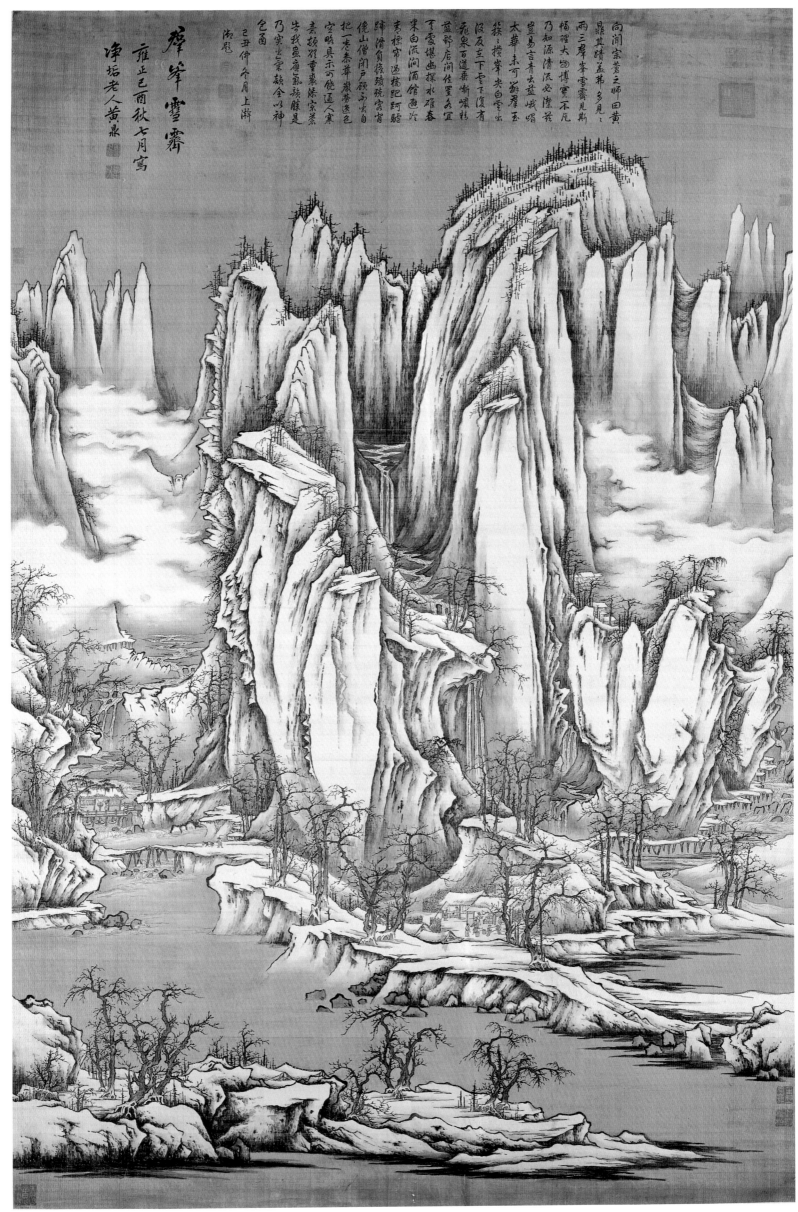

向闇宗蒼之師曰黃
鼎其蹟孟郝多見其
兩三摩峯雪霽見斯
幅理大物博實不凡
乃知源清流必陳蕘
宣易言青出益峨眉
太華末可葹羣玉
揉揀摻峯出白雪出
後友立下雪下復有
蔏東百道莽慚慚糊
盥部店間佳里天宜
下雲撼幽探冰雄春
末白流澗酒館函次
老標帘溫橋肥阿駝
歸滯貞後琭琭疏霽宵
侯山僧閉戶碩石弓自
把一亳泰華款芳逸色
空曉具示呵饒逼人寒
蕘撥羽重纍緣宗蒸
生我盥應氣猗縣是
乃實出宗羲全以神
色面
己丑仲今月上澣
陶鬼

121　清　袁江、王雲　樓閣山水圖屏風（八曲一雙）　1720年　　京都國立博物館

122 清 郎世寧 百駿圖卷 1728年 台北 國立故宮博物院

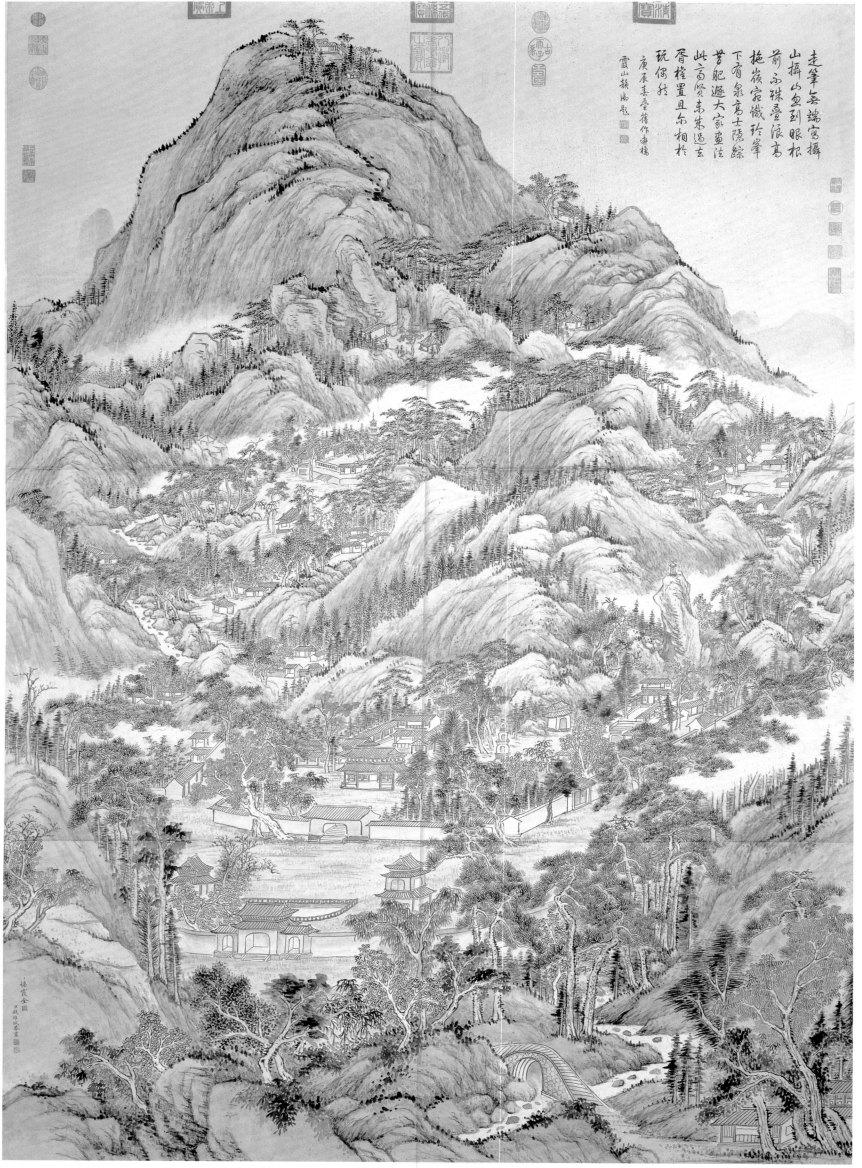

走筆無端富攝
山攝山如到眼根
前水珠疊派高
拖嶺宕織玲峰
下有泉高士隱蹤
苦肥遯大家畫法
此高賢未朱遠去
唇權置且东相於
玩偶於
廣辰善臺舊作西擽
霞山鈛沛魅

123　清　錢維城　棲霞全圖　1760年　台北　國立故宮博物院

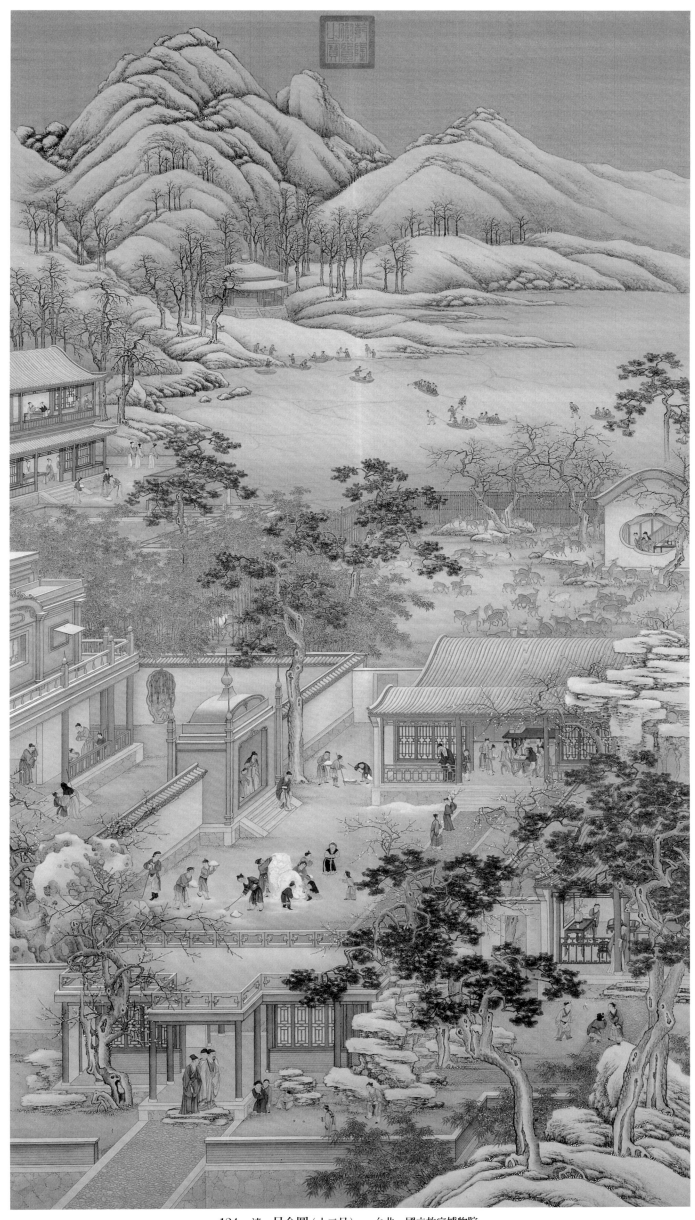

124　清　月令圖（十二月）　台北　國立故宮博物院

125 清 黃愼 山水墨妙圖冊（上：第一圖、下：第十二圖） 1738年 京都 泉屋博古館

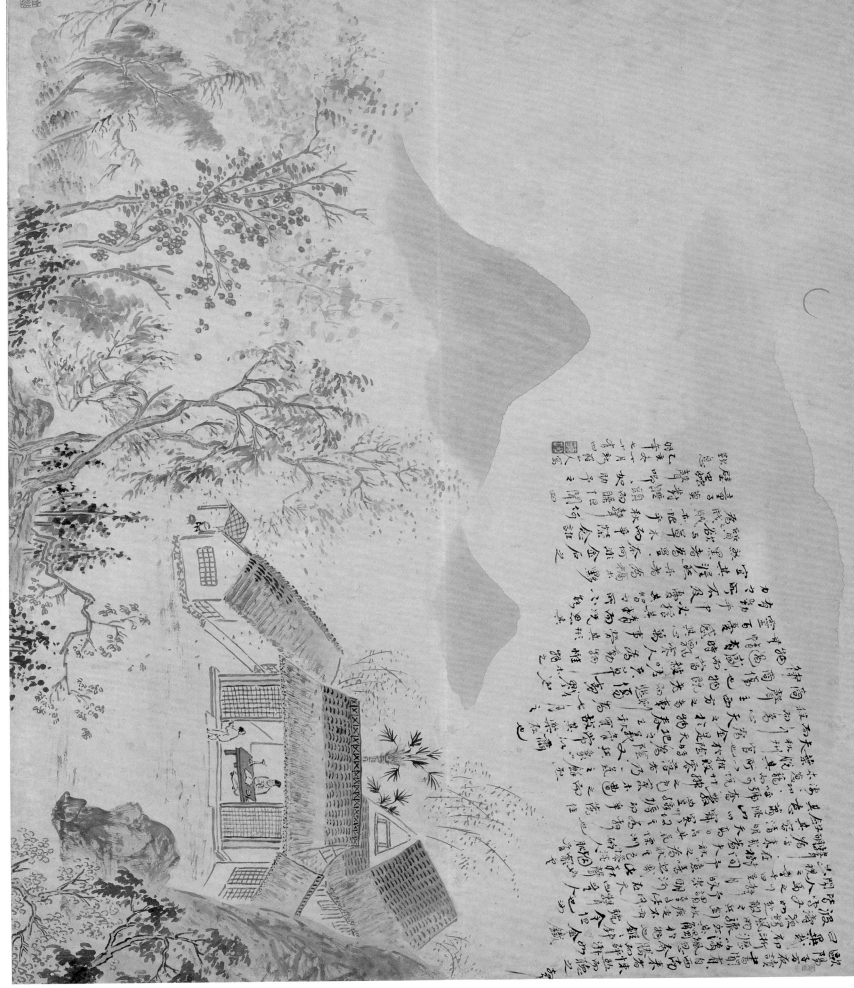

127 清 金農 墨梅圖（四幅）　1736年　紐澤西 翁萬戈收藏

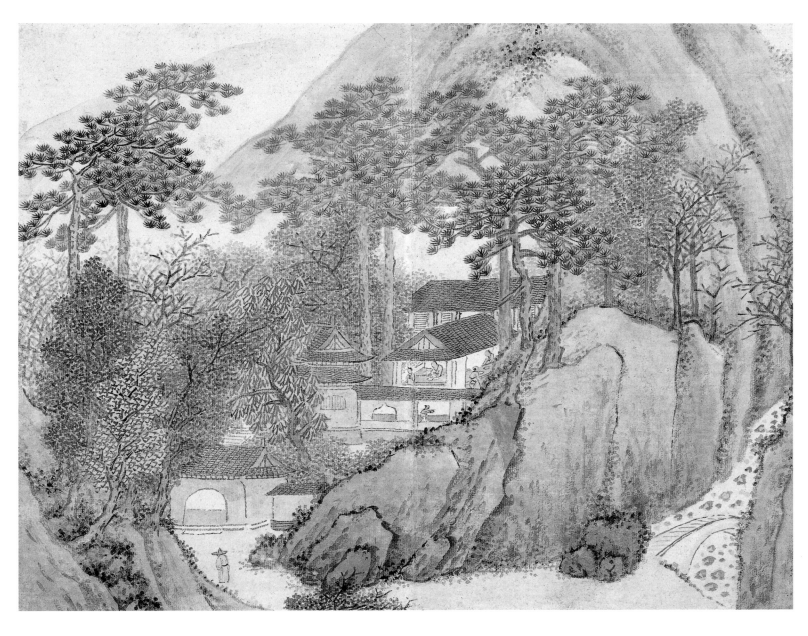

128　清　張崟　仿古山水圖冊（上：訪友圖、下：秋圃圖）　1825年　東京　松岡美術館

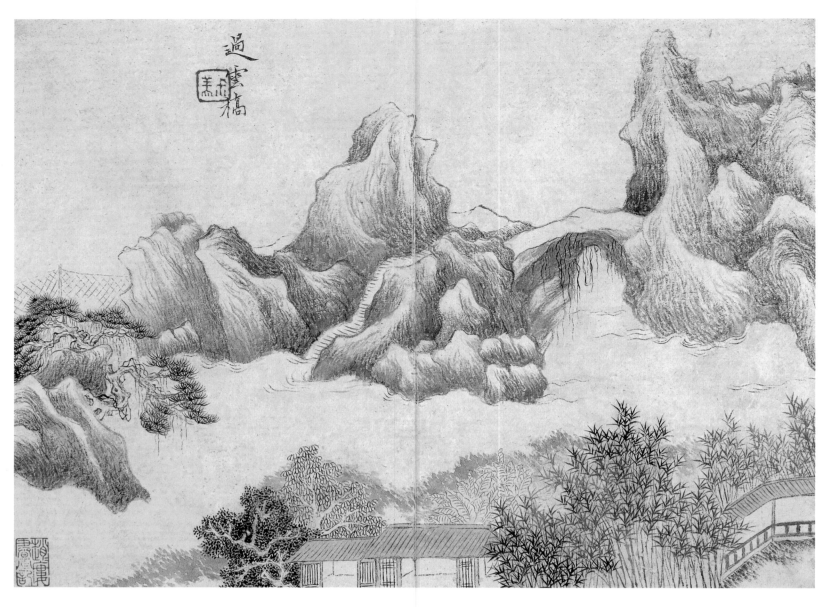

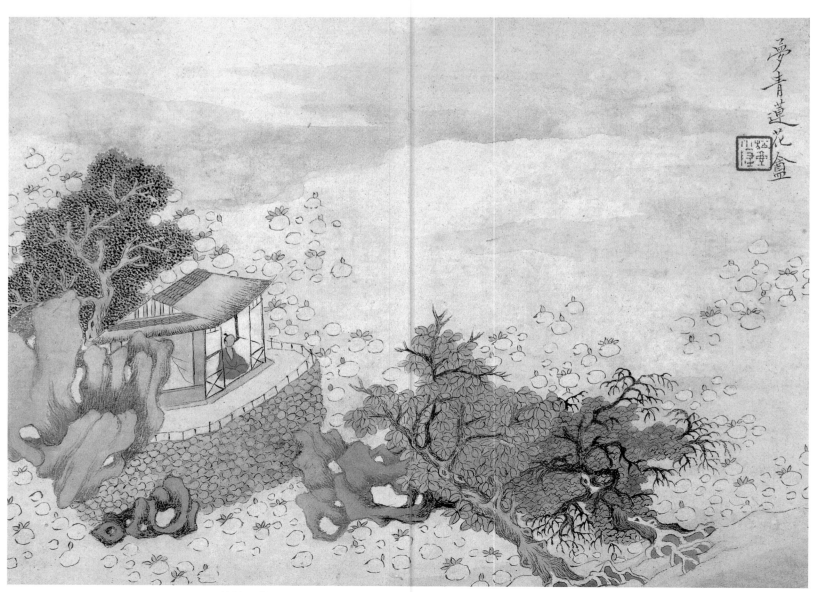

129　清　錢杜　燕園十六景圖冊（上：過雲橋圖、下：夢青蓮花盦圖）　1829年　京都　私人收藏

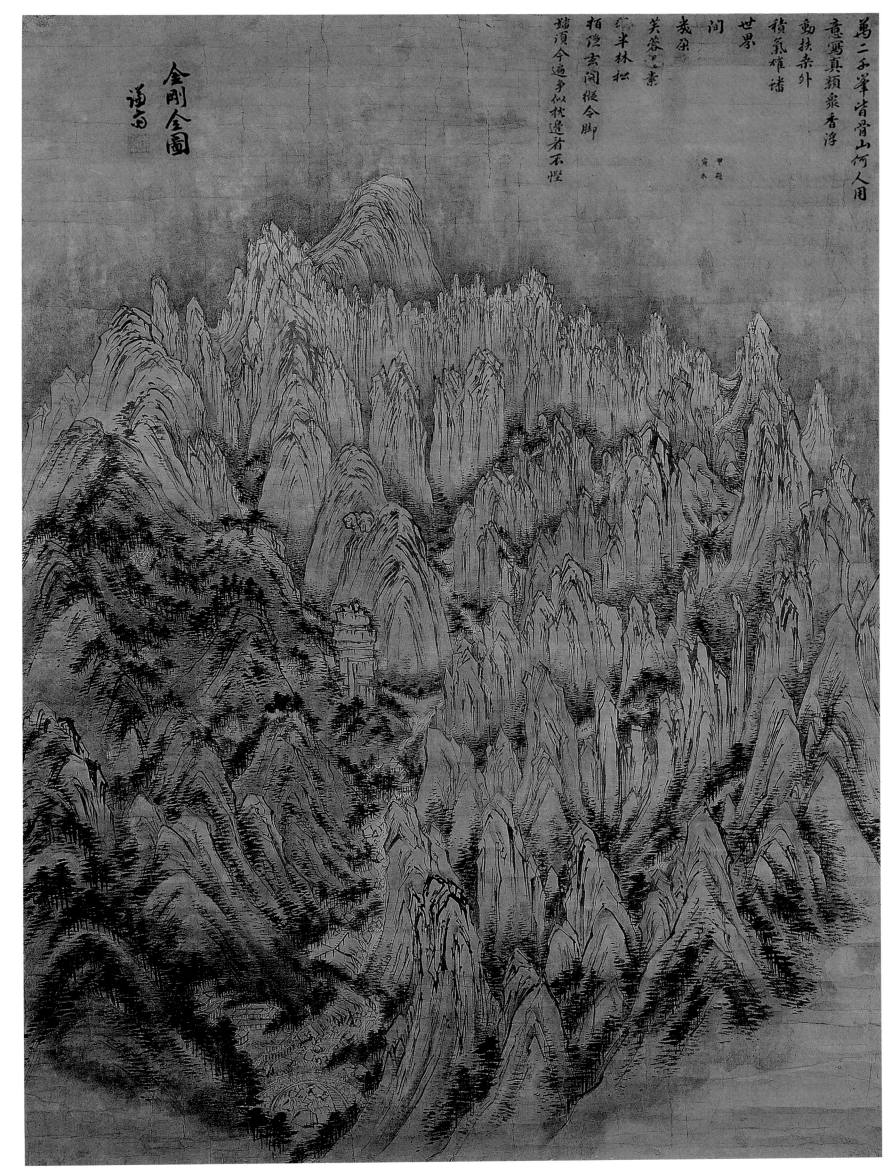

萬二千峯皆骨山何人用
意寫真顏衆香浮
動扶桑外
積氣雄謙
世界
間
衆
芙蓉之素
半林松
柏隨玄闇縱令脚
端頂今遍身似枕遊者不悟

金剛全圖
謙齋

甲寅
寅本

130 朝鮮王朝 鄭敾 金剛全圖 1734年 首爾 三星美術館 Leeum

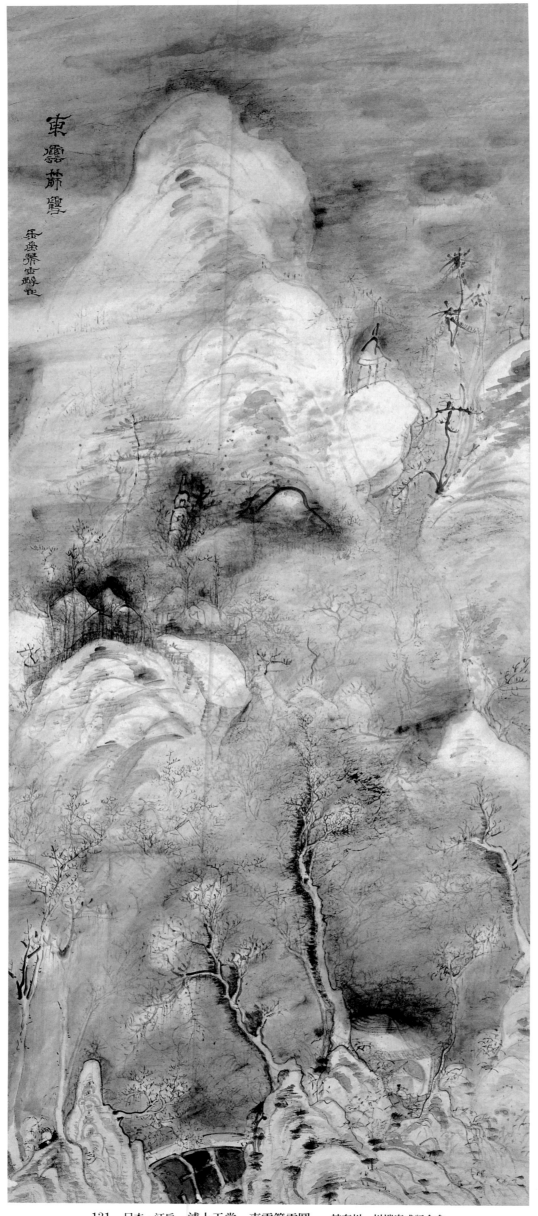

131 日本・江戸 **浦上玉堂 東雲篩雪圖** 神奈川 川端康成記念會

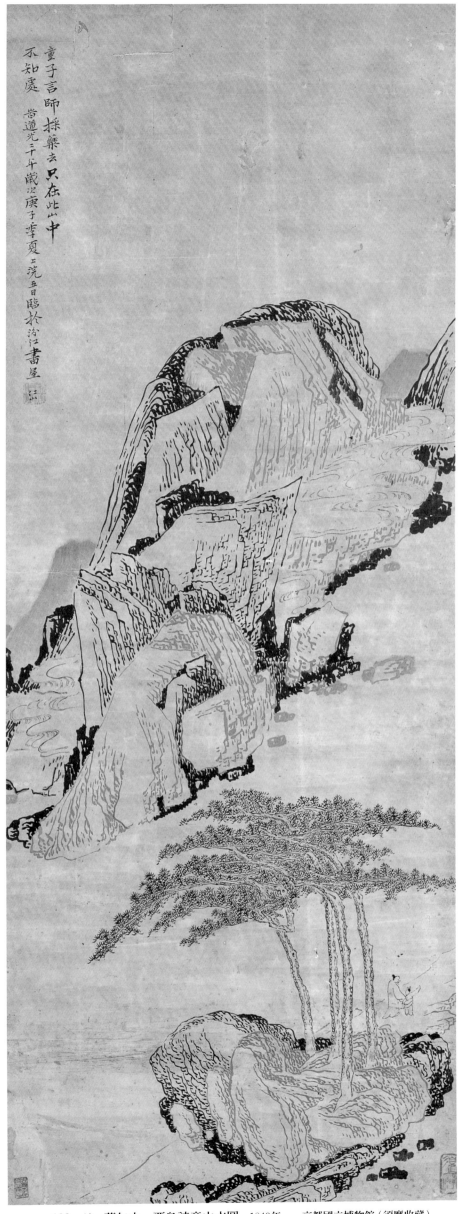

童子言師採藥去
只在此山中
不知處

嘗道光二十年歲次庚子季夏
上浣五日臨於汾江書屋

132 清 蘇仁山 賈島詩意山水圖 1840年 京都國立博物館（須磨收藏）

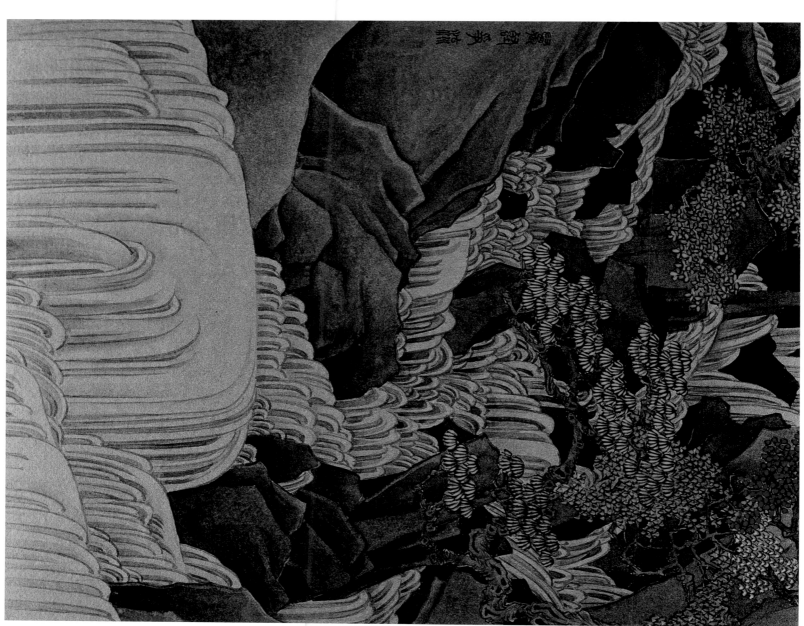

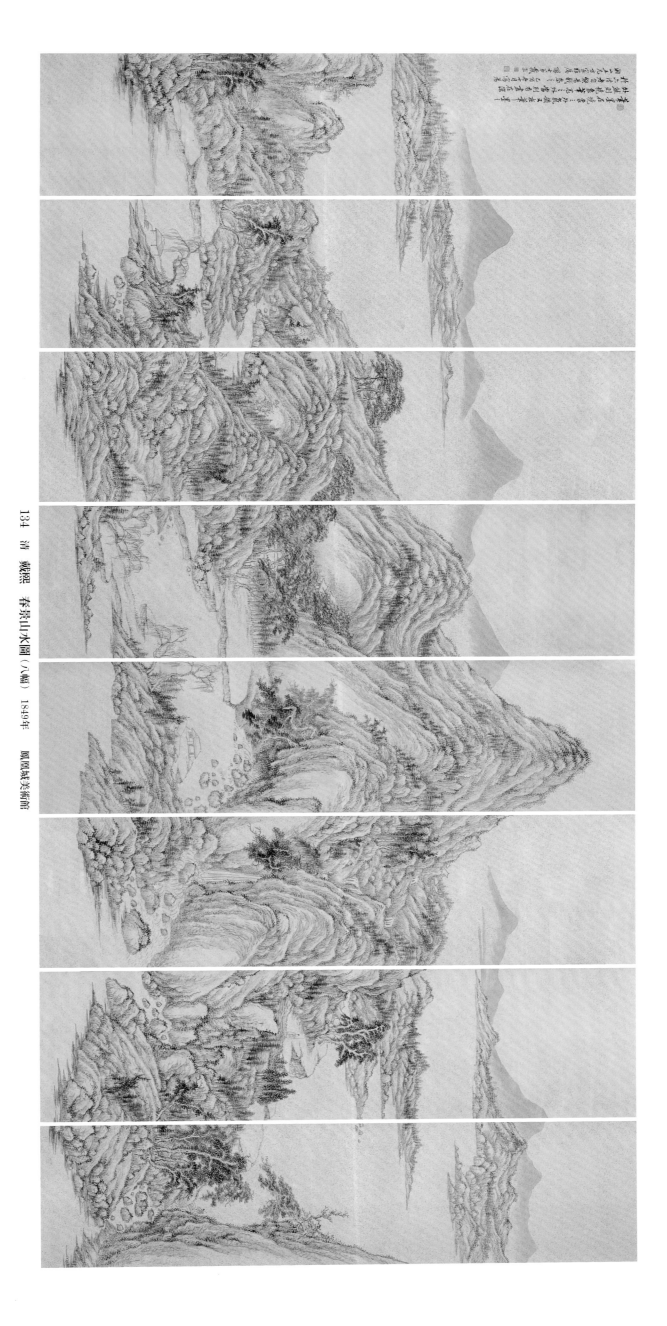

134　清　戴熙　春景山水圖（八幅）　1849年　鳳凰城美術館

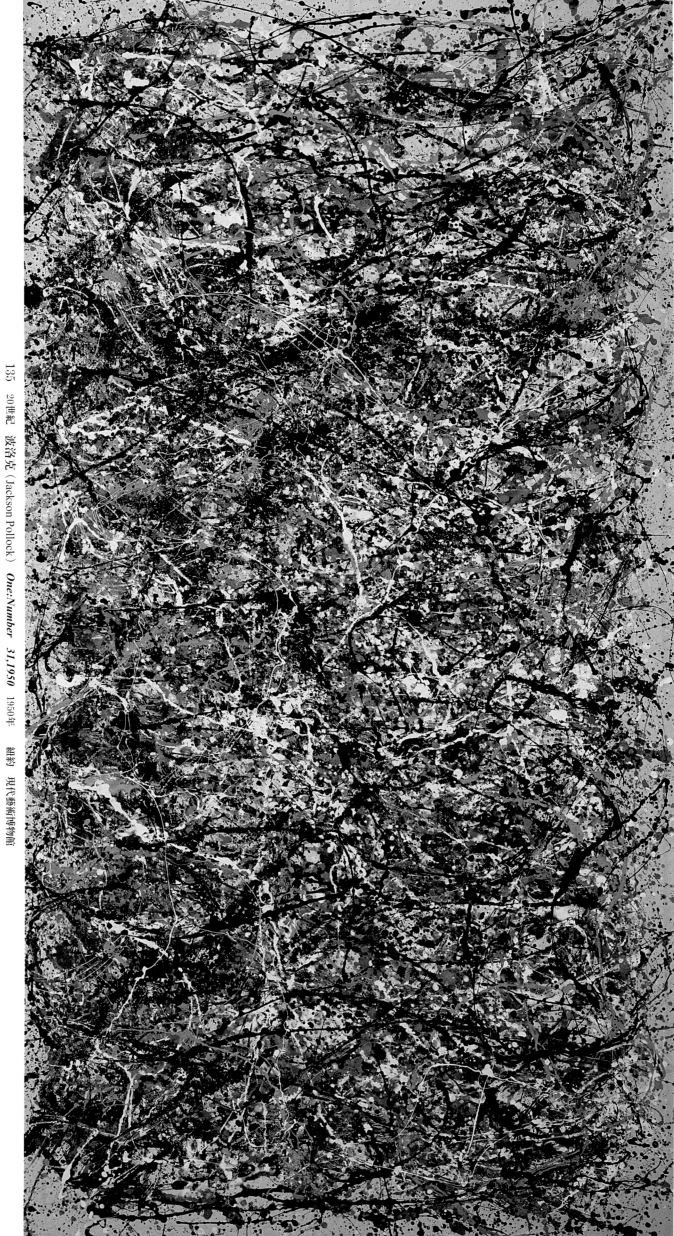

135 20世紀 波洛克 (Jackson Pollock) *One:Number 31,1950* 1950年 紐約 現代藝術博物館

本論

邀約臥遊——山水畫的手法和原理

一、何謂「臥遊」？

（1）臥遊的本質—造型性、表現性、社會性

所謂臥遊，乃是由中國南北朝時代南朝宋的宗炳（三七五—四四三）所提倡，為長久以來支撐中國山水畫創造之最基本也最本質性的概念之一。晚於宗炳約四百年後，唐代張彥遠撰寫其名著《歷代名畫記》[①]（八四七年自序）時，便於此最早嘗試以繪畫史掌握傳說中繪畫起源以迄其自身所處晚唐時代、遠超乎三千年中國繪畫史發展的著作中，簡略提及宗炳其為人，接著分三段記載如下內容：序論部分，扼要述明宗炳因遊名山而得到「臥遊」的概念、再到其生涯之結束；中間部分，引用宗炳〈畫山水序〉此篇被視為最早以山水為對象的畫論全文，明確闡述隋唐時代以後中國繪畫一貫實行的「透視遠近法」[②]的定型化與其代表性例子、「透視遠近法」[③]的定型化與其代表性例子、及謝赫《古畫品錄》中對於宗炳之評價，依序加以考察、提示。

宗炳，字少文中品，南陽沮陽（涅陽（今河南省南陽（地級）市鄧州（縣級）市）[④]人。善書畫。江夏王〔劉〕義恭，嘗薦炳於宰相，前後辟召竟不就。善琴書，好山水。西陵荊〔山〕（湖北省南漳縣）、巫〔山〕（重慶市巫山縣）、南登衡岳〔山〕（湖南省衡山縣）。因結宇衡山，懷尚平〔向子平〕[⑤]之志，以疾還江陵（湖北省江陵縣）。歎曰：「噫！老病俱至，名山恐難遍遊，唯當澄懷觀道，臥以遊之。」凡所遊歷，皆圖於壁，坐臥向之。其高情如此。年六十九。

亦即，所謂臥遊，原是指畫家自己將以往親身到訪過的地點畫出來觀賞，無論或坐或臥，不出家門便可遊訪再三。若就畫出實際到過的某個地點而言，臥遊與實景山水畫誠為不即不離，唯作為其對象的實景多是名勝古蹟，此又與勝景山水畫或名所繪（譯注1）傳統有關。另外，以現實素材為基礎而在自己房間中繪製完成，此亦成為描繪理想「時空間」之傳統山水畫的開

端[⑥]。後來，不只畫家本身，觀者見到畫家作品而趨近臥遊境界的情形也相當普遍。在此意義上，所謂臥遊，實無關乎好惡，而是能容許自己啟程去旅行的人、或只能這麼做的人；換言之，臥遊是適用於所有人的遊玩、樂趣。本書就所收錄的全部作品來說，是讓臥遊成為可行而編纂的書籍，同時也是由此一觀點來重新思考中國山水畫史之學問上的實踐。

現在，讓我們試著假設，在宗炳結束遊歷後回到江陵、據傳繪於其自宅的諸多壁畫當中，比如那件以他結廬且停留最久之名山為主題的「衡山圖壁畫」，仍傳流至今吧！然後再設想，這件作品在某個時期被送給宗炳的老師名僧慧遠（三三四—四一六）後，經過一千數百年的時間仍存世，現在歸給建於宗炳故居遺址的江陵宗炳紀念館所有，並被收錄到本書吧！這種事不用說，幾乎不可能發生在卷軸類的作品上，但在壁畫上就絕非空見。試想，無論是敦煌壁畫、或大約半世紀前很遺憾地失火而化為灰燼的法隆寺金堂壁畫，只要不妄加移動，其耐久性就如「米元章〔芾〕論畫曰，紙千年神去，絹八百年神去」（明·董其昌《畫禪室隨筆》[⑦]卷二·評舊畫·題顧仲方〔正誼〕山水冊）所云，遠遠凌駕於不過千年之久的畫卷或畫軸之上。如原本裝飾於陝西省乾縣乾陵陪葬墓墓道東西壁〔插圖〔六-二〕的《唐懿德太子墓墓道儀仗圖壁畫》[⑧]〔圖版二八〕，現在就成了西安陝西歷史博物館的收藏，並被收錄於本書。倘若一邊依循上述虛構的和實存的兩件壁畫，對臥遊之實質內容加以簡單考察，並能輕易地導出：所謂翻開本書應予臥遊、面對的對象，更普遍且抽象地言之，當有三者，即第一，山水畫之臥遊表現本身；第二，臥遊表現的地點；第三，作品被繪製、收藏的歷程。

若就「衡山圖壁畫」換一種更個別性、具體性的說法，則此壁畫作為山水畫是如何表現、或不予表現真實存在的衡山？自其於宗炳在江陵的自宅而其作為實景山水畫又是如何表現的呢？被製作、作為壁畫存在後，及至與《唐懿德太子墓墓道儀仗圖壁畫》同樣從牆上被揭下、以此形式流傳至今為止，究竟經歷了什麼樣的變化？尚需一問的是，如今在宗炳紀念館中，該作品又會是基於怎樣的定位而被收藏、陳列呢？若將這些假設性問題進一步延伸，就普遍性、抽象性來重新定義，則可以聲稱所謂「臥遊」具有以下三重結構：第一，是由造型上來掌握山水畫作為「時空間」究竟如何構築而成，即針對構成山水畫表現的繪畫空間本身，進行更基本的造型性之臥遊；第二，是探究山水畫作為理想的或現實的「時空間」，究竟以何者為表現目標、及其所表現之物又該如何予以理解，即針對山水畫所表現的理想的或現實的地點，進行更

高度的表現性之臥遊：接著第三，是檢證山水畫是在什麼樣的地點被繪製和被收藏在什麼樣的地點、及其被定位成什麼樣的物品，即針對山水畫之製作、贈答、購買、和收藏過程，進行更廣泛的社會性之臥遊。

再者，針對第一重山水表現或繪畫空間本身的臥遊，還能再發現兩重結構。亦即，在面對「衡山圖壁畫」時，基於以下規定的「透視遠近法」，站在與宗炳本人所設定的基本視點相同之處，從作品外進行臥遊；同時，按照畫在作品上可以成為宗炳本人的畫中人物視點，以臥遊於作品內的雙重的自己，進行雙重之臥遊。也就是說，宗炳根據「透視遠近法」只設定一個基本視點，乃是為了讓觀者與畫家站在同樣的視點，從最根本的作品外邀約臥遊所不可或缺的作法。

事實上，若撇開是否實際接觸作品這種在繪畫考察上極其重要的差異，而就臥遊所擁有的多重性來談，則上述臥遊的三重和雙重結構，無論對本書收錄的圖版、或是對作品本身，並無任何本質上的差異。就臥遊的第一重、第二重、或第一重的雙重結構來說，所謂美術館這種對任何人都敞開大門的近代性架構之公開性，以及本書這種擁有精細圖版的現代性架構之公開性，正好在「公開性」這一點具有相同的意義。所不同的毋寧不過是些細微的瑣事，且僅限於第三重臥遊的情況，像是該如何透過設想中收錄「衡山圖壁畫」圖版的本書來面對「衡山圖壁畫」原作時，是否也當如此予以掌握？抑或在紀念館中的定位？這一點，對據信由宮廷畫家於乾縣當地所繪製的《唐懿德太子墓墓道儀仗圖壁畫》[9]來說，亦是如此。畢竟其差別只在於是實際在西安陝西歷史博物館內觀看？還是在世上的某處觀看本書的圖版二六？不論情況為何，更重要的目標，應該是要考察陝西歷史博物館不把《唐懿德太子墓墓道儀仗圖壁畫》留在原址乾縣，而將其移到位於西安的該館加以收藏、陳列的文化性及國家性意義；這點實與前述「衡山圖壁畫」的情況並無二致。

（2）臥遊的例子—《瀟湘臥遊圖卷》

那麼，所謂具備臥遊概念與本質的作品，實際上是什麼樣的作品呢？我想試著從本書所列舉的一百三十五件彩色圖版之具體作品中，只舉一件為例來詳細探討，以茲作為實際進行臥遊時的指引，而這件作品就是南宋李氏的《瀟湘臥遊圖卷》（一一七〇年左右）（圖版三三）。雖說本卷並未繼承宗炳當初的做法，亦即畫家日後將從前拜訪過的地點轉為圖畫來進行臥遊，而已變成是為了觀者之臥遊而繪製的後代作品，然而此作無疑仍是體現臥遊概念與本質的最古老現存例子。在此，我想與前一節所指出的臥遊之結構順序相反，先從第三重社會性問題開始談起，經由第二重表現性問題回溯至第一重造型性問題，再移到下一章「何謂山水畫的手法和原理？」。

《瀟湘臥遊圖卷》是清朝最強盛時期的名君乾隆皇帝最鍾愛的繪畫四名卷之一[10]：誠如書於其前

隔水的董其昌（一五五五—一六三六）題跋所示，明末上海文人顧從義（一五二三—一五八八）曾擁有的這四名卷，[11]在其臨終時皆已脫手，分藏於四個收藏家之處，（傳）東晉顧愷之《女史箴圖卷》（大英博物館）（本論插圖[四一]在項元汴（一五二五—一五九〇）家…（傳）（傳）北宋李公麟《九歌圖卷》（中國國家博物館）（本論插圖1，頁六）在董其昌本人手上：（舊傳）李公麟（南宋李氏）《瀟湘臥遊圖卷》（東京國立博物館）（插圖[八七]）為王延世所有。在陳所蘊家：（傳）李公麟《蜀川圖卷》（Freer Gallery 弗利爾美術館）

據知乾隆皇帝於乾隆十一年（一七四六）時，再度將這四件於明末清初動亂中四散的名卷集於一手，收藏在其日常起居的紫禁城養心殿西北西方、位置稍遠之西花園東端的靜怡軒西室，掛上皇帝自書的「四美具」匾額，並於各卷鈐上「四美具」印[12]。後來，這四名卷又於清末民初之際漸次散佚。據吳汝綸跋可知，《瀟湘臥遊圖卷》至遲於明治三十五年（一九〇二）已傳至我國（日本）。另據內藤湖南跋可知，該卷在傳入日本約二十年後，挺身將之與北宋蘇軾（一〇三六—一一〇一）最精彩傑作《黃州寒食詩卷》一同救出。其後，此卷先是被指定為舊國寶，又在昭和由當時的收藏者惺堂菊池晉二氏於自宅遭焚燬的危機中，於大正十二年（一九二三）關東大地震，十八年（一九四三）時，重新按昭和二十五年（一九五〇）所制訂的文化財保護法被指定為國寶，至昭和三十六年（一九六一）成為東京國立博物館藏品。至於《黃州寒食詩卷》則在二次大戰後由王世杰氏購得，近年歸台北國立故宮博物院所有，成為其名品之一。

其餘三卷中，將張華（二三二—三〇〇）《文選》卷五六〉一文轉成圖畫的《女史箴圖卷》，據說早在清末義和團事件（一八九九—一九〇一）時便從當時所存放的圓明園被帶走賣掉，於一九〇三年成為倫敦大英博物館之館藏。另外，將屈原《楚辭》中因擔憂國君而向神祈求之〈九歌〉部分予以圖繪的《九歌圖卷》，雖由成立於一九二五年的故宮博物院所繼承，但於中日戰爭最激烈的一九三三年，在為了逃離進逼北京之日軍而展開的由北京到上海和南京、再轉往四川等地的故宮博物院文物疏散旅途中，成為少數行蹤不明的作品之一。儘管其日後經歷不明，現在則成為北京中國國家博物館的藏品。再者，以蜀地（即今日四川）名勝為主題的《蜀川圖卷》，是相當於我國（日本「名所繪」的作品：其乃是沿著畫卷的行進方向自右而左，將從北邊鳥瞰東流之長江那段由其源流以迄三峽的名勝古蹟變成圖畫，據信反映了李公麟（一〇四九？—一一〇六）這位身為以蘇軾為核心、被稱作「蜀黨」之士大夫集團一員的立場。在四名卷中，唯獨此卷由清朝內府流出後，可確知首位收藏者端方（一八六一—一九一一）之名，繼而經日本於一九一六年歸查爾斯·弗利爾（Charles Freer，一八五四—一九一九）所有，之後由一九二三年開館的華盛頓弗利爾美術館自其遺產中繼承。換言之，這四名卷僅有一卷在中國首都北京，其他三卷則分別在與近代中國歷史最深刻相關的日本、美國、英國之首都，由東京、華盛頓、倫敦的國立博物館收藏，並獲得被指定為國寶的日等高度評價，此般事實，誠體現了乾隆皇帝收藏的卓越水準與故宮博物院苦難的八十多年歲月。不，即使說這四名卷比任何事物都更鮮明地象徵了中國的危機時代，亦不為過。如今，此

歷經了明清兩朝、且體現中國文人理想的四名卷，便在日本、美國、英國這三國、連同中國共四個國家的首都之國立博物館內，成為了在擔負起各國文化性及國家性認同（identity）一事上發揮一定作用的最寶貴美術品。

據《瀟湘臥遊圖卷》卷尾下方於明末前所添入的偽款「瀟湘臥遊伯時爲雲谷老禪隱圖」[16]可知，該卷在明、清時被視爲北宋後期大畫家李公麟的作品。董其昌恐怕也是受到明末時該卷收藏者陳所蘊的請託，才在前隔水寫下總結四名卷之題記，卻又在別處陳述下文，表露其疑問：

余藏北苑〔董源〕一卷。〔中略〕乃《瀟湘圖〔卷〕》〔插圖二十一〕也。〔中略〕余亦嘗遊瀟湘道上，山川奇秀，大都如此圖。而是時，方見李伯時〔公麟〕《瀟湘〔臥遊〕〔圖〕》卷》，曾效之作一小幅。今見北苑〔董源〕，乃知伯時〔公麟〕雖名宗，所乏蒼莽之氣耳。《畫禪室隨筆》卷二·畫源）

但任誰都無法否認，本卷乃因被「誤認」爲是由李公麟這位具體呈現其盟友蘇軾所確立之文人畫觀的畫家所作，而自明末至清代、乃至近代獲致高度評價。現今則按卷後數則年代晚於李公麟且集中在南宋初期的題跋，即所謂的乾道諸跋（原狀復原）[17]〔插圖三十二〕，將之看作是南宋乾道六年（二○）前後所繪製、爲出自僅知姓名之無名畫家李氏的作品。據乾道諸跋可知，本圖卷乃是跟隨名喚雲谷圓照之禪僧修行居士禪的信衆們，爲了讓不曾到過瀟湘地方的老師雲谷也能享受臥遊之樂，而送給他的作品。其不只是純粹文人雅集的成果，亦可說是具有佛教性質之物，即便在依循蘇軾出現後追求詩文書畫一致之文人畫理想所繪製的作品中，也是當時繪畫中留存有彼時題跋的現存最古例子，誠爲十分珍貴的畫卷。換言之，本卷是不甚知名的文人們爲了不甚出名的畫家而繪製的作品；自其成畫於南宋初年以來，數百年間皆不爲人知地由延續雲谷圓照衣鉢的某一江南禪寺傳承下來，後來因某個時期所添加的偽款浮現於明末鑑賞界，被視爲大畫家李公麟的作品而喧騰於世，繼而如本書「資料編[18]

III 各作品款識、題跋、鑑藏印記一覽：32 李氏 瀟湘臥遊圖卷》所示，於明末清初的鑑賞界幾經流轉之後，在清朝最強盛時期的乾隆皇帝治世爲清朝內府所庋藏，得到二百餘年的安穩時期，再如前文所述，渡海及至今日。

讓我們展閱本書圖版三二，試著想像《瀟湘臥遊圖卷》陳列在東京國立博物館內來進行臥遊吧！此即相當於前述的第三重臥遊。如此一來，在博物館展示室內，當能看出本圖卷成畫後八百餘年之上述經歷的積累。亦即，原是爲小型居士禪集會所作的此件作品，卻被視爲出自著名大畫家之手，並於擔負文人畫理想一事上發揮一定之作用，儘管其日後得蒙皇帝喜愛，被收藏在皇城內宮殿之一室，卻因王朝滅亡而成爲他國國寶。若一邊留意這件畫卷現今被賦予國寶之定位，同時逐一臥遊其過往收藏來歷，藉此便能理解本卷之所以成爲擔負起日本文化性及國家性認同（identity）的重要作品之一，並非由於其在肩負文人畫理想一事上發揮一定之作用，而在於正因爲其乃是虛構的、無名畫家之作，反倒能使人瞭解宋代繪畫的高超品質。而此畫卷這種可受到更純粹評價之表現性的水準，最終必定能回歸到其社會性評價，進而提高其水準，並在造型性、表現性、社會性的相輔相成下，重新爲肩負起八百餘年歷史重荷之本卷新增添作品本身的份量。

再次聲明，《瀟湘臥遊圖卷》此作乃是爲了雲谷老師之臥遊，而畫出老師未曾到訪過的瀟湘地方。所謂瀟湘，指的是由位於湖南省東北部的「洞庭湖」，與從南注入洞庭湖的「湘江」、及自南與湘江在同省南部零陵（永州市零陵區）合流的支流「瀟水」所共同形成的廣大區域。然而，本卷並非實景山水畫，而是沿襲了北宋後期李成派文人畫家宋迪所創、不屬於實景的勝景山水畫作「瀟湘八景圖」。[9] 只不過，由序（導入部）、破（展開部）、急（終結部）三部分所構成的本卷，雖由五張紙接成，但各紙間的銜接處卻出現若干或相當之裁切。[20] 爲了就以下的表現性乃至造型性問題，亦即與臥遊結構相關的第二重與第一重問題進行討論，首先，極有必要正確掌握本卷實際上的裁切狀況。可資確認經大幅裁切者，爲第三紙與第四紙：第三紙除與前面第二紙之間有若干裁切，與後面第四紙之間也有較多之裁切；第四紙與第三紙之間亦見相當的裁切。又第一紙左端與第二紙之間也有若干裁切。第四紙與第五紙之間則未見裁切。因此，若一邊留意這些裁切的部分，同時復原考察其原狀，則可由第二紙幾乎完好無缺、現狀爲全長九九·七公分得知，第一紙到第四紙之各紙全長約爲一○○公分，復由第五紙現狀爲四八·五公分，知其約折半爲五○公分。由此看來，此完成品理當採取了有規則的用紙方法，雖說其現狀全長爲四○○·四公分，被裁掉近五○公分，但仍可確認原狀是全長約四五○公分的畫卷。其中，第一紙左端有不及一公分的裁切，則可由第二紙開頭延伸的沙洲尖端部分消失了一些；此外，在裁切最甚的第三紙與第四紙之間，則可由前景畫了蘆葦叢、後景畫了推遠的水鄉此般看似無疑的空間前後表現，得知本卷所受到的損傷並未到達全然無法復原畫作原本表現的程度。換言之，可確認本卷乃是第一紙（一紙）爲序（導入部）、第二紙與第三紙（二紙）爲破（展開部）、第四紙與第五紙（一紙半）爲急（終結部）之首尾一貫的山水畫卷。

本卷之所以與瀟湘八景有關，可由相關表現素材點綴全卷而得知。亦即，其序部前半的後景島嶼左方村落、及破部中央面對中景山容的右下方村落、與急部前半的後景對岸村落，全都面對著汀渚，於各部配置一項對應《漁村夕照圖》的素材。另外，序部中央前景樹叢間有一座僅能略窺屋頂的旗亭，則讓人想起了南宋玉澗那幅僅使用了比瀟湘八景各景所需更限定之必要素材的《山市晴嵐圖》（瀟湘八景圖卷斷簡）〔圖版五〕。同樣地，若試著眼於序部中央座與前景樹叢中的旗亭遙遙相對之後景樹林中的寺廟，如此一來，便能連結至南宋牧谿筆下那達到瀟湘八景表現極致、於各景中僅有最小限度之必要素材的《瀟湘八景圖卷復原圖（全作品）》〔插

圖四五）之《煙寺晚鐘圖》（畠山記念館）[21]。再者，急部後半那連結至前景的蘆葦叢，則是《平沙落雁圖》（出光美術館）不可或缺的表現素材：由這一段與漁村夕照、山市晴嵐重疊的脈絡看來，即使不畫出雁群，也可以將觀者之連想導引至《平沙落雁圖》。若對比於下述作品，包括忠於宋迪原本華北山水畫系統之瀟湘八景圖卷傳統、而畫出多樣表現素材的南宋王洪《瀟湘八景圖卷》（瀟湘夜雨圖）【圖版三三】和《瀟湘八景圖卷》（全圖）》（瀟湘夜雨圖）〈插圖三一〉，以及在表現素材的取捨程度上介於王洪和牧谿《瀟湘八景》之間的清代董邦達摹《馬遠瀟湘八景圖卷》〈插圖三二〉、《遠浦歸帆圖（瀟湘八景圖卷斷簡）》〈插圖五二右〉等，則本圖卷毋寧可說是江南山水畫接受了華北山水畫之主題，並仿效了整理表現素材漸受限定之過程而流傳至今的寶貴例子。

也就是說，在乾道諸跋〈插圖三一〉的撰寫者中，第一跋的作者章深引用了北宋宋迪「張素敗壁」典故[22]（北宋・沈括《夢溪筆談》卷一七・書畫），即畫家透過張開的絹來觀看斑駁剝落的牆垣、從而喚起視覺性連想並活用於繪畫創作，以此作為前人例子：第二跋的作者葛郾則引用了北宋蘇軾詩作《宋復古（迪）畫瀟湘晚景圖三首》（《蘇軾詩集》卷一七）[23]第一首的第三、四句「照眼雲山出，浮天野水長」。對這些追隨雲谷老師的居士們來說，既然那位傳布「張素敗壁」故事的沈括[24]已於《夢溪筆談》記載並介紹了「平沙雁落」和「漁村落照」（卷一七・書畫），那麼「江天暮雪」、「洞庭秋月」、「瀟湘夜雨」、「煙寺晚鐘」、「漁村落照」（卷一七・書畫），那麼宋迪畫業中最膾炙人口的瀟湘八景圖當已是他們知悉或看過的作品了吧！此外，創作有瀟湘八景詩的北宋末禪僧覺範慧洪（惠洪・德洪）（一〇七一─一一二八），是使紀行文化─即以數個景致來表現嘉禾八景及西湖十景等勝景─為之興盛的開路文人之一。其《石門文字禪》[25]記有：「宋迪作八境，絕妙。人謂之『無聲句』。演上人〔雙峰法演〕（？─一一〇四）戲余曰：『道人能作有聲畫乎』。」

因為之各賦一首」[26]：其中「瀟湘八景」除了語句上有所不同，大抵忠實於《夢溪筆談》所列舉的「平沙落雁」、「遠浦歸帆」、「山市晴嵐」、「江天暮雪」、「洞庭秋月」、「瀟湘夜雨」、「煙寺晚鐘」等。雖說另有「瀟湘八景」〔同書卷一五〕舉出全然不同的「山市晴嵐」、「漁村落照」、「遠浦歸帆」、「煙寺晚鐘」、「平沙落雁」，於八景的順序與名稱上多少有所不同，但對皈依雲谷老師的居士們、或觀賞李氏畫作《瀟湘圖》的老師本人來說，與瀟湘八景相關的詩文或繪畫都是已知、已見之物，自不待反覆贅言。

換言之，雲谷老師和居士們一邊觀賞適當運用瀟湘八景圖表現素材而巧妙構成全卷之本圖、一邊同時進行的臥遊，乃是依循著他們共有的那始於宋迪或覺範的瀟湘八景圖或瀟湘八景詩等繪畫性、文學性傳統：而就畫家李氏而言，其目標無疑是製作出與雲谷老師和追隨老師的居士禪全體成員腦海中所共同浮現之繪畫性、文學性表現相符合的作品。換句話說，與實景性的關

係，在本卷中或可說是完全不成問題吧！比起前述臥遊三重結構中的繪畫空間本身進一步展開而論述，會更形明確吧！

此外，還應留意原為第一跋的章深跋之紀年，為「乾道庚寅（六年・一一七〇）重陽（九月九日）」。因為由前述序（導入部）、破（展開部）、急（終結部）三部分所形成的本卷構圖，據信亦如明吳彬《歲華紀勝圖冊（登高圖）》【圖版九三】一例所見，也將重陽節的應景活動「登高」[27]納入了考慮。亦即，概觀全卷時，若將畫面上部被視為全是後補筆墨的最遠山看成並不存在，並參照

【資料編 I　各作品地平線、基本視點一覽】的該一項目「32　李氏　瀟湘臥遊圖卷」，便能輕易地同意：本卷乃是從導入部的序部、經展開部的破部、至終結部的急部為止，首尾一貫地於畫面約三分之二的高度設定了看不見的地平線或水平線，仿效（傳）巨然《蕭翼賺蘭亭圖》【圖版二三】或米友仁《雲山圖卷》【圖版三】，採納了華北山水畫的透視遠近法。唯其雖為平遠景致，卻採用了（傳）關仝《秋山晚翠圖》【圖版九】中接近典型深遠法的高視點，於展開廣闊水景之同時，先在序部的前景展露出前述樹叢中的旗亭，暗示出與登高相關的菊酒[28]，邀人更往前行：接著在破部除去前景，遙瞰著環繞後景對岸漁村的山容，達成登高之舉：然後在急部一邊眺望前景此岸的蘆葦叢，同時引人想像著通往山麓的明確行徑，實為一件以透視遠近法將部分擇取之表現素材與整體呈三段結構之骨架加以精彩調和的作品。

另外，乾道諸跋也和畫作一樣由五張紙接成：誠如本文業已提及，若按原狀將錯置的第一、二紙復原[29]〈插圖三一〉，就會變成第一為章深跋、第二為葛郾跋（跋於第一紙）、第三為葛郾跋、第四為張貴謨跋（跋於第二紙）：又因餘下諸跋除了最末的第九理窟跋之外，皆橫跨二紙，順序不可能有錯，故第五為彥章父跋、第六為張泉甫跋（跋於第三、四紙）、第七為葛郾跋、第八為筠齋跋（跋於第四、五紙）、第九為理窟跋（跋於第五紙），由此便可按諸跋之內容論述其結構。

亦即：由第一章深跋（跋於第一紙前半）開始，至接著談到老師對禪之悟境的第二葛郾跋（跋於第一紙前半）和第三葛郾跋（跋於第一紙前半）為止，此三跋為序部：而由第四張貴謨跋（跋於第二紙前半）記敘有關雲谷老師與畫家李生之事，稱「卻請諸人以瀟湘圖，示諸齋求跋」並回應此言曰「雲谷不將境示人，諸齋莫作畫會。大地山河是幻，只今說幻，亦幻」開始，至同樣應和的第五彥章父跋（跋於第三紙前半）、第六張泉甫跋（跋於第三紙後半及第四紙前半一行）和第七葛郾跋（跋於第四紙後半二行及第五紙前半）為止，此五跋為破部；

至於跳脫前述求跋請託而書寫題詩的第八筠齋跋（跋於第四紙後半）[30]和第九理窟跋（跋於第五紙後半）則為急部。倘由此卷之畫作與題跋皆呈序破急三段式結構，且著意於相互呼應來看，儘管張貴謨跋文稱「諸齋，莫作畫會」，不過，基於文人雅集或禪社的原則，且站在對等友人及居士同儕均為平等的立場上，「畫會」實際上仍是輪流舉行著，可知本卷乃

是自蘇軾創造出詩文書畫一體之作品以來，體現此般文人畫理想的作品。

我們可以把在本卷中所覺察之董源（？—九六？）傳稱作品中共有的在某種意義上並不合理的手法—如《寒林重汀圖》【圖版二】畫面上方全為補筆的最遠山不斷將地平線往畫面上方推移，一半為止，除了來自華北山水畫的瀟湘八景素材空間以外，還一面繼承了江南山水畫實際上的直到畫面之外—理解成是畫家有意為之的做法，意圖掩蓋本卷採用了唐至五代、北宋華北山水畫所達成之更合理的透視遠近法。此亦可由卷首出現了呈巨然▲造型且同為補筆的山頂得到證明。唯就繼承董源、巨然以來的江南山水畫正統而言，本卷確實存在著與後世全然無涉的明快造型特徵。其山容乃是山頂圓緩的等腰鈍角三角形之重複，屬於折衷董源▲形與巨然▲形山容的產物：其一方面可上溯到更明顯嘗試折衷表現的北宋末南宋初（傳）江參《林巒積翠圖卷》【圖版四一】和（傳）巨然《溪山蘭若圖》【插圖四三】，另一方面也能與趙孟頫（一二五四—一三二）筆下將董巨兩種山形徹底單純化、還原成橢圓形與三角形的《水村圖卷》【圖版四二】和《鵲華秋色圖卷》【插圖四一】相連結。在此意義上，本卷實非繼承貫徹江南山水畫的董巨、米友仁之畫業，同時也如前述般不只反映瀟湘八景圖之表現素材重心的山容型態限定在與董源、巨然或江參的山容型態無法比擬的程度，較運用董源山容的《雲山圖卷》和依循巨然山容的《遠岫晴雲圖》更加徹底；就此而言，本卷可說是將趙孟頫所達成的繪畫革命路程早在四餘年前便已開啟一事流傳至今日的寶貴例子。

唯本《瀟湘臥遊圖卷》造型上最大的特徵，反言之，卻非前述任何一點，而在於其佔據了該說是宋元山水畫構圖傳承之關鍵的歷史性地位。亦即，其卷首從環抱著三個反「く」字形「入江」（譯按：指海水或湖水伸入陸地之處）之山容及前方廣闊水域所形成的繪畫空間，乃是將（傳）五代董源《瀟湘圖卷》【插圖三一】對岸有一個「く」字形河口的山容予以反轉，再重複三次而成，背後的兩處山容，則是將對應於《瀟湘圖卷》後景之山容改成看不見山壁皺摺的樣子。其中位於前方者，還將入江放大到幾乎如同島嶼，並於前端配置漁村，且整體以較濃的墨畫出。而見於入江附近的兩艘漁舟，似乎也可對應到《瀟湘圖卷》的一艘漁舟和圍網等漁撈場面。今將此型命名為「瀟湘a型」。接續此型者，未必屬於構圖傳承的範疇。其構圖乃援用了富特色且更用的作品。

狹窄的素材空間，又是由構成序部導入部中央前景「山市晴嵐」及後景「煙寺晚鐘」之核心的旗亭和樹叢、佛寺瓦頂和樹林等組合而成，可稱之為「八景山市型」、「八景煙寺型」吧！卷中得以展現自在操作更寬廣繪畫空間，呈現令人驚嘆的構圖傳承成果之處，不用說，是在破部展開部，其乃始於山容呈X型交錯的繪畫空間。而此奇特空間乃承自（傳）五代董源《夏景山口待渡圖卷》【插圖三二】。至於從形成其左半、中景長有樹叢的小丘，至隔著水面的後景雙丘為止，則是來自（傳）董源《寒林重汀圖》之村落、且中央配置有水流的中景山容，於入江附近的兩艘漁舟。

此破部展開部中心之右下，有對應著《漁村夕照圖》之村落、面向景山口待渡圖卷》，其部分倘若除去後景，則是來自（傳）董源《寒林重汀圖》等富有特徵之表現素材或畫面構成，也追求紙與墨等造型破部展開部中心之右下，有對應著《漁村夕照圖》亦是由（傳）五代董源《龍宿郊民圖》【插圖二四】而來：凡此皆已如前述所指。現下針對這三個

繪畫空間，為了顯示其能溯源至董源，我打算採用代表各繪畫空間之現存傳稱作品的題名，將它們依序命名為「夏景x型」、「寒林型」、「龍宿型」。如此便能得知：本卷從卷首至超過畫卷一半為止，繼承了江南山水畫空間，並一面繼承了江南山水畫空間。這麼一來，從畫卷過半處至卷尾，亦即由破部展開部後半至急部終結部為止，背定也是以某種形式繼承了董源的繪畫空間。若試著概觀破部第一紙後半的「龍宿型」以迄破部第二紙（全卷第三紙）和急部第一、二紙（全卷第四、五紙）之整體，則可以在這一段橫跨兩紙半而展開、且對岸有著反「く」字形入江之群山或水鄉的水際，看到數艘漁舟或渡船，從而可以同意此段和卷首一樣，主要都運用了將（傳）五代董源《瀟湘圖卷》之繪畫空間加以反轉的墨面表現，同時將之延伸成遠比卷首更廣大的繪畫空間吧！相對於此，卷尾的蘆葦叢，則只是把從《瀟湘圖卷》畫面左端延伸而出，以濃墨表現且蘆葦茂密的沙洲，改成形式較自然的淡墨蘆叢表現：雖說其乃分開表現於三處，即急部第一、二紙（全卷第四、五紙）下端一處，但若能理解到它們全都是在表現此岸，便能透徹洞悉：在本卷中，卷第五紙）下端一處，由有著「く」字形河口之對岸反轉型和蘆葦茂密之此岸所形成的繪畫空間，兩者乃屬「位相相同型」（譯注3）。今將此型命名為「瀟湘b型」，並去除卷首與瀟湘八景相關的部分，則可知本卷從卷首到卷尾乃一貫援用了「瀟湘a型」、「夏景x型」、「寒林型」、「龍宿型」、「瀟湘b型」等董源傳承作品之各型。而且，卷尾此岸的三處蘆葦叢，即便是隔著本卷全長之四五〇公分，仍與卷首對岸有反「く」字形入江的三處山容遙相呼應：其採用了作為全卷之架構、可上溯至《瀟湘圖卷》之原型的三個「瀟湘b型」，達成了機智且極為高度的構圖傳承。要言之，本卷儘管構圖承自董源，透視遠近法採自自然，山容則為董巨之折衷，卻不使用董巨共通的線皺技麻皴，而是以僅用墨面和墨點的米友仁筆墨法來造型，就此而言，當可確認本卷一方面堅實地繼承了江南山水畫系譜之正統，同時也正如李公年《山水圖》【圖版一八】或武元直《赤壁圖卷》【圖版一九】所示，是在北宋末南宋初折衷華北山水畫與江南山水畫一事上發揮一定作用的作品。

依循米友仁筆墨法之最本質成果，在於其體現了即使是在小畫面中，切實的山水表現也足可與紙墨等造型素材的美感效果相拮抗。誠如「大體」、（董）源及巨然畫筆，皆宜遠觀。其用筆甚草草，近視之幾不類物象。遠觀則景物粲然，幽情遠思，如睹異境」（《夢溪筆談》卷一七·書畫）的評論所示，如本卷這般將面向畫面時，依視點之前後變化而產生的視覺性連想活化以迄米友仁的江南山水畫製作與鑑賞兩方面之手法，未必一定承襲自董源、巨然：其在董源嫡傳弟子巨然以迄米友仁的江南山水畫系譜中業已為人所認識，或可認為直接承襲自米友仁。換言之，可知本卷既採用可見於（傳）董源《寒林重汀圖》等富有特徵之表現素材或畫面構成，也追求紙與墨等造型

素材之美感效果，可謂繼承江南山水畫正統的作品。而此正是前述臥遊之第一重結構，即關乎造型性的臥遊。

亦即，吾等現代人在《瀟湘臥遊圖卷》引導下所進行的臥遊，誠如先前所述，僅限於有關第一重造型性及第二重表現性之臥遊；若是就吾人所認識到的表現性未必一定要有實景性這一點，聲稱其基本上可能與南宋時代雲谷老師或居士們之臥遊相同，或是就吾人所理解到的造型性具有精緻結構這一點上，聲稱其可能伴隨了超越以上之理解，都應該沒有大錯吧！然後，再心懷著不遜於雲谷老師和飯依此人之居士們對於本卷的理解，一方面佩服著無名畫家李氏力量之確實、及其作品《瀟湘臥遊圖卷》之造型完成度，並隨著張泉甫跋文稱「是圖，存亦可，亡亦可」，而思及已進行超過八百年的第三重社會性臥遊，如此一來，我們自己必然也能感受到彷彿一同參加了雲谷老師及其周邊居士們以本卷為核心所經營的「畫會」（張貴謨跋）[36]。

此外，關於可能未參加此「畫會」的畫家李氏，唯獨彥章父的跋文簡潔談到他與雲谷老師的關連。只是，一如跋文起始所稱：「黃叔度（憲）言論風旨，無所傳聞，而一時歆豔籍籍，不下顏氏子（回）。直以范元（玄）平（汪）陳仲舉（蕃）輩爲信也」其前半段乃是舉出與主題似無關係的後漢黃憲（七五─一三三）故事，並記載他獲得舊識陳蕃（？─一六八）及後人晉·范汪（三○○─一三六五）等之評價，被譽爲不亞於孔子的愛徒顏回。至跋文後半則一轉直接進入主題，如下總結道：「李生，作瀟湘短軸，而諸公寓藻鏡於翰墨之妙。冀群雖良，伯樂一顧未爲助。李乎其庶幾畫士之叔度乎。異時一瓣香，當敬爲雲谷師」，將李生比喻爲是得到身爲伯樂的雲谷老師所發掘之名馬。再者，此跋不僅把李氏比喻爲黃憲，也將題跋的居士們比作范汪或陳蕃，意圖使人認同李生這位由雲谷老師所發掘、亦得到身爲伯樂的雲谷老師帶來世上的可敬存在，誠爲切實的跋文。凡此無非都是針對本卷來進行臥遊。

二、何謂山水畫的手法和原理？──其公式化

截至目前爲止，乃依據臥遊的概念分析了山水畫的造型手法，並以此分析作爲基礎，透過《瀟湘臥遊圖卷》此一具體例子，來呈現所謂「臥遊」若是由造型性、表現性、社會性等觀點來看，究竟是怎麼一回事。本章則想更進一步，不只考察本來與臥遊相關的實景山水畫，也將針對原與臥遊並不相關，以現實素材表現理想繪畫空間的傳統山水畫，就其共有的「山水畫的手法和原理」進行考察，誠如前述針對《瀟湘臥遊圖卷》所見，試圖闡明歷史上無論何種山水畫，其作爲自在臥遊之對象的山水畫造型手法根本。

支撐臥遊的，不用說，是支撐起造型性、表現性、社會性三者全體根基的山水畫作品本身，亦是將山水圖具體化的山水畫手法和原理。那麼，何謂山水畫的手法和原理？誠如本節中依序加以公式化者所示，正是透視遠近、基本構圖法、及構成原理、造型原理此二手法、二原理。接下來，我在總稱此二種手法、二種原理時，將一併稱之爲「造型手法」，並於將「造型手法」總體納入視野且論及各個手法、原理時，因應必要將透視遠近法稱爲造型手法第一，基本構圖法總稱爲造型手法第二，構成原理稱爲造型手法第三，造型原理稱爲造型手法第四。之所以如此，一方面是因爲這些手法、原理所扮演的角色之輕重與內容，雖會根據不同的時代、畫家、作品而有所變化，但總是讓人想起它們持續支撐了貫穿中國山水畫的「造型手法」整體；另一方面也因爲「造型手法」整體自古以來的一貫性，即便歷經個別手法、原理之消長，仍明白顯示了其整體總是始終一貫，不曾喪失。

在此，我想試著針對透視遠近、基本構圖此二種手法，以及構成、造型原理，連同中國繪畫中特別重要的筆墨法，進行更具體且更概括性的提示。如此一來，根據本質上只有一種的第一透視遠近法和大致不超過三種的第二基本構圖法，就能將牆漬看成人物、將雲看成山。或者，對於能夠靈活應用那種在不經意間疊加的筆墨間看出山容或樹木等造型語彙，依據型態力的第四造型原理，我們要如何自如地運用，然後將看到的山容或樹木之視覺性連想能上及種類上的不同予以限定並畫出，抑或將其放大並畫出呢？再者，誠如那一方面將雲畫成雲、山畫成山的水墨或設色技法加以洗練或保持古拙，同時採用了第一透視遠近法（類似於在畫面一半處成有地平線的二點透視圖法）以及在一水一岸構圖中可稱爲「前水後岸」之第二基本構圖法的南宋米友仁（一○七四─一一五一）《雲山圖卷》〔圖版三〕所示，畫中組合了作爲最基本要素的沙洲或漁舟等二種以上表現素材所形成的素材空間〔本論插圖2〕，由沙洲或漁舟等二種以上表現素材所形成的繪畫空間〔本論插圖3〕，以及由本島和自本島延伸出的沙洲、連同其周圍的漁舟、再加上以小橋和本島相連繫且有著茅屋之小島等二種以上素材空間所形成的繪畫空間〔本論插圖4〕等至多不過二位數的表現素材、素材空間、及繪畫空間等要素：對於這種遠比語言單純許多的第三原理，我們又該如何操作而製造出各式各樣的具體作品呢？倘若將設色山水畫《雲山圖卷》的左半部與右半部左右對調〔插圖三四〕，並在構圖上稍加變形，就會將一水兩岸構圖變成左右合併的構圖，形成了彷彿與水墨山水畫的牧谿《漁村夕照圖（瀟湘八景圖卷斷簡）》〔圖版四〕同型之作，其一方面能以第四造型原理爲基礎，而在型態上展開無限的創造，並可憑藉著卓越的水墨、設色技法、及單純的第三構成原理，將種類上極少的表現素材和素材空間加以具體化：換句話說，這正是使單純的第三構成原理（編按：作者誤植爲「第四構成原理」）和卓越的水墨設色技法在型態上有著無限可能性，且讓少數的表現素材、素材空間、或繪畫空間在種類上進一步擴展的第四造型原理（編按：作者誤植爲「第三造型原理」）。

（1）透視遠近法──山水畫的手法和原理（I）

誠如本論開頭所述，張彥遠在《歷代名畫記》宗炳條第一段的序論部分，記載了關於臥遊概念之成立，接著在第二段的中間部分，引用了對於透視遠近法有明確主張的〈畫山水序〉，傳達出宗炳針對神話傳說中崑崙山與其山頂之一的閬風山，或實際存在的名山嵩山、華山等，提出了與透視圖法相同之山水畫手法相關言論：

嘗自為〈畫山水序〉曰：

聖人含道映物，賢者澄懷味像。至於山水，質有而趣靈。是以軒轅〔黃帝〕(37)、堯(38)、孔〔子〕(39)、廣成(40)〔子〕、大隗、許由(41)、孤竹〔伯夷、叔齊〕之流，必有崆峒〔山〕、具茨〔山〕、藐姑〔射山〕、箕〔山〕、首〔陽山〕、大〔太山〕、蒙〔山〕之遊焉。又稱仁智之樂焉。

夫聖人以神法道，而賢者通。山水以形媚道，而仁者樂。不亦幾乎。余眷戀盧〔山〕（江西省九江市廬山區）衡〔山〕（湖南省衡陽市衡山縣），契闊荊〔山〕（湖北省襄樊市南漳縣）巫〔山〕（重慶市巫山縣）巫峽雲嶺。夫理絕於中古之上者，可意求於千載之下。旨微於言象之外者，可心取於書策之內。況乎身所盤桓，目所綢繆，以形寫形，以色貌色也。

且夫崑崙山之大，瞳子之小，迫目以寸，則其形莫睹。迥以數里，則可圍於寸眸。誠由去之稍闊，則其見彌小。今張綃素以遠映，則崑〔崙〕閬〔風〕之形可圍於方寸之內。豎劃三寸當千仞之高，橫墨數尺體百里之迥。是以觀畫圖者，徒患類之不巧，不以制小而累其似。此自然之勢。如是則嵩〔山〕、華〔山〕之秀，玄牝之靈皆可得之於一圖矣。

夫以應目會心為理者，類之成巧，則目亦同應，心亦俱會。應會感神，神超理得。雖復虛求幽巖，何以加焉。又神本無端。栖形感類，理入影跡。誠能妙寫，亦誠盡矣。於是閒居理氣，拂觴鳴琴，披圖幽對，坐究四荒。不違天勵之藂〔叢〕，獨應無人之野。峰岫嶢嶷，雲林森眇。聖賢映於絕代，萬趣融其神思。余復何為哉，暢神而已。神之所暢，孰有先焉。
見沈約宋書隱逸傳及炳別傳。

據此指出與歐洲「透視圖法」本質相同的手法，在中國自就為人所知。小林太一郎氏一方面承襲宗氏說法，同時又提及《畫花瓶的畫家》、《畫裸婦的畫家》〔本論插圖5〕等杜勒（Albrecht Dürer，一四七一─一五二八）版畫的具體例子，論證〈畫山水序〉的主張實際上與「透視圖法」相符合。(44)

然而，兩氏說法的問題點，皆在於未舉出任何一件依據。宗氏的情況是，因為最後要導出中國山水畫並未使用「透視圖法」的結論，所以在論述上必須舉例檢證所有的山水畫都沒有用到該手法。相反地，小林氏(43)的情況則是應該多少要舉出一些有使用的山水畫例子吧！在此，我想以解決兩氏皆未言及的問題為前提，先就《歷代名畫記》宗炳條的第三部分，亦即結尾處所引謝赫《古畫品錄》對於宗炳評價的適當性進行檢討，接著根據宗炳之後的歷史性變遷，同時比照討論臥遊相關問題時的做法，即透過代表性例子來論證中國繪畫中以山水畫為中心所發展出的手法，並非歐洲式的「透視圖法」，而是中國式的「透視遠近法」，並提示其公式化。

謝赫云：「炳於六法無所遺善，然含毫命素，必有損益。跡非准的，意可師效。」(45)彥遠之評，固不足采也。且宗公高士也。(46)又云『必有損益』，又云『非准的』。既云『六法無所遺善』，又云『可師效』。謝赫之評，固不足采也。且宗公高士也。飄然物外。情不可以俗畫傳其意旨。」

稽中散白畫、孔子弟子像、獅子擊像圖、潁川先賢圖、永嘉邑屋圖、周禮圖、惠持師像，並傳於代也。凡七本。

〈畫山水序〉的本質已為宗白華氏所道破。(42)亦即，他注意到〈畫山水序〉中段的前兩個段落：

且夫崑崙山之大，瞳子之小，迫目以寸，則其形莫睹。迥以數里，則可圍於寸眸。誠由去之稍闊，則其見彌小。

今張綃素以遠映，則崑〔崙〕閬〔風〕之形可圍於方寸之內。豎劃三寸當千仞之高，橫墨數尺體百里之迥。是以觀畫圖者，徒患類之不巧，不以制小而累其似。此自然之勢。如是則嵩〔山〕、華〔山〕之秀，玄牝之靈皆可得之於一圖矣。

亦即相對於謝赫以為「跡非准的，意可師效」，而將宗炳的「稽中散白畫」、「孔子弟子像」等畫作與「臥遊」或〈畫山水序〉所蘊含的意思分而論之，張彥遠則恐怕是有意識地將兩者混同而加以非難，故而不採納此評。誠如「資料編Ⅰ 各作品地平線、基本視點一覽」所示，謝赫此則不過八字的短評，對於那些知悉宗炳所發現的「臥遊」概念或〈畫山水序〉的透視遠近法，如何在經過南北朝時代，繼與盛唐到中唐時代山水畫邁向獨立的過程並行，且在歷經數百年的歲月中逐漸發展成熟以臻至古典性的完成，並於五代、北宋巨嶂式山水畫成立後，最終形成中國山水畫史根柢的人來說，(47)毋寧可稱得上是高瞻遠矚的至理名言。

所謂「透視遠近法」，是刻意將相當於英語perspective的「透視圖法」與「遠近法」併用，由筆者自創的語彙。其並非意謂著十五世紀義大利文藝復興時期所確立、在嚴格意義上擁有單一消失點（即單一視點）的「單點透視圖法」，而是意謂著與大氣遠近法、色彩遠近法並列的透視圖法式的遠近法，或是相當於透視遠近法。此「透視遠近法」指的是極符合今日常性視覺的手法，亦即作畫時，將可以統一掌握全畫面的基本視點定在一個點，並在

這個視點的高度設想出地平線或水面，此線以上可見到地面或水面，在此以上則無法見到。換言之，此一手法是可一望地面或水面畫出一條與畫面上下邊平行的直線，使其成爲線以上是開闊的天空、線以下是可一望地面或水面的地平線或水面，誠如僅由陽光、大氣與海水所組成的杉本博司《北大西洋布雷頓角島，一九九六》［本論插圖6］一例所示，呈現出最單純且明快的形式。若就採用相同表現的中國繪畫具體範例而言，則可舉出南宋馬遠《十二水圖卷》［本論插圖7］或清吳大澂《海上三神山圖卷》［本論插圖8］等作品。

當然，所謂透視遠近法，並不是從基本視點的那一點出發，就把畫面內所有物象都畫出來的手法，而是如（傳）東晉顧愷之《洛神賦圖卷》［圖版二四］所示，讓基本視點保持一定高度，與上下邊平行地由卷首向卷尾移動，且其高度也會依據畫卷之不同而有各種變化。姑不論透過這種移動所產生的連續直線或曲線之軌跡而可掌握基本視點的畫卷，即便是可以聚焦於一點的畫軸，按慣例也是將視點等個別表現素材各由側面或俯瞰的數個視點予以描繪。例如在《唐懿德太子墓墓道儀仗圖壁畫》［圖版二六］中，即是一方面如畫軸般將視點保持在一定高度，且如畫卷般舒展移動［插圖六］。展開帝王規格的威儀堂堂儀仗隊伍［49］；另一方面則由側面觀看各個表現素材的幾個局部性視點［本論插圖9］，形成一點透視法典型的達文西《東方三博士的禮拜》背景素描［本論插圖10］那樣，是以單一視點來掌握全畫面；而非以俯瞰全景的高視點進行描繪［插圖六三］。然則，此種手法並不像中國繪畫用語中稱之爲「散點透視」的下述《嘉峪關七號西晉墓前室西壁莊園生活圖壁畫》［本論插圖9］那般，只存在著從側面觀看各個表現素材的數個局部視點，再者也不像被稱爲「單點透視」那樣，是以單一視點來掌握全畫面，是既具有掌握全畫面的基本視點，也具有各自從側面觀看、俯瞰個別表現素材的數個局部性視點，此般介於散點透視與單點透視之間的手法，正是筆者所謂的透視遠近法。其中，若是畫卷上也含括了畫出明確軌跡的情況，誠如出現在南宋米友仁《瀟湘白雲圖卷》［插圖一三］畫面下方，由卷首到卷尾形成與上下邊平行延伸的水平線直線所示，那麼原則上只能找到一個基本視點，因爲此乃是利用同一樹種之樹高比例來量化空間深度時，空間表現的唯一基準，較之於由側面觀看或俯瞰個別表現素材等其他兩個以上的視點，具有遠爲卓越的繪畫性意義。倘由不具卓越繪畫性意義的兩個以上視點觀之，同一樹種的樹高比例等則不具意義。［50］

子前面的松樹、以及後景主山山腰的雙松等松樹的高度，可知大約是四比二比一的比例；這樣的比例關係，即使就前景雙松左方的常綠樹或右方的枯木和中景、後景的樹木相比較，也是一樣，所以，成爲距離指標之有著前景空間深度和同樣成爲距離指標之有主山矗立的後景空間深度，與前景中央雙松的高度比例相較，相反地是落在從基本視點算起約一比四的距離之處。［51］至於中景亦同樣位於兩倍的距離處，與日常視覺相一致，由此可知這樣的現實空間，若就原本空間深度距離的量化來看也很合理，將其稱作透視遠近法，當爲合適。

而且，若再次留意前景、中景、後景的明確區分，並試著著眼於松樹、常綠樹和枯木，便能觀察到表現這些物象的筆墨濃淡，大致可正確地分成濃、中、淡的層次；且不只是樹高，即便是由大氣厚度所導致的能見度差異，也能意識到同樣有所區別。亦即，在這此地方也併用了靈活運用濃淡筆墨變化的空氣遠近法，不僅是樹木，亦運用至所有的表現素材上，故可得知《早春圖》中的透視遠近法乃是伴隨著空氣遠近法。而且，若注意後景主山山頂附近那形成白色帶狀的部分，或其側面白色和略顯灰色之處呈現突出而看似怪物側臉的部分等，則能輕易地發現，在中景或前景中央的雙松或常綠樹上，甚至在樹幹上亦可發現如斯部分，可將之解釋成是欲呈現散亂的陽光彷彿照進低地，從後方略左處照亮全山的景象。反之，主山山頂附近形成白色帶狀的部分，則是欲表現陽光從上空的雲或某物反射回來而變得明亮，可知正是所謂「反照」（《夢溪筆談》卷一七·書畫）的表現。亦即，於《早春圖》中窺見的所謂郭熙透視遠近法，並不只是大氣的再現性表現，若就追求包含陽光再現性表現的現實性而言，也是毫無破綻的成就。

補足此水墨夕陽表現的，是畫中人物。只見在前景面對畫面左下方可略窺茅屋的岸邊，停了一艘船，以扁擔挑著行李的中年女子，正受到抱著嬰孩的年輕女子、肩挑竿子的幼兒及黑狗的迎接。右下方的岸邊有漁舟，船尾有蓄鬚的中年男子在漁火旁處理漁網，船首則有青年男子撐棹。暫時面對瀑布流洩處的深淵，試圖將船划出。另外，中景左方的山路上有兩名僧侶，騎驢和分擔行李的主僕三人，而後景處接續至主山鞍部的左下方，有一名看似策杖登山的獨行者，另有分擔著行李、想來是主僕之先導的一人，即將抵達右方的樓閣群，凡此無疑是在呈現傍晚的一瞬間。誠如郭熙之自題，在位於巨嶂式水墨山水畫頂點的此幅作品中，表現出季節爲早春者，乃是極爲細微之處。所要著眼的，並非松樹、常綠樹、或枯木的樹幹，而是其枝葉：松樹或常綠樹伸出了還未萌發新葉的樹梢，枯木的所有枝幹則像是要萌發新芽般展出更細的枝條。本圖確實畫出了被早春傍晚瞬間的陽光和大氣所包覆、照耀的山容，可知是意謂著風即大氣、景即陽光的風景畫。所謂透視遠近法，正是成爲如斯寫實性的基本架構。［52］

相對於此，（傳）董源《寒林重汀圖》［圖版二］則是本書所展示的全部作品圖版中，唯一不依賴透視遠近法的例外：此圖與《瀟湘圖卷》［插圖二二］、《夏山圖卷》［插圖二三］、《夏景山口待渡圖卷》［插圖二三］、《龍宿郊民圖》［插圖二四］等傳稱作品具有共通的空間結構，也就是將後景

換言之，此一手法設想出地平線或水面，此線以上可見到地面或水面，在此以上則無法見到。

地平線、基本視點一覽：1 郭熙 早春圖［圖版一］。亦即，假設在畫面高度一半之處設定一條看不見的地平線並求其中間點，這便是《早春圖》的基本視點，更正確地說，是將基本視點垂直投影於畫面上的點（『資料編I各作品春圖』）：在這之下的畫面可望見地面或水面，往上則看不到，此自不待贅言。另外，若比較前景中央的雙松、和中景面向畫面左方落款正下方或右方亭到，

透視遠近法的完成型態，不只成爲接續荊浩、李成（九一九─六七）之五代、北宋巨嶂式山水畫的主流，亦可見於堪稱代表中國繪畫全體的畫家之一郭熙（？─一〇八五─一〇八七？）的《早春圖》

146

往畫面上方推移，使地平線被排除於畫面上方之外，且一併將無限遠從畫面內排除，這點實與透視遠近法式之空間結構有著根本性的差異。而今若就《寒林重汀圖》論之，此圖畫面雖未見地平線，卻不同於其他採用透視遠近法的例子那種讓地平線位在畫面上方以外的地平線高度來俯瞰其下畫面全體之表現。只見前景有著蘆葦叢的沙洲至中景之中洲之間，被畫成彷彿從畫面一半之高度向下看的樣子，其畫面一半處具有「地平線」而有「基本視點」。相對於此，後景的部分，若僅就前、中景而言，其

畫面中央右方的水面往前連接至畫面下邊，以此將中、後景的岩塊分為左、右兩部分，就這點而言，可知其事實上是採用了與《早春圖》或（傳）李成《喬松平遠圖》或《騎象奏樂圖》相同位相的一水兩岸構圖作品。再者，誠如前文所述，燕文貴《江山樓觀圖卷》【圖版七】的變型構圖。說到一水兩岸構圖，指的是較狹窄的水流若擴大，會變成較寬廣的水面，而較寬廣的水面若縮小，則會成為較狹窄的水流。此外，也是指即便再怎麼縮小水面，夾著水流的兩岸終究還是兩岸，不會變成一岸，倘將複雜的山容或汀渚加以伸縮，終歸仍是一道流水為兩岸所夾峙之最單純類型。但是，如《早春圖》那般無法在畫面內確認水流之流向，且即便上溯其水源亦無法視之為兩岸的情況下，則仍予重視畫面內的位相，將其視為一水兩岸構圖來處理。其關鍵並不在水和兩岸的形狀本身是否同型，而是包含了引人質疑其相互形狀所形成之位相是否相同，這一點還請留意。

形成此構圖的早前階段，據信乃是以山水為背景且具敘事性的人物畫表現：《北魏石棺孝子圖線刻》【本論插圖14】、《北魏圍屏風俗圖線刻》【本論插圖15】或《北齊石棺孝子圖線刻》【本論插圖16】等反映透視遠近法式空間表現發展的南北朝時代石刻，正是其例，凡此都是在前景的主題與後景的雲煙或遠山之間留取很大的空間。儘管在《仙人騎龍圖線刻》或《孝子圖線刻》中難以確認，唯於《風俗圖線刻》的該一空間中，即可發現讓人連想到水面的物象。又《仙人騎龍圖線刻》和《風俗圖線刻》乃將遠小近大之表現發揮到極致，從而產生出對比，形成與（傳）顧愷之《洛神賦圖卷》【圖版二四】大致相同的空間結構，而《孝子圖線刻》則運用大小比例之嚴密遞減，精彩表現出由展開敘事之前景、經中景至後景的空間深度，具有遠比《洛神賦圖卷》更先進的空間結構。具體例子有奈良時代的《法華堂根本曼荼羅》，而其因具有敘事性，也被稱為《釋迦靈鷲山說法圖》【插圖六四】。此岸佔據整個下邊部分，且於中央配置主山及左、右配置小山文字「山」，其背後則展開廣大的水面，並將成為遠山的對岸置於水平線上，此種構圖是由按象形文字「山」字原本形狀的型式【本論插圖17】。一般認為如《匡廬圖》這類尋常的一水兩岸構圖，也是能解釋其古代樣式的型式，為了也能展開空間深度的表現，遂自行將水、岸都改為斜向。

分之七的高度往下看的樣子，再將其後景處連樹叢也看不清的遠景畫成由畫面上邊往下看的樣子，可知一旦由前景、後景推移，「基本視點」亦從二分之一、四分之三、八分之七、十六分之十六以上逐漸往上提高，其「地平線」亦然。換言之，在《寒林重汀圖》中，其前、中景有著蘆葦叢的沙洲或有著旗亭等的中洲，乃於畫面二分之一處以下擴展開來，這一點雖與採用透視遠近法之郭熙《早春圖》的前、中景相同（除卻面向畫面左方的平遠表現），然而，就後景部分而言，假若將《早春圖》的基本視點往上提高，亦即比照《寒林重汀圖》之

後景乃是將此範圍內的前景雙丘上移到四分之三、中景樹叢上移到八分之七、而後景連樹叢也看不清的遠景則上移到十六分之十六以上的地面或水面，當可理解到地面或水面大概全都會變成彷彿從前景向上往中景、後景捲起一般吧【本論插圖11】！誠如《早春圖》為早春之晚景、而《寒林重汀圖》則為晚秋至初冬之晚景所示，兩者雖共享可稱之為風景畫的大氣與陽光之表現，但最基本的空間結構卻有著全然不相容之處。

（2）基本構圖法—山水畫的手法和原理（Ⅱ）

接下來，我將就荊浩、董源這兩位分別為華北、江南兩系山水畫實際上的鼻祖，亦可謂開創華北、江南兩系山水畫全新系譜之巨匠的傳稱作品《匡廬圖》【圖版七】、《寒林重汀圖》【圖版一】兩圖，試著對中國山水畫最基本的構圖法（「資料編Ⅱ 各作品構圖一覽」）—即支撐起各式山容表現、且形成了作為架構空間之實體者—進行嚴密的定義並予公式化。首先，一開始就應予公式化者，誠如前述，乃是以前者（傳）荊浩《匡廬圖》為典型的「一水兩岸」構圖，指的即是在此岸與對岸之間夾著水面或流水的構圖【本論插圖12】；其中，此岸乃鄰接畫面之左、右任一邊，對岸則是與此岸所連接之左、右任一邊相接。在此情況下，也有將對岸連接至畫面下邊的例子：《葉茂臺遼墓出土山水圖（山奕候約圖）》【圖版八】即為其例。另外，水面或流水，既可能與畫面下邊及鄰接此岸的左、右任一邊都不相連的上邊地平線或山頂。前者例見《匡廬圖》，後者則見郭熙《早春圖》【圖版一】。即《早春圖》左半部乃由中、後景處平遠後景的地平線附近起，接至

與《匡廬圖》意義不同、而符合此般泛構圖概念的作品，為（傳）董源《寒林重汀圖》。這件在董源以水墨畫成之傳稱作品中唯一的廣大畫軸作品，因是符合米芾「洲渚掩映、一片江南」評語的典型之作，乍看之下似乎是複雜的構圖，卻絕非如此。若根據適才對於一水兩岸構圖所進行的考察，當能很容易地瞭解到：中景處以木橋和寒林鄰接畫面之左、右邊，且有一座似為酒亭之茅屋的岸邊，與後景處以位於山腳下的船舶鄰接左、右邊的雙丘，作為前後兩水夾一岸、可稱為「兩水一岸」之構圖，乃屬位相同型。亦即，所謂兩水一岸構圖，可定義為：一岸橫越畫面，與畫面左、右邊相接，或視情況連接到下邊，而其前面與背面則臨近著兩水〔本論插圖18〕。這類例子有南宋李唐的《江山小景圖卷》〔本論插圖19〕。該卷乃由兩種構圖組合而成：卷首處由此岸與彼岸之間的廣大水面所形成，為「一水兩岸」構圖；而在此片廣大水面與山下狹小水面之間，夾峙著由卷首延伸至卷尾的此岸山容，則為「兩水一岸」構圖。再者，就《寒林重汀圖》前景處由畫面右邊往左延伸、且與下邊平行的沙洲而言，其前面至背面的水面乃是連續的，這點實與「一水一岸」構圖之前兩者有著不同的位相〔本論插圖20〕。在這當中，亦包含了雖位相不同，但沙洲遠離左、右邊而成為猶如孤島那般，應特別稱之為「一水環島」者在內〔本論插圖21〕。燕文貴《江山樓觀圖卷》〔圖版一三〕卷首和明文伯仁《方壺圖》〔本論插圖22〕即採用了一水一岸構圖，也當包含了堪稱為「前岸後水」構圖者〔本論插圖23〕，以及反之應稱為「前水後岸」構圖者〔本論插圖24〕：前者是指沙洲等自左、右任一邊接到下邊、或由下邊又進而與左、右邊之對邊相接壤，也就是在畫面下部為一岸所佔，且其背後有一水擴展；後者則是指畫面下部為一水所佔，且其背後有連至左、右邊的沙洲等擴展開來。前者可舉（傳）五代阮郜的《閬苑女仙圖卷》〔本論插圖25〕為例，後者則可舉友仁《雲山圖卷》〔圖版三〕[56]為例。不過，如同前文所指，《雲山圖卷》由於構圖所需，其山容左右兩端為雲煙所隱，故亦可視為一「一水環島」構圖。無論如何，卷中所謂有茅屋的小島和白雲湧出的對岸，局部性地形成了一水兩岸構圖，而其對岸本身亦局部性地形成了以小河為一水的一水兩岸構圖，此自不待贅言。因此，若除卻《寒林重汀圖》最後景分不清是水是岸的幾處，實可將此圖理解成是在創造出多樣作品的基礎構圖、即一水一岸構圖上，重複使用兩次兩水一岸構圖且採用較複雜構圖的例子。還有，在此猶有必要充分留意到，這類針對荊浩《匡廬圖》、董源《寒林重汀圖》兩圖所考察出的山水畫基本構圖法，乃與透視遠近法或山容表現的具體手法、以及對素材美感效果的追求有所不同，亦為新的華北、江南兩種山水畫中的共有之處。

（3）構成原理──山水畫的手法和原理（Ⅲ）

接下來，我想試著將第三構成原理、第四造型原理這兩者予以公式化；而成為其基礎者，即是前述決定山水畫表現素材配置概略的第一透視遠近法和第二基本構圖法。若根據僅有一種的透視遠近法來大致劃分，則於運用「一水兩岸」、「兩水一岸」、「一水一岸」這三種限定的基本構圖法之任一種的同時，藉由自如地運用最多不過數十種表現素材的構成原理，而使容易缺乏變化的構成原理變得更為充實；並透過能無限創造出多樣且自然之型態的造型原理，而使可能流於放恣的造型原理變得更為具體，如此之交互作用，便成為大大拓展中國山水畫在造型上的莫大原動力。

所謂構成原理，為極其簡潔之原理，也就是將天象或地形、人物或草木、鳥獸、及建築物或橋樑、船舶等個別表現素材當成第一級要素，接著將由兩種以上表現素材所構成之佔有一定面積的素材空間當成第二級要素，再將由兩種以上素材空間所構成之佔有相當面積的繪畫當成第三級要素，同時在以透視遠近法所構築的空間中，依照基本構圖適當配置上述諸要素，構成較高大的畫軸或較高長的畫卷等。誠如在臥遊相關部分已詳述之《瀟湘臥遊圖卷》〔圖版三二〕[57]的情況，這些要素如以下所示，雖因使用了十二項表現素材而成為大觀式的作品，但若相較於年代較接近的南宋《夏秋冬山水圖（四季山水圖現存三幅）》〔圖版一四〕或金代武元直《赤壁圖卷》〔圖版一九〕等蘇軾文人畫觀確立後，表現南宋及金代文人高士的例子，乃描繪出許多不貼近畫面便無法看見的藤蔓、林下草地等植物素材（如前者《夏秋冬山水圖（四季山水圖現存三幅》）各幅用了九、八、七種表現素材，後者《赤壁圖卷》用了十四種表現素材），則《瀟湘臥遊圖卷》可謂有相對較多的表現素材。然而，若將這些表現素材都列舉出來，如天象方面有霧，地象方面有呈圓頂等邊三角形的山容及佔了畫面一半以上的廣大河水，樹木方面有枝頭開始落葉的晚秋樹叢等，唯人物部分，因本卷具有贈予雲谷老師供其臥遊的性質，故文人高士類一概沒有登場，而僅描繪出村民、漁夫、或渡船的乘客，且人工物亦是些看似漁村的人家、以及與老師相關的佛寺、酒亭、漁舟或渡船。此外，雖還能辨認出如下述般在構成原理上特別重要的橋樑，但縱使將上述種種重要素材全部納入計算，其數量亦不過十二種，由此便可大致瞭解到。

再者，將這些表現素材加以組合後的組合數量，終究亦止於二位數[58]。這是由於僧侶或俗人、鶴或鷺鷥、牛或馬等第一級構成要素（即表現素材中更細的分類），實無必要將其視為考慮更大空間構成時之要素而予採納。此外，在天象、地象等自然物，及人物、草木鳥獸等生物，與建築物、橋樑、船舶等人工物之中，即便是關於天象此一依據日光、月光，及雲煙、風雨等光源或大氣狀態來決定表現對象之觀看方式的表現素材，亦是如此。雖說其能左右地形或建築物等之隱顯，而使構圖為之改變，但卻非構圖本身的直接性要素，自然應視為他物而另行處理。相對於此，就左右構圖為之改變之最大因素，地形──而言，平原或丘陵、山岳，及湖沼或河流、瀑布等，除了利用符合山勢高低或水流速度的分類之外，還必須加上符合所謂主山和遠山等山水

畫造型表現的分別。至於生物方面，如人物或樹木、禽鳥或畜獸等，乃依據所謂人類或木本、及鳥類或哺乳類等生物學予以分類；而人工物方面，如人家或樓閣、道路或橋樑、漁舟或帆船等，則依據建築用途予以分類；若將依據上述分類而來的二級繪畫空間或三級繪畫空間以更大的空間構成要素來處理時，只有上述這些表現素材的相互位置關係會成為問題。再者，於人工物中，與基本構圖最相關者，為先前已多次提到的橋樑。如橫跨一水兩岸構圖的兩岸能使兩岸彷彿變成一岸，就是因為其具有可將一水兩岸構圖轉變為近似兩水一岸的效果。

順道一提，相對於以個別素材為基礎的此一構成原理，另一種對於由湖沼或河流、瀑布、及平原或丘陵、山岳等所組成之各種構成，能位相幾何學式地予以同等看待且單純化的最基本手法，即為第二基本構圖法。

先前討論基本構圖法時，曾提到分別為華北、江南山水畫始祖荊浩、董源的傳稱作品，現在，我將試著展示它們即便在構成原理上亦發揮了堪稱古典式的本質性角色，並將此原理之概略加以具體地公式化。亦即，(傳) 荊浩《匡廬圖》〔圖版七〕雖可視為是不晚於南宋時期的重摹本，卻與遼墓出土的作品風格，如《葉茂臺遼墓出土山水圖 (山奕候約圖)》[59]〔圖版八〕此一大約比唐末五代初荊浩之活躍時期晚了數十年，可視為十世紀後半、即相當於北宋前期以前製作的作品，有著相同的構成法和筆墨法。兩者在構成法方面，則如以下造型原理一節所詳述，乃共有連想畫法，亦即透過視覺性連想，由墨點或墨線適當垂下所造成的點或線之重疊來看出山容；就此而言，後者《葉茂臺遼墓出土山水圖 (山弈候約圖)》實可評價為是比重摹本之前者《匡廬圖》更正確體現其本質的作品。而且，由《匡廬圖》所確立的一水兩岸構圖，不僅可見於《葉茂臺遼墓出土山水圖 (山弈候約圖)》那般忠實於荊浩手法的例子，亦為《曲陽五代王處直墓前室北壁 山水圖壁畫》[60](九二四年) 此一繼承了以拉長之面性側筆畫出山壁皴摺的唐代皴法、毋寧可謂守舊式的壁畫作品所接受，由此可知荊浩的影響也滲透到同時代的作品中。

品，乃出自燕文貴這位北宋中期畫院畫家暨畫院最初的一位山水畫家筆下之《江山樓觀圖卷》〔圖版一三〕、《溪山樓觀圖》〔插圖三一〕[61]這兩件各為畫卷和畫軸的作品。雖說其構成法乍見之下無法讓人想到是承襲《匡廬圖》，且其筆墨法亦不同於荊浩以較長之下垂筆線為主的筆墨法，而直接仿效了范寬《谿山行旅圖》〔圖版一〕以較短而下垂、且略呈縱向拉長之筆點為主的筆墨法，然而，首先若針對縱長畫軸《溪山樓觀圖》和橫長畫卷《江山樓觀圖卷》的構成法，僅試著比較前者之全體和後者終結部的深遠、高遠部分，便會注意到彼此有相類似之處。如主山的形狀作為一個整體，乃自左下往右上延伸而上；面向畫面的左側有形同台地的略低部分，而右側更往上延伸且仍為台地狀的主峰，則與近乎垂直的絕壁相重疊。又其右方山坳處有樓觀群或酒亭，更往右則有高聳的遠山或聳立在樓觀群右方的小山峰等，故而可以認為此等縱長的《溪山樓觀圖》之構圖，乃與橫長的《江山樓觀圖卷》之部分構圖相符合，然此並非意謂這兩件作品中的哪一件為另一件的原本，而應將各為畫軸和畫卷的這兩件作品解釋成擁有共通的祖本，方為穩當。至於其祖本，不消說即是《匡廬圖》。儘管畫軸《溪山樓觀圖》於山坳處的樓觀、水邊的家屋、或流入廣闊水面的溪流等配置，卻與《匡廬圖》有所差異，但畫中由左下往右上延伸而上的主山、及其左側小山峰或右端瀑布的配置，與《匡廬圖》完全相同。此外，畫卷《江山樓觀圖卷》卷首長有樹叢的小丘，可與《匡廬圖》右下之小丘相對應，又《匡廬圖》典型的一水兩岸構圖，在《江山樓觀圖卷》中亦能理解成是那擴展為以壯大水樹群為中心的前景。再者，《溪山樓觀圖》、《江山樓觀圖卷》兩作品的視點高度約位於畫面三分之二處，此亦與《匡廬圖》相一致。也就是說，位於主山左山腰處的家屋，其屋頂或地面乃是以相當於俯瞰的角度畫成，因為視點的高度可以確認仍是設在遮蔽主山山腳的雲煙附近，即畫面約三分之二處。雖說此乃是著重深遠更甚於高遠的手法，且皴法等方面更接近范寬，然若追溯其本身，則將其理解成是直接學習了堪稱華北山水畫之實質創始者荊浩，當無大錯。或倒不如說，在學習《匡廬圖》的作品中，亦存在著南宋初《岷山晴雪圖》〔圖版一○〕，或傳稱為金代畫家李山所作的《松杉行旅圖》〔圖版四○〕、以及元代李郭派畫家唐棣將自身所繼承之北宋華北山水畫正統加以平面化、圖式化的《傲郭熙[62]秋山行旅圖》〔圖版四七〕，都直接或間接地以荊浩《匡廬圖》為古典而承襲之，誠如於各件作品之「本文」部分業已指出的那般。

儘管董源作品的古典性較之荊浩，更多是基於傳稱作品而形成，然其於考察構成原理時，仍具有值得特別一提的重要性。而且，相對於荊浩作品的古典性乃是以堪稱華北山水畫之古典的《匡廬圖》為基礎，而於華北山水畫的多樣系譜中為人所繼承，董源作品的古典性則是以 (傳) 董源《寒林重汀圖》〔插圖二〕、《瀟湘圖卷》〔插圖二一〕、《夏山圖卷》〔插圖二二〕、《夏景山口待渡圖卷》〔插圖二三、插圖三一〕等更多作品為基礎，貫串起江南山水畫的正統：這一點既明顯反映出華北、江南兩種山水畫在本質上的差異，亦可謂清楚呈現出這兩種山水畫自五代、北宋巨嶂式山水畫時代起，經南宋、金到立之時代至元代為止，於繪畫史所佔地位之高低變動。元代以前繼承江南山水畫正統的例子可謂寥寥無幾，其中最早的一件便是董源嫡傳弟子巨然所作的《蕭翼賺蘭亭圖》〔圖版一二〕。亦即，相對於董源的▲形山容而成為巨然▼形山容，乃是一邊重複將▲形山容反轉和縮小，並將之往上拉高，創造出閉鎖空間，遂成為那接受了華北山水畫所發展出的透視遠近法之巨然空間構成法之典型的本圖，另一方面，可視為此構成法之前提者，別無他作，正是傳稱其師董源所作的《瀟湘圖卷》〔插圖二一〕。誠如前述燕文貴的情形，短卷《瀟湘圖卷》與大軸《蕭翼賺蘭

《亭圖》雖看似毫無關連，在結構上卻有密切的關連，亦即後者承襲了前者構圖的一小部分。此處應予留意者，為先前談論《瀟湘臥遊圖卷》〔圖版三三〕時卷中多次出現的「く」字形入江。此只見將《蕭翼賺蘭亭圖》區分為一水兩岸構圖的反「く」字形溪流，自擁有《蘭亭序》真蹟的辯才所居寺院一處往下流，承襲了「瀟湘a型」繪畫空間，且將繪畫空間由短卷擴大為畫軸。此外，奉唐太宗之命前來騙取《蘭亭序》的蕭翼，既渡過架於此溪流上的木橋，又於寺院門前向寺僧傳達有事求見，還親臨後方堂內與辯才會面：若留心這般異時同圖法乃沿著溪流往上重覆三次，則會面向中央那小丘右方那出現在丘陵山腳下的漁村船泊處，亦呈反「く」字形。再者，米友仁《雲山圖卷》〔圖版三〕中央，有一以木橋連接左方小島之小岬角後方的入江，或是將《雲山圖卷》全體等分為四段後，和其右起第二段（包含前述入江在內）為同型之《遠岫晴雲圖》[63]〔插圖三二〕的入江，當然也都形成包含反「く」字形入江的「瀟湘a型」繪畫空間。

接續巨然繼承江南山水畫正統者，不消說是同樣繼承「く」字形入江的米友仁。唯就構成原理而論，重要的作品卻不是確立其個人風格的《瀟湘奇觀圖卷》〔插圖三二〕或《瀟湘白雲圖卷》〔插圖三三〕等，而是較其年代更早的《雲山圖卷》[64]、《夏景山口待渡圖卷》〔插圖三二〕之x字形交錯山容的「夏景x型」為基礎。然若將其畫面全體等分為四個正方形，則當中右起的第二部分便會如前述般形成與後者《遠岫晴雲圖》同型的繪畫空間[65]。又由於後者《遠岫晴雲圖》亦與（傳）巨然《蕭翼賺蘭亭圖》經反轉縮小後的繪畫空間同型，故可知米友仁所採用的構圖乃源自日後被並稱為「董巨」的江南山水畫二祖董源與巨然。再者，牧谿《漁村夕照圖（瀟湘八景圖卷斷簡）》〔圖版四〕也是考察構成原理時極重要的作品，若將米友仁《雲山圖卷》[66]所採用之以董源「夏景x型」為基礎的構圖左右調換〔插圖三四〕，即與該作大抵同型。此外，儘管其連結了董源、巨然、米友仁的江南山水畫正統，亦選擇了巨然的▲形山容，實與《遠岫晴雲圖》如出一轍，但考量到其可能是透過米友仁而來，在此遂不再納為核心問題。[67]

元代時，繼承董源、巨然的江南山水畫正統而成功創造出延續至後代明清山水畫史之嶄新古典者，為趙孟頫和黃公望（一二六九―一三五四？）。唯趙孟頫在《水村圖卷》〔圖版四二〕中，並未直接承襲（傳）董源《寒林重汀圖》〔圖版二〕之筆法本身[68]，因為相對於董源的手法乃利用水墨的筆線和墨面來構築山容或樹叢，本作卻是僅以乾筆的筆線和墨面為之。而且，趙孟頫亦未直接承襲董源該作品之構圖本身，而是在畫卷中央的中、後景部分，改作及援用了《寒林重汀圖》中，構成前景至中、後景水鄉風景的汀渚或低地、樹叢等表現素材或素材空間[69]；即便就《水村圖卷》卷首的樹林，是將以《寒林重汀圖》前景中央小丘頂上那彎曲為反「s」形之形狀特異的樹木為中心所形成素材空間的三株樹木加以反轉，再稍加改變其位置後置於卷首。而接近卷尾的遠山，則活用了《寒林重汀圖》中景中央的表現素材，亦即將雙丘中面向畫面左方者所出現的分為三道之山壁皴摺，改成了僅於中央處再分出三道山壁皴摺且整體更具對稱性的樣子，使卷末富有安定感。而就雙丘中面向畫面右方者，《水村圖卷》則活用往右方延續的小丘，使其再往右不斷延伸，轉用於畫卷中央的遠山。

凡此皆好比牧谿《漁村夕照圖（瀟湘八景圖卷斷簡）》那般，並非原封不動地援用米友仁《雲山圖卷》的構圖。這種將構成作品之表現素材或素材空間加以適當配置的手法，正與趙孟頫本人暨米法山水繼承者高克恭於《雲橫秀嶺圖》〔插圖四三〕中所嘗試的手法相一致。設若牧谿友人在《瀟湘八景圖卷斷簡》現存的另三幅《煙寺晚鐘圖》、《遠浦歸帆圖》、《平沙落雁圖》〔插圖四四〕中，僅於各個主題使用最小限度的必要表現素材，那麼，即使暫且先不提那一件被認為只使用了由其師董源而來之最小限度、且恐怕只有一種表現素材的（傳）巨然《蕭翼賺蘭亭圖》，則所謂古典之傳承，並非僅止於形塑出作品的較小表現素材之繼承，也不只是對更廣大繪畫空間或素材空間之繼承，究竟是什麼呢？此於南宋末元初米友仁的作品中無疑可得到相當深刻的認識[70]。總之，由上述考察當能清楚得知：繪畫空間乃是各個構成法的基礎，而擔負起繪畫空間的作品，即便只有摹本存世，仍會是被視為該時期之古典的名品。但至遲於趙孟頫、高克恭、牧谿三位大家同時活動的南宋末元初，可以肯定已明確存在著下述共通的認知吧！亦即，古典之傳承，還在於對此一古典所使用的繪畫空間或素材空間之繼承。

黃公望，是承繼了由趙孟頫為中國山水畫史所帶來的嶄新創造並將之導向完成的大畫家。唯其《富春山居圖卷》〔圖版五一〕有別於趙孟頫《水村圖卷》，未留下明顯學習古典的痕跡，又由於該作並非短卷而是長卷，因此目前僅能從中指出與董源相關的幾點，比如在畫卷中央展開部前半的中景處，可見到面向主山的左方山麓有一朝觀者流來的溪流呈現出「く」字形，或者展開部後半的中景處，連同由此持續往卷尾延伸直到有一高士坐觀水鳥之亭子附近的對岸前景土坡，乃形成x型構圖等[71]。唯不可否認的是，此卷有相當部分極可能是由溯及董源的許多要素所構成。另外，未曾見於董源畫中卻能在巨然的作品中看到的似為「卵石」之石塊表現，在畫面上隨處可見，亦顯示本長卷有可能是以源自巨然的作品的各種要素所構成；又其與據說是本《富春山居圖（無用師卷）》卷首之燒損部分的殘段《剩山圖卷》〔插圖五二〕[72]，以及雖是摹本，然於卷首及卷尾處有所差異的《富春山居圖卷（子明卷）》（台北：國立故宮博物院）等也都有關連，可謂今後值得追究之最重要、也是最困難的課題之一。

接著，我想循著南宋李氏《瀟湘臥遊圖卷》〔圖版三三〕此一先前進行臥遊之第一重造型性臥遊時，已幾近闡明其造型性全貌的作品，一邊由大到小，即由構成全卷的較大繪畫空間、至中等的素材空間、再到較小的表現素材，漸次縮小對象所佔的面積，來提示構成原理的實際情形。亦即，就基本構圖法而言，若由卷首至卷尾概觀本卷，即如「資料編 II 各作品構圖一

覽：32 李氏《瀟湘臥遊圖卷》所示，爲一水兩岸構圖之不斷重覆。此實爲一水兩岸構圖的變型，也就是除了穿插以橋連接兩岸的「一水兩岸‧橋」構圖外，還在序、破、急各部採用屬於「一水一岸」構圖的「前水後岸」構圖，並於序部再使用「一水環島」及「前岸後水」構圖，使廣大的水面更爲擴大。而其體支撐起此般於一水兩岸構圖中交互反覆使用「一水兩岸‧橋」及「前水後岸」構圖者，便是對董源一系列傳稱作品之構圖予以傳承及援用的造型性操作，由卷首至卷尾依序串連起「瀟湘a型」、「夏景x型」、「寒林型」、「龍宿型」、「瀟湘b型」五個繪畫空間。其間所置入者，尚有接在「瀟湘a型」之後由第二紙後半形成一水兩岸構圖的繪畫空間，其乃由前景的「八景山市型」及後景的「八景煙寺型」素材空間所構成，與第二紙前半的「夏景x型」繪畫空間相連。

回頭來看，卷中可溯及董源的「瀟湘a型」、「夏景x型」、「寒林型」、「龍宿型」、「瀟湘b型」這五個繪畫空間，都是由具有特徵的山容和水面構成素材空間，再於其中配上漁舟、漁村、橋樑等，以此作爲繪畫空間。若由此再下推至個別表現素材，則能看到除了中、後景的山容或長有開始落葉之樹木的前、中景之外，序部點綴了漁村或漁舟、酒亭或佛寺；而被理解爲破部表現素材者，則是有著人物或乘客的較大村落或渡船；又急部亦同樣點綴有渡船、漁舟或村落，凡此皆描繪出庶民生活，與同一時期南宋院體山水畫、金代文人山水畫等反映文人好尚的作品有別之處，則是卷中唯一畫出的前景酒亭和後景遠處佛寺，讓人想起了登高時的菊酒，而後景的佛寺不用說，當是表現雲谷老師的起居之所，它們都已超出構成原理形成鮮明的對比，而此舉乃是繼承了五代、北宋時代的傳統，如描繪旅人們於晚秋至初冬的黃昏之際聚集在酒亭的（傳）董源《寒林重汀圖》，或描繪懷抱嬰兒的年輕母親、挑著竹竿的幼子和歡喜跳躍著的黑狗於早春傍晚時迎接婆婆從市集歸來的郭熙《早春圖》等。至於本卷與上述現素材者，則是有著人物或乘客的較大村落或渡船；

本身而明白揭示了本卷之目的。

成爲構成原理之基礎者，誠如以上所見，乃是在某時期被視爲古典的名品。可想而知，對宋元時代的山水畫家們來說，最符合此標準的作品，正是開創五代、北宋巨嶂式山水畫時代且爲華北、江南兩種山水畫之畫祖荊浩和董源的作品。這點對明清時代的山水畫家們來說，亦是如此。而以黃公望爲首的元末四大家作品，也將會成爲新的古典而逐漸加入其中，此自不待贅言。（73）筆者今後的目標，除了一如既往地以本節所敘述的方針爲基礎，更進一步闡明宋元時代的古典之所以爲古典的原因，針對新的古典，則是要找出能成爲明清時代之古典的作品，同時對其作爲古典的本質與實態進行造型性之分析。（74）

（4）造型原理—山水畫的手法和原理（IV）

所謂「造型原理」，是極其單純明快的原理；其乃是於透視遠近法的空間中，以基本構圖法

爲基礎，自如地運用從小孩到大人任誰都擁有的視覺性連想能力，也就是一種有別於說到山便回答川的語言性連想能力，而於見到雲時不說是雲而看作是山的視覺性能力，由此得以將適當配置的山容或岩塊等個別表現素材多樣且自然地描繪出來。（75）

視覺性連想能力和語言性連想能力，同爲人人都有的能力。無論對孩童或大人來說，要把握那些能被觀察到的現象，實屬輕而易舉。比如滿月沿著山際冉冉上升，雖是平凡無奇的窗外日常性現象、把牆上的濃痕看成人就行了吧！值得注意的是，透視遠近法、基本構圖法此二種手法、或二原理之一的構成原理，雖多少有相異之處，一般認爲其仍是無論東、西洋作畫時都會使用的手法、原理；相對於此，能徹底活用連想能力、足以稱作造型原理者，則如以下所述，並未被施行於傳統中國山水畫以外的任何地域或任何繪畫中。

北宋（傳）李成《喬松平遠圖》[圖版一〇]的岩塊、或郭熙《早春圖》[圖版一]及北宋末南宋初《岷山晴雪圖》[圖版一〇]的主山形狀，皆有如雲一般，這無非是將「雲，山川氣也」（後漢‧許慎《說文解字》）此般中國固有之理解予以具體化。若欲於造型上進一步釐清上述發揮見於造型的連想原理、連想原理、及因應畫法之實際情況而顯示的連想畫法，後文將適當區分使用。總之，屬本質的連想原理，乃是畫家預先設想了在任一觀者身上都能預料到的人類普遍性連想能力，而當可說是與如雲一般的山而已；而可說是與如雲一般於造型原理、連想原理、乃至連想畫法者，並不僅止如雲一般的山而已；後文將適極活用連想能力的造型原理、明確表達該原理之本質的連想原理、及其作爲原理之內在實質，是基於「連想原理」。又若要更爲同一物之三種面向的用語，亦即在造型上積極活用連想能力的造型原理之強調其作爲與寫實表現不即不離之畫法的實際情況，則當稱之爲「連想畫法」。對於這三個乃雲成山之視覺性連想的造型原理，及其作爲原理之內在實質，是基於「連想原理」。對於這三個乃漢‧許慎《說文解字》此般中國固有之理解予以具體化。若欲於造型上進一步釐清上述發揮見

意畫出的內容，包括了像是將北宋范寬《谿山行旅圖》[圖版一一]、郭熙《早春圖》、或郭熙弟子輩的作品《岷山晴雪圖》[圖版一〇]之山頂或小山峰，看成是睥睨虛空的怪物或眺望前景左方的犬類相貌[本論插圖27、28、29]；將（傳）五代董源《寒林重汀圖》[圖版二]中景的雙丘，看成是鼻子以上的部分露出，且右眼閉上彷彿帶笑、左眼睜開窺伺觀者的水族類相貌[本論插圖30]；將南宋米友仁《瀟湘奇觀圖卷》[插圖三三]中的雲煙，看成是在山腰飄盪的異類形貌[本論插圖31]；或將元代高克恭《雲橫秀嶺》[圖版四三]的主山，看成是左手攜琴向觀者走來的長髮長髯之長衣高士[本論插圖32]等。而且，吾人亦可將其理解爲是由下述中國思想—亦即把「氣」當成萬物的構成要素及構成的能量，並將之視爲與生命和自然一體的「萬物一體」（《莊子》知北遊篇）—所支撐的中國山水畫固有之世界觀乃至宇宙觀加以具體化的表現；同時，這樣的連想能力本身在中國式思維中，亦被當作是人人普遍都擁有的「氣」所作用的結果。（77）

然而，視覺性連想能力對大多數人而言，卻不那麼重要。一旦成爲大人，此能力即如俗諺「疑心生暗鬼」所云，只有在因恐懼黑暗而與日常性產生斷裂的情況下才會開始發揮。唯其本質無

疑是深奧的，且與人類的視覺，不，該說是與人類的精神之根源有關。只要舉出羅沙哈測驗（Rorschach test）應該就足以說明了吧！該測驗乃是將對折紙張的一半沾上墨水，與另一半相疊，作出形狀不定且左右對稱的十張一組指定墨跡圖形（inkblot）卡片，以此來測試受測試者如何按自己的知覺和連想看待這些圖形【本論插圖33[78]】，再根據受測試者的解釋判別其人格特性。電腦的圖象辨識能力即便再怎麼提昇，要將牆漬辨識為牆漬、雲辨識為雲，本身仍有其難度。況且，應該反過來想想，電腦要將牆漬看作是人、雲看作是山等，更是不可能的事，即便是要它成為羅沙哈測驗的受測試者亦全然不可能達成。不，應當說現在的電腦在很早以前的階段，原本就不具備將牆漬說成是人、雲說成是山的語言性連想能力，且其今後應當也無法擁有包含視覺性連想能力在內之可謂最像人類的連想能力吧！筆者即使沒有能力斷言現在的范紐曼型架構（von Neumann Model）電腦不可能擁有此項能力，但想必任誰都不會質疑這將是最難以達成的目標吧！

最早在畫法上發揮視覺性連想能力者，為距今一千二百多年前唐代中期（即八世紀後半）活動於江南的顧姓、王墨（?—八○四之前）等只知其姓、約僅兩位於中唐時有潑墨家之稱的潑墨山水畫家。距其活動時間不過數十年後，朱景玄於晚唐初期撰著《唐朝名畫錄》[79]（約八四七）時，

由此明快地證實了王墨等積極發揮人類視覺中固有之連想能力的作法，乃前所未有。此外，朱景玄也將有關王墨及其潑墨山水畫的具體製作活動，如下述般極為具體地記錄下來：

> 王墨者，不知何許人，亦不知其名。善潑墨，畫山水。時人，故謂之王墨。多遊江湖間，常畫山水松石雜樹。性多疎野，好酒。凡欲畫圖幛，先飲，醺酣之後，即以墨潑。或笑或吟，腳蹙手抹，或揮或掃，隨其形狀，為山為石，為雲為水，應手隨意，倏若造化。圖出雲霞，染成風雨，宛若神巧。俯觀不見其墨污之跡。皆謂奇異也。（逸品）

即針對無法以一般神、妙、能三品予以評價者，設置了逸品，再於其下品評王墨及非潑墨家之李靈省、張志和二人，總計三人，接著聲稱其理由為：

> 此三人，非畫之本法，故目之為逸品。蓋前古未之有也，故書之。（逸品論贊）

顧姓比王墨更進一步發展出猶如戰鬥般的華麗表演。由此可知他是在大批觀眾注視及樂隊演奏、合唱下，身著華美服裝登場，於半醉間一邊跑跳，同時將準備好的墨汁或色料潑灑在鋪於地面之絹布上，利用其所形成的不定形墨面或色面呈顯出山水形象。[82]

重要的是，無論顧姓或王墨，當其遊歷各地，於大批觀眾前將墨汁或色料、鋪好絹布等基底的絹布上，製造出不具意義的墨面或色面，再由此自如運用其自身的視覺性連想能力之際，同時亦喚起了觀者的同種能力，雙方共享發現山水形象之瞬間。此外，尚需留意的是，朱景玄把這種隨著潑墨散開的形狀添上筆墨、再依據連想而使山水形象宛如「造化」或「神巧」，由此即可確知，人人都能共享連想一事恰顯示了各人所擁有之「氣」的作用乃具有普遍性，即便在缺乏特別造型能力的觀者當中，亦同樣具有宛如「造化」或「神巧」般的創造性。

不論潑墨畫家在完成連想的過程中是否用到筆，當其事先備妥墨汁或色料、鋪好絹布等基底材料而後作畫，並以此為默許之前提，醉酒歌舞，或是展開伴有器樂隊、合唱團之大型表演，使觀者耳目皆為之擾動並擺脫日常性時，畫家於此封閉場域（亦即被設定作為某種劇場的場合內）讓觀眾來圍觀，潑灑墨汁或色料、甚至否定筆法而以頭巾或衣服作畫，無非是為了破除「何為繪畫?」之社會性框架。因為若連該框架都能破除，便能毫無阻礙地將任何表演成果視為繪畫作品。換言之，在當時社會全體共同的認知中，此般表演乃出自於以超越繪畫用筆為傲的天才，而絕非常人之舉。至於畫壇本身，亦幾乎是所有畫家都孜孜不倦於鍛鍊用筆，處於支持此認知情況的反面。張彥遠《歷代名畫記》即記載：

> 國朝吳道玄，古今獨步。前不見顧〔愷之〕、陸〔探微〕，後無來者。授筆法於張旭。此又知書畫用筆同矣。張既號「書顛」，吳宜為「畫聖」。（中略）當有口訣，人莫得知。數仞之畫，或自臂起，或從足先。巨壯詭怪，膚脈連結，過於〔張〕僧繇矣。（卷二·論顧陸張吳用筆）

亦即其作畫時必先飲酒，於酩酊後或笑或跳、腳踏手抹、潑灑墨汁，再依照其形狀畫出山、石、水、雲。再者，若根據早於《唐朝名畫錄》，約成書於與潑墨家活躍年代同時期之貞元年間（七八五—八○四?）的封演（?—七六?）《封氏聞見記》[81]記載：

> 大曆中（七六六—七七九）吳士，姓顏，以畫山水歷抵諸侯之門。每畫，先帖絹數十幅於地，乃研墨汁，及調諸采色，各貯一器，飲酒半酣，遠絹帖走十餘步，吹角擊鼓，百人齊聲噭叫。顏子，著錦襖，錦
> 於所寫之處使人坐壓。己執巾角而曳之，回環既遍，然後，以筆墨隨勢，開決為峰巒島嶼，
> 之狀。夫畫者澹雅之事，今顏子瞋目鼓噪，有戰之象。其畫之妙者乎。（卷五·圖畫）

誠如其所謳歌，由南北朝顧愷之、陸探微、張僧繇所發展完成的人物畫筆法，乃於唐代由吳道玄達至巔峰。又如朱景玄《唐朝名畫錄》之品評，亦僅將潑墨畫家王墨等三人列入並非「畫之本法」的逸品，而將吳道玄領銜的其他一百二十三名畫家列入「畫之本法」的神、妙、能三品。潑墨

畫家們實如封演所貼切指出那般，處於奮戰中。

積極且直接活用連想能力的畫法，即便在中國以外的任何地域，亦從未被當成製作已完成之繪畫或形塑表現核心的手法來使用。活動於桃山至江戶初期的本阿彌光悅（一五六八—一六三七）在《本阿彌行狀記》(83)中，即證實了其邀請到自宅的友人松花堂昭乘（一五八四—一六三九），打算以粗糙牆面上的漬痕爲繪畫樣本來描寫各種型態；由此可知，連想能力對我國（日本）畫家來說儘管亦屬理所當然，唯在此能力對展上卻僅止於發現繪畫樣本。另外，波提切利（Sandro Botticelli，一四四五—一五一〇）曾謂：「風景畫實不足爲道。因爲若是把浸入顏料的海綿擲向牆壁，不就能看到風景了嗎？」於此談到了與潑墨畫家所使用的在本質上相同之手法。達文西（Leonardo da Vinci，一四五二—一五一九）雖於所撰著之《繪畫論》(84)引用此言，其論調卻有別於波提切利而是對視覺性連想能力成爲導出各種發想之施展上給予高度評價，但又同時聲稱其成果不過只是「散漫的風景畫」(85)。究竟連想能力在中國以外的日本或歐洲是如何被看待的呢？以上的例子似乎清楚顯示出其未必被視爲與繪畫製作的核心有關吧！

能在先前所考察的中國山水畫造型手法，即不只第一透視遠近法、第二基本構圖法、第三構成原理，就連在第四造型原理也都達到本質性效果者，終究還是荊浩、董源這兩位華北、江南山水畫各自的始祖。那麼，所謂荊浩的山水畫究竟如何與造型原理產生關連？在此點的考察上，荊浩自身之說法有其助益：

氣者，心隨筆運，取象不惑。

韻者，隱跡立形，備儀不俗。

思者，刪撥大要，凝想形物。

景者，制度時因，搜妙創真。

筆者，雖依法則，運轉變通，不質不形，如飛如動。

墨者，高低暈淡，品物淺深，文采自然，似非因筆。

此乃出自採取荊浩本人與在洪谷遇到之老叟對話形式的畫論《筆法記》(86)其中一節，即老叟向荊浩說明畫之六要「氣韻思景筆墨」的部分。其特別重要之處在於能解釋造型原理具體化的過程，亦即：將心隨著運筆來擇取形象而無所疑惑視爲氣，將隱藏筆跡決定形狀而成爲完備不俗視爲韻，接著，再將加上了思、景、筆、墨的六要全體透過視覺性連想導向山水表現之完成。(87)

實際上，據北宋劉道醇《五代名畫補遺》（一〇五九年陳洵直序）（山水門·神品·荊浩條）記載，鄴都（河北省大名縣）(88)青蓮寺禪僧大愚曾書有如下詩作：

六幅故牢堅　知君恣筆蹤
不求千澗水　止要兩株松
樹下留盤石　天邊縱遠峰
近嵒幽濕處　惟藉墨煙濃 (89)

然後將此一指示求畫題材的五言律詩，連同可解釋爲裱裝成屏風之六幅畫絹寄給荊浩，向其求作山水圖。對此，荊浩畫了六幅山水圖並以詩答覆其製作過程。作爲由蘇軾所確立之文人畫觀的先驅，荊浩在此自作五言律詩吟詠道：

恣意縱橫掃　峰巒次第成
筆尖寒樹瘦　墨淡野雲輕
嵒石噴泉窄　山根到水平
禪房時一展　兼稱苦空情

由此可知，荊浩乃是透過視覺性連想，使其恣意且慎重運筆所創造出的筆、墨之鈍尖、濃淡，自然而然凝聚爲一定形象，待其形成如「峰巒」、「寒樹」、「野雲」、「嵒石」、「山根」等個別表現素材，再進行創作。此般基於自身筆、墨之運用而產生氣和韻、思和景之作用的作畫過程，不僅合乎前述《宣和畫譜》（一一二〇序）之說法，亦即稱荊浩學習王墨的潑墨畫法，並發揮自己的視覺性連想能力來寫畫，從而完成了結合吳道玄之筆和項容之墨的山水畫；此外，也宣告了山水畫中融合了寫實性及連想性的嶄新「畫之本法」(90)（亦即造型手法二手法、二原理中的第四造型原理進一步推展的連想畫法）之成立。

與上述文獻證據相符合的作品，可例舉出雖然被視爲經過多次摹寫的後摹本、但已爲較高的察造型手法時所用的（傳）荊浩《匡廬圖》(圖版七]。基本上，此作是依重力將筆鋒垂下且由上往下畫出的線皴加以重疊來描繪出山容，這點可上溯至《富平縣唐墓墓室西壁》山水圖屏風樣壁畫」[本論插圖 34]，亦與出自傳荊浩門下弟子關仝、形成更複雜山容的《秋山晚翠圖》(91)[圖版九]有關，彼此共享連想原理。在此還應留意遵代前期《葉茂臺遼墓出土山水圖（山弈候約圖）》[圖版八]。其山容乃由那從盤據近景的岩塊一直往中、遠景延伸而上的主山之巨大輪廓所構成，至於其細部則依據視覺性連想，將筆鋒或筆側垂下之皴法的濃淡予以自如運用並善加布排，就這點而言，本圖也是現存例子中最能體現合乎荊浩自身所述之連想畫法的作品。因爲在《葉茂臺遼墓出土山水圖（山弈候約圖）》中，雖已顯現出相當程度的類型化，卻比據信爲重摹本的《匡廬圖》更具初始性，而又能看出經過造型化的痕跡。

江南中主【李璟（九一六─九六一在位）】時，有北苑使董源。善畫，尤工秋嵐遠景。多寫江南眞山，不爲奇峭之筆。其後，建業【南京】僧巨然，祖述源法，皆臻妙理。源及巨然，畫筆，皆宜遠觀。其用筆甚草草，近視之幾不類物象。遠觀，則景物粲然，幽情遠思，如睹異境。如源畫《落照圖》，近視無功，遠觀村落杳然深遠。悉是晚景，遠峰之頂宛有反照之色。此妙處也。《夢溪筆談》卷一七・書畫

此乃呈現《夢溪筆談》作者沈括不拘領域的敏銳觀察力之極有名的一節：該書被稱爲中國科學史上的座標之一。這段話將先前所論董源手法的本質精采地化爲文字，指出了其乃大異於荊浩那種達成了能明確辨識出「峰巒」、「寒樹」、「野雲」、「嵒石」、「噴泉」、「山根」等個別表現素材之本質的手法，而是在面對畫面前後移動視點之際，喚起視覺性連想，從而使不類物象的筆墨之擴展，變得景物燦然而顯現出山水。文中又另外反過來強調連想，以具體顯示出董源那使人感知到造型素材本身美感效果、將燦然景物還成不類物象的筆墨擴展，且在追求未完成之完成此般極先進的造型原理、或連想原理、連想畫法之內在實質。(92)

與此最符合的現存例子正是（傳）董源《寒林重汀圖》【圖版二】或其弟子輩作品《岷山晴雪圖》【圖版一〇】那種典型李成、郭熙之所謂「畫石如雲」（黃公望《寫山水訣》）的連想畫法，而爲江南山水畫獨有之現象。究其原因，一是由於那可由無意義筆線或墨面看出山水形象的視覺性連想之作用，可被視爲「氣」此既是萬物構成要素、亦具有創造萬物之功能者；再者也因《寒林重汀圖》乃依據觀者面對畫面之遠近，將那一股能使由筆墨之線或面重疊的混沌中現出江南山水世界之大自然得以孕生的「氣」，保存在畫面上，這一點不消說凌駕了僅於作畫過程中使用連想的荊浩，亦可謂超越了將氣之表現寄託於「雲爲山川之氣」此般理解的李成、郭熙。

蘆葦叢乃現存董源傳稱作品中最爲確實的表現，墨色亦過濃，與沈括的說法並不一致【本論插圖35】，但後景不知是水是岸的不明確筆線和墨面，遠觀則成爲水、岸重疊遠去的精彩表現【本論插圖36】，由此可推測原作會比現存《寒林重汀圖》更符合於沈括的說法。

在此意義上，其手法毋寧凌駕了郭熙《早春圖》【圖版一】或其弟子輩作品《岷山晴雪圖》【圖版一〇】的連想畫法，而爲江南山水畫獨有之現象。

足爲其佐證者，是與美國繪畫、連同歐洲繪畫、亞洲繪畫等以再現性爲宗旨的所有傳統繪畫的形成對照，立於中國山水畫相反極端的抽象表現主義繪畫。尤應注意的是，在那些包含了傑克遜・波洛克（Jackson Pollock，一九一二─一九五六）(96)一系列滴畫作品─即於山水畫筆墨法基本的點、線、面三種技法中，以點描和線描爲主，可定義爲是僅擇取這三種技法來表現的作品─在內之所有抽象表現主義繪畫中，*One: Number 31, 1950*【圖版一三五】正是比其他作品更鮮明體現此極端的傑作。亦即，山水畫中的打點、畫線、刷面，在某種意義上與 *One: Number 31, 1950* 中的打點、畫線、刷面同樣具有意志性，但即便波洛克自身對偶然性持否定態度，兩者在方向性上仍是全然相反。在 *One: Number 31, 1950* 中，任何能使人預想到擁有具象性、再現性之完整或部分形象的點或線，皆不存在，亦不可能存在。正因如此，滴畫這種需留心避免點、線、面之重覆會形成同一形狀的手法，遂對由此而產生的點、線等之形狀與濃淡，皆全不設限，可謂遵守著能以反同一性原則來定義的原則。(97)

波洛克此般與中國山水畫徹底相反的手法，乃將上述反同一性原則均等施用於畫面之部分或整體：與此相同的是，另一種對筆墨之形狀、濃淡有所限制而應稱之爲山水畫同一性原則的手法，原本亦不只是適用於緊鄰接紙處附近，而是一邊容許著某範圍內的變化，即應稱爲部分同一性原則者，同時擴及至筆墨延伸的局部性界線爲止。而且，若是在其筆墨靠近兩端處尚有其他筆墨的線或面，且其他筆墨也仍遵守著同一性原則，按此順序而原則成立的話─例如只要看看本卷最末尾那處表現遠山和其稜線之筆線和墨面造出了形狀。又因一旦認同了此事，即可輕易地考慮再右兩紙之整體，便能瞭解到筆線或墨面的接紙處即可，那麼，一旦緊盯著左往左、右延長兩張紙、四張紙，故而可以肯定本卷全體在某種程度上，當是先設想出橫跨全紙

亦即，如同畫家本人於卷末自題稱「閱三四載，未得完備」所示，即使費時了三、四年之久，他仍無法判斷此畫是否完成，故以「知其成就難也」作結，而後擱筆。唯其是由哪個部分開始繪製、結束於哪個部分？又是否在所有部分都施加一定程度之均等筆墨，然後一邊綜覽全卷、同時持續創作到最後？抑或兩種方案皆是？仍屬未定。話雖如此，要畫家在還未綜覽全卷時就開始繪製其中某段紙，然後將此作法擴及至全部紙張，再接起畫好的各段紙，完成全卷之製作，終究亦無此可能。

畢竟在各紙的接合處，若筆墨之線或面遇有跨紙延伸的情況，不僅會形成左右相連的同一形狀，倘其濃淡不一，亦無法成爲具象繪畫之山水畫的一部分。然就《富春山居圖卷》現狀觀之，其總計六張紙、五個接紙處皆不符合此項原則，(95)即同一形狀之左右並未相連。究其原因，自非本卷爲抽象繪畫，而當可能是因其卷首遭燒損而後重新裝裱時，所有紙張連接處皆因故而遭少許裁切所致。反過來說，本卷接紙處的現狀則是：那些將山水畫予以具體化的筆墨，在形狀或濃淡變化上有著一定的限制；換言之，就算其變化的程度非常有限，仍得以想像出其完成後的狀態，且亦清楚顯示出必須如此爲之。

如果要選擇一件代表中國繪畫、且其花費時間自如運用連想能力進行創作之過程和成果兩者都最清楚保留於畫面上的作品，沒有別的，正是黃公望《富春山居圖卷》【圖版五一】這件畫卷。無庸贅言，黃公望也具有人類共通的視覺性連想能力，並在基於此能力的作品中呈現了他的理解，誠如其畫論《寫山水訣》(93)中所述：

若說除此之外便別無他者，亦絕不爲過。

登樓望空闊處氣韻。看雲采，即是山頭景物。李成、郭熙皆用此法。郭熙畫石如雲。古人云，「天開圖畫」者是也。(94)

154

的完整山水形象，再於各部分重複疊加筆墨而繪成的作品吧！

最能清楚顯現這一點的部分，是以現狀第二紙爲中心再擴及至第一紙、第三紙那作爲全卷中心的主山。以擁有樓閣之山麓爲始的其山容，誠如董其昌《畫禪室隨筆》所稱：

> 山之輪廓先定，然後皴之。今人從碎處積爲大山，此最是病。（卷二·畫訣）

乃先以淡墨淫筆簡略鉤勒出整座山的稜線。這點可明確見於此部分的三處：第一處位於第二紙起首，亦即高士正要渡橋處的前景此岸對面的中景小山頂上未長出樹木的部分；只見淡墨淫筆的較細稜線，比疊加在其上的較粗較長之中濃墨乾筆稜線，略凸出一點（本論插圖37）。第二處可清楚見於第二紙中央，亦即在面向主山的左斜面，能看到以淡墨淫筆所畫出的極細長稜線，脫離了中墨淫筆的山容表現而獨自顯露出來。第三處位於第三紙起首，亦即緊接著主山而隔著流水等兩度高起再低下的山塊之後那山體彷彿即將中斷之處、面向左斜面的較高部分；只見全然由山容脫離且自左下挑至右上的中濃墨乾筆短線之下，正有淡墨淫筆所畫出的稜線，形成了淡墨的面的輪廓。

決定稜線，等同於設定出具有基本視點的地平線，如郭熙《林泉高致》[98]所言：

> 凡經營〔位置〕下筆，必合天地。何謂天地？謂如一尺半幅之上，上留天之位，下留地之位，中間方立意定景。（畫訣）

> 作畫，凡山俱要有凹凸之形。先如山外勢、形像，其中則用直皴。此子久〔黃公望〕法也。
> （卷二·畫訣）

則地平線之上爲天，其下爲地。一旦區分出稜線之上的天和其下的山，中間部分則立意定景，決定出山容全體的輪廓，亦即其大框架。更具體地說，還是如董其昌《畫禪室隨筆》所述：

在《秋山晚翠圖》〔圖版九〕中展露卓越連想能力的關仝其連想畫法之實情。在此，我想試著回頭再留意《富春山居圖卷》的主體部分，即正好介於面向畫面之右方山麓樓閣群和左方山麓溪流、山路之間的主山。只見約佔現狀第二紙一半的此部分，乃是頂端出現了帶稜角之岩石上端的弧狀稜線一直畫到最底部爲止，並予重覆三次，再以岩石上端帶稜角之筆線和弧狀筆線，就各部分形塑出山壁皴摺。其帶有圓弧感的山壁皴摺和頂部帶有稜角的岩塊，雖各基於各個部分、便會注意到頂部帶有稜角的岩塊，儘管由山頂至山腳有著大小、左右之分，但山頂上和由上算來的第三層岩石突起部分，乃面向畫面右方者較大、左方者較小；反之，由上算來第二層和山腳處的岩石突起部分，則是面向畫面左方者較大、右方者較小；另外在山腳處，右方較小的岩石頂端之前後方配置有大有小的岩塊，左方較大的岩石頂端之前方則配置較小的岩塊，可視爲遵從反同一性原則的表現。

巨然之筆線，仍形成了遵從同一性原則的表現。然而若試著更仔細觀察這些不斷重覆的各個部關於具體實現臥遊的山水畫造型表現，如此針對第一透視遠近法、第二基本構圖法、第三構成原理進行考察，再到本節中娓娓道來的視覺性連想能力。誠如本論開頭所示，將第一透視遠近法化爲言語的宗炳，其作品若經造型化後，未必能得到很高評價；而唯一能使作品從輪廓的大架構至山壁皴摺的細部造型化爲可能者，就只有本節中娓娓道來的視覺性連想能力。不，該說在中國山水畫的造型手法中，比起能自在操作第一透視遠近法、第二基本構圖法、第三構成原理的能力，更需要的還是如何能夠活用第四造型原理乃至連想原理、連想畫法的能力吧！即使說該能力之高低、廣狹、深淺，正是形成中國山水畫家造型力量之根幹，亦絕不爲過。實際上，相對於郭熙在《早春圖》〔圖版一〕中乃達到以線性面皴爲基本的「畫石如雲」連想畫法之頂點，黃公望在《富春山居圖卷》中則達成了以線皴爲基本的連想畫法之極致。亦即，不同於趙孟頫在《水村圖卷》〔圖版四二〕不過只使用了乾筆的簡略線皴，黃公望乃以淡墨淫筆細線，將稜線及應是由稜線起形成三層的山壁皴摺輪廓線條畫爲適當弧形，再加上中墨淫筆線條。首要之務，當是將同一性原則和反同一性原則一併忘卻。換言之，即是脫離言語認識的範疇，而僅由稜線來觀看山壁皴摺輪廓，與介於山壁皴摺之間的空白區域。這時，此一由淡墨淫筆細最初的淡墨淫筆稜線開始，反覆疊加略粗且墨色略深濃的弧狀線條。這時，此一由淡墨淫筆細線所圍成的四面呈弧狀之空白區域，在某種範圍內並不避忌線條之濃淡、肥瘦、長短，而會是像臨近於面向第三層山壁皴摺左側那面的線條、或稜線下方和左上的中濃墨淫筆線條一樣，而亦容許與稜線不相平行的線條。唯一應存於心中的是，如較下方山壁皴摺線條那般畫得較深且而使用濃墨的情形，乃作爲形塑山容本身之用，唯其僅限於在淫筆上所添加之由中墨至濃墨的乾筆線條、前景的中濃墨淫筆墨點、以及岩石頂部下方中墨淫筆或濃墨乾筆的墨面。讓我們試

可將之看作是根據其輪廓或大架構添加稜線或墨面，具體表現出山容的各個部分，再一邊按照前述的同一性原則，稍微添加一此變化，同時依序施加形塑山容的筆線或墨面吧！另外，在最初以淡墨淫筆所畫的稜線或輪廓線之大部分上方，再適當增添中濃墨之乾筆筆墨，亦爲此原則之一環。

現代黃賓虹（一八六四—一九五五）《山水圖冊（畫稿一）》〔本論插圖38〕，即是在兩頁畫稿上對比性地呈現此過程的習作：而於一圖中保有此對比性的作品，則可舉出於摹寫過程中因故中斷而就此流傳於世的（傳）五代關仝《關山行旅圖》〔本論插圖39〕。本作乃稀有之摹本，據此可推測出

著想像一下還未畫出樹木、卻已加上乾筆線條時的狀態吧！如此一來，當能肯定在僅僅以淡墨渲筆輪廓線來區分出稜線或山壁皴摺之際，畫家即已透過視覺性連想，進一步將想像中可能為山容部分的姿態明確展現出來了吧！針對這點，可重新參照先前所舉的黃賓虹習作。就畫中形塑主山山容主體部分的筆線而言，其基本上是先畫出由淡墨至中墨、濃墨之略帶青色調的渲筆線皴，再於其上錯綜複雜地疊上同樣於淡中濃墨裡略帶紅色調的乾筆線皴。儘管難以精密計算出這些筆線的總數，但若以概數示之，則一開始所畫的以面為中心之渲筆線皴有二百數十條，接續畫出的以線為中心之乾筆線則不足四百條，合計只畫出六百數十條。換言之，靠著不過三位數的少數筆線或墨面而達成寫實性表現之山容等，即便在現實中並不存在，但人類共享之樹的連想能力，卻不會將那些不論型態為何之物看成是山容以外的任何東西。由此便得以看出，黃公望這位僅以乾筆之最小限度筆線喚起觀者連想，且繼承了於《水村圖卷》中創造出不存於唐宋山水畫之全新山水表現的趙孟頫其繪畫革命，從而成功創造出明清山水畫之古典的畫家，其視覺性連想能力何其高深廣大了！

乾筆所扮演的重要角色，是使山容鮮明突出。讓我們試著再次關注主山主體部分的山容，如此一來便會注意到施加乾筆之處，大致都限定在面向山容的右半部。自左半部山腰至山頂為止的斜面上，雖有十餘處可辨識的淡中墨乾筆，讓人想起了岩石上端之輪廓為主要對象而添加線。相對於此，右半部則以稜線、山壁皴摺，或岩石上端之輪廓為主要對象而添加上濃墨乾筆，使其山容比起主山的空間深度往後兩倍以上之處。就全卷之現狀而言，得以看出以乾筆畫成之輪廓線有此般區隔使用的情形者，唯獨於主山部分：其餘部分則不分山容或右斜面、左斜面之別，全都於稜線或山壁皴摺的輪廓線使用乾筆。就此而言，郭熙《早春圖》〔圖版一〕正是不使用筆線、卻早已將墨面做出區隔而予以使用的現存例子。亦即，在此畫幾乎全以渲筆乃至淡墨畫成的筆線或墨面中，出現了這麼一處墨面，可將之理解成是要表現夕陽的光線從面向主山的左後方射入、而後反射到前景水面，再返照至前、中景的斷崖或岩塊上：倘若[99]《早春圖》此一表現得以被視為本《富春山居圖卷》之前例，那麼當能容許將本卷主山右斜面的乾筆，看成是要表現照射主山的朝陽光線，並明顯展現出主山在朝陽照射下清晰凸顯的模樣吧！足為其佐證者，是以中淡墨渲筆的線或面所描繪之比溪谷入口樓閣群位於更深處的山谷、或樓閣右方小丘右側坡腳則仍為煙霧迷濛：另相對於《早春圖》中全山籠罩為朝陽所照亮而明晰可辨，溪谷深處或小丘右側坡腳則是被即將蒸發的晨霧所包圍。畢竟除此之外，這部分的表現無法再另作他解。

能確定大氣或光線包圍下早晨溪谷之空間深度者，除了散佈在這些地點的雙松，尚有兩種常綠闊葉樹和一種落葉樹。唯其中第三類落葉樹僅存在於這一帶的前景，故排除於當前考察之外。而在第二類常綠闊葉樹中，若著眼於那兩株位於面向主山山麓之右下前景、為落葉樹所環繞且以沒骨畫法畫出地圖狀樹冠的大樹，則可得知同種的樹木，乃由小丘山麓起經溪谷入口為其深遠擴展，且前景與中景大樹的樹高比為二比一，如此便能明白這一帶的空間深度亦正確地設定成中景溪谷入口一帶乃為前景大樹一帶的兩倍[100]。順道一提，另一種以沒骨畫法畫出形同重疊斗笠之樹冠的常綠闊葉樹，乃沿著主山的山脊而生長，且其樹高比例由山麓至山腰再到山頂附近，為四比二比一，由此可知樹木的表現既增強了由渲筆、乾筆所畫出的山容表現之寫實程度，也發揮了劃分出畫面的作用。此外，以第二紙為主且延伸至第一紙和第三紙的主山，因是將地平線設定在畫面高度約一半處予以表現[101]，故合乎山水畫造型手法中的第一透視遠近法。再者，由第一紙擴及至第二紙、第三紙的主山全體，在其面向主山山麓的右側和左側各有伴隨著溪谷和伴隨著山路的溪流，且兩者都避開了畫面的下邊，乃由兩個一水兩岸構圖所組成，就這一點而言，亦合乎第二基本構圖法。倘由第三構成原理而言，則因為中國山水畫之古典的本卷和郭熙《早春圖》，都具有前兩個一水兩岸構圖此般基本構圖法組合而成的共通點，故能瞭解到兩者不[102]僅同樣創造出光線或大氣的再現性表現，基本上也形成了相同的空間結構吧！

唯就本卷乃高長大卷而言，在第三紙至第四紙那接續主山的部分，儘管由對岸主要山容延伸而來的堤岸，並未觸及此岸有著三棵松樹和亭子之處，基本上屬於一水兩岸構圖，但其顯然形成了如《夏景山水待渡圖卷》〔插圖三二〕[103]等出自董源的X型構圖「夏景X型」，而缺少相當於X字右上半角的部分。在此將其命名為「夏景X型」吧！另外，在形式上屬於董源的X型構圖形山容與水面相接處，有入口狹窄的入江且配置有釣舟，凡此雖如前述針對《瀟湘臥遊圖卷》構成原理時所指稱，屬於可上溯至（傳）董源《瀟湘圖卷》〔插圖二一〕的「瀟湘a型」，但其最顯著的表現素材—反「く」字形入江—的表現並不明確，故應稱作「瀟湘a型」。由此可知，本卷不光是在主山處合併使用帶有圓弧感的董源山容有著稜角的巨然山容，統合了僅用渲筆的董、巨和僅用乾筆的趙孟頫三者的筆墨法，而且到了接續主山的部分，亦統合了具董源傳稱之兩件畫作的「夏景X型」和「瀟湘a型」繪畫空間，可謂創造出從董源經巨然、趙孟頫再延續到黃公望自身之嶄新傳統的作品，也是由筆法和構成原理兩方面明確宣示此嶄新傳統的畫卷。換言之，本卷的性質，實與畫家自題言及「至正七年（一三四七），僕歸（編按：作者原用「泊」字富春山居」，而有「富春山居圖卷」之稱並宛如標榜富春江（錢塘江）之實景正好相反，乃屬於並非實景、且援用忠實於傳統山水畫和傳統山水畫兩者本質之作的可能性。然不可或忘的是，本卷的中心部分不僅形成與《早春圖》相同的空間結構，也共有大氣和光線的表現。既然其亦符合了華北山水畫中一貫且徹底追求的透視遠近法或基本構圖法，就不能徒然地僅由江南山水畫的系譜予以掌握，此點與巨然或米友仁的情況相同。毋寧應將本卷看作是大大開拓了明清山

156

水畫史上由江南山水畫朝向與華北山水畫統合此一漸趨顯著之道路的作品，方爲穩當吧！

論畫以形似　見與兒童鄰

此乃蘇軾將自身確立之文人畫觀—「形似」即不重視寫實性，「寫意」即賞崇表現性—濃縮爲僅僅十字、且爲其相當有名的〈書鄢陵王主簿所畫折枝二首其一〉（《蘇軾詩集》卷二九）詩作開頭之一節。蘇軾於元祐二年（一〇八七）在朝爲翰林學士時，曾親眼見到郭熙代表作，即奉先帝神宗（一〇六八—一〇八五在位）旨令所製作，作爲宮城內翰林學士院玉堂（正廳）御座屏風的《春江曉景圖屏風》，隨後便創作了與該座屏風有關的題畫詩〈郭熙畫秋山平遠路公爲跋尾〉[104]。郭熙此件大作無疑當與先前《早春圖》一樣，亦遵循本論目前爲止所娓娓道來的四種造型原理此二手法、即第一透視遠近法、第二基本構圖法、第三構成原理、第四造型原理此二原理。如此一來，則蘇軾此詩的主旨，雖然是針對「折枝」此種較小的類別而發，其意涵卻不若一般所想的那樣單純。即便取其狹義，將「形似」理解爲型態上的寫實，衆人亦皆知兒童不可能以此來論畫：又縱使取「形似」之廣義，以寫實性來論畫，但僅解釋成如兒童般見識淺薄這樣表面的意義，終究仍無此可能。因此，這十個字在某種意義上當屬反論，並非指論畫之見識如兒童程度那般淺薄，而應看作是毫無見識吧！

先前已提到連想性本身對兒童們來說會是更熟悉之事，但要他們由繪畫上的寫實性或表現性來理解其本質，終究無此可能。畢竟在四種造型手法中，透視遠近法、基本構圖法、構成原理此二手法、一原理，雖與寫實性密切相關，卻皆非兒童所能理解。

本卷之所以成爲明清山水畫史的古典，在於可說是其寫實表現的瑣碎細部。像是前景至中景以鉤勒法畫出的樹幹兩側筆線，或中景至後景以沒骨法畫成的樹幹墨面，不僅幾乎都是在先前停筆的土坡之線或面上畫出或刷出，且事實上也沒有想要掩蓋這些筆墨的意圖。此清楚顯示出本卷乃全然以連想時所浮現的山容爲優先，而未必重視非得掌握寫實性型態才能畫成的樹木表現：儘管其與一邊設想描繪樹木之處、一邊採用「畫石如雲」[105]法的《早春圖》共享所有的造型手法，但所謂的視覺，卻是只能看到事物的表面。換言之，兩件畫作對於是否忠實表現出無法看見某件事物的反面或隱藏於該事物背後的事物，有著根本上的差異。這點與始自南北朝時代經隋唐至五代、北宋時代爲止所切實發展出的山水畫之再現性、寫實性手法或原理，亦即形成所有造型手法根底的透視遠近法之發現，有著本質性的關連，符合郭熙的表現，誠如前文所述：唯黃公望雖繼承其所有包含光線或大氣的再現性的形似，即型態上的寫實性。

然而，也存在一種山水人物畫家，其雖不像黃公望那般徹底，但也意圖否定黃公望之前狹義的形似，即型態上的寫實性。其上限作品，爲開創出南宋山水畫時代風格的北宋末南宋初畫院畫家李唐的《山水圖（對幅）》〔圖版三一〕，在面向該作品的左幅上，可見到枝條脫離樹幹伸展的不合理樹法表現：至於其下限的作品，則爲南宋末畫院畫家梁楷的《出山釋迦圖》〔本論插圖40〕，只見那即使苦行仍無法尋得解脫而憔悴下山的釋迦，其內心被寄託在元代之先聲。如此看來，黃公望不僅追求形成華北山水畫系譜之郭熙、李唐、至梁楷等人的寫實性、再現性，另一方面也繼承了不厭其煩嘗試跳脫寫實性、再現性而往寫意性發展的南宋山水畫史傳統，同時憑著宋代以前任何一位畫家都料想不到的一種相當不合理且過於直率的樹木表現，達成了極其切合蘇軾所高聲宣稱之輕寫實性、重寫意性的文人畫理想之創造。而且，黃公望在繼承由董源、巨然經米友仁至趙孟頫的江南山水畫正統之同時，也將趙孟頫所進行之以線皴爲中心的繪畫革命導向完成，並自由運用有限的線皴表現出任何一種山容。

本卷之主山本身雖亦企圖模仿董源或巨然的山容，但面向主山左方那隔著溪流和小山而延續，猶如人面獅身像的奇形怪狀山容，卻發揮視覺性連想即有可能將無論何者都畫成自然山容一事有所自覺，且相較於趙孟頫《水村圖卷》〔圖版四二〕的山容皆仿自董源，黃公望對廣達高深之連想亦可謂有更充分的認識。由此似乎也能看出被許爲「九十而貌如童顏」（明·陳繼儒《妮古錄》卷三）[106]的「老子」黃公望身爲畫家所具有之強韌且柔軟的資質。

無論在仿古性或實景性方面，他都是站在與李氏《瀟湘臥遊圖卷》〔圖版三三〕或趙孟頫《水村圖卷》那種直率表現有著巨大差距之立場的畫家；而他一邊以仿古性爲機軸繼承傳統山水畫，一邊轉往寫意性、非再現性，同時也開拓出實景山水畫的新局面，這正是他立於明清山水畫史創造之原點的原因。若見到董其昌在其與《富春山居圖卷》同樣標榜實景的《青卞圖》〔圖版九〕中，一方面基於透視遠近法和「一水兩岸」基本構圖法來構築空間，又根據趙孟頫《鵲華秋色》〔插圖四二〕把山容歸納爲長圓形和三角形的手法，將分別仿自董源和巨然的 ● 形和 ▲ 形山容簡化，並於透過連想施加微妙變化之同時，仿效黃公望將最前景的樹幹線條和土坡線條予以相互交錯，而自詡爲董源、巨然以來南宗山水畫正統的繼承者，則黃公望歷史地位爲何，自是毋庸贅言。

目。

三、何謂山水畫？邀約臥遊

所謂中國山水畫究竟是什麼呢？我想根據目前爲止的考察再一次提出這個問題，並試著重新整理答案。如此一來，可歸納出以下要點。所謂山水畫，簡言之是在由僅僅一種透視遠近法所構成的合理空間中，一邊根據一水兩岸等不及五種的基本構圖法，一邊自如地運用兩種原理，

亦即：將至多不過二位數之限定表現素材、由兩種以上素材所形成之素材空間、由兩種以上素材空間所形成之繪畫空間等加以適當組合的「構成原理」，或是透過視覺性連想能力而能賦予限定表現素材無限之自然形狀的「造型原理」。換言之，山水畫就是以最簡明的手法或原理，即最簡明的造型手法為基礎，持續帶來最豐饒成果的中國繪畫一大類別。

不過，在支撐中國山水畫的造型手法中，作為那形成造型原理本質的連想原理或連想畫法之內在實質的連想能力，雖然如何操作原理此極為簡明的原理，雖然都平等地被賦予所有人類，但其能力本身再怎樣也會有高低、廣狹、深淺之別。此外，關於如何操作構成原理所有人類就絕無法否定會有能力上的差異，但在較基本的另兩種手法─即透視遠近法、基本構圖法方面─則無任何難以理解或操作困難之處。就此意義而言，中國山水畫乃是一邊基於最基本的透視遠近、基本構圖此二種手法，同時藉由那使用了限定的表現素材、素材空間、繪畫空間來進行空間構成之簡潔的「構成原理」，或是以嚴格技術性修練為基礎的筆墨法等若非大人就絕無法熟練和運用自如的原理，然後通過孩童也擁有的以廣泛視覺性為基礎之連想此般明快的造型原理，而後實際就作品創作一事來考察及持續探究人類視覺根源的具體成果─或可換句話說是這類作品群的一大體系。不，應當將中國山水畫理解成正是在此般簡明的造型手法支撐下，才能延續超過兩千年的歷史吧！

因此，中國山水畫在本質上與僅能保有數百年命脈之歐洲風景畫的差異，並不在於透視遠近法、基本構圖法此二種手法。因為透視遠近法如前文所示，近似於透視遠近法，由維梅爾《台夫特一景》（圖版二○）一例採用「一水兩岸」構圖亦可得知，在河水交織的風景畫中或多或少都遵照了此種構圖法，顯示出這類構圖在人類間具有普遍性。兩者於本質上的差異乃在於簡潔的構成原理或明快的造型原理：一旦這兩種原理與更具普遍性的透視遠近法、基本構圖法這兩種手法相輔相成，便得以由單純的造型手法持續衍生出各式各樣的成果。

與宗炳所感嘆者不同的是，縱無老病俱至，亦將有生有死。所謂佛教徒從宗炳開始老病、至得以達到臥遊的終極境界，想來無非是一邊背負著「生老病死」四苦，同時於生死間持續進行著臥遊。換言之，所謂臥遊，應當是從尚未老病時就開始進行臥遊，如此一來，老病時所進行的臥遊，便會是由無數次反覆旅遊和臥遊之追憶及其成果所層層積累而成的豐饒產物吧！話雖如此，後世畫家們實際上是否在等待老病，卻未必能見分明。傳統中國畫家們一般不留下年輕時的作品，因為留下的作品乃是慣例。唯欲試就本書所討論的與臥遊明顯相關之例子來檢證此一概念究竟如何造型化時，鑑於各件作品都達到了相當之完成度，則將其想成是畫家反覆積累了從年輕時開始旅行及至多次享受臥遊後的體驗，當屬穩當吧！至於那些未達到此般完成度的年輕時期作品，無論出自哪位畫家之手，若將之理解成是遭到畫家親手毀棄、或於時間潮流中自行湮沒，則當無大錯吧！

李氏《瀟湘臥遊圖卷》（圖版三三）究竟是畫家繪畫創作歷程中大約何時的作品，本來就難以判定。由於題跋的居士們不光是不以平時作為稱呼的「字」來稱呼他，就連本名的「諱」也不賦予限定表現無限之自然形狀，其繪畫經歷本身亦完全不明。不過，誠如先前所指，假裝成有如依據瀟湘地方實景的本卷，其構圖大致全是以承自董源、且幾乎是以《瀟湘圖卷》《夏景山口待渡圖卷》和《寒林重汀圖》為基礎，而此舉具有符合實景和反之背離實景的兩面性：一面是緣於董源作畫乃根據瀟湘地方的實景，而另一面則緣於董源作畫之簡潔的「構成原理」，因此能把巧妙援用其構圖的《瀟湘臥遊圖卷》看作是符合實景，而這些背離實景的表現、現物象的片段（即表現素材）至總體（即構圖全體）為止，皆具有背離實景。此外，本卷中從董源表現無法將之理解成是畫家年輕時的作品。反過來說，即便是存在著與此畫卷相同的風景，且能於旅遊時實際見到，但那透過董源由表現素材至構圖全體皆穿插重疊、且援用具備其固有實景的臥遊之兩面性、多層性，卻無法只憑著旅遊就實際親睹，而必須是為了臥遊再次構圖所得到的臥遊之實際見到。由此可知，即便是《瀟湘臥遊圖卷》此件標榜臥遊的現存最古老作品，其表現之複雜程度業已非比尋常。

相對於李氏創作《瀟湘臥遊圖卷》時年齡不明，身為元代優秀畫家輩出的道士畫家之一黃公望，其《富春山居圖卷》（圖版五一）則如前文所述，是老年期甚至是超過八十歲的最晚年作品，無疑是總結其繪畫創作歷程時期的產物。就此意義而言，黃公望此件得以達到臥遊之終極境界的作品，既然是標榜實景的山水畫，那麼就很清楚無須限定在臥遊本身。事實上，誠如先前所述，面向主山右方溪谷的表現，看來彷彿是伴隨了光線或大氣表現的實景描寫，另一方面，面向主山左方溪谷處的主山左斜面，則是運用缺乏變化之平行線皴形成單調的斜面，可看出精緻的實景描寫式表現和粗放的非實景描寫式表現，乃於主山的右側和左側對比共存著。在此應留意那段由接續面向主山右方溪谷的奇形怪狀山塊開始、且繼主山之後成為表現中心的部分。亦即，先前會指出此處並存了x型構圖的變化型和董源的反「く」字形入江，而且那採用了變化的平行線皴所構成的單調卻遠比主山處更長更大的斜面，形成了中景到後景的部分。至於作為x型構圖之一部分的沙洲，則另形成朝著有高士凝望水鳥的亭子之前景沿伸的中景，既明示了其乃繼承董源以來的傳統，又宣示了與唐宋山水畫史那種以土坡之線描橫切過喬松根部的傳統訣別，由此可瞭解到黃公望所提示的臥遊面貌，當比李氏所提示的更為複雜吧！

誠如前文所指，在北宋後期蘇軾確立其文人畫觀之後的文人畫中，米友仁這位有確實作品傳世的最早人物其《雲山圖卷》（圖版三），也是看似實景卻並非實景的作品。[107] 米友仁的這種手法，除了被晚於董源、巨然及其自身的南宋李氏或元黃公望所繼承，也被稍後即將談到的明清時代畫家們所繼承，而米友仁本身則是將此構成原理加以組織化、徹底化的關鍵山水畫家。其

158

所有作品上經常明示出製作地點和製作時期，誠如本卷自題「紹興庚寅，辟地新昌戲作」所示，此自題作法乍看之下雖讓人以爲本卷是描繪北宋滅亡後往避難的新昌鄉（江蘇省常州市溧陽市）實景，但在四個正方形連成一列的長方形畫面中，右起第二個正方形所形成的繪畫空間乃與米友仁《遠岫晴雲圖》同型；而若將其反轉後往上下左右擴大，則與（傳）巨然《蕭翼賺蘭亭圖》【圖版二】同型。再者，本卷之繪畫空間整體形成了由董源而來的 x 型構圖，至於與《遠岫晴雲圖》同型的部分亦形成了來自董源那包含反「く」字形入江的構圖，可連繫到《瀟湘臥遊圖卷》。而且，若將《雲山圖卷》截爲左半和右半並稍微縮小左半，再經左右調換後加以接合，就會變成與牧谿《漁村夕照圖（瀟湘八景圖卷斷簡）》【圖版四】同型，由此可知米友仁對於二度繪畫空間那種能在三度空間中切斷、接合、反轉、置換的特性，有十二分的認識並能加以運用自如。且其本身很可能已創作出具有與《漁村夕照圖（瀟湘八景圖卷斷簡）》同型之繪畫空間的作品。但由於米友仁自身之目標乃在於發揮二度繪畫空間之特性，而使用得自《雲山圖卷》的五十六種構圖來嘗試設色／水墨、精緻／粗放的山水表現和素材美感效果可以如何拮抗之可能性，因此其根本上未必是要建構出依循臥遊概念的人工式繪畫空間。就此意義而言，這種被明清山水畫中所盛行、且和臥遊概念不即不離的實景山水畫所繼承的構成原理，其發現當可稱得上是米友仁在繪畫史上所能達成的最大貢獻吧！

旅遊時未必能採取複雜的視點移動，但臥遊時卻得以化爲可能。明代時展現出此點、並在二度繪畫空間中將其具體化者，正是沈周（一四二七─一五〇九）[108]。亦即，誠如據傳由主導明代後半繪畫史的吳派文人畫始祖沈周所作，同一構圖之兩本《蘇州山水全圖卷》（台北：國立故宮博物院）《吳中勝覽圖卷》【本論插圖41】（納爾遜美術館）那般，將蘇州（江蘇省）近郊的名勝景觀加以置換、合成，畫成彷彿在二度繪畫空間中依序遊覽的樣子【本論插圖42】。不只如此，也存在著如沈周以友人吳寬（一四三五─一五〇四）位於蘇州近郊之東莊爲主題的《東莊圖冊》（南京博物院）那般，在時代上早於清袁江那種把《東莊圖冊》中以支撐莊園的農耕風景爲對象而表現出《麥丘圖》〈果林和周邊農村畫成一卷的《東園圖卷》（上海博物館）的傳統式園林圖決定性地擴大，並將園林圖〉、〈桑州圖〉、〈稻畦圖〉等始於王維《輞川圖卷》之例子。明代是實景山水畫的新時代，此時畫家不只將自身據點極詳細地轉成繪畫，也將往還之路途或其目的地徹底轉爲繪畫。打個比喻來說，相對於本來的臥遊是以目的地的「點」爲對象，明代的臥遊則無疑變成是把那些將與居住地、目的地之間的往還亦視爲對象之複雜交錯的「線」，當成了對象。

明末清初是中國傳統山水畫史上最富創造力的一個時代，也是在山水畫最基本且最本質性概念之一「臥遊」的歷史上進行多樣嘗試的時代，既帶來其根本性的變革，又爲此變革之歷史畫下句點。不，應當說臥遊此一概念如何遭到顛覆，乃直接關係著最尖端山水畫的新時代之創造，而明末清初即爲其中最後的時代，就這點而言，亦可將此時期稱作是對宗炳的臥遊概念加以提倡並同時結束其搖籃階段，且開啓中國傳統山水畫二千年歷史之終幕的空前絕後時代吧！

以下將要舉出的四位僧人或還俗者，雖然並未形成文人畫家、宮廷畫家那般自北宋後期蘇軾文人畫觀確立後二分畫壇的龐大勢力，卻屬於在時代的轉換期出現且引導其方向的僧侶畫家，如五代末北宋初的巨然、北宋末的花光、南宋末元初的牧谿等。值此本論結尾之際，我想簡單提及由日本單一收藏家住友寬一氏所收藏、體現臥遊概念極致的漸江、石谿、石濤、八大山人四位畫僧之名品，歸納總結爲「邀約臥遊」，誠摯盼望讀者們能一邊將本論當作總論來依循，並參照本書所收錄之關於每件作品的各論或各資料篇來享受臥遊，同時也能把「何謂山水畫」當成自己的疑問，並找出答案。

象徵明末清初時代的紀念碑式作品，爲漸江（一六一〇─一六六四）《江山無盡圖卷》（一六六一年）【圖版一一四】：畫上有其友人湯燕生「澄懷觀道」之題記，表明此作乃依據臥遊概念而作。亦即，卷首的水域乃是指由黃山（安徽省黃山市）逶迤的西邊流往北方的長江，接續的山塊則是將黃山和長江隔開的九華山等山系。畫卷中央那畫出豐巒水彷彿從中流出、且由三座山峰所組成的山塊，可解釋爲是表現由光明頂、蓮花峰、天都峰三大主峰所組成的黃山。全圖將視點置於東北方，由北往南鳥瞰黃山及其周邊全部地區，並將實際地理濃縮後畫出，大膽開闢出傳統山水畫和實景山水畫兩方面之可能性，乃現實旅遊中所無法實行，堪稱是將唯有藉由理想的臥遊才能達成之時空間轉成繪畫的作品。

石谿（一六一二─一六七三以前）《報恩寺圖》（一六六三年）【圖版一一三】雖是屬於所謂實景山水畫的作品，卻與寺院的實際地形、或處於修復中的佛寺實際狀態背道而馳。毋寧說，此圖一方面承襲了可上溯至描繪巍峨山容的（傳）荊浩《匡廬圖》【圖版七】之構圖，另一方面則描繪出明弟子之一所作的北宋末南宋初《岷山晴雪圖》【圖版一〇】之構圖爲基礎[109]，並直接以傳稱爲郭熙代中期遭到燒毀、即將開始重建工程的正佛殿或天王殿等理想佛寺，且於其中央配置明初以來的九層琉璃塔，具備了作爲實景山水畫之最低限度條件。若是就其繼承了雖以廬山、岷山爲主題、卻又缺乏實景性的先行作品之本質這一點而言，石谿比起濃縮實景的漸江、或重組實景的石濤，可謂更忠實於傳統，由此亦可知這種結合實景和古典的作法，已被視爲理想的實景山水畫而爲人所接受，成爲當時共通的繪畫性認知。

石濤（一六四二─一七〇七）《黃山八勝圖冊（鳴絃泉、虎頭岩圖）》【圖版一一二】是將先前所舉出的沈周手法表現得更爲洗練的作品，硬是把無論如何都無法納入一圖的黃山兩處名勝─鳴絃泉、虎頭岩─濃縮爲一圖。[110] 雖說這套畫冊的曹鼎望置身於自宅且以逶遠黃山爲背景之情景作爲第一圖【本論插圖43】，再以獲贈此於黃山的石濤本人眺望長江由西方往北、東流去之情景作爲第一圖，據信原有更多的場景，但其以立套畫冊的曹鼎望置身於自宅且以逶遠黃山爲背景之情景作爲第二圖【本論插圖44】，亦即先展示了黃山整體景觀，再畫出鳴絃泉、虎頭岩等各個風景名勝：對於不知黃山或報恩寺的人而言，本冊實有別於令人難以理解其本質的漸江《江山無盡圖卷》或石谿《報恩寺圖》，無論對熟悉

或不熟悉黃山的鑑賞者來說，其都能使人享受臥遊黃山之樂，在這點上保有實景山水畫的本質。如上所述，中國山水畫的實景概念，並非單純將素描當作實景，而是容許多樣嘗試、且臥遊的概念亦與實景相應之複雜概念，此三件山水畫作品即是清楚顯示這點的範例。

八大山人（一六二六—一七〇五）《安晚帖》（一六九四、一七〇五年）〔圖版一一一〕自題云：

安晚，少文〔宗炳〕凡所遊履，圖之于室。此志也。

可知其乃意圖將臥遊概念具體化的畫冊。問題是，相對於其他三位畫僧的作品本來就是臥遊的山水畫，本帖總共二十圖中，則僅有二圖為山水畫（包含本書所擇取者），其餘全都屬於花卉雜畫作品。而且，畫家的意圖並不明確，亦與另三位畫僧的山水畫卷、畫軸、畫冊不同，僅在自題簡潔地記述「此志也」。乍看之下，這套近於兒戲的作品甚為難解，並無其他類似例子，此乃因其在周密且精細的處理這一點上，達到了將臥遊於理想或現實的地名加以具體化之作品的極致。而且，從第一圖到第二十圖，即第一〈折枝水仙圖〉、第二〈瓶蘭圖〉、第三〈木蓮圖〉、第四〈荊巫圖〉、第五〈竹石圖〉、第六〈魚圖〉、第七〈叭叭鳥圖〉、第八〈荷花圖〉、第九〈貓兒圖〉、第十〈敗荷翡翠圖〉、第十一〈葡萄圖〉、第十二〈鼠瓜圖〉、第十三〈菊花雙鵪圖〉、第十四〈魚兒圖〉、第十五〈草石圖〉、第十六〈雙雀圖〉、第十七〈芙蓉圖〉、第十八〈榴花圖〉、第十九〈蓬萊圖〉、第二十〈水仙圖〉〔本論插圖45〕這一連串作品中，雖說在屬於山水畫的第四圖自題（五言古詩）：

荊巫水一斛　已涉圖畫裡

嚮者約南登　往復宗公子〔宗炳〕

蓬萊水清淺

及第十九圖自題（五言句）：

能識讀出地名，唯相對於漸江、石谿、石濤此三家的例子乃確確實實立基於實景，前者第四圖自題則是根據了本論「二、何謂山水畫的手法和原理？」開頭部分所舉出的宗炳〈畫山水序〉其中一節，即：

契闊荊〔山〕〔湖北省南漳縣〕巫〔山〕〔重慶市巫山縣〕，不知老之將至。

而且，由「荊巫水一斛，已涉圖畫裡」亦可得知，本帖的受贈者退翁先生和畫家八大山人都與在此自題中被描述成宛如其友人的宗炳不同，並未實際遊歷過屹立於長江主流、屬於三峽之一巫峽兩岸的巫山，也未曾遊歷過聳立於宗炳家居地江陵（湖北省江陵縣）一帶與長江匯流的支流沮洹漳河上游沮水、漳水之源頭的荊山。然而，畫家卻與石濤同樣地，不，該說是比石濤更大膽地將直線距離一百公里以上的兩座山合在一水兩岸的一圖中，[111]可知此〈荊巫圖〉僅能用以享受臥遊。再者，就後者第十九圖自題而言，其雖出現了源於傳說中三神山之一的蓬萊（山東省蓬萊市）等現實城市或山名，唯將其看作是先生期盼達到理想中的蓬萊仙境，會更為自然，故此處將之理解成是表現出據信位於渤海海中的蓬萊山。若兩圖皆如上述般切合理想或現實的地名，卻難以稱之為基於實景的作品，那麼當可認為本帖全體及其繪畫表現之本質並非

置於實景性上吧！

實際上，第六圖〈魚圖〉自題（五言絕句）：

更求淵注處　料得晚霞多

左右此何水　名之曰曲阿

乃是根據與今日江蘇省丹陽市曲阿湖有關的東晉謝萬（三二〇—三六一）之故事：

謝中郎經曲阿後湖，問左右：「此是河水？」答曰：「曲阿湖」。謝曰：「故當淵注滄著，納而不流。」（南朝宋·劉義慶《世說新語》言語第二·77）

意指湖水豐沛的曲阿湖指猶如多晚霞的神仙世界，[112]其具體上是怎樣的湖沼並不成問題。因為觀者若能明白，成為本帖主題的魚乃象徵了生活於超脫塵俗之地的退翁先生那般人物，那就行了。相對於此，與第六圖異曲同工的第十四圖〈魚兒圖〉自題（七言絕句），則與俗世有關：

到此偏憐憔悴人　緣何花下兩三旬

定昆明在魚兒放　木芍藥〔牡丹〕開金馬春

此七言絕句之轉句，乃根據鑿造昆明池的前漢武帝（前一四一—前八七在位）之故事：

池通白鹿原，原人，釣魚，繪絕而去。〔魚〕夢於武帝，求去其鉤。〔帝〕三日戲於池上，見大魚衝索，曰：「豈不穀昨所夢耶？」乃取鉤放之。（《三秦記輯注　三、池苑　昆明池》[113]）

而成爲解釋全詩包含記句、承句、結句在內之關鍵，則是未見於「三秦記」故事中的前漢未央

宮金馬門之名。詩中所謂憐惜那些在綻放木芍藥花的金馬門憔悴等待兩三句之人，可理解成是

在指責那些因康熙十七年（一六七八）開設了作爲科舉特例之博學鴻儒科，而於隔年在體仁閣舉行

殿試時應考的明遺民，至於昆明池的故事則是把康熙皇帝（一六六一～一七二二在位）這位將明遺民這些

大魚釣起放入池中並如對待魚兒那般隨意的皇帝，比作漢武帝，凡此皆可謂隱藏了其眞意。換

言之，即便能認定這些地名就是已消失的曲湖或昆明池，而如此稱呼這兩圖中不具任何繪畫

表現的空白部分，但理當仍是無法看出其造型上的特別意義。

然而，本帖中具體的地名或山名、水名，儘管不具有如上述漸江、石谿、石濤三例山水畫那

種寫景性、及基於實景性而來的造型性，卻無疑出自明確的意圖。若撤開畫家的落款、印章，

而著眼於其題詩、題句，便會發現在總共四首題詩、三句題句，即第四圖、第十五圖的二首

五言古詩、第六圖的一首五言絕句，以及第九圖（四句）第十三圖（四句）第十九圖的二首

等三句五言句和第十四圖的一首七言絕句當中，共計有三首、一句使用到地名，包含山水畫部

分如先前所舉的第四〈荊巫圖〉自題（五言古詩）「荊巫」、第十九〈蓬萊圖〉自題（五言一句）「蓬

萊」，與花卉雜畫部分的第六〈魚圖〉自題（五言絕句）「曲阿」、及第十四〈魚兒圖〉自題（七

言絕句）「昆明」、「金馬」。而且，這類連現實地名都無法顯示的繪畫表現或單純留白，亦只能

理解成是出自與繪畫上的實景性無關之其他意圖，此自不待反覆贅言。

可確認上述說法者是地名以外的人名等專有名詞。亦即第九〈貓兒圖〉自題（五言四句）云：

林公不二門　出入王與許

如公法華疏　象喻者籠虎

其中的「林公」、「王」、「許」各是指東晉名僧道林支遁（三一四～三六六）和王脩（三三四～三四九）、許詢，

或有可能是出自王、許在支遁面前爭論的典故：

許掾（詢）年少時，人以比王苟子[114]（脩）。許大不平。時諸人士及於法師（支遁）並在會稽
西寺講。王亦在焉。許意甚忿，便往西寺與王論理，共決優劣。苦相折挫，王遂大屈。
許復執王理，王執許理，更相覆疏，王復屈。許謂支法師曰：「弟子向語，何似？」支從
容曰：「君語佳則佳矣，何至相苦邪？豈是求理中之談哉？」（《世說新語》文學第四·38）

一般認爲此乃揶揄那不斷繞著支遁的法華經疏、爲了爭辯而爭辯的許詢並非籠中鳥，而不過是

籠中虎，或實際上是畫題中那貓兒的程度。

另外，第十三〈菊花雙鶉圖〉自題（五言四句）云：

竟作一日談　胸懷若雄雌

黃金並白日　都負五坊兒

所謂「五坊」，屬於唐代宣徽院，是爲宗室狩獵而備的雕坊、鶻坊、鷂坊、鷹坊、狗坊等五坊。

由於對畫題中的雌雄雙鶉而言，最危險的是狩獵用的猛禽與猛犬【本論插圖46】，故可將此自題

理解成是暗示了八大山人和退翁先生之所以能猶如雙鶉般親密，是因爲那些唐代宣徽院五坊的

禽獸、亦即清代內務府養鷹鶻處、養狗處豢養[115]的禽獸之故，再換句話說，即是由於那些已成爲

清朝走狗者的緣故。是以此圖的自題和第十四〈魚兒圖〉非難那些捨棄明遺民立場之人的自題，

都是委婉展現出八大山人既爲明朝宗室一員亦具遺民身分之胸懷的五言四句。

相對於此，第十五〈草石圖〉自題（五言古詩）則是文雅的。詩云：

閒君善吹篷　已是無蹤跡

乘舟上車去　一聽主與客

其中雖無可確定時代的專有名詞，但看來是出自東晉時代名畫家王徽之與吹笛名家桓伊的故

事，即：

王子猷出都，尚在渚下。舊聞桓子野善吹笛，而不相識。遇桓於岸上過，王在船中，客有
識之者云：「是桓子野。」王便令人與相聞云：「聞君善吹笛，試爲我一奏。」桓時已貴顯，
素聞王名，即便回下車，踞胡床，爲作三調。弄畢，便上車去。客主不交一言。（《世說新
語》任誕第二十三·49）

若是在《安晚帖》共計四首、三句的題畫詩句中，像這樣除去第十九〈蓬萊圖〉那傳說中三

神山之一的蓬萊，那麼第十四〈魚兒圖〉即是藉記載前漢武帝在爲水戰訓練而造的昆明池救起

大魚等事，隱喻康熙皇帝對明朝遺民的懷柔之舉，而第十三〈菊花雙鶉圖〉則是暗示退翁先生

八大山人兩人之所以能像雙鶉那般開懷，正是拜那些成爲清代宣徽院五坊之鷹犬、亦即成爲清

朝走狗的那些人所賜。此外，由於其餘的第四〈荊巫圖〉是基於宗炳〈畫山水序〉，第六〈魚圖〉、

第九〈貓兒圖〉、第十五〈草石圖〉則都依據了《世說新語》，故可得知本帖乃是以漢唐古世

界帝國爲上下限、且以其間之南北朝動亂時代故事爲基礎的明快創作計畫。接著，我想再次按

《安晚帖》各圖目前的順序進行考察，一邊針對其作爲二十件繪畫之造型性、表現性和社會性，

同時就其中七件的題畫詩句來闡明其臥遊的實際情況並結束本論之論述。

首先，關於本帖的社會性，筆者所要闡述的，並非自相矛盾之言，而是其徹底的非社會性。

在清朝統治下，第十三〈菊花雙鵪圖〉和第十四〈魚兒圖〉那並非消極的反社會性、而應被視為積極的反社會性之自題，毋寧具有相當的危險性，因此一般認為未明示退翁先生及其本名而贈予之本帖，自清朝晚期統治鬆懈之際歸為唯一鈐有鑑藏印的袁景昭所有、直到被著錄於顧文彬（一八二一—一八八八）《過雲樓書畫記》〔116〕（光緒九年·一八八三年刊本）為止，終有清一代未曾更換過收藏者，而由退翁先生的子孫所繼承。若是將這種殊為空見的傳世情形，亦即此般優秀作品卻未伴隨除了絕非大收藏家袁景昭以外的他人鑑藏印和題跋，理解成是因為其具有「以一貫之」危險至極的反社會性，當無大錯吧！此外，又由於其反社會性之故，因此就好比與當事人事蹟相關的蘇軾別號那般，無法以此追溯其本名。就算作品在被製作時的當下，其本名應該也幾無暴露的可能性。況且，且先不說顧文彬此人並未明示其根據為何即斷定「退翁」為某洪儲，那麼就算是目前再怎麼細緻的考證，也永遠不可能得知其本名吧！再者，吾人終究亦無法設想，八大山人和「退翁」先生會對清朝草創期充滿活力的國家權力如此欠缺想像力和感受性，以至遺留下有暴露其本名之可能性的文字資料。姑且不論那即便不是反清、仍有不得不辯下反清立場的八大山人，至少對作品之受贈者「退翁」先生而言，應是從一開始就選擇了只流傳下作品而自身則韜光養晦一途，如此設想當為穩當。

無特定線索可循的「退翁」之號，很可能也不是真的，而有造作之虞。因為實際上，即便是未使用的號，若受贈的當事者心知肚明即可，這樣在任何情況下都能避免本名曝光的危險；反過來說，就算作品在被製作時的當下，其本名應該也幾無暴露的可能性。此外，又由於其反社會性之故，理解成是因為其具有「以一貫之」。就連那單純只是「引退老翁」之意、與其本名毫不相關的蘇軾，即便是未使用的號。

如此一來，所謂與本帖相關的臥遊，若由第三重社會性臥遊的觀點來看，亦為本書收錄之其他各種作品中所未見的極特殊之物。此作鮮明地呈現出傳統中國固有的繪畫創作環境，亦即畫家連結了創造文化的文人一端且有時會成為政治犧牲品，而此絕不會蘊生於歐洲或日本：觀者一方面應虛心且真誠地接受此事，同時進行臥遊。現存標榜臥遊的最古老例子南宋李氏的《瀟湘臥遊圖卷》〔圖版三一〕，從南宋初至明末為止的數百年間，由江南一處繼承了該卷之受贈者雲谷老師衣缽的禪寺所收藏，一直不為人知，在某種意義上，本卷幸運的流傳經歷可說與《安晚帖》形成了對比的兩極。唯就這兩件作品重現於世之後的狀況而言，不論其是作為體現臥遊概念的最古老現存例子，或作為最鮮明表現遺民氣概的稀有現存例子，都能得到被指定為國寶或重要文化財等最高的評價，在這一點上實毫無不同之處。可以說，兩位本名不詳的畫家李氏、八大山人被賦予了絕非自身所期望的社會性一事，正是這兩位畫家所創造出的兩件作品之社會性現狀。

那麼，在表現性上又是如何呢？這兩件作品於表現性方面，也都是在理想的時空間進行臥遊，而非於現實的時空間進行臥遊，這一點乃完全相同，而不同之處主要在於《瀟湘臥遊圖卷》是就造型表現進行臥遊，《安晚帖》則是就題畫詩句進行臥遊。前者之臥遊，誠如在「一、何謂『臥遊』？」：（2）臥遊的例子—《瀟湘臥遊圖卷》業已指出的，是要邀約觀者前往江南山水畫實際上的始祖董源之作品為基礎所創出的理想的繪畫性時空間，後者之臥遊，誠如目前為止所敘述的，則是欲透過以古代經典—如〈畫山水序〉此關乎山水畫之最古畫論，邀約觀者前往那起於漢代終於唐代、時而風雅時而賣弄學識、且與南北朝時代南朝士人相關的一種基於言語表現的理想時間和空間，亦即理想的言語性時空間。話雖如此，前者卻非與題畫詩文毫無關連，後者原本也並非完全欠缺與造型表現之關連。就前者而言，如同上述各處所指，其在製作時配置了與「漁村夕照」、「山市晴嵐」、「煙寺晚鐘」、「平沙落雁」等相應的素材，乃是設想到精通瀟湘八景及瀟湘八景詩的雲谷老師或居士們。此外，就後者而言，由於對更多未伴隨題畫詩文之冊頁的考察亦不可或缺，因此接下來將同時討論對臥遊來說是另一個需提及的對象—造型性。

成為造型性架構其中之一者，不待贅言，正是八大山人以自作自書的題畫詩句所周密構築起來的那種以漢唐古代世界帝國為上下限、並將三神山之一蓬萊設定為神仙世界之南朝理想的言語性時空間。另一個架構，則是在形式上難以理解，但適當選擇了花果等表現素材所創造出的四季循環之現實的繪畫性時空間。亦即，就後者而言，若要在第一圖至第二十圖中列舉出描繪象徵季節之花果者，便有第一〈折枝水仙圖〉（冬）、第二〈瓶蘭圖〉（春）、第三〈木蓮圖〉（春）、第六〈荷花圖〉（夏）、第十〈敗荷翡翠圖〉（秋）、第十一〈葡萄圖〉（秋）、第十二〈鼠瓜圖〉（秋）、第十三〈菊花雙鵪圖〉（秋）、第十七〈芙蓉圖〉（秋）、第十八〈榴花圖〉（秋）、第二十〈水仙圖〉（冬）共十一圖。雖說僅就這幾圖所見，四季乃循環運行，然其既不像南宋佚名畫家〔夏秋冬山水圖（四季山水圖現存三幅）〕〔圖版一四〕或明文伯仁《四萬山水圖（四幅）》〔圖版八七〕等慣見的四季山水圖或四季花鳥圖那般，考慮到在各個季節採用同等面積且四季呈依序循環之貌：話說回來，也不像（傳）南宋牧谿《寫生卷》〔本論插圖47〕或明徐渭（一五二一—一五九三）《雜畫鳥獸草木橫披圖》為首、基於蘇軾實繼承了以米芾《梅松蘭菊圖》〔117〕或文同（一〇一八—一〇七九）《雜畫鳥獸草木橫披圖》為首、基於蘇軾所確立之文人畫觀的花卉雜畫傳統。在此意義上，本帖既具備、也欠缺了傳統花卉畫和文人花卉雜畫之本質，而是一方面由前者之面向出發，一邊注入為守節而勇於抗拒現世利益祈願退翁先生能「安晚」，藉四季之循環祈願退翁先生能「安晚」，所確立之文人畫觀的花卉雜畫傳統。

卉雜畫兩者之本質，而是一方面由前者之面向出發，一邊注入為守節而勇於抗拒現世利益的文人氣概，也將今日平安否寄寓於「晚安」的問候中。

那麼，本帖全部二十圖在上述兩種架構中又具有何種造型性呢？首先，我想試著著眼於前氏、八大山人被賦予了絕非自身所期望的社會性一事，在這一點上實毫無不同之處。可以說，兩位本名不詳的畫家之社會性現狀。

者的造型性，即一邊憧憬神仙世界之蓬萊，同時以漢唐古代世界帝國爲上下限的南朝之理想言語性時空間的架構。言語性時空間與繪畫性時空間不同之處，在於其本質上不像繪畫那般具有時間上的方向性。也就是說，即便本帖中明示出時代的七首詩句，是按第四《荊巫圖》自題（南北朝）、第六《魚圖》自題（南北朝）、第九《貓兒圖》自題（漢代）、第十三《菊花雙鶉圖》自題（唐代）、第十四《魚兒圖》自題（漢代）、第十五《草石圖》自題（南北朝）、第十九《蓬萊圖》自題（漢代）此般順序排列，並無與季節相關之表現。因爲第十四《魚兒圖》自題（漢代）在同時歌詠春天之外，並無與季節相關之表現，遂與神仙世界中從漢代經南北朝時代之南朝再到唐代的廣大時空間，並於神仙世界中馳騁思慮。

性時空間不相衝突。唯一有問題之處，是第十四《魚兒圖》（秋）自題（漢代）雖是歌詠春天，卻夾在第十三《菊花雙鶉圖》（秋）和第十七《芙蓉圖》（秋）自題之間，但由於其並非歌詠眼前的春天，因此就算介於前後均爲秋天的菊花和芙蓉之間，亦無矛盾之處。此外，魚兒此一基於自題的繪畫性主題，因是按魚種之不同而在四季的某個季節產卵、孵化，故亦與秋天不相抵觸。當想起往昔兩種以上的言語性時空間時，那些被視爲歷史而按時代先後依序出現的時空間，毋寧是一般慣例。換言之，在穿插著題有指涉特定時代詩文之畫頁的本帖中，就算把那些未間，才是一般例外，至於如本帖般試圖以言語來表現那些不斷飛躍、遲滯且毫無脈絡地出現的時空

來開啓、並結束本帖的一年四季。在第一《折枝水仙圖》的抽象空間中爲花苞，在第二十《水仙圖》的具象空間裡則綻放，於短時間內所濃縮的正是繪畫性時空間的一年，而此實是援用了來自傳統花鳥畫的手法，就像趙孟堅《水仙圖卷》儘管同時描繪出花苞和綻放的花朵，卻是始於花苞較多的卷首，及至花朵一點一點地增加，再到花朵較多的卷尾。相對於此，在本帖約一半落處的第八《荷花圖》、第十《敗荷翡翠圖》兩圖，則採用了在具象空間中與晚夏開花以迄初秋葉落此一短暫時間相對應的表現，乃模仿了南宋於子母《蓮池水禽圖（對幅）》（知恩院）或〔傳〕五代顧德謙（元‧佚名）《蓮池水禽圖（對幅）》〔本論插圖51〕等畫作中所提到的以蓮池水禽圖爲首之傳統花鳥畫手法，唯本帖中與這類手法相關的部分，僅限於此處所提到的四頁。本帖作爲花卉雜畫冊的特質，倘由造型性來看的話，正在於此點。因爲其一邊在最初的第一《折枝水仙圖》（冬）、最後的第二十《水仙圖》（冬）、和中央的第八《荷花圖》（夏）、第十《敗荷翡翠圖》（秋）這關鍵的四頁，清楚顯示了遵守四季之循環，又在除了這四頁之外，依照個人之發想，如同第二《瓶蘭圖》（春）、第三《木蓮圖》（春）、第十一《葡萄圖》（秋）、第十二《鼠瓜圖》（秋）、第十三《菊花雙鶉圖》（秋）、第十七《芙蓉圖》（秋）、第十八《榴花圖》（秋）所示，並不排斥明顯欠缺春秋、夏冬四季之平衡的情況；這種同具備亦欠缺傳統花鳥畫和文人花卉雜畫兩者之本質、擔負起本帖之本質的造型性，正是由此般表現手法之細部所支撐。

然而，最明顯反映八大山人個人好尚，也是與本帖最重要的本質—相關之細部表現，卻不存在於創造出繪畫性時空間的傳統式造型性和非傳統式造型性當中。正如同東晉顧愷之繪製人物畫後經過數年也不點睛的理由所述：

傳神寫照，正在阿堵中。《歷代名畫記》卷五‧顧愷之條

本帖之造型與其說是擬人化，倒不如說畫家想著是否要將人類、魚類、鳥獸都當成同爲生物來處理，而這點可由鳥獸或魚類的眼睛表現中看出。要言之，不管是魚、是鳥，擁有瞳孔而發出或遮蔽視線，是否出於意志呢？眼睛只有黑點而不具視線，實與眼盲不同。若將前者看作是以下三圖，即附有歌詠南朝風雅之五言絕句的第六《魚圖》、第七《叭叭鳥圖》，及附有蘊藏反社會性之五言四句的第九《貓兒圖》、第十《敗荷翡翠圖》、第十二《鼠瓜圖》，及伴隨那憐憫被學識之五言四句的第十三《菊花雙鶉圖》；並將後者看作是以下五圖，即附有挪揄南朝賣弄清朝籠絡的明遺民之七言絕句的第十四《魚兒圖》、第十六《雙雀圖》，如此便能得知畫家乃是以瞳孔之有無分別畫出兩者：前者對八大山人和退翁先生來說，是包含自我心情的作品，後者則非如此，而是具有違背了自己的心情、或只是將魚類當作魚類、鳥獸當作鳥獸予以處理之任一可能性的作品。再者，關於植物，則有加上了先前所舉出的水仙和蘭花、並伴隨有歌詠王徽之和桓伊的優雅故事之五言古詩的第十五《草石圖》一圖，其無疑也是爲引起共鳴而繪製。

四季此一繪畫性時空間架構，乃不同於言語性時空間架構：就時間的方向性、亦即本帖的情況而言，各頁的順序實有其本質性。唯與言語性時空間相同的是，就個人性而言，各個季節的繪畫性時空間仍是以不依序完成的形式較爲自然，花卉雜畫正可謂基於此方式而繪製。但誠如先前所述，由於本帖既遵從此個人性，又遵從著傳統性，故在此將先針對規範明確的傳統性來檢討其造型性。

南宋鄭思肖《畫蘭卷》〔本論插圖50〕作爲其先行例子。前者讓人想起了在秦將要統一天下的中國戰國時代那憂心楚國而投身汨羅江、被稱爲水仙的屈原，於第一頁的抽象空間中畫了折枝水仙、第二十頁的具象空間中畫了全株水仙，寄寓著畫家對「退翁」先生能與屈原同樣根植大地的期待。相對於此，若把後者看成是因爲被異民族元朝奪去國土才採用了不畫出大地的抽象空間，則可以說其乃是將同樣被異民族清朝奪去國土的歷史事實變成了繪畫，正因如此，理想的言語性時空間可謂與繪畫性的時空間相輔相成，一邊將其架構擴大爲從漢代之前的戰國時代到晚於唐代的南宋時代，同時也進一步將明和當代的清視爲與南朝和元互有共鳴之物而納入其架構。

那麼，能視爲承擔起規範的例子，首先可舉出第一《折枝水仙圖》和第二十《水仙圖》。在本帖所描繪的花果中，唯一並非沒骨、且花或莖葉均採用鉤勒的主題水仙，乃被用之和桓伊的優雅故事之五言古詩的第十五《草石圖》一圖，其無疑也是爲引起共鳴而繪製。舉出南宋趙孟堅《水仙圖卷》〔本論插圖49〕作爲其先行例子，而就〈折枝水仙圖〉和〈水仙圖〉而言，當可枝水仙圖〉、第二十〈水仙圖〉中，就〈折枝水仙圖〉和〈水仙圖〉而言，則可舉出仙圖〉。

話說回來，在形成了前往起於漢代終於唐代，與南朝士人相關之理想的言語性時空間臥遊的本帖中，山水畫只有兩圖，即同樣可視爲邀約往現實的繪畫性時空間之作品。如上述般將和僅止於邀約往理想的繪畫性時空間臥遊之第十九《蓬萊圖》；且在作爲花卉雜畫冊的本帖中，山水畫與其說扮演了成爲表現性方面指標的角色，倒不如說扮演了次要的角色，同時於造型性方面則採用了理應爲堅固之物卻看似脆弱的表現。因爲，如第四《荊巫圖》即成爲清初山水畫之尖端，採用了將地平線設定在畫面高度約五分之三處的透視遠近法（「資料編 II 各作品構圖一覽：111 八大山人 安晚帖（山水圖）」），並運用了由前水後岸和一水兩岸構圖組合而成的中國山水畫史帶來根本性變革之董其昌的表現（本文「中國山水畫的世界：85 陸治 玉田圖卷：86 文嘉 琵琶行圖：91 董其昌 青弁圖」），從而使荊巫兩山或蓬萊山宛如漂浮於空中，刻意在造型上展開了將安定之物象表現予以不安定化的冒險。

那麼，若把《荊巫圖》、《蓬萊圖》這兩件將荊巫兩山或蓬萊山視爲不安定之物而畫出的圖畫，當成是現實、理想的繪畫性時空間指標，則由此所展開的基於花卉雜畫之臥遊又會是何種面貌呢？由於花卉雜畫的情況，不同於那想來無論在宗炳時、八大山人時，或現在等任何時候前去拜訪都沒有改變的名山或神山，而是以美好虛幻的花卉或小鳥等作爲主要對象，因此和所謂臥遊乃基於山水畫有著根本上的差異。現實的荊山或巫山，不用說，比起基於它們而來的《荊巫圖》遠爲堅固；而《荊巫圖》的表現本身於描繪時使用了顏料或染料中最富耐久性的墨、和基底材料中同樣最富耐久性的紙，亦如同「紙千年而神去」《畫禪室隨筆》卷二‧評舊畫》所云，比起進行臥遊的人更能長久傳世；對比之下，觀者心象中重疊浮現的現實花卉或小鳥由於太過虛幻，以至於其繪畫表現既超越了現實的花卉或小鳥，亦凌駕於進行臥遊者之上，而成爲悠久之存在，此乃清楚顯示出基於花卉雜畫的臥遊和基於山水畫的臥遊之相異處。換言之，如果基於山水畫的臥遊，是透過遠比人類生命更長久的山水畫、並進而以似乎能恆久聳立的名山爲對象來進行，藉此思及人類之虛幻無常，那麼基於同樣是透過遠比人類生命更長久的花卉雜畫，來憐惜遠比人類生命短暫的花卉或小鳥之虛幻無常吧！本帖中區分出理想和現實的繪畫性時空間者，與區分出山水畫之第四《荊巫圖》和第十九《蓬萊圖》者，同樣是畫家自題：一方面，其乃確立了從漢代經六朝至唐代這段時期內作爲理想的花卉或鳥類之象徵，另一方面，未伴隨任何詩句而只有圖象的那幾頁，則理當可看作是退翁先生以過去幾度視爲目標心象而長存於心的花卉等爲對象、形成現實的時空間之作品。如上述般試圖將那些理想和現實的花卉雜畫之時空間也當成對象、使臥遊的概念爲目標心象而長存於心的花卉等爲對象、形成現實的時空間之擴展者，自非本帖莫屬。

姑不論本帖之自題是否都有理想的、現實的地名或人名，第一《折枝水仙圖》、第二《瓶蘭圖》、第三《木蓮圖》、第八《荷花圖》、第九《貓兒圖》、第十《敗荷翡翠圖》、第十一《葡萄圖》、第二十《水仙圖》，理當是以曾看過的花卉或鳥獸、魚類爲中心，卻猶如回歸赤子之心那般，刻意畫得較稚拙；至於第四《荊巫圖》、第五《魚兒圖》、第七《叭叭鳥圖》、第十二《鼠瓜圖》、第十三《菊花雙鵪圖》、第十四《竹石圖》、第六《魚圖》、第十五《草石圖》，則仍是依隨老人之心，刻意畫得較爲仔細。可知本帖不僅整合了退翁先生其人所累積的人生種種體驗、或存在於記憶中的理想和現實之山水，也整合了應該被視爲其臥遊對象的花卉或鳥獸、魚類，是一件爲宗炳之後跨越千年而被人所繼承的臥遊概念帶來根本且本質性變化的作品。

所謂臥遊，並不是在宗炳提倡以後毫無任何變化的哲學性概念，而是在自此以後中國繪畫長達一千數百年的開展過程中，逐漸培養起來的歷史性概念。亦即，宗炳那原是切合畫家親身拜訪過的某些實景之臥遊概念，作爲享受者的問題，乃擴大成爲他者之物；此外，作爲山水畫的問題，其又分歧爲屬於標榜實景與實景不符的傳統山水畫範疇、或合於實景卻又將實景加以置換、合成者等等。此時，那自如地運用與傳統山水畫共通之二手法、二原理（即透視遠近法、基本構圖法、構成原理、造型原理這四種造型手法）所創造出的嶄新實景山水畫，若僅從構成原理來看，由於其乃是以位於特定位置且具有固定名稱的實景作爲素材之傳統山水畫有著根本性差異的山水表現，變得更爲具體。倘若以石濤《黃山八勝圖冊（鳴絃泉、虎頭岩圖）》〔圖版一一二〕乃形成了將黃山桃花源中兩相遠離的鳴絃泉、虎頭岩石的平凡作品，其意義便昭然若揭。相對於此，傳統山水畫具有極大可能性之處，在於造型原理。如郭熙《早春圖》〔圖版一〕的山水表現，便是自如地運用將山水畫得有如雲一般的連續畫法所描繪而成，充滿著終究無法從實景中得到的曲折變化。

臥遊的一大樂趣就像這樣，從符合現實和理想時空間之各個特性的山水畫，進而擴展到針對八大山人《安晚帖》所論述之花卉雜畫那豐饒到幾近危險地步的表現世界。此外，透過一邊以個別作品的收藏歷程或收藏者作爲臥遊之對象，一邊進行實際的旅遊，再者回顧前文，既臥遊於理想的時空間，也臥遊於現實的時空間，並且進行前往拜訪收藏者，進而擴充廣度之餘，進一步增加深度。而這就是爲何要對無論是旅行過或是未旅行的人，都邀約前往那對任何人都開放之遊樂—臥遊—的理由。（黃立芸譯，黃文玲、蘇玲怡潤校）

164

注

1 以下引用的《歷代名畫記》或《畫山水序》本文，是根據以津逮秘書爲底本並比對諸本而成的谷口鐵雄編《校本歷代名畫記》（東京：中央公論美術出版，一九八一年）。標點是參照以津逮秘書本爲底本的于安瀾《歷代名畫記》《畫史叢書　第一冊》（上海：上海人民美術出版社，一九六四年）、俞劍華注釋《歷代名畫記》（上海：上海人民美術出版社，一九六三年）、宗炳〈畫山水序〉《中國畫論的展開　晉唐宋元篇》（京都：中山文華堂，一九六五年）、福永光司〈畫山水序　宗炳〉《中國文明選　14　藝術論集》（東京：朝日新聞社，一九七一年）、以及盧輔聖主編《歷代名畫記》《中國書畫全書　第一冊》（上海：上海書畫出版社，一九九三年）以學津討原本爲底本的長廣敏雄譯注《東洋文庫305・311　歷代名画記1・2》（東京：平凡社，一九七七年）；訓讀參照了中村茂夫、福永光司、長廣敏雄三氏之著作：關於注釋則參照了俞劍華、中村茂夫、福永光司、長廣敏雄四氏之著作。

2 其概要。針對個別畫家之畫業同時敘述透視遠近法的，請參照以下拙稿。關於貫串自從隋唐時代到五代、北宋時代以傳統中國繪畫的「透視遠近法」，以下將略述〈郭熙筆　早春図〉《国華》東京：国華社，一九八〇年，一〇三五号，一四—一九頁。《中国山水画の透視遠近法—郭熙のそれを中心に》《美術史論叢》東京：東京大学大学院人文社会系研究科・文学部美術史研究室，二〇〇三年，19，六三—七〇頁〔漆紅譯《中國繪畫的透視遠近法—郭熙山水畫》杭州：中國美術學院出版社，二〇〇五年第二期，六一—六五頁。漆紅譯《中國山水畫的透視遠近法》上海博物館編《千年遺珍國際學術研討會　論文集》上海：上海書畫出版社，二〇〇六年，二五三—二六三頁〕，以及拙稿，漆紅譯《從燕文貴作品中的透視遠近法看中國山水畫透視遠近法之成立》《故宮學術季刊》台北：國立故宮博物院，二〇〇五年，第二三卷第一期，二四一—二六六頁。

3 還有，以這些論文爲基礎，來考察關於五代、北宋時代透視遠近法之開展，論證其成爲後代規範者，請參照拙稿，漆紅譯《五代、北宋繪畫的透視遠近法—中國傳統繪畫的規範》《開創典範：北宋的藝術與文化研討會論文集》台北：國立故宮博物院，二〇〇八年，一三九—一七五頁。

4 關於宗炳傳記的記載，如同張彥遠自己在《畫山水序》末尾的夾注所指出的，梁・沈約《宋書》宗炳傳（卷九三・隱逸傳）是最基本的史料。但是，因爲該傳當然不具有只將宗炳當成畫家來立傳的意圖，所以在作爲佛教徒的面向等記載，有所分歧。本書中關於宗炳的爲人和其身爲畫家的活動，依據了以《宋書》宗炳傳之記載爲基礎、簡要歸結爲文章的張彥遠《歷代名畫記》。

5 中國和我國（日本）不同，市是比縣更上級的行政區畫，是由包含首都的北京、天津、上海、重慶四個直轄市，即各省都在內的各省各地區中心的地級市，與構成各地區之縣級市這三級市所形成。接下來，在標示歷史地名相當於現代何地名之時，不標示這此級別，而標示爲「河南省南陽市鄧州市」等。比地級市下級的市名或縣名，歷史地名相當於現代何地名，原則上僅標示最上級的省名和最下級的市名或縣名，省略中間的市名。此點請讀者留意。
還有，關於縣以上的現代地名之標示，依據《中華人民和國行政區劃簡冊・二〇〇八》（北京：中國社會出版社・二〇〇八年）以及《全國鄉鎮地名錄》（北京：測繪出版社，一九八六年）。而關於縣以下的鄉鎮，依據《同簡冊・二〇〇八》以及《全國鄉鎮地名錄》。

6 所謂「尚平」，是否爲「向子平」之誤寫？這是後漢隱者向長的字「向」在傳寫過程中變爲「尚」，並在過程中脫漏了「子」字的結果。子平，是後漢隱者向長的字，依據《宋書》。向長傳（卷八三・逸民列傳）記載「與同好北海禽慶」俱遊五嶽名山，竟不知所終〕，符合《宋書》、《歷代名畫記》兩書宗炳傳的文意。
然而，《後漢書》向長傳，引晉・皇甫謐《高士傳》的注，認爲「向字，作尚」，「向」「尚」何姓正確，難以決定。也有可能只是脫漏了「子」字。

7 參照長廣敏雄譯注，前引《歷代名画記　2》二八、二三頁。
實景山水畫、勝景山水畫、傳統山水畫，佔了山水畫過半的傳統山水畫，和其中佔有不可或缺地位的勝景山水畫、實景山水畫之間相互關連的問題，形成了中國山水畫最重要的研究課題之一。因爲這三者造成了山水畫的充分發展，也出現了具有造型上之具體性的山水畫論，建構了成爲中國繪畫中心領域的基礎，在唐末五代初荊浩、五代董源以降，特別扮演了本質性的角色。

8 《畫禪室隨筆》依據一九九二年上海：上海書畫出版社刊行之中國書畫全書第三冊所收版本，並且參照了一九三八年東京：春陽堂書店出版八幡関太郎譯注本、福本雅一等譯《新訳　画禪室隨筆》（東京：日貿出版社，一九八四年）。

9 依據《唐李重潤墓壁畫位置示意圖》陝西省博物館、陝西省文物管理委員會《唐李重潤墓壁畫》（北京：文物出版社，一九七四年）。
由本《唐懿德太子墓壁畫》爲始，懿德太子及永泰公主之父、章懷太子之父睿宗，作爲約略同時期的乾陵陪葬墓而繪製的《唐章懷太子墓壁畫》和《唐永泰公主墓壁畫》，與已經發掘出的無論是何種位階的臣子墓相比較、規模都遠爲巨大，無論是和怎樣的壁畫相比較，品質也是壓倒性地高。還有，由則天武后所謂的武周革命結束後的中宗、睿宗復位，國號復活的政治情勢來看，視爲由宮廷畫家擔任繪製，最爲合理。

10 關於從明末開始，清代盛期集於乾隆皇帝之手，清末以後再次散佚的「乾隆皇帝四名卷」的無常變化，參照拙稿《乾隆帝の四名卷》《故宮博物院15　乾隆帝のコレクション》（東京：N
所謂「沮陽」，《宋書》本傳作「涅陽」。原文「南陽沮陽」應改爲「南陽涅陽」。南陽是今河南省南陽市，沮陽相當於河北省張家口懷來縣，互相矛盾。涅陽屬於河南省十七地級市之一的南陽市，相當於下級行政區畫之縣級市鄧州市，標示爲「南陽涅陽」爲宜。

HK出版、一九九九年）六六～六九頁。

但是、這「乾隆皇帝四名卷」當中、（傳）北宋・李公麟《九歌圖卷》（中國國家博物館）被誤解為已佚失作品。與早在故宮博物院成立以前、由清朝內府流出的（傳）顧愷之《女史箴圖卷》（大英博物館）、（傳）李公麟《蜀川圖卷》（弗利爾美術館）、李氏《瀟湘臥遊圖卷》（東京國立博物館）不同、雖然被刊登在二次大戰前的《故宮週刊》（北平（北京）：國立北平故宮博物院、一九三四年）合訂第一六冊三五七～三七五期、合訂第一七冊三七六～三七七期、被北平故宮博物院所帶走之事為人所知、但因為沒有被繼承而流出作品以外之清朝內府藏品的台北國立故宮博物院所帶走、成為幾乎是唯一在遷運途中行蹤不明的繪畫作品而著名、這是它一直被認為已佚失的原因。並且、同圖目刊行當時的收藏者中國歷史博物館、在二〇〇三年與隔壁的中國革命博物館合併、成為中國國家博物館。

11 參照本書「資料編 Ⅲ 各作品款識、題跋、鑑藏印記一覽：32 李氏 瀟湘臥遊圖卷」〈題跋〉（前隔水）一項。

12 拙稿、前引《乾隆帝の四名卷》六七頁。依據《女史箴圖卷》的乾隆皇帝跋和這四名卷個別的著錄。《石渠寶笈》（一九六九・七一年台北：國立故宮博物院用清內府原鈔本景印本）初編、作為附卷、按照各宮殿著錄了收藏在紫禁城內廷中特定宮殿的名品。其開頭、不用說、是收藏在養心殿內三希堂的三名卷。在貯三希堂條中、著錄了由乾清宮移來的王羲之《快雪時晴帖》、由御書房移來的王獻之《中秋帖》、以及王珣《伯遠帖》。其中、以從御書房移來的《女史箴圖卷》為首、可舉出《蜀川圖卷》、《九歌圖卷》、《瀟湘臥遊圖卷》四名卷者、為貯靜怡軒條。此條的《女史箴圖卷》乾隆皇帝跋、和卷八、貯御書房所舉的本幅款識印章、是分別記錄的。

13 所引《文選》、依據一九七七年北京：中華書局用清嘉慶十四年胡克家刻本影印本。

14 關於故宮博物院從成立、經過文物遷運、參加倫敦中國藝術國際展覽會、到第二次世界大戰結束為止的戰前活動狀況、參照莊嚴《壹・清宮與清宮風俗》〈貳・故宮與清宮風俗〉《山堂清話》（台北：國立故宮博物院、一九八〇年）七一、七三～一六四頁、以及國立故宮博物院編撰《故宮七十星霜》（台北：台灣商務印書館、一九九五年）〈第一章 故宮在孕育中〉～〈第十二章 勝利還都〉、一～一四五頁。關於這兩本書、有抄譯了相當於前者之二章大半的筒井茂徳、松村茂樹抄譯《遺老が語る故宮博物院》（東京：二玄社、一九八五年）、和後者全譯本的國立故宮博物院編撰、溫井禎祥譯《故宮七十星霜》（台北：國立故宮博物院、一九九六年）。以故宮博物院從創建到現在為止的年表為中心的刊物、有國立故宮博物院編輯委員會編《故宮跨世紀大事錄要》（台北：國立故宮博物院、二〇〇〇年）、以及故宮博物院編《故宮博物院八十年》（北京：紫禁城出版社、二〇〇五年）。

15 還有、與莊嚴氏的著作成為雙璧的那志良氏一系列著作、《故宮四十年》（台北：台灣商務印書館、一九六六年）以外的《故宮博物院三十年之經過》（台北：中華叢書委員會、一九五七年）《撫今憶往話國寶：故宮五十年》（香港：里仁書局、一九八四年）《典守故宮國寶七十年》（台北：私家版、一九九三年）很遺憾地、並沒有能夠完全參考到。
《蜀川圖卷》著錄於清末大收藏家端方的《壬寅消夏錄》（二〇〇四年北京：文物出版社用中國文物研究所藏原稿本影印本）第四冊。此稿本後記、為端方任兩江總督的光緒二十八年（壬寅・一九〇二）時、著錄當時所藏書畫的寶貴孤本。

16 但是、因為在此之後有紀年的題跋例子也散見、雖然無法就此斷定、但認為本卷和《女史箴圖卷》、《瀟湘臥遊圖卷》一樣、在二十世紀初已被帶出清宮、應該沒有大錯。其後、若依照將其作為端方舊藏來介紹的《伝李公麟筆蜀江図卷》（《国華》一九一三年・二七三号）二〇六頁的話、在一九一三年時、因為可以確認是在日本、可推測弗利爾美術館是經由日本帶來美國。

17 決定本圖卷不是北宋・李公麟、而是南宋・李氏之作的、是吉沢忠氏的解說、《37 瀟湘臥遊図卷》《世界美術全集 14 中國中世 I 宋・元》（東京：平凡社、一九五一年）。還有、包含吉沢氏的解說、關於本圖卷的主要著作、論文、參考「資料編 Ⅵ 參考文獻一覽（個別）：32 李氏 瀟湘臥遊圖卷」項。

18 依據鈴木敬氏在下列論文中、簡潔談到的關於本圖卷在明代以前的來歷。同氏〈瀟湘臥遊図卷について〉（上）（下）《東洋文化研究所紀要》東京大學東洋文化研究所、一九七三、七九年、第六一、一六一・一―八四頁。特別參照同論文（下）、六八頁。

19 關於現存最古老的瀟湘八景圖卷―南宋・王洪《瀟湘八景圖卷》、可舉 Alfreda Murck, "Eight Views of the Hsiao and Hsiang Rivers by Wang Hung," Wen C. Fong et al., Images of the Mind: Selections from the Edward L. Elliot Family and John B. Elliot Collections of Chinese Calligraphy and Painting at the Art Museum, Princeton University, Princeton: The Art Museum, Princeton University, 1984, pp.213-235. 關於南宋・牧谿的《瀟湘八景圖卷》、可舉戶田禎佑《牧谿序說》《水墨美術大系 第三卷 牧谿・玉澗》（東京：講談社、一九七三年）三九～六六頁、特別是六二一～二六五頁。沿襲南宋時代瀟湘八景各景的素材、來推定創始者宋迪之作的、可舉 Richard Barnhart, "Shining Rivers: Eight Views of the Hsiao and Hiang in Sung Painting," 《中華民國建國八十年 中國藝術文物討論會論文集 書畫 上》（台北：國立故宮博物院、一九九二年）四五一～九五五頁。關於瀟湘八景圖、島田修二郎《宋迪と瀟湘八景》、參照同氏《島田修二郎著作集二 中國繪畫史研究》東京：中央公論美術出版、一九九三年、四五～六一頁。網羅式地介紹現存中日瀟湘八景圖例子的、可舉渡邊明義《日本の美術 124 瀟湘八景図》（東

京：至文堂，一九七六年）。而在韓國繪畫史中給予瀟湘八景圖定位的，可舉安輝濬、藤本幸夫、吉田宏志著《韓国絵画史》（東京：吉川弘文館，一九八七年）。關於瀟湘八景之創始與其傳播，可舉張景翔〈瀟湘八景源流初探〉《日本美術史の水脈》（東京：ぺりかん社，一九九三年）七五│八七三頁，鈴木廣之〈瀟湘八景―十五世紀を中心とした絵画の場〉《美術研究》（東京国立文化財研究所美術部，一九九三年）三五八号，二九一│三九頁。

再者，包含瀟湘八景圖及瀟湘八景詩在內的畫題、詩題等與「瀟湘」的關係，從文學研究的立場出發，充滿活力地進行考察的衣若芬氏的一系列論考，富有啓發性。同氏〈閱讀風景―蘇軾與《瀟湘八景圖》的興起〉《千古風流―東坡逝世九百年學術研討會論文集》台北：洪葉文化事業，二〇〇一年，六八九│七二〇頁，同氏〈漂流與回歸―宋代題《瀟湘》山水畫詩之抒情底蘊〉《中國文哲研究集刊》二〇〇二年，第二〇期，一七五│二三一頁。〈瀟湘八景―地方經驗・文化記憶・無何有之鄉〉《東華人文學報》花蓮：國立東華大學人文社會科學學院，二〇〇六年，第九期，一一一│一三四頁。王瓊玲主編《中國文哲專刊29 明清文學與思想中之主體意識與社會―文學篇》台北：中央研究院中國文哲研究所，二〇〇四年，一七│九一頁。〈朝鮮安平大君李瑢及《匪懈堂瀟湘八景詩卷》析論〉《域外漢籍研究集刊》北京：中華書局，二〇〇五年，第一輯，一二一│一三九頁。

20 救仁郷秀明〈瀟湘臥遊図卷小考―董源の山水画との関係について〉《美術史論叢》一九九〇年，6，四一│五七頁，特別參照〈一、保存状態について〉四一│四五頁。

21 關於復原圖，參照拙稿〈牧谿筆瀟湘八景図卷の原状について〉《美術史論叢》一九九七年，13，一一一│一一七頁。關於《瀟湘臥遊圖卷》樹林中的伽藍和《煙寺晚鐘圖》（畠山記念館）在素材上的共通性，請參照下列拙稿。

22 拙稿〈宋元山水画における構成の伝承〉《美術史論叢》一九九七年，13，六頁〔trans. by Yukio Lippit, "The Continuity of Spatial Composition in Sung and Yüan Landscape Painting," Maxwell K. Hearn and Judith D. Smith eds, Arts of the Sung and Yüan, New York: The Metropolitan Museum of Art, 1996, p.346.〕。關於〈張素敗壁〉的故事在繪畫史上的意義，請參照下列拙稿。

23 依據的《蘇軾詩集》為一九八二年北京：中華書局中國古典文學基本叢書本。

還有，以一九七五年北京：文物出版社用元大德九年陳仁子東山書院刻本影印本為底本，並且同時參照胡道靜校注《夢溪筆談校證》上、下》（上海：上海出版公司，一九五六年）《新校正夢溪筆談》（北京：中華書局，一九五七年）、中央民族學院藝術系文藝理論組《夢溪筆談》音樂部分注釋》（北京：人民音樂出版社，一九七九年）、中央科學技術大學、合肥鋼鐵公司《夢溪筆談》音樂部分注釋》、《夢溪筆談》譯注組《《夢漢筆談》譯注〔自然科學部分〕》（合肥：安徽科學技術出版社，一九七九年）、劉啓林校注《夢溪筆談藝文部校注》（哈爾濱：黑龍江人民出版社，一九八六年）、胡道靜、金良年《夢溪筆談導讀》（成都：巴蜀書社，一九八八年）、吳以寧《夢溪筆談》辨疑（上海：上海科學技術文獻出版社，一九九五年），以及梅原郁譯注《東洋文庫344、362、403 夢溪筆談1、2、3》（東京：平凡社，一九七八、七九、八一年）。

24 關於乾道諸跋的撰寫者，鈴木敬氏已經指出，承此而來的衣若芬氏考察詳細。但是，衣氏之論考，如後所示的，在跋的順序上有誤認。參照鈴木，前引〈瀟湘臥遊図卷について（上）〉二五│三三頁。

25 依據《石門文字禪》，四部叢刊初編本。

26 慧洪詩作為瀟湘八景詩的最早例子，參照衣，前引〈閱讀風景―蘇軾與《瀟湘八景圖》的興起〉七〇四│七〇八頁，〈漂流與回歸―宋代題《瀟湘》山水畫詩之抒情底蘊〉一二一│一五頁。

27 關於登高之習俗可追溯到六朝時代，參照蕭梁・宗懍：守屋美都雄譯注、布目潮渢等補注《荊楚歲時記》（東京：平凡社，一九七八年）二〇七│二一九頁。

28 錯簡問題，關於包含畫家李氏之問題在內的乾道諸跋之考察，參照鈴木，前引〈瀟湘臥遊図卷について（上）〉二五│三三頁。

29 衣氏之論考，如先前觸及的，因為沒有顧慮到五張紙及跋文的接紙處，在跋的順序上有誤認。

30 衣，前引〈浮生一看―南宋李生《瀟湘臥遊圖》及其歷代題跋〉一〇七│一二〇頁。

31 拙稿〈江南山水画の空間表現について―董源・巨然・米友仁―〉《アジアにおける山水表現》（京都：国際交流美術史研究会，一九八四年），五六│六〇頁。還有，（傳）董源《寒林重汀圖》（圖版二），在本書圖版所展示的作品全圖之中，是唯一不依據透視遠近法的例外。關於其空間結構，在接著的〈二、何謂山水畫的手法和原理？―其公式化：（1）透視遠近法―山水畫的手法和原理（I）〉，再次與透視遠近法對比並加以公式化。

32 拙稿，前引〈宋元山水画における構成の伝承〉一四〇頁〔trans. by Lippit, "The Continuity of Spatial Composition in Sung and Yüan Landscape Painting," pp.339-366.〕。

33 還有，關於構圖的一部分互相重複的《瀟湘圖卷》和《夏景山口待渡圖卷》，有班宗華氏的說法，認為兩卷都是以同一畫卷《河伯娶婦圖卷》為原本，從此卷分開的摹本。筆者考慮救仁郷氏的說法，並從以下所指出的《瀟湘臥遊圖卷》構成之傳承的徹底性來思考，推測董源自己將既已完成為基本的繪畫空間加以組合或切斷，將之落實構成為更長或更短小的畫卷。關於此點，將再另文討論。

34

cf. Richard Banhart, *Marriage of the Lord of the River: A Lost landscape By Tung Yüan*, Ascona: Artibus Asiae Publisher, 1970.

關於北宋末南宋初的華北、江南兩種山水畫之折衷風格的成立，參照小田島俊、小川裕充〈李公年筆山水図〉《美術史学》仙台：東北大学文学部美学美術史研究室，一九九一年，第13号，七九—八四頁。

35

參照拙稿《雲山図論統稿（上）（下）》米友仁〈雲山図巻〉とその系譜》《国華》一九八六年，一〇九六、九七号，五—二八、三一—五九頁，特別是（下）四三—四四頁。

關於彥章父跋，參照鈴木，前引《瀟湘臥遊図卷について（上）》二九頁，以及，衣，前引〈浮生一看—南宋李生《瀟湘臥遊圖》及其歷代題跋〉一一七—一一八頁。

但是，兩人都將范元平當成范子元。鈴木敬氏將其當成范子元的理由是「跋文的范元平應含諱諱字號等的吧」。然而，姓范而字子元的人物，即使查閱列舉出姓范人物中包含諱諱字號等的李裕民《後漢書人名索引》（北京：中華書局，一九七九年）一七四—一七五頁，也無法確認。

36

還有，彥章父的父或甫是顯示其字的語詞，彥章是姓諱都不詳的人物的字。對於雲谷老師或居士們來說，不用說，是都知道的人物。

范元平乃范玄平之誤。玄平是晉·范汪的字，在唐·房玄齡等《晉書》卷七五有傳。再者，陳仲舉爲陳蕃，在《後漢書》卷六六有傳。

37

此《後漢書》的撰者劉宋·范曄的曾祖父，就是范汪。范曄在《後漢書》卷五三的黃憲傳，記載陳蕃等人「時月之間，不見黃生，則鄙吝之萌，復存於心」之對談，其論以「黃憲言論風旨，無所傳聞」云云爲開頭，因此彥章父跋是依據《後漢書》黃憲傳，這是很清楚的。其論更日：「余〔范曄〕曾祖穆侯〔范汪〕以爲〔黃〕憲隤然其德，〔顏〕淵〔回〕乎其似道，淺深莫臻其分，清濁未議其方。若及門於孔氏，其〔黃憲〕、〔顏回〕殆庶乎」，述說范汪在孔門的眾多儒者當中，也被認爲是接近黃憲、顏回那樣的存在，這和彥章父跋所言相符合。

38

軒轅即黃帝。關於其與廣成子、崆峒山，《莊子》在宥篇有「黃帝立爲天子十九年，令行天下，聞廣成子在於空同之上」之說。唐·陸德明《經典釋文》中，成疏之說將廣成子當成老子之別號。現在，不問其是否恰當。再者，關於將傳說中的藐姑山當成實際存在，且相當於哪一座山，有各種說法。

參照《讀史方輿紀要》相關各條。現在，暫不論諸說之是非。以下觸及的傳說也同樣處理。

另外，關於黃帝和大隗、具茨山，《莊子》徐無鬼篇有「黃帝將見大隗乎具茨之山」之語。《釋文》曰：「大隗，神名也。」一云，大道也。「茨，一本作次，山名也。」在滎陽密縣之東，今名泰隗山」。金谷治譯注《莊子》（岩波文庫本）認爲「和大塊（大地）相同。爲其擬人化」。

關於堯和藐姑射山，《莊子》逍遙遊篇有「藐姑射之山，有神人居焉。〔中略〕堯治天下之民，

39

平海內之政，往見四子藐姑射之山」之語。

關於孔子和太山〔泰山〕·蒙山〔泰山〕，《孟子》盡心章句上有「孔子登東山而小魯，登太山而小天下」之語。若依據小林勝人譯注《孟子》（岩波文庫本），宗炳《明佛論》引此文，將東山當成蒙山。

關於許由和箕山，在《史記》的注，記載唐·張守節《史記正義》引用晉·皇甫謐《高士傳》的許由傳記：「許由，字武仲。堯聞致天下而讓焉，乃退而遁於中嶽潁水之陽，箕山之下隱。堯又召爲九州長，由不欲聞之，洗耳於潁水之濱」。

40

孤竹，即位於今河北省盧龍縣西的春秋時代一個國家，關於該國人伯夷、叔齊和首陽山，《莊子》讓王篇有「昔周之興，宥士二人，處於孤竹，曰伯夷叔齊」，盜跖篇有「世之所謂賢士，莫若伯夷叔齊，伯夷叔齊辭孤竹之君，而餓死於首陽山，骨肉不葬」之說。

41

宗白華〈中西畫法所表現之空間意識〉滕固編《中國藝術論叢》長沙：商務印書館，一九三八年，一一—一九頁。

42

參照小林太一郎〈第二篇 支那画の構図とその理論：四 透視画法と三遠法の端緒〉《中国絵画史論攷》京都：大八洲出版，一九四七年，六五頁，及注（20）。

43

「支那」一語。此書題名雖然用了「中國」，在本文中，如前述篇名所見，是依據現在不應該用的「支那」一語。作爲此時期的歷史性記載故保留了原本的樣子，祈請讀者見諒。

本書中《描繪花瓶的畫家》、《描繪裸婦的畫家》是依據 Albrecht Dürer, *Unterweisung der Messung*（測定法教則）初版，以及影印了第二版增補部分的德英對譯版 *The Painter's Manual* trans. by Walter L. Strauss 中所刊登的圖版。

《描繪花瓶的畫家》、《描繪裸婦的畫家》兩圖，一邊依據杜勒（一四七一—一五二八）生前所刊行的初版之一五二五年版，指出都未包含此二圖，而第二版之一五三八年版中，被推定是增補了這兩張在死後才發現的圖。

44

cf. Albrecht Dürer, trans. by Walter L. Strauss, *The Painter's Manual: A Manual of Measurement of Lines, Areas, and Solids by Means of Compass and Ruler Assembled by Albrecht Dürer for the Use of All Lovers of Art with Appropriate Illustrations Arranged to be Printed in the Year MDXXV*, New York: Abaris Books, 1977, fig.66, 67, p.434.

初版有下村耕史氏的日譯本，請一併參照。

同氏《デューラー《測定法教則》(1)—(6)》《九州產業大学藝術學会研究報告》福岡：九州產業大学藝術学部研究報告》六三—七八、五五—七一、五三—七〇、五一—六八頁。

本條注釋，關於杜勒的《用器画測量法（測定法教則）》，承蒙同事秋山聰准教授賜教甚多。在此記下以深致謝忱。

小林，前引〈第二篇 支那画の構図とその理論〉《中国絵画史論攷》三七—一一四頁。關於

45　與「透視畫法」相關所敘述的本文〈四　透視畫法及び俯瞰構図法と三遠法の端緒〉，參照六四一一八二頁，特別是六四一一六六頁。

46　毛惠遠，若依據謝赫《古畫品錄》（一九八二年上海：上海人民美術出版社于安瀾編畫品叢書本），乃丁光之誤。

47　關於透視遠近法的歷史發展，參照《中国山水画—その造型と歴史》（預定出版）。

48　若依照杉本博司氏的說法，海景系列作品的想法來自馬遠《十二水圖卷》。另外，當初在本論想用自己做的模式圖或馬遠《十二水圖卷》時，知道了更清楚體現「透視遠近法」的《北大西洋・ケープブレトン島，一九九六》的存在，才能換成此作，這是因為二〇〇五年末山口縣立美術館學藝員荏開津通彥氏夫妻寄來的明信片，上面印了杉本氏此作品。特此記錄以表謝意。

49　陝西省博物館、陝西省文物管理委員會《唐李重潤墓壁畫》《唐李重潤墓壁畫》北京：文物出版社，一九七四年，一—一〇頁。

50　本論中稱作「基本視點」的這個視點的重要性，已在南北朝時代的劉宋・宗炳《畫山水序》中認識到。但是，此認識一邊具體地被造型化，達到在造型上具有不可或缺之重要性的地步，是從南北朝到隋唐時代，需要長久的時間。關於其歷史性過程，請參照前引《中国山水画—その造型と歴史》。

51　拙稿，前引〈郭熙筆　早春図〉一六—一七頁。

52　關於荊浩或李成在透視遠近法開展過程中所扮演的本質性角色，參照拙稿，前引〈五代・北宋絵画の透視遠近法—中国伝統絵画の規範〉。還有，關於透視遠近法看中國山水畫之巨匠，幾乎是唯一採用與此相反的手法此點，參照拙稿，前引《唐宋山水画史におけるイマジネーション（中）》三九—四四頁。

53　過去以來被當成荊浩之作的《雪景山水圖》（納爾遜美術館），與荊浩的時代不合，而《匡廬圖》才是符合其時代的作品，在拙稿，前引〈唐宋山水画史におけるイマジネーション（中）〉三五—三九頁有所提示：在拙稿〈五代の絵画〉小川裕充、弓場紀知編《世界美術大全集　東洋編 5 五代・北宋・遼・西夏》（東京：小学館，一九九八年）七七—八六頁之中，指出了《匡廬圖》和新出土的盛唐時代《富平縣唐墓墓室西壁　山水圖屏風樣壁畫》，或是已經發掘的《葉茂臺遼墓出土山水圖》（山弈候約圖）（圖版八）等在造型表現上的共通性。再者，本論中，以下詳述的〈（3）構成原理—山水畫的手法和原理（Ⅲ）〉，也闡明了對《匡廬圖》原圖的古典性。James Cahill, Wen Fong 兩氏也同樣對《匡廬圖》加以評價，另一方面對《雪景山水圖》表示疑問。

54　相對於此，過去評價《雪景山水圖》，而否定《匡廬圖》的曾布川寬氏，在近作中沿襲舊有的說法，相互的看法仍有所齟齬。

cf. James Cahill, *An Index of Early Chinese Painters and Paintings: Tang, Sung, and Yüan*, Berkeley, Los Angeles and London: University of California Press, 1980, pp. 26-27.

Wen C. Fong, "Images of the Mind," Wen C. Fong et al., *op. cit.*, pp. 27-31.

曾布川寬《五代北宋初期山水画の一考察—荊浩・関仝・郭忠恕・燕文貴》京都大学人文科学研究所，一九七七年，京都第四九冊，一二三—二二四頁。

同氏《五代北宋初期山水画の一考察—荊浩・関仝・郭忠恕・燕文貴》《中国美術の図像と様式　研究編》東京：中央公論美術出版，二〇〇六年，四六四—四七三頁。

關於透視遠近法本圖，還有更廣泛的草創機構黑川古文化研究所研究員竹浪遠氏有詳細的基礎資料介紹及考察，董源其人，還有更廣泛的草創之江南山水畫研究的基礎更形完備。參照同氏〈館藏品研究〉（伝）董源《寒林重汀図》の観察と基礎的考察（上）（下）《黑川古文化研究所紀要　古文化研究》西宮：黑川古文化研究所，二〇〇四、〇五年，第三号、第四号，五七—一〇六、九七—一二〇頁。

還有，關於本圖，在敘述關於（傳）李公麟《蜀川圖卷》時，在注（15）所提示的端方《壬寅消夏錄》，現在附屬於《寒林重汀図》的光緒二十八年（壬寅・一九〇二）以前某日歸於端方所有，離開端方之手後，宣統二年（明治四十三年・一九一〇）時，再次成為端方的收藏而為人所知。

55　就這點，關於前者，由記載於《壬寅消夏錄》，現在附屬於《寒林重汀図》的光緒三十三年（丁未・一九〇七）款的內藤湖南箱書中，記載了於一九一〇年進行學術視察時，在端方的宴席上曾見過本圖。關於後者，是依據昭和戊辰（三年・一九二八）款的內藤竹浪，前引〈（館藏品研究）（伝）董源《寒林重汀図》の観察と基礎的考察（上）〉注（12）所引的端方題識，以及注（14）所引的內藤湖南箱書。

56　參照竹浪，前引〈（館藏品研究）（伝）董源《寒林重汀図》の観察と基礎的考察（上）〉注（12）所引的端方題識，以及注（14）所引的內藤湖南箱書。

拙稿，前引〈從燕文貴作品中的透視遠近法看中國山水畫透視遠近法之成立〉「四、透視遠近法的淵源」二五五—二五八頁。

《雲山圖卷》如下列拙稿《米友仁の絵画と文学》《雲山図論》《雲山図論統稿（上）（下）》所闡明的，把正方形①②③④四個橫向連接，做成了長方形的短卷④③②①，為了使相當於卷首和卷尾的①④兩正方形連接成①④那樣，反而卷尾部分開始往卷首部分可以順利地連接在一起，兩者左右兩端用雲煙隱藏。結果，不管作為繪畫是否有意，若單純來計算，不論用幾個正方形都是四種，相當於卷首處的正方形不論選哪一個都是四種，共計有十六種構圖被隱藏在此短卷中，如果也計算被反轉者，可知實際上多達三十二種。米友仁被認為能夠操作與現實空間不同的，而可以自在地切斷、接合、反轉的繪畫空間，進行了設色和水墨、精緻和粗放表現等各種樣的山水表現上的實驗。其最大的成果在於，面對大畫面時，能夠自如地運用使視點或前或後時所產生的視覺性連想，在近如董源一般，面對大畫面時，能夠自如地運用使視點或前或後時所產生的視覺性連想，在近

關於米友仁的畫業，參照下列拙稿。

看的情況下，被還原成「不類物象」，筆墨之點或線或面的重疊，遠觀的情況下卻「景物粲然」，使素材的美感效果和山水表現相拮抗，不必要冒造型上的困難。即使在小畫面中，也發現到使山水表現和素材美感效果充分拮抗是可能的，成果在此。關於米友仁的畫業，參照下列拙稿。

《雲山図論—米友仁《雲山図卷》について》《東洋文化研究所紀要》一九八一年，第八六冊，二七九—三三六頁。《米友仁の絵画と文学—その山水表現と自題との関連について》《美術史学》仙台：東北大学文学部美学美術史研究室，一九八六年，第8号，一三七—一六五頁（trans. by Peter Sturman, "The Relationship between Landscape Representations and Self-Inscriptions in the Works of Mi Yu-jen," Alfreda Murck and Wen C. Fong eds. Words and Images: Chinese Poetry, Calligraphy and Painting. New York: The Metropolitan Museum of Art and Princeton: Princeton University Press, 1991, pp.123-140.）。

57 拙稿，前引《宋元山水画における構成の伝承》一二一—一四頁（trans. by Lippit, "The Continuity of Spatial Composition in Sung and Yüan Landscape Painting," pp.352-355.）。本論承襲上述拙稿，然後試圖將「構成原理」推展到山水畫史總體。

58 詳細情況請參照另外呈現的「山水画表現素材一覧表」（前引《中国山水画—その造型と歴史》所收）。

59 參照遼寧省博物館發掘小組、遼寧鐵嶺地區文物組發掘小組《法庫葉茂臺遼墓記略》《文物》北京：文物出版社，一九七五年第一二期，二六—三六頁，以及楊仁愷《葉茂臺第七號遼墓出土古畫的時代及其它》《文物》同年同期，三七—三九頁，以及楊仁愷《葉茂臺遼墓出土古畫考》上海：上海人民出版社，一九八四年〔杉本達夫譯《葉茂台第七号遼墓出土古画に関する考察》《国華》一〇八〇号，一九八五年，一一—三一頁〕。

60 拙稿〈1 曲陽五代王處直墓墓室西壁 散楽図（浮彫）〉〈24 曲陽五代王處直墓前室北壁 山水図壁画〉〈54 曲陽五代王處直墓墓室北壁 牡丹図壁画〉前引《世界美術大全集 東洋編 5 五代・北宋・遼・西夏》三四一—三四三頁。

61 另外，王處直墓發掘報告的基本書，河北省文物研究所、保定市文物管理處《五代王處直墓》（北京：文物出版社，一九九八年），在前文所舉拙稿執筆之前的一九九八年七月刊行，但是能夠入手，是在《世界美術大全集 東洋編 5 五代・北宋・遼・西夏》出版大約一週以後的同年十二月二十八日，當時拙稿未能參照。

62 拙稿，前引《從燕文貴作品中的透視遠近法看中國山水畫透視遠近法之成立》「二、關於《溪山樓觀圖》」二四四—二五五頁。拙稿，前引《江山樓觀圖卷》「三、關於《江山樓觀圖卷》」二四四—二五五頁。

63 拙稿，前引《從燕文貴作品中的透視遠近法看中國山水畫透視遠近法之成立》「四、透視遠近法的淵源」二五五—二五六頁。

64 拙稿，前引《米友仁の絵画と文学》一三七—一三八頁〔trans. by Sturman, "The Relationship between Landscape Representations and Self-Inscriptions in the Works of Mi Yu-jen," pp.123-126.〕。參照救仁郷，前引《瀟湘臥遊図卷小考》，注（17）。

65 拙稿，前引《米友仁の絵画と文学》一三八頁〔trans. by Sturman, "The Relationship between Landscape Representations and Self-Inscriptions in the Works of Mi Yu-jen," pp.126.〕。拙稿，前引《瀟湘臥遊図卷小考》，注（17）。

66 拙稿，前引《米友仁の絵画と文学》一三八—一三九頁〔trans. by Sturman, "The Relationship between Landscape Representations and Self-Inscriptions in the Works of Mi Yu-jen," pp.126-128.〕。牧谿繼承了北宋繪畫的多樣古代典範，是明清繪畫中逐漸形成重要類別的花卉雜畫的歷史開展中也佔有重大位置的大畫家，參照下列拙稿。《牧谿—古典主義の変容 上》《美術史論叢》一九八八年，4。《中国画家・牧谿》《牧谿 憧憬の水墨画》東京：五島美術館，一九九六年，九一—一〇四頁〔"The Chinese Painter Muqi," Memoirs of the Research Department of The Toyo Bunko, Tokyo: The Toyo Bunko, No.57, 1999, pp.33-59.〕。

67 前引《宋元山水画における構成の伝承》一三一、二一—一五頁（trans. by Lippit, "The Continuity of Spatial Composition in Sung and Yüan Landscape Painting," pp.339-342, 352-357.）。

68 林秀薇《白描的画風と乾筆山水画の成立について—趙孟頫〈水村図卷〉を中心に》《美術史論叢》一九九五年，11，七七—九二頁。

69 林，前引《白描的画風と乾筆山水画の成立について》七八—七九頁。

70 關於構成法這點，請參照拙稿，前引《米友仁の絵画と文学》〔trans. by Sturman, "The Relationship between Landscape Representations and Self-Inscriptions in the Works of Mi Yu-jen,"〕：筆墨這點，請參照拙稿，前引《雲山図論》（同 続稿）。

71 救仁郷，前引《瀟湘臥遊図卷小考》注（17）。

72 關於本卷，在後文的「（4）造型原理—山水畫的手法和原理（IV）」詳述。

73 黃公望的影響已可在元末馬琬《春山清霽図（元人集錦卷其中一段）》（台北：國立故宮博物院）中看到，而倪瓚的影響則可在明初王紱《秋林隱居図》〔圖版六四〕見到，一如眾所周知。但是，其影響逐漸變大，是在明代中期沈周出現，仿王蒙的《廬山高図》〔圖版七九〕等稱揚元末四大家以後的事。

74 關於構成原理，然而，與透視遠近法或基本構圖法不同，比其實態和本質更加複雜，要研究它，對於把它當成自己的問題開始著手的筆者本身，即使是經過了約二十年後的今日，也不得不說剛觸及其開端而已。已經可以指出的構成原理的大部分，還相當遙遠。但是，在室町繪畫史中，由島田修二郎氏肇始的關於夏珪已佚失的《山水大卷》周邊的持續性研究，近年由松本寬氏開啓了新的展望。亦即，不只是《山水大卷》，該氏闡明了（傳）周文《望海樓図》（サンリツ服部美術館）也具有承襲自（傳）閻次于《鏡湖歸棹図》（台北：國立故宮博物院）之構成的革新性，並且與本論所顯示的

（傳）荊浩《匡廬圖》（圖版七）相通的，扮演了古典性角色的本質，同時也因為其革新性和古典性而提倡同圖為周文真蹟，一舉指出了貫串室町繪畫史的構成原理和形成其淵源的周文真蹟，提出了前所未有的新說法。

75　參照松本寬〈パーク・コレクション《伝周文筆山水図屏風》—室町水墨画の制作法をめぐって—〉《日本の美 三千年の輝き ニューヨーク・バーク・コレクション展》東京：日本経済新聞社，二〇〇五年，三五—四三頁，《日本水墨画の原型—伝周文筆望海楼図をめぐって—》《美術史学》仙台：東北大学大学院文学研究科美学美術史研究室，二〇〇五年，第26号，一—二四頁。

76　本論是承襲拙稿，前引〈唐宋山水画史におけるイマジネーション—潑墨から「早春図」「瀟湘臥遊図巻」まで—(上)(中)(下)〉，試圖將「造型原理」推展到山水畫史整體。

77　關於氣，參照小野沢精一等編《気の思想—中国における自然観と人間観の展開—》（東京：東京大学出版会，一九七八年）以及林克、麥谷邦夫、馬淵昌也〈気〉溝口雄三等編《中国思想文化事典》（同出版会，二〇〇一年）一八—二八頁。

78　本論插圖33的墨跡圖形，用的是為了在美國使用而頒布的以下十張一組的圖版中，開頭的一張「I」。

79　羅沙哈測驗從本質到實施方法、解釋方法、實例的解釋，關於其實際情況，參照アーヴィング・B・ワイナー：秋谷たつ子等譯《ロールシャッハ解釈の諸原則》（東京：みすず書房，二〇〇五年）。
Hermann Rorschach, *Psychodiagnostik: Tafeln=Psychodiagnostics: Plates*, Bern: Hans Huber, 1921-New York: Grune & Stratton, 1948.

80　《唐朝名畫錄》，依據前引于安瀾編畫品叢書本。

81　還有，關於《唐朝名畫錄》和其著述時期，參照中村茂夫〈朱景玄の《唐朝名画録》〉前引《中国画論の展開 晋唐宋元篇》二五一—二六八頁，特別是二五二頁。中村氏依據妙品中程修已等的記載有「大和中，文宗（在位八二七—八四〇）好古重道」云云，將著述時期看成大和年間（八二七—八三五）以後，認為《歷代名畫記》（大中元年序）是以《唐朝名畫錄》為前提而撰述，是在大中元年（八四七）以前。依循此說。

成於貞元十六年以後是依循此說。嚴格說來，雖然有成於貞元末年以後的可能性，但考慮到封演活躍的年齡，應該不會這麼晚吧。

82　拙稿，前引〈唐宋山水画史におけるイマジネーション—(上)〉八頁。

83　《本阿弥行状記》所収版本。

84　《絵画論》依據 Leonardo da Vinci; translated and annotated by A. Philip McMahon, *Treatise on Painting* (Princeton: Princeton University Press, 1956) 參照杉浦明平譯《レオナルド・ダ・ヴィンチ手記 上》（《絵の本》から）風景（岩波文庫本）二五四頁。

85　cf. *Ibid.*, vol.1 (translation), pp.50-51, 59. 關於松花堂昭乘和波提切利的軼事，參照拙稿，前引〈唐宋山水画史におけるイマジネーション—(上)〉七頁。
還有，關於從波提切利開始的歐洲畫家的連想，開創瀟湘八景的連想的宋迪等人、中國畫家軼事、或是（傳）李山《松杉行旅図》（圖版四〇）等具體作品中的連想，請參照兩氏以下著作。但是，因為兩書都與中國美術無關，前者沒有涉及具體例子，只是舉出用來當作與歐洲畫家共通的軼事，而後者與先前針對范寬《谿山行旅図》或郭熙《早春図》中山頂看似怪物相貌來敘述者，在不同意義上，其認識止於僅發揚了作品的一部分，應該是不得已的吧。
H. W. Janson, "The 'Image Made by Chance' in Renaissance Thought," Millard Meiss ed., *Essays in Honor of Erwin Panofsky*, New York: New York University Press, 1961, pp.254-266.
E. H. Gombrich, "Part Three: The Beholder's Share VI. The Image in the Clouds," *Art and Illusion: A Study in the Psychology of Pictorial Representation*, Princeton, N.J.: Princeton University Press, 1969, pp.181-202. 〔瀬戸慶久譯《藝術と幻影：絵画的表現の心理学的研究》東京：岩崎美術社，一九七九年，〔第三部 観照者の役割：第六章 雲のイメージ〕二三二—二七七頁。〕
Jurgis Baltrušaitis, "Chapitre VI Prodiges Extrême-orientaux: II. La Nature Animée," *Le moyen age fantastique: antiquités et exotismes dans l'art gothique*, Paris: Flammarion, 1981, pp.203-214〔西野嘉章譯《幻想の中世 II》東京：平凡社，一九九八年，〔第六章 東アジアの驚異：第二節 生動する自然〕二一七—四五頁。〕

86　（Gombrich）和 Baltrušaitis 如何解釋，荊浩《筆法記》的先行研究中，有中村茂夫、宗像清彦兩氏的研究。還有，雖然是適合一般讀者的書，但是矢代幸雄氏《水墨画》（岩波新書本）所收錄的〈荊浩《筆法記》を読む〉也富有啓發性。然而，這三者都不是將六要全體放在依循視覺性連想來導向山水表現之完成的過程中來處理。參照中村茂夫〈荊浩の《筆法記》〉同氏《中国画論の展開 晋唐宋元篇》京都：中山文華堂，一九六五年，三三〇—三五三、三七〇—三七六頁。

87　《筆法記》，依據一九六〇年北京：人民美術出版社于安瀾編畫論叢刊重校排印本。

cf. Kiyohiko Munakata, Ching Hao's Pi-fa-chi: A Note on the Art of Brush, Ascona: Artibus Asiae Publishers, 1974.

88　《五代名畫補遺》，依據一九八五年北京：中華書局據遼寧省圖書館藏南宋臨安府陳道人書籍鋪刊《畫繼　五代名畫補遺》合刻本影印本。

同氏〈荊浩故里及生平新考〉是當成三國魏的故都，河北省臨漳縣北方。

關於鄴都，馬增鴻〈荊浩故里及生平新考〉《美術史論（美術觀察）》北京：中國藝術研究院美術研究所，一九九三年第四期，三五—四五頁，特別是「五　隱居後行踪之二：為鄴都青蓮寺畫山水」四一頁。

然而，鄴都在五代並非魏的故城。實際上發揮的功能是後唐以來五代歷朝的陪都，當時的魏州，指稱的是北宋時代的北京大名府，今日河北省大名縣。如以下所顯示，其名稱「東京興唐府」、「鄴都興唐府」、「天雄軍大名府（鄴都留守）」等，雖然隨五代歷朝軍閥之興亡而有眼花撩亂的變遷，但一般鄴都作為通稱而被使用。

《五代名畫補遺》中所謂「鄴都青蓮寺」的表現本身，在五代若稱作「鄴都」，明白顯示出是指現存的哪一個都城。並且，因為當時有所謂青蓮寺之禪寺的存在，禪僧大愚居住在此，不可能是已變為遺跡的魏朝故城。除了後唐以來的陪都「鄴都」，其他應無可能吧。

亦即，若依據北宋・王溥《五代會要》（建隆二年・九六一）（一九七八年上海：上海古籍出版社以光緒十二年江蘇書局刊本底本排印本）（卷一九）：

河南府（河南省洛陽）

後唐同光三年（九二五）三月，詳定院奏，「近升魏州為東京。臣檢故事，須先定兩府。未審依舊以京兆及河南為府，太原、興唐為次府。為復以興王之地別定府名」。勅，「故事，雍州（陝西省西安）為西京，洛州（洛陽）為東都，太原府（山西省太原）在兩府之次。近以中興大業，以魏州為東京興唐府，權名東都為洛京。今後，依舊以洛京為東都，魏州改為鄴都興唐府，與北都太原府並為次府」。

大名府

後唐同光元年（九二三）四月，升魏州為東京，都督府曰興唐府，（中略）至三年三月改為鄴都，興唐為次府。

天成四年（九二九）五月勅，「先升魏州為鄴都，有留守。王城使及宮殿諸門園亭名額，並廢」。

（後）晉天福二年（九三七）九月，改興唐府為廣晉府（後略）。

三年十一月勅，「魏州廣晉府復升為鄴都，置留守（後略）」。

七年四月勅，「鄴都諸門宜賜名額，羅城南博門為廣運門（後略）」。

開運二年（九四五）四月勅，「鄴都依舊為天雄軍，節度管內觀察處置等使，鄴都留守廣晉尹」。

（後）漢乾祐元年（九四八）三月，改廣晉府為大名府（後略）。

89　（後）周顯德元年（九五四）正月，廢鄴都留守，依舊為天雄軍大名府，在京兆府（陝西省西安）之下，屬其縣地望，官吏品秩，並同京兆府。

如同上述，記載了五代大名府稱呼的變遷，除了後梁，從五代後唐到後周，幾乎保持一貫，與所謂魏州此地名相關，和《三國志》英雄曹操的故都同樣都被稱作鄴都，因為即使在失去鄴都之名時，也可知鄴都留守這個官名大致保留了下來。

「堅」字，在《五代名畫補遺》通行本的王氏畫苑本作「建」，前引南宋刊本《畫繼　五代名畫補遺》合刻本中作「健」，題為「乞荊浩畫」，採用此五言律詩一首並作「健」，認為依據的是當時清朝內府所藏的南宋刊本。

但是，「建」字詩義難通。若是「建」的情況，有「強」之意，雖然意思可通，但若依據唐末五代初大愚或荊浩使用的承襲唐代官韻的宋代官韻廣韻（北宋・景德五年・一〇〇八年制定），因為「建」、「健」二字皆為去聲三五願韻為廢聲，「六」、「幅」二字也都是入聲一屋韻，「故」也是去聲一一暮韻廢聲，所以五言律詩第一句僅有「牢」為下平六豪韻而成為平聲「孤平」，犯了作詩的規則。其他的規則方面，遵守了「二四不同」、「反法」、「粘法」，避免了「三平調」。

如果解釋成現代日本語中與「堅牢」同義的「牢堅」之誤，不只詩意可通，因為「堅」為下平一先韻的平聲，「牢建」也解決了。無法想像大愚不用古典詩之「牢堅」敢用「牢建」或「牢健」而先韻的平聲，「孤平」的拙劣律詩。此句之「建」、「健」宜改為「堅」。

還有，大愚的五言律詩，若依據廣韻，為上平三鍾韻，荊浩的詩用下平一四清韻來押韻。元代時修正廣韻而成立的現行之平水韻，前者為上平二冬韻、後者和下平八庚韻同用，因為被統整成了一韻、兩詩的解釋，可知不得不遵照廣韻。但是，並沒有利用贈答詩經常採行的和韻。應該說畫作本身是大愚詩作所和的對象吧。

90　關於這點，參照拙稿，前引〈唐宋山水画史におけるイマジネーション（中）〉三七—三九頁，以及拙稿《院中名畫—董羽・巨然・燕肅から郭熙まで—》《鈴木敬先生還曆記念　中国絵画史論集》東京：吉川弘文館，一九八一年，一二三—一八五頁，特別是四九—五六頁（白適銘譯〈《院中名畫》—從董羽、巨然、燕肅到郭熙〉《藝術學》台北：國立台北藝術大學美術史研究所，二〇〇七年，二三期，二二九—三〇八頁，特別是二六一—二七七頁）。

91　參照拙稿《五代の絵画》前引《世界美術大全集 東洋編 5 五代・北宋・遼・西夏》七一—八六頁，特別是《華北と江南—五代・北宋大樣式山水画時代の開幕》八〇—八三頁。

92　《寫山水訣》，依據前引于安瀾編畫論叢刊本。

93　拙稿，前引《唐宋山水画史におけるイマジネーション（下）》二五頁。

94　如眾所周知，關於《富春山居圖卷》，現存有被視為燒毀之卷首的《剩山圖卷》（浙江省博物館）。以欠缺卷首部分的現狀卷首來進行考察。

95　《富春山居圖卷》現狀卷首部分的損傷，最上部最小，次為下部，中央上部最大，三者合併

96 的話超過畫卷全部高度的三分之二，因此難以認為《剩山圖卷》殘留下本來卷首的大部分。這是為何以欠缺卷首的現狀來進行考察的原因。

97 cf. Francis V. O'Connor, "The Life of Jackson Pollock, 1912-1956: A Documentary Chronology, 1950 D90," Francis Valentine O'Connor and Eugene Victor Thaw, Jackson Pollock: A Catalogue Raisonne of Paintings, Drawings, and Other Works, New Haven and London: Yale University Press, 1978, vol.4, p.253.
本來，並無沒有例外的法則。面向畫面左半邊中央略略偏右處，可看到三條看似平行線的線條。再者，在 Number 14, 1948 當中，面向右上隅的數個點之外，也可看出應該是畫家自己的掌痕。

98 cf. Donald Wigal, Pollock: Veiling the Image, New York: Parkstone Press USA, 2006, pp.184-185, 187, 190-191, 193.
《林泉高致》是依據通行本的前引于安瀾編畫論叢刊本。
但是，如果要進行對《林泉高致》本身的研究，不用再次贅言，必須依照畫苑補益本、百川學海本等，收錄有通行本所佚失的《畫記》等完整本的中國國家圖書館（舊北京圖書館）所藏明抄本。還有，四庫全書本雖然也是時代更晚的抄本，但是收錄有《畫記》的完整本，必須要參照。

99 參照拙稿《郭熙筆 早春図》《国華》一九八〇年，一〇三五号，一四―一九頁，特別是一六頁。
參照薄松年、陳少豐《讀〈林泉高致・畫記〉札記》《美術研究》北京：中央美術學院，一九七九年第三期，六六―七一頁，以及一九八三年初版台北：台灣商務印書館景印文淵閣四庫全書本。

100 這樣的手法在本文裡也適當地針對個別作品指出，是將空間深度量化來顯示空間的中國山水畫的基本手法。與將視點定在基本視點一點的透視遠近法不即不離，而其現存最古老的例子，正是燕文貴《江山樓觀卷》〔圖版一三〕、《溪山樓觀圖》〔插圖三一〕及郭熙《早春圖》。與歐洲風景畫不同，為了以自然景為中心，是在難以利用壯大的建築群柱高等精密地進行空間深度量化的中國山水畫中，所獨自發現的手法。
拙稿，前引《郭熙筆 早春図》一六―一八頁，以及《中國山水画の透視遠近法―郭熙のそれを中心に》六五―六七頁〔漆紅譯，前引《中國繪畫的透視遠近法―論郭熙山水畫》二五五―二五八頁〕，以及拙稿：漆紅譯，前引《從燕文貴作品中的透視遠近法看中國山水畫透視遠近法之成立》二四四―二四八、二四八―二五五、二五五―二五八頁。

101 參照「資料編 I 各作品地平線、基本視點一覽：51 黃公望 富春山居圖卷」。
再者，以這些論文為基礎，考察關於五代、北宋時代透視遠近法的開展，論證其成為後代規範的研究，有拙稿：漆紅譯，前引《五代・北宋繪畫的透視遠近法―中國傳統繪畫的規範》）。

102 五代、北宋以後傳統山水畫全體的古代典範郭熙的《早春圖》，和明清山水畫的古代典範黃公望的《富春山居圖卷》兩者，都具有筆者提出的中國山水畫造型手法中第一的透視遠近法、第二的基本構圖法，此點清楚顯示這兩個手法的重要性。

103 參照救仁鄉，前引《瀟湘臥遊圖卷小考》注〔17〕。

104 參照拙稿，前引《院中の名画》四三―四九頁，及〈關係年表〉注〔18〕（白適銘譯《院中名畫》二五九―二六六頁，以及〈關係年表〉注〔18〕）。

105 拙稿，前引《中國山水画の透視遠近法―郭熙のそれを中心に》六三―六五頁。〔漆紅譯《中國山水畫的透視遠近法―論郭熙山水畫》二三一―二五五頁〕。

106 《妮古錄》，依據一九九二年上海：上海書畫出版社刊中國書畫全書第三冊所收版本。

107 拙稿，前引《米友仁の繪画と文学》一三七―一四〇、一四五―一四八頁〔trans. by Sturman, "The Relationship between Landscape Representations and Self-Inscriptions in the Works of Mi Yu-jen," pp.123-129, 134-138.〕

108 參照拙稿《雪舟―東アジアの僧侶画家》《国華》二〇〇二年，一二七六号，三三一―四一頁，特別是三四一―三五頁。

109 板倉聖哲〈39 髡殘〔石谿〕報恩寺圖軸〉中野徹・西上実編《世界美術大全集 東洋編 9 清》〔東京：小学館，一九九八年〕三五四頁。

110 西上実〈黃山八勝画冊私考―石涛の景観合成について―〉《山水》東京：小学館，一九八五年，一三二―一八九頁。

111 標榜實景的山水畫，將相距遙遠的名山畫在一圖的先行例子，有將中國大陸南北相隔千里之遙的玄扈山和黃山天都峰納入一圖的明・丁雲鵬《玄扈出雲天都曉日圖》。請參照本書圖版八九之本文。

112 《世說新語》，依據一九八四年北京：中華書局中國古典文學基本叢書徐震堮著《世說新語校箋》本。
關於先前觸及的第四圖〈荊巫圖〉、現在所敘述的第六圖〈魚圖〉、第一四圖〈魚兒圖〉以及後文將舉出的第一五圖〈草石圖〉的自題，參照入谷義高《八大山人詩抄》《文人画粹編 第六卷 八大山人》〔東京：中央公論社，一九七七年〕一三三―一三七頁。
其中關於第一四圖〈魚兒圖〉自題，特別同時引用了饒宗頤氏《八大山人〈世說詩〉解―兼記其甲子花鳥冊―》，來進行解讀。
參照饒《八大山人〈世說詩〉解―兼記其甲子花鳥冊―》《明遺民書畫研討會記錄》香港：香港中文大學中國文化研究所學報，一九七六年，第八卷第二期，五一九―五三〇頁（本文）。
還有，取得饒氏論文時，勞煩了邱士華（台北：國立故宮博物院書畫處助理研究員）、黃立芸（現任國立台北藝術大學美術系助理教授）兩氏。在此特記表達深厚謝意。

113　〈三秦記輯註〉，依據劉慶柱輯註《長安史蹟叢刊 三秦記輯註・關中記輯註》（西安：三秦出版社，二〇〇六年）。

114　「更相覆疏」之「覆疏」，在森三樹三郎譯《世說新語》（《中國古典文學大系 9 世說新語 顏氏家訓》東京：平凡社，一九六九年，三一—四〇二頁）八六頁，一如被翻譯成現代日文「互相交換立場辯論的時候」，應該解讀成「反覆來究明」吧。
但是，因為八大山人自己在自題中記為「如公（道林支遁）法華疏」，疏並非當作動詞覆疏，而認為是取名詞法華經疏之疏來用。這是作「詳察疏」之理由。

115　關於自唐代宣徽院五坊之中的鷯坊、鷹坊、狗坊而來的清代內務府養鷹鷂處、養狗處，依據民國・趙爾巽等《清史稿》（一九七六、七七年北京：中華書局校點本）卷一一八・志九三・職官五・內務府・管理養鷹狗處大臣以下之條。

116　本帖被舶載來日以後之來歷，已幾乎理清了。即，本帖有桑名鐵城拜託江上瓊山（景逸：一八六一—一九二四）書寫之題簽、戊申（明治四一年・光緒三四年・一九〇八）年款之跋文、瓊山跋紙之金箋上有住友寬一氏之鑑藏印「無為庵收藏書畫記」（朱文長方印）以及桑名鐵城本人之鑑藏印「鐵城珍藏」（朱文方印）。是故，鐵城在明治四一年（一九〇八）以前得到了本帖，如同他在自書於帖中蓋內面的前文提及的箱書所言：
八大山人畫，無一點座俗之氣。余三十年來所見山人畫，多贗本而其真蹟罕也。此冊，余襄得之，珍襲久焉。今無為先生（住友寬）一見欣賞，不置仍割愛貽之，并記其由於徽蓋山下菊翠莊。時丁卯（昭和二年）桂月（八月）鐵城山人箑。
可知在昭和二年八月，將藏品其中一件之本帖，轉讓給現在收藏者泉屋博古館，將明末清初四畫僧之名品全部收集於一手的住友寬一氏。
參照實方葉子〈住友コレクションにみる中國繪畫鑑賞と收集の歷史（資料編）〉《泉屋博古館紀要》京都：泉屋古館，二〇〇七年，第三卷，二一—三五頁。
還有，關於本帖的箱書、題簽、跋文等，蒙氏示教。在此表示深摯謝意。
相對於此，關於舶載來日之前的來歷，也需要考察。本帖的鑑藏印記，在第一頁・題記中有「錢唐」（朱文圓印）、「袁氏春圃珍藏」（朱文方印）、「行素居易主人」（白文重郭方印）、第二頁・自跋有「武林袁氏春圃珍藏」（白文方印）、「沂門寶秘」（朱文方印）五方印，因為印文的書體一致，認為全是清・袁春圃之印。
姓袁而字春圃的清代人，若依據楊廷福、楊同甫編《清人室名別稱字號索引（增補本）》（上海：上海古籍出版社，二〇〇一年），只有袁景昭一人。但是，該索引記載袁景昭籍貫常熟（江蘇省常熟市），和本帖之袁春圃為武林（浙江省杭州市）人不同。在本論，將常熟解釋成原籍，而武林為寄居地之籍貫，袁春圃當成袁景昭。
本來，沒有成為該索引之對象的清代人，不可否認還存在有袁景昭以外的可能性。但是這可能性，因為該索引在〈附錄二 參徵書籍舉略〉中所舉出的書籍，即使除去沒有逐一列舉書名的別集或地方志、年譜、筆記、雜著，包含單行本、叢書在內共計高達一一七筆，應該極低。然而，該索引是依據什麼書籍顯示袁景昭的籍貫、字等，目前無法確認。
把袁春圃解釋為袁景昭的，有將趙左《高士山居圖》鑑藏印「袁春圃所藏」當成袁景昭藏印的《中國嘉德：二〇〇六秋季拍賣會 中國古代書畫》（北京：中國嘉德國際拍賣有限公司，二〇〇六年），可知袁景昭是可以對應到的鑑藏家。其印在面對畫面右下隅可見到，雖然可確認是白文方印，但因為模糊，要將印文和《安晚帖》上的印逐一比較對照，很遺憾地並不可能。
參照同書，拍賣品553號。
還有，關於本帖的鑑藏印記等詳情，請參照「資料編 Ⅲ 各作品款識、題跋、鑑藏印記一覽：111 八大山人 安晚帖（山水圖）」。
關於本帖在著錄於《過雲樓書畫記》（藝術賞鑑選珍續輯本）以前由袁景昭所收藏一事，由以下四點可以確認。第一點，該書畫記與明清時代著錄的慣例不同，並不詳細記錄鑑藏印。第二點，將《安晚帖》以《八大山人二十二幅冊》之題名著錄後，接著著錄石谿《達磨面壁圖卷》，這兩張圖現在都由泉屋博古館收藏。第三點，後者的《達磨面壁圖卷》若依據實方氏前引〈住友コレクションにみる中國繪畫鑑賞と收集の歷史（資料編）〉二四頁，一方面有顧文彬題簽「石谿和尚達磨面壁圖 過雲樓鑑藏」，卻看不到袁景昭鑑藏印。第四點，根據謝巍《中國畫學著作考錄》（上海：上海書畫出版社，一九九八年）第六卷・清代・《過雲樓書畫記十卷》六三九—六四〇頁，顧文彬之後裔在中華人民共和國建國後還將收藏品捐贈給國家。以上四點當中，由第一、第二、第四點來看，可知八大山人《安晚帖》和石谿《達磨面壁圖卷》、顧文彬的遺族已經在戰前的更早時期，最早的情況下，在文彬死後（一八八九）不久就賣掉，前者經由桑名鐵城在一九〇八年，而後者則無鐵城的箱書，經由其他人而歸於住友寬一氏所有。從第三點來看，兩件作品不是從顧文彬移轉到袁景昭。從第一點來看，相反地，考慮成只有《安晚帖》從袁景昭轉移到顧文彬並無矛盾。

117　討論和繪畫性時空間表現相關的傳統花鳥畫和文人花卉雜畫兩者的差異，對其歷史開展進行概觀的，有拙稿〈中國花鳥畫の時空—花鳥畫から花卉雜畫へ—〉《花鳥畫の世界 第10卷 中國の花鳥畫と日本》（東京：學習研究社，一九八三年）。請參照同書，九二—一〇七頁，特別是一〇二頁。
還有，花卉雜畫是由蘇軾文人畫觀之確立而開始進行的。明白揭示不拘泥於四季循環之花卉雜畫的本質的，是上述拙稿開頭處所舉，作為論證之基點的米芾已佚失之《梅松蘭菊圖》（南宋・鄧椿《畫繼》卷三・軒冕才賢・米芾條）可知是將春秋的花卉畫在一紙上的作品。
還有，所謂花卉雜畫此分類的名稱，是基於文同已佚失的《雜畫鳥獸草木橫披圖》（《畫繼》卷八・銘心絕品・成都王穉茂先大夫家）。所謂「雜畫」這樣俗的名稱，被認為蘊含了不把自己畫的作品自稱為雅之文人的矜持。
參照拙稿〈總說 五代・北宋・遼・西夏の美術—民族文化の形成と東アジア文化圈の變容〉前引《世界美術大全集 東洋編 5 五代・北宋・遼・西夏》，以及拙稿〈北宋における文人書畫觀の確立〉前引《世界美術大全集 東洋編 5 五代・北宋・遼・西

夏》一一一一二頁，拙稿〈北宋の絵画　北宋大樣式山水画の頂點と文人画の成立─後期〉同

書，九四─一〇一頁，特別是九七頁。

承繼花卉雜畫流脈的最古老現存例子，雖然是壁畫，為以水墨沒骨為基本的遼代晚期《下

灣子一號遼墓甬道東西壁　雙雞・雙犬圖壁畫》，可認為是北宋後期，作為文同等文人墨戲

之一環的花卉雜畫，急速地向東亞世界擴展的例子。再者，畫卷形式的最古老現存例子，為

（傳）南宋・牧谿《寫生卷》，而米芾《梅松蘭菊圖》和文同《雜畫鳥獸草木橫披圖》的本質中，

可解釋成一併接受了有從側視到俯瞰、從抽象空間到具象空間之視點、空間移動的（傳北宋・

徽宗《池塘秋晚圖卷》（台北：國立故宮博物院），來當成自己的作品。

參照拙稿〈中国画家・牧谿〉《牧谿：憧憬の水墨画》（東京：五島美術館，一九九六年）九一─一

〇一頁，特別是九六─一〇〇頁。以及拙稿〈遼の絵画　遼代前期・後期─遼代絵画の開幕と

終焉〉，〈72　双犬図壁画〉〈73　双雞図壁画〉前引《世界美術大全集　東洋編　5　五代・

北宋・遼・西夏》一二九─一三二頁，特別是一三一頁，還有三七〇頁。

參照拙稿，前引〈中国花鳥画の時空─花鳥画から花卉雜画へ─〉九五─九七頁。

譯注1　【名所繪】日本傳統大和繪的重要畫類之一，是描繪和歌的「歌枕」（作為典故之景點）

　　　等名勝景點的繪畫。

譯注2　【舊國寶】日本於西元一九二九年施行國寶保存法，將日本公私收藏中重要的美術品

　　　或建築物指定為國寶。後來又於一九五〇年實施新的文化財保護法，原先的國寶保存法

　　　便被廢止，但為了避免和新法指定的國寶發生混淆，故將舊法所指定的國寶稱為「舊國

　　　寶」。

譯注3　【位相同型】位相・phase，相當於數學中點、線、面的「面」。位相同型・homeomor-

　　　phic，亦譯作「同胚」，意指在一個歐氏空間裡，不管是幾維空間，裡面的兩個集合只要

　　　是緊緻有界的（closed and bounded），從一個集合可以「連續對射」到另一個

　　　集合（A集合鄰近的兩個點，必對射到B集合鄰近的兩個點），那麼，兩個

　　　集合就是位相同型。例如圖示中的橢圓跟三角就是位相同型。作者在此用以

　　　說明各式各樣的的山水畫，可以歸納為幾種構圖形式。

△

○

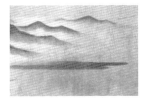

插圖2　南宋　米友仁　雲山圖卷　表現素材

插圖1　（傳）北宋　李公麟　九歌圖卷　局部　中國國家博物館

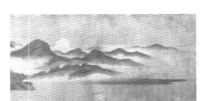

插圖3　南宋　米友仁　雲山圖卷　素材空間

插圖6　杉本博司　北大西洋布雷頓角島，一九九六

插圖5　杜勒　畫花瓶的畫家
畫裸婦的畫家

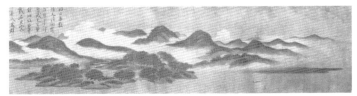

插圖4　南宋　米友仁　雲山圖卷　繪畫空間

插圖8　清　吳大澂　海上三神山圖卷　私人收藏

插圖7　南宋　馬遠　十二水圖卷　北京：故宮博物院

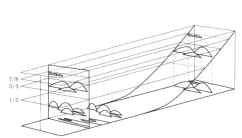

插圖11　寒林重汀圖地面、水面模式圖

插圖10　達文西　東方三博士的禮拜背景素描　烏菲茲美術館

插圖9　嘉峪關七號西晉墓前室西壁
莊園生活圖壁畫

插圖14　北魏石棺仙人騎龍圖線刻　洛陽古代藝術館

插圖13　曲陽五代王處直墓前室北壁
山水圖壁畫

插圖12　一水兩岸構圖模式圖

插圖15　北魏圍屏風俗圖線刻　天理大學附屬天理參考館

插圖16　北齊石棺孝子圖線刻　納爾遜美術館

插圖24　前水後岸　　插圖23　前岸後水　　插圖21　一水環島　　插圖20　一水一岸　　插圖18　兩水一岸　　插圖17　三山型式
　　構圖模式圖　　　　構圖模式圖　　　　構圖模式圖　　　　構圖模式圖　　　　構圖模式圖　　　　　模式圖

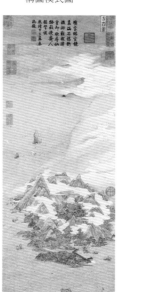

插圖19　南宋　李唐　江山小景圖卷　台北：國立故宮博物院

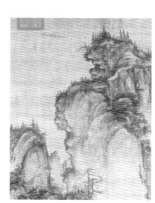

插圖26　本鄉晚景　　　　　　插圖25　（傳）五代　阮郜　閬苑女仙圖卷　北京：故宮博物院

插圖22　明　文伯仁
方壺圖　台北：國立故宮博物院

插圖32　元　高克恭
雲橫秀嶺圖　局部

插圖29　北宋　岷山晴雪圖
局部

插圖28　北宋　郭熙
早春圖　局部

插圖27　北宋　范寬
谿山行旅圖　局部

插圖34　富平縣唐墓墓室西壁
山水圖屏風樣壁畫

插圖30　五代　（傳）董源　寒林重汀圖　局部

插圖31　南宋　米友仁　瀟湘奇觀圖卷
局部　北京：故宮博物院

插圖33　羅沙哈測驗　指定墨跡圖形卡片 I

插圖37　元　黃公望　富春山居圖卷　局部　　　插圖36　五代　（傳）董源　寒林重汀圖　局部（後景）　　　插圖35　五代　（傳）董源　寒林重汀圖　局部（前景）

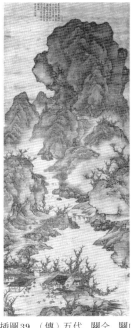

插圖38　現代　黃賓虹　山水圖冊（畫稿一）　私人收藏

插圖40　南宋　梁楷　出山釋迦圖　　插圖39　（傳）五代　關仝　關山
東京國立博物館　　　　　　　　　行旅圖　台北：國立故宮博物院

插圖44　清　石濤　黃山遠望圖（黃山八勝圖冊其中一開）　　　　插圖43　清　石濤　黃山道中圖（黃山八勝圖冊其中一開）
泉屋博古館　　　　　　　　　　　　　　　　　　　　　　　　泉屋博古館

插圖42　沈周蘇州山水全圖之旅行路線圖（《吳派畫九十年展》台北：國立故宮博物院，一九七五年）

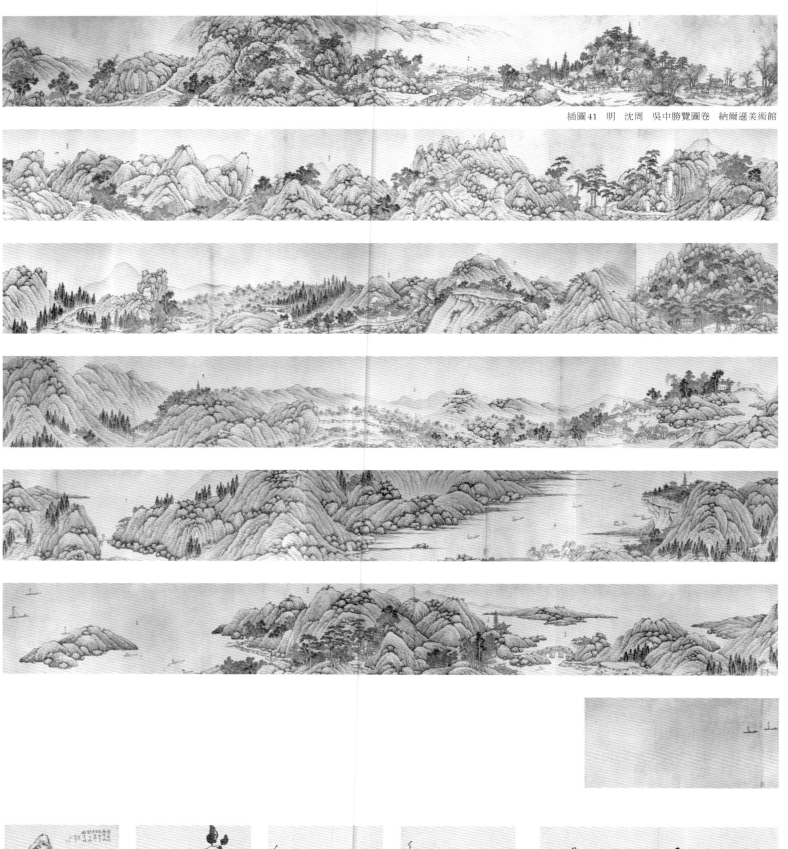

插圖41　明　沈周　吳中勝覽圖卷　納爾遜美術館

插圖45　清　八大山人　安晚帖　全圖　泉屋博古館

插圖47　南宋　（傳）牧谿　寫生卷　台北：國立故宮博物院

插圖48　明　徐渭　花卉雜畫卷　東京國立博物館

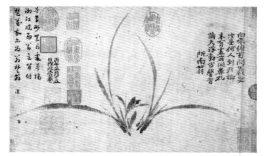

插圖50　南宋　鄭思肖　畫蘭卷　大阪市立美術館

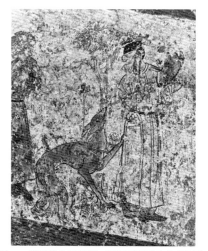

插圖51　（傳）五代・顧德謙（元・佚名）　蓮池水禽圖（對幅）　東京國立博物館　　　　插圖46　唐懿德太子墓第二過洞西壁鷹犬出畋圖壁畫

本 文

前　言

佔了現存中國繪畫大半部分的山水畫，依據其地域性可區分爲華北山水畫和江南山水畫兩大類。華北山水畫，在從吳道子、李思訓等巨匠輩出、山水畫被當成獨立畫科的盛唐、中唐到北宋的這個山水畫黃金時代，雖然以壓倒性的優勢爲傲，但是在南宋以後，其地位漸漸被江南山水畫所侵蝕，到了元代，兩者的勢力變成相互拮抗。然後，從明代到清代初期，江南山水畫反而將華北山水畫的造型語彙吸收殆盡，以此形式，兩者完成統合，繪畫上的南北地域性被消除，同時，中國山水畫最有生產力的時代也迎向了終點。成爲清代以後中國繪畫史重心的，毋寧是進入宋代以後所見新興的花卉雜畫類和舊有的人物畫。關於不僅受到歐洲，也受到我國（日本）影響的近現代中國繪畫史更進一步的開展過程，自然必須以其他視點來眺望。

即使把梁啓超的見解──認爲清代繪畫藝術毫無新發展，而隻字未提任何具體之事（《清代學術概論》）──當成極端的言論，但長久以來作爲東亞文明圈中心的中國文化，屬於其精華的傳統山水畫在清代時結束了它從勃興到衰退的一千數百多年歷史，卻是確實。而在這樣山水畫興亡的歷史當中，具有值得與歐洲繪畫中質量均具有壓倒性地位的基督教繪畫從勃興到衰退的歷史相較之處。如果說基督教繪畫的衰退到尾聲時，歐洲文明的傳佈已達到世界性的規模，那麼山水畫的衰退，並不只是一個個人的繪畫藝術的問題，而可以看作是中國文化全體、甚至是和東亞文明圈全體相關，不容忽視的問題吧！雖然知道許多歐洲畫家的名字，卻連一個中國畫家的名字也不知道，對這樣的事不以爲恥的我國（日本）「四十年目睹之怪現狀」（近代‧吳趼人《二十年目睹之怪現狀》），正是我們自身的東亞文明被歐洲文明壓倒的最明顯佐證。

在此先不陳述文化論、文明論了。在刻劃傳統中國山水畫輝煌歷史的眾多作品之中，我想以一百三十餘件爲中心，摘錄記下對其本質的思考之處。這一百三十多件作品，就如以下所示，無關乎筆者本身見識之高下，雖然已經作爲促進讀者臥遊的「胸中丘壑」（北宋‧黃庭堅〈題子瞻枯木〉《山谷內集詩注》卷九）而矗立著，但登上哪一座丘陵、進入怎樣的山谷，終究是爲了顯示中國山水畫的本質，而按照筆者認爲的適當順序來排列。即使會發生丘壑的南北、時代錯亂的情形，也大膽地不梳理順序。在綜觀歷史開展的前提之下，以造型性爲中心來理解作品，若能參照接下來的《中國山水畫─其造形和歷史》，筆者將深感榮幸。（黃立芸譯）

1　郭熙　早春圖

絹本水墨淺設色　一五八·三×一〇八·一公分
軸　北宋　一〇七二年
台北　國立故宮博物院

代表北宋山水畫的巨匠，作爲宮廷畫家而活躍於當時都城汴京（河南開封）的郭熙（?—一〇八七—?），在其現存傳稱作品《關山春雪圖》〔插圖一一〕、《窠石平遠圖》〔插圖一二〕、《幽谷圖》〔插圖一三〕、《溪山秋霽圖卷》〔插圖一四〕、《樹色平遠圖卷》〔插圖一五〕等圖當中，相當於唯一眞蹟的本圖，是以畫面中央爲基點，使下方斜向和緩向後深入的空間（深遠）與上方崢嶸聳立的空間（高遠），以及面對畫面右方崖壁遮蔽的閉鎖空間與面對左方遠山的開放空間（平遠）兩相對比，具有統合了左右的「平遠」、上下的「高遠」、「深遠」這所謂三遠的構築性的空間構成。並且，將看不見的地平線設定在中央基本視點的高度，從前景的松樹至後景的松樹樹高，以一、二分之一、四分之一的比例遞減，形成一種透視遠近法的完成型態，成爲此後傳統山水畫的規範。

支撐上述表現的，是也能夠表現早春時黃昏的光線和空氣的精緻筆墨技巧。特別是其卓越的淡墨技巧，使得好像爬蟲類般盤踞的近景岩塊，到中景有如積雨雲般向上昇起，以彷彿怪物般的形貌睥睨虛空作結束，成就了作爲自然之物終究不可能存在的奇怪山容表現。被評爲「郭熙，畫石如雲」（元·黃公望《寫山水訣》），奇怪的山容表現，和利用統合三遠法的細緻透視遠近法所達成的空間構成，如此這般地透過精緻的筆墨技巧，形成三位一體。

就如所謂「雲，山川氣也」（後漢·許愼《說文解字》），一方面是大自然之氣的鮮明表現，同時積極地將人類視覺中把「雲」看成「山」的固有連想能力活用於作畫的「畫石如雲」法，是由北宋初的李成所開創的畫法。並且，也是貫串從李成連繫到郭熙的北宋山水畫主流，形成從元代李郭派到明代浙派的華北山水畫系譜的革命性發現。

郭熙過了中年被神宗召入朝廷，到將近八十高齡，一手執行元豐年間（一〇七八—一〇八五）緣於宮城大改建而來的宮殿、官廳壁畫創作，被人歌詠「熙今頭白有眼力」（北宋·黃庭堅《次韻子瞻題郭熙畫秋山》）的大畫家，但郭熙也是一位因兒子進士合格而欣喜，在故鄉河南溫縣縣學的聖堂繪製《山水窠石圖壁畫》（北宋·張邦基《墨莊漫錄》卷四）的極爲平凡的父親。這幅《早春圖》是已經過了古稀之年的郭熙，在擔任宮廷畫家嫻熟於各式工作之際的熙寧五年（一〇七二）所製作的作品，也是一件立於連結李成和元代李郭派的華北山水畫之轉捩點，其歷史地位毫無保留地傳至今日的大作。（陳韻如譯）

插圖 1-3 （傳）北宋　郭熙　幽谷圖

插圖 1-2 （傳）北宋　郭熙　窠石平遠圖

插圖 1-1 （傳）北宋　郭熙　關山春雪圖

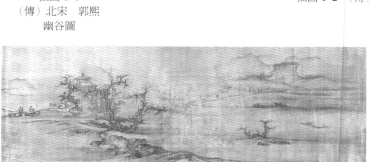

插圖 1-5 （傳）北宋　郭熙　樹色平遠圖卷

插圖 1-4 （傳）北宋　郭熙　溪山秋霽圖卷（局部）

2　傳董源 寒林重汀圖

軸　五代　原作十世紀
絹本水墨淺設色　一九六九×一五六公分
兵庫　黑川古文化研究所

在北宋之前的五代十國戰亂期，與歷經五個朝代軍閥相繼興亡的中原地區不同而相對安定的十國之中，董源（？—九六？）身為江南地方南唐的宮廷畫家，活躍於現今南京，並成為江南山水畫實質上的開山始祖，本圖是其《瀟湘圖卷》〔插圖二—一〕、《夏山圖卷》〔插圖二—二〕、《夏景山口待渡圖卷》〔插圖二—三〕等水墨畫現存傳稱作品中，最優異的作品。

江南山水畫的特長，在於同時追求遠近等空間表現的精緻度，與紙墨等造型素材具有的效果兩方面。因此，其構圖具有將實景如實寫生般表現出來的簡潔感，另一方面，細心地排除無限遠，盡可能限定山、屋舍或人物等表現素材，並使用粗放的筆墨法來表現，同時意圖將絹或墨等造型素材本身的美感放在優先位置。一如「多寫江南真山，不為奇峭之筆」、「皆宜遠觀，其用筆甚草草，近視之幾不類物象，遠觀則景物粲然。」（北宋・沈括《夢溪筆談》卷一七）這樣的評語，確切地描述了此間的情況，董源在作畫時，針對畫面積極使用讓視點前後移動時所發生的視覺性連想，結果使得畫面乍見之下頗為粗放，這樣的董源手法成為足以和李成、郭熙的「畫石如雲」連想法相匹敵的江南山水畫獨特的發現。

一如被稱為「水墨類王維，著色如李思訓」（《圖畫見聞誌》卷三）的董源的藝術，如此這般地，根植於江南的地域性，另一方面，就像在本圖等水墨畫傳稱作品或《龍宿郊民圖》〔插圖二—四〕這唯一的設色畫傳稱作品中所見到的，極盡所能地吸收王維、李思訓等形塑唐代華北山水畫頂點的畫家的成就，而其備來自其本身以超越華北、江南地域性之普遍性為目標的性格，是無庸置疑的。被也留下畫論的北宋四大書家之一米芾評為「平淡天真」（北宋・米芾《畫史》）的董源山水畫，就像董源承以詞人聞名於世的南唐中祖李璟的御旨，與周文矩、花鳥畫家一同合作《賞雪圖》，自己分擔「雪竹寒林」的部分（北宋・鄭文寶《江表志》卷中）所示，蘊藏了能夠統合畫面的卓越技巧，是在南唐宮廷達到全體性且高度文化水準的背景下，形塑其統合藝術一環的存在。

北宋末年，對截至當時為止幾乎一直被等閒視之的江南山水畫積極推介的米芾，對董源畫作評以「一片江南」的定說，與畫出初冬江南水鄉風景黃昏景象的本作相對照來看時，可以理解其成功塑造出江南山水畫的本質，並表現出深刻含蓄的內涵。（白適銘譯）

插圖2-2　（傳）五代　董源　夏山圖卷（局部）

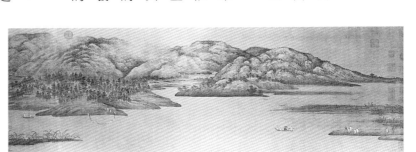

插圖2-1　（傳）五代　董源　瀟湘圖卷

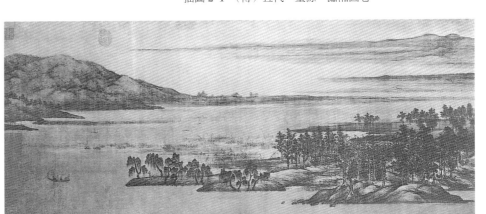

插圖2-3　（傳）五代　董源　夏景山口待渡圖卷（局部）

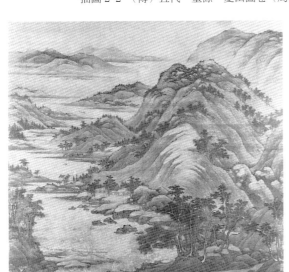

插圖2-4　（傳）五代　董源　龍宿郊民圖

3　米友仁　雲山圖卷

卷　南宋　一一三〇年
絹本設色　四三・二×一九四・三公分
克利夫蘭美術館

本畫卷乃是米友仁（一〇七四—一一五一）在五十七歲時，亦即南宋初建炎四年時（一一三〇）所製作的設色山水畫。他是再次評價五代以來江南山水畫的米芾的兒子，也是現存有足以信賴之作品的最早文人畫家之一。米友仁並沒有中年時期以前、相當於北宋時期的作品流傳於世。而且，《遠岫晴雲圖》（插圖三一）、《瀟湘奇觀圖卷》（一三五年）（插圖三二）、《瀟湘白雲圖卷》（一三五年前後）（插圖三三）等米友仁的其他現存作品，都是晚於此畫才完成的水墨山水畫。因此，本畫卷也是蘇軾出現以後的自覺性的中國文人畫中，現存最古老的一件作品；也可說是米友仁之後，常態性地模仿董源和王詵，同時嘗試水墨和設色兩者的開創性作品。

畫家竭盡所能地意圖超越石綠、鉛白、墨、藍等作為素材的能力界限，自由運用這個能力而實現遠近表現，同時又試圖不超越上述的能力界限而抑制這個能力，追求素材本身所保有的色面美感；後者的手法是繼承董源巨然以來的江南山水畫正統，前者則是可以連結到延續荊浩、李成、郭熙的華北山水畫正統。結果，米友仁不得不選擇面積限制在一定程度之下的小畫面，也不得不將表現素材，如山容、小島、茅屋、釣船等，比董源更嚴格地壓縮到最小程度。

此畫卷的一個特徵在於構圖。與其他畫卷一樣，都是模仿華北山水畫的手法，同時，若將左半部與右半部交換，稍微持在一定高度的合理性透視遠近法所營造的空間構成，採取將視點保縮小右半部，則與接下來即將舉出的牧谿《漁村夕照圖》〔圖版四〕的構圖一致（插圖三一四）。再者，將此畫卷分成四等分，從右算起的第二部分，符合米友仁自己的《遠岫晴雲圖》構圖。換言之，這件作品是由四個正方形連接組成，不管使用幾個一個正方形放在最右端（插圖三五），利用現實空間中不可能的切斷、接合、置換、反轉的操作，依據各種替換組合，可知能夠得到五十六種構圖。若將構圖限定在某種範圍之中，而且使其多樣變化，在被限定的變化之下，同時嘗試追求遠近表現與素材美感，此作品乍看之下，絕非江南水鄉風景的實景描寫一類的作品。

據傳「後享年八十，神明如少壯時，無疾而逝」（南宋・鄧椿《畫繼》卷三）的米友仁，與郭熙、元代黃公望等，共同形成理想中的畫家的老人形象，是代表中國繪畫史的巨匠之一。（龔詩文譯）

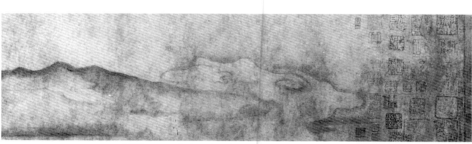

插圖 3-2　南宋　米友仁　瀟湘奇觀圖卷（局部）

插圖 3-1　南宋　米友仁　遠岫晴雲圖

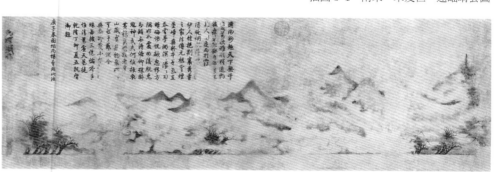

插圖 3-3　南宋　米友仁　瀟湘白雲圖卷（局部）

插圖 3-5
雲山圖卷
（構圖圖解）

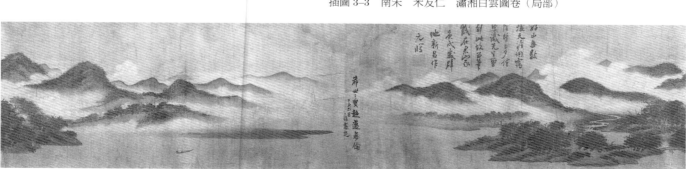

插圖 3-4　南宋　米友仁　雲山圖卷（左右對調）

4　牧谿　漁村夕照圖（瀟湘八景圖卷斷簡）

軸　南宋　十三世紀
紙本水墨　三三.〇×一三.〇公分
東京　根津美術館

宋代江南山水畫中綻放最後光芒的畫僧牧谿的這件作品，連接了同時追求光與空氣表現以及水墨調和的江南山水畫正統；其有稜有角的山容亦與後文將揭示的巨然作品的山容相通。並且，若將其構圖的左半與右半交換位置，而且稍稍放大右半部，應當更容易了解前文所舉米友仁的《雲山圖卷》之構圖吧！二者乍看之下似爲實景描寫，事實上皆不然，因爲二者都是運用限定的構圖，貫徹同時追求光與空氣的表現以及素材美感。

牧谿，在我國（日本）特別被稱爲「和尚」，是鎌倉、南北朝時代以來，持續受到高度評價的畫僧（鎌倉·法清《佛日庵公物目錄》等）。現在，我國（日本）收藏了其現存作品的大部分，從作爲其代表作的《觀音猿鶴圖》〔插圖四-一〕《羅漢圖》〔插圖四-二〕爲首的、屬於道釋人物畫、花鳥畜獸畫的作品，到本圖與《芙蓉圖》〔插圖四-三〕等山水畫、花卉雜畫，如果也包含本國傳存的《寫生卷》〔插圖四-四〕這類作品的話，即使今日依然可以窺知牧谿橫跨極爲廣泛領域的創作活動全貌。其要因在於南宋末元初和元末明初這相對較短的期間兩度發生混亂，這段時期南宋畫的優秀作品大量流傳到我國（日本）。再者，同一時期，中日彼此間的禪僧交流非常盛行，更加速牧谿作品的流入。

這件作品好似實景，實則並非可以指出特定描繪對象地點的實景山水畫，而是在瀟湘八景圖的各種主題中，選擇最小限度的必要表現素材，分別畫成八圖，各圖附上瀟湘八景詩，形成各自四圖的兩卷的其中之一；依據現存四圖可以提出上下兩卷的復原方案〔插圖四-五〕。儘管八景順序尚未決定，但是唯一可以知道的是，在任何作品中皆佔據卷尾的《江天暮雪圖》上，鈐押了被視爲牧谿印章的印文《松屋會記（久政茶會記）》一五七年八月三日）。不管現存或亡佚的圖作，皆在足利義滿手上被改裝成八幅掛物，之後又經歷代表德川家康、松平不昧等時代的掌權者與文化人的收藏。

關於牧谿，自從元代已經出現「粗惡無古法」（元·夏文彥《圖繪寶鑑》卷四等）的惡評以來，雖然還有一部分根深蒂固的見解，認爲牧谿只是對我國（日本）有影響的小畫家，然而僅提出本圖與巨然、米友仁作品的關連，也知上述見解乃是錯誤，並可理解牧谿乃是形成南宋江南山水畫主流的大畫家。牧谿是一方面推進宋元時期的轉換，一方面保持抑制的具有複雜本質的畫家，無疑是與北宋巨然及清代石濤並列，代表中國繪畫史的畫家之一。這令人再次想起，在足利義滿的鎌倉乃至室町時代的我國（日本），對於中國畫理解的水準，確實具有足夠的高度。（龔詩文譯）

插圖 4-1　南宋　牧谿　觀音猿鶴圖

插圖 4-3　南宋　牧谿　芙蓉圖

插圖 4-2　南宋　牧谿　羅漢圖

插圖 4-4　（傳）南宋　牧谿　寫生卷（局部）

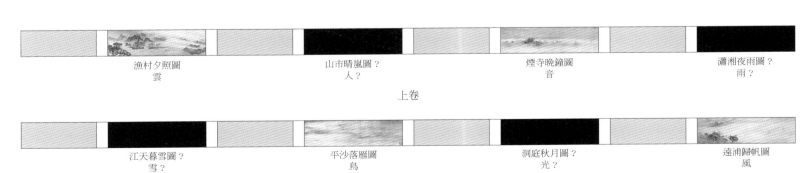

漁村夕照圖　雲　｜　山市晴嵐圖？　人？　｜　煙寺晚鐘圖？　音　｜　瀟湘夜雨圖？　雨？
上卷

江天暮雪圖？　雪？　｜　平沙落雁圖　鳥　｜　洞庭秋月圖？　光？　｜　遠浦歸帆圖　風
下卷

插圖 4-5　南宋　牧谿　瀟湘八景圖卷　復原圖（全作品）

5　玉澗　山市晴嵐圖〔瀟湘八景圖卷斷簡〕

軸　南宋　十三世紀
紙本水墨　三三・三×八三・三公分
東京　出光美術館

本圖與前引牧谿《漁村夕照圖》一樣，是將瀟湘八景圖分別畫於八張圖上的畫卷，在我國（日本）被改裝成掛軸，並被長久珍藏的一件作品。包含本圖在內的八景中現存三圖〔插圖五-一〕的任何一圖，都是在離開足利將軍家之後，歷經豐臣秀吉、德川家康等收藏的名作中的大名作。

玉澗在我國（日本）是一位獲得比牧谿更高評價的畫家。他對室町山水畫的發展所產生的影響，相對於牧谿的影響意外地微小，就像在雪村《瀟湘八景圖卷》〔插圖五-二〕或（傳）狩野元信《妙心寺靈雲院方丈書院之間　月夜山水圖襖繪》〔插圖五-三〕等模仿玉澗的眾多畫例中所見那般，可說是範圍相當廣泛。不過，他在中國山水畫史上所佔有的歷史地位，則遠遠不如牧谿，只不過被認爲是在中唐以來到清代爲止，作爲固定風格被繼承並延續了千年以上的潑墨畫中，遺留下現存年代最早時期作品的畫家而已。而且，本圖事先在面對畫面的左側預留題詩的空白，剩餘的畫面中央至右側空白處形成長方形，沿著這長方形部分的二條對角線，山巒往右上方，即從小橋所在位置朝向中央的山市推進，並在該處以前便已決定。這種表現，與王墨或顧姓等人適當地心安排，可知應是潑灑墨汁之處是在作畫以前便已決定。這種表現，與王墨或顧姓等人適當地根據潑灑墨汁所形成的墨面形狀，來喚起觀者的視覺性連想以形成山容的最初始的潑墨，在某種意義上，看似相似卻又有所不同。這是爲了彌補無法自由採取構圖的最初潑墨畫的缺點，而沿用晚唐便已盛行的手法，風格化的明顯例子。

然而，這種對角線式的構圖法本身與唐代構圖法並不相同，是直接繼承南宋傳統。另一方面，潑墨部分以外的畫面形成不折不扣的留白，僅停留在暗示光線或空氣的存在，這與其說是接近宋代手法，不如說更傾向元代，回歸到山水畫獨立、興起以前的唐代傳統，與牧谿作品中留白所見之處亦充滿施加微妙淡墨的光線和空氣的空間，互爲對照。在中國繪畫史上佔有不容忽視地位的僧侶畫家們共通的特徵，在於保有諸多古代畫法這一點。雖然玉澗原本也可算是其中的一位，但是其評價的重點，毋寧應該是在極度被固定化的風格範疇中，被轉換到與趙孟頫、錢選一樣走在時代前端、嘗試實驗的這一點！在此種意義上，本圖可以稱作是將中國山水畫史數百年的發展凝結於一圖之中的作品。

玉澗，與牧谿相同，是生活在杭州佛寺之中，立於南宋末元初畫史轉換期的畫僧。（白適銘譯）

插圖 5-1　南宋　玉澗　洞庭秋月圖（左）　遠浦歸帆圖（右）

插圖 5-2　室町　雪村　瀟湘八景圖卷（局部）

插圖 5-3　（傳）室町　狩野元信　妙心寺靈雲院方丈書院之間　月夜山水圖襖繪（局部）

6

傳李成　喬松平遠圖

軸　北宋　原作十世紀
絹本水墨　一○五·六×三六·二公分
三重　澄懷堂美術館

郭熙在《早春圖》中運用自如的「畫石如雲」法，誠如米芾所評價的「李成淡墨如夢霧中，石如雲動」（《畫史》）一般，是始於北宋華北山水畫巨匠李成（九一九—九六七）也是明確表現大自然之氣，這種中國山水畫會徹底追求的中國畫固有手法。活用人們的視覺性連想能力，將山、石描繪成如雲一般的「畫石如雲」法，規範了到明代浙派為止跨越數百年的中國山水畫史潮流，一方面是從在潑灑的墨水形狀中發現山水形象的中唐潑墨家脫胎換骨而來，一方面是由被稱作「李營丘（成）惜墨如金」（南宋·費樞《釣磯立談》）的精緻墨法所支撐；如雲的石塊在隨四季朝暮變化的光線與空氣中連貫，使理想性與寫實性毫不勉強結合在一起的山水表現成為可能。

本作品與董源《寒林重汀圖》一樣，都是沒有經過清朝內府收藏，直到近代才傳入我國（日本）的大件立軸作品。雖然在摹寫階段受到郭熙皴法的影響，使得能夠窺見李成風格實際狀態之處，只在於引用唐代樹石畫傳統的雙松，和極端的遠小近大的構圖，或是與《小寒林圖》〔插圖六一〕的岩塊一樣，只利用墨面無須皴法便可以造形的畫面下方的岩塊〔插圖六二〕這幾個部分；

然而，就像《茂林遠岫圖卷》〔插圖六三〕等圖，都是以平遠見長的李成現存傳稱作品中最優秀的作品，這點並沒有不同。尤其是在現存中國山水畫中，其顯著而精緻的松葉表現，被讚賞為「畫松葉謂之攢針筆，不染淡，自有榮茂之色」（《圖畫見聞誌》卷一·論三家山水）的手法，其實際狀態可謂毫無保留地流傳至今〔插圖六四〕。

據傳，李成是唐代宗室後裔，儘管作為士人期待出仕後周，但因無法如願而終日沉溺飲酒，客死他鄉（南宋·王明清《揮麈錄前錄》卷三所引《宋白撰李成墓誌銘》）。他並非職業畫家，而是世代儒者，因為不常作畫又早逝，使他的作品數量很少，可知在北宋晚期米芾已經可以倡導「無李論」（《畫史》）那般程度的稀少。然而，作為畫家的評價則是隨著時代愈晚評價愈高，達到了「至本朝李成一出，雖師法荊浩，而擅出藍之譽，數子之法，遂亦掃地無餘」（《宣和畫譜》卷一○·山水敘論）的激賞。擁有傑出畫家的資質卻不願貫徹，反倒是作為士人的抱負無法伸展，卻得到唐宋山水畫史上第一畫家的意外評價，李成的命運實在也可窺見經常追求「天下國家」，卻不許偶而陷入「玩物喪志」的中國知識份子的悲劇之一端。（龔詩文譯）

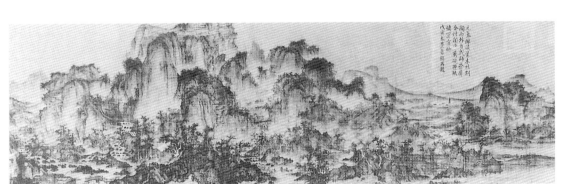

插圖 6-3　（傳）北宋　李成　茂林遠岫圖卷

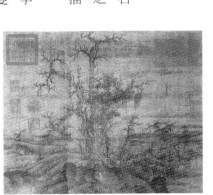

插圖 6-1　北宋　小寒林圖

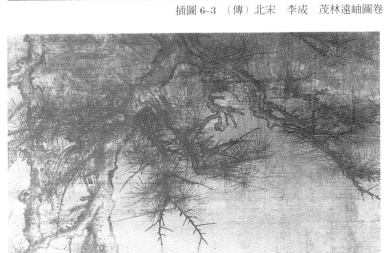

插圖 6-4　喬松平遠圖（局部）

插圖 6-2　喬松平遠圖（局部）

軸　唐末五代　原作九～十世紀
絹本水墨　一八五·八×一〇六·八公分
台北　國立故宮博物院

「恣意縱橫掃，峰巒次第成。筆尖寒樹瘦，墨淡野雲輕。」（北宋·劉道醇《五代名畫補遺》山水門·神品）這是荊浩自作五言律詩的其中一段。

他也在自己的畫論《筆法記》中敘述：「氣者，心隨筆運，取象不惑；韻者，隱跡立形，備儀不俗。」可知藉由隨心所欲且謹慎地運用筆墨，就能將「峰巒」、「寒樹」、「野雲」等個別表現素材，依循視覺性連想等待其自然歸結成一特定形象，再進一步創作。

這符合畫史對荊浩學習王墨的潑墨技法，並活用自己的視覺連想能力來作畫的描述（《宣和畫譜》卷一〇）。並且，也符合傳聞中他發下豪語：「吳道玄有筆而無墨，項容有墨而無筆，浩兼二子所長而有之」，自稱統合了分裂成華北吳道玄之筆的山水畫和江南項容之墨的唐朝山水畫。荊浩是活躍於唐末至朱梁之間，開啓了中國山水畫英雄時代的巨匠，其理由在於他處於被認爲「非畫之本法」（朱景玄《唐朝名畫錄》逸品論贊）的潑墨山水畫、和屬於「畫之本法」的筆和墨兩種山水畫之三者鼎立，華北、江南兩派山水畫對峙的中唐以來唐朝山水畫的三重矛盾情況下，將之統合發展。

然而，荊浩其人據說爲躲避中原混亂而隱居在太行山中的洪谷（河南省林州）。相對於以董源爲代表的唐末五代江南山水畫可說是宮廷文化之精華，華北山水畫的巨匠們，也包含前文所舉出的李成，無論願意與否，在以後的一百數十年間直至北宋中期的許道寧爲止，持續在野。

其中，不只有在李成處世中可窺見的受到束縛的一面，也能夠看到如「滄浪之水濁兮，可以濯吾足」那種〈滄浪歌〉所象徵的中國知識份子處世的堅韌一面。荊浩對於寄來畫絹和詩、吟詠期望之圖樣來求畫的鄴都（河北省大名縣）青蓮寺僧人大愚，既贈畫也答詩，吟詠繪製過程來回應，開頭的詩句即爲此答詩的首、頷聯，也是將文人畫式的創作環境從山水畫興盛的較早期階段開始就支持了畫家這種情況傳至今日的古典例證。

有許多作品描繪廬山，屬於此系列的本圖，一方面採用彼、此兩岸夾一水的《騎象奏樂圖》〔圖版二九〕以來的一水兩岸構圖，又與《富平縣唐墓墓室西壁　山水圖屏風樣壁畫》〔插圖七一〕、《葉茂臺遼墓出土山水圖》〔圖版八〕、（傳）《秋山晚翠圖》〔圖版九〕具有共通性，即從盤踞的岩塊往延伸向上的主山和山頂而去的對岸的構成法，基本上是以筆鋒垂下所形成的皴法來支撐。本圖取代過去評價甚高的《雪景山水圖》〔插圖七二〕而重新獲得關注，是不晚於南宋時期的摹本。（陳韻如譯）

插圖 7-1　富平縣唐墓墓室西壁　山水圖屏風樣壁畫

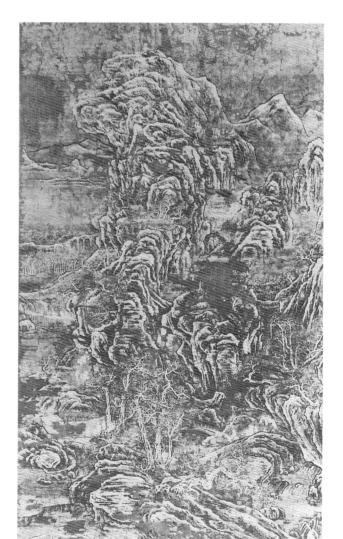

插圖 7-2　（傳）唐末五代初　荊浩　雪景山水圖

8 葉茂臺遼墓出土山水圖（山弈候約圖）

絹本設色

軸　遼　十世紀
一〇六·五×五〇·〇公分
遼寧省博物館

本圖是一九七四年時，與《花鳥圖》（竹雀雙兔圖）〔插圖八一〕一起從遼寧省法庫縣葉茂臺七號遼墓出土的作品，也是目前所知僅存的兩幅確定爲遼（契丹）時代的鑑賞用繪畫、非常寶貴的作品其中之一。

雖然很遺憾地，因爲沒有見到墓誌等的發掘而無法得知正確的建造年代，但是從埋葬了一位與皇帝耶律氏一族並列名門的蕭氏老婦人，且逃過盜掘的七號遼墓的建造風格來看，可以推定約爲十世紀後半，相當於北宋初期。被視爲老婦人遺愛的兩件畫軸，據說原本應該懸掛在建造於主室內，用來覆蓋棺木的木造小堂〔插圖八二〕的東西內壁，被發現當時是呈現本幅及裱具分散掉落地面的狀態。這個裱具雖然與宣和裝所代表的宋代裱裝有相當大的差距，只不過是簡潔的形式，然而就保存與復原製作當初的原始狀態這一點，從繪畫鑑賞史的立場而言，也是十分重要。

如前文所言，這件作品更重要之處，在於其與（傳）荊浩《匡廬圖》〔圖版七〕具有相同的構成法、筆墨法這兩點。亦即，二者的手法在構成法這一點，同樣採取一水兩岸的構圖，前景右方搭配此岸，隔著水流，在前景左方的對岸配置了往中、後景蜿蜒的岩塊，以及向上伸展的主山。而在筆墨法這一點，掌握大輪廓所構成的山容之細部，基本上是依據筆鋒垂下所形成的皴法濃淡淡漸變得完整，並活用視覺性連想而完成。一方面都已經出現相當程度的風格化，但又保有比《匡廬圖》更具初始性的造型。

因此，本圖不僅可以提高《匡廬圖》本身的可信度，而且暗示了作為兩件作品淵源卻已佚失的原山水圖，可能是荊浩本人的紀念碑式作品，可謂寶貴的作品。

另一方面，在以南爲對象的《遼慶陵東陵中室四方四季山水圖壁畫》〔圖版一五〕一樣，可以理解是爲了符合以落葉松原本生長之地、即今日中國東北部爲中心的遼國風土，而仔細思考過後的結果，也表現了興盛期的中國山水畫的地方性。再者，設色的遠山是唐代以來金碧山水畫的餘韻，若一併反覆思考其人物畫法之熟練這一點，那麼這件作品毋寧是熟悉傳統手法的遼國畫家，吸收唐末五代先進的華北山水畫風格後所完成的作品，顯示遼代對於中國繪畫的理解水準極高。並且，在畫中描繪「琴棋」的此作，若存在有以「書畫」爲主題的另一幅，也有可能是兩幅組成「琴棋書畫」的對幅。（龔詩文譯）

插圖 8-2　葉茂臺遼墓石棺收納小堂

插圖 8-1　葉茂臺遼墓出土花鳥圖（竹雀雙兔圖）

9　傳　關仝　秋山晚翠圖

軸　五代　原作十世紀
絹本水墨設色　一四〇‧六×五七‧三公分
台北　國立故宮博物院

據說是長安（陝西省西安）人的關仝，是與出身於營丘（山東省淄博）的李成將五代至北宋初年華北山水畫二分東西的巨匠，超越其老師荊浩，獲得出藍之譽（《圖畫見聞誌》卷一‧論三家山水）。然而，就關仝的情況而言，因為他是師承荊浩的直傳弟子，反而只限於發展老師的手法而有歷史地位受限的傾向：相對於此，略微年少的李成情況，相反地因為不得已只能透過作品私淑，遂使得將荊浩手法作為對象來進行其創作活動成為可能，因此跳躍式地成為「畫石如雲」法的創始者。

雖說如此，本圖仍是非常充分地把與李成並駕齊驅的關仝力量傳到今日的，不晚於北宋的寶貴摹本。雖然畫中可以看出相當多後人的補絹、補筆，但仍是使人可以回想起在造型語彙被匯整以前的中國山水畫英雄時代之多樣嘗試其中一部分的優秀作品。例如，看慣宋元以來山水畫的眼睛乍見本圖構成法時會覺得奇怪，但若仔細觀察支撐這種構成法的本圖皴法，應該也會同意它是承襲了基本上將筆鋒垂下的荊浩皴法。而且，其構成法，例如從切入的山谷那一方望向遠山等，與（傳）荊浩《匡廬圖》和《葉茂臺遼墓出土山水圖》的「山前窺山後」的深遠表現有共通點，不過就如同被評為「上突巍峰，下瞰窮谷，卓爾峭拔者，同能一筆而成，其煉擢之狀，突如湧出」（《五代名畫補遺》山水門‧神品）那般，成功創造出具有更加複雜之岩石皴摺的空間。

倘若說，藉由將中唐潑墨畫家以來尚未定型化的連想以如雲般的山體來總結，將連想限定在某個範圍內，而成功將連想從單只是畫面上的筆線、墨面等問題切割出來的是李成，那麼，較忠實地師法荊浩，並徹底執著於與畫面上的筆線和墨面相關的連想，使之達到頂點者，則可說是關仝吧！

關仝在中國山水畫史上為人所知的還有另一面，據說他對畫中人物並不精善，常有仰賴其他畫家代為描繪的情況（《五代名畫補遺》同條、《宣和畫譜》卷一〇‧山水）。本圖是件全然不見畫中人物的作品，或許正是緣此之故。能夠高度運用那種從原本不特別具有意義的筆線或墨面的擴散，看出曲折繁複山容的視覺性連想的能力，與必須正確地描繪一點一畫的人體表現手法，或許並不相容。還有一件應該被考慮的傳稱作品《關山行旅圖》〔插圖九-1〕，或許可解釋成是關仝這樣的創作手法中斷後多少還被保留下來的稀有摹本。（陳韻如譯）

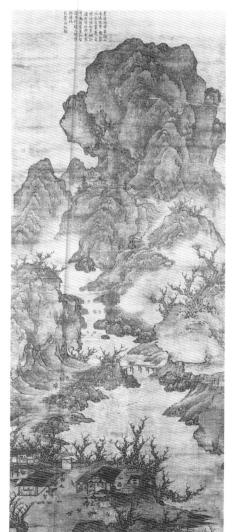

插圖 9-1　（傳）五代　關仝　關山行旅圖

10　岷山晴雪圖

軸　北宋末南宋初　十二世紀
絹本水墨淺設色　二五‧二×一〇〇‧七公分
台北　國立故宮博物院

若根據元‧莊肅《畫繼補遺》（卷下）和元‧夏文彥《圖繪寶鑑》（卷四）的記載，從北宋末到南宋初之間光是為人所知的，至少就有五位郭熙弟子以畫院畫家的身分活躍著，各自分擔或繼承了由其師所確立的統合式山水畫風格。然而，若與基本上回歸到比郭熙更早一代的范寬風格，並導引出後續南宋時代風格的同時期畫院畫家李唐相比較，這些郭熙風格較直接的追隨者雖然只在歷史上佔據極小位置，但他們不僅在兩宋之際的畫院，就連在當時畫壇整體，都被認為保有相當大的勢力。

就此意義而言，本圖比郭熙《早春圖》等更強調明顯的塊量感，畫出如雲般的山石當成主山或岩塊，另一方面放棄了將此岩塊置於充滿光和空氣的統一性空間表現中，只將李成以來「畫石如雲」法最顯著的特徵擴大到極致，正是具備了可稱為出自郭熙嫡傳弟子之手的作品的本質。其中，雖然被譽為「謹密優於三人」（《畫繼補遺》卷下）的胡舜臣留有帶著落款的《送郝玄明使秦圖卷》（插圖一〇‧一），而被指為「工畫小景山水」（《畫繼補遺》卷下）的楊士賢也同樣有傳稱作品《前赤壁賦圖卷》（插圖一〇‧二），但若是考慮畫中如雲的山體僅見於前者中景到後景的山容表現而已，本圖解釋成是如同被記載為「能作大幅山水」的顧亮，或據傳「畫重山疊巘，頗繁冗」的張著，或者是他們周邊試著較忠實地依循郭熙風格的北宋末南宋初畫家的作品，應該是妥當的。

本圖主山並非像《早春圖》主山那般堂堂聳峙於畫面中心，而是移到接近南宋盛行的所謂「邊角之景」的主山位置，這也能作為前述推論的有力佐證吧！毋寧是單純化的、已可稱為「雲頭皴」的型態感覺，成功產生出一種比一貫造型語彙所支撐的「畫石如雲」法更容易了解的作品。

這件作品本身，相對於要求較高度造型能力的荊浩、關仝或董源、巨然的手法，如實呈現了李成、郭熙手法之卓越造型能力的容易度及造型形上的可能性，同時，也使人想像郭熙的弟子們較為簡明的作品群對於後世元代李郭派等的強盛影響力，與具有複雜、多彩本質及面貌的李成、郭熙本身作品相比，竟毫不遜色，是顯眼之存在。實際上，在繼承、變型自（傳）荊浩《匡盧圖》構圖的一水兩岸構圖全體之中，本圖此岸由松樹和旅人所構成的部分〔插圖一〇‧三〕，正是被元代李郭派的唐棣《歸漁圖》〔插圖四十二〕等構圖所採用。（陳韻如譯）

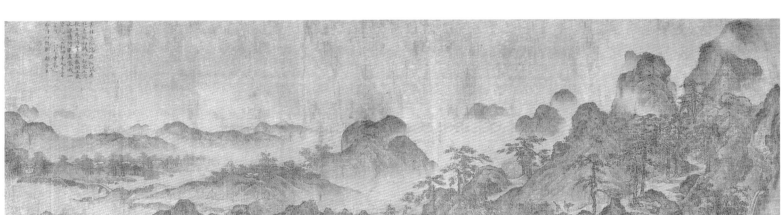

插圖 10–1　北宋末南宋初　胡舜臣　送郝玄明使秦圖卷

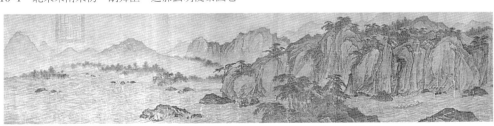

插圖 10–2　（傳）北宋末南宋初　楊士賢　前赤壁賦圖卷

插圖 10–3　岷山晴雪圖（局部）

11 范寬 谿山行旅圖

絹本水墨淺設色　軸　北宋　十一世紀
二〇六·三×一〇三·三公分
台北　國立故宮博物院

范寬是華原（陝西省耀縣）人。繼李成、關仝之後，是擔負北宋初期到中期的華北山水畫，中國山水畫史的代表畫家（《圖畫見聞誌》卷一·論三家山水）。

本圖，就如同「李成筆跡，近視如千里之遠。范寬之筆，遠望不離坐外」（北宋·劉道醇《聖朝名畫評》卷二·山水林木門·范寬）的讚譽，是將范寬的真實面貌傳至今日的唯一大幅作品，也以當作郭熙定義為「自山下而仰山顛，謂之高原」（《林泉高致》）（《林泉高致》山水訓）的「高遠」典型例證而為人所知。並且，因為本圖也經常被舉出用來作為符合黃土高原實際景觀的寫實山水畫的具體例子，所以也可同意，本作符合《聖朝名畫評》所記載的「居山林間，常危坐終日，縱目四顧，以求其趣。雖雪月之際，必徘徊凝覽，以發思慮」，是基於對自然的細緻觀察而畫成。還有另一件採用南宋對角線構圖法的《臨流獨坐圖》〔插圖一一〕，則可以視為北宋末南宋初李唐出現以後，對范寬再評價的過程中所繪製的，一個摸索地域性之再興的南宋華北系山水畫例子。

然而，本幅巨作若解釋為全都是基於寫生而成立，顯然是一太輕率的論調。例如，中景斷崖上格外高出的針葉樹，位於畫面左右二分的中軸線位置，明顯地呈現本作品全體構圖的對稱性。再者，相對於此針葉樹的右下方，遮蔽視線的樹林和樓閣呈扇狀展開，在左下方則有誘導著視線的瀑布和溪谷也同樣呈扇狀開口，說明了本圖的結構也充分留意到畫面表現的交替性。並且，若將前景的岩塊在畫面中佔有的高度當作一的話，那麼中景樓閣和樹林則是二，後景的主山為四，可知此作品一邊巧妙地運用對稱性和交替性，採用了確定本作被稱為高遠構圖的極為建構性的手法。

范寬被認為一開始是學習李成畫風（《聖朝名畫評》同條、《宣和畫譜》卷一一·山水）。據說北宋中期天聖年間（一〇二三—一〇三一）仍在世的他（《圖畫見聞誌》卷四），在北宋初期到中期的李成評價逐步確立的過程之際正值青壯年期，追求自我的手法而苦戰，結果就是在自己所生活的西安至洛陽一帶的秦嶺、崤山山系中尋求素材，跨越李成學習荊浩（《畫史》），將筆鋒略略垂下形成短線，再重疊這些短線來畫出石頭和山岳，表現出壯大高遠的景象。李成在山東到河南的平原之間尋求主題，以「畫石如雲」法創造出平遠景象，范寬是根植於比起接近李成更接近荊浩的那種地方性，採取較「寫實性」的手法，成功脫離了「畫石如雲」法的非現實性，並獲得了普遍性。（陳韻如譯）

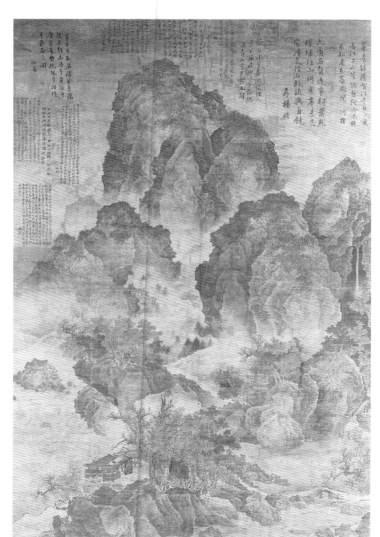

插圖 11-1 （傳）北宋　范寬　臨流獨坐圖

12　傳 巨然　蕭翼賺蘭亭圖

軸　北宋　原作十世紀
絹本水墨淺設色　一四一×五六公分
台北　國立故宮博物院

巨然（?—九六—?）是江南山水畫實質上的開創者董源的直傳弟子，也是中國繪畫史上扮演重要角色的僧侶畫家當中，留有能提供充分考察之傳稱作品的最早人物。再者，由於五代十國的南唐滅亡，他和以詞人身分聞名的後主李煜一同歸順北宋，因為他是在歸順北宋的中年之後才開始採用李成手法（北宋・蘇耆《次續翰林志》），故與范寬不同，其影響明顯地保留在將山容統一成有如把梯形上邊斜切掉後的有稜有角▲形及其反轉形式的李成「畫石如雲」法進一步脫胎換骨的結果，與描繪半橢圓▲般圓緩山容的其師董源全然不同，成為巨然風格的特徵。並且，將視點置於畫面一半高度之處，進行較合理的空間表現的目的，也是將可換句話說把山、石統一成如雲一般形式的李成「畫石如雲」法，反映了亡國畫家接受當時華北山水畫的手法，卻不得不在兩種山水畫中選擇折衷道路的困難立場。

然而，江南山水畫的本質在此作品中隨處可見。若將本作品的構圖反轉縮小，可知被轉用在前文所述的米友仁《雲山圖卷》四等分後右起第二部分的構圖。此外，牧谿《漁村夕照圖》將本作品構圖的一部分反轉、與之共用，並採用了將《雲山圖卷》左右互換後之構圖，畫中配置了與本圖構圖一樣由有稜有角山容所形成的更為大觀式的空間表現，和紙、墨等素材本身所產生的美感效果，藉由排除無限遠而相互拮抗：如果同意在作品品質更高的（傳）巨然《層巖叢樹》（插圖二二一）中也有嘗試過相同山水表現的跡象，那麼這件作品的構圖本身是以其之前時代的其他作品為基礎，在限定範圍內盡可能地表現空間，也追求筆墨微妙的墨色調變化，形成江南山水畫的典型而為人所知。還有，接受唐太宗命令而來意圖騙取王羲之《蘭亭序》真蹟的蕭翼，在前、中、後景三度出場，以異時同圖法為之，一如（傳）董源《龍宿郊民圖》（插圖二四）中也可窺見的，顯示出與華北山水不同，仍保有敘事性的江南山水畫特徵。

巨然在淳化三年（九九二）左右，受到李成的影響，於北宋翰林院玉堂繪製山水壁畫，這件壁畫在華北山水畫完成其壓倒性創造的北宋時期，作為存在於汴京的江南山水畫的確切基準作品，在北宋對於江南山水畫再評價時扮演了重要角色，同時，可推測它在將華北收入版圖的金代期間也擔任同樣的重要角色。本圖就此意義而言，可以說是一件於北宋末對江南山水畫再評價時期所製作的，有著明確根據的摹本。（陳韻如譯）

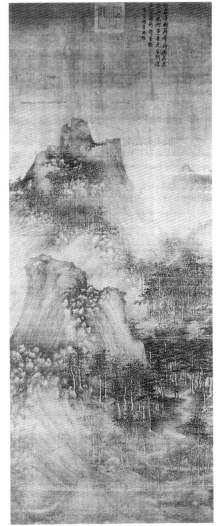

插圖 12–1　（傳）北宋　巨然　層巖叢樹圖

13 燕文貴 江山樓觀圖卷

卷 北宋 十一世紀
紙本水墨淺設色 三三·〇×一六一·〇公分
大阪市立美術館

燕文貴在五代、北宋巨嶂式山水畫的開展過程中，以「燕家景致」(《聖朝名畫評》卷二·山水林木門·妙品)受到謳歌，同時他也是開創出北宋初期至中期翰林圖畫院所盛行的，以精緻描寫爲特色的宮廷山水畫風格的畫家。而且，不只是山水畫，人物畫等也頗爲擅長(同書卷一·人物門·能品)，就這點而言，他與連繫南宋至明代浙派宮廷畫家的畫院畫家們共通，是最早能具體實現廣泛幅度畫技的山水畫家，與約略同時代的在野職業畫家范寬，立於社會的、繪畫史的對照位置。

出身江南(浙江省湖州)而成爲活躍於這段時期的第一等畫家，可謂特例。然而，據傳其畫業之初是學自河東(山西省)的郝惠：本圖山容與《溪山樓觀圖》(插圖三一)一樣，是重複疊加淡墨短線，再以濃墨輪廓線總結而完成，就這一點，實際上可以窺見范寬山容表現的影響。反之，後景遠山位於畫面太過上方之處，在空間表現的合理性方面稍有不足，這一點，就如同畫家的出身，假若被認爲是受到董源山容的影響，誠如「不師於古人、自成一家」(《聖朝名畫評》卷二)的評價，都是可以解釋爲藉由貫徹地方性而巧妙融合具有普遍性的華北山水畫與江南山水畫，意謂著一邊削弱地方性而達到普遍性的宮廷折衷風格的成立。可知從此之後到清朝的數百年間，華北與江南山水畫持續保持對立與統合的圖式，因此在華北山水畫的主導之下，不僅統合南北兩種山水畫，而且自消弭唐朝山水畫的三重矛盾狀況的荊浩以來，迎向第二次的大型轉換期。

彷彿從前段的江邊開始，穿過點綴在中段山麓之間樓觀的步道和旅人，引導著觀者的視線，而從後段連綿山巒來襲的風雨，阻斷了旅人前行，同時也產生了中止視線行進的功能：本畫卷這般令人深感熟悉的構成法，以及支撐此法的細密描寫，是現存中國山水畫中引以爲榮的最高水準，也可見於《溪山樓觀圖》。再者，這種手法也反映在身爲宮廷畫家的遙遠後輩郭熙的《早春圖》中景樓閣和旅人的細微表現，如實地呈現出這段時期宮廷畫家因應皇帝和皇族要求、或國家需要，自由又熟練於大畫面製作和小畫面製作的傑出能力。

據傳「江海微賤」的人物，其技藝被承認之後，一入畫院便出人頭地，製作出明顯受到同時代在野大畫家影響的作品而廣受歡迎。正是因爲這種文化上的兼容並蓄，成爲建立比其他任何時代都更優秀的宋代繪畫高峰的原動力之一。本圖是找不到其他類似例子的作品，也是與《溪山樓觀圖》共同成爲燕文貴傳稱作品雙璧的畫卷。(龔詩文譯)

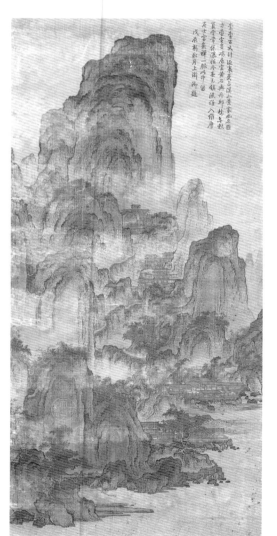

插圖13–1 (傳)北宋 燕文貴 溪山樓觀圖

14
夏秋冬山水圖（四季山水圖現存三幅）

絹本水墨設色　一二六・九×五四・五公分（夏）、一二六・三×五五・二公分（秋）、一二七・八×五五・二公分（冬）　軸　南宋　十二世紀
（夏）山梨　久遠寺、（秋冬）京都　金地院

本圖雖然欠缺春景，但卻是集合了唐宋時期特別盛行的四季山水圖現存範例中最古老的畫軸形式作品；從面對畫面右方往左方，依照由春到冬的四季推移，結合從下午到黃昏的畫夜時序，作爲具有這般高度時間表現的現存範例，也可以說是最古老的。並且，遮蔽、誘導視線的各式空間表現，在每一幅是以對角線構圖爲基礎，與其雙重的時間表現密切結合，在這一點上，本圖也是應該被關注的作品，同時是將唐宋時期所嘗試的多姿多采時空間表現之一斑傳至今日的寶貴連幅遺物。

從清風吹拂著以紅色略加烘染山邊的，有如牆壁般遮蔽視線的斷崖的夏景開始，接著是由閃耀金色的雲彩所拖曳的廣闊天空之中，由雙鶴飛舞引導視線的秋景，最後則是以隔著黑暗開始擴散的山谷，野猿戲遊其中，瀑布懸落而遮蔽視線的冬景作爲結束。例如，在沿著兩條對角線平行伸展的枯木側邊，秋景的竹林，因爲日落光線較多，不論輪廓線或色彩都用明確的石綠和墨色的鉤勒填彩，同樣沿著對角線的多景竹林，因爲白雪開始堆積的薄暮光線稀薄，輪廓及色彩都不明確，有如僅以墨色完成的沒骨畫法畫成那般，其時空間表現，以一年與一日的時間差異產生變化的光線和物象諸相，在引導並同時遮蔽視線的對角線構圖上巧妙地完結、成立，而荊浩、關仝、李成、范寬相接續的「四時山水圖」（《圖畫見聞誌》卷二、三、四）系譜，亦承繼了將早午晚三時一日的時間繪製成壁畫的唐末張詢《三時山水壁畫》（同書卷二）和將四季一年的時間繪製於屏風的盛、中唐時期的王宰《畫四時屏風》（《唐朝名畫錄》妙品上），成爲清楚顯示本作正是以雙重時空間表現爲機軸的證據。

成爲獲知其製作環境和時期的最有力線索，便是皴法。因爲我們可以認爲，一如在（傳）李唐《晉文公復國圖卷》（插圖[14-1]）或《地官圖》（三官圖之一）（插圖[14-2]）中可見到的一般，將郭熙系統的「雲頭皴」和李唐系統的「斧劈皴」加以混淆的這種皴法，是只有在已被當作傳統式手法用於故事人物畫或道釋畫的郭熙系統皴法，一邊被新手法的李唐系統皴法持續滲透，並且兩者保持微妙平衡關係的直到南宋中期爲止的畫院中，才可能產生的一種試驗。本圖在此種意義上可以被理解爲，是出自接續後者的馬遠或夏珪出現，李唐皴法因而成爲決定性的南宋時代風格之前，繼承以郭熙爲中心的北宋後期畫院餘風的佚名畫院畫家之手的作品。

此外，本圖另可被認爲是足利義滿所藏（傳）徽宗《山水圖（四幅）》（室町·能阿彌《室町殿行幸御飾記》、《御物御畫目錄》）中的三幅殘件。再者，在離開室町將軍家之後，春景佚失，自江戶初期開始，夏景和秋冬景分別收藏於久遠寺和金地院，直至今日，其中僅有夏景一圖傳說不是由徽宗，而是由胡直夫所繪製。（白適銘譯）

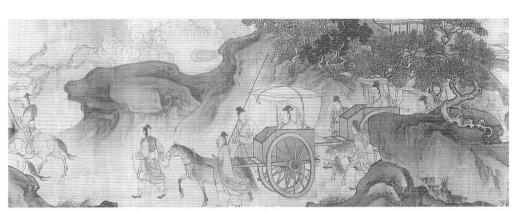

插圖14-1　（傳）南宋　李唐　晉文公復國圖卷（局部）

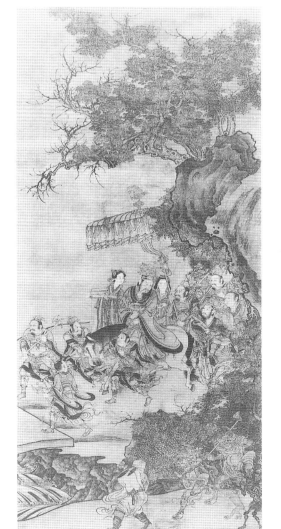

插圖14-2　南宋　地官圖（三官圖其中一幅）

15 遼慶陵東陵中室四方四季山水圖壁畫

壁畫　遼　一〇五五年
灰泥地設色　（各）約三七×六〇公分
內蒙古自治區赤峰市巴林右旗

本圖位在與父親聖宗一起打造出遼代最興盛時期的遼興宗（一〇三一—一〇五五年在位）的陵墓慶陵的東陵中室，隔著各個廊道出口，面向環繞東西南北的四壁壁面，從左到右、從上往下觀看，由春景（東壁）開始，經過夏景（南壁）、秋景（西壁），至冬景（北壁），是沿著順時針方向推移時間，然後回到原點。它是具有與《夏秋冬山水圖（四季山水圖現存三幅）》〔圖版一四〕中可見的鑑賞用繪畫慣例全然相反的時間方向性的四季山水圖例子〔插圖五一〕。本圖也是依循中國古代宇宙觀的陰陽五行之說，在現實的東南西北四方，配置春夏秋冬四季，創造出四方與四季完備的小宇宙的四方四壁障壁畫中，現存最古老的具體作品之一。

在其之前的作品有黃筌畫於後蜀八卦殿的《四方四季花鳥圖壁畫》（九五二年）（北宋黃休復《益州名畫錄》妙格中品），以及我國（日本）平等院鳳凰堂中堂的《四方四季九品來迎圖壁扉畫》（一〇五三年）〔插圖五二〕：二者皆在表現四季的繪畫性時間這一點上，又可定位為與私領域完全相反的，包含政治性、宗教性理想的公開性作品。再者，在相當於五代、北宋時期的東亞世界中，毋寧是在邊陲地區製作的這三件公開性作品，其淵源可以溯及活躍於盛唐中唐的王宰《畫四時屏風》《唐朝名畫錄》被推定為早就在以唐代長安為中心的關中地區所進行的四方四季障壁畫，可以更進一步認爲是其先行例子。

此畫一方面承襲了利用始於魏晉南北朝時代而幾乎完成於五代的深遠法，來構成空間的五代、北宋山水畫之成果，另一方面則繼承了尚未分化成山水、花鳥、畜獸等唐代花鳥式山水畫的傳統，具有小景畫的性質。一邊以唐代為基礎，同時也接受五代、北宋影響的慶陵東壁壁畫的這種性質，可以解釋為是在具有壓倒性影響力的唐代文化與當時的五代、北宋文化之間，試圖確立國家性、文化性的認同，與北宋自身、高麗以及平安時代的我國（日本），同樣都是東亞世界中追求民族文化之一環。

關於本壁畫，在京都大學調查隊於一九三九年的調查時，曾經有以下報告：在調查時間的九年前因為被大規模盜掘，崩壞日益嚴重《慶陵》；伴隨契丹文署名的前室《功臣圖》〔插圖五三〕等外，其餘全部可認爲已經化爲烏有，但由於京大隊的保存處理奏效，可知至少殘存至二〇〇三年因赤峰地震而崩壞爲止。

並且，本圖也是作為以下看法的反證之作：未經詳細調查中國遺物和文獻，便主張我國（日本）的四季繪，乃是試圖畫面面向南方而被描繪等的愚見，以及無法指出具體例子卻強辯著名的中國山水畫，月次繪乃是平安時代以來的獨自創作的俗見。（龔詩文譯）

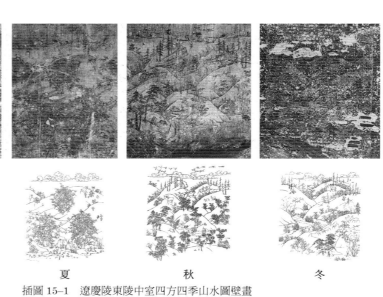

春　　夏　　秋　　冬

插圖 15-1　遼慶陵東陵中室四方四季山水圖壁畫

插圖 15-2　平安
平等院鳳凰堂中堂
四方四季九品來迎圖
壁扉畫

插圖 15-4
遼慶陵東陵墓門門衛圖壁畫

插圖 15-3
遼慶陵東陵前室功臣圖壁畫（局部）

16　傳 趙令穰　秋塘圖

軸　北宋　十二世紀
絹本水墨設色　三二・二×四二・二公分
奈良　大和文華館

相對於《遼慶陵東陵中室四方四季山水圖壁畫》〔圖版一五〕的四季表現，例如，鴨子等水禽的描繪達到足以辨識出亞種、雌雄那般的正確，具有與今日中國東北地方自然景物相符合的縝密程度，並具備創造出一個完整小型世界的公眾性格，這件作品的性格，則完全是私密性的。

而且，對畫家來說，僅僅使用了極度親近且有限的景物來展現季節感的這一點，也遠遠凌駕於《夏秋冬山水圖〔四季山水圖現存三幅〕》〔圖版一四〕之上，在葉子盡落的柳樹或枯木所矗立的水邊附近戲水的水鳥，就像可以確知是慶陵東陵壁畫上也出現的赤筑紫鴨那般被明確地描繪出來，另一方面，與在帶有藍色調的晚秋薄暮天空中翻翔的飛鳥相呼應，喚起觀者的強烈共鳴。

這種表現是因爲這個畫家身上被賦予的地理性條件，與中國東北地方相比，更接近於我國（日本），而且被直率地加以繪畫之故。再者，這也是因爲要對某地區的所有生物甚至連花草都要完全涉獵的公共眾格，以及與對肩負著只在文人彼此間才能了解的意義，如墨竹般的景物縱橫揮灑毫不厭倦的私密性格都不相同的造型理念之下，被加以繪畫的緣故。

在將公眾、私密的「四季山水圖」繪製於小畫面的前提下，以某些地區、某個季節景物的親密且簡明的表現作爲目標，由本圖所代表的「小景」（《圖畫見聞誌》卷四・惠崇條、《畫繼》卷七・小景雜畫），就此種意義而言，可以說是寫生式的，如同在繪畫上呈現向未分化狀態的慶陵東陵壁畫中亦可窺見的，可以理解爲源自應屬於山水畫、花鳥畫的表現素材仍以兩畫科尚未成熟的狀態而並存的唐式山水花鳥畫。並且，花鳥、山水分別以設色、水墨描繪，這一點可以看出本圖與將人物、山水分別以設色、水墨描繪、追求同樣效果的董源等人作爲淵源的江南畫的關連，並可推測是作爲五代、北宋巨嶂山水畫發展的旁支，在江南地區不斷地被繼承。小景到了北宋後期成爲不可忽視之潮流，毋寧該說是達到與新興的墨竹一同被統括分類的地步，無非是因爲它與刻意限定表現素材、造型素材來進行創作的蘇軾出現以後的文人畫之間，雖然微妙地矛盾卻有共通的本質，而且兩者約莫同時期再次出現於畫壇《宣和畫譜》卷二〇・墨竹小景附）。

本圖是現今最能傳達據說被禁止離開開封、洛陽周圍，不得不以身邊風景作爲對象的北宋宗室「小景」畫家的歷史地位的作品。在畫面左端及下端僅能見到枯木的上部，二棵柳樹當中，左方柳樹更是誘導出往左的動勢，枝條末端則消失無蹤，本作被認爲與《湖莊清夏圖卷》〔插圖六一〕等作品一樣，原是尺寸更大的畫卷其中一部分。（白適銘譯）

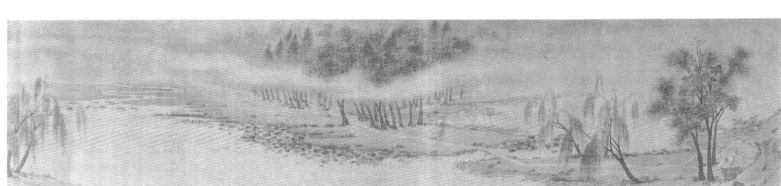

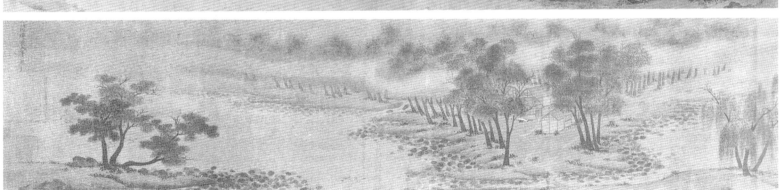

插圖16-1　（傳）北宋　趙令穰　湖莊清夏圖卷

卷　北宋　十二世紀
絹本設色　四五·三×一六五·六公分
上海博物館

以蘇軾、米芾等人為中心的北宋後期文人畫運動，是以自覺性地限定表現素材、造型素材來進行創作為目標，這一點孕育了肇始於趙令穰等人的小景山水畫類型，同時，亦助長了回歸到山水畫源頭之唐代山水畫的復古運動，促進了兩宋過渡時期設色山水畫的再創造。身為此文人畫運動的贊助者，同時在與唐代金碧山水畫相對的五代、北宋時代青綠山水畫的創造上扮演最重要角色的畫家，就是王詵（？—一〇九—？）。

本圖是據說兼擅水墨及設色兩種山水畫的王詵，其傳稱作品中最優異的一件，附有蘇軾的題畫詩〈書王定國所藏煙江疊嶂圖〉（一〇八八年）《東坡全集》卷一七，雖然被認為未必是與被推測體現了詩書畫合一的原卷有直接關係的作品，但是，一如被評為「王詵，學李成皴法，以金碌為之，似古今觀音寶陀山狀。作小景，亦墨作平遠，皆李成法也」（《畫史》）的如雲般山石，以五代、北宋式的青綠清楚表現〔插圖七一〕，是將王詵開創出的所謂青綠山水這樣的設色山水畫新局面流傳至今的寶貴範例。然而，其山水表現在卷首配置較小之此岸，而在卷尾配置具有主山的對岸，中間展開廣闊的水面，一方面機智地改變基本構圖法，另一方面承襲了在空間表現上相當卓越的李成、郭熙等五代、北宋山水畫的成果，與唐代金碧山水畫產生迥然不同的自我性格。加上在追求造型素材的美感效果這一點上，與趙令穰的小景相同，可以看到與江南山水畫的關連。完成了由華北山水畫所主導的兩種山水畫統合的嘗試。這被推測是承繼了年長的宮廷畫家郭熙已經在《早春圖》中，將包含美感效果在內的精緻筆墨技巧、縝密的空間構成和怪異的山容表現變成三位一體，並成功吸收自燕文貴以來的江南山水畫的作法，清楚顯示出這個時期華北山水畫對等地朝向與江南山水畫統合的趨勢。

雖處於英主宋神宗之妹夫的地位，卻因行為不當而遭流放，受到蘇軾文字獄事件的連坐，連官職都被拔除的事無庸贅言，在被特赦之後並無任何顯著政績便離開人世的經歷，不容懷疑是來自於具有藝術家氣質的貴族王詵本身的性格。雖說如此，其奔放不羈的性格，雖未必確定是否意識到董源，但卻與流放地江南的經驗相結合，使得在華北山水畫中長久未被回顧的設色山水畫復活，成為朝向自江南山水畫出發而統合華北、江南兩種山水畫的米友仁《雲山圖卷》〔圖版三〕成立之過程的起點，同時，亦成為從追求水墨、設色兩種山水畫的董源開始，連繫到米友仁、趙孟頫、黃公望、明代吳派文人畫的江南山水畫系譜的連結點，使他能夠達成在中國山水畫史上值得大書特書的成就。（白適銘譯）

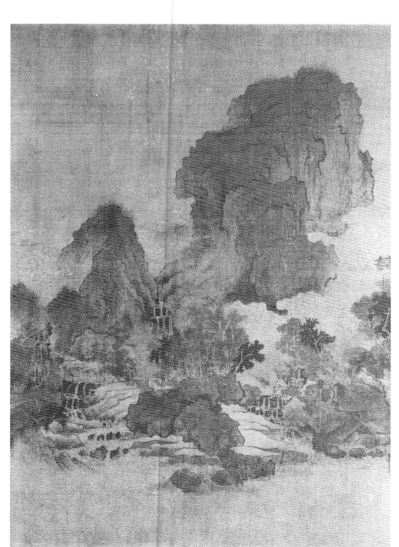

插圖 17-1　（傳）北宋　王詵　煙江疊嶂圖卷（局部）

18　李公年　山水圖

軸　北宋　十二世紀
絹本水墨淺設色　一三〇・〇×四八・四公分
普林斯頓大學美術館

李公年（？—一二〇〇—一二四—？），以官至朝散大夫（從六品），提點兩浙路刑獄爲人所知，是哲宗、徽宗朝的中堅官僚（清・徐松輯《宋會要輯稿》職官六八）。並且，他應是屬於眞宗、仁宗朝高官燕蕭、或開創瀟湘八景圖的仁宗、神宗朝中堅官僚宋迪以來的北宋李成派文人山水畫系譜的畫家《畫史》），接續神宗、哲宗朝的王詵，成爲此系譜最後高潮的畫家。在本圖前景土坡處探出頭部的奇形怪狀岩塊的表現，可理解爲是將李成以來的「畫石如雲」法極度概念化後繼承之，與元代李郭派相通的一種手法。

然而，右述「畫石如雲」法的概念化，卻使用了與元代李郭派的概念化不同的手法。「自山前窺山後」（《林泉高致》山水訓）的深遠法，在前景素材於全體上較爲濃重，愈往中景、後景的表現素材則墨色濃度依序逐漸遞減的變化之中，例如，就像在呈現極具特徵的型態且更濃重地表現的主山背後，配置了型態相似卻表現較疏淡的山容，筆墨法和構成法相輔相成，達到完美的境地。這幅作品的本質在於，雖然探取了彼岸和此岸間包夾溪流的單純的一水兩岸構圖，不過，此種構成法上的考量，一方面比郭熙《早春圖》更形式化，另一方面，與《早春圖》相同，與筆墨法密切接合並具體化：一方面接近元代李郭派，另一方面亦與李成、郭熙本身相近。

相對於此，讓觀者乍看之下抱持怪異印象的，是存在於前、中景略顯圓渾狀的岩塊和後景更有稜有角的主山之間，型態上的明顯矛盾（插圖八一）。可以理解，前者不用說，是來自李成的影響，而後者，一如在前引《蕭翼賺蘭亭》（圖版一二）中可見的，是受到巨然的影響。作爲容許此種矛盾存在的客觀性主因，可舉出在華北、江南兩種山水畫的統合形成巨大潮流的北宋晚期，李公年正在江南擔任朝廷要職這點。此外，在將山容統一成固定形狀的這一點上，積極運用了理念相通、表現卻完全相反的李成、巨然的手法於構成同一畫面時所產生的違和感，以創造過往不曾存在的、甚至可謂相當概念式的山水表現，可以說是其主要原因和目的。

學習李成，同時又學習巨然，並開創出全新山水表現的本圖，與前述（傳）王詵《煙江疊嶂圖卷》（圖版一七）一同，是清楚地體現華北、江南兩種山水畫之統合的畫軸，在所謂亦蘊含著連繫元代李郭派的要素這層意義上，可以說是佔有與《煙江疊嶂圖卷》相比毫不遜色的歷史地置的作品。這就是李公年之所以成爲北宋李郭派文人山水畫系譜最後高潮的原因。（白適銘譯）

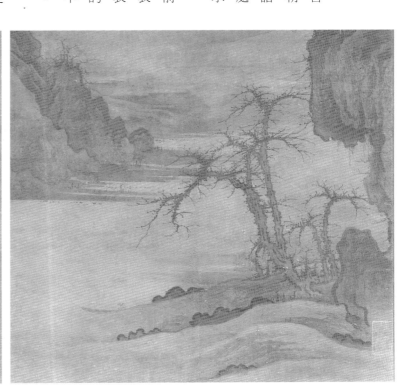

插圖 18-1　北宋　李公年　山水圖（局部）

卷　金　十二世紀

紙本水墨　五〇‧八×一三六‧四公分

台北　國立故宮博物院

本畫卷與逐句將文本轉成圖畫的喬仲常《後赤壁賦圖卷》〔圖版二三〕不同，是將蘇軾〈前後赤壁賦〉（一〇八二年）（《蘇東坡詩選》）匯集於江上舟遊一段來表現的現存年代最早的例子，因為它體現了與南宋二分中國，將中原納入版圖，繼承北宋文化正統的金代之自豪，與列入始於蘇軾之文人畫正統的王庭筠《幽竹枯槎圖卷》〔插圖一九‧一〕成為雙璧。並且，根據代表有金一代的文人趙秉文的詞〔插圖一九‧二〕，以及屹立於中國文學史的詩人元好問現今已佚失的題跋〈題閑閑（趙秉文）書赤壁賦後〉（《遺山先生文集》卷四〇），可確知本圖是活動於金世宗朝，與王遵古、王庭筠父子也友好往來的在野文人畫家武元直（？—一一九以前）（金‧王寂《鴨江行部志》一一九年三月二三日現存的唯一作品，也是成為金代繪畫基準範例的畫卷。

可是，本圖被認為具有在兩宋山水畫範疇內未必能理解的造型語彙上的混用情況。例如，前、中景的李唐風楔形山崖與後景的董源風和緩山形共存，後景遠山的董源、巨然披麻皴系皴筆與中、前景主山的李唐斧劈皴系皴筆混用。最明顯呈現這種情況的，是聳立在中、後景的細長山峰。董源的傳稱作品中並無這類表現。毋寧是在巨然《蕭翼賺蘭亭圖》〔圖版一二〕等作品中才可見到。然而，巨然《蕭翼賺蘭亭圖》並不是將其當作遠山來處理，在李唐《萬壑松風圖》

〔插圖一九‧三〕中才存在這種細長遠山，而向來被當成金代作品的《岷山晴雪圖》中也畫有相同遠山，雖然如此，但無論哪件作品都沒有類似此畫卷所見的型態。這種山容屬於由有稜有角的主體部分和渾圓的附屬部分所組成的巨然風，是為了要與前、中景的李唐風主山搭配，故一方面採用其遠峰表現，一方面和後景的董源風遠山相呼應般地改變了形狀。成為華北山水畫主流之李成、郭熙的影響顯著之處，只在於配置著前濃後淡的松樹幾處而已，可將本作品理解為畫家為了符合赤壁的主題，以江南山水畫的董源手法，及北宋滅亡後南渡、建立南宋畫院基礎的華北山水畫系李唐的手法為中心，統整各種畫風而成。

這種有如風格熔爐爐般的表現，正如同至今仍可在幾件作品中見到的，可解釋成是反映了北宋後期以來逐漸明顯的朝南北畫風統合的動向。本圖仍保持著到五代、北宋後期為止風格性和地方性的繪畫理念，然而，一方面就像將南北畫風概念化並加以統合的李公年例子也可明白的，本圖的立場未必與風格性和地方性已呈游離狀態的北宋末到南宋的繪畫理念不相容，另一方面，本圖也是將藉由強烈的傳統性來凸顯創造性的中國繪畫特性，擴展到某種極限的作品。（陳韻如譯）

插圖 19-1　金　王庭筠　幽竹枯槎圖卷

插圖 19-3　南宋　李唐　萬壑松風圖

插圖 19-2　金　趙秉文　赤壁圖卷題詞

20　傳 趙伯駒　江山秋色圖卷

卷　北宋末南宋初　十二世紀
絹本設色　英：六×三三二公分
北京　故宮博物院

趙伯駒（？—一一六二以前）雖是南宋初年仕宦於高宗朝的薄命貴公子，但就像被評為「真有董北苑〔源〕、王都尉〔詵〕氣格」（《畫繼補遺》卷上），與其弟趙伯驌共同繼承了北宋後期由王詵所開啟的青綠山水畫創造運動之正統，是在唐朝以來的設色山水畫歷史上創造一座高峰的畫家，站在與始終侷限於小景等業餘類型的北宋宗室畫家不同的歷史位置。

而且，在此歷史上開創另一個高峰的同時代文人畫家米友仁，其《雲山圖卷》〔圖版三〕具有乍看之下不知是否為描寫實景的直率感，相對於此，本幅作品表現出作為自然物畢竟無法存在的錯綜空間，保有著與郭熙《早春圖》〔圖版一〕相通的作為華北山水畫主流的本質。一如將湧現的雲朵封閉在 Z 字形但較平直的反覆運動中那般，其山容表現，是將應該以更長畫卷來處理的（傳）王詵《煙江疊嶂圖卷》〔圖版一七〕的山容脫胎換骨之後的結果，在由非對稱構圖所支撐的這一點上，具有與採用對稱性構圖的北宋末畫院畫家王希孟的長卷《千里江山圖卷》〔插圖二〇一〕符合卻又相反的微妙性格。

本畫卷作為兩宋過渡時期較晚時期所繪製的作品，單就構圖來說，是看不出來的。其山容由多使用所謂白群、白綠等中間色的宋代式設色部分，與自由運用被視為李思訓的小斧劈皴的唐式水墨部分所組成，明顯地折衷唐宋手法，這點亦相當重要。因為與王希孟和王詵所種，一方面使用唐以前的石青、石綠，並運用郭熙雲頭皴系的皴法，融合水墨、設色兩種新舊手法的情況不同，本圖在結構上與北宋范寬的高遠相通，在皴法上則與採用可溯及唐代李思訓的大斧劈皴的同時期畫家李唐《山水圖（對幅）》〔圖版三一〕相通。不過，將水墨和設色進行對比以追求素材美感效果的江南山水畫影響顯著，這一點與王希孟、王詵的作品相同；其巧妙塗抹藍色留下絹的空白來表現雲煙的作法，亦可在徽宗《瑞鶴圖卷》〔插圖二〇二〕中看到類似例子。此外，如果將可以看到文人以外的漁夫的表現，視為本圖保留了較富於庶民性的北宋山水畫餘韻，那麼，本圖伴隨了較諸王詵、王希孟作品更華麗的花木表現，意圖更明確地回歸唐代原來的金碧山水畫，不外乎是因為肩負著南宋初年復古式傾向的面向。

本圖在此種意義上，是一件傳達了包含《畫繼補遺》所記載的趙伯駒、伯驌兄弟周圍趙大亨、衛松等人在內的，南宋初年青綠山水畫動向的寶貴作品，與因為類似大和繪而受到關注的（傳）趙伯驌《萬松金闕圖卷》〔插圖二四〕一樣，不僅對元代以降的設色山水畫產生影響，在對平安末期至鎌倉初期設色山水畫之成立的考察時，亦是不可忽視的畫卷。（白適銘譯）

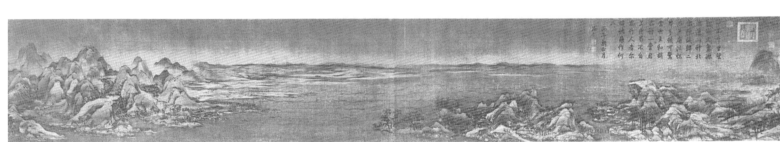

插圖 20–1　北宋　王希孟　千里江山圖卷（局部）

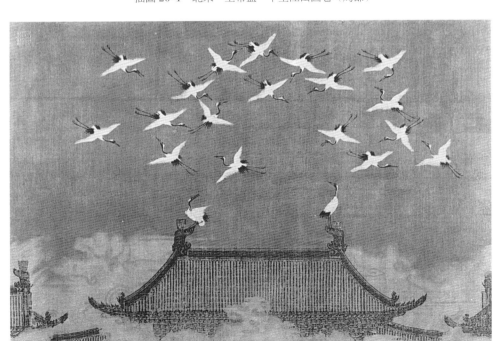

插圖 20–2　北宋　徽宗　瑞鶴圖卷

21 傳許道寧 秋江漁艇圖卷（漁舟唱晚圖卷）

卷 北宋 十一世紀
絹本水墨淺設色 四八・六×二〇九・六公分
堪薩斯市 納爾遜美術館

曾經被北宋中期的名臣兼書畫收藏大家張士遜如斯讚美：「李成謝世范寬死，唯有長安許道寧」（《圖畫見聞誌》卷四・山水門），人稱「得李成之氣」（《聖朝名畫評》卷二・山水林木門・妙品）的許道寧（九七○前後—一○五二前後），與北宋初年的畫院待詔高益同樣（同書卷一・人物門・神品下，都是在首都汴京以賣藥爲業之餘，顧客上門便畫山水等贈與顧客，受到好評，而開始步入眞正的職業畫家道路，擁有獨特經歷。許道寧的肖像畫也十分出色，據說他見到容貌醜陋者，常於酒肆公開寫生，即使被當事人狠狠毆打，也不改其行徑（《墨莊漫錄》卷三）。然而，許道寧作爲山水畫家的成就，並非不被稱許的奇人類型，而是在某些意義上，他繼承了李成至郭熙的北宋華北山水畫，亦即繼承了華北山水畫主體的北宋山水畫整體的主流，無疑保持極致正統的立場。

本圖與《秋山蕭寺圖卷》〔插圖二一〕一樣，都是許道寧的傳稱作品中具有最優秀品質者。其山水表現的特徵，相對於後者是以李成風格爲基礎，更適合作爲許道寧的時代風格，本圖一見之下，不免有孤立之感。然而，除了從山麓垂直向上突出岩壁（overhang）的夢幻山容之外，林木、野水、人物的表現，則是二者共通。再者，後世評爲「峰頭直皴而下，是其得意處也」（元・湯垕《畫鑑》）的主山皴法，是融合了帶有圓筆的李成皴法和筆鋒垂直向下的荊浩皴法。而且，重複淡墨而成的遠山表現，以及垂直向上的斷崖，在下個世代的郭熙《早春圖》〔圖版一〕也可看到，那麼這個畫卷便是開啓了從較忠實於李成派的作品《秋山蕭寺圖卷》，邁向統合了以李成此作爲基盤的種種手法的《早春圖》之路，毋寧視爲傳達了許道寧後期風格的作品，較爲安當。

黃庭堅回顧少年時遇到的老年時的許道寧，歌頌如下：「忽呼絹素翻硯水，久不下筆或經年」，又續言：「醉眠枯筆墨淋浪，勢若山崩不停手」（《答王道濟寺丞觀許道寧山水圖》《山谷外集詩注》卷五）。如黃氏所言，這種採取接近中唐潑墨家的手法，是對於將潑墨脫胎換骨，開創出「畫石如雲」法的李成潑墨的非現實性的再次脫胎換骨，一面回歸視覺性連想的起點，同時以夢幻且更自然、李成與范寬皆無法完成的山水表現爲目標，我們可作如此理解。相對於被評爲「得李成之風」而終身直接模仿李成的畫家翟院深（《宣和畫譜》卷一一・山水二），以及被評爲「得形」而開啓郭熙登上中央畫壇之路的李宗成（《圖畫見聞誌》卷四・山水門），這正是許道寧被稱爲「得李成之氣」的原因。（龔詩文譯）

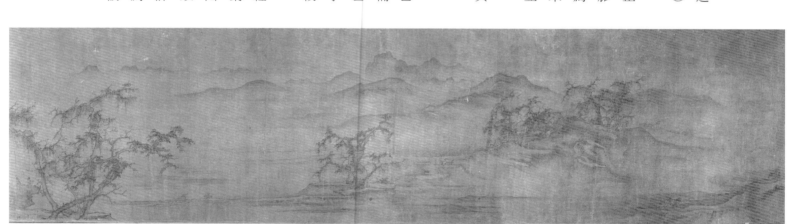

插圖 21-1 （傳）北宋 許道寧 秋山蕭寺圖卷

22　傳 張擇端　清明上河圖卷（局部）

卷　北宋　十二世紀
絹本水墨淺設色
二四‧八×五二八‧七公分
北京　故宮博物院

相對於五代、北宋山水畫對後世所產生的壓倒性影響，如本圖這般的歲時風俗畫，雖然繼承了以人物畫為中心，盛行於南北朝至隋唐時代的，劉宋‧顧寶光《越中風俗圖卷》或隋‧展子虔《長安車馬人物圖卷》（唐‧裴孝源《貞觀公私畫史》）等所謂風俗圖或都市圖的餘風，但在後世，除了明‧趙浙《清明上河圖卷》〔插圖22-1〕或清‧徐揚《盛世滋生（姑蘇繁華）圖卷》〔插圖22-二〕等，僅止於將「清明上河」的主題以畫卷這種畫面形式來表達之外，清《姑蘇萬年橋圖》〔插圖22-三〕或清‧高蔭章《瑞雪豐年圖》〔插圖22-四〕等，主要也只是以迎合大眾的蘇州版畫或年畫等形式來繪製，並沒有像歐洲繪畫中的荷蘭風俗畫，或像我國（日本）繪畫中的近世風俗畫那般，在美術史上形成一個特別重要的類型。

在清明這一天，沿著東流的汴河溯行而上的船隻，時而停泊、時而航行，在長卷的前半部，景觀就由北宋都城汴京東郊開始緩緩地擴及到市街。從群眾聚集的「虹橋」到「十千腳店」附近為轉換據點，長卷後半部則轉移到商家、鼓樓、酒家等櫛比鱗次的街道，和步行其上的人們、牛馬。就畫作現狀而言，後半段略短的本畫卷，前半段的汴河水流和後半段的人潮方向，大致上是考慮到與畫面行進方向相反來做安排，既有極為單純的構圖原理，又多彩多姿地畫出高達七百多人的場面。值得關注的是，船隻除了有二、三艘例外，其餘盡是溯汴河而行，沿著畫卷的行進方向的這個事實；令人稍感難以理解的畫意，被認為是與清明節掃墓等年節活動並無直接關係，而是直接表現出所謂「清明時節（船隻）溯河而上」的意思。本圖，一方面如同木製的拱型橋「虹橋」被譽為在建築學上達到完美程度，在許多局部都具有徹底的寫實性，另一方面在全體上，構圖是極為結構性的；在無法比定為南宋‧孟元老《東京夢華錄》等文獻史料所見的開封任何地區這一點，本圖與這個時期理想性地將具體的表現素材加以構成，並創造中國山水畫巔峰的郭熙《早春圖》〔圖版一〕等山水畫相通，而且，強而有力地保持了逐漸衰微的中國風俗畫傳統，並在遙遠後世中孕育出繼承者，是現存中國繪畫中孤高之存在。

關於作者張擇端，根據金‧張著在跋文中記載：「翰林張擇端（中略）。本工其界畫」，或張公藥在題詩中歌詠：「祇是宣和第幾年」等，可知他是北宋末年奉職於徽宗畫院，擅長使用尺規等工具來描繪建築物等界畫的畫家。只是，因為其名姓並未出現在處理北宋末到南宋初畫家的《畫繼》一書中，因此，與如同後文即將討論的李唐那般，逃離金兵並建立南宋時代風格基礎的幸運人物有所不同，推測可能是被強行綁架至北方而結束其生命的一位畫院畫家吧！（白適銘譯）

插圖 22-2　清　徐揚　姑蘇繁華圖卷（局部）

插圖 22-1　明　趙浙　清明上河圖卷（局部）

插圖 22-4　清　高蔭章　瑞雪豐年圖

插圖 22-3　清　姑蘇萬年橋圖

23 傳喬仲常 後赤壁賦圖卷

卷 北宋 一三三年前後
紙本水墨 二九·五×五六·四公分
堪薩斯市 納爾遜美術館

本圖是將蘇軾〈後赤壁賦〉一文忠實地轉成圖畫的作品，與前文所舉風俗畫的類型一樣，是屬於五代、北宋以降逐漸式微的，以詩文或故事的逐句式繪畫表現為基礎的故事人物畫畫卷。不僅是先前已經提過的〈前後赤壁賦〉，還有關於明·文嘉《琵琶行圖》（圖版八六）等盛行於明、清時代將白居易《琵琶行》等轉成圖畫的作品，亦是集中於單一場面來進行創作，幾乎與山水畫無異的作品自此成為主流。

全卷的現狀，是以卷首，於元豐五年（一〇八二）舊曆十月十五日滿月上昇之傍晚時分，與二位客人同返臨皋亭的蘇軾等四人為起始。從描繪離開臨皋亭的蘇軾等四人為起始。從描繪離開臨皋亭，於赤壁設宴之後，泛舟於長江，並與飛過夜空的孤鶴相遇的一行人的畫面中段（插圖三一）開始，到了與客人離別之後再次回到臨皋亭，在睡夢中因夢見昨夜似為飛鶴化身的一位道士而清醒過來，以推開窗戶一人獨立多時的蘇軾身影作為結束的卷尾，完美地形塑出現實與夢想交錯的初冬某個夜晚。在具有連續畫面的高長大卷中前後出場八次的蘇軾，被畫得略大一些，重複三次的臨皋亭，其細部表現彼此間有著微妙差異，刻意營造出使人想起南北朝以來古拙表現的復古式性格，另一方面，這幅作品決定性地從將魏·曹植〈洛神賦〉《洛神賦》轉成圖畫的（傳）東晉·顧愷之《洛神賦圖卷》（圖版二四）等傳統式作品脫穎而出，在於其用來活化景觀表現的場面轉換之巧妙。尤其是，在以超出畫面上下邊界的岩塊作為主要場景轉換媒介的本幅作品中，只有在引導蘇軾夢中場面的岩塊部分，不使用一般常見以乾筆表現的有稜有角岩塊取代，這一點在現存作品中尚未見到其他案例（插圖三二）。此外，枯木或樹葉即將落盡的初冬自然的纖細表現，帶有圓渾感的描寫來決代，穿插著繼承自五代、北宋的山水表現、同樣以乾筆展示的初冬自然的纖細表現，從卷首的開放空間到中段的閉鎖空間，再返回開放空間，再從卷尾閉鎖式的夢想空間朝向開放式的現實空間等大規模相互串連的手法，可以在（傳）李公麟《群仙高會圖卷》（弗利爾美術館）（插圖三三）等作之中看到類似的情況，顯示出本圖乃是與北宋後期最大的道釋人物畫家，同時也是蘇軾盟友的李公麟有所關連的作品。

往東流去的長江水流，順著畫卷的進行，由右向左前進，這一點也是很重要的。將視點置於黃州臨皋亭所在的長江北岸的這個特徵，一如前引金·武元直《赤壁圖卷》（圖版一九）或南宋·李嵩《赤壁圖團扇》（插圖三四）那般，正是其屬於與南宋或金朝以後典型性作品不同系譜的最直接證據。這是在已佚失的題跋中記有「仲常」之名《石渠寶笈》初編·卷五）的本圖，如今成為被比定為據說以李公麟為師《畫繼》卷四）的北宋末喬仲常的作品，最不可忽視的主要原因之一。（白適銘譯）

插圖 23-2 （傳）北宋 喬仲常 後赤壁賦圖卷（局部）

插圖 23-1 （傳）北宋 喬仲常 後赤壁賦圖卷（局部）

插圖 23-4 南宋 李嵩 赤壁圖團扇

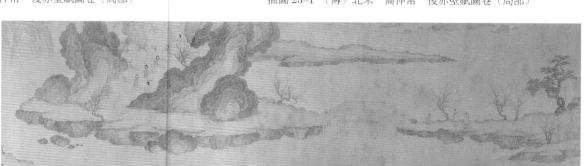

插圖 23-3 （傳）北宋 李公麟 群仙高會圖卷（局部）

24 傳 顧愷之 洛神賦圖卷（局部）

卷 東晉 原作四—五世紀
絹本設色 三七・一×五七二・八公分
北京 故宮博物院

曾經被南北朝時代東晉名相謝安盛讚為「顧長康〔愷之〕畫，有蒼生來所無」（劉宋・劉義慶《世說新語》卷下・巧藝）的顧愷之（四前後—四〇五前後），其生涯輪廓大致可得，是流傳有被整理成畫論的〈論畫〉和〈魏晉勝流畫贊〉（唐張彥遠《歷代名畫記》卷五）的中國最早畫家，也是留下片斷詩文的最早的文人畫家。再者，他不但建立了接續他之後從劉宋・陸探微・梁・張僧繇到唐・吳道玄，以人物畫為中心的南北朝隋唐時代繪畫性傳統的基礎（《歷代名畫記》卷二・論顧陸張吳用筆），同時也可說是為山水表現帶來飛躍發展的山水畫始祖。

魏・曹植〈洛神賦〉（三年）歌詠了他在初夏某一夜的神話式幻想中，與洛水女神宓妃的邂逅和離別，本圖乃是將其造型化的作品，而幾乎相同圖式的顧愷之傳稱作品，現在還存有其他幾件。此卷加上這此〔無論哪一卷都被視為趙宋時代摹本的作品，在初唐時已經有記錄，提到當時存在著距曹植約百年之後的東晉明帝時所製作的洛神賦圖（《貞觀公私畫史》），雖然與歷史事實有所矛盾，〈洛神賦〉在傳統上被認為是曹植與其兄文帝曹丕之后甄氏的苦戀，藉由所謂與洛神之間的愛情形式，昇華而成《文選》卷一九・李善注）是一部具有豔麗且悲壯的情趣，成為轉成繪畫之絕佳對象的文學作品。

其作為山水人物畫的構成，與同樣傳為顧愷之所作的《女史箴圖卷》〔插圖四-一〕、《列女圖卷》〔插圖四-二〕等，在抽象的繪畫空間排列不同時代人物的作法不同，而是在具體的、統一的空間當中，將賦文逐句轉成圖畫；而主人翁曹植六度登場，這一點在本質上與前文所舉的喬仲常《後赤壁賦圖卷》〔圖版二五〕無異。再者，也與所謂謝鯤姿態畫在丘壑中的顧愷之本身的軼聞趣事（《世說新語・巧藝》），具有相通的特徵。在《北涼第二七五窟四門出遊圖》〔插圖四-三〕等同時代的敦煌壁畫中並未發現這種手法，或許可以視為當時的嶄新作法吧！並且，壁畫的浮雕狀部分，與本圖卷相同，都是在前景與後景配置小山，將中景分段，誠如始於《北魏第二五七窟九色鹿本生圖》〔插圖四-四〕的作法，多見於南北朝至隋唐時代的敦煌壁畫中，可理解為將南北朝隋唐時期，未必拘泥於山水與人物比例並同時包含山水畫與敘事畫兩種要素的故事人物畫的空間表現典型，留傳至今的作品。

即使同樣是將文學轉成繪畫的作品，但本圖與專事描繪文人清遊的喬仲常作品，可謂站在對立的二端，一方面傳達了畫卷中山水畫構成的開端，另一方面則是傳達了其終極姿態，兩者都是考察我國（日本）繪畫淵源時的重要畫卷，亦是值得特別提及的作品。（龔詩文譯）

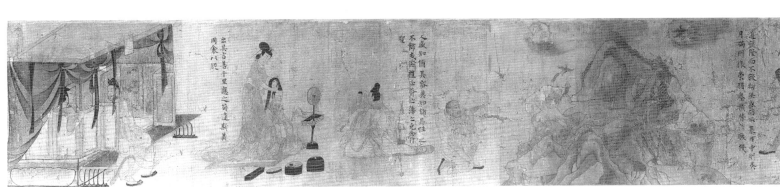

插圖24-1 （傳）東晉 顧愷之 女史箴圖卷（局部）

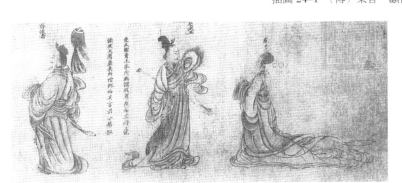

插圖24-2 （傳）東晉 顧愷之 列女圖卷（局部）

插圖24-3 敦煌莫高窟北涼第二七五窟四門出遊圖（局部）

插圖24-4 敦煌莫高窟北魏第二五七窟九色鹿本生圖（局部）

卷 隋 原作六世紀
絹本設色 四三·○×八○·五公分
北京 故宮博物院

出仕北齊、北周後，受隋朝招攬的展子虔，雖然因爲出身自延續顧愷之、陸探微、張僧繇等六朝繪畫正統以外的北朝，而在當時受到輕視，然而他日後博得聲譽，成爲開啓隋唐南北統一時代三百二十餘年序幕的畫家之一，也是擔任管理親王府儀衛的帳內都督的中堅官僚。年代稍晚的北朝系畫家鄭法士、孫尚子出現明顯的崇尚六朝的傾向，是乘著隋代宮廷對江南文化憧憬的風潮，對照這一點時，華北繪畫與江南繪畫在造型上的揚棄或統合，雖然欠缺文獻上的證明，但是已經指向展子虔其人。這可以解釋其評價之所以產生變化的原因。

然而，就像前述的《洛神賦圖卷》是位於江南山水畫源流的位置，此畫卷則是位於華北山水畫源流的位置。作爲山水畫追求獨立表現的本圖，與基本上不採用花木表現的五代北宋以後的山水畫相比，呈現尚未分化的一面，也是位於展子虔自身的《長安車馬人物圖一卷》（《貞觀公私畫史》、《北齊後主幸晉陽圖》（《歷代名畫記》卷八）等都市人物圖的延長線上。再者，它一方面繼承了劉宋宗炳的《畫山水序》（《歷代名畫記》卷六）及梁元帝《遊春苑圖一卷》（《貞觀公私畫史》）中所窺見的六朝山水畫之發展，也可視爲對岸與此岸共同夾一水這種最基本的一水兩岸構圖的淵源。

只是，雖然頗有類似後世山水畫之處，但若仔細檢討，本圖各處都是嘗試將後景往上層層堆疊的古老的遠近表現。一方面可以看到在畫面約四分之三高度似乎有水平線，然後遠山從水平線往上堆疊〔插圖二五一〕就像前述通過董源《寒林重汀圖》所見的手法，正好在造型上成爲證明前述推論展子虔其人是否已經朝向融合江南山水畫的證據。山容也不見後文將舉出的《騎象奏樂圖》那般的效法，不僅被稍稍有稜有角的輪廓線所圍繞，而且波狀線條本身也是隨著距離的遠去而逐漸縮小彼此的間隔。再者，對應波狀線條的逐漸消失，也愼重地考慮到將桃樹逐漸變成遠樹；雖然合乎「尤善臺閣人馬，山川咫尺千里」（《歷代名畫記》卷八）的評價，或是符合「展子虔畫山水法，大抵唐李將軍父子〔思訓、昭道〕多宗之」（《畫鑑》）的理解，但展子虔本身作爲畫家的本領，也有長安靈寶寺壁畫爲首的佛寺壁畫（《貞觀公私畫史》），以及《朱買臣覆水圖》（《歷代名畫記》卷八）等道釋人物畫：山水畫領域的獨立發展，恐怕必須等到下一個世代了。

誠如「中古之畫，細密精緻而臻麗，展〔子虔〕、鄭〔法士〕之流是也」（《歷代名畫記》卷一·論畫六法）的評論，這是一件可以視爲符合上述評價的唐代摹本作品。（龔詩文譯）

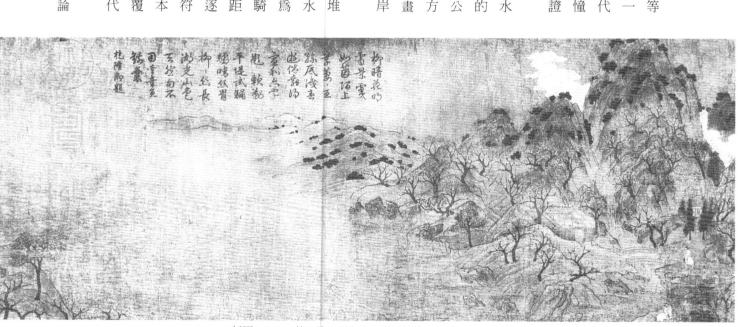

插圖25-1 （傳）隋 展子虔 遊春圖卷（局部）

26　唐懿德太子墓墓道儀仗圖壁畫（局部）

壁畫　唐　七〇五年
灰泥地設色　墓道至墓後室全長一〇〇‧八公尺
陝西省乾縣（原位置）

懿德太子李重潤（六八二—七〇一）是中宗的長子，和妹妹永泰公主李仙蕙（六八四—七〇一）等，同時成為其祖母則天武后所謂武周革命的犧牲者，乃是薄命的皇子。本陵墓是則天武后退位後，隨著李重潤的名譽恢復，而與遭母親疏離並被廢太子後自殺的伯父章懷太子李賢（六五一—六八四）的墓一起，形成三座比鄰而造的墳塚之一；雖然是合葬高宗、武后的乾陵的陪葬墓，但是具有和皇帝陵寢可相比擬的規格，規模壯大的程度，是為數極多的臣下墓所無法比較，可謂已經發掘的唐墓中最重要的墓葬之一〔插圖六〕。

其墓壁畫的範圍，被認為是從守護墓道入口東西壁的巨大青龍、白虎開始，經過象徵宮殿正門的闕樓〔插圖六-二〕內側排列整齊的儀仗兵、養狗的內僕、鷹匠，直到被內侍、侍女等包圍的宮室深處，亦即墓室，可謂充實了生前未曾受惠的太子地下宮廷生活，展現努力鎮魂的一貫意圖。說到墓壁，滿佈在面積廣達四〇〇平方公尺的大畫面上的人物，雖然有相當高的比例是分工繪製而成，卻毫無鬆懈混亂，創造出具體的、統一的空間，不但出現南北朝時代以前繪畫所無法想像的進步空間表現，也可窺見其背後更大規模的宮殿、寺觀壁畫表現的發展。並且，具體支撐空間表現的有稜有角的山容，與《洛神賦圖卷》中帶有圓渾感的山容完全不同，屬於前述《遊春圖卷》中也可見到的華北山水畫派的特徵；可知被稱為「山水之變始於吳，成於二李」（《歷代名畫記》卷一‧論畫山水樹石）的宮廷畫家吳道玄和宗室畫家李思訓、李昭道父子，作為其得以出現之條件的華北系山水人物畫語彙，已經在從初唐至盛唐的這個時期持續完備。

再者，在保存問題解決之前等待發掘的乾陵，曾經在試掘後得知壁上有壁畫的確定訊息，加上本壁畫，乾陵與唐朝歷代皇帝陵墓的發掘情形，亦即在理解了「山水之變」發生時代的繪畫狀況，和先前已揭示的《遼慶陵東陵中室四方四季山水圖壁畫》已經實現的四方四季障壁畫的開展後，可以進一步料想到會有決定性的發現。然而，近年來作為皇帝陵墓，最早被發掘的晚唐僖宗靖陵，很可惜在陵墓的規模及壁畫的質量上，都沒有上述之水準。

雖然是陵墓，但由於並非帝王，所以未必完全符合在地下構築時空完整的小宇宙，而達成中國自古以來的生死觀。即使無法否認它僅止於表現青龍、白虎、日月、星辰等所圍繞而成的宮殿，卻是父親中宗悲傷憐惜其子年輕卻死於非命的真情，是至今仍然令人細懷的陵墓。（龔詩文譯）

插圖 26-1　唐懿德太子墓概念圖

插圖 26-2　唐懿德太子墓墓道東壁闕樓圖壁畫（局部）

27 敦煌莫高窟第三三一窟南壁 寶雨經變相壁畫

壁畫　唐　七世紀
灰泥地設色　窟內各邊約六公尺
甘肅省敦煌市

在敦煌鳴沙山東崖，自五胡十六國時代以來至元代綿延千年持續開窟的莫高窟，擁有在考察隋唐以前山水表現的發展方面最豐富的現存範例，是從山水畫的面向來看，也無法忽視的寶貴佛教遺跡。

特別值得注意的是，本圖從前景到後景連續性展開的山岳中央之處，安排了伽耶山釋迦說法的場面，而且左右對稱地將其所說的內容轉成圖畫，彙整成為大畫面。相對此壁的北面壁畫，並非觀經變相，而是排除了在空間表現上有所違和的十六觀等主圖左右的附加部分後，純粹的阿彌陀淨土變相。兩壁畫一起追求具體式的、統一式的空間表現，一方面在具有山水表現的個別壁畫之間取得相互關係的平衡，同時在組成整體構想的本窟的山水表現中可以窺見初唐壁畫的水準，可知已經到達超越同時期的我國（日本）法隆寺金堂壁畫的階段。

然而，若仔細觀察中央部位的伽耶山釋迦說法場面與其周遭變相的各個場面，人物大小雖然在各個場面有若干差異，但是無論前、中、後景，都是作為由中心部的釋迦看出去的前、中、後景，平均地以逆遠近法重新描繪而成，強調作為畫面與視點中心的釋迦的宗教超越性，同時，上部後景表現經變內容的部分，不管從何處仰觀，幾乎都可以判別其與下部的前景部分比重相同；採取依據敘事性內容來擺置重點的表現，系統性地使用逆遠近法而毫無破綻地構成大畫面，如此這般豐富的山水畫語彙，還可以被認為從屬於人物畫的語彙。

山水表現更為本質性地邁向「山水之變」的過程，可以在以下幾個例子中發現：例如第二一七窟南壁的《法華經變相壁畫》（插圖二七-一），序品的靈鷲山釋迦說法場面被界線包圍，於中央部位放置垂幕，彷彿形塑為另外的空間，另一方面周邊部分的各品從上部的後景至下部的前景，依循遠小近大的法則，匯集在幾乎統一的空間中；以及第四五窟南壁的《普門品變相壁畫》（插圖二七二）中，以樹木為背光，站立幾乎與牆壁同高的巨大觀音，其左右空間配置了三十三應身的各場面等，同時實現空間的統一性與主題的超越性：還有前述的《唐懿德太子墓壁畫》等關中地區的例子。

因此，如本圖這般的空間表現，將之視為比「山水之變」更早以前的展子虔長安靈寶寺壁畫等的空間表現，是妥當的。可以推測，成就「山水之變」的李思訓父子所師法的展子虔《法華變相一卷》《貞觀公私畫史》，同樣地也不是連繫到在山水表現較有重點的第二一七窟，而是連繫到使用畫卷形式配置羅列各品的第三三一窟（插圖二七三）以及可連結本圖的這類粉本式範例。（龔詩文譯）

插圖27-2　敦煌莫高窟第四五窟南壁普門品變相壁畫

插圖27-1　敦煌莫高窟第二一七窟南壁法華經變相壁畫

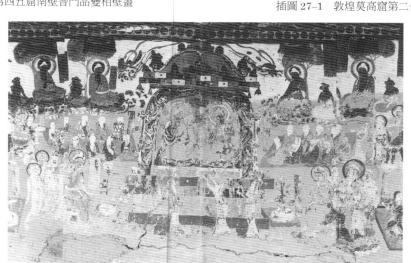

插圖27-3　敦煌莫高窟第三三一窟東壁上部法華經變相壁畫

28
敦煌莫高窟第四四五窟北壁
彌勒上下生經變相壁畫

壁畫　唐　八世紀
灰泥地設色　窟內各邊約五公尺
甘肅省敦煌市

本圖在畫面約四分之三高度之處設定地平線，面向地平線橫向展開的山岳中央處聳立的龍樹下，下生成道的如來形彌勒正在展開三會說法：將此說法場面轉成繪畫的本圖，在莫高窟伴隨有塑像、壁畫等共計四九二窟所展開的龐大壁畫群當中，具有最先進的空間表現。

從轉輪聖王獻上七寶的前景至彌勒端坐的中景，使用遠近法：另一方面，中景的彌勒及其鄰近比丘等的大小差異，被巧妙地轉化爲超越者與非超越者的差別，而統整畫面；從中景至後景，在各場面的背景使用各個丘陵與龍樹，進行複雜的場面轉換，使全體空間的統一性不至產生違和，也是本質性的；總之，「山水之變」的具體成果或許可以認爲是與此接近的手法，具備非常統整的山水人物畫的造型語彙。在面向後景的左側，那看得見屋頂的方形樓閣和屋簷下可以看得見圓形小廳的視點高度，亦即依循了企圖表現遙遠地平線的透視遠近法的表現，值得注意。

對面南壁的《阿彌陀淨土變相壁畫》〔插圖二八一〕沒有描繪山岳，而是採取以樓閣爲主體的空間表現，南北兩壁畫都是在畫面高度約四分之三處設定地平線，創造出兩者相互取得調和的窟內空間，在這一點上，訴說了長安、洛陽地域的寺觀壁畫表現和「山水之變」的進展一起，日益深化。並且，支撐兜率天的岩塊等，可以視爲有稜有角的華北山水畫的表現，同時，中景部分的岩塊是受到帶有圓渾感的南北朝以來江南山水畫系的影響，暗示著邁向隋代以來逐漸確立的華北山水畫與江南山水畫的統合表現，因爲始於盛唐的吳道玄、完成於李思訓、李昭道父子的「山水之變」，而有更積極前進的可能性。

敦煌壁畫與我國（日本）平等院鳳凰堂中堂的《四方四季九品來迎圖壁扉畫》〔一〇五三年〕〔插圖五三、二六二〕不同，後者是在將地平線維持在非常高的中尊《阿彌陀如來坐像》〔插圖二八三〕的視點高度所形成的統一空間中，運用懸殊的大小比例，描繪自西方淨土來迎的超越者阿彌陀聖眾以及等待祂的非超越者往生者，是一邊連繫到前述寶雨經變相和本圖等系譜，同時又併入貫穿整個唐宋時代所發展的四方四季表現的例子。因爲中央勢力從敦煌本身撤退的中唐以後時期，迅速興起的山水花鳥畫與傳統的道釋人物畫因相互對立，而產生帶有新興本質的山水人物畫表現，而敦煌壁畫是位於與它有相當隔閡的位置上而展開，基本上已經日漸喪失與中國本土所進行的造型性嘗試之間的密切關係。（龔詩文譯）

插圖 28-3　平安　定朝　平等院鳳凰堂中堂阿彌陀如來坐像

插圖 28-1　敦煌莫高窟第四四五窟南壁阿彌陀淨土變相壁畫

插圖 28-2　平安　平等院鳳凰堂中堂四方四季九品來迎圖壁扉畫

皮革密陀繪
琵琶捍撥　唐　八世紀
三七・五（左邊）×六・六公分
奈良　正倉院（南倉）

屬於畫在琵琶捍撥〔插圖二九—一、二九—二〕上之小品的本幅細密畫，與前述約略同時製作的大畫面敦煌壁畫之間所橫陳的最深隔閡，並非畫面的大小，也不是空間表現之意識的有無。在追求宗教性的敦煌壁畫中未必是本質性問題的上述意識，一如目前為止在《第三三一窟南壁寶雨經變相壁畫》〔圖版二七〕或《第四四五窟北壁彌勒上下生經變相壁畫》〔圖版二八〕中所見到的那般，在所謂統一性的空間表現這一點上，對大同小異的兩者進行決定性的區別。

例如，本圖所表現的落日光輝，與逐漸遠去而向觀者靠近，並使得列隊正往水邊降落的鳥群浮現於逆光之中。而且，葉子呈弧狀開展的常綠樹、或樹葉已染成美麗紅色的樹木、以及陡峭且具有複雜岩石皴摺的斷崖或岩塊，從對岸的後景到整片水域的中景，此岸的前景，緩緩地由小增大，成為一水兩岸構圖中心的騎象奏樂場面的背景；另一方面，朱紅色的黃昏光線遍佈於整個畫面，使空間上的有機性連繫變得明確，彌補了中景樹木稍顯過小，而前景溪流所包圍的本圖主題卻略顯過大的空間表現上統一性的矛盾。與空間的統一性不即不離的這種光線表現，在為了追求宗教超越性之目的，甚至使用逆遠近法進而破壞其統一性的經變壁畫上，是難以達成的，同時，雖然保存風俗畫的要素但捨棄敘事性，並強化往山水畫傾斜的這一點，被認為是可能始於順應唐繪畫史潮流的本圖這類作品的手法。

光線的表現，原本並不只是用來規範空間表現。同樣收藏在正倉院的《狩獵宴樂圖》(紫檀木畫槽琵琶捍撥》〔插圖二九三〕表現本身雖然古拙，卻已排除了花木而踏入更為純粹的山水畫領域：這和採用了包含唐式花木在內的山水表現的本圖，儘管還是處於不同位相，但是本圖不僅利用了紅葉來表現一年之中的秋季，還以略帶紅色的光線來描繪一日之中的黃昏，在時間表現上也已成為堪稱完美的作品，達到了即便以盛開桃花表現一年之中的春季、卻無法追求到呈現一日之中時間差異的（傳）展子虔《遊春圖卷》〔圖版二五〕所終究無法企及的水準。

「山水之變」，不僅促成時間表現的發展，將從盛、中唐時期的王宰《畫四時屏風》〔插圖五三、二六〕開始到我國（日本）平安時代平等院鳳凰堂中堂的《四方四季九品來迎圖壁扉畫》〔插圖二九三〕，推向盛唐時期已然最高的階段：本圖是展現此過程的寶貴細密畫，也是在畫中笛和鼓的演奏上增加現實的琵琶演奏而成為管弦合奏的機智性樂器選擇上，傳達出唐人豐富遊戲之心的精品。（白適銘譯）

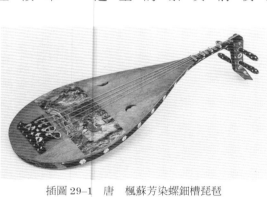

插圖 29-1　唐　楓蘇芳染螺鈿槽琵琶

插圖 29-3　唐　狩獵宴樂圖（紫檀木畫槽琵琶捍撥・線描圖）

插圖 29-2　唐　騎象奏樂圖（捍撥・線描圖）

30　信貴山緣起繪卷（延喜加持卷）

紙本設色　延喜加持卷三七·七×二四○·八公分
卷　平安　十二世紀
奈良　朝護孫子寺

可說是我國（日本）繪卷藝術最高峰之一的本繪卷，自由運用本書目前為止所考察的南北朝至唐宋時代山水人物畫的造型語彙，這一點映照出中國山水畫史的重要一面，值得在此予以充分論述。信貴山緣起繪卷有三：開啓信貴山隆盛開端的僧命蓮，運用法力使山崎長者的裝米袋子飛回的「山崎長者卷」、遣使持劍護法童子治癒醍醐帝疾病的「延喜加持卷」，以及經過長年分別後與姊姊尼君再度會面並共度餘生的「尼君卷」：上述尺寸又高又長的三卷合成一體，便是將信貴山的開山故事轉成繪畫的大作。

例如，只有被主人翁命蓮遣使從山中飛來的裝米袋子和持劍護法的童子，與畫卷的行進方向相反，其他登場人物都是順著畫卷的行進方向，這種依據非常單純的構圖原理去支撐複雜敘事表現的作法，呼應同時期（傳）張擇端的《清明上河圖卷》【圖版二三】；《清明上河圖卷》中，只有成為主題的船隻是上溯汴河而行，依照畫卷的行進方向，而汴河水流及人潮流動則都是逆向，突出主題。再者，在全部由三卷組成的本繪卷中共出現四次的命蓮庵室及其周邊山岳，其細部描寫雖然互有極為矛盾之處，但利用山塊和雲煙巧妙形成場面轉換的中心，這依然與同時期（傳）喬仲常《後赤壁賦圖卷》【圖版二三】的手法相通，後者中三次反覆出現的蘇軾臨皋亭，儘管不拘泥於細部描寫的差異，但卻利用岩塊成為場面轉換的中心。並且，本圖的敘事畫、風俗畫要素，與《清明上河圖卷》將敏銳之眼朝向庶民生活，或《後赤壁賦圖卷》將敏銳之眼朝向文人感興，都是同樣的基礎；雖然南北朝隋唐以來，具有悠久傳統的風俗畫和敘事畫在中國漸失其勢，但在平安末鎌倉初傳入我國（日本），並成為帶來江戶時代浮世繪版畫興盛的連接點。

信貴山並非孤例。隱居信貴山的命蓮，除了異時同圖法的表現之外，只出現五次；只有在這五次的場面中，前景畫了應該出現在後景的遠樹，運用了成立於盛唐的逆遠近法，這點也是本質性的【插圖三○一】。此手法亦用於敦煌莫高窟《寶雨經變相壁畫》【圖版二七】的伽耶山釋迦說法場面等，成為表現釋迦超越性的淵源，擔負起顯示命蓮作為佛教者的超越性之角色。再者，同時期的《鳥獸戲畫卷》（甲卷）【插圖三○二】中，應該具有超越性的猿僧正要登場的場面，並沒有使用上述手法，反而是用在無邪遊耍的兔子與猿猴上，流露出諧謔趣味；至於時代較晚的雪舟《天橋立圖》【圖版六八】，近景部分加入從天橋立所見的遠景部分，可以視為是嘗試將自然物天橋立神聖化的手法。本繪卷在整體上的、一部分的構成法與唐、宋兩代繪畫的密切關連，從東亞繪畫史的宏觀意義而言，可被認為是轉折點性格特別明顯的作品。（龔詩文譯）

插圖30-1　平安　信貴山緣起繪卷（延喜加持卷）（局部）

插圖30-2　平安　鳥獸戲畫卷（甲卷）（局部）

31 李唐 山水圖（對幅）

軸　南宋　十二世紀
絹本水墨　九八・二×四三・三公分
京都　大德寺高桐院

李唐，是位居南宋四大家之首、活躍於北宋末南宋初的畫院畫家，在山水畫方面，凌駕於先前介紹過的《岷山晴雪圖》中可窺見的郭熙弟子們的勢力，也是使以李成風格為基礎的南宋時代風格的山水為主流的北宋時代風格轉向以范寬山水為基礎的南宋時代風格的大畫家。此外，在人物畫方面，基於失去中原領土的南宋的國家要求，在面對製作將《史記》列傳開頭因為不屑食使用武力滅殷並取得天下的周朝俸祿而餓死的伯夷、叔齊故事轉成圖畫的《采薇圖卷》〔插圖三一〕，或是根據《春秋左氏傳》記載春秋時代晉文公在長年流浪之後歸國成為霸主的故事的《晉文公復國圖卷》〔插圖三二〕等圖之際，守護了中國繪畫史上綿延不絕的此種山水人物畫傳統，是很重要的。

然而，也逐漸成為南宋畫院嶄新傳統的此種山水人物畫，形成其創作要點的李唐大斧劈皴，卻與繼承荊浩皴法的范寬雨點皴，那種使筆鋒因應重力方向垂下，順著岩床肌理運筆，所採用的較自然表現有所不同，而是自由行使側鋒，藉由較自由的運筆動作來進行光線和空氣的表現〔插圖三三〕，可知若是缺乏《早春圖》〔圖版一〕中所見到的「畫石如雲」法那種經由部分粗放筆墨所完成的整體上相當精緻的光線和空氣的表現技法〔插圖三四〕，李唐大斧劈皴就無法成立。

《晉文公復國圖卷》中使用了這種方法，就是最直接的佐證〔插圖四一〕。

在李唐的傳稱山水畫作品中，有精緻的設色山水畫風和粗放的水墨山水畫風兩種。與山水、人物兩種畫類的情況相同，在可以區分為新、舊兩種傾向的二者之間，代表精緻畫風的北宋末往傳統，相對於此，代表粗放一路的本《山水圖（對幅）》，一如上述，宣告了夏珪等人在南宋院體山水畫上開花結果的全新創造。這兩圖在風格上的巨大差距，雖然因此產生將《萬壑松風圖》（一二四年）〔插圖九三〕連繫著范寬或更早的唐代金碧山水畫等的影響較顯著的過往傳統《萬壑松風圖》看作真蹟，而將本圖視為後作品的見解等各種歧見，不過，以前者主山主要部分被後者主山轉用的情況為首，前者的素材在相當程度上被後者所活用〔插圖三五〕，儘管在筆墨法上有所差異，但因為在構成法上可以看到共通性，這種風格上的隔閡可以被消除。

毋寧應該說，以相似構圖嘗試探索表現的幅度，與同時代的米友仁相同，這一點象徵了所謂北宋末南宋初這樣的時代：如果有鑑於探索表現新、舊二種傾向被同時兼顧的這一點，畫院畫家李唐可以說是比文人畫家米友仁更能體現此轉換期的人物。這是李唐之所以被置於南宋四大家之首的緣故。（白適銘譯）

插圖 31-1 （傳）南宋 李唐 采薇圖卷

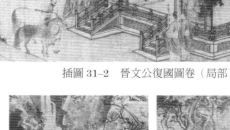

插圖 31-2 晉文公復國圖卷（局部）

插圖 31-3 山水圖（對幅）（局部）

插圖 31-4 北宋 郭熙 早春圖（局部）

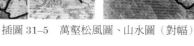

插圖 31-5 萬壑松風圖、山水圖（對幅）

32　李氏　瀟湘臥遊圖卷

卷　南宋　一二〇年前後
紙本水墨　三〇・四×四〇〇・四公分
東京國立博物館

本作品，因爲在當初書於南宋乾道六、七年（一一七〇、七一）左右的跋文、但現狀已成爲錯簡的所謂乾道諸跋〔插圖三二二〕之中，原本第一跋的章深跋中只提及「舒城李生」，而被認爲是職業畫家的無名畫家，基於雲谷圓照這位禪僧及其在家信徒所構成的南宋居士禪小團體的請託，以「大地山河是幻，畫是幻幻」（張貴謨跋）（《宋書》隱逸傳・本傳）思想予以具體化的現存最古老畫卷。並且，作爲最初的繪畫和附於卷末的最初詩文一同傳存於世的現存最早範例之一，從蘇軾出現以後特別增加重要性的，所謂文學和繪畫之間透過一定的創作場域而產生相互關係這個觀點來看，也是寶貴的存在；雖說是基於佛教因緣而被製作，卻可以將其定位爲繼承了從宗炳到蘇軾一脈相連的文人畫觀正統的作品。

其繪畫和詩文，各自採取序、破、急的三段構成法而相互呼應。在畫面上，更以不斷重覆下擺寬廣的三角形山容基礎，大體上忠實承襲了風格上的先鋒（傳）董源《夏景山口待渡圖卷》〔插圖三二二〕等的X型構圖等，另一方面，在結構上亦援用了華北山水畫的寫實性、大觀式結構。

只是，對於將分割、反轉同型構圖的自我模仿積極轉化創造的這種手法有所自覺並予以貫徹的江南山水畫系的米友仁作品，或是將同型素材加以構成，卻創造出風格上全然不同的精緻、粗放兩種山水畫的華北山水畫系的李唐作品，皆具有將山容以外的人家、小島等表現素材整理到極限的這一面，相對於此，伴隨有漁村生活情景之描寫等的本畫卷，與構圖的方面相同，保有與董源、巨然作品相通的古樣。

倘若認爲米友仁或李唐的作品是走在時代尖端的一種嘗試，本作品則可以說是承繼了保留濃厚地方性色彩的五代、北宋江南山水畫的基礎。不過，徹底靈活運用淫潤淡墨來描繪煙氣迷茫的瀟湘水鄉風景，並指向狀似消融入紙的微妙水墨美感效果，卻是米友仁出現以後才有的手法，這顯示南宋時期與華北山水畫相互融合的本圖，是具有體現江南山水畫新舊傳統之複雜本質的範例的鮮明證據。

本圖是以（傳）顧愷之《女史箴圖卷》〔插圖四-一〕爲首的清朝最盛期名君乾隆皇帝最鍾愛的四大名卷之一。在傳至我國（日本）數年之後發生的關東大地震當時，作爲被收藏家菊池晉二惺堂氏，與蘇軾最高傑作的《黃州寒食詩卷》（台北國立故宮博物院藏）一同自火燄中挺身救出的作品，而聞名於世。（白適銘譯）

插圖 32-1　南宋　瀟湘臥遊圖卷乾道諸跋（原狀復原）

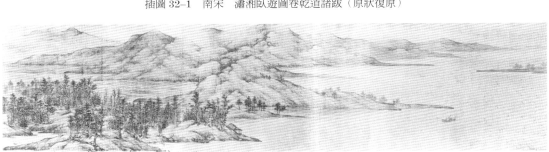

插圖 32-2　（傳）五代　董源　夏景山口待渡圖卷（局部）

卷（二卷八圖）　南宋　十二世紀
絹本水墨　各三三・五×九二・三公分
普林斯頓大學美術館

將瀟湘八景全部八圖分成兩卷各四圖，配置成《瀟湘夜雨》《洞庭秋月》《平沙落雁》《遠浦歸帆》（上卷）和《煙寺晚鐘》《漁村夕照》《山寺晴嵐》《江天暮雪》（下卷）之順序的本作品〔插圖三一〕，與李氏《瀟湘臥遊圖卷》〔圖版三三〕等圖有所不同，由於對墨色層次的美感效果未必敏銳，撇開其全景是由一水兩岸構圖及其變化型所構成的華北山水畫系構圖這一點不說，作爲南宋初期的作品，不可否認具有某種地方性作品的性格。再者，雖然八景的順序被認爲多少有些錯亂，但基於被視爲「王洪、龍祥，俱蜀人，紹興中（一一三一—一一六二），習范寬山水」（《圖繪寶鑑》卷四）的「王洪」落款，已在畫卷開頭被指認出來這一點，可知本作品是屈指可數的瀟湘八景圖中保存狀況最佳且最古老的現存範例。

基本上，一邊將視點置於畫面一半偏低處，以強調山岳的高度，一邊從單側配置前、中景，並自另一側配置後景的構成法，是將來自范寬的中軸線構成法因應畫卷形式加以改變後的結果；而在接近於來自南宋式對角線的邊角景致這個意義上，也值得關注。只是，在前景使用了將李成、郭熙系統的筆鋒拉長後的皴法，具有粗細變化的輪廓線，甚至是蟹爪樹，都被認爲仍遺留著與師承李成的瀟湘八景圖創始人，也是郭熙同時代人的文人畫家宋迪的原型相近的部分。因此，乘著自北宋末正式開始的對范寬再評價的風潮，將本來屬於李成派的瀟湘八景圖，在成立以來經過數十年的這個時間點上加以轉換的本圖，不只是在理解以此風潮的倡導者李唐爲中心的南宋初期畫壇之動向上至爲重要，在與前述李氏《瀟湘臥遊圖卷》〔圖版三三〕或武元直《赤壁圖卷》〔圖版一九〕同樣混合了諸種手法這一點上，亦顯示了與同時代的江南山水畫或金代山水畫的共通性。再者，具有連續畫面的清・董邦達摹《馬遠瀟湘八景圖卷》〔插圖三二〕，或是先前介紹過的《漁村夕照圖》等剩餘四圖的已佚江南山水系的牧谿瀟湘八景圖〔圖版四〕，甚至是由連續畫面所形成的維持製作時原貌的現存最古老範例元・張遠《瀟湘八景圖卷》〔插圖三三〕等作品，作爲體現兩宋瀟湘八景圖發展當初狀況的範例，王洪本卷是立於自手法、主題兩方面都連繫著兩宋山水畫史的歷史性位置。

在唐代，皇帝接二連三失去政權、流亡出奔，孫位等宮廷畫家亦隨行，「刁光胤等長安畫家因之避難，就此落地生根之後，產生了中央傳統畫風被保存在五代、兩宋時期蜀地的傾向。成爲其中翹楚的，是將初唐薛稷《六鶴圖屏風》《歷代名畫記》卷九）發揚光大，創造出到梵谷《日本趣味（Japonaiserie）》〔插圖三四〕背景雙鶴爲止的悠久六鶴圖系譜，花鳥學習刁光胤，人物、龍水學習孫位的後蜀黃筌的《六鶴殿六鶴圖壁畫》（《益州名畫錄》妙格中品）。本圖亦是其中一個不可遺漏的作品。（白適銘譯）

插圖 33-1　南宋　王洪　瀟湘八景圖卷　全圖

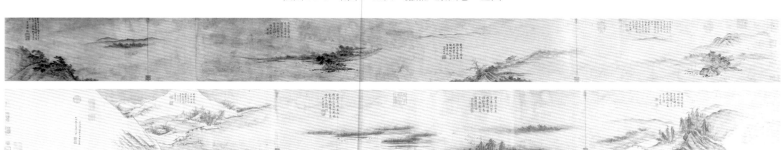

插圖 33-2　清　董邦達摹　馬遠瀟湘八景圖卷（局部）

插圖 33-4　梵谷
日本趣味（Japoneserie）

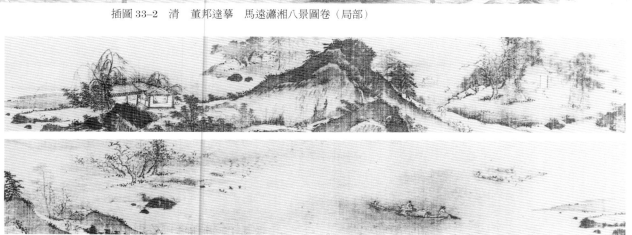

插圖 33-3　元　張遠　瀟湘八景圖卷（局部）

34

傳 趙伯驌 萬松金闕圖卷

卷 南宋 十二世紀
絹本設色 三七·七×三六二公分
北京 故宮博物院

趙伯驌（一二四—一二八），是前文所舉趙伯駒之弟，與早逝的兄長不同，長期仕宦於高宗、孝宗二朝，是爲馬遠、夏珪等下個世代的畫院畫家所確立的南宋時代風格開拓道路的宗室畫家。然而，其畫業被評爲「亦長山水、花木，著色尤工」（《畫繼》卷二），特徵在於在唐代以來的設色山水畫史上，導出與其兄趙伯駒全然不同的發展方向。亦即，相對於（傳）趙伯駒《江山秋色圖卷》（圖版二○）繼承了始於北宋末期王詵的青綠山水畫創造運動之正統，連接了自李成到郭熙的華北山水畫主流，本圖則接受了構築青綠青綠山水畫史上另一高峰的，一個世代以前江南山水畫系文人畫家米友仁《雲山圖卷》的手法（插圖四—二），企圖正面回歸到山水和花木尚未分化的唐代「古拙」山水畫。對於從太陽東昇的水景到群鶴嬉遊的岸邊的描寫，依循唐代山水畫頗爲盛行的海圖傳統，另一方面，關於春日早晨梅花綻放的杭州南宋宮闕，與《雲山圖卷》一樣，是以具有看似實景描寫的樸素感來畫出。此外，關於在岸邊以唐風繪製而成的笠松林間嬉遊的雙鶴，使用了在折衷初唐薛稷及活躍於後蜀的父親黃筌的圖樣，而建構出北宋院體花鳥畫基礎的黃居寀的六鶴圖之中，與春天關係密切的「警露」、「啄苔」等二種圖樣，以呼應唐式山水表現。

兵是，不能忘記的是，將水平線設定在畫面約三分之二高度，巧妙地畫出水景的廣闊，同時從卷首到卷尾，緩緩地自遠至近引導觀者視點，且將卷首和卷尾的笠松樹樹高設定成大約四比一的比例，這些都是沿襲了郭熙以來由透視遠近法所形成的空間構成，與較忠實於華北山水畫手法的趙伯駒相同。

一方面作爲以青綠山水畫爲中心的南宋初期復古式傾向的最激進代表，同時在皴法上回歸到不只使用青綠也使用金泥的唐代金碧山水畫，本圖如此這般地，沿襲宋代山水畫或花鳥畫的成就，同時刻意採取以「古拙」表現爲目標，可稱之極爲嶄新的手法，就這一點而言，可以說是一寶貴範例：其成果在六鶴圖樣的層面上，連結了從宋代南宋繪畫，對唐代至五代、北宋繪畫予以好評的元代復古運動。接下來的南宋時代風格，毋寧該說是由抑制了過於嶄新的復古性，而狩野派的活動，以及在山水表現的層面上，連結了否定南宋繪畫的明代浙派到我國（日本）以此爲方向的畫院畫家馬遠、夏珪等人所形成的。還有，本圖具有與古代至近世間我國（日本）廣泛流行的濱松圖相重疊的部分，就較忠實於范寬、李唐爲主軸的宋代繪畫寫實主義傳統，以好評於范寬、李唐爲主軸的宋代繪畫寫實主義傳統，以這一點而言，也是一件不可忽視的畫卷：只將濱松圖當成大和繪系統的畫題來理解，是對完全不考慮關於與唐代及五代、北宋以後中國山水畫之關連的，非實證式的日本繪畫史研究現狀敲響警鐘的作品。（白適銘譯）

插圖 34–2 （傳）南宋 趙伯驌 萬松金闕圖卷（局部）

插圖 34–1 南宋 米友仁 雲山圖卷（局部）

卷　南宋　十二—十三世紀
絹本水墨設色　二九·三×三〇二·三公分
堪薩斯市　納爾遜美術館

馬遠家族自從擅長《百雁圖》等小景，活躍於北宋後期哲宗元祐、紹聖年間（一〇八六—一〇九七），出於「佛像馬家」的曾祖父馬賁《畫繼》卷七·小景雜畫）以來，歷經五代至今，留名於世的畫家輩出。馬遠作為家族中具備最優秀才能的重要人物，創造出符合南宋宮廷趣味的洗練畫風，並擔任南宋中期光宗、寧宗朝（一一九〇—一二二四）待詔的畫院畫家。並且，他與下文將舉出的夏珪一樣，都是持續帶給後世山水畫史巨大影響的畫家，可稱得上是中國繪畫史上最重要的畫家之一。

其歷史定位由「馬一角」（清·厲鶚《南宋院畫錄》卷七）的別名亦可得知，在於由其《十二水圖卷》〔插圖三五—一〕可以窺見的精緻筆墨法的支撐之下，徹底追求對抗郭熙《早春圖》〔圖版一〕等北宋山水畫中軸線構圖法的對角線構圖法，完成了李唐開啟的南宋時代風格。其典型之《禪宗五家祖師像》，現存三幅〔插圖三五—二〕中，例如《清涼法眼像》，關於清涼法眼們與松樹的關係，如對角線配置的松枝從樹幹向前方伸出，以及人物在松枝下相互問答，一方面慎重地調整墨調，一方面使用確切筆線分別描繪，臉部線條最銳利纖細，衣紋其次，松樹則是稍稍帶有圓味的粗筆。極為精緻的筆墨法，都巧妙地融合在對角線的構圖之下。

相對於此，對同樣筆墨技巧運用自如的本圖，是可以連結到北宋末年歲時風俗畫的紀念碑式巨作（傳）張擇端《清明上河圖卷》〔圖版二三〕手法的作品。從卷首至接近卷尾人物在書寫的場面，幾乎所有人物都是沿著畫卷的方向行進，過了這個場面之後，則全部逆轉，突顯出主題之外，從高頭大卷的畫面右上至左下的對角線之上，除了河流，也配置主要素材，令人無法忘記這個貫穿畫卷的南宋對角線構圖法。再者，關於畫題是否就是描繪在先前舉出的王詵宅邸西園中，邀請蘇軾等人召開的所謂西園雅集，雖然還未必有定論，但是柳樹之外，又按照順序描繪了竹、梅、松等歲寒三友，以此象徵清遊文人精神高潔的意圖是不變的。可知作為描繪王羲之蘭亭修禊等雅集作品中現存年代最早的本圖，已經非常充分地理解並吸收，始於蘇軾周邊的墨竹等文人墨戲素材的象徵性。

南宋繪畫中的文人畫不振，從製作佛畫的陸信忠作坊等的興盛就可看得出來，不用說文人畫已經難以對應在南宋變得顯著的繪畫欣賞階層的大眾化，甚至連畫院畫家也積極踏入文人畫領域，這點也是重要原因吧！元代繪畫的一個特徵是，文人卻試圖揚棄達到洗練極致的南宋宮廷繪畫。（龔詩文譯）

插圖 35-1　南宋　馬遠　十二水圖卷（洞庭風細圖）

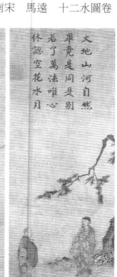

插圖 35-2　南宋　馬遠　禪宗五家祖師像（現存三幅）

洞山渡水圖　　清涼法眼像　　雲門大師像

36 夏珪 風雨山水圖團扇

團扇 南宋 十二～十三世紀
絹本水墨淺設色 三三.九×三五.二公分
波士頓美術館

夏珪與馬遠並稱馬夏，繼李唐、劉松年、馬遠之後列入南宋四大家，是擔任寧宗朝（一一九五―一二二四）待詔的宮廷畫家。

不只是院體畫，同時也是南宋繪畫整體主導者的這四人當中，雖然李唐以下的三名都在山水、人物兩個領域表現傑出，然而相對於南宋畫院畫家的典型存在，只有夏珪一如「院人中畫山水，自李唐以下，無出其右者也」《圖繪寶鑑》卷四）的盛譽，繼承了南宋院體山水畫的正統，卻寧可作為純粹的山水畫家，並長久而深刻地持續影響明代浙派乃至我國（日本）室町水墨畫的形成，值得大書特書。再者，相較於被認為年歲稍長的馬遠，無視郭熙《早春圖》（圖版二）

或（傳）董源《寒林重汀圖》（圖版二）等華北系或江南系，無論何種造形都施加顏色，在五代北宋水墨設色山水畫立於主流地位，夏珪則是一如《山水圖卷》（插圖三六―二）和《溪山清遠圖卷》（插圖三六―二）中也可窺見者，朝向更純粹的水墨山水畫，可認為是發揮了直接、間接導出元代水墨山水畫興盛的重要作用。

夏珪佔據這樣的歷史位置，無非是其手法雖然屬於（傳）李成《喬松平遠圖》（圖版六）、李公年《山水圖》（圖版一八）、李唐《山水圖》（對幅）（圖版三二）等華北系水墨山水畫的直系，但是與米友仁等人所追求的江南系水墨山水畫，也有不少關連性。亦即，若是將上述李唐《山水圖（對幅）》右幅的樹叢方向逆轉，岩塊原封不動地停留原地，全體簡略化並反轉的話，則形成與本圖或《山水圖》（插圖三六―三）等多數夏珪的（傳稱）作品幾乎同型的構圖。再者，夏珪如同「墨

色如傅粉之色，筆法蒼老，墨汁淋漓」（《圖繪寶鑑》卷四）所云的筆墨法，利用樹葉的豐厚濃墨和藍色色面，與遠山的平滑中淡墨和藍色色面之間的明顯對比，同時追求遠近表現及素材的美感效果，並且運用略圓的壓抑筆線描繪的樹幹作為支點，這些正和本圖相符。再加上，《山水圖卷》的《漁笛清幽》場面中連續的岩塊和樹叢（插圖三六―四）與本圖類似，而《溪山清遠圖卷》中

央部分的「橋梁場面」（插圖三六―五），就如同所謂「馬半邊、夏一角」（《南宋院畫錄》卷六）的諺語一般，使用對角線構圖法連繫畫面各個部分，同時也是構成兼具山水表現與素材效果的大長卷的手法，可以理解為是以南宋畫院的對角線構圖法為軸，而折衷李唐、米友仁兩者的手法。

這是夏珪在南北再次統一後的元代以降，仍持續受到高度評價，並作為始自於明代宮廷，甚至及於室町水墨畫的南宋院體山水畫風盛行的風格基礎被接受採納的原因。（龔詩文譯）

插圖 36-4 山水圖卷（局部）

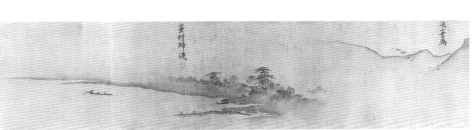

插圖 36-1 （傳）南宋 夏珪 山水圖卷（局部）

插圖 36-5 溪山清遠圖卷（局部）

插圖 36-2 （傳）南宋 夏珪 溪山清遠圖卷（局部）

插圖 36-6 （傳）南宋 夏珪 山水圖

插圖 36-3 （傳）南宋 夏珪 山水圖

卷 南宋 十三世紀
紙本水墨 二七·○×八○·七公分
上海博物館

本圖是截至我國（日本）室町水墨畫爲止，描繪名勝杭州西湖的作品當中，現存年代最早的例子。與目前爲止所舉出包含瀟湘八景圖在內的全部山水畫作品不同，畫上並沒有得以稱爲皴法的系統性筆墨法，而是依照實景，重複施加短筆線和狹窄的墨面，可以稱得上是具有寫生性質的作品。並且，與運用平常山水畫中定型化皴法描繪實景的明代《西湖圖》〔插圖三七一〕等本圖以西湖以外的西湖圖，以及元·張遠《瀟湘八景圖卷》〔插圖三三〕等運用相同手法，畫出不特定風景名勝的《瀟湘八景圖》等相較，本圖並未被勝景山水畫的框架固定，而是嘗試將對於西湖的素樸的視覺固定於畫面上，可以捕捉到濃厚素描性格的稀有實景山水畫。但是，在構成法方面，形成了從誰也不採取的鳥瞰式高視點所見的觀念性實景，並非現場素描而完成的作品。毋寧視爲一方面裝成素樸的視覺，一方面以西湖圖的典型爲目標的熟練作品，如此解釋是比較合理的吧！

李嵩在南宋中後期歷經光、寧、理宗三朝（一一九○—一二六四）擔任畫院待詔數十年。其養父〈李崇訓〉「工畫道釋人物、鬼神雜畫」，李嵩被評爲「得崇訓遺意，通諸科」〈《畫繼補遺》卷下〉，是典型的宮廷畫家。只是，《畫繼補遺》對於以夏珪爲首的南宋畫院畫家普遍給予嚴格的批評，李嵩也不例外，雖然因「不備六法，特於界畫人物，粗可觀玩，他無足取」而被捨棄，但在元末《圖繪寶鑑》中卻得到「尤長於界畫」〈卷四〉的積極性評價。可知他與夏珪一樣，經過元一代，歷史定位已經發生重大變化。

如同被認爲是追隨馬遠的《赤壁圖團扇》〔插圖三四〕，應該是擅長對風格化手法運用自如的宮廷畫家作品，然而本圖與此不同，就像被批評爲「不備六法」，捨棄了這類宮廷畫家的手法，改以典型的寫生式的表現爲對象，勇敢往寫生式的表現邁進，可以解釋爲挑戰困難的造型性工作的結果。再者，有鑑於龔開與趙孟堅、錢選與趙孟頫等南宋末元初文人畫家，是在全是熟識同好的雅集框架內貫徹創作，而與《赤壁圖團扇》同樣具有用小楷書寫的李嵩落款之本圖，若與相傳「嵩多令其代作」〈《圖繪寶鑑》卷四〉的寶祐年間（一二五三—一二五六）畫院待詔馬永忠的存在合併考慮，十王圖〔插圖三七二〕一樣，本作都是當成承襲其與具有陸信忠、金處士落款的南宋時代羅漢圖，最晚年手法的李嵩招牌的例子，與造型、文獻的事實也不會產生矛盾。毋寧將本圖視爲與這些相符合，直到元末產生吳鎮《嘉禾八景圖卷》〔插圖三七三〕，而提高李嵩評價的重要原因的一件作品，是妥當的。（龔詩文譯）

插圖 37-2 南宋 金處士 十王圖

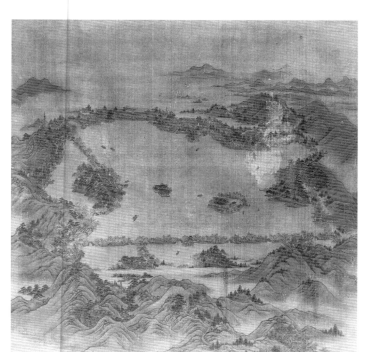

插圖 37-1 明 西湖圖

插圖 37-3 元 吳鎮 嘉禾八景圖卷（局部） 1344 年

38 梁楷 雪景山水圖

軸 南宋 十三世紀
絹本水墨設色
一一〇.三×四九.七公分
東京國立博物館

梁楷，被稱爲「善畫人物山水、道釋鬼神、師賈師古」，在寧宗嘉泰年間（一二〇一—一二〇四）成爲畫院待詔。是精通山水、人物的典型南宋畫院畫家其中一人，同時也是不接受皇帝賜予金帶，巡直搭掛於畫院內，嗜酒自樂，而被號爲梁風子的奇人（《圖繪寶鑑》卷四）。

其複雜性格也表現在畫業上。若根據《圖繪寶鑑》記載，就是梁楷被認爲作品中有「精妙」及「草草」兩種風格這一點。本圖是位於兩者中代表前者的《黃庭經圖卷》〔插圖三八-一〕和代表後者「減筆體」的《李白吟行圖》〔插圖三八-二〕中間，取得平衡的作品；在兩位騎馬旅人的表現上，可以見到其精妙部分，而在山塊及土坡的表現上，則可以見到草草的部分。並且，徹底展現精妙度的《黃庭經圖卷》，是一件透過學習紹興年間畫院祗候、出身汴京的師父賈師古而沿襲李公麟白描畫法的創作。接著，相對於在一圖之中精妙部分和草草部分截然劃分的本圖，在《李白行吟圖》中，李白的容貌採取了比較精妙的表現，而衣紋卻採取全然草草的表現，形成一個人物的身體，這種可以上溯至（傳）五代貫休《羅漢圖》〔插圖三八-三〕等唐末五代逸格人物畫的傳統回歸式性格，相當濃厚。

然而，山水以粗放水墨、人物以精緻設色所形成的本圖手法，與郭熙等五代、北宋華北山水畫並無直接關連。毋寧該說是更接近董源、巨然等江南山水畫，另一方面，擅長人物這點，正是依循李唐以來的南宋院體畫傳統。只是，五代、北宋式的大觀式、統一性空間表現，即便發揮了作爲展示北方風景之指標的作用。此外，雖然山容極爲形式化，但卻是根據范寬的手法，即便仍保持著對光線或大氣的感覺，但因爲已經不以其爲目標，所以既非北宋式的對角線構圖法，亦非南宋式的對角線構圖法，而是根據複雜組合斜線的，具有個別表現素材意義的平面性配置、構成法，而使描繪山水畫這件事成爲可能，與傳統回歸式的人物畫相異，開創出值得被下個世代所繼承的格局。

梁楷，與牧谿一樣，是一位因優秀作品幾乎都傳存在我國（日本）而知名的畫家。本圖亦是其中一件：可以知道在足利將軍家收藏時，是以《出山釋迦圖》〔插圖三八-四〕爲中幅的三連幅的側幅作品（《御物御畫目錄》）。其傳統與創造兩相合一的畫業，不只宣告以創造性爲目標的南宋以前繪畫已走向終點，同時顯示了標榜傳統主義性的繪畫時代亦已展開序幕。這是來自於梁楷其人的複雜性格。（白適銘譯）

插圖38-1 南宋 梁楷 黃庭經圖卷

插圖38-4 南宋 梁楷 出山釋迦圖

插圖38-3 （傳）五代 貫休 羅漢圖

插圖38-2 南宋 梁楷 李白吟行圖

39 馬麟 芳春雨霽圖冊頁

冊頁(名繪集珍冊其中一開) 南宋 十三世紀
絹本水墨設色 二七.五×四一.六公分
台北 國立故宮博物院

馬麟，是從北宋後期到晚期的馬賁以來，持續五個世代都有一流畫家輩出的馬氏家族之中，妝點其最後階段的人物。只是，據說他的父親馬遠因為太過愛護這位畫技稍遜於自己的兒子，曾將自己的作品題上「馬麟」名款，企圖為其博取聲譽。雖然有這樣不太名譽的傳聞(《畫繼補遺》卷下)，但本圖或《層疊冰綃圖》〔插圖三九一〕等有馬麟落款的作品中，存在著馬遠作品中看不到的纖細作風。固然無法與馬遠所創造的代表性風格比肩，但馬麟是以父親的風格為基礎而構築出他獨特的繪畫世界，將典型化的馬遠風格進一步加上人工化的表現，為宋代院體山水畫帶來一個總結，這點獲得高度評價。

表現初春雨後景象的本圖和《夕陽山水圖》〔插圖三九二〕，都是其風格的代表畫例，比起將風格加以解體的李嵩《西湖圖卷》〔圖版三七〕或折衷了傳統風格的梁楷《雪景山水圖》〔圖版三八〕，本圖更清楚顯示了南宋後期畫院的傾向，可說是具備了直接連結到明代浙派的要素。明代浙派是抽出南宋院體山水畫風的典型並追求之。雖然畫上顏料剝落相當多，但其將設色的桃花、野鴨與水墨的桃樹、竹林等加以對比的手法，與(傳)趙令穰《秋塘圖》〔圖版一六〕一樣，是繼承了花鳥式山水畫的「小景」流派；另一方面，相對於被視為南宋初期製作的《竹塘宿雁圖團扇》〔插圖三九三〕是屬於鳥種、樹種豐富的舊有山水式花鳥畫的「小景」，本圖是將擅長《百雁圖》等作品的始祖馬賁以來，可說是其家學的限定鳥種或樹種而畫出多樣型態的「小景」傳統，與走在南宋山水畫最先端的馬遠風格，兩者互相整合的成果。

再者，作為主題的桃樹，其枝幹的方向，承接了面向畫面右邊竹幹向左傾之勢，形成由右向左的動勢，和向畫面外左側飛去的鴨子相連接，而水流方向又與藉由人為設計的枝幹產生出的動勢交互作用，這是將(傳)許道寧《秋江漁艇圖卷》〔圖版二一〕或(傳)趙伯驌《萬松金闕圖卷》〔圖版三四〕卷首與卷尾的松樹樹幹相互傾側的作法當作前例，也是桃山‧狩野永德《聚光院方丈室中 四季花鳥圖襖繪》〔插圖三九四〕等我國(日本)室町時代障壁畫中常見的手法，可推測這原本是以宋代到明代畫院為中心所使用的大畫面障壁畫構成法，被運用在小畫面作品，流傳至今。

具備由右向左的動勢，並且表現春景的本圖，帶有出自暱稱「楊妹子」的寧宗楊皇后之手，伴隨「坤卦」印的題字，應是宮廷中供人鑑賞，得以稱為「四季小景圖冊」的畫冊第一開。(陳韻如譯)

插圖 39-3 南宋 竹塘宿雁圖團扇

插圖 39-2 南宋 馬麟 夕陽山水圖

插圖 39-1 南宋 馬麟 層疊冰綃圖

插圖 39-4 桃山 狩野永德 聚光院方丈室中 四季花鳥圖襖繪

40　傳李山　松杉行旅圖

軸　金　十三世紀
華盛頓特區　弗利爾美術館
絹本水墨　一六三·六×一〇二·三公分

據傳金代泰和年間（一二〇一—一二〇八），李山猶入直秘書監，即使年齡已接近八十，但精力未見絲毫衰退（金·王萬慶《李山風雪杉松圖卷跋》）。可是，由於本圖風格與具有款記的《風雪杉松圖》〔插圖四〇—一〕大不相同，因此對於其傳稱，一般認為無法找出超越這是一件金代山水畫的意義。

將本圖以及採用與本圖類似的一水兩岸構圖的另外兩件作品，即本圖、《岷山晴雪圖》〔圖版一〇〕和元·唐棣《倣郭熙秋山行旅圖》〔圖版四七〕這三件作品，試著與形成「畫石如雲」法典型的《早春圖》軸相互比較、對照吧！這麼一來，我們可以理解到，從前景到後景，利用黑白色面交替來造形的三個各自不同的山容，其實是將《早春圖》中在主要素材背面留白而表現出較淺近的山容，個別圖式化的結果。並且，這三圖無論在哪一方面，從前景到後景的墨面都不連續，其濃度也不是遞減，結果，與《早春圖》不同，而喪失了統一的空間表現，另一方面也頑固地遵守著（傳）荊浩《匡廬圖》〔圖版七〕以來華北山水畫構成法的本體。而且，本圖的情況，描繪山壁皴摺不清楚的遠山的手法，適用於全圖，刻意排除前、中、後各景在筆墨法上的區別，甚至放棄了《岷山晴雪圖》中可見的山容之塊量性，變成主張平面性的表現，這點可以理解為較接近《倣郭熙秋山行旅圖》。

雖然在細部的手法上有許多共通點。與《早春圖》一樣，仔細描繪枯木的細小枝葉，因而可知是早春時期的短暫時光，與此並行的《岷山晴雪圖》和《倣郭熙秋山行旅圖》則是描繪枯葉散落凋殘的晚秋或初冬時節。並且，本圖與南宋馬遠《西園雅集圖卷》〔圖版三五〕對峙，不用藍色畫松葉，這也是（傳）李成《喬松平遠圖》〔圖版六〕和《早春圖》等北宋水墨山水畫作品的共通手法。採用各種得以成為元代李郭派直接淵源的表現的本圖，在除了具有利用傳統性的強勢而突出創造性的武元直《赤壁圖卷》〔圖版一九〕中連繫到元代繪畫的要素之外，在別種意義上，可以稱得上是值得注意的作品。

本圖作為與元代以後的中國繪畫史有關的傳統性論述中，較少受到回顧的金代繪畫的成就，事實上是能說明其作為元代山水畫展開之基礎的作品，與梁楷《雪景山水圖》〔圖版三八〕等一樣，都是體現了在所謂南宋與金朝的中國南北方，開拓邁向接下來元代統一時代繪畫表現之路的大幅作品。本圖可以視為金代後期、金代滅亡之際，或是元朝成立之前過渡時期的創作。（龔詩文譯）

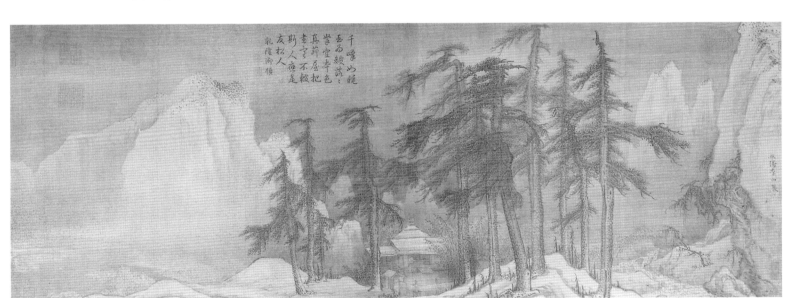

插圖40-1　（傳）金 李山　風雪杉松圖卷

41 傳 江參 林巒積翠圖卷

卷 北宋末南宋初 原作十二世紀
絹本水墨淺設色 三六×五五‧六公分
堪薩斯市 納爾遜美術館

本圖被當作江參（?—一二四前後）的傳稱作品，原因並不是被視爲後補的卷末落款。毋寧說，添上偽款這個行爲能得到普遍理解的主要原因，是存在作品本身當中。亦即，將水平線設定在畫面高度一半之處的本圖，與《千里江山圖卷》〔插圖四一〕一樣，接受華北山水畫的構圖，同時又將江南山水畫造型語彙的披麻皴定型化並折衷，具有遙遠連繫後世明代吳派文人畫的圖式。而且，融合董源帶有圓渾感的▲形山容和巨然有稜有角的▲形山容而形成本圖山容，這一點是在被視爲北宋末南宋初江南山水畫作品的（傳）巨然《溪山蘭若圖》〔插圖四二〕中也可見到的傾向。更忠實且以更豐饒的造型試圖綜合董巨山水表現的這股潮流，誠如已經舉出的《瀟湘臥遊圖卷》〔圖版三二〕中也可窺見的情形，可以視爲北宋末南宋初江南山水畫的潛流。

米友仁從《雲山圖》〔圖版三〕和《遠岫晴雲圖》〔插圖三二〕分別嚴密使用董源山容和巨然山容開始，一方面有限制地運用董巨固有的素材，一方面運用追求更簡明且純粹的山水表現界限，而牧谿則在《漁村夕照圖》〔圖版四〕中運用巨然的素材，在有如實景又非實景的瀟湘八景圖中，選擇最小限度的必要表現素材，而徹底貫徹米友仁目標，可是江參在南宋時期與上述江南山水畫主流形成對峙方向。他在常綠闊葉樹上配置嫩葉初生的樹木，天空與流水使用藍色，以統一性的空間表現爲目標，這種手法一方面與《雲山圖卷》相同，另一方面伴隨著如（傳）董源《寒林重汀圖》〔圖版二〕以來的古風柳樹表現，成爲其豐當表現的一環。本來，如同（傳）巨然《層巖叢樹》〔插圖三一〕以及比傳稱爲巨然作品的《溪山蘭若圖》那般，對光線與大氣表現可謂十分敏感的本圖，可以認爲是時代不晚於元初的摹本，遠因是其承襲了帶有董源系譜的圓渾感山容作品中，描繪有稜有角山容而被冠上巨然傳稱的《秋山問道圖》〔插圖四三〕等形成明顯錯誤的原作。

江參是北宋末年開始再次評價江南山水畫的潮流中，綻放短暫光芒的畫家。南宋初年，江參在臨安（浙江省杭州）等待高宗召見的前一天驟然離世（《畫繼》卷三），若是考慮到直接繼承江南山水畫的大家，之後到南宋末年的牧谿，除了米友仁之外不曾中斷，其生涯儘管不得不說時期尚早而且過短，但在歷史的射程上包含非常巨大的成果。若排除代表同時期江南山水畫主流、潛流兩種傾向的米友仁、江參兩者的存在，在元代的江南山水畫復興也將不可得，就這層意義而言，江參一生可以稱得上是具有中國山水畫史上不可測量的重量。（龔詩文譯）

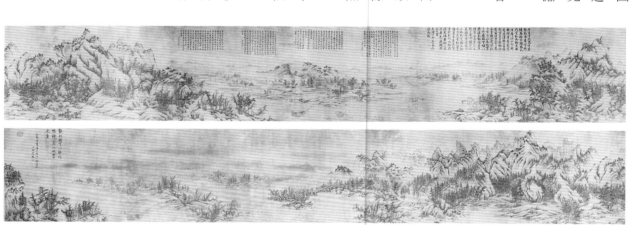

插圖 41-1 （傳）南宋 江參 千里江山圖卷

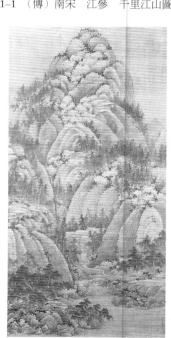

插圖 41-3 （傳）北宋
巨然 秋山問道圖

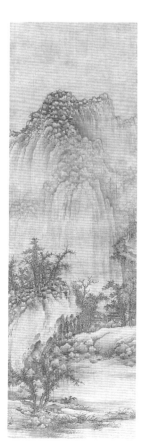

插圖 41-2 （傳）北宋
巨然 溪山蘭若圖

42　趙孟頫　水村圖卷

卷　元　一三〇二年
紙本水墨　二四·九×一二〇·五公分
北京　故宮博物院

本圖採取了乍看相互矛盾的構圖方式，一方面是以一水兩岸構圖之變型的華北山水畫、特別是李成的平遠法為基礎，在卷首前景配置樹叢，隔著河水，與中、後景產生鮮明對比，另一方面也結合了水平線在畫面上方延伸而造成前、後景對比曖昧的江南山水畫，特別是董源的平遠法。而且，本圖與郭熙、李唐不同，在某種意義上，是平面性地組合表現素材的梁楷《雪景山水圖》〔圖版三八〕之延伸：或與米友仁、江參不同，立於前、中、後景不太改變筆墨濃度的（傳）李山《松杉行旅圖》〔圖版四〇〕等畫中可窺見的構成法與筆墨法的延長線上，在紙上互不重疊地配置了墨色濃淡變化不強的披麻皴式的筆線和墨點所形成的最低限度的主要表現素材，整合成一種與其他方面的機能相抵觸的折衷式構圖，另一方面卻放棄了唐宋山水畫中追求造型筆墨法，可以指出與喬仲常《後赤壁賦圖卷》中使人想起的李公麟筆墨法的關連。並且，和平面性的、折衷性的構成法相輔相成，與到目前為止所揭示的包含江南山水畫的宋代以前許多作品，以及也包含了華北山水畫的元代以後許多作品，基本上有所區隔，決定了本圖作為分水嶺的性格。

趙孟頫（一二五四—一三二二）出身宋代宗室，卻出仕元朝，官至高位，是毀譽褒貶激烈的人物。只是，即使身為書法家，他也因超越唐宋時代的書家，復興六朝時代王羲之的流麗書風而在畫史上佔有位置。此外，趙孟頫原籍湖州（浙江省），卻活躍於首都大都（北京），乃體現統一時代的人物，人脈亦甚廣泛。與他同為元朝高官的高克恭等文人畫家不消說，本圖主題中隱居在水村的錢重鼎、《鵲華秋色圖卷》〔插圖四二一〕的受贈者周密等所謂南宋遺老，以及中峰明本和其他方外著名僧人，從兄趙孟堅、夫人管道昇、兒子趙雍等人，也都擅畫，至於外孫王蒙更是被列為元末四大家之一，達到有元一代文化人脈的最高峰。趙孟頫的繪畫事業幅度也是歷代文人畫家中最廣，他不僅學習董源、巨然，亦學習李成、郭熙、李思訓、李昭道等人風格，加入山水、連《二羊圖》〔插圖四二二〕之類的人物、畜獸、還有墨蘭等豐富多樣的類別，他也都得心應手。尤其是山水，如本圖這類的水墨畫，他亦是有意圖地與《鵲華秋色圖卷》《幼輿秋壑圖卷》〔插圖四二三〕等設色畫區分畫法，意識明確地進行由米友仁所承續的董源風格，就這一點看來，本圖在山水畫史上是極為重要的作品。

趙孟頫對於出仕歷史上第一個達成中國統一的異民族王朝這種人生抉擇的重要關注，支配著其作為典型中國文人的內外兩面，是富於陰影的人物。本圖是所謂南宋遺老的光輝使這個陰影更加複雜而充滿曲折的作品。（黃文玲譯）

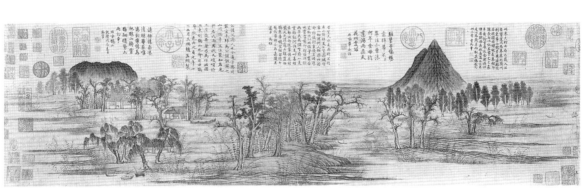

插圖 42-1　元　趙孟頫　鵲華秋色圖卷

插圖 42-2　元　趙孟頫　二羊圖卷

插圖 42-3　元　趙孟頫　幼輿丘壑圖卷

43 高克恭 雲橫秀嶺圖

軸 元 一二九九年前後
絹本水墨淺設色 一八二·三×一○六·七公分
台北 國立故宮博物院

被稱頌「近代丹青誰最豪，南有趙魏（孟頫）北有高」（元·張羽《臨房山小幅感而作》《靜居集》卷三）的高克恭，是在江南當官時，曾與趙孟頫在杭州西湖合作《古木竹石圖屏》的文人畫家（元·虞集《道園學古錄》卷二、元·陶宗儀《輟耕錄》卷二六）。然而，引用描寫隱士居處之《招隱圖》傳統的趙孟頫《水村圖卷》〔圖版四二〕，傳達了選擇協助異民族統治來保護自身民族文化傳統之路的南宋宗室一員，與拒絕異民族統治的遺老之間，複雜的內心層面交流。相對於此，由祖先出身於西域回族的大都人高克恭（一二四八|一三一○）所畫，趙、高兩人的共同朋友四川人鄧文原和大都人李衎所題跋的本圖，卻看不到這種曲折情境。本圖一方面將貫徹小畫面製作的米芾、米友仁之創作，擴大成爲大畫面，另一方面配置了看起來有如左手攜琴朝觀者走來，長髮長髯、身著長衫的高士般的主山，並設定地平線，既復興了董源、巨然傳統，特別是已吸收華北山水畫傳統的巨然傳統，並以擔任世界帝國元朝中堅份子的色目人身分、堂而皇之地繼承江南山水畫正統，被賦予正面評價。本圖與仿米友仁，貫徹與本圖相似之限定式構圖的《春山欲雨圖》〔插圖四三一〕和《春山晴雨圖》（一二九五年）〔插圖四三二〕等其他傳稱作品相同，都是與五代、兩宋山水畫中，地方性連結普遍性的在地性屬於不同層次的，超越地方性風格所產生的傳統主義式作品。

畫中樹叢、人家、小橋等表現素材具有共通性，很容易看得出來吧！這件作品的重要性，在於藉由對米友仁《雲山圖卷》〔圖版三〕構圖的左右置換、局部放大、縮小這樣的操作，再怎麼樣與米友仁的構圖都不會重複。畫家將應該作爲典範的作品還原到個別表現素材的階段，然後再重新構組，雖然風格的變化幅度不大，卻創造出嶄新的作品。引人注目的是，本圖接續了五代、兩宋水墨設色山水畫的主流這一點。它與只將《雲山圖卷》構圖左右調換的牧谿《漁村夕照圖》〔圖版四〕不同，雖然沒有朝向光線和大氣的寫實性再現，但仍然嘗試了統一的空間表現。就這一點而言，本圖仍殘留了在與牧谿畫作同樣屬於純粹水墨山水畫的《水村圖卷》中，本質上已經去除掉的五代兩宋山水畫的濃厚影響，可說是介於趙孟頫和牧谿之間的作品。

與畫院畫家作爲主流的南宋畫壇全然相反，文人畫家在元代畫壇佔有極大位置，而高克恭友人趙孟頫是決定其方向的重要畫家。江南出身的曹知白、朱德潤等人形成了元代李郭派，高克恭也是南北交錯現象的先驅，可說是元代山水畫中唯一出身於華北地區的巨匠。（邱函妮譯）

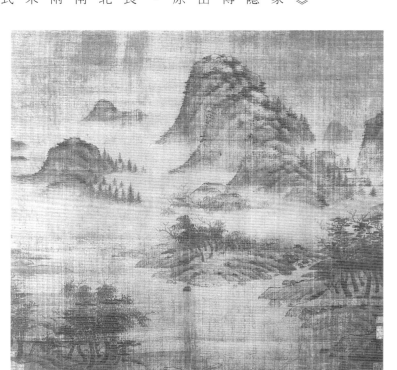

插圖 43-1 元 高克恭 春山欲雨圖

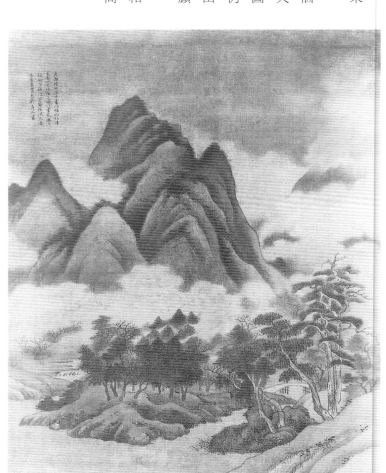

插圖 43-2 元 高克恭 春山晴雨圖

44　錢選　山居圖卷

卷　元　十三—十四世紀
紙本設色　二六·五×二二·六公分
北京　故宮博物院

據傳爲「宋景定間（一二六〇—一二六四）鄉貢進士。善人物山水。花卉翎毛師趙昌，青綠山水師趙千里（伯駒）。」（《圖繪寶鑑》卷五）的錢選，在南宋滅亡後的至元二十四年（一二八七）、身爲吳興（浙江湖州）八俊之一，雖然和趙孟頫等人一同被推舉出仕，但只有他拒絕此道（《元史》程鉅夫傳、明・朱謀垔《畫史會要》卷三），是貫徹遺民立場的人物。並且，一如文獻中「其得意者，自賦詩題之」所云，他因襲米友仁在《雲山圖卷》〔圖版三〕等作品上的試驗，有意圖地實行「自畫自贊」，也是延續以來追求詩書畫一致的文人畫理想爲己任的畫家。然而，在書法方面，他卻被認爲是「小楷亦有法。但未能脫去宋季衰蹇之氣爾。」（元・陶宗儀《書史會要》卷七）如斯評價，終究無法與趙孟頫匹敵。

選擇了與錢選全然相反的人生，卻又保有彼此友情的趙孟頫，其《水村圖卷》〔圖版四二〕在元代山水畫的發展歷程達成了引導出純粹水墨山水畫榮景的角色；相對於此，本圖雖然剝落稍顯嚴重，但一方面利用白綠、白群的相同色面形塑山容，另一方面，即使是皴，也只用石綠、石青、金泥，有意回歸如《王羲之觀鵝圖卷》〔插圖四一〕等唐代以前的金碧山水畫。只是，在構圖方面，就如同顯示將米友仁《雲山圖卷》左半部前景的小島大幅擴大，再將中景的山容縮小，併入後景的遠山那般，構圖整體雖然是根據南宋典型，可是卻放棄光線與大氣的直接式的再現表現，以有別於保持後者、重構表現素材的高克恭所實行的方向爲目標。再者，在繼承五代、北宋山水畫的成果方面，與進行設色山水畫復興的（傳）趙伯駒《江山秋色圖卷》〔圖版二〇〕不同，他不賦予、採取錯綜複雜的統一性空間表現，毋寧是在觀念上回歸原始古拙的設色山水畫，與趙伯駒一樣，完成了嶄新設色山水畫的創造。其結果，在文嘉《琵琶行圖》〔圖版八六〕等嘗試設色、水墨兩種作法的明代吳派文人畫之間，給予設色山水畫的系譜極大的影響。

在連接五代、兩宋水墨設色山水畫正統的《浮玉山居圖卷》〔插圖四二〕之外，《楊貴妃上馬圖卷》〔插圖四三〕、《花鳥圖卷》（一三四年）〔插圖四四〕、《草蟲圖卷》〔插圖四五〕等所謂承襲傳統技法的設色人物畫及花鳥畫、草蟲畫的傳稱作品也很多。元《牡丹圖》（對幅）〔插圖四六〕等屬於宋代院體繪畫系列的作品，在我國（日本）被傳稱爲錢選之作，對於以狩野山樂《大覺寺宸殿牡丹之間　牡丹圖襖繪》〔插圖四七〕爲首的作品群，給予了比趙孟頫、高克恭更大且持續的影響，這無非是反映出在傳統繪畫各種不同領域皆有所成的錢選，其旺盛的創作活動。（黃文玲譯）

插圖44-5　元　錢選　草蟲圖卷

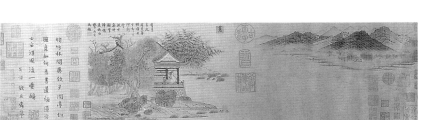

插圖44-1　元　錢選　王羲之觀鵝圖卷

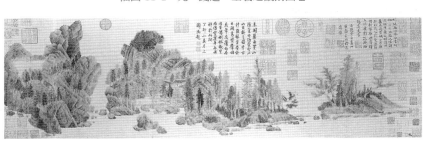

插圖44-2　元　錢選　浮玉山居圖卷

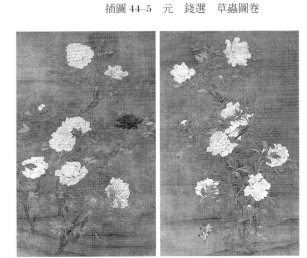

插圖44-6　元　牡丹圖（對幅）

插圖44-3　元　錢選　楊貴妃上馬圖卷（局部）

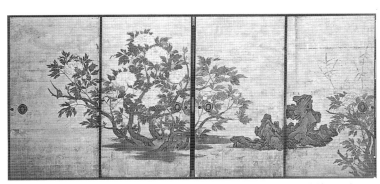

插圖44-7　桃山　狩野山樂　大覺寺宸殿牡丹之間　牡丹圖襖繪（局部）

插圖44-4　元　錢選　花鳥圖卷（局部）

軸　元　一三五〇年
紙本水墨　二九七×英·四公分
台北　國立故宮博物院

華亭（上海市松江縣）人曹知白（一二九一—一三五五）雖然是南方人，但在元朝支配體制確立後，身爲懂事以來就屬於資產階級的一份子，與趙孟頫等煩惱人生抉擇的第一世代相較，在生存方式上有著根本性的差異。曹知白一邊在元朝統治下以治水累積巨富，一邊成爲包含本圖受贈者蒙古人阿里木八剌等人在內的文人清遊的中心，同時以贊助者身分活動，既不出仕也不隱居，終其一生對世間保持開放態度，與宋代以來以士大夫（官僚政治家）爲理想的傳統想法全然不同，開創了元代以後新的文人畫家之道。

曹知白上京師事的趙孟頫（元·王逢《曹雲西山水》《梧溪集》卷五）模仿多種前人風格，而高克恭僅限於江南山水畫，有意復興元代以前山水畫中毋寧屬於支流的傳統。相對於這兩人，曹知白作爲畫家的才能，在於以下此點：就像從《雙松圖》（一三二九年）（插圖四五–一）開始，經過《枯木竹石圖團扇》（插圖四五–二），到本圖和《疏松幽岫圖》（一三五一年）（插圖四五–三）可見的一貫表現，他繼承了元代以前山水畫的主流，肯定了中國山水畫史上李成、郭熙的歷史地位，而引導出元代李郭派往明代浙派發展的潮流。

以刷上墨色來表現雪停放晴時的幽暗天空，如同黃公望題跋所言：「有摩詰（王維）遺韻」，乃是始於唐代以來華北山水畫之雪景山水畫的手法之一。前景左下的樹叢也是遵守唐代以來樹石畫的傳統，與《雙松圖》中的樹叢類似，松樹背後的景物淡淡地描繪，這是依循郭熙《早春圖》的透視遠近法。從位於畫面高度約三分之一處的基本視點起，從前景往中、後景的距離，是二倍、四倍，最終到遠山處已無法嚴密計算距離。遠山有如浮在半空中一般往上突起，曹知白大膽採取此種在某種意義上與嚴密的遠近法有所衝突的表現方式，正是爲了要描繪出在晴雪時分山腳處被遮掩的遠山，山頂出現的瞬間景象。例如，遠山的稜線是以相當濃的墨色畫出，不同於補筆的樓閣或窗櫺的線條，並沒有橫越破紙處，可以認爲是畫家的原始筆跡。

出生於江南，且執著於自己根深柢固之物的黃公望，雖然看出本圖可溯及王維之傳統的存在，但卻說「僕之點染，不敢企也」的內在實情，其實是隱藏了他想表明與曹知白那種不具備在地性，而著眼於吸收巨嶂式山水的立場有所不同的意圖吧！如果說沒有以北宋華北山水畫爲基礎的李唐和馬遠等地方風格在內的郭熙式山水，就無法超越華北、江南的地方性而被接受的話，黃公望此言乃是表明他對於南宋時代已根著於江南的華北山水畫的一種明快且直接的拒絕吧！（邱函妮譯）

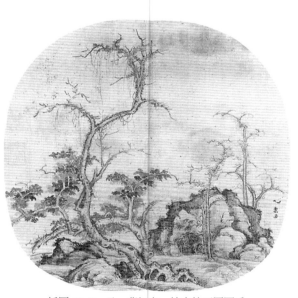

插圖 45-2　元　曹知白　枯木竹石圖團扇

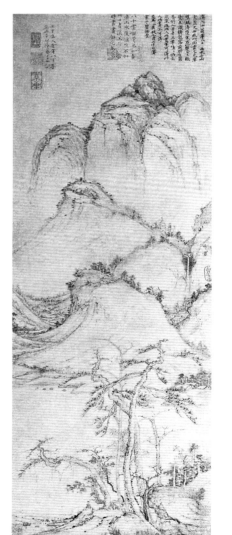

插圖 45-3　元　曹知白　疏松幽岫圖

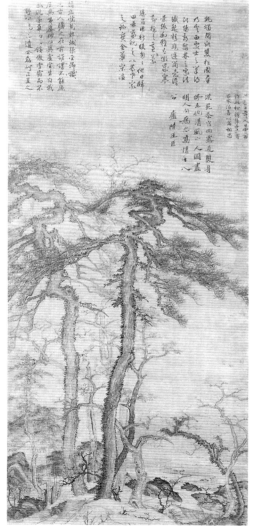

插圖 45-1　元　曹知白　雙松圖

46　朱德潤　林下鳴琴圖

軸　元　十四世紀
絹本水墨淺設色　一二○·八×六三·○公分
台北　國立故宮博物院

朱德潤（一二九四—一三六五），與曹知白一樣，雖然是出身吳（江蘇省蘇州）的南方人，卻是有意繼承北宋華北山水畫正統的文人畫家。不過，二十六歲時，他積極出仕元朝廷中央，結果失敗。到了三十四歲回到南方以後，以一介在野文人畫家的身分告終。就此點而言，他與不論出仕與否都身爲文人人脈中心的贊助者，並持續畫家活動的趙孟頫或曹知白等人有所不同。

然而，朱德潤因受到趙孟頫、高克恭，以及位居元朝諸王之位瀋王（高麗忠宣王）的推舉，而得以在滯留京城的青壯年時期接觸到元朝內府等收藏的古典作品群，這個經歷對他的創作活動帶來根本性的影響。亦即，相對於曹知白《群峰雪霽圖》〔圖版四五〕中「畫石如雲」法的表現並不明顯，本圖從前景岩塊到後景遠山，都運用此手法。他並非繼承（傳）李山《松杉行旅圖》〔圖版四○〕等金代時發生變化的李成、郭熙手法，而是如同他最晚年的《渾淪圖卷》（一三六五年）〔插圖四六—一〕可窺見一般，是以直接回歸到李郭傳統的源頭爲目標。再者，本圖的構圖與將「畫石如雲」法風格化的例子《岷山晴雪圖》〔圖版一○〕面對畫面右半部反轉後的構圖近似。並且，不用說位在後方的松樹是以較淡的墨色畫成，連撫琴文人的衣服只上藍色、乘舟靠近的文人衣服只上朱色，來區別主要二名人物的作法，也與郭熙《早春圖》〔圖版一〕中「三代同堂」的漁夫一家六人，只有年輕媳婦和年老婆婆的衣裳使用朱色和藍色，這種雖然是極細微部分卻加強其存在感的手法相通。不過，在墨法方面，並沒有連續使用淡墨，放棄了空間的統一性，將李郭的空間概念化來加以掌握，這是與強調筆法的枯枝描繪也有關的元代式的表現。與較忠實遵循唐代以來華北山水畫之光線與空氣再現性表現的曹知白之間，形成另一個大的差異。

從前景「林下鳴琴」的主題開始，往中景、後景逐漸向上堆疊的手法，雖然可指出與《岷山晴雪圖》的相似性，但是與董源以來的空間構成法也並非毫無關連。本圖訴說著朱德潤本身持續強化對趙孟頫的傾斜，另一方面也持續脫離僅只反轉高克恭作法的立場。趙孟頫是在根植於地方性的本質性上獲得成功，而高克恭是企圖進行華北山水畫這種形式上的轉換。一邊將郭熙風格的遠山，以董源風格的方法連續往畫面上方堆疊，同時也顯示出他對於素材美感效果的關心，在這件他直接顯示出與江南山水畫親近關連的最晚年作品《秀野軒圖卷》（一三六四年）〔插圖四六—二〕中，可解釋爲順著元末四大家出現以後元朝畫壇動向的萌芽，在本圖中已有預兆。（邱函妮譯）

插圖 46–1　元　朱德潤　渾淪圖卷

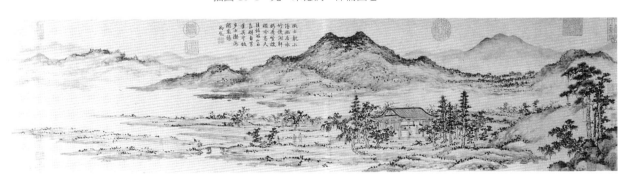

插圖 46–2–A　元　朱德潤　秀野軒圖卷（局部）

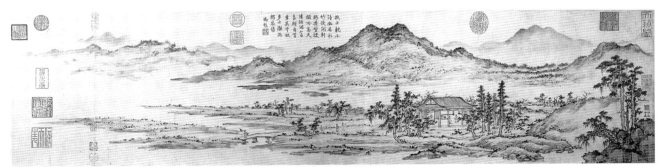

插圖 46–2–B　元　朱德潤　秀野軒圖卷

47 唐棣 倣郭熙秋山行旅圖

軸　元　十四世紀
絹本水墨淺設色　一五一‧九×一○三‧七公分
台北　國立故宮博物院

吳興人唐棣（一二八七—一三五五）在《霜浦歸漁圖》（一三三八年）〔插圖四七‧一〕、《歸漁圖》（一三四一年）〔插圖四七‧二〕和本圖等作品中，一邊投注寄託在漁夫身上之漁隱理想的憧憬，同時也顯示出他遵守描繪庶民生活之北宋山水畫傳統的一面，這與同樣身為南方人的李郭派曹知白、朱德潤不太接觸庶民傾向文人主題的立場不同。這一點與他作為休寧縣（安徽省）縣尹，施善政，以及其肖像被奉祀於生祠的經歷，不可謂毫無關連（元‧楊翮《唐縣尹生祠記》《佩玉齋類稿》卷二）。

不過，唐棣被推薦給仁宗，「詔繪嘉禧殿御屏，稱旨，待詔集賢院，遷嘉興路照磨。至正五年（一三四五），除休寧縣尹」（明‧董斯張《吳興備志》卷一二），在大都擔任實質上的宮廷畫家，其創作活動相較於在上京修行期間可說是只充實繪畫資源的曹知白、朱德潤兩人，因為能接觸到元朝內府收藏的作品，而有機會獲得更大的實際成果。本文一開始提及的，將鈐有元朝內府官印「宣文閣圖書印」的《小寒林圖》〔插圖六一〕左半部放大的《霜浦歸漁圖》、《歸漁圖》，便是鮮明的例子。《林下鳴琴圖》〔圖版四六〕的構圖是近似《岷山晴雪圖》〔圖版一○〕面對畫面右半部反轉後的構圖，止於依循留下有較多的南宋式對角線構圖法影響的斜線構圖法，相對於此，本圖主要在面對畫面左側約四分之三的地方採用較簡略化的構圖，是明快地回歸主張配上主山的中軸線構圖法之北宋華北山水畫構成法的例子。另一方面，畫面整體施以淡墨，卻未連續使用，不僅放棄了空間的統一性，也放棄了在《岷山晴雪圖》中可以見到的山容塊量感，前後的山容有如屏風般排列，具有強調平面性的表現，可解釋為是將發端於《早春圖》〔圖版一〕的山容表現圖式化為黑白墨面交替的（傳）李山《松杉行旅圖》〔圖版四○〕等作品更進一步圖式化的結果，變得比《林下鳴琴圖》表現之程度更加徹底。這應該說來，本圖可說是將北宋華北山水畫的正統，透過金代李郭派而圖式化的某種諧擬（parody）之作吧！

本圖一方面部分地或全面地繼承構圖和題材，並將表現做多樣變化，這是在米友仁於《雲山圖卷》〔圖版三〕和《遠岫晴雲圖》〔插圖三一〕等作品之間，以及李唐於《萬壑松風圖》〔插圖九三〕和《山水圖》（對幅）〔圖版三〕之間的嘗試以後，特別有意圖實行的毋寧是南宋暨江南山水畫式手法。元代李郭派雖然追求與江南山水畫共通的平面性，卻未必從李成、郭熙風格中達成本質上的飛躍變化，其主要一個原因在於，相對於趙孟頫、黃公望等人，要將再現式的北宋華北山水畫轉變為平面性強烈的非再現式山水畫時，不得不挑戰最根本的造型上的困難。（邱函妮譯）

插圖47-2　元　唐棣　歸漁圖

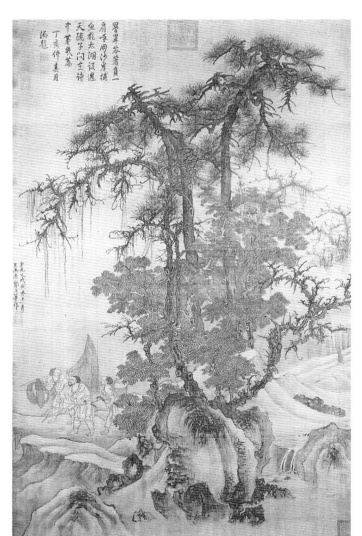

插圖47-1　元　唐棣　霜浦歸漁圖

48　姚廷美　有餘閒圖卷

卷　元　一三六〇年
紙本水墨　三一・〇×八二・九公分
克利夫蘭美術館

只從本圖落款中的「吳興姚廷美畫」來看，是個知道籍貫與姓名的畫家，至於和《圖繪寶鑑》（卷五）中可見的《雪景山水圖》〔插圖四八-一〕作者姚彥卿是同一人的說法，由於該作品與本圖及鈐有「姚氏彥卿」印的《雪江遊艇圖卷》〔插圖四八-二〕在風格上相差甚遠，對此見解暫時保留。只是，就自書詩畫這一點，雖是承繼米友仁的試驗，卻無疑是個具備必要文人教養的人物。以有鐵崖體之稱的詩人、作為書家也有極高評價的楊維楨為中心，除了為隱士杜氏所舉辦的本圖的雅集之外，姚廷美與本圖題跋者高玉等人也一同參加了其他召開的雅集（元・楊維楨〈聯句書桂隱主人齋壁〉一三六九年《東維子文集》卷二九）；姚廷美和以後文提到的〈江蘇省〉崑山顧德輝為大贊助者的楊維楨一樣，過著沉溺於酒色的流浪生涯，被推定是以流連於元代江南一帶有名無名的文人人脈為創作據點的職業文人畫家。

　本圖的重要性，與李氏《瀟湘臥遊圖卷》〔圖版三三〕相同，不在於同時保存了當初的繪畫與詩文這一點。關於《瀟湘臥遊圖卷》，畫家是受到委託而製作，不過是偶然與南宋居士禪的一個集團有關而已，連名字也不清楚，其地位只能停在先行於我國〈日本〉室町時代受五山禪僧委託創作詩畫軸的畫家；相對於此，本圖的重要之處，在於畫家也以詩作者的身分作為不可或缺的一員而參加。連對趙孟頫與錢選等書畫卓越的人物來說也不容易的詩書畫一致的理想，如同以《水村圖卷》為代表的招隱圖的盛行為象徵一般，隨著不願加入元朝國家支配機構的文人集團的逐漸形成，成為眾人共同追求的目標，不只如此，連未在畫史登場的文人畫家也能得到支持的市井創作環境，自環繞蘇軾的古典以來的二百數十年，經過南宋時詩社的興盛，以及曹知白等文人的出現等，到這個時期已是不可動搖；本圖的重要意義亦在於將上述事實傳至今日。

　從依循「畫石如雲」法的前景岩塊等看來，本圖和《雪江遊艇圖卷》一樣，明顯是屬於元代李郭派的作品；雖然如此，這兩畫卷都以紙墨調和所形成的素材美感效果為目標，這點可以如實地說明，已經超前曹知白和唐棣等元代李郭派主流的水準一步，同時，到了元末對江南山水畫的傾斜，也進而超越朱德潤的《秀野軒圖卷》〔插圖四八-三〕比繼承華北山水畫正統更增添重要性。例如，茅屋柱子的線條等在本圖中是微妙的晃動延伸，這與趙孟頫《水村圖卷》及董源《寒林重汀圖》〔圖版二〕是如出一轍，而與曹知白《群峰雪霽圖》〔圖版四五〕及郭熙《早春圖》大不相同；為了提昇素材本身的效果，盡量避免使用能夠明確畫出型態邊緣的平滑、濃重的彎曲線條，直接明白地顯示與江南山水畫系列的關連。（黃文玲譯）

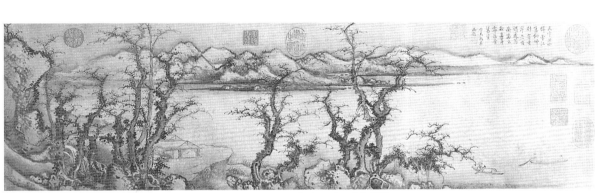

插圖48-2　元　姚彥卿　雪江遊艇圖卷

插圖48-1　元
姚彥卿　雪景山水圖

絹本水墨設色　軸　元　十四世紀
五一・〇×七一・〇公分
東京國立博物館

羅稚川與姚廷美一樣，雖然名不見畫史，卻散見於同時代的文集中。室町時代經由船舶載至

日本、目前已經佚失的《鷺鴨圖》(室町・相阿彌《君台觀左右帳記》上有「臨江羅稚川」落款，

其中的臨江，根據新喻(江西省新喻縣)人傳若金的《傅與礪詩文集》中有「吾郡山水邑，材藝

皆絕倫。昔時稚川善遊戲，妙墨往往追前人」(詩集卷三・劉宗海山水歌」的記載，可知臨江相

當於元代的臨江路新喻州。

羅稚川雖然屬於南人李郭派體系的畫家，但因為出身江南周邊的長江中游，其作畫也受到相

當程度的影響。亦即，相對於與趙孟頫同鄉的姚廷美《有餘閒圖卷》(圖版四八)，是在強烈傾

向背離地方性的元代李郭畫派潮流中，與本土性的江南山水畫有明顯連繫，本圖則是較忠實追

隨該潮流，一如有姚彥卿落款的《雪景山水圖》(插圖四八一)和嬾安居士《山水圖》(插圖四九一)中

亦可窺見的，將形成李郭派基礎的諸多有名無名的堅實畫家之存在流傳至今日。例如，相對

於畫面左側前景的枯木，右側中景的枯木約是其三分之一高，這是實行與郭熙《早春圖》(圖版

一)、曹知白《群峰雪霽圖》(圖版四五)共通的手法，並且不再追求朱德潤《林下鳴琴圖》(圖版

四六)和唐棣《倣郭熙秋山行旅圖》(圖版四七)中所追求的平面性，而是嘗試比《群峰雪霽圖》

多日夜晚光線和大氣的再現性更強烈的空間表現，這無非是越過南宋和金朝，意圖率直地繼承

北宋古典的佐證。再者，自然也顯示與回溯所謂唐代王維的華北山水畫的觀念性源流，在造型

上積極冒險的《群峰雪霽圖》，是站在不同立場。

本圖兼備自唐代以來的傳統水墨樹石畫，和五代以後完成新發展的設色花鳥畫兩種性格，也

是不容忽視的一點。本圖令人想起似乎具有相同性格、已經佚失的郭熙《北宋翰林學士玉堂

春江曉景圖屏風》(一〇八三年前後)，雖然與小畫面上描寫小景觀的純粹山水畫式的、郭熙本身所

說的「小景」(《林泉高致》山水訓)不同，但是就如羅稚川自己所畫(元・劉仁本《題羅稚川小景畫

四首》《羽庭集》卷四)，本圖與源自唐代山水花鳥畫、同時和江南山水畫也有關連的趙令穰《秋

塘圖》(圖版一六)那種寫生式的「小景」，以及《竹塘宿雁圖團扇》(插圖二三)、馬麟《芳春雨霽

圖冊頁》(圖版三九)等所謂新舊構成性「小景」重疊，從花鳥畫式的山水畫側面而言，也可以

解釋為回歸本土性。此畫在考察元代李郭派和「小景」的展開方面，自不待言，在被認為是室

町時代傳來日本的所謂「古渡」這一點，在考察可稱以樹石花鳥畫領域為根幹的我國(日本)中

近世障壁畫史時，也是關鍵的寶貴例子。(龔詩文譯)

插圖49-1　元　嬾安居士　山水圖

50　李容瑾　漢苑圖

軸　元　十四世紀
絹本水墨淺設色
一五六·六×一〇八·七公分
台北　國立故宮博物院

據傳「畫界畫山水，師王孤雲」（《圖繪寶鑑》卷五）的元代界畫代表畫家的李容瑾，是被認為「界畫極工致，仁宗眷愛之，賜號孤雲處士」（同書卷五）的元朝實質上的宮廷畫家，他描繪元代上都殿閣的《大安閣圖》（元·虞集〈跋大安閣圖〉《道園集古錄》卷一〇）或描繪唐代長安宮城且被稱為絕品的《大明宮圖》（虞集〈王知州墓誌銘〉同書卷一九）等巨幅作品，都沒有確實的例子留傳後世。在王振鵬僅留存有《龍舟圖卷》〔插圖50-1〕等較小品畫作的現在，本圖在了解包含王振鵬在內的元代界畫山水畫整體成就上，佔有重要位置。並且，亦完成於李容瑾之手的作品，還可舉出一件採用與本圖類似構圖，但更複雜地配置樓閣的《明皇避暑宮圖》〔插圖50-2〕。

然而，《明皇避暑宮圖》卻帶有被視為唐宋界畫第一的北宋初年郭忠恕（《宣和畫譜》卷八·宮室敘論）的偽款。其主要原因在於該畫中，由既非粗放也非不定型到無法喚起視覺性連想程度的墨面所形成的山容，與一開始利用細緻平滑墨線描繪軒閣、廊柱局部而成的樓閣，兩者並存，反映了由郭忠恕所開啓的、善用潑墨和界畫抗的傳統。並且，郭熙《早春圖》〔圖版一〕的情況，可以發現到觀看細部時意料之外的粗放皴法，和即使觀看細部也都極為細密的樓閣，兩者在造型上的對比，所以這可解釋成郭忠恕以來透視圖法加以處理，並非畫作整體皆是如此，這種作法經由現存年代最早的界畫作品《唐懿德太子墓墓道儀仗圖壁畫》〔圖版二六〕的闕樓，以及可說是北宋界畫技法集大成之（傳）張擇端《清明上河圖卷》〔圖版二三〕的鼓樓等，到清初被袁江等巨幅界畫所繼承，進一步形成穩固的透視遠近法傳統之一環。其中，基本上被清初巨幅界畫所承襲的這個繪畫史的根本性轉換，並不是出現在唐代壁畫，而是在於本圖和《明皇避暑宮圖》繼承了郭忠恕、郭熙流派，並結合界畫和李郭派山水畫，進而形塑出界畫山水畫這一點。

這兩者的結合，因為也可見於以《西遊記》祖本為基礎，在文學史上也十分重要的（傳）王振鵬《唐僧取經圖冊》〔圖版五七〕，和夏永《岳陽樓圖》〔插圖50-3〕、《廣寒宮圖》〔插圖50-4〕中，由永嘉（浙江省）人王振鵬本身先實行過了。換言之，包含界畫山水畫在內的元代李郭派，是南人為元人而作、屬於南人的產物，可以評為是華北山水畫的造型語彙逐漸被江南山水畫吸收殆盡之過程中所產生的，具有過渡性格的畫派。（陳韻如譯）

在當時是普遍的，由此推測在出身不明的李容瑾以前，已由永嘉（浙江省）人王振鵬本身先實

插圖50-1　元　王振鵬　龍舟圖卷

插圖50-4　元　廣漢宮圖

插圖50-3　元　夏永　岳陽樓圖

插圖50-2　（傳）北宋　郭忠恕　明皇避暑宮圖

51 黃公望 富春山居圖卷（局部）

紙本水墨
台北　國立故宮博物院
卷　元　一三五○年
三三·七×六三七·八公分

若要從中國繪畫中只舉出一件，作為與歐洲風景畫不同而最能清楚體現中國山水畫特質的作品，則名列元末四大家之首的黃公望（一二六九～一三五四？）於八十二歲時，耗費三年多所畫成的本圖〔插圖五一〕，當屬必選之傑作中的傑作，亦是透過明清畫家之手不斷反覆被紹述的中國山水畫之古典中的古典。

本圖一邊採用元代慣例與「招隱圖」相關的文人主題，一邊自由自在地運用松煙墨、油煙墨、乾筆、溼筆所形成的具有緩急、粗密變化的筆墨，將其抑制在喚起所謂山、水等視覺性連想的程度而畫出的極為簡明的山水，可以說是將畫家本人所言「發生之意」（《寫山水訣》）予以造型化的成果。並且，以折衷帶有圓渾感之董源▲山形及有稜有角之巨然▲山形的江參《林巒積翠圖卷》〔圖版四一〕，或是將兩種山形徹底單純化，還原為三角形和橢圓形的趙孟頫《水村圖卷》〔圖版四二〕、《鵲華秋色圖卷》〔插圖四二〕等圖作為基礎，並放棄董巨被定型化的山容，一方面運用的因應富春江（浙江省）附近景致的天然山容，同時又依循來自嚴密設定地平線的華北山水畫的空間構成，於現狀的中央部分也使用董源以來的傳統式Ｘ型構圖，可見其多面向的嘗試。這是一件在趙孟頫開啓的元代設色、水墨兩種山水畫系譜之中，繼承後者並決定了江南山水畫成為元代以後山水畫主流的劃時代作品。於先前舉出的黃公望在《群峰雪霽圖》〔圖版四五〕上的題跋中，清楚表明他與沿襲普遍性巨嶂山水的曹知白立場有所區別的同一年，此作完成，這當然也並非巧合。因為可以解釋為常熟（江蘇省）人黃公望對於地方性事物的執著，得以超越當時李郭派盛行的時代潮流，而預見後代歷史的開展。

關於黃公望創作上的神祕性，敘述一件其今已失傳的設色山水畫作品的清·惲壽平〈記秋山圖始末〉《甌香館集》補遺·畫跋），因為經過芥川龍之介改寫成短篇〈秋山圖〉，而在我國（日本）較為人所知。還有，曾經過沈周、董其昌收藏的本圖也不例外，具有一段因明末收藏者吳洪裕過於鍾愛而在其臨死之際，接續智永《千字文》之後被投入火中，又被其外甥洪貞度搶救而出的經歷（《甌香館集》卷二·畫跋）。當時被燒損的卷首部分之後半成為《剩山圖》〔插圖五一二〕而另外流傳，其畫面中央部分被認為是原卷殘紙，這點亦增添其神祕性。

黃公望，年輕時雖然曾擔任胥吏，但在五十歲以前因事受牽連而下獄，後來成為道士隱者，也以元曲作家為人所知（元·鍾嗣成《錄鬼簿》卷下）。並且，他到老年才開始作畫，被說是「九十而貌如童顏」（明·陳繼儒《妮古錄》卷三）。他是體現與郭熙、米友仁等「鶴髮童顏」系譜有關連的中國畫家理想的人物。（陳韻如譯）

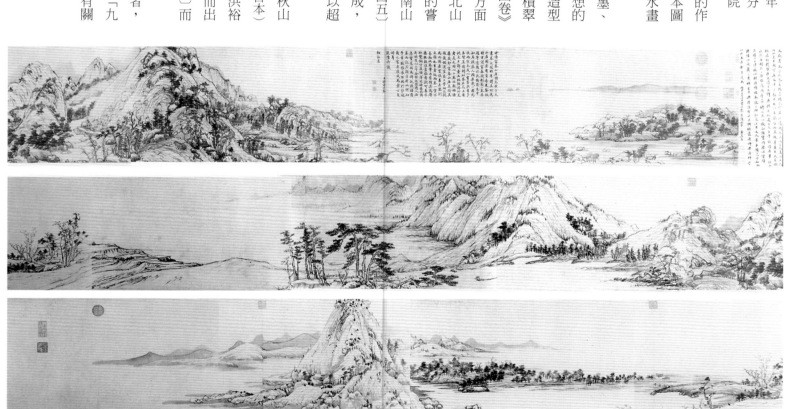

插圖 51-1　黃公望　富春山居圖卷　全圖

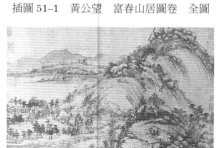

插圖 51-2　（傳）元　黃公望　剩山圖卷

52 吳鎮 漁父圖

軸 元 一三四一年
絹本水墨 一八四·八×九五·六公分
台北 國立故宮博物院

嘉興（浙江省）人吳鎮（一二八○—一三五四）雖是元末四大家之一，但其立場與另外三人黃公望、倪瓚、王蒙不同。亦即，雖然吳鎮同樣具有限定表現素材的共通性，但是在沒有設定會損害現實再現性空間之統一性的留白這一點上，不僅與元末四大家不同，也與同時期的江南山水畫傾向有著相當懸殊的區別。

在天空、水域適當刷上墨色，藉由較大筆觸、點描、墨面掌握表現素材，藉此抑制墨調等的微妙變化，反倒是凸顯了造型素材之素材性的其筆墨法，具有來自米友仁《雲山圖卷》〔圖版三〕的淵源。同時，就如同畫家自題的七言古詩句「舉頭明月磨青銅」所述，面對畫作的右側上方，表現出位於畫面外淡淡映照出山容等的深夜月光，與對晚秋黃昏的光、影敏銳，又同時追求素材美感效果的（傳）董源《寒林重汀圖》或《雲山圖卷》〔圖版二〕等圖的手法有所連結。其構圖稍稍打破對稱性的傾向，也與《寒林重汀圖》相通。季節與前者同樣是秋季，也描繪了枯木和自題詩所提到的「蘆花」。而且，畫中蘆葦由左往右延伸，若與「西風瀟瀟下木葉」詩句合併解讀，面向畫作左方為西、右方為東，則可明白合乎陰陽五行說關於秋季與西風之理念上的對應。

如此這般，雖然與原則上放棄光線或大氣的寫實性再現的黃公望等人手法，處於相對兩端，但在宋代山水畫中，不論江南、華北兩種山水畫，以墨法為基本的大氣、光線的再現性表現，在本圖和《雙松（檜）圖》〔插圖五二一〕、《洞庭漁隱圖》（一三四一年）〔插圖五二二〕、《草亭詩意圖卷》（一三四七年）〔插圖五二三〕中，毋寧說已將重心移向筆法，這點可說是筆法之可能性的大幅度開展，顯示了從前文所舉的高克恭作品以降僅一個世代三十餘年，元代山水畫的筆墨法已經有極大幅度的進展。吳鎮畫業新舊兼備的性格，與另外留白書寫題詩的錢選《山居圖卷》〔圖版四四〕不同，這點在即便於非留白空間也能自在書寫上可看出。再者，雖然《嘉禾八景圖卷》（一三四四年）〔插圖七二三〕是一件集結數個名勝景觀的最初期勝景山水畫，但是他一邊承襲非實景勝景山水畫的瀟湘八景，同時又創造出各景主題都可確定的實景山水畫，現存年代最早的實景勝景山水畫，不論在筆墨法、書寫詩的方式、或實景山水畫等各方面，都對於明代吳派文人畫的造型語彙之形成，給予根本上的影響。

像後文提到的盛懋一樣，吳鎮面對請求他繪製一些更符合時代潮流的好賣畫作，消除經濟困境的妻子，邊微笑邊答說「後百年，吾名噪藝林」（清·方薰《山靜居畫論》卷下）。他正是流傳有如斯軼聞的職業文人畫家。（陳韻如譯）

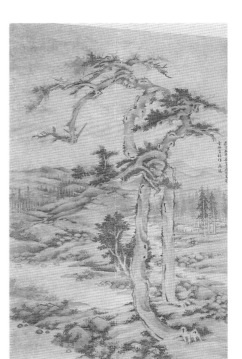

插圖 52-1 元 吳鎮 雙松（檜）圖

插圖 52-2 元
吳鎮 洞庭漁隱圖

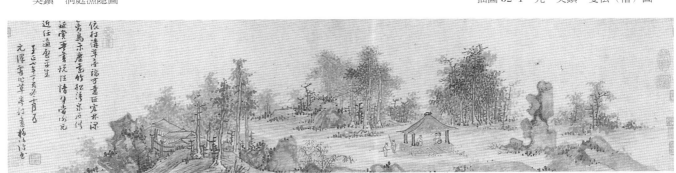

插圖 52-3 元 吳鎮 草亭詩意圖卷

53 倪瓚 容膝齋圖

軸 元末明初 一三七二年
紙本水墨 七四·七×三五·五公分
台北 國立故宮博物院

本圖與吳鎮《漁父圖》〔圖版五二〕最大的差異，在於倪瓚（一三○一—一三七四）畫中有著與現實再現性的空間統一性沒有直接關係的留白這一點。亦即，以郭熙《早春圖》〔圖版一〕和《漁父圖》作為精粗兩種極端的連續性、統一性空間表現，被嘗試用在前景到後景之間的情況時，繪畫空間例如中景部分好像藤蔓或簾幕一般垂下的落款、題詩，彷彿書寫在透明色紙上而存在於空間最前列，成為無損於繪畫表現的形式，這在宋代以前的山水畫未必容易，即使對於趙孟頫或錢選而言，若缺乏對留白的認識，也是困難的。要在同一空間內達成詩書畫一致的理想，應該對留白有明確認識，同時對筆墨法設定界限，此為其難處。

然而，前景中央的三株樹木以恪遵位於前方的樹木墨色較濃的傳統墨法畫成，這一邊是承襲（傳）李成《喬松平遠圖》〔圖版六〕或曹知白《群峰雪霽圖》〔圖版四五〕等圖中可一窺的唐代以來的樹石畫墨法，一邊顯示其基本上忠實於前後關係的表現。另一方面，其後景部分與畫出相當濃重的遠山稜線的《群峰雪霽圖》墨法的現實表現性格不同，既超越了後景用墨濃度的限度，也遵守了保有某一限度的非再現性空間的平面性。僅使用於容膝齋的平滑淡墨線條，畢竟意圖表現相對於主題茅屋的非再現性、繪畫性的集中性，一邊形成與《雨後空林圖》〔插圖五三—一〕等其他傳稱作品的極大差異點。一邊又因為與製作於明初、本幅之幾近忠實模仿之作的王紱《秋林隱居圖》〔圖版六四〕的筆線如出一轍，相對於不滑順的乾筆線條而強調滑順的淫筆線條的本圖筆法，應可理解是足以信任的作品。

倪瓚，無錫（江蘇省）人。處理了曾經豐厚的家產及藏品後，度過流浪的後半生。《漁莊秋霽圖》（一三五五年）〔插圖五三二〕等傳稱作品幾乎全部與本圖一樣，畫中無一人蹤，前景配置亭子和疏林，後景配置遠山，採用《騎象奏樂圖》或（傳）荊浩《匡廬圖》〔圖版七〕等可說是山水畫開始以來的一水兩岸構圖。如此這般，倪瓚在歷代山水畫家之中最嚴以律己，極端地限定素材與構圖來作畫，就像明·崔子忠《雲林洗桐圖》〔插圖二九〕所見那般，庭院即使廣闊，卻沒有多餘的水分，清潔到也可以坐下的程度：庭院即使廣闊，日日清洗擦拭其閣前的梧桐和庭石，甚至連苔蘚也不放過。他在宴會中因看到同座的楊維楨讓妓女脫下鞋、在其中放入酒杯讓人輪流飲酒而勃然大怒，翻桌連呼「齷齪」離席而去（明·顧元慶《雲林遺事》）。或許正反映了他到了怪異程度的潔癖個性。（陳韻如譯）

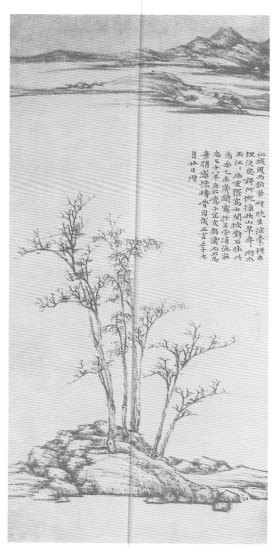

插圖 53-3 明 崔子忠 雲林洗桐圖　　　插圖 53-2 元 倪瓚 漁莊秋霽圖

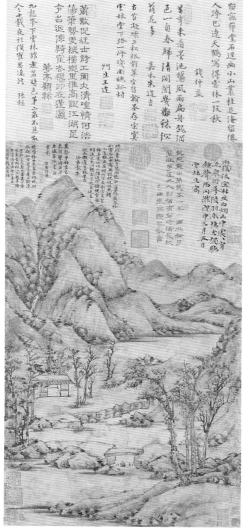

插圖 53-1 元 倪瓚 雨後空林圖

54

王蒙 具區林屋圖

軸 元末明初 一三六五年前後
紙本設色 六八・七×四二・五公分
台北 國立故宮博物院

湖州（浙江省）人王蒙（一三○八？～一三八五），雖然曾入元末張士誠幕下，但遇到兵亂而隱居於黃鶴山。由漢人建立的明朝一成立，或許因其為趙孟頫外孫之故，王蒙成為元末四大家之中唯一一步入官途，曾經想要忠實盡文人責任者，卻因胡惟庸案受到連坐而死於獄中，是身為畫家少有的結局。

所謂具區，是靠近湖州的中國第五湖太湖的古名。林屋，則是指位於湖中包山之十大洞天第九的林屋山洞（唐・司馬承禎〈天地宮府圖并序〉北宋・張君房《雲笈七籤》卷二七）。既是實在的洞窟，也在中國各地名山內部擴展開，形成相互於地底連繫的想像上的大洞窟之一部分。贈送給僧侶日章祖俶的本圖，是藉由將日章比擬為熟知這樣的地中小宇宙之超越性存在，寄託著皈依和共鳴感受的作品吧！

王蒙的傳稱作品，除了最早期的《靜室清音圖》（一三四年）〔插圖五一〕之外，如同「畫山水師巨然」（《圖繪寶鑑》卷五）所云，聳立的山容一邊將視線持續引導向上，並貫徹看不見地平線的閉鎖空間表現，這與巨然作品相通。本圖在主題上是最為明顯的例子，面向畫面右半可見沿河小徑的消失處附近是洞口，除此以外，可以認為幾乎都是在表現洞內景象。在一個畫面上分別描繪內外，理應與洞外鑑賞者直接連繫的空間較為狹小，對鑑賞者而言反而是外側；理應無法透視洞內的空間較為寬敞，反而可以見到內側。這種手法與後文將舉出的朝鮮王朝・安堅《夢遊桃源圖卷》〔圖版六七〕一樣，就像將桃源當成三十六大靈洞之一的唐・舒元輿《錄桃源畫記》（《全唐文》卷七二七）中所見那般，可以推測是援用了承襲陶淵明《桃花源記》（《陶淵明全集》）所描述的唐代以來「桃源圖」共通的手法。不僅人物，連山水也上色的本圖，與在水墨山水中加入設色人物的董巨水墨山水畫不同，而是顯示出與（傳）董源《龍宿郊民圖》〔插圖二四〕等，依循更古老傳統的設色山水畫系譜有所關連。就此點而論，也能假設本圖是以留白被意識到以前的某種先行作品為基礎吧！再者，本圖遵守著隨樹高漸漸減半而墨色濃度亦漸次遞減的、至宋代才確立的山水畫手法，這點也可以道出本圖的傳統性。

傾向《谿山高逸圖》〔插圖五二〕中也可見到的類似胎內回歸的狹隘空間表現，在《蕭翼賺蘭亭圖》〔圖版一二〕也顯得很清楚，可以說是對亡國的畫僧巨然該表現心有所感之回應，可推測是中國文人在面對時代轉換期之際所謀求的心靈依靠。這是成為明朝初期洪武皇帝敵視文人政策下之犧牲者的王蒙，其更加洗練的閉鎖空間表現被在野性格強烈的明代吳派文人畫所繼承的原因。（陳韻如譯）

插圖54-2 （傳）元 王蒙 谿山高逸圖

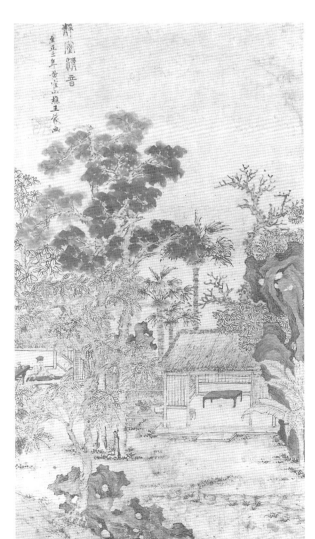

插圖54-1 元 王蒙 靜室清音圖

軸 元 一三四三年
紙本水墨 八四・四×四二・四公分
台北 國立故宮博物院

當曹知白《群峰雪霽圖》〔圖版四五〕等元代李郭派代表作被創作出來的同時，黃公望《富春山居圖卷》〔圖版五一〕也已完成，決定了往明清文人山水畫發展的潮流，而受元末四大家影響逐漸顯著的明代初期以前的作品，也存在有多樣化表現的例子。

相對於宋代以前的山水畫不在連續的、統一的空間中追求塊量感，而是大致上在缺乏光線與空氣再現性的繪畫空間中追求塊量感，本圖塑造出比唐棣《倣郭熙秋山行旅圖》〔圖版四七〕更加徹底的諧擬（parody）性格，是其明顯例子。與郭熙《早春圖》〔圖版一〕中前景墨色較濃、後景墨色較淡的作法不同，本圖前、後景墨色一致，而變化前景和中景的樹木種類，且後景不配置樹木，排除了用來明白表示空間合理深度的樹木。因為空間深度的具體性僅由前、中景形成二比一高度的建築物來表示，而主山在空間深度上的作用完全不清楚，與《早春圖》的空間深度表現方法相反，岩塊的凸面較亮，凹部較黑，精采地表現出岩石的塊量感。

畫作主題是白岳和黃山。如同畫家自題所述，本圖乃是將位於安徽省境內道釋二教的兩座聖山，從齊雲山主峰白岳到距離數十公里遠的黃山為止，亦即將冷謙與後來成為明朝建國功臣的題詩者劉基結伴朝聖時的出發地白岳當成主峰，目的地黃山當作遠山，收於同一個畫面當中。

與明初王履《華山圖冊》〔圖版六三〕一樣，都是形成明清紀行文化先例的珍貴畫作，對於嘉興（浙江省）出身的道士冷謙而言，想來是以幾乎和第九大洞天林屋山洞無分軒輊且具有親近感的兩山為對象。不過，如同前景面對畫面左方的松樹，右方的枯木、中景左方的闊葉樹，右方的竹子所呈現，樹木大致上是井然有序地分別描繪，包含樹木在內的建築物和雲煙、山容等素材，全部採取斜向排列方式所構成，一邊標榜實景描寫，同時又具有不能說是實景描寫的要素，這與從現實中不可能採取的高視點鳥瞰的李嵩《西湖圖卷》〔圖版三七〕，以及將不可能同時看見的洞穴內外景觀描繪在同一畫面上的王蒙《具區林屋圖》〔圖版五四〕所形成的觀念性實景相對立，本圖因從現實中可能立足的視點來處理的明·張宏《棲霞山圖》〔圖版九五〕同樣形成了非觀念性實景，故反而在統整畫面時需要有明確的作為。

推翻山水畫之傳統性和普遍性的這種革新性，如同在牧谿《漁村夕照圖》〔圖版四〕等作品中可見到的一般，不太受到禪宗畫壇的認同，但在往達成了將地方性提高至普遍性之決定性飛躍發展的《富春山居圖卷》過程中，顯示出道教畫壇早已有所準備。冷謙在明初時已百餘歲，任執掌儀禮音樂的太常寺協律郎，也被比喻為東方朔出仕漢朝（明·姜紹書《無聲詩史》卷一），本圖乃是畫家將近八十歲時期的作品，可說是如實敘述在元代山水畫佔有一席之地的道教畫壇之重要性的作品。（邱函妮譯）

56 四睡圖

軸 元 一三三一年以前
紙本水墨 八七.六×三四.三公分
東京國立博物館

所謂四睡，說的是禪宗散聖豐干、寒山、拾得與老虎一起共眠的姿態。由前二者幾乎對稱地配置朝向正面的睡姿，以及後二者幾乎對稱地配置朝向正面的睡姿所組合而成的本圖，因為有件與其同型但設色且無背景的例子〔插圖五六一〕為大德寺龍光院所藏，所以可以理解本圖是援用了南宋禪林流行的四睡圖的一種類型，然後結合樹石畫。與採用以豐干為中心的不同類型，將主角安排在懸崖和水面之間的入元日僧默庵的《四睡圖》〔插圖五六二〕一樣，都是屬於將主角放入具體空間的《敦煌莫高窟第三二一窟南壁寶雨經變相壁畫》〔圖版二七〕等以來的山水佛畫作品。

然而，作為樹石圖，比起默庵作品，本圖具有更加複雜的空間。面向畫面右方的三棵松樹當中，愈後方的松樹墨色畫得愈淡，愈前方的樹枝墨色畫得愈濃，表現出較淺的景深，這點與（傳）李成《喬松平遠圖》〔圖版六〕一樣，都是遵循唐代以來的樹石畫傳統；但是鄰近最後方的左側松樹卻不是施以最淡墨，這點是相反的。並且，如同《唐懿德太子墓道儀仗圖壁畫》〔圖版二六〕等唐代男性形像中可見到的，面貌和衣紋使用幾乎相同粗細線描繪而成的情形，一方面是嚴拒面貌和衣紋兩者線描具有極端精粗差別，誇示衣紋下之肉體存在的南宋牧谿《老子圖》〔插圖五六三〕等五代以來的逸格人物畫風，平面性地處理肉體，另一方面與馬遠《清涼法眼像》〔插圖五二〕一樣，使用較粗線條描繪樹木和岩塊，把衣紋包裹之下的肉體系列化地呈現在三次元空間當中的意圖十分明顯，是充滿著同時追求宋代深入性及唐代平面性兩者的矛盾與魅力的作品。這是使山水人物表現與素材美感效果之間兩相抗衡的古典式山水人物畫手法，與（傳）喬仲常《後赤壁圖卷》〔圖三三〕相通，更直接地說，包含前景岩塊等披麻皴系的皴法，這一點可以視為基於李公麟所復興的白描山水人物畫傳統。

本圖以包含平石如砥等兩則題贊的表現素材填充畫面，與冷謙《白岳圖》〔圖版五五〕及王蒙《具區林屋圖》〔圖版五四〕也相通，超越了在表現密度上賦予輕重的南宋邊角之景，毋寧擔負著一樣意圖回歸同是北宋之前手法的元代山水畫特性。再者，被認為是年代最晚的華國子文的題詩，是題在並非留白的雲煙上，這一點也很重要，說明此時將雲煙看做留白的態度已經普遍化了。將文人畫般的白描技法應用於禪宗主題的本圖，就像繼承李公麟白描的梁楷《黃庭堅圖卷》〔插圖三一〕，和連結米家山正統的牧谿《漁村夕照圖》〔圖版四〕中亦可窺見的一般，可以說是清楚呈現出元代禪林乃至其周邊畫家，一邊接受宋代文人畫成果，同時又保持高水準這一點的貴重作品。（龔詩文譯）

插圖 56-1 元 四睡圖

插圖 56-3 南宋 牧谿 老子圖

插圖 56-2 日本・南北朝 默庵 四睡圖

傳　王振鵬　唐僧取經圖冊
（張守信謀唐僧財圖、明顯國降大羅眞人圖）

冊（二冊三三圖）元　十四世紀
絹本水墨設色
四二・一×二六・四公分（右）
四二・五×二六・七公分（左）
兵庫　私人收藏

本圖（右）是體現得以總稱爲界畫山水人物畫的本冊全體特性的一開。故事明瞭，是盜賊首領張守信正命令手下偷襲出城門的玄奘一行人。係根據玄奘爲了取經，出涼州之後馬上遇到盜賊襲擊的故事。再者，雖然（左）圖的故事內容不詳，但是根據主人翁維持玄奘衣著的一致性等看來，是採用了南北朝以來的異時同圖法，在其他幾開也是經常可見，這點值得注意。由

鉤勒的枝幹、沒骨的樹葉所組成的畫竹表現，亦見於《庫倫旗一號遼墓　仙鶴圖壁畫》〔插圖五七一〕，是來自五代黃筌的手法，繼承了可溯及五代以前的敘事畫和花鳥畫傳統。將掉落窟內的玄奘和在窟外支持玄奘的人物畫在同一圖中，同時呈現窟內外，依然也是無法忽視的特徵，王蒙《具區林屋圖》〔圖版五四〕的林屋山洞也是應用相同手法，可謂承襲舊來傳統的佐證。

關於考察《西遊記》祖本方面相當寶貴的本書冊，在繪畫史方面也具有多樣要素。第一點，本圖與李容瑾《漢苑圖》〔圖版五〇〕相同，都是明顯結合了敘事畫和元代李郭派山水畫，特別是郭熙的手法。類似《早春圖》中鄰近水面岩塊皴法的本圖皴法，成爲其中一環。再者，水墨山水、設色（重彩）人物的手法，是第二點。可以理解爲南人一邊接受華北系的李郭派山水畫，同時應用原本的江南水墨山水畫形式的結果。這是出現傳稱爲王振鵬畫作的原因。第三點是連繫入元之後持續增加本土性的南宋院體畫傳統。例如，市街類似（傳）蕭照《文姬歸漢圖冊》〔插圖五七二〕，柳樹類似《故事人物（迎鑾）圖卷》〔插圖五七三〕。包含「及楚」《春秋左氏傳》僖公二三年〕一段的（傳）李唐《晉文公復國圖》〔插圖四二〕，並非李唐原本的斧劈皴，而是伴隨著利用郭熙系統的皴法所畫出帶有圓渾感的岩塊，以及風格化之後的鉤勒雲煙的表現。該圖作爲本畫冊的先驅畫卷，尤其重要。加上《地官圖》〔插圖四二〕，取材自天地水三官及《春秋左氏傳》的道釋畫與敘事畫的古典性主題，被李成、郭熙等山水畫古典風格所支撐，無疑是明白顯示南宋以來通例的作品。

以元代李郭派成立之後更模式化的皴法爲基礎，根據日常性鉤勒的雲煙表現，以及依循龍等超越性的水墨表現兩者並存的本畫冊，再加上承襲南宋陳容《九龍圖卷》〔插圖五七四〕等畫中墨龍的雲煙表現，與前文的《四睡圖》〔圖版五六〕一樣，都是佔據我國（日本）敘事畫研究上不可或缺的位置，不只是作爲故事主題的背景，同時也具體呈現元代山水畫本身的多樣性，是得以觀看理解從兩宋畫院至明代浙派發展潮流的關鍵性作品。（龔詩文譯）

插圖 57-2　（傳）南宋　蕭照　文姬歸漢圖冊

插圖 57-1　庫倫旗一號遼墓　仙鶴圖壁畫

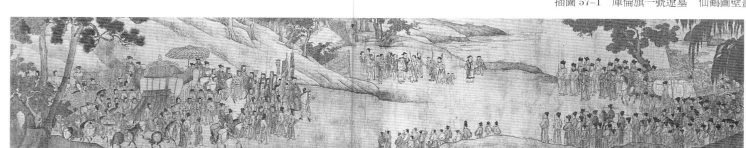

插圖 57-3　南宋　故事人物（迎鑾）圖卷

插圖 57-4　南宋　陳容　九龍圖卷（局部）

58

孫君澤　雪景山水圖

軸　元　十四世紀
絹本設色　一三六・○×兵・六公分
東京國立博物館

孫君澤，杭州人。雖然《畫繼補遺》對於馬遠、夏珪做了「其所畫山水人物，未敢許耳」、「畫山水人物極俗惡」的惡評，但是一如「工山水人物，學馬遠、夏珪」的記載（《圖繪寶鑑》卷五），孫君澤繼承了南宋院體山水畫的正統，是對明代畫院中浙派與南宋院體山水畫風的成立，發揮很大作用的前浙派代表性畫家。在沒有如宋代畫院組織的元朝，他是作爲在野職業畫家，參與浙江地方風格之形成的南宋院畫末流的一人吧！對於我國（日本）室町桃山繪畫史的影響也很大，將本圖的構圖擴大、變形之後形成四季障壁畫的北側冬景一部分的長谷川等伯《隣華院方丈室中　四季山水圖襖繪》〔插圖兵二〕等，都可稱得上是其例子。再者，相當程度超越空間表現的再現性，追求作爲筆線和墨面的自律性，可以稱爲抽象式的其斧劈皴，當然可見於明・鍾禮《觀瀑圖》〔圖版七二〕等浙派及上述兩圖，在眾多的狩野派山水畫和花鳥畫中也可發現。

將先行風格進一步風格化的其手法上的特徵，在皴法以外也很明顯。將《西園雅集圖卷》〔圖版三五〕中可窺見的馬遠以前、中景爲主體的手法，及《風雨山水圖團扇》〔圖版三六〕可以認出的夏珪以中、後景爲主體的手法，圖式性地合而爲一。例如，相對於《蓮塘避暑圖》〔插圖兵三〕前景的松樹是馬遠風格，後景的松樹則是依循夏珪的手法，使用比樹幹寬度粗而光滑的筆線鉤勒，正是如此。再者，仿效平面性配置表現素材的梁楷《雪景山水圖》〔圖版三八〕的手法，一方面使後景浮現出雪霽風光，同時、前、中景是依據梅樹的高低比例，前、後景是依據人物的身高比例，明確表現空間深度。與此手法相反，亦即與郭熙《早春圖》〔圖版一〕不同，並非使用同一樹種貫穿全景，與由典型的「邊角之景」構成的《樓閣山水圖（對幅）》〔插圖兵四〕，及前述的追隨者作品雪舟《四季山水圖（四幅）》也相通，成爲南宋院體公式化的一環，相對於此，共用斧劈皴的《蓮塘避暑圖》中可計算的、根據前景到後景的松樹高低比例，按倍數設定深度的手法，無疑是與北宋式、統一式空間表現的折衷。

如此一來，依據將馬夏筆墨法圖示化的筆墨法，毋寧羅列式地繼承兩宋院體多彩多姿的空間表現手法，在技法、風格的一貫性上，一方面訴說其與元末四大家的相同時代性，另一方面，孫君澤現存作品僅只流傳我國（日本），如實反映了到吳派文人畫成立時元代以降的畫壇動向，亦伴隨著南宋作品評價的低落，與牧谿的情況相同，可以推測這是其作品大量流出的原因。（龔詩文譯）

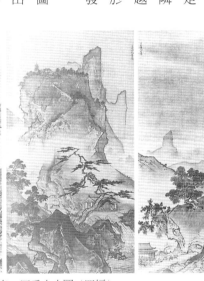

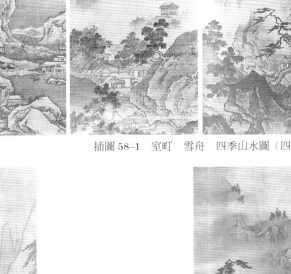

插圖 58-1　室町　雪舟　四季山水圖（四幅）

插圖 58-4　元　孫君澤　樓閣山水圖（對幅）

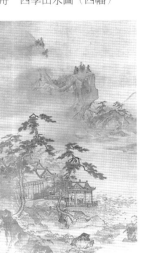

插圖 58-3　元　孫君澤　蓮塘避暑圖

插圖 58-2　桃山　長谷川等伯　隣華院方丈室中　四季山水圖襖繪（局部）

軸　元　十四世紀
絹本設色　一二〇.九×五七.〇公分
堪薩斯市　納爾遜美術館

自錢選《山居圖卷》〔圖版四四〕及趙孟頫《鵲華秋色圖卷》〔插圖二二〕開始，元代山水畫在水墨以外形成現今一個重要系譜，即設色山水畫，這件作品就屬於此類。就使用披麻皴這一點，和形塑山容、閉鎖空間這一點，不只是模仿江南山水畫，特別是巨然作品，而且主山山容有圓渾感，遠山山容帶稜角，前者依循董源，後者依循巨然，可認為是併用了董巨手法。再者，與錢選、趙孟頫的手法相同，一方面利用伴隨著代赭、石綠和藍色等微妙色調變化的廣闊色面彩繪山容，追求造型素材本身的美感效果，對江南山水畫本來的手法具備自覺性；另一方面，用來表現並非董巨本來面貌、漫佈在畫面全體的點苔，和以巨然為基礎的樹葉及蘆葉的濃中墨等、墨調一致、墨面大小劇烈增減，強調主山與岩塊的塊量感及空間的深度感。更且，從前景的岩塊經過中景的溪流，到比同樣是學習巨然的王蒙山容更加定型化的後景主山，一面重複ｓ形、一面往上攀升。其主山右側也配置了自米友仁《雲山圖卷》〔圖版三〕以來的鉤勒的雲煙中隱約可見的樹林，交疊般地創造出深奧的空間，確定了融合華北山水畫手法與江南山水畫本來手法為一體的南北折衷樣式之成立。

引人注目的是，約略同時期的李升《瀲湖送別圖卷》〔插圖五一〕前半的主山，以及從其周邊開展的部分，和本圖採用的是相同構圖。或者，從李升的作品可以連接到李郭派這一點來考量，因襲共同祖本華北山水畫作品構圖的是李升的作品，將筆彩法脫胎換骨為江南山水畫風的是本圖，應該也可以這樣來理解吧！《圖繪寶鑑》云「善畫山水人物花鳥，始學陳仲美（琳），略變其法」（卷五），記載盛懋學習《溪鳧圖》〔插圖五二〕作者陳琳的畫風，指出盛懋與南宋院體的關連：陳琳是南宋寶祐年間（一二五三─一二五八）畫院待詔陳珏的次子，也是趙孟頫的弟子。這種說法反映出盛懋稍微改變構圖，賦予筆墨粗細變化，畫出嶄新作品，繼承李唐及夏珪等人手法這一點，這種想法也是有可能的。

盛懋是嘉興人。雖然曾畫《松月寮圖》（一三五一年），並由楊維楨作記（《東維子文集》卷一六），可是和姚廷美不同，盛懋不作詩，不被當作文人畫家般對待。據傳賣不了畫的吳鎮的妻子，嫉妒當時住在隔壁跟得上潮流的盛懋，就此意義上來說，也不是全無根據的行為吧！就同時以追求空間的再現性與素材的美感效果為目標這一點來說，兩人雖然有共通之處，但是文人畫家吳鎮是採用謹慎抑制墨調變化的大筆觸和墨面，追求一種不一定容易理解的風格，相對於此，職業畫家盛懋則是與孫君澤相同，無非是在圖式上折衷多樣手法，讓人容易了解。（黃文玲譯）

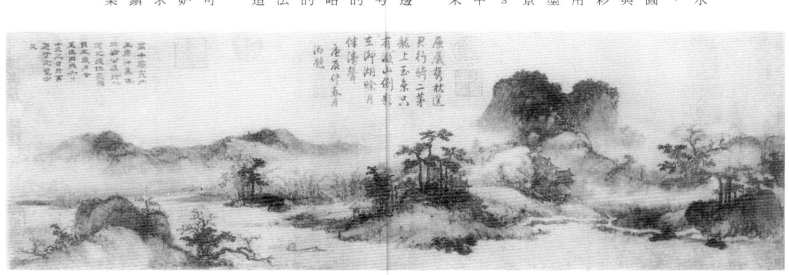

插圖 59-1　元　李升　瀲湖送別圖卷

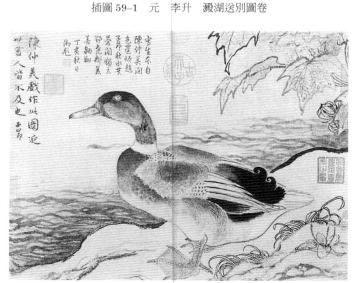

插圖 59-2　元　陳琳　溪鳧圖

60 方從義 雲山圖卷

卷 元末明初 十四世紀
紙本水墨淺設色 三六・二×四・三公分
紐約 大都會美術館

方從義，貴溪（江西省）人，信州（江西省）上清宮道士。以黃公望為首，道士或皈依道教的優秀畫家輩出，這成為其他朝代所未見的元代畫壇特徵，與對於江南山水畫般的地方性傳統之執著，如出一轍。

本圖以米法山水為基礎，不同於朱叔重《秋山疊翠圖》〔插圖六〇-一〕等是折衷了趙孟頫《鵲華秋色圖卷》〔插圖四二〕中被單純化為橢圓形和三角形的董源、巨然山容，和《蕭翼賺蘭亭圖》〔圖版一三〕所見巨然原本的結構兩者，而是一方面回歸到援用北宋華北山水畫結構的米友仁、江參手法，和融合了董巨山容的江參手法，同時又在米江兩者的手法之外嘗試自己另創的設色山水畫作品。

亦即，超越兩者設定的視覺性連結之界限，使筆墨變得粗放。將樓閣隱藏於樹林中、蘆葉以淡墨纖細地描繪，顧慮到明快的曲直線不要過於顯眼，在施以淡藍色的天空或水，在追求素材美感效果的同時，發揮了需展開鑑賞的畫卷特性。從相當於導入部的前景開始，直接連接到無法計算空間深度的後景，甚至大膽地移到展開部的中景，再接續到只有雲煙的終結部，全景至此告終。其非統一性的空間，也構成了樣貌邃變的再現性空間，同時對微妙的墨色變化之美也非常敏銳，此點可知與同是方從義的《雲山深處圖卷》〔插圖六〇-二〕相通。

然而，畫家的傳統性顯示在《雲山深處圖卷》的構圖是採用米友仁《瀟湖送別圖卷》〔圖版三〕中央部分〔插圖六〇-三〕的構圖這一點，亦可看出其與擁有相同構圖的《瀟湖送別圖卷》〔圖版三〕、《山居納涼圖》〔圖版五九〕的李升、盛懋之同時代性。但是，元末明初以後的中國山水畫潮流，相較於相當忠實地繼承構圖的本圖等，如同在高克恭《雲橫秀嶺圖》〔圖版四三〕也可見到的那般，將特定的表現素材組合，構成各種呈現出某種風格特徵之山水畫的手法，還是佔據了大多數。

方從義本身亦然，在其他如《神嶽瓊林圖》〔三六六年〕〔插圖六〇-四〕或《高高亭圖》〔插圖六〇-五〕等作品中，將主山等主要素材極大化，朝此方向踏出了步伐。

元代以前的山水畫，扮演了以右述手法為基本的明清山水畫史中，以模仿傳統之古典的角色。就此意義來說，必須和一邊承襲傳統、一邊累積成為傳統之創作的連結創作的明清山水畫，元代以前的山水畫史，從不同位相來討論。（黃立芸譯）

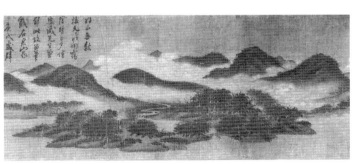

插圖 60-3 南宋 米友仁 雲山圖卷（局部）

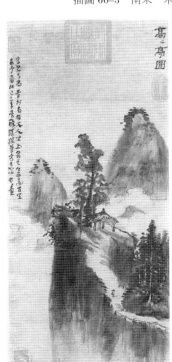

插圖 60-5 元 方從義 高高亭圖

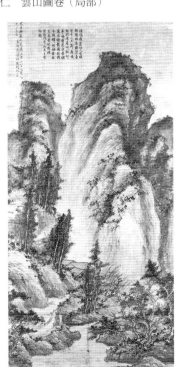

插圖 60-4 元 方從義 神嶽瓊林圖

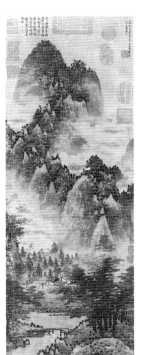

插圖 60-1 元 朱叔重 秋山疊翠圖

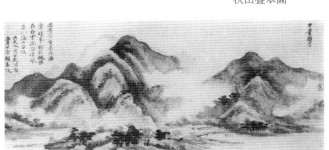

插圖 60-2 元 方從義 雲山深處圖卷

軸　元末明初　一三六三年

紙本水墨淺設色　八八‧四×四一‧二公分

上海博物館

不只是支持本圖作者趙原，也支持著著唐棣、倪瓚、王蒙，以及接下來提到的陳汝言，還有楊維楨、張雨、見心來復等與詩書畫有關的文人、僧侶的大贊助者，即崑山（江蘇省）玉山草堂的主人顧德輝，為了逃避元末混亂而在合谿（浙江省嘉興）營造別業：此圖便是以其合谿別業為主題的實景山水畫。前景繪有合谿草堂，後景的河中沙洲，根據顧德輝本人所題詩文，則是畫了潮音菴。坐在草堂之中的，或許如「坐有詩人對酒吟」所詠，正是酒客亦是詩人的著名的楊維楨。在草堂一旁的樹林中閒聊的二人，其中一位是住在潮音菴的僧侶性海，另一位大概是顧德輝本人。

在姚廷美《有餘閒圖卷》〔圖版四八〕中也可以看到的，以文人交遊網絡為基礎的繪畫創作場域，傳說中有李公麟所畫的以蘇軾為中心的西園雅集，就像在明代可以看到以在野為中心而逐漸展開的吳派文人畫的活動，這類場域到元代為止大量增加並逐漸產生變化。包含本圖在內，值得考慮為趙原的傳稱作品，全部都與文人交友有關，這成為明代畫壇動向的先例：除了王蒙，趙原亦如「洪武中，徵畫史，集中書，令圖往賢著功名者，原應對忤旨，見法」（《無聲詩史》卷一）所述，山水畫家受命製作「聖賢圖」，因不稱旨而喪命，這類明代初期的特殊事件可以說成為其決定性的契機。

趙原是莒（山東省莒縣）人，因寄寓蘇州也被當作吳人。據說他以王維和董源為師（同書卷一），但並非董其昌提倡「南北二宗論」以後的所謂南宗畫正統，而是呼應其出身華北卻活躍於江南，意謂其兼擅南北畫法。實際上，本圖形塑前景土坡和樹林的皴法和樹法，以及中景的漁舟，都是依照《鵲華秋色圖卷》〔插圖四二〕等圖中趙孟頫的手法。並且，後景中無法斷定是水或是雲的表現，一方面仿照了《寒林重汀圖》〔圖版二〕中可以觀察到的董源手法，另一方面在《山水圖（與沈巽竹林圖合裝卷其中一段）》〔插圖六一〕中，既採用華北山水畫的雲頭皴或鬼面皴，遍佈全景的乾筆墨色與施加在人物、漁舟等點景上的朱砂與代赭的紅色形成對比，可以理解為遠遠反映了郭熙《早春圖》〔圖版一〕和《寒林重汀圖》中水墨與設色的對比。

趙原和盛懋、李升一樣，或許是為了因應元末明初鑑賞界各式各樣的嗜好，與元初嘗試各種嶄新實驗的趙孟頫、錢選的意義不同，沒有具備一貫的個人風格，是屬於元代山水畫家其中某種典型實驗的畫家。（黃文玲譯）

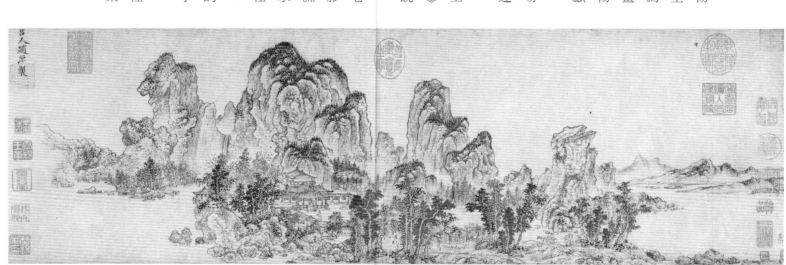

插圖 61–1　元　趙原　山水圖（與沈巽竹林圖合裝卷其中一段）

62

陳汝言　羅浮山樵圖

軸　元末明初　一三六六年
絹本水墨　一〇七・〇×五三・五公分
克利夫蘭美術館

陳汝言(一三三一—一三七一),祖籍蜀,自父親卜居吳中以後成為吳人(明・張適〈陳維寅壙志銘〉)明・朱存理《珊瑚木難》卷七)。他出入顧德輝的玉山草堂,不只與倪瓚、王蒙等人交遊,也與趙原、兄長陳維寅汝秩,或吳中四傑之中的楊基和張羽,《溪山圖》(插圖六二─一)作者徐賁等人,一同在以蘇州為中心所展開的繪畫活動方面,佔有重要的歷史地位。這些繪畫活動發展出後來的吳派文人畫。

然而,不只是王蒙、趙原,連有明一代的代表性詩人高啓也包含在內的吳中四傑,全部都成為洪武皇帝特殊的文人敵視政策下的犧牲者,陳汝言本身也被問罪。臨刑之際還「從容染翰」。

據說《神仙傳》中的人物郭璞在處刑之際,令人用自己的兵刃屍解,被稱為兵解,因此陳汝言被稱為「畫解」(明・徐沁《明畫錄》卷三)。

本圖在密閉空間中追求富於起伏變化的山容表現,這點可連繫到巨然、王蒙的作品,但它並未選擇趙孟頫在《鵲華秋色圖卷》(插圖四二)所進行的作法,將董源、巨然的山容往橢圓形和三角形單純化。陳汝言將董源帶有圓渾感的山容▲和巨然有稜有角的山容▲混雜在畫中各處,這是依照融合兩者的(傳)江參《林巒積翠圖卷》(圖版四一)以來的手法,另一方面又與合併運用主山和遠山的盛懋《山居納涼圖》(圖版五九)以其他形式做出明確區分,回歸兼顧董巨兩者的下一世代。他與承襲傳統、嘗試嶄新創造的王蒙或盛懋不同,明顯傾向將模仿傳統直接連繫到創造的作法,在(傳)巨然《蕭翼賺蘭亭圖》(圖版一二)中也可看到,成為《仙山圖》(插圖六二─二)等陳汝言其他傳稱作品中共通的模仿傳統的一部分。但是,同樣是從董巨連接到江參,即使展示了與盛懋相同的時代性,本圖卻沒有採取如方從義的《雲山圖卷》(圖版六〇)那般,充滿大氣的再現性空間表現。將筆鋒延伸拉長,運用從淫筆到乾筆自然轉換的披麻皴,毋寧是指向方圓山容混雜的抽象性,這一點可說是根據「畫石如雲」法,將山容統一為有稜有角型態,同時又跳脫了保有再現性的巨然原本的手法,成為遙遠後代的明末變形主義的先驅而令人注目。

羅浮山是坐鎮於廣州增城市東北的名山,被認為藏有相當於王蒙《具區林屋圖》中林屋山洞所屬的十大洞天之第七洞天。位於面向畫面左方看似並非單純樵舍的樓閣,被推定為隱居山中,勤於煉丹,窮盡一生而屍解的《神仙傳》作者葛洪的居所。本圖被認為與身為畫家的深樣坎坷命運艱途的王蒙相同,是選擇道教主題和巨然、董源風格的作品,也是畫家將本身走上同切憧憬寄託在步行過山崖下,可比擬為葛洪的羅浮山樵夫的畫軸。(黃文玲譯)

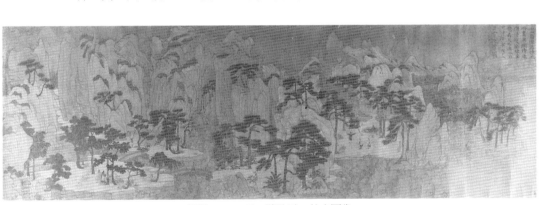

插圖 62–2　元　陳汝言　仙山圖卷

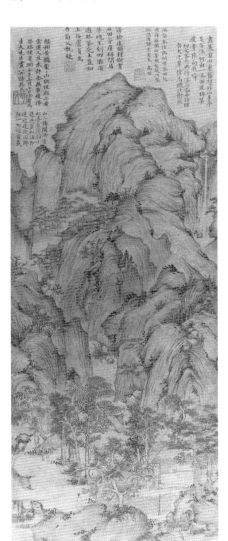

插圖 62–1　元　徐賁　溪山圖

63 王履 華山圖冊（玉泉院圖、仙掌圖）

北京　故宮博物院（二九圖）　上海博物館（二二圖）

紙本水墨（設色）　三四・七×五○・六公分

冊（四十圖）　明　一三八三年

明初洪武年間，文人社會遭受激烈的肅清而動搖，宗教界也受到強力控制，另一方面，畫院組織尚未完備。此時的繪畫活動，一過了始於元末的一段活躍時期，所謂文人畫家、僧侶道士畫家、職業畫家，這些屬於支撐中國繪畫的社會性立場其中任何一種的畫家，也變得低調。其中突出的是留傳有《醫經溯洄集》等書的優秀醫生《明史》本傳）、崑山（江蘇省）人王履（一三三一—一三六五—？）。

本冊保留了數目龐大的題畫詩和幾近畫作當初的狀態，是現存年代最早由單一畫家所作的畫冊。王履在長安擔任醫官，一方面也攜帶紙筆寫生，攀登了「泰衡嵩華恆」五嶽（舊題）前漢・東方朔《五嶽眞形圖序》《雲笈七籤》（卷七九）之中的西嶽華山（陝西省華陰縣）。山腰的青柯平以下描繪闊葉樹，以上只畫松樹，以他身爲觀察敏銳的科學家，一邊注意到因海拔差異而有所不同的植被，一邊領悟到「吾師心、心師目、目師華山」（重爲華山圖序）。本冊正是以王履的上述體驗爲基礎，從他登山後經過兩年的洪武十六年（一三八三），回到家鄉崑山之後，以寫生和記憶爲本的再構成作品。同時具有披露其繪畫觀的詳細詩文和將登山路徑視覺化的精緻圖畫，是中國紀行文化中產生的金字塔。以實際上無法採取的視點所畫成的〈入山圖〉〔插圖六三一〕或本圖上圖等觀念性實景，與〈東峰頂見黃河潼關圖〉〔插圖六三二〕或本圖下圖等非觀念性實景共存，就這點而言，本冊無論作爲李嵩《西湖圖》〔圖版三〕以來的實景勝景山水畫的早期現存畫例，或是作爲與浙派相對峙的吳派先驅，都佔有重要的歷史地位。浙派是遵守唐代以來構成具體表現素材、創造出理想山水的山水畫軸心，而吳派是沿襲該軸心，嘗試創作出包含勝景山水畫在內的實景山水畫。

雖然王履自己僅提及馬遠、夏珪等人，給予高度評價（《畫楷敘》），但有粗細變化的山容鉤勒線，就像《谿山行旅圖》〔圖版一〕所見，與以華山所屬的秦嶺山系爲表現對象的范寬的鉤勒線有關連，而粗放的斧劈皴，如同《山水圖〈對幅〉》〔圖版三〕般明顯，也連繫到范寬、馬夏的李唐的斧劈皴有關連。將源自華北風土的水墨設色、純粹水墨兩種山水畫手法，不隱藏技巧地予以綜合的率直創作態度，可窺見其作爲與一般文人不同的醫生立場。

本圖上圖（上海博物館）的玉泉院，是位於上下山途中山麓的道觀，一邊充滿對道教聖山華山的敬意，在門前與兩名道士互相揖行禮的人，正是王履。據說院前的洞窟祭祀著與華山淵源頗深的五代北宋初道士陳搏的臥像（〈始入山至西峰記〉），院內則祭祀著老子像（〈玉泉院中謁老子像〉）。再者，本圖下圖（北京故宮博物院）的仙掌，是看似仙人手掌的華山東峰頂西北的絕壁（〈過東峰記〉〈宿玉女峰記〉），作爲象徵華山之物，後文將舉出的謝時臣《華山仙掌圖》也畫出了此意象。（黃文玲譯）

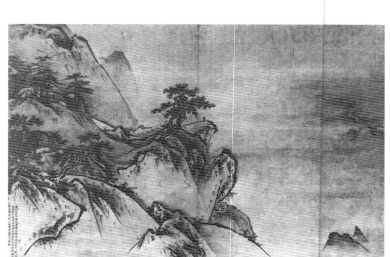

插圖 63-2　明　王履　華山圖冊（東峰頂見黃河潼關圖）

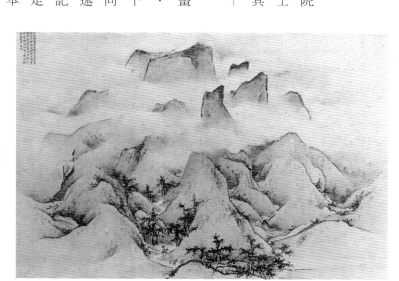

插圖 63-1　明　王履　華山圖冊（入山圖）

64

王紱　秋林隱居圖

紙本水墨　　　　軸　明　一四〇一年
五五·〇×三·〇公分
東京國立博物館

本圖是無錫人王紱（一三六二─一四一六）所作，模仿同鄉倪瓚的《容膝齋圖》（圖版五三），它開啓了明初以降元末四大家評價逐漸提升的狀況，是立於明清山水畫史之原點的作品之一。亦即，就像馬琬《春山清霽圖》（元人集錦卷其中一段）（插圖六四─一）是將（傳）江參《林巒積翠圖卷》（圖版四一）以來的董源、巨然折衷風格加入黃公望《富春山居圖卷》（圖版五一）的特徵性表現素材，或是像陳汝言《羅浮山樵圖》（圖版六二）在閉鎖空間中追求富於起伏的山容表現，與王蒙《具區林屋圖》（圖版五四）相通那般，關於黃公望、王蒙，雖然其影響被認爲在元末持續擴大，但是就如同到王履《華山圖冊》（圖版六三）爲止所舉出的其他幾件作品中可窺見的，元末四大家的作品仍然不過是許多創作中的一部分，相對於此，本圖明確地接受了被規範爲元代的傳統。而且，米友仁《雲山圖卷》（圖版三）將自身限定的構圖做各式各樣重組，探索同時可以達成素材美感效果和遠近表現兩者的筆彩法界限，進行自我模仿，而上述馬琬《春山清霽圖》（元人集錦卷其中一段）一邊以黃公望的筆墨法爲基礎，一邊將特徵性表現素材組合當作自己的作品，將嘗試各種各樣創作性創造的明清山水畫的特質鮮明地揭示出來。

亦即，本圖與成爲圖像依據的《容膝齋圖》比較時，茅屋滑順的逕筆線條和運用乾筆描繪岩塊的不滑順線條兩者的非再現性對比，變得更加明顯，另一方面，特意被抑制的山容等塊量感，變得更加清楚。並且，本圖是多樣性的，既整理了後景特別突出的墨點，只留下稍稍右下方者，又愼重地迴避平面性，來自原本的非再現性部分只有少數被再現，發揮了有微妙差異的創造性，這與在閉鎖空間展開文人墨戲的《萬竹秋深圖卷》（一四一〇年）（插圖六四─二），或將董源的空間結構、黃公望的松樹表現等予以樣式化的《湖山書屋圖卷》（一四一〇年）（插圖六四─三）等作品也相通，成爲王紱山水表現的本質，並且也如實顯示出，中國山水畫在明代初年這個時間點，從北宋末《宣和畫譜》論斷爲「翟」院深摹倣「同鄉的」李成畫，則可以亂眞。至自爲，多不能創意於李成之外」（卷一一）的對於山水畫創作和模仿的認識開始，至此已到達遙遙遠離的境界。

王紱在轉爲低調的明初畫壇，官拜中書舍人（一四〇三年）（章炳如《故中書舍人孟端王公行狀》王紱《王舍人詩集》附錄），向世人宣告，接續元代之文人畫家仍健在，確保了之後吳派文人畫成立的基礎，是中國山水畫史上佔有不可或缺之歷史地位的畫家。（黃文玲譯）

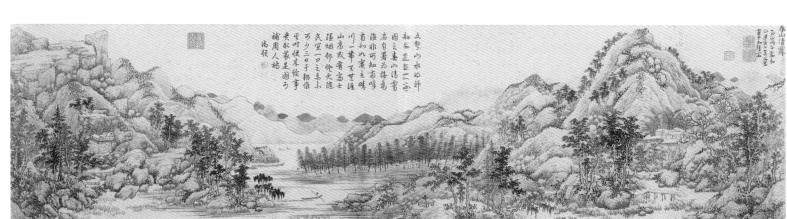

插圖 64-1　元　馬琬　春山清霽圖卷（元人集錦卷其中一段）

插圖 64-2　明　王紱　萬竹秋深圖卷（局部）

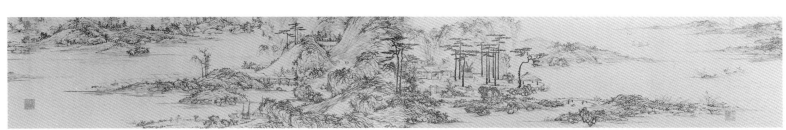

插圖 64-3　明　王紱　湖山書屋圖卷（局部）

65 戴進　春冬山水圖（三幅）

絹本水墨設色　軸　明　十五世紀
（各）四七‧七×七二公分
山口　菊屋家住宅保存會

戴進（一三八八—一四六二），杭州人。雖然可以確認他在永樂、宣德年間（一四〇三—一四三五）二度上北京，在某段時間擔任畫院畫家（王直《戴文進像贊》《抑菴文後集》卷三七），被抹上各種傳說色彩。不過，就如同被評為「山水得諸家之妙」言而使他入畫院受阻的記載，戴進一方面立足於以兩宋院體為基礎的浙江地方風格，同時又廣（明‧韓昂《圖繪寶鑑續編》）泛搜羅宋元傳統，開拓出延續南宋的明代中期宮廷畫家的全盛時代，是明代的代表性畫家之一，被視為與文人畫家中心吳派相對峙的浙派之始祖。再者，明朝設有在形式上從屬於錦衣衛（相當於皇帝侍衛）的宮廷畫家制度，明代以來通稱為畫院。

本圖春景以少有濃淡變化的大塊墨面為基礎，逐漸形成山容，此手法若結合李郭派的筆墨法，則形成《山水圖》〔插圖六一〕，可連繫到張路等浙派末期的手法。並且，以相同手法抑制皴法的《春山積翠圖》（一四四一年）〔插圖六二〕，成為相阿彌等室町水墨畫的先例；採用探訪洞天的道教主題的《洞天問道圖》〔插圖六三〕，則與王蒙《具區林屋圖》有關連。還有，以南宗禪六祖為主題的《達磨六代祖師圖卷》〔插圖六四〕，包含了與雪舟《慧可斷臂圖》〔插圖六五〕主題相同類型的圖式，其風格和主題的幅度極為廣泛，這一點依然是繼承趙孟頫、錢選等元代畫家的特性，另一方面，毋寧是原封不動地接受宋元以來的傳統，引領明清時代的趨勢，就這一點而言，戴進作為分水嶺般的存在，已遙凌駕王紱、王履。

本圖被認為屬於四季山水圖，現存二幅，皴法和畫樹法有所變化，是其鮮明佐證。將畫面左右反轉創作出四季山水圖左右兩端兩幅的構成法。一方面是仿效前浙派的孫君澤《樓閣山水圖》（對幅）〔插圖六一〕。另一方面，春景並未在前、後景搭配同一樹種，止於兩者距離不明的狀態，而冬景則在前、中、後景配置樹高逐漸減半的闊葉樹，顯示出其作為距離指標的對比，也已經是孫君澤的《雪景山水圖》〔圖版五八〕等作品中所嘗試的畫樹法的統合。此外，倘若本圖是由運用經過孫君澤的李唐皴法描繪的春景，和運用混合夏珪、唐樣皴法描繪的冬景所組合而成，則與運用李唐、馬遠、夏珪、劉松年這南宋四大家的手法分別畫出春夏秋冬四季的《四景山水圖（四幅）》（清‧顧復《平生壯觀》卷一〇）有異曲同工之妙。本圖將擬古性列為優先，又以創造性模仿為目標，可以說是明代以後試圖成為本質性作品的成功連幅作品。

身為畫家境遇未必順遂的戴進，這是他所以能夠達到「真皇明畫家第一人」（明‧徐象梅《兩浙明賢錄》卷四九）之極高讚譽的緣故。（黃文玲譯）

插圖 65-5　室町　雪舟
慧可斷臂圖

插圖 65-3　明
戴進　洞天問道圖

插圖 65-2　明
戴進　春山積翠圖

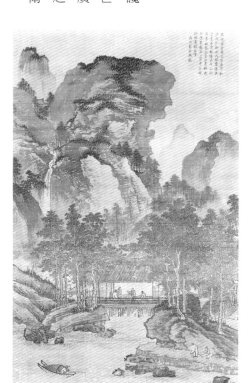

插圖 65-1　明　戴進　山水圖

插圖 65-4　明　戴進　達磨六代祖師圖卷

66

李在、馬軾、夏芷　歸去來兮圖卷
（馬軾〈問征夫以前路圖〉、
李在〈雲無心以出岫圖〉）

卷（一卷原九圖）　明　一四二四年
紙本水墨（淺設色）
三七・七×八〇・〇（馬軾）、八三・〇（李在）公分
遼寧省博物館

本圖卷由李在與身爲畫院畫家的同僚、據說學習郭熙的馬軾，以及傳爲戴進弟子的夏芷共同合作而成，是從東晉陶淵明〈歸去來兮辭〉（《陶淵明全集》）中摘錄句子，分成九圖，以南宋院體風格統一將其轉成繪畫的作品，亦是以宮廷爲中心後南宋院體山水畫風盛行之基礎的畫卷。馬軾〈稚子候門圖〉〔插圖六六-1〕使陶淵明的衣服貫穿各圖大致相同，以異時同圖法畫出「攜幼入室」、「引壺觴以自酌」二個場景，是使用南北朝以來敘事畫手法的例子，而忠實地沿襲山水、人物兩種畫科的傳統造型語彙，這點也引人注目。可是，馬軾負責的五圖之中佚失二圖，以清代的補作代替。當初原作的李在（?—一四四一—一四六六—?）三圖，馬軾三圖，夏芷一圖〔插圖六六-3〕，共計七圖之中，根據全卷中央「撫孤松而盤桓圖」〔插圖六六-2〕的李在自題，可知本圖卷是在畫院正要迎得到戴進和李在等人之全盛期的宣德年間（一四二六—一四三五）之前所製作。並且，與馬軾、夏芷將落款隱藏在樹幹上，又只使用印章的作法（《石渠寶笈》續編）不同，李在清楚展現出兩者，推測他是以把擬古作品看作自己的創作這種明確的意識爲根本，主導這次合作。

李在的情況，例如運用李唐手法的本圖，馬麟、梁楷風格的其他二圖〔插圖六六-2〕，仿郭熙的《山水圖》〔插圖六六二〕，承襲米法的《米氏雲山圖》（淮安明墓出土書畫卷其中一段）〔插圖六六-3〕，甚至是受到戴進深厚影響的《琴高乘鯉圖》〔插圖六六四〕等作品，對於不脫離先前手法的模仿性創造的傾向，遠遠比作爲明代另一個時代風格開創者的戴進更加顯著。這些手法，已超過「山水細潤者宗郭熙，豪放者宗夏珪、馬遠」（《圖繪寶鑑續編》）所稱，比戴進的擬古性更加前衛，完成了超越明清山水畫史之分水嶺的決定性任務。關於「雲無心以出岫」的本圖，是巧妙援用了具有特徵式雲煙表現的《晉文公復國圖卷》〔插圖四二〕等設色人物畫兩者都擅長的李唐的手法，正是其佐證。還有，馬軾也有透過戴進回歸北宋的《春塢村居圖》〔插圖六六-5〕，夏芷則有採取南宋院體的《萬壑松風圖》〔插圖九三〕等設色山水畫，以及基於典故的《柳下舟遊圖》〔插圖六六-6〕，可知他們與李在是以相同方向爲目標。

李在是莆田（福建省）人。與戴進一樣，都是南方出身的職業畫家在北京的畫院任職，形成了可說是喪失地方性、疑似華北畫派的浙派，成爲其開端的一位畫家。雲舟入明，上京（一四六八年），親自向李在學習（〈月翁周鏡等贊山水圖自題〉），可認爲是李在正完成其歷史使命的晚年之事。（黃文玲譯）

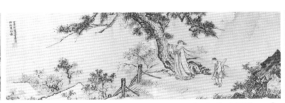
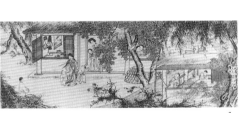

3　插圖66-1　明　李在、馬軾、夏芷　歸去來兮圖卷　2　　　1

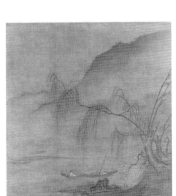
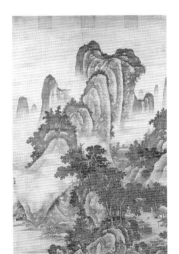

插圖66-6　明　夏芷　柳下舟遊圖　　　插圖66-5　明　馬軾　春塢村居圖　　　插圖66-4　明　李在　琴高乘鯉圖　　　插圖66-2　明　李在　山水圖

插圖66-3　明　李在　米氏雲山圖（淮安明墓出土書畫卷其中一段）

卷　朝鮮王朝　一四四七年
絹本水墨淺設色　三八·七×一〇六·五公分
奈良　天理大學附屬天理圖書館

本作品是擔任相當於中國畫院畫家的朝鮮王朝圖畫署畫員安堅，奉擅長詩文，也善於書寫趙孟頫書風的安平大君之命令，在短短三天內將大君的夢境變成繪畫，再加上大君自己和近臣們唱和的詩文所構成的畫卷。不止於連接著安堅的畫和大君的夢境變成繪畫，以及後面背叛大君的申叔舟等人詩文的本卷，還有集結了對大君盡忠節的畫和大君的記文，這是由二卷構成的巨作。雖然是以所謂君臣的上下關係為基礎而製作的作品，但基本上是在由對等的知己友人所形成的所謂文人雅集的製作環境，從相當於南宋到元代的時期開始，於整個東亞地區逐漸普遍化的過程中被創作出來的眾多作品當中，最為重要的一件。

大君也是以中國繪畫為中心的收藏家，因為收藏作品中包含了郭熙本人的《古木平遠圖》等十七幅和元代李郭派羅稚川《雪山圖》一幅等，而為人所知（申叔舟《畫記》《保閑齋集》卷一四）。並且，關於身為朝鮮畫家、唯一作品被著錄的安堅，「多閱古畫，皆得其要。集諸家之長，總而折衷，無所不通。而山水尤其所長也」，也與元代以後變得特別明顯的中國山水畫壇動向一致。只是，他雖然與戴進或李在是同時代人，卻如同《四時八景圖冊》〔插圖六七一〕中亦可窺見的那般，是以元代李郭派為基調，這是因為始自高麗時代忠宣王和朱德潤的密切關係，朝鮮時代的中國山水畫收藏專收華北系作品之緣故。然而，本圖桃花、桃葉點以胭脂、白綠，遠山用藍色，並未抗拒包含花木的唐代設色山水畫或水墨設色的南宋院體二者的手法。而且，前後的山容有如屏風一般羅列，一方面具有唐棣《倣郭熙秋山行旅圖》〔圖版四七〕般的平面性，同時夢中世界的非合理性同時，與王蒙《具區林屋圖》〔圖版五四〕等相同，以通常應該無法窺知的山容彼此之間以濃淡變化確定前後關係，而對於雲煙掩映的前半桃林，或消逝在大氣中的後半溪谷的描寫，回歸到了郭熙《早春圖》〔圖版一〕，可看出其超越了追求大氣或光線之再現性表現的中國山水畫的徹底折衷性。

本圖沒有畫出大君本身或朴彭年、申叔舟等任何一個在夢中登場的人物，僅忠實地描繪了大君記文中所言的「桃林」、「竹林」、「茅宇」、「扁舟」等人物以外的素材。卷首配置桃源洞內，後半為洞口，卷尾配置洞外部分，採用了與夢的順序和畫卷的慣例相反方向的發展，在對應了夢中世界的非合理性同時，與王蒙……洞內空間為優先，意圖使觀者的感情更容易投入吧！本作品具體呈現了身為英主世宗第三子，申叔舟、謀劃端宗復位畫失敗而被次兄首陽大君（世祖）賜死的大君，與負責篡奪的因為策動嫡孫端宗復位被殺的死六臣之一的朴彭年等人，在世宗朝末年得以共有的，陶淵明〈桃花源記〉以來對桃花源（烏托邦）的希求，而流傳至今的畫卷。（黃立芸譯）

插圖 67-1　朝鮮王朝　安堅　四時八景圖冊

68
雪舟　天橋立圖

軸　室町　十五—十六世紀
紙本水墨淺設色　八九・四×一六八・五公分
京都國立博物館

這件作品的本質，既非實景山水畫，也不是名所繪或勝景山水畫。它有兩個特點。一是與李嵩《西湖圖卷》〔圖版三七〕相同，都是從實際上不可能採取的鳥瞰式視點來掌握名勝全體所形成的觀念性實景。再者，畫面下方部分加上從天橋立看出去裡外相反的遠山和遠方島嶼，藉由這種逆遠近法，將屬於自然物的天橋立，用和具有宗教超越性的《敦煌莫高窟第三二一窟南壁寶雨經變相壁畫》〔圖版二七〕中的釋迦等相同方式來處理，加以神聖化，使得作為實景的觀念性與神聖性沒有矛盾地調和在一起。然而，畫面中央部分是依循《西湖圖卷》中所見的短筆線和狹窄墨面，非定型化地較詳細描寫。四周部分是以高克恭等人的手法為基礎，定型化地較簡略描繪，放棄了《四季山水圖（四幅）》〔圖版六一〕等作品所達成的華北系山水畫本來的構築性空間表現，這是為了在實景上賦予觀念性的中心和周圍，區分出輕重，彰顯與神聖性相關的主題，另一方面與《秋冬山水圖（二幅）》〔插圖六八1〕、《山水長卷》（四六六）〔插圖六八2〕等作為明代中期南宋院體山水畫盛行之一環，以多樣方式自由運用孫君澤、夏珪等人的傳統手法，如出一轍。

使不同手法並存於一圖中內本圖三法，這可上溯李公年《山水圖》〔圖版一八〕或武元直《赤壁圖卷》〔圖版一九〕，亦與戴進《春冬山水圖（二幅）》〔圖版六五〕或李在、馬軾、夏芷《歸去來分圖卷》〔圖版六六〕相通。但是，關於其畫式上的使用區別，比起單一畫面的前二者，更接近由二個以上畫面所構成的後二者，總之是介於兩者之間。即使試著在實景勝景山水畫的範疇中重新來看待本圖，也未達到以范寬到李唐、馬遠、夏珪的手法為框架的王履《華山圖冊》〔圖版六三〕那般徹底的風格化。還有，也不如凸顯寫生性的《西湖圖卷》那樣觀察周到。無論在寫生或風格的層面上，本圖都未脫卻畫稿性格，這是起因於把和地方性密切相關的中國山水畫手法應用於異境之我國（日本）時，所產生的原理上的困難吧！對於雪舟（四二0—一五0六）來說，李嵩不把馬夏的手法套用到江南西湖，反而尋求寫生式的筆墨法，已不外乎是一種風格，而王履以華北的華山為對象深加體會得來的風格，也不外乎是欠缺地緣之故。

雖然雪舟的傳統式手法被認為幾乎都學自晚年的李在，但在《月翁周鏡等贊山水圖》（一四六五年）〔插圖六八3〕自題中，一方面給予我國（日本）先人如拙、周文高度評價，確認了中國山水畫喪失地方性，載其學習「設色之旨」和「破墨之法」，這是基於雪舟該說是好運或厄運呢？他終究未能與超越浙派、推動創造性模仿的吳派文人畫始祖，而向傳統性傾斜，結果卻向我國（日本）狀況相同的這個事實吧！雪舟的手法入明後，確認了中國山水畫始祖，也是同時代人沈周結為知己。（黃立芸譯）

插圖 68-3　室町　雪舟
月翁周鏡等贊山水圖

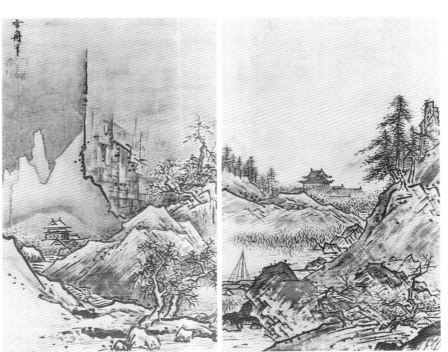

插圖 68-1　室町　雪舟　秋冬山水圖（二幅）

插圖 68-2　室町　雪舟　山水長卷（局部）

石銳(?—一四六〇？)，錢塘（杭州）人。可知他在宣德年間（一四二六—一四三五）待詔仁智殿（《明畫錄》

卷　明　一四六九年
絹本設色　三一・六×三三三・六公分
東京　橋本太乙收藏

卷一・宮室），晚年創作本圖時猶任錦衣鎮撫，與李在等人同是形成畫院最盛時期的宮廷畫家之一。所謂探花，是指唐代時邀請科舉及第者在杏園舉辦探花宴之際，以最年輕的兩位作為探花使，使其探尋名花的風雅故事，南宋以後，被用來當作稱呼第一甲第三名及第者的雅稱。

根據吳寬的序〔插圖六九一〕，本圖是祝願成化五年（一四六九）科舉時一同落第的友人顧餘慶能夠及第，而受某人餽贈的作品，並祝賀在接下來的成化八年（一四七二）科舉時及第。卷首騎馬的紅衣人物是探花使，吳寬本人高中狀元（第一甲第一名），顧餘慶得第二甲第四十八名，同學六名也同時及第（《明清進士題名碑錄索引》），然後將該三人入畫、贈畫給餘慶、向吳寬邀詩，其實是德明此人的發想。這般不著痕跡的機智，可謂反映出和吳寬這一方文人在明代中期以後，執拗地反覆批判以宮廷畫家為中心的浙派情況不同的，兩者間的交友關係。

同學們的新舊唱和詩，與舊作並列成為一名。並且，畫卷中央的小亭，繪有面向梅花展開畫絹的畫家，與右鄰旁觀此景的人物，前者是製作此畫的石銳，後者是自題中所提到的「為顧先生寫」的顧家成員之一。到顧餘慶為止，可稱為「三世甲科」者，倘若除了其父親德明外，很難假定還有其他人，那麼可以推測，將該三人入畫、贈畫給餘慶、向吳寬邀詩。

石銳並非山水畫家，而是身為明代僅能舉出的兩位界畫畫家的其中一人，其特別值得提出的技巧，並非本圖中比較簡略的樓閣，而是《樓閣山水圖》〔插圖六九二〕中可見的樓閣。至於本圖，在與主題的關係上，明確展現出標榜回歸唐代金碧山水畫的擬古性，不僅描繪古拙的樓閣，並反覆以使用石青、白綠上色且用金泥鉤勒的相同色面來表現山容，區隔前、中景與後景的雲煙也以墨線鉤勒。樹木亦然，從卷首至卷尾重複運用相同樹型，發揮誘導畫卷視線的作用，另一方面依循郭熙《早春圖》〔圖版一〕以來，藉由同種樹木的高度合理遞減來測知深度的手法。在其後方搭配雲煙強調深度，這與李唐《萬壑松風圖》〔插圖九三〕有關，繼承了宋代山水畫技巧較高的手法。本圖將所謂金碧的素材美感效果和包含空間深度的山水表現互相拮抗，正如「畫傲盛子昭」所稱，與盛懋《山居納涼圖》〔圖版五九〕相通，是與上湖（傳）王詵《煙江疊嶂圖卷》〔圖版一七〕的北宋以來設色山水畫的正統一脈相連的作品。石銳作為善用色彩的畫家，其畫業大體上有如浙派畫業的發展一般，被認為形成了吳派發展的基礎。（蔡家丘譯）

插圖 69-1　明　石銳　探花圖卷　吳寬序

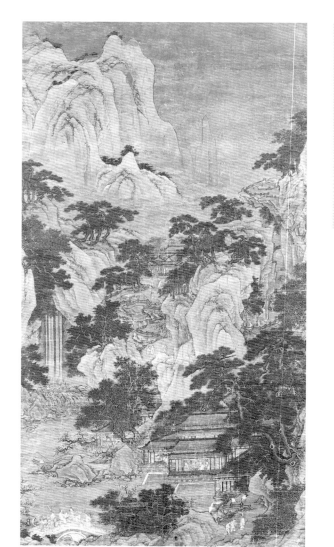

插圖 69-2　明　石銳　樓閣山水圖

70 吳偉 漁樂圖

軸 明 十五—十六世紀
紙本水墨淺設色 三○‧八×二六‧四公分
北京 故宮博物院

吳偉（一覽九—一五○八），江夏（湖北省武昌）人。曾祖父進士及第，他原本該是文人，卻因祖父早逝而家道中落，少年時即移居南京。據稱他「通經史大義」、「工山水人物盡入妙」，得到擔任南京守備的第三代成國公朱儀的贊助；成化（一四六五—一四八七）至弘治年間（一四八八—一五○五）曾三度上京，成化皇帝授以錦衣鎮撫，弘治皇帝授以錦衣百戶，也曾被賜予「畫狀元圖書」印，他一邊以畫院畫家身分活躍，又在每次上京後短暫返回南京，就在開赴正德皇帝的第四次召見之前，歿於南京（明‧張琦〈故小仙吳先生墓誌銘〉《白齋竹里文略》《明史》卷一○六‧功臣世表二）。自其出身看來，他和石銳一樣，並不限於職業畫家的活動範圍，與文人亦有交遊，其搖擺於出仕和在野之間的處世態度，也成為具有同樣動機的吳派文人畫家的先驅。

不只文人士大夫，吳偉也畫出本身所憧憬的對象—處境自由自在的漁民。本圖特徵在於併用了有如折衷斧劈皴與披麻皴的面皴和線皴。一如「山水樹石俱作斧劈皴」（明‧王世貞《藝苑卮言附錄四》《弇州山人四部稿》卷一五五）所云，其皴法與運用了比孫君澤更加抽象化之斧劈皴的《山水圖》（舊傳馬遠）（插圖七一），或與後文將舉出的張路有清楚關連的《灞橋風雪圖》（插圖七二）等這類浙派典型作品例子中的皴法不同，而是將自戴進《山水圖》（插圖六一）到最晚年的《琴高乘鯉圖》（插圖六四）中所繼承而來的皴法更加徹底化，從《漁樂圖卷》（插圖七○三）到最晚年的《長江萬里圖卷》（一五○五年）（插圖七○四），益發加強了線皴式的性格，甚至呈現出趨近臻於形成期的吳派文人畫的親近性。

實際上，本圖將主山置於畫面右方，在與左方坡岸之間延伸出水面，或是將水平線不斷往上推移，根據這些特點可以認為本圖是以設色的（傳）董源《龍宿郊民圖》（插圖二四）為藍本。並且，除了將設色山水畫脫胎換骨爲水墨山水畫之外，由本圖以水墨描繪山水再於人物上施以淡彩的表現來看，可知他也十分理解在《寒林重汀圖》〔圖版二〕等作品中可見到的董源以水墨繪製山水人物畫的手法。本圖創作時間介於《山水圖》、《灞橋風雪圖》與《漁樂圖卷》與《長江萬里圖卷》之間，就其意義而言，構成了山水表現的重點從華北系往江南系移轉的契機，將本圖理解成其晚年作品應該是恰當的。

文獻記載吳偉「遇名山勝水，瓢然而往，遊覽登眺，盡日忘歸」（明‧倪岳〈送吳次翁還朝序〉《青谿漫稿》卷一九），受惠於精通范寬（畫風）的畫家天賦，他一方面促成明代山水畫史的轉變，一方面在進入成熟期之前即因過度飲酒而死亡，結果使浙派的自律發展陷入頓挫，是肩負重大歷史轉折的一位畫家。（邱函妮譯）

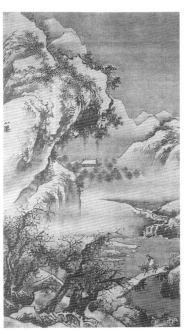

插圖70-2 明 吳偉 灞橋風雪圖

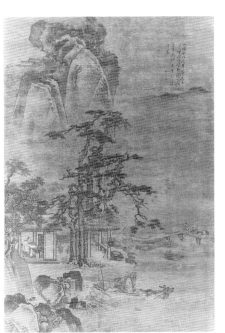

插圖70-1 明 吳偉 山水圖

插圖70-4 明 吳偉 長江萬里圖卷（局部）

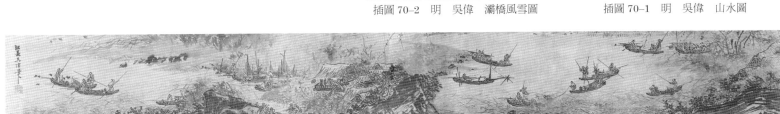

插圖70-3 明 吳偉 漁樂圖卷

71 呂文英 風雨山水圖

軸　明　十五—十六世紀
絹本水墨淺設色　〔一六〇·○×一〇四·○公分〕
克利夫蘭美術館

處州（浙江省麗水）人呂文英，與林良、呂紀等花鳥畫大師，都是支撐弘治年間畫院盛況的畫家。正如「工人物，生動有法」之稱，他確實地掌握了北宋末南宋初畫院畫家蘇漢臣《貨郎圖卷》（明·文嘉《鈐山堂書畫記》名畫）以來的傳統主題，毋寧是一名得到高度評價的人物畫家，相對於同僚呂紀，他被稱爲小呂（《明畫錄》卷一·人物·吳文英條）。實際上，若著眼於他分別描繪了聚集在玩具攤販周圍的孩童各四人以及四季花草樹木的四連幅，即呂文英原本的作品《賣貨郎圖（四幅）》〔插圖七一〕，有「欽賜呂文英圖書」印，加上本圖有「日近清光」印，可以確認其爲獲得正式評價的宮廷畫家。因此，關於花鳥畫方面，可以認爲他容易接受到確立明代花鳥畫時代風格的呂紀的手法，不只是畫樹的方法與岩石的皴法可以看出受到其影響，也可知道人物設色、樹石用水墨的區別，可上溯（傳）蘇漢臣《秋庭戲嬰圖》〔插圖七一二〕，而花鳥設色、樹石用水墨的區別是仿效呂紀《四季花鳥圖（四幅）》〔插圖七一三〕。

作爲其山水畫唯一傳存例子的本圖，一方面當可同意，畫面右下角岩石後方，僅露出頭、冒著風雨斜撐破傘急著趕路回家的人物，相同者也可見於燕文貴的《江山樓觀圖卷》〔圖版一三〕，可知本圖是一件連繫了以李成佚失的《風雨四時山水圖》（《圖畫見聞誌》卷三）和現存最早例子的燕文貴該畫卷爲首的風雨山水圖的悠久傳統，將表現光線與大氣的急遽變化這個山水畫的古典主題精彩融會貫通的作品。但是，在水墨中較多使用藍、代赭、石綠的水墨設色手法，雖然是直接承繼南宋院體山水畫，然而微妙地分別以墨、藍、代赭沒骨描繪初發紅葉的樹葉、未使用代赭的未轉紅的樹葉、以及只用代赭色的紅葉，來繪出秋景山水圖，應該蘊含了北宋以來「風雨四時山水圖」的構思吧！即將發出紅葉的樹木，以前、後景四比一的比例反覆描繪，量化空間深度這點，也是相同，一方面遵守北宋時成立的透視遠近法，另一方面，構成風雨和土坡的右上往左下的斜線，與構成竹木的右下往左上的斜線交錯，並與房屋、帆柱的水平線、垂直線形成對比，這是以南宋複雜的斜線構圖法爲基礎，輔以運用水墨設色的季節表現，是承襲北宋山水畫的傳統，完成明代南宋院體山水畫風的嶄新創造。

母子在窗邊，迎接前述在風雨中歸家的人物即父親的本圖，是如實反映擅長描繪以小孩爲主題的賣貨郎圖等的畫家其爲人的作品，亦是呈現明代畫院畫家保有不遜於宋代畫技水準與表現幅度的佳作。（蔡家丘譯）

插圖 71-2　（傳）南宋
蘇漢臣　秋庭戲嬰圖

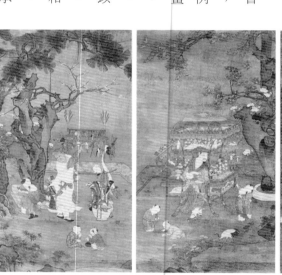

插圖 71-1　明　呂文英　賣貨郎圖（四幅）

冬　　　　秋　　插圖 71-3　明　呂紀　四季花鳥圖（四幅）　　夏　　　　春

72　鍾禮　觀瀑圖

軸　明　十五—十六世紀
絹本水墨淺設色　一六七.四×一〇三.二公分
紐約　大都會美術館

據記載，鍾禮於成化至弘治年間（一四六五—一五〇五）進入畫院，後來返回故鄉會稽（浙江省紹興）《明畫錄》卷三、《上虞縣志》卷四〇、王鏊《送鍾欽禮還會稽》《震澤集卷三》；他與戴進、吳偉相同，是搖擺於出仕和在野之間度過一生，但在畫風選擇上卻有所限定的畫家。雖然也有像《雪溪放艇圖》〔插圖七二—一〕般傾向元代李郭派的作品，但是如本圖這般遠比戴進、李在更忠實將南宋院體山水畫風再創造，就這點而言，他保有在呂文英和下文將舉出的王諤作品中也可看到的堅定；另一方面，從《秋冬山水圖（二幅）》〔插圖七二—二〕到《漁樵問答圖》〔插圖七二—三〕將相同畫風逐漸抽象化達至再現性的極限，就這點而言，他也嘗試了之所以使他成為文人筆下「狂態邪學」（明・高濂《遵生八牋》卷一五）的批判對象的飛躍。鍾禮可說是一方面躍繼了至明代中期為止由畫院主導的南宋院體山水畫風的盛行，一方面又將這種畫風帶向終結的畫家。

就同屬於水墨設色的秋景山水圖這點而與呂文英《風雨山水圖》較為相近的本圖，雖然與鍾禮自己的《漁樵問答圖》應該立於同一範疇的兩個極端，卻具有共通要素。亦即，兩件作品都是以配置由單純的曲、直線描繪輪廓的斷崖和岩塊來構成空間。並且，其斧劈皴比一般慣例更加執勁地以側筆並排皴擦月以造形：鍾禮將這個在李唐《萬壑松風圖》〔插圖九—三〕中已可看到的傾向加以極端化，程度較小者正是本圖，而程度較大者莫過於《漁樵問答圖》。再者，後者的樵夫與前者的高士幾乎採取左右反轉的型態，而肉體的存在感與彷彿解離般的圓滑衣紋線條也值得注目。藉由一樹種將空間深度量化這種自燕文貴、郭熙以來的華北山水畫基本手法，兩圖都不加以採用，因而形成表現上的抽象性：本圖與《漁樵問答圖》之間的這些共通點，乍看之下，呈現出正統南宋院體山水畫面向的前者，與後者擁有相同本質，顯示出本圖相對於夏芷《柳下舟遊圖》〔插圖六六—六〕或呂文英等較為典型的作品，乃是立於不同歷史定位的畫作。雖然比被以「狂態邪學」非難的主要對象—活躍於明代後期嘉靖年間（一五二二—一五六六）的在野畫家張路和蔣嵩年代稍早，但鍾禮還是被相提並論的原因，正在於此。

更且，就像夏芷的《柳下舟遊圖》被誤認為是夏珪的作品，現存傳稱為南宋山水畫的作品例子，其實多數是由鍾禮或王諤等明代畫院畫家，以及追隨他們的在野職業畫家所作。如孫君澤那般將南宋院體山水畫式化的作品，因為這些更進一步圖式化的例子的出現而喪失必要性，因此在明代中期以後南宋院體山水畫評價相對低落之前，就已經傳入我國（日本），以雪舟為代表性畫家，以夏珪為核心對象，可以認為此乃我國（日本）吸收及接受南宋院體山水畫風的前提。（邱函妮譯）

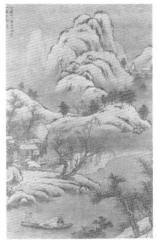

插圖 72-1　明
鍾禮　雪溪放艇圖

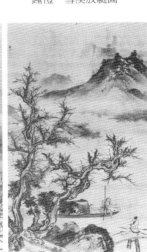

插圖 72-2　明　鍾禮　秋冬山水圖（二幅）

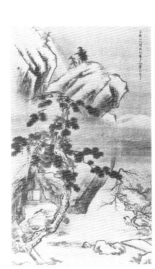

插圖 72-3　明　鍾禮　漁樵問答圖

王諤　江閣遠眺圖

軸　明　十五～十六世紀
絹本水墨設色　一四三・三×二三九・〇公分
北京　故宮博物院

王諤（?－一五一〇－一五五以前）是活躍於弘治至正德、嘉靖年間（一四八一－一五六六）的畫院畫家，後來因病返回鄉里奉化（浙江省），八十餘歲時筆力越發強健《奉化縣志》卷二六）。根據對浙派高度評價的明代李開先《中麓畫品》後序所云：「畫品論人皆已逝者」，王諤應卒於該後序紀年的嘉靖二十四年（一五四五）之前。王諤是追求南宋院體山水畫風，活動於明代畫院第二次黃金期至結束期的畫家之一，擁有能創作出如本圖般的障壁畫式大幅作品，以及如嘉靖二十年為歸國的我國（日本）遣明副使策彥周良贈別所作的《送策彥周良還國圖卷》（一五四一年）（插圖七三－一）般文人畫式小幅作品的畫技幅度，為明代山水畫史上值得特別一書的畫家。

正德五年（一五一〇），王諤身為畫院畫家，自錦衣衛總旗晉升為所鎮撫《明（武宗）實錄》卷七〇），正德年間進一步晉升為錦衣衛千戶，獲賜「欽賜王諤圖書」印《畫史會要》卷四），在同是正德五年贈送給歸國儒者佐木永春的《送源永春還國圖卷》（插圖七三－二）上還未使用這方印，可知未鈐此印的本圖和《溪橋訪友圖》（插圖七三－三），都是正德末年（一五三）受賜該印前所作，而鈐有此印的《雪嶺風高圖》（插圖七三－四）、《赤壁圖》（插圖七三－五）、《山水圖》（插圖七三－六）等，則為受賜印章以後的創作。特別是有「欽賜王諤圖書」印和「直武英殿錦衣指揮王諤寫」款的《送策彥周良還國圖卷》，是印證王諤到最晚年還在嘉靖畫院，累進至最高職位的重要作品。只鈐有弘治皇帝的「弘治」、宣德皇帝以來的「廣運之寶」兩方印的本圖，相反地與極度讚美「王諤，今之馬遠」（《兩浙明賢錄》卷四九）的弘治皇帝有關，推測是王諤當初補任弘治畫院時的青壯年時期作品。

高士的視線與松幹、山石的方向，和從右下方延伸出的對角線平行，而山霧、松枝的方向和水亭的前面部分，則安排和從右上方延伸出的對角線近乎平行，在兩對角線交會的畫面中心，松枝的末梢部分，其正下方的中軸線上則配置了水亭山形牆的中央部分。這一方面是在橫長的畫面上，將對角線構圖法精彩地融會貫通、突顯出主題，同時以前、後景的樓高近乎八比一的比例，實行空間深度的量化。再者，山間的霧自上方沉降，逐漸籠罩已發紅葉的樹木和江邊的水閣，表現秋天傍晚景致，這一點與呂文英《風雨山水圖》也相同，無疑是一邊確實地依循兩宋院體山水畫手法，又將明朝宮廷中南宋院體山水畫風的盛行推至頂點的畫軸。前方放置的水閣而高士向上凝望的視線，亦即順著右下方延伸出的對角線的延長線推昇而上，應是中秋的明月。本圖以中秋拜月為主題這一點，於（傳）張擇端《清明上河圖》（圖版二三）中亦可窺見，是與側重歲時風俗表現的宋代繪畫相通的作品。（蔡家丘譯）

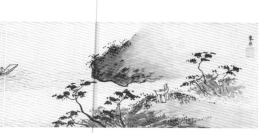

插圖 73-2　明　王諤　送源永春還國圖卷

插圖 73-1　明　王諤　送策彥周良還國圖卷

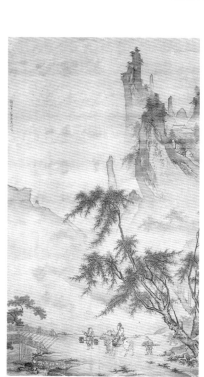

插圖 73-6　明　王諤　山水圖

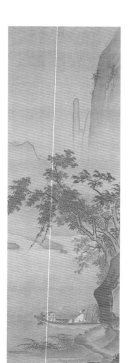

插圖 73-5　明　王諤　赤壁圖

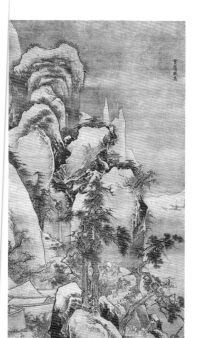

插圖 73-4　明　王諤　雪嶺風高圖

插圖 73-3　明　王諤　溪橋訪友圖

74 朱端 山水圖

軸 明 十六世紀
絹本水墨淺設色 一六七・五×一〇六・八公分
斯德哥爾摩 遠東古物博物館

和呂文英《風雨山水圖》〔圖版七一〕等畫一樣同爲秋景山水圖的本圖，並非南宋院體畫風，而是繼承李成以來「畫石如雲」傳統的作品。使樹叢背後顏色較白來表現空間的景深較淺，以及將前景的闊葉樹和落葉樹與中景中央岩塊上的闊葉樹與落葉樹，依照二比一的比例畫出，來量化空間深度，這兩點是繼承了郭熙《早春圖》〔圖版一〕中已然確立的透視遠近法傳統，而在標榜回歸北宋的同時，又極力控制前、中、後景之間墨色的濃淡運用，並且不避忌平面性表現，這一點蘊含了與唐棣《倣郭熙秋山行旅圖》〔圖版四七〕共通的山水表現上的矛盾，因此，本圖也是宣告李成、郭熙直系的華北山水畫系譜邁向終結的作品。

本圖採用了對角線與斜線兩種構圖法的組合：前景右方有著雙松的岸邊到中景中央的岩塊，是沿著右下往左上的對角線布置；前景中央的落葉樹與雙松、前景左端的常綠樹與岩塊上的落葉樹，彼此樹枝間有如隨著左下往右上的斜線互相呼應。並且，人物是援用人物畫的手法，在畫絹背面塗上白色襯色，畫絹正面施以藍色或朱色，而松葉則是在藍色色面上畫上墨線。白雲也是利用李唐在樹叢背後留白的手法來表現，可知這是一件自然反映出由明代畫院主導之南宋院體山水畫盛行的作品。而且，在濃度變化少的墨面上施加斧劈皴和雲頭皴來構成山容，那麼如同一邊在前景配置雙松、後景放置主山，一邊將前景放大的《松院閑吟圖》〔插圖七四一一〕這般，與兩宋院體山水畫關連更明確的例子，是朱端身爲畫院畫家時較早期的作品，而筆墨顯然較爲粗放的《尋梅圖》〔插圖七四一二〕、《寒江獨釣圖》〔插圖七四一三〕等可以連繫到張路與蔣嵩的例子，則是較後期的作品；至於不屬於上述二者的本圖，以及將盛懋《山居納涼圖》〔圖版五九〕構圖加以變型的《銷夏圖》〔插圖七四一四〕，可以認爲是在早、晚期之間所製作的作品。

朱端（?—一五〇一—?），海鹽（浙江省）人。根據本圖及《松院閑吟圖》等作品上可見的「辛酉徵士」印看來，他是在弘治辛酉十四年（一五〇一）進入畫院，於正德年間（一五〇六—一五二一）官至直仁智殿錦衣指揮，並被賞賜本圖上亦有鈐押的「欽賜一樵圖書」印，是活躍於明代畫院第二次黃金期到終結期之間的畫家。一如「畫宗馬遠」（《嘉興府志》卷十四）之說，他雖然有模仿南宋院體之處，但也被評爲「山水人物學盛子昭（懋）」（《畫史會要》卷四），可見他亦學習了承襲南宋院體畫風的盛懋：朱端與繪製《江閣遠眺圖》〔圖版七三〕的王諤不同，從他一方面具有南宋院體疇之外的多樣性，又傾向粗放性這一點看來，和繪製趨近抽象性之《觀瀑圖》〔圖版七二〕的鍾禮在不同意義上，都可定位爲以張路和蔣嵩爲代表的浙派末期畫家。（邱函妮譯）

插圖 74-4 明 朱端 銷夏圖

插圖 74-3 明 朱端 寒江獨釣圖

插圖 74-2 明 朱端 尋梅圖

插圖 74-1 明 朱端 松院閑吟圖

75
王世昌　松陰書屋圖

裱框（原軸）　明　十六世紀
絹本水墨淺設色　一八二・二×一〇一・七公分
華盛頓特區　弗利爾美術館

這是描繪早春清晨的作品。高士從前景書屋步出，在侍童目送下出門，中景茅屋門前，少年正餵食驢馬，而屋內母親尚臥在床上。圍繞書屋的松竹梅和挺立於橋外的柳樹之間，可見梅、柳正萌發新芽。

畫中象徵耐寒的文人氣節而被稱爲歲寒三友的松竹梅，就像馬遠《西園雅集圖卷》〔圖版三五〕中的松竹梅那般，而柳樹作爲初春景物就如同馬遠《西園雅集圖卷》，若作爲初多景物則可上湖（傳）喬仲常《後赤壁賦圖卷》〔圖版三三〕中的柳樹那般，在花木象徵性與時間再現性等方面，極爲忠實於宋代山水畫的手法。雖然沒有利用同一樹種的高度比例來量化空間深度，但是在岩石山塊設置凹陷處，在其對側放置若干素材，如此反覆，表現出空間的深入性，採用與（傳）關仝《秋山晚翠圖》〔圖版九〕共通的深遠法。後景搭配河川上的霧氣，將富於再現性的時空間利用對角線構圖法整合起來，從這一點可知本圖是足以與王諤《江閣遠眺圖》〔圖版七三〕匹敵，屬於典型南宋院體山水畫風的畫軸。

王世昌還有其他三件作品存世。紀年嘉靖八年（一五二九）的《大幅山水圖》〔插圖七五-一〕和《俯瞰溪流圖》〔插圖七五-二〕，由於尺寸幾乎相同，推測是具有障壁畫性質的對幅。再者，加上近年在我國（日本）發現的《山水圖》（東京國立博物館）〔插圖七五-三〕現存共四件作品，全是基於與孫君澤作品相通的具有抽象性的斧劈皴，另一方面，《俯瞰溪流圖》中的高士形態與本圖一致，《大幅山水圖》的後景與鍾禮《漁樵問答圖》〔插圖七三〕相符，其主山形狀又依然大致符合本圖主山反轉後的形狀，這些都是依循宋代以來的山水構成法。再者，本圖表現出行，《山水圖》和《大幅山水圖》表現旅途，《俯瞰溪流圖》則表現歸來，人物往還成爲表現的重要要素，是依循燕文貴《江山樓觀圖卷》〔圖版一三〕以來將旅人往還作爲畫卷構圖軸心的傳統。然而，《俯瞰溪流圖》中的人物衣紋更加圓滑，接近鍾禮風格；本圖和《大幅山水圖》、《山水圖》等作中的人物衣紋則較爲粗放，接近張路風格。這不僅是南宋院體山水畫風的點景人物表現的抽象性，更明確顯示其逐漸加強粗放性而邁向新方向。

王世昌（？—一五二九—？），歷城（山東省）人。由於呂文英和王諤等在北京宮廷活動的南方畫院畫家所引領形成的畫風，也切實地滲透進華北出身的在野畫家，進而擴及全國，而王世昌正是將此歷程流傳至今的人物。由此亦可知浙派在末期未必符合「狂態邪學」的評論，而是持續維持、增大其多樣性。（蔡家丘譯）

插圖 75-1　明　王世昌　大幅山水圖

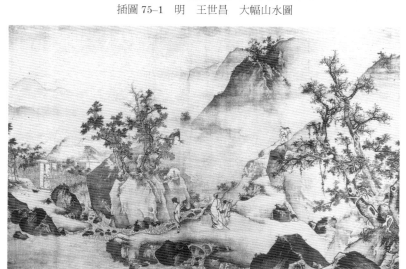

插圖 75-2　明　王世昌　俯瞰激流圖

插圖 75-3　明　王世昌　山水圖

76

張路　道院馴鶴圖

軸　明　十六世紀
絹本水墨淺設色　一四○.○×七七.五公分
東京　橋本太乙收藏

張路（？—一五二一？），大梁（開封）人，曾入太學，一方面與同鄉李鉞等文人交遊，又以在野職業畫家身分活動。以身為北方人這一點，他與王世昌相同，都屬於浙派支流。不過，對於其繪畫成就本身，一如「始做王諤之縝細」、「後喜吳偉之豪邁」（朱安泒《張平山先生傳》）、「山水尤有戴進風致」（明代藍瑛、清代謝彬《圖繪寶鑑續纂》卷一）所云，他獲得了成為戴進以來浙派主流的評價，並從根本上顛覆了浙派是南方人模仿北宋山水與模仿繼承北宋山水的南宋院體山水畫，以及在北京以畫院畫家身分活動這雙重意義上的非地方性，幾乎是從正面迎擊那些執著於江南地方性的吳派文人畫家之唯一存在。

卷四一九、「傳偉法者，平山張路最知名」（中略）北人重之以為至寶」（《藝苑巵言附錄四》）、「明文海

與延續李郭系譜的南方人朱端不同，身為北方人，張路繼承了李成、郭熙「畫石如雲」的傳統，以具有肥瘦變化的輪廓線來形塑自然界中不可能存在的山容。並且，與（傳）關仝《秋山晚翠圖》（圖版九）相同，他在岩塊與山塊凹陷處的對側，反覆放置某些素材，一方面表現出空間的深遠，一方面包含形構山容的輪廓線，規則地在前、中、後景以墨色濃淡區分之，表現出空間深度。山塊本身不太具有塊量感，這點與唐棣《倣郭熙秋山行旅圖》（圖版四七）相同，而在天空刷染墨色的手法，雖然可以上溯到唐代華北山水畫，但還是較類似元代李郭派曹知白的《群峰雪霽圖》（圖版四五）。水用藍彩、山容用藍墨刷染，以及樹葉是在藍彩色面加上墨點來表現，這是加入了南宋院體水墨設色山水畫的表現方式：人體的輪廓線比衣紋線細，而衣紋線又比樹石和山石的輪廓線更細，這是馬遠《清涼法眼像》（插圖三七）中也可看到的宋代山水人物畫隨著不同題材而區分線描的作法。而且，頭部點上朱彩而顯得突出的丹頂鶴，若是當作從唐代薛稷、五代黃筌和北宋黃居寀以來六鶴圖中的「警露」類型，則代表明代浙派的本圖，其粗放表現與吳偉傾向吳派的《長江萬里圖卷》（插圖七○-四）不同。可知本圖乃是連繫到吳偉《灞橋風雪圖》

（插圖七○-二）同時承續並消化了橫跨唐、宋、元三代的華北畫派傳統，具有極高創造性的一件作品。這也是與本圖採用相同類型構圖的《雪江泊舟圖》（插圖六六-一），以及採用反轉形態的表現而稍微精細的《風雨歸莊圖》（插圖六六-二）之所以存在的理由。

《漁夫圖》（插圖六六-三）運用了經由李在、馬軾、夏芷《歸去來兮圖卷》（圖版六六）而來的粗放筆描以及可以溯及戴進《山水圖》（插圖六一）的大塊墨面，來放大表現斷崖和漁夫，如同《漁夫圖》中也可見到的，浙派的本質是一邊將粗放性與傳統性置於兩極，一邊追求存在於這兩極之間的模仿性創造、創造性模仿，而張路正是最明確體現浙派這種本質，並與吳派相對峙的畫家。（邱函妮譯）

插圖 76-3　明　張路　漁夫圖

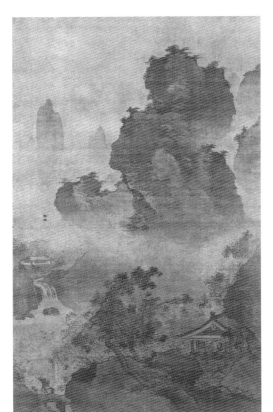

插圖 76-2　明　張路　風雨歸莊圖

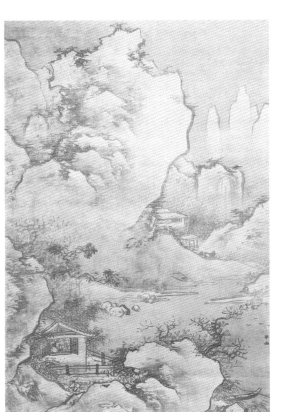

插圖 76-1　明　張路　雪江泊舟圖

77　蔣嵩

四季山水圖卷

紙本水墨（淺設色）　三三・八×二五一・四（春）、二五二・二（夏）、二三九（秋）、二六六・九（冬）公分

卷（原狀）　明　十六世紀

柏林東方美術館

本畫卷分別在四張圖上描繪四季並成爲一卷，供「潔菴先生」私人鑑賞，與《遼慶陵東陵中室四方四季山水圖壁畫》（圖版一五）、《夏秋冬山水圖（四季山水圖現存三幅）》（圖版一四）這兩種分別具有公開、私密性質的壁畫、畫軸的傳統作品不同，四季四圖的尺幅各有差異。再者，本卷也與現存年代最早，在連續畫面上鋪展四季的山水畫作之一的元末明初前浙派畫卷（傳）李唐《四時山水圖卷》〔插圖七七-一〕依然賦予四季相同面積的作法。本圖一方面跳脫重視四季陰陽的調和與均衡、避免順序混亂的，唐代以來古典的四季山水或四季花鳥圖的框架，但同時仍遵守著唐宋繪畫傳統。

《春景山水圖》（現狀第二圖）中，可見到如薛稷、黃筌、黃居寀的六鶴圖中在春天「唳天」的鶴，也有尙未發芽的柳樹。再者，水墨山水《夏景山水圖》（現狀第三圖）的茅屋屋頂，與在其中讀書被認爲是「潔菴先生」的文士衣裳上，施以淺淺代赭，而欲造訪茅屋的老人衣服則施加藍色，這種將人物設色的作法，可上溯董源、郭熙。其中，一方面文士的形態與《瀑邊書屋圖》〔插圖七七-二〕中者相同，而老人的形態與《歸漁圖》〔插圖七七-三〕中者同型，同時將戴進以來在大塊墨面上加上粗放筆致的筆墨法，縮小配置於抑制具象性的岩塊之間，在構成上形成疏密變化，

與《江山漁舟圖》〔插圖七七-四〕相通，而與大而粗放地描繪型態明確的樹木、人物、填滿空間的鄭顚仙《漁童吹笛圖》〔插圖七七-五〕等作，本質相異。而且，如同《舟遊圖》〔插圖七七-六〕及《蘆洲泛舟圖》〔插圖七七-七〕等，他也作了許多在構圖上與上述《江山漁舟圖》同型或變型的作品，如此限定表現素材進行山水構圖，追求造型素材本身美感效果，可認爲和連接到米友仁的江南山水畫之間具有共通性。

活躍於正德、嘉靖年間的在野職業畫家、金陵（南京）人蔣嵩，受「狂態邪學」之批評不用說，更背負了由「南北二宗論」而來的對浙派整體否定之責難，主要原因或許是他一方面承襲了浙派傳統性、兼具由張路、鍾禮所代表的粗放性和抽象性，在對素材美感效果的感受性上，也繼承了接近吳偉的吳派文人畫吧！「其筆法師米元章〔芾〕、黃子久〔公望〕」（《儀眞縣志》卷九）的傳承記載可爲佐證，「山水人物派從吳小仙〔偉〕而出」（《畫史會要》卷四）的見解也應在此脈絡

下掌握吧！無論是從地緣關係或是某種粗放性來看，得到繼承董源、巨然等江南畫派正統的評價，南方人中的南方人蔣嵩，其畫業對吳派而言是絕對無法坐視不理的對象。這是蔣嵩與原本連結華北山水畫成爲浙派主流的北方人中的北方人張路，一同被稱揚吳派的評論者當作「狂態邪學」批評的主要對象之緣故。（蔡家丘譯）

插圖77-1　（傳）南宋　李唐　四時山水圖卷

插圖77-7　明
蔣嵩　蘆洲泛舟圖

插圖77-6　明
蔣嵩　舟遊圖

插圖77-5　明
鄭顚仙　漁童吹笛圖

插圖77-4　明
蔣嵩　江山漁舟圖

插圖77-3　明
蔣嵩　歸漁圖

插圖77-2　明
蔣嵩　瀑邊書屋圖

78　史忠　晴雪圖卷（局部）

卷　明　一五〇四年
紙本水墨　一四六×二六一四公分
波士頓美術館

在野的文人畫家史忠（一四三七—一五〇六？），與蔣嵩同爲金陵（南京）人。浙派以畫院爲中心，在明代前半期的畫壇佔有一席之地，卻以蔣嵩、張路、鄭顛仙等在野職業畫家的活動迎向終結，相對於此，江南系畫派完整吸收了華北系畫派的造型語彙，專心致力於明代後半期以後傳統山水畫的開展。在以吳派爲中心的文人畫家當中，史忠與沈周相同，是最接近浙派的一位畫家，也是接續杜瓊之後最早世代的其中一人。根據吳偉繪畫、沈周題贊的《史忠小像》（明·周暉〈史癡逸事〉《金陵瑣事》卷三）所記載的，與兩派代表性畫家皆有深交的史忠，和沈周、吳偉一樣，都是出現在浙派與吳派的勢力交替期，體現出某種創造性混沌的其中一人。

如同《古木圖》（一五〇六年）〔插圖七八二〕中也可見到的，本圖因濃淡有所變化的筆線及墨面幾乎要超越了喚起視覺性連想的樹林、雲、或山的型態，而具有粗放性。就此意義而言，本圖一邊回歸到江南山水畫原點的潑墨和董源，一邊連繫到浙派的終結，並成爲吳派之淵源，作爲這樣一件作品，值得注目。本圖一方面在卷首中景處預先留白，描繪出旅人和岩塊，並加上樹叢，到了卷尾處逐漸將屋舍等素材減少，在充分考慮畫卷整體的構圖同時，又在局部不讓其過於顯露〔插圖七八一〕。並且，於前、中、後景交錯使用濃、淡墨來喚起平面性這種描繪雪景的筆墨法，以及作爲畫卷的構圖方式，與同樣描繪雪景的《山水圖》（一五〇六年）〔插圖七八三〕有共通性，也有微妙差異：《山水圖》具有較細緻的筆觸和疏密有致的構圖，可以連繫到沈周和吳偉，相對於此，本圖整體而言使用了比吳偉更加粗放的筆觸，局部也採用了較沈周更不具疏密變化的構圖。不如說，這件作品一方面超越了蔣嵩的《四季山水圖卷》〔圖版七七〕所達到的粗放性，卻又藉由紙與墨的交織而產生具有美感的效果，就這一點而言，本作品一方面與窮盡戴進以來浙派粗放性繪畫表現之極致，又追求造型素材之美的蔣嵩手法有所重疊，卻又決定性地凌駕於蔣嵩之上，可以被認爲是吳派文人畫開展的起點之作。吳派的評論者沒有將史忠加入「狂態邪學」的理由，只有一點，不外乎是因爲史忠將水墨滲透紙張和乾筆擦過紙面等多樣變化所造成的美感效果，比吳偉、蔣嵩更加明確且有意識地當成是自己的特點。

雖然如文獻所述，史忠「年十七方能言。外呆中慧，人皆以癡呼之」（〈史癡逸事〉、《無聲詩史》卷二），但與江南山水畫中屬於旁系的蘇州不同，他忠實繼承了可謂江南山水畫正統的南京畫派的地方性。所以，當史忠拜訪沈周未遇，找了空白畫絹，留下未落款的山水圖，歸家後的沈周看到該圖時才會稱讚道：「吾閱人畫多矣，吳中無此筆，非金陵史癡不能也。」（邱函妮譯）

插圖78-3　明　史忠　山水圖

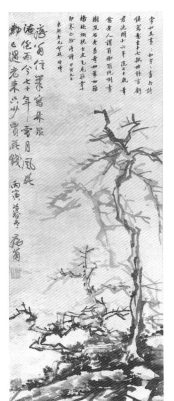

插圖78-2　明　史忠　古木圖

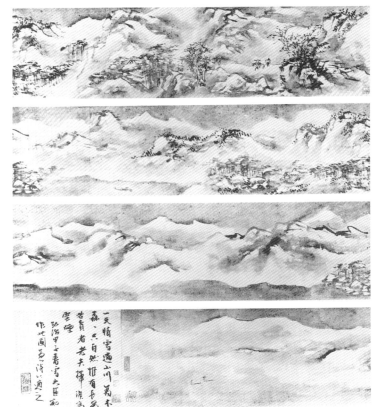

插圖78-1　明　史忠　晴雪圖卷　全圖

紙本水墨淺設色　　軸　明　一四六七年
台北　國立故宮博物院　一九三・八×九八・二公分

沈周（一四二七—一五〇九），蘇州人，自與王蒙爲知交的曾祖父良琛（明・程敏政《黃鶴山樵〔王蒙〕爲沈蘭坡〔良琛〕作小景。蘭坡〔曾〕孫啓南〔周〕求題》《篁墩文集》卷七二）以後，代代喜好繪畫，爲在野文人。相對於杭州出身的浙派始祖戴進，沈周爲吳派始祖，被列爲文徵明、唐寅、仇英等明四大家之首。他與沒有固定畫風的明代最初文人畫家王紱、老師杜瓊、劉玨，以及共同具有浙派粗放性的友人史忠都不相同，是成功開創出得以稱爲明代文人畫的個人風格，代表中國繪畫史的畫家之一。

爲了《羅浮山樵圖》〔圖版六二〕作者陳汝言之孫，即沈周少年時代的老師陳祝賀古稀之壽而作的本圖，與同時代再創造南宋院體山水畫風的呂文英等畫院畫家的模仿性創造不同，一方面仿效在浙派全盛時期被忽視的元末四大家之一王蒙，同時加入根植於江南地方性的表現，貫徹創造性模仿。例如，其皴法並非如王蒙般將山容全無間隙地填滿。將源自董源的淺淡反照部分置於中景至後景，使其疏密有致，整體上遵守前濃後淡的原則來構築合理性的空間。正如弟子文徵明所指「至四十外，始拓爲大幅」（《題沈石田臨王叔明小景》《甫田集》卷二一），從模仿

趙令穰等小景的《九段錦圖冊》〔插圖七九一〕（四七年以前）〔插圖七九一〕這類小品，到步入大幅且大膽的造型性實驗，本圖是將畫家的轉變畫風留傳至今的作品。再者，將本圖視爲自浙派往吳派發展的預告，或是對於橫死的王蒙、陳汝言的追悼，且於雪舟入明前年所作，這幾點也是使本圖成爲立於東亞繪畫史轉捩點的大作。

一方面創作出仿黃公望、倪瓚的《策杖圖》〔插圖七九二〕以及將二十年前所見的馬遠、夏珪二卷合爲一卷的《江山清遠圖卷》（一四九三年）〔插圖七九三〕等，一邊繪製屬於創造性模仿的大軸，長卷，同時在以淡中墨淫墨做出的大塊面上，加上較粗短的中濃墨乾筆線皴來形塑山容的《夜坐圖》（一四九二年）〔插圖七九四〕、《山水圖冊卷裝》〔插圖七九五〕沈周跳脫創造性模仿與模仿性創造，確立具有獨特性的畫業，是將始於遵守沒有固定風格的戴進的創造性模仿，到終結於樹立個人風格的吳偉和張路、蔣嵩此浙派百年的發展，具體

體現在一人身上，並凌駕其上，可以如斯評論。如同在長短紙面上描繪花卉鳥獸的《寫生圖冊》（一四九四年）〔插圖七九六〕和卒年所作的《菊花文禽圖》（一五〇九年）〔插圖七九七〕等亦可窺見，沈周復興了始於北宋後期文同等人，由南宋牧谿開始成爲傳統的花卉雜畫，並由明代後期的徐渭所承繼，花卉雜畫成爲中國繪畫的主導性畫類，沈周是創造該契機的偉大畫家。這點也是重要的繪畫成就，清代中期以降由於揚州八怪出現，花卉雜畫成爲中國繪畫的主導性畫類，沈周是創造該契機的偉大畫家。（蔡家丘譯）

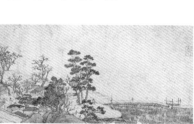

插圖 79-1　明　沈周　九段錦圖冊

插圖 79-7　明　沈周　菊花文禽圖

插圖 79-4　明　沈周　夜坐圖

插圖 79-2　明　沈周　策杖圖

插圖 79-3　明　沈周　江山清遠圖卷（局部）

插圖 79-6　明　沈周　寫生圖冊

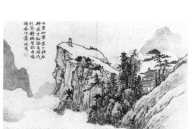

插圖 79-5　明　沈周、文徵明　山水圖冊卷裝

80 文徵明 雨餘春樹圖

軸 明 一五○七年
紙本設色 九四.三×三三.三公分
台北 國立故宮博物院

文徵明（一四七○—一五五九）分別師從父親文林的友人吳寬、李應禎、沈周，學習文章、書法與繪畫（王世貞《文先生傳》《甫田集》卷首）。在繪畫方面，相對於老師沈周耗費半生才確立個人風格，文徵明在壯年期所創作的本圖就已經展現出其獨特性：他承襲了沈周以創造性模仿爲基礎而建立起個人風格的繪畫成就，並依照自己的手法嘗試創造性模仿，確立吳派的方向。正如文徵明次子文嘉所述：「不肯規規摹擬。遇古人妙蹟，惟覽觀其意。而師心自詣。」（《先君行略》《甫田集》附錄）。

其造型上的佐證，即爲現存作品中年代最早的本圖。本圖是爲「瀨石」這位人物贈別所作，如同自題詩「最愛西山向晚明」所詠情景，文徵明藉由在地面及坡面上施加赭等色彩，來表現夕陽從「西山」後方照射過來的散亂光線，這種表現方式與《騎象奏樂圖》（圖版二九）相通。並且，本圖所使用的二個手法——遵守前濃後淡原則的空氣遠近法，以及將地平線設定在大約畫面五分之三高度，前、後景的松樹與人物大小比例爲二比一的透視遠近法，雖然是依循郭熙《早春圖》（圖版一）以來的傳統，但本圖仿效了（傳）巨然《蕭翼賺蘭亭圖》（圖版一二二）、王蒙《具區林屋圖》（圖版五四），採取封閉式空間表現並排除無限遠，這一點與《早春圖》不同。而且，在山的表面等處大片敷色，墨色與白綠色若點也均勻散佈於全景當中，而後景的苔點相對較大，這些平面性的處理方式可以連繫到《蕭翼賺蘭亭圖》及《具區林屋圖》這兩件作品。不僅如此，一邊藉由將微妙的中間色所構成的色面及纖細的線皴所構成的墨面，與紙張原色形成對比，一邊將畫面分割爲大小、前後關係，同時追求被描繪對象的再現性表現與素材的美感效果，這在文徵明的實景勝景山水畫《石湖清勝圖卷》（一五三二年）〔插圖八○─一〕、花卉圖冊》（一五三二年）、水墨之《倣王蒙山水圖》（一五三五年）〔插圖八○─三〕，以及設色的《江南春圖》（一五四七年）〔插圖八○─四〕等作品中也可看見，是他持續到晚年時期的一貫特徵。

與沈周不同，文徵明雖然有志於仕途，但十次科考都失敗，後來受薦出任翰林院待詔，也僅在任三年有餘，結果他作爲在野文人，長達九十年的一生幾乎都在故鄉蘇州度過。從文徵明與兒子文嘉、姪子文伯仁等人成爲明代中期到清初、活躍於蘇州的一大文人世族的核心（清·文含《文氏族譜續集》），且同時追求唐宋以來並行發展的設色、水墨山水畫這一點來看，可說是取代了專事水墨、出身南京的畫家將嵩和史忠。文徵明繼承了延續自董源、巨然、米友仁、趙孟頫、黃公望的江南山水畫正統，並透過老師沈周，確立浙派終結與吳派成立的繪畫巨匠，最終而言，文徵明也是將荊浩、李成以來數百年作爲中國山水畫主流的華北山水畫，大幅轉向江南山水畫的一位大畫家。（邱涵妮譯）

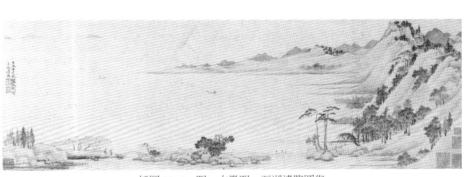

插圖 80-1 明 文徵明 石湖清勝圖卷

插圖 80-2 明 文徵明 花卉圖冊

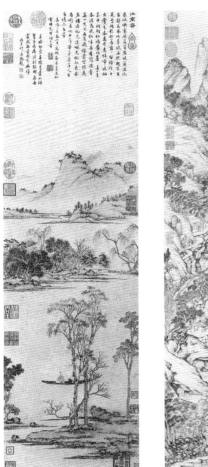

插圖 80-4 明 文徵明 江南春圖

插圖 80-3 明 文徵明 倣王蒙山水圖

81　周臣　北溟圖卷

軸　明　十五－十六世紀
絹本水墨淺設色　二六.四×二三.六公分
堪薩斯市　納爾遜美術館

正如「畫法宋人，彎頭崚嶒，多似李唐筆，其學馬〔遠〕者，當與國初戴靜菴〔進〕並驅。亦院體中之高手也」(《無聲詩史》卷二)的評論，周臣有仿五代南唐趙幹的《烟靄秋涉圖》〔插圖八一一〕、將夏珪《風雨山水圖團扇》〔圖版三六〕構圖反轉的《風雨歸舟圖扇面》〔插圖八一二〕、運用孫君澤《蓮塘避暑圖》〔插圖五九〕皴法的《桃花源圖》〔插圖八一三〕、依循盛懋《山居納涼圖》〔圖版五九〕構圖的《春山遊騎圖》〔插圖八一四〕等，幾乎廣泛學習了與南宋院體山水畫相關傳統的作品，而本圖和《怡竹圖》〔插圖八一五〕、《白潭圖》〔插圖八一六〕等，是最忠實於其創始者李唐畫風的作品。

將畫卷分成二部分，前半部僅以雲、水構成，後半部則以樓閣、山水構成，前後半部的結束和開始部分配置雙松。前半部依循南宋馬遠《十二水圖卷》中《雲舒浪卷圖》〔插圖八一七〕定型化的水的表現，後半部仍是依循南宋院體共通的對角線構圖法。然而，松樹僅在前景重複出現三次，並沒有配置在中、後景來量化空間深度，可認為是為了彰顯主題「北溟」的迷茫樣貌：北溟是以《莊子》〈逍遙遊篇〉為典故，推測是坐於畫中樓閣的此畫卷受贈人的字號。

周臣，蘇州人。他以南宋院體為基礎，這一點與江南出身的宮廷畫家呂文英、王諤和華北出身的在野職業畫家王世昌等人繼承浙派的活動，如出一轍，並且體現出明代中期盛行於宮廷的南宋院體山水畫風，不僅在吳派根據地蘇州流傳，更遍及明代畫壇全體，甚至與《山水長卷》〔插圖六一二〕的雪舟一樣，擁有擴及東亞全域的普遍性。不過，周臣的情況是超越了歸結於特定傳統風格的模仿性創造，為了樹立自我風格而跨入創造性模仿，這與將元末四大家作為基礎的沈周相同。在本圖中，雲只用墨染、水用藍彩的作法，承襲馬遠；在代赭、藍、中濃墨的塊面上加上小斧劈皴來形塑山容，則是步趨李唐。海循馬遠、山依李唐，在圖式上合併保存兩者的手法，同時在整體上採用後者作為自我塑造，確實是脫卻作為綜合式折衷風格的南宋院體山水畫風。

周臣不只是在野職業畫家，也與文徵明等人交遊，作為唐寅的老師而知名。與浙派不同，他是以文人人脈為基礎的畫家。「北溟」這號人物，亦可推測為這群文人其中一員。又如石銳、蔣嵩、沈周、文徵明的作品中所見，這種基於私密人脈委託的創作比宋元時代更加普遍化，是將明代繪畫中堪稱為特定場合而創作的藝術之特質，加以具體呈現的作品。(蔡家丘譯)

插圖 81-3　明
周臣　桃花源圖

插圖 81-1　明
周臣　烟靄秋涉圖

插圖 81-5　明　周臣　怡竹圖

插圖 81-6　明　周臣　白潭圖

插圖 81-4　明
周臣　春山遊騎圖

插圖 81-7　南宋　馬遠
十二水圖卷（雲舒浪卷圖）

插圖 81-2　明　周臣　風雨歸舟圖扇面

82　唐寅　山路松聲圖

絹本水墨淺設色　台北　國立故宮博物院　軸　明　一五一七年　一九四.五×一○二.八公分

本圖是贈送給由吳縣知縣升任戶部主事而即將歸京的李經（《吳縣志》卷三一），與文徵明、祝允明等人配合唐寅（一四七○—一五二三）詩畫而唱和詩文，為將到南京旅行的知名琴師楊季靜餞別的《南遊圖卷》（一五○五年）〔插圖八二一〕一樣，都是體現為特定場合而創作的藝術作品。並且，彼此具有將其他作品的構圖左右置換的關係，也是承襲了如米友仁《雲山圖卷》〔圖版三〕和牧谿《漁村夕照圖》〔圖版四〕等中國山水畫構圖傳統的作品。

亦即，其畫面構成是將周臣《北溟圖卷》〔圖版八一〕卷尾的山塊如向上方伸展般加以變型，並補上山頂，除去樓閣亭台後，作為本圖前景，然後將《北溟圖卷》中央處的茅屋與岩塊縮小，並除去松樹，作為本圖後景，其上方再加上遠山。從左上往右下方流瀉的瀑布與從左下往右上方伸展的松樹之動勢，是依據《北溟圖卷》的構圖並使其交錯，則與《北溟圖卷》中的人物行進方向相反。大體而言，通過將夏珪《風雨山水圖團扇》〔圖版三六〕展現出唐寅本身竭力探究宋元山水畫的成果（《無聲詩史》卷三），而此成果是透過周臣所得。因為反覆使用具有濃淡變化的皴法來表現前後山壁皴摺，一邊搭配X形交錯的樹木，卻不用它來量化空間深度等特點，都可以在本圖與《南遊圖卷》、《北溟圖卷》中看到。不過，本作在皴法方面，基本上停留在李唐以來的斧劈皴，與創造出個人風格的其師周臣的情況不同，唐寅試圖將形塑斧劈皴的筆觸延伸，接近線皴，將另一位老師沈周利用線皴所創造出的個人風格作為其畫面皴的基礎來構築本作。本作品與如下評論相應：「其畫遠攻李唐，足任偏師。近交沈周，可當半席」（明・王穉登《吳郡丹青志》妙品志），是唐寅確立個人風格的大幅巨作。

唐寅與專事山水畫和花卉雜畫的師友沈周、文徵明不同，他也擅長如描繪前後主王衍宮女的《王蜀宮妓圖》〔插圖八二二〕或彷彿親自面對唐代名妓的《李端端圖》〔插圖八二三〕等這類仕女畫。而在使用斧劈皴又同時接近吳派的《湖山一覽圖》〔插圖八二四〕及回歸「畫石如雲」傳統的《渡頭帘影圖》〔插圖八二五〕等作品中，也嘗試了多樣化的山容表現。這應該是與唐寅過著沉溺酒色的放蕩生活，以及雖然在南京鄉試以解元及第，卻因會試作弊事件（一四九九年）而遭連坐以後，沈、文二人更廣泛地遊歷於江南有關。在與前代不同，文人也可以公開並理所當然地鬻文賣畫的明代後半期，唐寅曾為文題上「利市」二字（明・李詡《戒庵老人漫筆》卷一），並以「南京解元」印為商標，是典型的明代人；而他兼具力氣和能力去利用創作來回復並實現被排除在體制之外而差點要喪失的自我，是第一流中國文人的其中一人。（邱涵妮譯）

插圖 82-1　明　唐寅　南遊圖卷

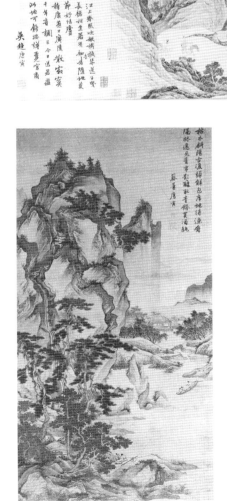

插圖 82-5　明　唐寅　渡頭帘影圖

插圖 82-4　明　唐寅　湖山一覽圖

插圖 82-3　明　唐寅　李端端圖（倣唐人仕女圖）

插圖 82-2　明　唐寅　王蜀宮妓圖

83 仇英 仙山樓閣圖

紙本設色　軸　明　一五五〇年
二〇·五×四一·二公分
台北　國立故宮博物院

太倉（江蘇）人仇英移居蘇州後，受到周臣賞識，與文徵明、其門生兼畫家且為本圖題贊者陸師道等文人也有交流，是與吳派文人人脈有關連的畫家。從設色花鳥畫《水仙蠟梅圖》（一五四年）〔插圖八三一〕般的小幅畫作，到設色山水畫的本圖以及與本圖構圖相似的《雲溪仙館圖》（一五八年）〔插圖八三二〕，或水墨設色山水《秋江待渡圖》〔插圖八三三〕般的大幅畫作，仇英不問畫面的形式大小、類別和素材的差異，幅度廣泛而熟練，是明四大家中唯一的職業畫家。因他擁有最卓越的技巧，在綜觀中國繪畫史整體時，是特別值得提及的人物。

本圖為仇英巔峰極致之作。亦即，主山如《釋迦靈鷲山說法圖》〔插圖八三四〕中可見者，運用唐代山水畫手法中的三山形式劃分三峰，前景松樹也與此呼應，畫面右起一株、二株、四株的松樹三叢，樓閣也在前、中、後景各一座共三座。樹高在前，後景以六比一的比例量化，強調空間深度，樓閣亦自前景至後景逐漸變淡，一邊在素材整體方面與明確表現空氣厚實感的作法並行，同時又運用透視遠近法，採用與郭熙《早春圖》〔圖版一〕相通的手法。不過，山容、皴法和雲煙本身是仿李唐《萬壑松風圖》〔插圖九三〕，松樹和桃樹則仿馬遠《西園雅集圖卷》〔圖版三五〕。另一方面使用白群、白綠，並在墨和代赭中混入白色，藉由中間色進行統一，追求素材美感，這可以連繫到（傳）王詵《煙江疊嶂圖卷》〔圖版一七〕和（傳）趙伯駒《江山秋色圖卷》〔圖版二〇〕。再者，整體而言，本圖依循上述二作，以宋代山水畫的造型語彙，意圖再創造唐代山水畫：前景樓台上以極細筆描繪的二羽鳳凰，分別援用六鶴圖的「唳天」、「啄苔」造型，遵守唐薛稷、五代黃筌、北宋黃居寀以來的傳統，可為佐證。本圖與分別根據李白《春夜宴從弟桃花源序》《分類補註李太白詩》卷二八〕和白居易《琵琶行》《白氏文集》卷一二〕所作的設色人物畫《桃李園、金谷園圖》〔對幅〕〔插圖八三五〕和設色山水人物畫《潯陽送別圖卷》〔插圖八三六〕，同為依循古典、凝練技巧下，對嶄新創造的挑戰，是明代設色山水畫的代表作品。

「吳郡自仇十洲（英）以人物名世，而子求（尤求）繼之」、「（仇英）尤工士女，神采生動，雖〔唐〕周昉復起，未能過也。」（《無聲詩史》卷三〕如上所稱，仇英的《潯陽送別圖卷》、《桃李園、金谷園圖》〔對幅〕〔插圖八三七〕等人物畫也很出色，也促成了弟子尤求、女兒仇氏、崔子忠、至陳洪綬等所延續之明代後期人物畫的開展，且與周昉、趙孟頫、同門唐寅等人同為春宮畫名手，是在山水、人物兩方面均佔有重要歷史地位的畫家。（蔡家丘譯）

插圖 83-4　奈良　釋迦靈鷲山說法圖

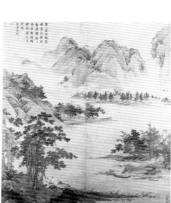

插圖 83-3　明　仇英　秋江待渡圖

插圖 83-1　明　仇英　水仙蠟梅圖

插圖 83-5　明　仇英　桃李園、金谷園圖（對幅）

插圖 83-7　明　仇英　職貢圖卷（局部）

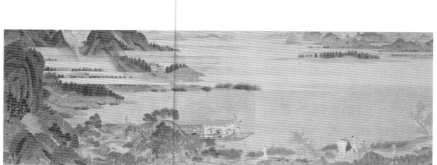

插圖 83-6　明　仇英　潯陽送別圖卷（局部）

插圖 83-2　明　仇英　雲溪仙館圖

84

謝時臣　華山仙掌圖

紙本水墨淺設色

軸　明　十六世紀

三三一.〇×七五公分

東京　橋本太乙收藏

蘇州人謝時臣（一四八七～一五六〇？），如文獻所述：「得沈石田之意而稍變焉」（《圖繪寶鑑續纂》卷一），是學習沈周風格，然在本圖中嘗試了較為粗放的表現，這與「兼戴（進）、吳二家派」（《明畫錄》卷三）的說法相符：他雖是「業儒」的文人（明・陳淳《書謝思堂（忠）時臣畫卷》《陳白陽集》雜述），卻因為也承襲浙派風格，而與在南京活動的文人畫家史忠的《晴雪圖卷》〔圖版七八〕有共通點。並且，雖然在繪畫史上同樣佔有折衷浙、吳二派的位置，但謝時臣的手法與身為職業畫家、掌握了精緻技巧的周臣《北溟圖卷》〔圖版八一〕或仇英《仙山樓閣圖》〔圖版八三〕的手法不同，只是另一方面從他也賣畫，體現出吳派職業畫家化這一點來看，他與在《山路松聲圖》〔圖版八二〕中嘗試更精緻山水表現的唐寅一樣，都與仇英、周臣二人有相同立場。

謝時臣的現存作品中雖然也有最初期學習王蒙風格的《仿黃鶴山樵山水圖》（一五三七年）〔插圖八四－一〕、《霽雪圖》（一五四二年）〔插圖八四－三〕、《太行晴雪圖》（一五五三年）〔插圖八四－四〕是受到浙派的影響，且有鑑於較後期的《雅餞圖》（一五六七年）〔插圖八四－五〕、《夏山觀瀑圖》（一五五八年）〔插圖八四－六〕是承襲了沈周的手法，本圖在手法上完成了從與史忠手法有關連的轉換，可以認為是畫家六十歲時期的創作。不過，本圖雖然是以華山東峰頂上西北方名為仙掌的巨岩為主題，卻採取了與實景乖離的表現方式。相對於前文曾舉出的王履《華山圖冊》中〈仙掌圖〉〔圖版八三下〕是根據實際登頂後寫生所描繪的作品，本圖相當下方處畫成彷彿手掌張開，可以認為是基於絕非寫實的《四季山水圖（四幅）》（一五六六年）〔插圖八四－二〕、《霽雪圖》（一五四二年）〔插圖八四－三〕這一類作品，然而相對於較早期的《華山陰圖》（清・李榕蔭《華嶽志》卷首）〔插圖八四－七〕等地圖。例如，本圖效法兩宋院體山水畫的手法，樓閣和衣服用朱色，遠山和水面等處則用藍色。前、中、後景的墨色濃淡大幅變化，從畫面下方的二仙橋往上到東峰，可以看到沿著重疊的Ｖ字形斜線生長的樹叢，其背後襯著雲煙，益加強調了前濃後淡的變化：姑且不論上述表現，而從整座山搭配闊葉樹，前、中景的樹高比例約是二比一，並依循了透視遠近法這一點來看，完全不符合華山這座大山的地理實貌與植物生態，這或許可以當成是根據地圖描繪的一個佐證。本圖在東峰相當下方處畫成彷彿手掌張開，也是符合「頗能屏障大幅」評語的大作。

還有，二仙橋上的驢車車輪呈圓形，並非南北朝、隋唐以後的橢圓形，乃是溯及漢、魏、晉代以前的傳統。如果考慮到隋唐以來四方四季障壁畫與六鶴圖的情況，雖然只是表現上的極小部分，卻也可說是呈現出東亞地區一個巨大的文化變動。（邱涵妮譯）

插圖 84-3　明
謝時臣　霽雪圖

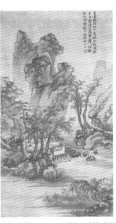
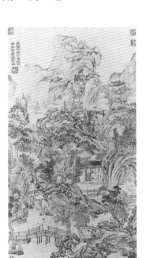

插圖 84-2　明　謝時臣　四季山水圖（四幅）

插圖 84-1　明　謝時臣
仿黃鶴山樵山水圖

插圖 84-7　華山陰圖（《華嶽志》卷首）

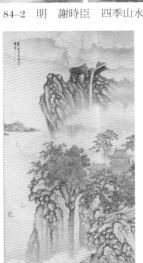

插圖 84-6　明
謝時臣　夏山觀瀑圖

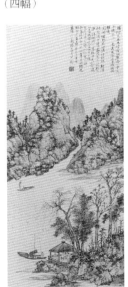

插圖 84-5　明
謝時臣　雅餞圖

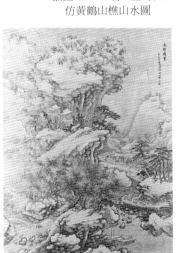

插圖 84-4　明　謝時臣　太行晴雪圖

卷 明 十六世紀
紙本水墨淺設色 二四二×二六·二公分
堪薩斯市 納爾遜美術館

陸治（一四九六－一五七六）和陳淳（一四八三－一五四四）可謂文徵明門下第一代弟子中之雙璧，是嘉靖年間吳派文人畫的代表畫家。兩人與其師同樣都在山水、花鳥兩畫類表現優秀，山水不用說，花卉雜畫作品也十分常作。尤其是後者這一畫類，陸治有《花卉圖冊》〔插圖八五－一〕、陳淳有《荷花圖卷》〔插圖一〇三〕等作品，兩人在復興花卉雜畫的沈周、文徵明，到後繼的徐渭、八大山人之間，佔有重要歷史地位。

不過，兩人在山水畫方面，與其師同時嘗試設色和水墨兩者的情況不同，而是各擅勝場。陳淳就像在《罨畫山圖卷》〔插圖八五－二〕等圖中所見者，是在水墨傳統的米法山水圖範疇內追求獨特性，相對於此，陸治是承襲文徵明風格，成功創造出新的青綠山水畫：王世貞對陸治的評論：「其於山水喜仿宋人，而時時出己意」（《藝苑卮言附錄四》《弇州山人四部稿》卷一五五，雖然符合其受浙派顯著影響的《幽居樂事圖冊（籠鶴圖）》〔插圖八五－三〕，但整體而言，毋寧說更適合形容陸淳。事實上，本圖與仿效其師的《竹泉試茗圖》（一五八〇年）〔插圖八五－四〕或《元夜讌集圖卷》（一五六七年）〔插圖八五－五〕不同，一方面還保有曲線式的用筆線條，一方面又以直線式的用筆線條形塑具有稜角的山容，這點與《雪後訪梅圖（名畫琳瑯冊其中一開）》（一五六六年）〔插圖八五－六〕或《三峰春色圖》（一五六九年）〔插圖八五－七〕相通，可視本圖為其個人風格逐漸確立的起點。

只是，創作時間較晚的《石湖圖卷》（一五五八年）〔插圖八五－八〕仍然留有其師的影響，而時間較早的本圖以代赭為主色調，已顯示其獨特性，雖然這個過程不是那麼單純，不過可見其以代赭和白綠、白群的色面描繪山脈肌理，以墨的乾筆和代赭淫筆鉤勒上皴。一方面在前景之處以筆線細細地分割色面，遵守前濃後淡的原則，另一方面則與此原則相反，色面濃度本身並無太大改變，繼承其師兼具再現性和非再現性的本質，一邊在卷的中央，逐步淡化從最前景到前、中、後景的鉤勒的輪廓線比最前景的輪廓線更濃，一邊考慮到前景用墨色乾筆輪廓線，在畫面左右使前後關係產生不一致，而陷入抽象性。陸治最晚年的《雪後訪梅圖》、《三峰春色圖》作為比《雪後訪梅圖》、《三峰春色圖》年代稍早的嘉靖後期作品，可以被立定為立足於其畫業的轉捩點上。

峰春色圖》成為董其昌的先驅，而《石湖圖卷》則陷入抽象性。陸治最晚年的...

根據獲得王履《華山圖冊》〔圖版六三〕〔插圖八五－九〕臨本〔插圖八五－一〇〕的王世貞所稱：「凡叔平（陸治）畫，強之必不得，不強乃或可得」，陸治為典型的文人畫家，據傳行將八十之際仍語：「更二年，當大成」，可說是代表不斷精進至死方休之畫家理想形象的人物。（蔡家丘譯）

插圖 85-2 明 陳淳 罨畫山圖卷（局部）

插圖 85-1 明 陸治 花卉圖冊

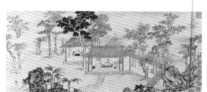

插圖 85-5 明 陸治 元夜讌集圖卷（局部）

插圖 85-3 明 陸治 幽居樂事圖冊（籠鶴圖）

插圖 85-8 明 陸治 石湖圖卷

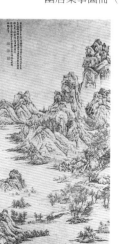
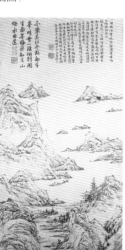
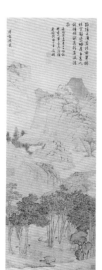

插圖 85-10 明 陸治 臨王履華山圖冊（玉女峰後）

插圖 85-9 明 王履 華山圖冊（玉女峰後）

插圖 85-7 明 陸治 三峰春色圖

插圖 85-6 明 陸治 雪後訪梅圖（名畫琳瑯冊其中一開）

插圖 85-4 明 陸治 竹泉試茗圖

86　文嘉　琵琶行圖

紙本設色　　軸　明　一五六九年

四九·六×二九·八公分　　大阪市立美術館

文嘉（一五○一—一五八三）的繪畫優於長兄文彭，但與書法出色的文彭分別繼承了父親文徵明的書畫才能。並且，相對於文徵明的弟子陸治和陳淳同樣是分享、繼承老師所擅長的設色和水墨這兩類山水畫，文嘉則是同時追求這兩者，並在《山水花卉圖冊》（一五○年）（插圖八六－一）中嘗試了兩種畫法—運用倪瓚、吳鎮手法描繪山水，以及運用沈周與其父手法描繪花卉雜畫：不僅限於家傳，無論就畫派而言，或是如「善書畫，能鑑古蹟」所云（《無聲詩史》卷二），作為能夠正當評價傳統的鑑賞家，他在嘉靖時期吳派文人畫家當中，也可以稱得上是最正統的繼承人。

據文獻記載，文嘉「畫法倪雲林（瓚）」、「仿黃鶴山樵（王蒙）」，他承襲王蒙風格的作品還是佔多數。只是這些有《夏山高隱圖》（一五五九年）（插圖八六－二）等畫之外，取法倪瓚風格的作品除了作品與倪瓚專事的水墨不同，而是以設色為主，皴法也有差別。相同的是構圖方式：文嘉雖然也有類似配置了小島與小橋的《金陵送別圖卷》（插圖八六－三）這類，在構圖上與米友仁《雲山圖卷》（圖版三）有關連的作品，然而他的大部分作品，都和本圖一樣，始終採用了倪瓚《容膝齋圖》（圖版五三）中可見的一水兩岸式構圖及其變化型。運用水墨描繪的《曲水園圖卷》（一五六九年）（插圖八六－四）也不例外，在短卷上製造出前後關係的極端對比，與陸治《雪後訪梅圖》（插圖八六－六）及《三峰春色圖》（插圖八六－七）相通，都具有作為董其昌之先驅的革新性。

就這個意義而言，本圖可說是依據個人手法來嘗試創造性模仿之吳派手法的典型畫作。陸治《琵琶行圖卷》（插圖八六－五）採用了與本圖相似的構圖。文嘉自己的《琵琶行圖》（插圖八六－六）雖然也一樣，然而相對於上述二件作品中的樹木做X形交錯處理，本圖卻不這麼做。樹種也全部換掉，並排除了樹高對比。一方面在平均的色面上加上最小限度的淡筆、乾筆之線皴，苔點，意圖追求平面性，另一方面以淡筆明確地描繪出前景岸邊鉤勒線前方的景物，以乾筆含糊地畫出後方景物，藉此保持畫中景物的塊量感及空間性，而這種表現方式可以追溯到直接模仿《潯陽送別圖卷》「琵琶行」的主題，一邊化約為白居易和妓女這兩位落魄人物即將邂逅之前的場面。對照相同主題的仇英《潯陽送別圖卷》（插圖八六－六）中的豐富場景，本圖可說是一件確立了多彩卻簡單樸素的山水表現與敘事表現將其父文徵明以來對於墨面與色面的對比表現，單純化到極致，並將白居易的作品。

還有，《鈐山堂書畫記》這本書是被官府沒收的嚴嵩舊藏的書畫目錄，被認可為鑑識家的文嘉本人在書中有加上基本註記，其中可以找到不少現存名品。這本書與其兄文彭之孫文震亨的《長物志》一樣，都將明代的文人趣味流傳至今，並體現出文氏一族將這種趣味予以精煉的貢獻。（邱函妮譯）

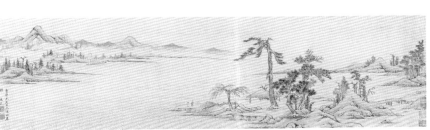

插圖86-3　明　文嘉　金陵送別圖卷

插圖86-1　明　文嘉　山水花卉圖冊

插圖86-4　明　文嘉　曲水園圖卷

插圖86-6　明
文嘉　琵琶行圖

插圖86-5　明　陸治　琵琶行圖卷

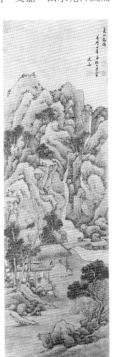

插圖86-2　明
文嘉　夏山高隱圖

文伯仁 四萬山水圖（四幅）

紙本水墨　軸（四幅）　明　一五五一年
（各）一六八・一×三二・五公分
東京國立博物館

文伯仁（一五○二—一五七五），文徵明之姪，與從兄弟文嘉相同，黃公望，直接效法沈周、文徵明、追求設色、水墨兩種山水畫並重。文伯仁雖不作花卉雜畫，但在山水畫方面的畫業幅度，遠較文嘉寬廣。一如「畫山水，名不在衡山（徵明）下」、「少傳家學，時以巧思發之，橫披大幅，頗負出藍之聲」（《無聲詩史》卷二）所評，文伯仁可謂在文氏一族或吳派之中，最富創造力的後繼者。

本作品乃受顧從義委託所作，其友人董其昌題記，是文伯仁水墨山水畫的代表巨作：顧氏收藏了日後歸乾隆皇帝所有的四名卷，即（傳）顧愷之《女史箴圖卷》〔插圖四一〕、李公麟《蜀川圖卷》〔插圖八七一〕、《九歌圖卷》〔本論插圖 1〕、《瀟湘臥遊圖卷》〔圖版三三〕。這四幅畫因為自題全都包含「萬」字而被總稱為「四萬山水」，從畫面左起，雪景的「萬山飛雪」為冬景，樹木葉落、蘆葦結穗的「萬頃晴波」為秋景，竹林無筍、雜草叢生的「萬竿煙雨」為夏景，餘下的「萬壑松風」為春景。一邊依循唐代以來四季山水畫的架構，卻又不全然伴隨光線和大氣的再現性表現，這點算是與《夏秋冬山水圖（四季山水圖現存三幅）》〔圖版一四〕等唐宋山水畫的傳統訣別。再者，雖然董其昌自春景起依序提到仿倪瓚、董源、趙孟頫、王維的根據也完全不明，但文伯仁意圖以此聲明自己為連繫南宗畫正統的畫家，卻是無庸置疑。

這四幅圖的共通點在於將天空限定在畫面最上方一小部分，而將山和水處理成視線可及的平面性，也都繼承了被王蒙徹底吸收的，在《龍宿郊民圖》〔插圖二四〕或《蕭翼賺蘭亭圖》〔圖版一二〕等畫中可見的董巨手法。並且，水墨的《溪山秋霽圖》（一五五一年）〔插圖八七二〕、設色的《圓嶠書屋圖》（一五五○年）〔插圖八七三〕、《方壺圖》（一五六三年）〔插圖八七四〕、《驪山弔古圖》（一五七五年）〔插圖八七五〕、《潯陽送客圖》〔插圖八七六〕、《攝山白鹿泉菴圖卷》〔插圖八七七〕等作品中，亦能一邊抑制再現性，依循此平面性，基本上又分別將唐代以前的設色用在較古老的主題，唐以後的水墨則用在較新的主題，就像《煙江疊嶂圖卷》（圖版一七）所見，無非是沿襲在我國（日本）大和繪和水墨畫之前的董源、王詵以來的水墨、設色兩種山水並立的歷史發展，並予以明快地統整融合。

一如文獻特別記載，文伯仁「好使氣罵坐，人多不能堪，少年時與叔衡山相訟，繫於囹圄」。明末清初毋寧是中國史上特異的藝術至上主義的時代，容許精神異常以錐刺耳且殺死繼室的徐渭，或壓榨佃農而使宅邸遭人放火的董其昌等有人格問題的天才，文伯仁是成為此時代之先驅的人物。（蔡家丘譯）

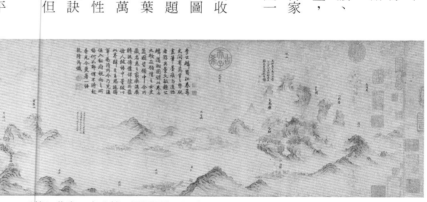

插圖 87-1　（傳）北宋　李公麟　蜀川圖卷（局部）

插圖 87-2　明
文伯仁
溪山秋霽圖

插圖 87-6　明　文伯仁　潯陽送客圖卷

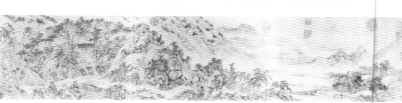

插圖 87-7　明　文伯仁　攝山白鹿泉菴圖卷

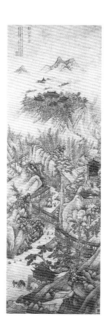

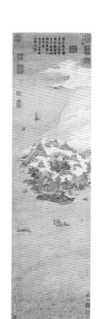

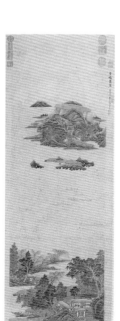

插圖 87-5　明
文伯仁　驪山弔古圖

插圖 87-4　明
文伯仁　方壺圖

插圖 87-3　明
文伯仁　圓嶠書屋圖

88

錢穀　虎邱圖

紙本水墨淺設色
軸　明　一五七一年
一〇七・四×四二・三公分
天津博物館

本圖是以蘇州城外西北方的名勝虎邱的秋景為主題的實景山水畫，蘇州乃吳派根據地。畫面上可以望見山中雲岩寺的寺院，雲岩寺是南宋時代五山官寺體制下屈指可數的十剎之一，以寺院規模享有盛名：山麓畫有元代所建的「二山門（斷梁殿）」（一三三八年），山頂則畫有宋代雲岩寺塔中唯一留存至今的「雲岩寺塔（虎邱塔）」（九六一年）。雖然與李嵩《西湖圖卷》（圖版三七）及雪舟《天橋立圖》（圖版六八）相比，本圖的視點遠低得多，然而現實中並不存在這個地點，可以鳥瞰式地俯視作為孤立丘壑的虎邱，因此，本圖亦屬於觀念性的視點，與《虎邱前山圖》（插圖八八一）一樣，由於沒有人可以實際看到這樣的景致，於是創造了任何人都能夠共有的虎邱圖像。樹高與身長按照比例合理遞減，無非是創造虎邱圖像的其中一環。然而筆墨法並非如李嵩作品般的寫生式風格。錢穀十分忠實於沈周的墨葉上輔助性地使用藍色，而樹葉和樓台等卻同樣塗上代赭色，突顯筆墨的濃淡變化。並且，只有在以沒骨法畫成的墨葉造成筆墨的濃淡變化。沈周在也包含虎邱在內的《吳中勝覽圖卷》（插圖八八二）等作品，運用自己的手法，以吳中——也就是蘇州郊外——的名勝為主題，而在《廬山高圖》（圖版七九）中，一邊標榜實景，一邊以王蒙手法為基礎。

錢穀（一五〇八—五七八？），蘇州人，被認為原本出身自彭城廢縣（江蘇省銅山縣附近）（明・程敏政《彭城廢縣賦》《篁墩文集》卷六〇）。他和居節（一五一九—一五六六）都是代表文徵明門下第二代以後的畫家。不過，如同在居節《品茶圖》（一五三四年）（插圖八八三）、《觀瀑圖》（一五五九年）（插圖八八四）中可見到的，學習文嘉而成為文徵明弟子的居節，十分忠實於師門的手法。相對於此，錢穀雖然也有文徵明風格的《惠山煮泉圖》（一五七〇年）（插圖八八五）般的作品，但如文獻所稱：「備有沈氏之法，力稱不如耳」（《藝苑卮言附錄四》）、「作山水不名其師學。而自騰蹄于梅花（吳鎮）、一峰（黃公望）、石田（沈周）間」（《明畫錄》卷四），以及如《山居待客圖》（一五七二年）（插圖八八六）所見，錢穀是向其師文徵明的老師沈周學習。居節和錢穀二人與陸治、陳淳不同，他們藉由遵守沈、文二師的手法本身，也將同時代的畫家作為創造性模仿或是模仿性創造的對象，一方面總結了以浙派與吳派的對立作為主軸的明代山水畫，同時迎接了董其昌的出現，是揭開明末清初這個時代之序幕的畫家。不過，如同沈周在《吳中勝覽圖卷》中，大膽畫出了無法投影於一個平面上的蘇州郊外名勝，並擾亂空間關係，錢穀在本圖中，也在虎邱山頂前方搭配遠樹，採用逆遠近法，一邊將雲岩寺的寺院神聖化，一邊擾亂遠近關係，這些都是作為董其昌先驅者的證據。（邱函妮譯）

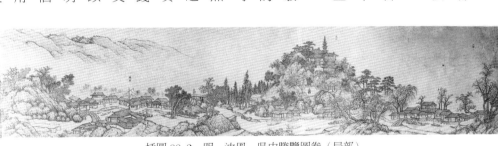

插圖88-2　明　沈周　吳中勝覽圖卷（局部）

插圖88-6　明　錢穀　山居待客圖

插圖88-5　明　錢穀　惠山煮泉圖

插圖88-4　明　居節　觀瀑圖

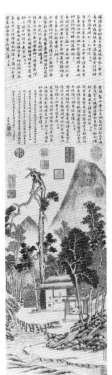

插圖88-3　明　居節　品茶圖

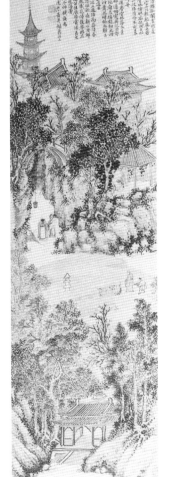

插圖88-1　明　錢穀　虎邱前山圖

丁雲鵬（一五四七—一六二八？），休寧（安徽省）人，正如「舊爲吾門人丁南羽〔雲鵬〕家物」所述，爲同鄉詹景鳳門下弟子（《元人從子龍雙幅絹寫雲天運糧圖》《詹氏玄覽編》卷一），亦是與董其昌有交遊（《明畫錄》卷一）的職業文人畫家。他與嘉興（浙江省）出身，學習沈周，在《萬山秋色圖》（一五八〇年）〔插圖八九一〕和《山水圖》（一五八二年）〔插圖八九二〕等作品中，綜合董巨到文徵明的手法並創造出江南山水畫折衷風格的宋旭（一五二五—一六〇六？）一樣，都是體現吳派的分支或是爲了進步而將流派消弱的最早一代畫家。

玄扈是位於陝西省、屬華北秦嶺山系的一座山，傳說陝西省是黃帝居住的地方。天都則是指位於江南安徽省、黃山三大主峰之中最爲險峻的山峰，據說黃山是黃帝進行修身煉丹之處。丁雲鵬既承襲了將山容簡化爲橢圓形和三角形的趙孟頫《鵲華秋色圖卷》〔插圖四二〕，又在畫面下方至中央，描繪了以圓形爲基礎而分出多種樣貌的玄扈山，以及在上方畫了呈現銳角三角形的天都峰，利用非寫實地合成兩座山實景的嶄新發想，創作出南（陽）北（陰）秋（陽至陰）曉（陰至陽）的時空以及取得陰陽平衡的傳統式理想山水。

畫面中央安排了應爲黃姓的「仲魯先生」，祝賀其五十大壽，一方面形成明末清初最盛行的爲特定場合而創作的藝術之典型，另一方面運用將天空和水面刷上藍色的古意設色山水畫手法。然而，晨光的表現卻是運用現存先例中未曾見過的手法——在小樹的墨色樹幹上重複施加朱彩，然後將小樹沿著前、中、後景逐漸增加至山峰遠樹。並且，玄扈山出雲處施加帶有紅色的淡墨，天都峰之曉日則施加淡茶色和代赭，這種作法可溯及文徵明《雨餘春樹圖》〔圖版八〇〕和《騎象奏樂圖》〔圖版二九〕，而且遍佈全景，後景益加明亮豐盈。承襲唐宋以來的傳統，以及由錢穀、居節所確立的吳派傳統，然後重新創造，這點也是丁雲鵬其他作品的共通點。《夏山欲雨圖》（一六八六年）〔插圖八九三〕一邊在米家山水中加入自己的詮釋，同時運用唐代以來的吹雲法，濺散水墨來表現雲雨。《觀音五像圖卷》（一五六六年前後）〔插圖八九四〕沿襲李公麟等人的觀音典型，同時也意識到仕女畫，與盛茂燁合作的《五百羅漢圖》（二十五幅存八幅）〔插圖八九五〕（一五九一年）〔插圖八九五〕則在幾乎被類型化的羅漢容貌上，賦予某種肖像性。

還有，丁雲鵬致力於本身的《觀音三十二相》〔插圖八九六〕，和明代程大約《程氏墨苑》中的〈呂洞賓噀水墨圖〉、〈白嶽靈區圖〉、〈百爵圖〉〔插圖八九七〕等道釋畫中觀音圖像的普及，而且即使是遍及人物、龍魚、山水、畜獸、花鳥畫等墨圖，亦即裝飾在墨表面的圖樣，也僅以一人之手，親自處理、主導印章等繁多事項，不只掌握了繪畫全部類別，而且具有毋寧與爲特定場合而創作的藝術相悖的，以量產爲目標的近代性，是以新舊並存爲本質的畫家。（蔡家丘譯）

插圖 89-6　明　丁雲鵬　白衣觀音像
出自《觀音三十二相》
（1622年方紹祚跋）

插圖 89-5　明　丁雲鵬、盛茂燁合作
五百羅漢圖（二十五幅現存八幅）

插圖 89-3　明
丁雲鵬　夏山欲雨圖

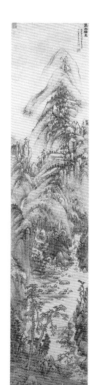

插圖 89-2　明
宋旭　山水圖

插圖 89-1　明
宋旭　萬山秋色圖

插圖 89-7　明　丁雲鵬　呂洞賓噀水墨圖　白嶽靈區圖　百爵圖
出自《程氏墨苑》（1594年自序）

插圖 89-4　明　丁雲鵬　觀音五像圖卷

90　李士達　竹裡泉聲圖

軸　明　十七世紀
絹本水墨設色　一四五·七×六七·五公分
東京國立博物館

李士達（？—一六〇？—？），蘇州人（《吳縣志》卷五三）。他與曾經和丁雲鵬合作《五百羅漢圖》（二十五幅存八幅）〔插圖八五〕、並留下《元旦試題圖》〔插圖九〇一〕等作品的同鄉盛茂燁（？—一五五四—一六三七？）一樣，都是一邊承繼了吳派餘蔭，一邊摸索新發展的文人畫家。不過，萬曆二年（一五七四年）進士及第（《明清進士題名碑錄索引》），官至四川布政使（民財政長官）的李士達是陝西三原人，字也不同（《三原縣志》卷九），與畫家李士達並非同一人吧！

畫中水墨山水與設色人物是源自（傳）董源《寒林重汀圖》〔圖版二〕、（傳）巨然《蕭翼賺蘭亭圖》〔圖版一三〕以來的手法。並且，混合帶有圓渾感的董源▲形山容與有稜角的巨然▲形山容的這種手法，是承襲了可溯及（傳）江參《林巒積翠圖卷》〔圖版四一〕，在宋旭《萬山秋色圖》〔插圖八九〕中也可見到的，江南山水畫的折衷風格，回歸到吳派淵源。更甚者，藉由胡粉和胭脂來表現杏花，是還沒有排除花木表現的唐代山水畫手法，而利用藍色表現遠山，則是南宋院體山水畫的手法。如果將流過竹林的溪流當作是援用馬遠《十二水圖卷》中的〈黃河逆流圖〉〔插圖九〇二〕，我們可以理解到，利用江南山水畫來統合華北山水畫，在本圖中確實地在進行著，而且在明末，對於清初四王吳惲出現的基盤已經準備完成。

本圖山容的型態感覺，與其他作品中的其他型態也相通。《秋景山水圖》（一六六九年）〔插圖九〇三〕的山容呈稜角狀型態，《石湖圖扇面》〔插圖九〇四〕則以有圓渾感的山容為主。《西園雅集圖卷》（蘇州市博物館）中貫徹了後者，而《仙山樓閣圖》〔插圖九〇五〕則併用了上述兩種山容。還有，描繪了圓形土坡的《坐聽松風圖》（一六六七年）〔插圖九〇六〕中的高士形態，乃是本圖其中一位高士形態的反轉型，形成與《三駝圖》（一六一七年）〔插圖九〇七〕相同的圓形型態。從將董源、巨然的山容予以單純化這一點來看，可以溯及趙孟頫的《鵲華秋色圖卷》〔插圖三二〕。而從一邊與董其昌《青弁圖》〔圖版九一〕並行，一邊又進一步貫徹其山容，多種多樣的山容具有圓滑的輪廓線，朝向幾何學式的型態單純化發展這一點來看，與吳彬、陳洪綬相通。在明末，江南、華北兩種山水畫統合，同時又持續超出由傳統的積累所得以引導出的嶄新創造的界限，本圖乃是創造性模仿的一個終結點。

作為書家文徵明後繼者的王穉登，在《吳郡丹青志》（一五六三年自序）中論及沈周、文徵明等人的繪畫史定位時，吳派的時代已經逐漸過去、及至活躍於明末到清初的卞文瑜，身為蘇州人卻師事董其昌，一如在其《摹王蒙一梧軒圖》〔插圖九〇八〕等作品中可見，已經到了被評為「善山水小景，頗佳。大者罕見」（《圖繪寶鑑續纂》卷一）的狀況，可說是迎接了吳派的終結。（邱函妮譯）

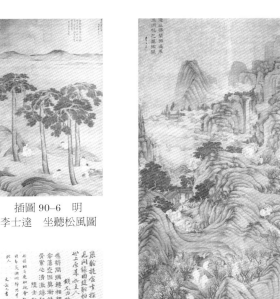

插圖90-5　明　李士達　仙山樓閣圖

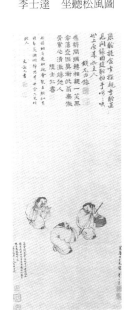

插圖90-6　明　李士達　坐聽松風圖

插圖90-8　明　卞文瑜　摹王蒙一梧軒圖

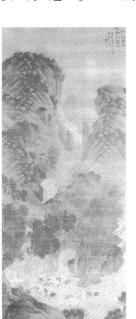

插圖90-3　明　李士達　秋景山水圖

插圖90-1　明　盛茂燁　元旦試題圖

插圖90-7　明　李士達　三駝圖

插圖90-4　明　李士達　石湖圖扇面

插圖90-2　南宋　馬遠　黃河逆流圖（十二水圖卷其中一段）

軸 明 一六一七年
紙本水墨 三四·五×六七·二公分
克利夫蘭美術館

董其昌（一五五五─一六三六），華亭（上海市松江）人，被視爲吳派最大支派松江派始祖。雖然沒有被列入明四大家，但作爲理論家，他根據社會性的文人畫觀點，重新掌握華北、江南兩種山水畫的地域性對立、融合的歷史，提倡南北二宗論；作爲鑑藏家，他鑑定《寒林重汀圖》〔圖版二〕爲董源作品，收藏《富春山居圖卷》〔圖版五一〕等，因此，若沒有他這般由理論和作品支撐的歷史認識，幾乎就無法闡述中國山水畫史。並且，身爲創作者，他也是立於傳統山水畫最後一波高峰期的明末清初時代的頂點，是中國繪畫史上無論創作、鑑識、理論均擅長的最重要人物。

董其昌創作手法的核心，在於單純化。從壯年到晚年，水墨的《婉變草堂圖》（一五九七年）〔插圖九一─一〕、《荊溪招隱圖卷》（一六一一年）〔插圖九一─二〕、《仿古山水圖冊》（一六三○年）〔插圖九一─四〕、《江山秋霽圖卷》〔插圖九一─三〕、設色的《秋興八景圖冊》（一六二○年）〔插圖九一─四〕、《仿古山水圖冊》（一六二一─二四年）〔插圖九一─五〕，都是依循倪瓚、文嘉，貫徹（傳）展子虔《遊春圖卷》〔圖版二五〕和《騎象奏樂圖》〔圖版二九〕等，可以說是自山水畫濫觴以來的一水兩岸式構圖，一邊抑制墨、色的濃淡變化，並仿效趙孟頫，山容等型態只使用固定方式描繪。屬於巨作的本圖中，亦是依照可溯自董源▲形的弧狀山容，與基於巨然▲形的梯形山容。

從單純的型態和構圖出發，朝構築壯大山水前進而推到極致的竭力經營，在依循王蒙風格的中景部分可看得出來。本圖與文嘉、陸治的作品及董其昌本身的《婉變草堂圖》、《荊溪招隱圖卷》相同，可以看到畫面中央險峻的斷崖，與自兩側夾抱斷崖徐徐後退的岩塊分節並不調和，看似不介意非合理性；另一方面，斷崖上除了最上端外均不配置樹木，岩塊上依循郭熙手法搭配多樣樹種的樹木，量化空間深度，配合仿黃公望的筆墨法，兩者最上方與最後方，與最下方亦即中景最前方，形成相差兩倍的空間深度，保有合理性。這是董其昌之所以被評價爲兼具融合華北、江南兩種山水畫的正統性，與跳脫傳統山水畫造型手法的革新性兩者的原因。

擅長書畫且位至高官，此點可與趙孟頫並駕齊驅，成爲自書畫並重的蘇軾以來的文人理想性人物，然而與達到元代文化性人脈最高峰的趙孟頫不同，董其昌一方面就如傳聞，他本人和其子過於橫暴及性好漁色，致使宅邸遭到放火燒毀，或因應接不暇令弟子趙左等人代筆後他再落款（清·朱彝尊《論畫和宋中丞十二首》《曝書亭集》卷一六），又或他臨死前化妝著女裝等（清·王士禛《董宗伯》《池北偶談》卷二三、清·施閏章《董陳二公》《矩齋雜記》），另一方面他在宅邸遭到燒毀後隔年就製作堪稱代表作的本圖等，由此看來董其昌是超越了一般常人觀念或藝術家觀念是非的天才（近代·鄧文如《董思白爲人》《骨董瑣記》卷四）。（蔡家丘譯）

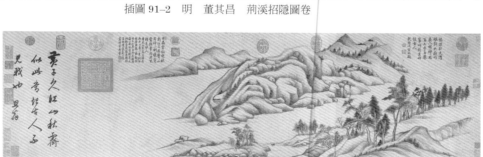

插圖 91-2 明 董其昌 荊溪招隱圖卷

插圖 91-3 明 董其昌 江山秋霽圖卷

插圖 91-1 明 董其昌 婉變草堂圖

插圖 91-5 明 董其昌 仿古山水圖冊

插圖 91-4 明 董其昌 秋興八景圖冊

92　米萬鐘　寒林訪客圖

絹本水墨設色
軸　明　十七世紀
一五三×六一·六公分
東京　橋本太乙收藏

雪景山水本身接近單色，就如同米芾所說的「其（范寬）作雪山，全師世所謂王摩詰」（《畫史》），屢屢被指出與王維的關連，與水墨畫的起源有密切關係。從「借地而爲雪」（《圖畫見聞誌》卷一·敘製作楷模）這一點來看，本圖和曹知白《群峰雪霽圖》（圖版四五）、文伯仁《萬山飛雪圖》（四萬山水圖其中一幅》（圖版八七）都與此有所關連。

而且，這三件作品全都在天空和水面刷上墨，減低原本的顏色，來描繪夜景或是相當於夜景的狀態。若是如此，本圖也和其他二圖一樣，雖然運用水墨呈現出完全單色，在觀念上很自然會追溯到王維，但是卻在松葉與紅葉、樓閣與人物的部分使用藍色與朱色，可說是將新興的水墨山水畫與舊有的設色山水畫共存於一個畫面中，一方面訴諸歷史的意外性，一方面在表現僅殘存少數原本顏色的雪夜時，藉由色彩更加強調雪夜的氣氛，同時追求表現上的寫實性與非寫實性，這與以下將舉出的吳彬有共通之處。這也是爲何米萬鐘被評論為「繪事楷模北宋已前」、「不作（南宋之）殘山剩水觀。蓋與中翰（中書）吳彬朝夕探討，故體裁相仿佛」（《無聲詩史》卷四）的緣故。

從左後方往右前方，無視重力而向前壓迫的主山，原本是以類似郭熙《早春圖》（圖版一）一般的作品為前提。並且，在前、中景，一部分的岩石隱藏於雲中，僅在後景可見其全貌，同時搭配同一種樹木來進行空間深度的量化，這是依循華北水墨山水畫的傳統。不過，本圖與《夏秋多山水圖（四季山水圖現存三幅》（圖版一四）及吳彬《賞雪圖（歲華紀勝圖冊其中一開》（插圖九二一）一樣，在墨的中央加上白點所形成的苔點散佈全景，用以表現雪，另一方面，在前景的墨的點皴上加上代赭、從前景往後景刷上藍色並逐漸變淡，遠山則沿著稜線處留白，沒有塗上藍色，這些都是在華北、江南兩種山水畫中不會存在的奇異手法：在此清楚地顯示出，唐宋以來以這兩者的對立與融合為軸線所展開的中國山水畫史，已邁向終結。

米萬鐘（一五七○─一六三），關中（陝西省）人，是活躍於燕京（北京）的文人畫家。萬曆二十三年（一五九五）成爲進士，忠實於身爲士大夫的職責，因批判宦官魏忠賢的專橫，於天啓五年（一六二五）被剝奪官職。據稱他是米芾後裔，書法上與董其昌並稱爲「南董北米」。繪畫上，有屬於十分正統吳派文人畫的《山水圖卷》（一六○八年）（插圖九二二），以及受到董其昌顯著影響的《策杖看山圖》（一六二四年）（插圖九二三），花卉雜畫方面，則有仿效陳淳的《竹石菊花圖》（一六二六年）（插圖九二四）等忠實於模仿性創造的水墨作品。本圖作爲可以明白了解米萬鐘這位未必具有主導性個人風格創造者的畫家的個性而言，是十分稀有的一件作品。（邱函妮譯）

插圖 92-1　明　吳彬　賞雪圖（歲華紀勝圖冊其中一開）

插圖 92-4　明　米萬鐘　竹石菊花圖

插圖 92-3　明　米萬鐘　策杖看山圖

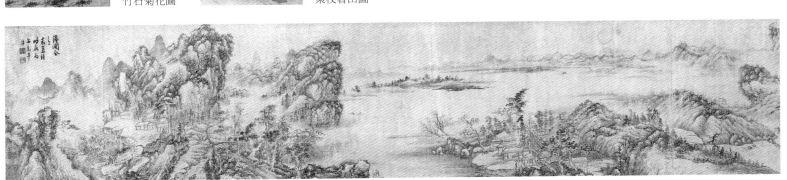

插圖 92-2　明　米萬鐘　山水圖卷（局部）

冊（十二圖）明 一六○○年前後
紙本設色 二九‧四×六九‧八公分（各圖）
台北 國立故宮博物院

吳彬（？—一五九六—一六七○？—？），莆田（福建省）人。活動於南京，如同他上奏萬曆皇帝所述：「臣所見皆南中丘壑，目限于方域，願得至西蜀，觀劍門岷峨之勝，下筆或別有會心」，且如「往及還，畫益奇」（《莆田縣志》卷三○）的傳言，是以能畫而任中書舍人、官至工部主事的職業文人畫家（《無聲詩史》卷四、《福建通志》卷五○）。不只是山水畫，他也擅長如《五百羅漢圖》（一六○一年，佚失）、明‧焦竑《樓霞寺五百阿羅漢記》《澹園集》卷二一、《五百羅漢圖卷》〔插圖九三一〕、《佛涅槃圖》（一六○○年）〔插圖九三二〕等道釋人物畫。即使是奇才輩出的明末清初之際，他仍是最有生產力且具個性的畫家。然而，他雖欲忠實於身為文人的責任義務，卻和友人米萬鐘相繼因批判宦官魏忠賢擅權而遭逮捕、免職，推測他在之後不久辭世。

本冊對照米萬鐘的《寒林訪客圖》〔圖版九二〕，是吳彬最不個性化的作品。就像被特別記載的「曾繪月令圖十二幅」（《無聲詩史》卷四），本冊復興了唐代以來以設色描繪一年十二個月的年中行事，在日本稱為月次繪的傳統，但絕不是傳統性的作品。畫景的〈鞦韆〉（二月）〔插圖九三三〕作為設色山水畫的慣例，保持著原本的顏色，但黃昏景致的〈玩月〉（八月）〔插圖九三四〕卻反而讓色調淡化，夜景的〈元夜〉（一月）〔插圖九三五〕甚至將全體染上淡青色，併用了溯自米友仁《雲山圖卷》〔圖版三〕的手法。並且，畫景的人物輪廓線，是運用佛畫中可見的手法，於墨線上重疊朱色線，而黎明、黃昏、夜景的人物輪廓線是依循人物畫的慣例，僅以墨線描繪，區別出畫夜。熟練運用整體上不存在的個性化手法，毋寧是在觀念上回歸唐宋山水畫傳統。吳彬的這個傾向與丁雲鵬、米萬鐘共通，在如同《夏秋冬山水圖（四季山水圖現存三幅》〔圖版一四〕那般將四季朝暮合併於一卷的《山陰道上圖卷》（一六○八年）〔插圖九三六〕中也明顯可見，畫家原本擅長的佛畫和江南山水畫自不待言，這個傾向也是吳彬身為中書舍人，對於以中秋拜月為主題的王諤《江閣遠眺圖》〔圖版七三〕等明朝內府庋藏的包含浙派在內的華北系山水畫，加以鑽研的成果，可如此解釋。

本冊的重要性不只如此。就像《溪山絕塵圖》（一六一五年）〔插圖九三七〕等後期作品，連應該以直線描繪的建物也以圓滑曲線表現。一方面加強將原本應為無限的型態純化為幾何學型態的程度，另一方面與董其昌不同，放棄還原為單純型態的原理，又與董氏相同地大膽將遠近關係複雜化，甚而要步入抽象性，這些特徵全部可在本圖〈登高（九月）〉被指認出來。（蔡家丘譯）

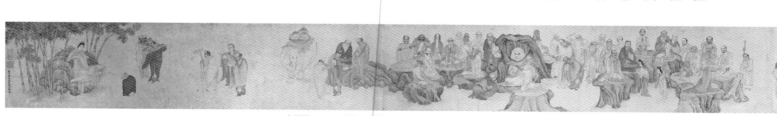

插圖93-1 明 吳彬 五百羅漢圖卷（局部）

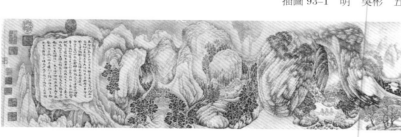

插圖93-6 明 吳彬 山陰道上圖卷（局部）

插圖93-3 明 吳彬 鞦韆（二月）

插圖93-4 明 吳彬 玩月（八月）

插圖93-5 明 吳彬 元夜（一月）（歲華紀勝圖冊其中三開）

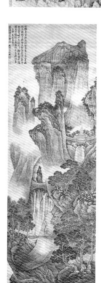

插圖93-7 明 吳彬 溪山絕塵圖

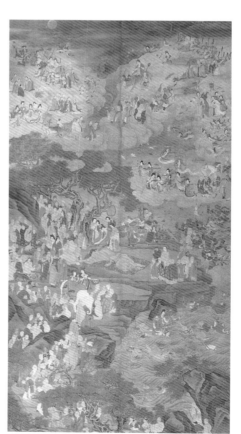

插圖93-2 明 吳彬 佛涅槃圖

94　張瑞圖　山水圖

軸　明　十七世紀
綾本水墨　一六八×五一・七公分
紐約　大都會美術館

本圖是使用綾本的作品，綾本與金箋（使用相同金箔或金泥製成金地）都是流行於明末清初的材質。這類材質同時追求素材本身的美感效果，和一般使用的平織畫絹不同，是採用繻子織，富有光澤，會抑制表現目的的非中立性質的基底材質。勇於選擇這種材質，來創造出新的山水表現，是明末清初共通的現象。例如，董其昌的《江山秋霽圖卷》〔插圖九三〕使用了平滑而缺乏吸水性，不適合水墨表現的「高麗鏡面牋」（高士奇跋），在他依循巨然以及與張瑞圖的米家山水圖（一五七○─一六四）

形山容的米家山水圖《水墨山水圖》〔插圖九四─一〕中，也使用了金箋。金箋作為基底材質有著過於強烈的金色色調，並有撥水性而難以處理。

在這些基底材質上構築的繪畫世界，本圖的情況是以巨然為基礎。畫中地平線設得較高，山容前濃後淡，不斷向上堆疊。前、中景和後景之間夾著水面，這一點雖然與巨然不同，但是，可稱為巒頭、卵石的有稜有角的山容與圓形岩石重疊，雲和道路等處留白，露出綾的質地，此外，天空和水面都刷上墨，伴隨光與空氣的再現性而保有空間的統一性，這些特徵都與（傳）巨然《層巖叢樹圖》〔插圖三一〕相通。然而，樹的畫法，即樹木從前景往後景漸漸變成苔點的手法，並非巨然的畫法。前景中央的樹叢，與後景泊舟旁的樹叢高低比例是四比一，這種泒去源自將空間深度量化的郭熙《早春圖》〔圖版一〕。苔點也遍佈全景，前景的苔點比較大且墨色較濃。皴法也是在前、中、後景分別使用了溼筆與乾筆交替的最粗面積的線皴、稍粗的溼筆線皴、以及最細的乾筆線皴，在進行較具構築性、再現性的空間表現同時，雖然以巨然的山容表現為基礎，卻遠遠富於變化，這一點與董其昌相通，而無法還原到單純型態這一點，則與吳彬相連繫。本圖採用了不僅保有傳統性，也同時兼具同時代性的堅實的手法。

張瑞圖，晉江（福建省）人，是與米萬鐘、董其昌等人並稱為「邢張米董」的優秀書家。他因為阿諛魏忠賢這位龍斷天啓年間國政的宦官而官至宰相（一六六─一六二八年），但隨著崇禎皇帝即位，魏忠賢失勢、自殺以後，他雖然一度被允許致仕，卻又因為皇帝再度指出他曾經手書魏忠賢的生祠碑文，而被貶為庶民（一六二六年），在故鄉度過餘生《明史》宦官傳・閹黨傳）。不過，除了被認為是受到黃公望影響的《書畫合璧圖冊》（一六二六年）〔插圖九四─二〕之外，本圖和《松山圖》（一六三一年）〔插圖九四─三〕、《松泉圖》（一六三三年）〔插圖九四─四〕、《山水圖》（一六四○年）〔插圖九四─五〕等現存作品的大部分，都被認為是晚年時期的創作，可知當時仍存在著容許落魄且處於濁流當中的文人繼續創作書畫的環境。他與董其昌都是最清楚體現出所謂明末清初這個藝術至上主義時代的畫家。（邱函妮譯）

插圖94-1　明
林之蕃　水墨山水圖

插圖94-2　明
張瑞圖　書畫合璧圖冊

插圖94-3　明
張瑞圖　松山圖

插圖94-4　明
張瑞圖　松泉圖

插圖94-5　明
張瑞圖　山水圖

95 張宏　樓霞山圖

紙本水墨設色　　軸　明　一六二四年
三四・六×一○一・八公分
台北　國立故宮博物院

張宏（一五七七—一六六八？），蘇州人，當以董其昌為主的松江派奪去畫壇主導權之際，紮實地在巨作《倣董北苑（源）夏山欲雨圖》（一六六年）〔插圖九五一〕等畫上進行創造性模仿，另一方面，他與只在《青弁圖》〔圖版九一〕、《歲華紀勝圖冊》〔圖版九三〕等繪畫空間中追求山水可能表現的董其昌、吳彬等人不同，而是如沈周《廬山高圖》〔圖版七九〕和錢穀《虎邱圖》〔圖版八八〕上可以觀察到的，也屬吳派傳統，又從李嵩《西湖圖卷》〔圖版三七〕和王履《華山圖冊》〔圖版六三〕以來的實景勝景山水畫傳統中，別開生面，有本圖與《石屑山圖》（一六三年）〔插圖九五二〕、《句曲松風圖》（一六五〇年）〔插圖九五三〕等佳作流傳至今，為吳派末期的文人畫家。

本圖基於明代盛行的紀行文化，以南京東北郊外的名山樓霞山為主題。畫家彷彿站在位於中峰與東西兩峰當中的中峰西麓，自南北朝以來的古刹樓霞寺的中心寺院上方，經過位在東南方的舍利塔、大佛閣，以及以閣為中心而散佈的千佛巖，然後望向中峰與東峰而畫出本圖。本圖並非只有在觀念上把握山容與景物全貌，而是從所設定可能更接近現實的視點，擷取其中一部分，營造出以往實景山水畫所沒有的臨場感，這與將鳥瞰式全景和鄰近各景集結於一冊，展示庭園全貌的《止園圖冊》（一六二七年）〔插圖九五四〕相同。不過，將樓霞山的山容本身配置於長而大的畫幅上，要較實際情景更加險峻。採取（傳）巨然《蕭翼賺蘭亭圖》〔圖版一二〕、王蒙《具區林屋圖》〔圖版五四〕、文徵明《倣王蒙山水圖》〔插圖八一〕的閉鎖空間表現，沿用郭熙《早春圖》〔圖版一〕以松樹表現空間深度的量化方法，畫面左下半部配置色調濃重的千佛巖等中心素材，右上半部則是較為輕淡的次要山峰與天空，重複了馬遠《西園雅集圖卷》〔圖版三五〕、夏珪《風雨山水圖團扇》〔圖版三六〕的對角線構圖法。並且，以斧劈皴系的面皴善為基礎的皴法，時而參以面性的線皴，精采地表現岩石的自然肌理，且作為吳派善於運用色彩的畫家，活用技巧，巧妙地表現初冬的楓樹，併用了水墨及設色的寫實手法，分別統合了李嵩、王履以來的水墨、設色兩種實景勝景山水畫，與李郭、董巨以來華北、江南兩種山水畫的手法，完成具有歸納性的創造。本圖也是將始於王履《華山圖冊》的明代紀行文化象徵予以集大成的作品。

此外，乾隆皇帝的兩首題詩，應是六度南巡江蘇、浙江的第三、四回，滯留樓霞行宮時（一兵二、六六年三月）所御製《清〔高宗〕實錄》卷六五七、卷七三三：清陳毅《（乾隆）攝山志》卷首，可認為是乾隆南巡時，攜帶本圖於實地所書。康熙皇帝與乾隆皇帝的南巡與東、西巡，是再現秦始皇與前漢武帝等古代天子的巡狩，同時，本圖亦是清楚顯示其位居明代紀行文化之延長線上的大幅立軸作品。（蔡家丘譯）

插圖 95-4　明
張宏　止園圖冊

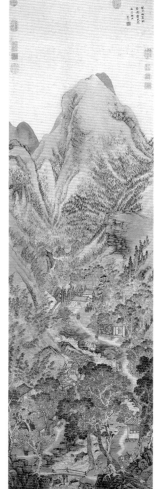

插圖 95-3　明
張宏　句曲松風圖

插圖 95-2　明
張宏　石屑山圖

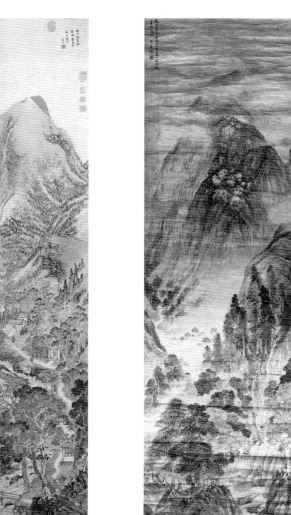

插圖 95-1　明
張宏　倣董北苑夏山欲雨圖

96 趙左 竹院逢僧圖

軸 明 十七世紀
紙本水墨淺設色 六七·九×三二·○公分
大阪市立美術館

趙左，華亭人。最初師事宋旭，後來成爲冠其昌的代筆，深受其影響，被視爲由董其昌開始的松江派支派蘇松派的始祖。他與華亭派始祖，也是趙左的弟子沈士充等人，共同形成了冠上松江（上海市）別名，與董其昌友人的顧正誼，以及雲間派始祖，一方面決定了吳派發展性的消失，一方面保持了遠較董其昌強烈的傳統性，是開啓清初四王吳惲往山水畫整合方向之道路的畫家。

就如陳繼儒的題跋所述：「竹院在京口（江蘇省鎮江）鶴林寺。余三造矣」「曾與老衲留連彌日，類此畫圖。仇十洲〔英〕亦有竹院圖。然視文度〔趙左〕，覺太工矣」，本圖是以古竹院（鶴林寺別名）僧寮的竹院爲主題的實景山水畫（明‧明賢《鶴林寺志》、《至順鎮江志》卷九、《丹徒縣志》卷六）。

不過，根據趙左自題中引用唐代李涉的七言絕句〈題鶴林寺僧室〉（南宋‧計有功《唐詩紀事》卷四六）中的轉結句「因過竹院逢僧話，又得浮生半日閑」，也可以將本圖視爲詩意圖，因此沒有必要嚴密忠實於明代的實景。實際上，本圖與畫中配置了留存至今的舍利塔和千佛巖的張宏《棲霞山圖》〔圖版九五〕不同，並沒有描繪具有特徵的建築物。並且，其手法本身也絕非是寫實的。雖然鶴林寺堂宇建築的原貌在太平天國之亂時已經全部燒毀，無法確認，但從畫中文人與僧侶對話的竹院建築看來，例如地板呈現曲線狀，就建築表現而言，欠缺合理性。而且，接續著建築物地板的石牆曲線，與描繪水際和遠山的曲線平行。竹院前的雙樹往左上，右側的樹木、岩塊、及遠山往右上的方向平行向上發展，這種根據幾何學構成原理的構圖方式，與趙左本身的《仿巨然小景圖》（六六八年）〔插圖六一〕相通，也可以追溯至自由運用斜線構圖來形成動勢的梁楷《雪景山水圖》〔圖版三八〕，以及馬麟《芳春雨霽圖冊頁》〔圖版三九〕。更甚者，前後景的岩塊和遠山呈現接近三角形的型態，將山容單純化，這一點在《谿山高隱圖卷》〔插圖九六二〕中也可找到，這種表現方式是根據（傳）巨然《蕭翼賺蘭亭圖》〔圖版八九〕、及李士達《竹裡泉聲圖》〔圖版一二一〕、及董其昌《青弁圖》〔圖版九一〕，也與丁雲鵬《玄扈出雲天都曉日圖》〔圖版九○〕相通。

畫面全體刷上淡墨，素材前濃後淡，實行空氣遠近法的表現方式。土坡上施加代赭色，而遠山施加藍色，一方面援用水墨設色的南宋院體山水畫手法，一方面也併用色彩遠近法，遵守再現性，同時又重視違反實景性的抽象性，而此抽象性又因實景性而降低。並且，他將李涉原詩的晚春季節轉變爲晚秋，在巧妙增添詩意性的同時，整體運用堅實的再現性手法將其一體化，是具有複雜本質的作品，雖然是小品，卻是足以代表趨於爛熟的明末文化的一件佳作。（邱函妮譯）

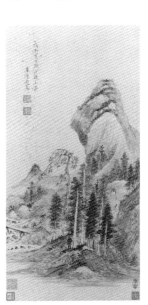

插圖 96-1 明
趙左 仿巨然小景圖

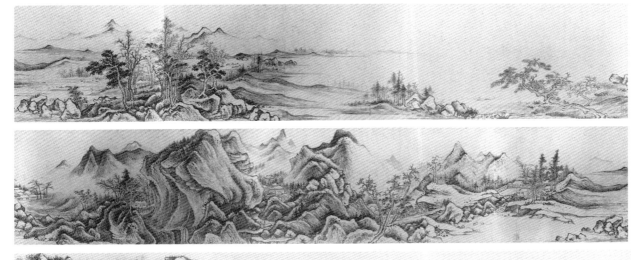

插圖 96-2 明 趙左 谿山高隱圖卷

絹本水墨設色　軸　明　十七世紀
畫　五五・○×四二・三公分
大阪市立美術館

王建章（?―一六七―一六六九―?），泉州（福建省）人。畫史類著作不見其資料，僅有如下記載：「喜畫佛像，自謂不讓李公麟。山水祖述董源。〔中略〕香山〔惲向〕稱其墨有五采」近代・傅增清《研田莊扇冊題》所引明・宮偉鏐《春雨草堂筆記》，以及「李鐘衡，晉江人。〔中略〕呂健稱其神腕。同時有何龍、王建章、蔡應綿。皆以善寫生爲一時之絕藝」《泉州府志》卷六三・藝術・李鐘衡傳附〕。不過，與張瑞圖相同，王建章的作品多數傳存至我國（日本），戰前也有如送給張瑞圖和惲向、黃道周、宮偉鏐等人的扇面所組成的宮偉鏐舊藏《研田莊扇冊》〔插圖九七―一〕（一六一―六九年前後）傳入日本，可知是在孕育出明代表畫家李在、吳彬的福建畫壇中，獲得相當高評價的地方性文人畫家。關於其活躍年代，由於呂健的活躍年代被認爲比任職弘治（一四八六―一五五）畫院的曾祖父呂紀晚了大約三個世代九十年左右，加上王建章有款記的作品集中在明崇禎年間（一六二八―一六四）至清順治（一六四四―六六）初年，相當於其後期，因此推測他大約與惲壽平的伯父、即友人惲向同世代。

然而，其表現具有超越地方性的普遍性，因爲本作品構圖被浦上玉堂《東雲篩雪圖》〔圖版一三一〕等所繼承。並且，本圖承襲（傳）巨然《蕭翼賺蘭亭圖》〔圖版一二〕和高克恭《雲橫秀嶺圖》〔圖版四三〕，採用主山正面聳立，溪流自山間迎面而下的閉鎖空間表現。主山是採用將兩角稍加變圓滑的有稜有角的巨然■形山容，岩塊是採用有圓渾感的董源■形岩塊，以董其昌《青弁圖》爲基礎而加以簡化。不過，前、後景極爲圖式般地劃分，這點亦多少見於《山水圖》〔插圖九七―二〕、《川至日升圖》〔插圖九七―三〕、《倣范寬山水圖》〔插圖九七―四〕，本圖並非最顯著的例子。比董其昌更徹底，與丁雲鵬《玄扈出雲天都曉日圖》〔圖版八九〕、李士達《竹裡泉聲圖》〔圖版九〇〕共通，而與無法還原單純型態的吳彬、張瑞圖形成強烈對比。如據傳「畫佛像」、「善寫生」一般，王建章於人物、花卉雜畫方面亦展現相當功力，如《竹林七賢圖扇面》〔插圖九七―一二〕、《花鳥圖扇面》〔插圖九七―三〕等。再者，一方面有如他堅實地掌握李成、李唐《研田莊扇冊》〔一六三七年〕〔插圖九七―五〕、黃公望、吳鎮〔插圖九七―五〕與戴進、沈周〔插圖九七―六〕等手法的《研田莊扇冊》一般，其精熟於模仿山水圖》，另一方面也如將傳統式手法大膽變化的《米法山水圖》〔插圖九七―五〕那般長於創造性模仿，並得以發展出如本圖的獨特性，就這點而言，明代繪畫史作爲爲特定場合而創作的藝術—以文人雅集和宮廷爲中心，藉由模仿性創造和創造性模仿逐步建立累積個人風格，王建章是立足於其終點上的畫家，可如斯評價。（蔡家丘譯）

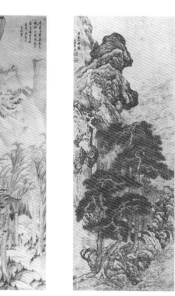

插圖 97-5　明
王建章
米法山水圖

插圖 97-4　明
王建章
倣范寬山水圖

插圖 97-3　明
王建章　川至日升圖

插圖 97-2　明
王建章　山水圖

插圖 97-1-1
爲宮偉鏐山水圖扇面

插圖 97-1-2
竹林七賢圖扇面

插圖 97-1-3
花鳥圖扇面

插圖 97-1-4
倣李唐仙奕圖扇面

插圖 97-1-5
倣吳鎮山水圖扇面

插圖 97-1-6
倣沈周山水圖扇面

插圖 97-1　明　王建章
研田莊扇冊

98　藍瑛　萇目喬松圖

軸　明　一六六一年
絹本設色　二〇五・〇×九五・二公分
東京　橋本太乙收藏

藍瑛（一五八五～一六六四），杭州人。據文獻所云：「藍瑛之有浙派，始自戴進，至藍爲極。故識者不貴」（清・張庚《國朝畫徵錄》卷上），雖然因爲出身地的關係，他被視爲浙派最後的畫家，但他與以南宋院體山水畫風等爲主，並以宮廷畫家爲中心的浙派之間，未必具有風格上的連續性。在他自己編纂的《圖繪寶鑑續纂》中提到：「畫從黃子久（公望）入門」（卷二），雖然作爲職業畫家，這算是特例，但他主張與吳派文人畫的親近性，本圖的皴法也屬於所謂江南山水畫正統的披麻皴。

藍瑛實際上具備了文人素養，雖然只有一首詩被收錄（近代・李濬之《清畫家詩史》甲下）。並且，本圖的題畫詩雖說是出自他人之手，但題記形式與本圖一致的《嵩山高圖》（一六五七年）〔插圖九八一〕的題畫詩，則是由他本人創作並書寫；另一方面，如他自己所述：「中年自立門庭。分別宋元家數，某人皴染法脈，某人蹊徑勾點，毫不差謬」（《圖繪寶鑑續纂》），他也很自豪擁有一般文人畫家所缺乏的，擴及華北、江南兩種山水畫的寬廣畫風。其典型爲《倣古冊（摹李唐山水圖冊頁）》（一六三三年）〔插圖九八二〕，畫冊中自在地運用了從王維、范寬到黃公望、王蒙等作爲吳派傳統的造型語彙，踏入創造性模仿，完成模仿性創造。甚至，在《仿李唐山水圖》（一六三三年）〔插圖九八三〕中，岩塊和樹木均由直綠輪廓描繪得更加圓淬，超越了鍾禮在《觀瀑圖》（圖版七二）中模仿性創造的飛躍表現，而達成了創造性模仿。如同在其子藍孟的《雪景山水圖》〔插圖九八四〕、藍孟之子藍深的《雷峰夕照圖》〔插圖九八五〕及藍深之弟藍濤的《寒香幽鳥圖》（一六八八年）〔插圖九八六〕中可以看到的，藍氏一族在從吳彬往陳洪綬這個將型態往幾何學方向純粹化的發展潮流中，擔任起往清代繪畫傳承的任務。

本圖是以第三十四小洞天的天目山（浙江省）爲主題，而《嵩山高圖》則是以第六小洞天，亦即五嶽中的中嶽嵩山（河南省）爲主題，兩山分別是南北的名山，兩作都是確立個人風格的作品。不過，這兩圖與實景的關連僅在皴法。他也可說是明清時代現存傳稱作者所共有的，可以溯及李唐《山水圖（對幅）》〔圖版三一〕的畫面構圖，也與具有同型構圖而改變山水表現之精粗的李唐、米友仁相通。並且，《摹李唐山水圖冊頁（倣古冊其中一開）》也採用了將周臣《北溟圖卷》〔圖版八一〕反轉的構圖，並與唐寅《山路松聲圖》〔圖版八二〕有一部分共通之處，這一點暗示了這三人所模仿的李唐作品並不只有一件。可知藍瑛不僅傳承了中國山水畫的正統，是明末清初的代表性畫家。他也延續了構圖法的正統，是明末清初的代表性畫家。他也延續了構圖法的正統，是他獲得很高評價的緣故，卻也是對職業畫家抱持偏見的「識者」之所以「不貴」的原因。（邱函妮譯）

插圖 98-6　清
藍濤　寒香幽鳥圖

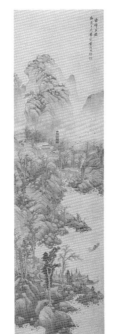
插圖 98-5　清
藍深　雷峰夕照圖

插圖 98-4　清
藍孟　雪景山水圖

插圖 98-3　明
藍瑛　仿李唐山水圖

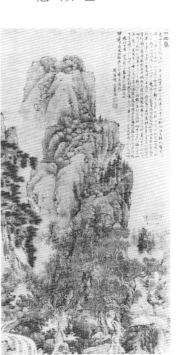
插圖 98-1　明　藍瑛　嵩山高圖

插圖 98-2　明　藍瑛
倣古冊（摹李唐山水圖冊頁）

99 黃道周 松石圖卷

卷　明　一六三三年前後
絹本水墨　二七·三×三三二·六公分
大阪市立美術館

黃道周於崇禎五年（一六三二）因直言觸怒皇帝，之後反覆經歷削籍和左遷、復官，而自從第一次受挫被貶爲庶民後，偶爾與中國旅行文化史上最著名的旅行家，也就是《徐霞客遊記》的作者徐弘祖一同旅行，花了約半年時間，遊歷了廬山（江西省）、包山（江蘇省）、天目山（浙江省）、黃山（安徽省）、雁蕩山（浙江省）等江南名山、勝蹟，本圖就是以這些旅遊體驗爲基礎所製作的畫卷。將北京報國寺的四松、南京南郊壇的二松（附一松）、包山林屋洞前的一松（附一松）、黃山九松等共計十八株各地確實存在的松樹，匯集在一張圖上，這種值得讚賞的構想，與已經佚失的《天下七松圖》（一六三二年前後）、描繪嚴子陵釣臺（浙江省）八松的《釣臺八松圖》（一六二八年）相同。在本圖之前的例子，可追溯自沈周《七星檜圖卷》（插圖九九一）和文徵明《摹趙孟頫七星檜圖卷》（插圖九九二）：前者是描繪虞山（江蘇省）至道觀中，據稱由《文選》編者南朝梁昭明太子蕭統親手種植的七星檜中存留下來的三株，後者是以包含北宋時補種的四株在內，當時存在的全部七株爲對象。

上述無論何者，都是屬於早於山水畫的樹石畫。樹石畫在張璪（《唐朝名畫錄》神品下）和王宰（同妙品上）等人輩出的中唐時代達到巔峰，同時隨著山水畫的發展，如同郭熙《早春圖》（圖版一）中的雙松，樹石被納入畫作的一部分，成爲了空間深度量化的指標。作爲與空間深度表現無關的獨立主題，追求平面性的本圖，雖然也放棄了（傳）李成《喬松平遠圖》（圖版六）、曹知白《雙松圖》（插圖四五一）中仍在實行的再現性，但相較於徐渭《花卉雜畫卷》（插圖九九三）和黃道周自己的《墨菜圖卷》（一六三五年）（插圖九九四）亦完全不在展現技術上的純熟。本圖不用說不被當成樹石畫，可以說到了連被分類爲花卉雜畫都被拒絕的程度，這顯示了吳彬和米萬鍾的影響，而且與消除山容塊量感、僅殘存有如屏風或垂幕前後錯落般的空間深度表現的《雁蕩圖》（一六三三年）（插圖九九五）相同，以及與運用簡略筆墨法的李流芳《山水花卉圖冊》（插圖九九六）相通。本圖是預告堅持貫徹文人餘技的傳統山水樹石畫即將終結的作品。

黃道周（一五八五─一六四六），漳浦（福建省）人，與好友倪元璐同爲抵抗清朝異民族支配的文人畫家。不過，他作爲被捕亦不肯降伏而受死刑的烈士、儒者與書家，而更加知名，現存畫蹟很少。明末清初是重視個人能力的藝術至上主義時代，同時是傳統中國繪畫史上幾乎唯一有文人畫家因國難而殉死的時代，也是因爲對清朝成立後所產出的遺民與貳臣的毀譽褒貶，而使人格評價在繪畫難得最強烈的源起時代。這個將表現削減到極致，憨直過一生的畫家，將時代的兩面盡現一身。（蔡家丘譯）

插圖 99-1　明　沈周　七星檜圖卷

插圖 99-2　明　文徵明　摹趙孟頫七星檜圖卷

插圖 99-6　明　李流芳
樹下人物圖（山水花卉圖冊其中一開）

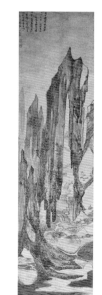

插圖 99-5　明
黃道周　雁蕩圖

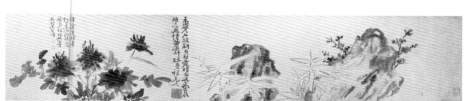

插圖 99-3　明　徐渭　花卉雜畫卷（局部）

插圖 99-4　明　黃道周　墨菜圖卷（局部）

100

陳洪綬　宣文君授經圖

絹本水墨設色　軸　明　一六三八年
一三二·七×五五·六公分
克利夫蘭美術館

本圖是畫家以講述《周禮》的晉代賢母宣文君（《晉書》列女傳·章逞母宋氏）為比喻，祝賀其叔母還曆（譯注：六十一歲）之壽的作品。位於畫面中央堂上的宣文君，背後配置了「日月山水圖屏風」，這是根據漢代以來的陰陽五行說，與室町時代《日月山水圖屏風（六曲一雙）》〔插圖一〇〇-一〕被使用於密教的灌頂儀式，以及朝鮮王朝時代《五峰山日月圖屏風（八曲一隻）》（三星美術館〔Leeum〕）被放置於國王玉座背後的情況相通。而堂下生員所坐的坐墊間隔，愈後方的距離愈寬，做逆遠近法式的處理，將宣文君神聖化。這種表現方式可以追溯至南宋陳居中的《文姬歸漢圖》〔插圖一〇〇-二〕。該畫中，蔡文姬與匈奴右賢王等人所坐的坐墊往後方微妙開展，施行逆遠近法式的處理，強調雙方別離的場面。本件畫軸具體顯示了假託並援用古代主題，手法的畫家，其傳統主義的一面，以及他所具備的知識。

陳洪綬作為明代最重要的人物畫家，設色、水墨都十分優秀。「洪綬畫人物」「有（李）公麟、子昂（趙孟頫）之妙」，「設色學吳生（道玄）法」，「在仇（英）、唐（寅）之上，蓋三百年無此筆墨也」（《國朝畫徵錄》卷上）。這些激賞都是證據。雖然得到如此高的評價，但是身為創作出《五洩山圖》〔插圖一〇〇-三〕等作品的山水畫家，他也具有十分的實力。本圖畫面中央左端與遠山上，從前景右下往左上方延伸的樹枝，與中景堂陛上置於桌上的靈芝，相互呈現類似型態，並以最濃的墨色處理，然後考慮將宣文君放置於上述樹枝與靈芝連接的延長線上，這種作法是採用了山水人物畫的手法。甚至，無論是多角的土坡與樹木的線條、或是圓滑的衣紋與建築物的線條，都藉由重複描繪微妙傾斜的水平、垂直方向的曲直線，產生出既安定又晃動的感覺，這也如出一轍。這種特質，在《何天章行樂圖卷》〔插圖一〇〇-四〕、《梅花山鳥圖》〔插圖一〇〇-八〕、《蓮石圖》〔插圖一〇〇-九〕、《雅集圖卷》〔插圖一〇〇-五〕、《四樂圖卷》〔插圖一〇〇-六〕、《三處士圖卷》〔插圖一〇〇-一〇〕、《水滸葉子》〔插圖一〇〇-七〕、《雜畫冊》〔插圖一〇〇-一一〕等作品中皆可見到，乃是畫家的本質。

陳洪綬（一五九九-一六五二），諸暨（浙江省）人。曾被召為供奉畫家，卻拒絕赴任，後來雖然成為南明政權中的待詔，但也接受清軍酒色的供應而為其作畫。相對於黃道周，他乃是隨著感性所至而處世的典型明末清初人物。不過，不只限於此處所舉出的，體現為特定場合創作之藝術的各件作品，他也積極製作《九歌圖》（一六一六年）〔插圖一〇〇-一二〕、《博古葉子》（一六五三年）等刻本與酒牌，就這點而言，他也淩駕了丁雲鵬。陳洪綬遠遠超越黃道周、丁雲鵬兩位畫家，在清代版畫及人物畫方面都持續給予很大的影響力，甚至影響到近代的任熊、任頤等人，從這一點來看，他可稱得上是不亞於董其昌在山水畫方面之成就的大畫家。（邱函妮譯）

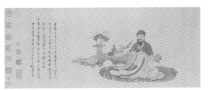

插圖 100-6　明　陳洪綬　四樂圖卷（局部）

插圖 100-1　室町　日月山水圖屏風（六曲一雙）

插圖 100-7　明　陳洪綬
水滸葉子版畫（宋江像、史進像）

插圖 100-11　明　陳洪綬
雜畫冊（黃流巨津圖）

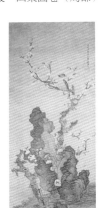

插圖 100-9　明
陳洪綬　蓮石圖

插圖 100-8　明
陳洪綬　梅花山鳥圖

插圖 100-3　明
陳洪綬　五洩山圖

插圖 100-2
南宋
陳居中
文姬歸漢圖

插圖 100-4　明　陳洪綬　何天章行樂圖卷

插圖 100-12　明
陳洪綬
九歌圖版畫（河伯圖）

插圖 100-10　明　陳洪綬　三處士圖卷

插圖 100-5　明　陳洪綬　雅集圖卷

崔子忠 杏園送客圖

絹本水墨設色 一五三‧七×五一‧四公分
威斯康辛麥迪遜 砌思美術館
軸 明 一六六○年

畫中展開手卷的畫家本人和高舉酒杯的友人魚仲先生劉履安，以及侍女、侍童之間，彼此視線互不交錯，這是一場冷淡的宴會。春夜的杏花宴雖令人想起李白的桃花宴，但是本圖與洋溢盛唐豪奢氣氛的明代仇英《桃李園、金谷園圖》（對幅）《知恩院》[插圖八三五]相比，大異其趣。其主要原因不只是人物姿勢，還包括鉤勒線的處理方式。亦即，除了眼睛黑點之外，包含衣紋線在內的人物鉤勒線，均描繪於顏料層之下，爐、磴等器物的鉤勒線則鉤描於其上，未依循中國人物畫的傳統手法。再者，人物手持的卷子、酒杯等的鉤勒線在顏料之下，裝飾品的鉤勒線則在其上，使器物比起人物直接相關之物件，顯示更強烈的存在感。相反地，岩石輪廓線描繪兩次且模糊化，使應該比器物更加穩固存在的岩石表現出不安定感，再加上畫家使用淺設色，使所有素材彷彿都將逐漸消失，這注定了欠缺傳統式主題所期待的安定性。而且，以直線處理男性衣紋線條，女性衣紋線條則以曲線處理，這僅有的此微男女性別差異卻處理得確實，這點反而助長畫中鬱鬱不樂的夜宴性質。以亡國當前的夜宴為主題，就這點而言，本圖與描繪喧鬧宴會中韓熙載一人獨醒的顧閎中《韓熙載夜宴圖卷》[插圖一○一一]，為雙璧之作。

崔子忠（?-一六四四），萊陽（山東省）人。根據本圖自題「長安（都）崔子忠」，可知他活動於北京，是與陳洪綬並稱「南陳北崔」（《國朝畫徵錄》卷上‧陳洪綬傳）的山水人物畫家。不過，他在明朝滅亡之際進入土室赴死的經歷，與前述黃道周相同，而與南宋末元初未殉死的畫家，以及多少妥協於清朝的陳洪綬、石濤等人，形成對比。崔子忠與黃道周一樣，作品不多，現在為人所知的作品，除本圖外，僅止於《藏雲圖》[插圖一○一二]、《雲中玉女圖》[插圖一○一三]、《雲中雞犬圖》[插圖一○一四]、《許旌陽移居圖》[插圖一○一五]等數件。其中，被視為如實反映明末社會瀕臨朋壞狀況的本圖，以及三國到西晉間帶著象徵桃花源的雞犬，連同妻子逃往仙界的真人許遜為主題的《雲中雞犬圖》、《許旌陽移居圖》，都是這位據傳擁有擅畫的一妻二女（清‧錢謙益《列朝詩集小傳》丁集中）的畫家，將心繫家族的個人心境永久保存的中國繪畫史上罕見作品。

此外，本圖於近年流入美國之際，雖然隨著收藏箱盒遺失，貫名海屋、山本梅逸、富岡鐵齋所筆之箱書已不復見，但仍可確認是江戶時代之前傳入我國（日本）的所謂「古渡」的明清時代作品當中，最傑出的一件，是足以顯示江戶南畫家鑑識水準的絕佳作品。（蔡家丘譯）

插圖 101-1 （傳）五代 顧閎中 韓熙載夜宴圖卷（局部）

插圖 101-5 明
崔子忠 許旌陽移居圖

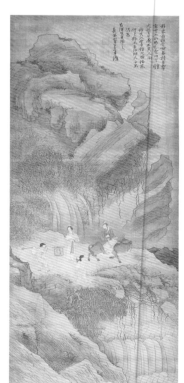

插圖 101-4 明
崔子忠 雲中雞犬圖

插圖 101-3 明
崔子忠 雲中玉女圖

插圖 101-2 明
崔子忠 藏雲圖

102　俵屋宗達　松島圖屏風

屏風（六曲一雙）　江戶時代　十七世紀
紙本金地設色　一五一‧九×三五六‧〇四公分（各隻）
華盛頓特區　弗利爾美術館

周文《四季山水圖屏風》（插圖一〇二‧一）等成雙的屏風，一般慣例是左右隻圖樣不連續，景深則反過來是一致的。然而，本圖面向畫面的右隻，松樹稍小，是後景。左隻稍大，成為中景。另一方面，波浪貫通了左右二隻，但波浪大小相同，沒有水平線，遠近關係有所矛盾。並且，在右隻從水平視點來看當作雲煙的物象，在左隻則是依據俯視角度當成沙洲濱岸，使得空間、圖樣斷續，這一點與陸治《三峰春色圖》（插圖六五‧七）和董其昌《青弁圖》（插圖九一）打亂遠近的分節和視點的位置，嘗試嶄新山水表現的作法相通；而使用幾何學式的圓滑曲直線條來描繪河流一般的自然物邊緣，這一點則與丁雲鵬《玄屋出雲天都曉日圖》（圖版八九）和陳洪綬《黃流巨津圖》（雜畫冊其中一開）相通。再者，將蓮花的一生變成畫卷的《蓮下繪和歌卷》（插圖一〇二‧二），與陳淳《荷花圖卷》（插圖一〇二‧三）相同，總之，一方面展示了與明代繪畫的同時代性，另一方面又與明代畫家不同，俵屋宗達不只是追求如本圖或《養源院松圖襖繪》（插圖一〇二‧四）等所謂屏風和襖繪的大畫面障壁畫，還追求《四季草花下繪古今集和歌卷》（插圖一〇二‧五）等較小畫面的畫冊、畫卷、掛軸等所有畫面形式，且自由運用設色、水墨、金銀泥等所有造型素材，由工坊製作扇繪和屏風，可以說是連繫了製作刻本的陳洪綬與容許代筆的董其昌。

然而，本圖刻意在造型上創作出矛盾，希求達成表現上的統一，這種手法，在佛畫等方面，絕非嶄新之物。《風神雷神圖屏風》（插圖一〇二‧六）組合不同動勢的頭部、四肢和身軀、天衣，表現瞬間的雷神和相纏起的風神，可以理解為是承襲北宋佛畫的優秀作品《孔雀明王像》等（插圖一〇二‧七）。該作品將禮拜對象孔雀明王的臉部，身體朝向正面，而六臂、雙腿、蓮華座、孔雀部分，卻試圖加強由上往下及微妙地朝向左方的程度，展示從中央上後方到左方水平前方的動勢。應該注意的是，宗達使用北宋佛畫的手法，描繪盛行於唐代的海景，或是董其昌聲稱學習唐代王維和北宋郭忠恕等，他們都是試圖在繼承唐宋式特色之後再行創造，可知日中兩國在近世初期，姑且不論政治性、經濟性，在文化性上有一股再次檢討唐代及平安時代以來的古代、中世傳統的潮流。

俵屋宗達（？—一六四〇？）本身同時繼承了最重要的日本繪畫及其次的中國繪畫傳統，並成為日後傳統的淵源，其影響直到現今。雖然只有醍醐寺名產蒸筍的謝狀殘存，關於自己的畫業，他沒有留下一言半句，但是與董其昌一樣，關於其歷史地位，乃是深刻思索創作的京都町眾畫家。（龔詩文譯）

插圖 102-5　江戶　俵屋宗達　四季草花下繪古今集和歌卷（局部）

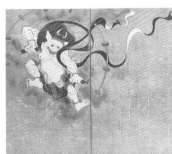
插圖 102-6　江戶　俵屋宗達　風神雷神圖屏風（二曲一雙）

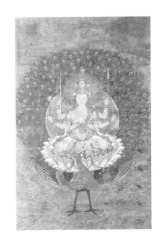
插圖 102-7　北宋　孔雀明王像

插圖 102-1　（傳）室町　周文　四季山水圖屏風（六曲一雙）

插圖 102-2　江戶　俵屋宗達　蓮下繪和歌卷（局部）

插圖 102-3　明　陳淳　荷花圖卷（局部）

插圖 102-4　江戶　俵屋宗達　養源院松圖襖繪（局部）

蕭雲從　山水清音圖卷（局部）

紙本水墨淺設色
卷　清　一六六四年
三〇·八×七·七公分
克利夫蘭美術館

本圖是從貫通高長畫卷全卷的統一高視點來加以掌握的山水圖卷，與陸治《三峰春色圖》〔插圖八五-七〕或董其昌《青弁圖》〔版圖九一〕等併用水平視點和俯瞰視點、違背遠近關係的嶄新表現不同，屬於遵守傳統式手法的作品。

本圖與陸治手法和董其昌手法均劃清界線：陸治繼承吳派正統的水墨淺設色技法，於水墨上施加藍、青、代赭以表現秋景，貫徹設色，董其昌則嘗試純粹水墨和水墨設色兩極。蕭雲從多用乾筆的皴法表現出個性的一面，雖然被評爲「不宋不元、自成其格」（《圖繪寶鑑續纂》卷二）、「不專宗法、自成一家」（《國朝畫徵錄》卷上），但其傳統性仍明顯可見，也可看出用逆筆表現山崖邊際的唐代以來的斧劈皴式手法。並且，本圖構成法亦依循宋元山水畫所確立的手法：水邊柳樹的素材可溯及（傳）趙令穰《秋塘圖》〔圖版一六〕；將茅屋等配置其中的洞窟素材，溯及（傳）夏珪《山水十二景圖卷》〔插圖一〇三-一〕；大江、小島等素材，亦溯及（傳）李唐《大江浮玉圖冊頁》（集古名繪冊其中一開）〔插圖一〇三-二〕。整體而言，本圖採用夏珪等南宋院體山水畫手法，組合固定表現素材而構成高長畫卷，另一方面，山容本身是運用源自於趙孟頫《鵲華秋色圖卷》〔插圖四-二〕、與董其昌、丁雲鵬《玄扈出雲天都曉日圖》〔圖版八九〕、李士達《竹裡泉聲圖》〔圖版九〇〕共通的單純化風格，還原爲三角形和橢圓形，由此可知，本圖亦具有明末清初繪畫共通的時代性。

蕭雲從（一五九六-一六七三），蕪湖（安徽省）人。明末科舉第一關鄉試及第，然明清兩朝均未任官。據傳其弟雲倩亦爲優秀畫家（清·黃鉞《畫友錄》）。他與約莫同世代的畫家，如傳有《雲山平遠圖卷》〔插圖一〇三-三〕等作品的吳派晚期畫家邵彌，以及爲清代山水畫正統派的成立奠固基礎的王時敏、王鑑相同，是與明末董其昌等人的革新性相異，肩負轉向清初風格的文人畫家。不過，他受太守強迫，於太平府采石磯（安徽省馬鞍山市）太白樓四壁畫下絕筆之作《匡盧·峨眉·泰岱·衡嶽圖壁畫》（清·吳陳琰《曠園雜志》卷上·名筆佳役），開啓清朝之後文人畫家兼宮廷畫家之變質的先例。並且，他對於各式各樣的仿古手法運用自如，刊行了描繪太平府勝景的《太平山水圖冊（太平山水全圖·黃山圖）》〔插圖一〇三-四〕等刻本，說明了明末陳洪綬等以大量生產爲導向的近代性，進一步延續至清初，而且與集中國繪畫技法之大成的清·王概等《芥子園畫傳》的刊行相關連。同時，《太平山水圖畫冊》亦曾傳入我國（日本），對江戶南畫的成立扮演重要角色，爲人所知。（蔡家丘譯）

插圖103-1　（傳）南宋　夏珪　山水十二景圖卷（局部）

插圖103-4
清　蕭雲從
太平山水全圖
黃山圖
（出自太平山水圖畫冊）

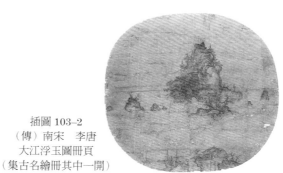

插圖103-2
（傳）南宋　李唐
大江浮玉圖冊頁
（集古名繪冊其中一開）

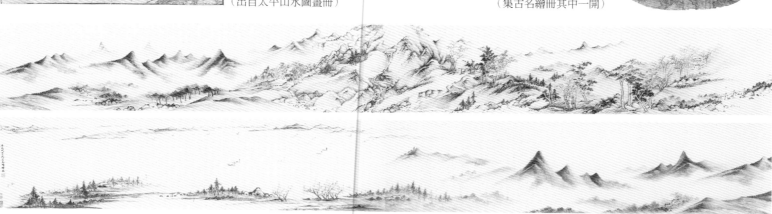

插圖103-3　清　邵彌　雲山平遠圖卷（局部）

104
王時敏
仿黃公望山水圖

絹本水墨淺設色
軸 清 一六七〇年
一七六‧八×七‧四公分
台北 國立故宮博物院

王時敏（一五九二─一六八〇），婁東（江蘇省太倉）人，是位居由王時敏、王鑑、王翬、王原祁、吳歷、和惲壽平六位畫家所組成的「四王吳惲」之首的人物。明朝滅亡後，王時敏不出仕清朝，貫徹其在野文人畫家的立場。年輕時曾受教於其師董其昌，以江南山水畫為基調的南宗山水畫史觀的正統，並培育了弟子王翬、孫子王原祁及其他許多青年才俊。在這群畫家的最大源流元末四大家之中，王時敏對於黃公望特別傾倒，甚至被評價為「世之論一峰老人（黃公望）正法眼藏者，必歸於公」（《國朝畫徵錄》卷上），而這也是為何黃公望凌駕了明代以來地位逐漸升高的王蒙，而被評價為第一的決定性因素。

在黃公望分別嘗試水墨與設色兩者的作品中，後者現在已無可信畫作傳世，本圖是屬於後者那種運用水墨淡彩所描繪的淺絳山水圖的例子。如文獻所載：「董宗伯（其昌）嘗稱子久（黃公望）（設色）秋山圖為宇內奇麗巨觀。」（中略）暇日，偶在陽羨（江蘇省宜興縣），與石谷（王翬）共商一峰法」（清‧惲壽平《南田畫跋》），可以認為王時敏在構圖、技法等各個層面，都繼承了董其昌曾親眼所見的黃公望原本面貌。實際上，由S型向上伸展的主山所形成的構圖法，與王鑑的《仿黃公望煙浮遠岫圖》〔圖版一〇五〕一樣，不外乎是依循了有董其昌題跋的《仿黃公望臨董源夏山圖冊頁（仿宋元人縮本畫跋冊其中一開〕吧！並且，蔥翠茂密的樹叢中混雜著落葉，這種晚夏風光的表現，也可以在《仿黃公望煙浮遠岫圖》、《仿黃公望臨董源夏山圖冊頁》，及米友仁《雲山圖卷》〔圖版三〕等作品中看到。甚至，隱蔽山麓而強調空間深度的雲煙表現法，也與《仿黃公望臨董源夏山圖冊頁》及《雲山圖卷》相同，總之，可以知道這是從董源、米友仁、黃公望以來江南設色山水畫的共通手法。而且，在天空刷上淡淡的代赭色。山頂使用代赭色表現光線的反射，其周邊則使用白綠色。；樹叢的苔點用墨加上代赭色來表現，另一方面，中、前景的樹枝是在墨上添加朱色與代赭，樹葉則以墨與朱色的沒骨畫法描繪而成，汀渚水波的線條，一邊在中濃墨和淡藍色彩上併用濃厚的代赭色，一邊於全景中表現黃昏陽光，這已經遠遠超越了唐代《騎象奏樂圖》〔圖版二九〕、明代文徵明《雨餘春樹圖》〔圖版八〇〕、丁雲鵬《玄扈出雲天都曉日圖》〔圖版八九〕等類似作品，而將唐代以來的傳統設色山水畫手法充分加以咀嚼，並且可以解釋為他正確地反映了黃公望的類似手法。

相較於表現更自由的《仿古山水圖冊》（一六八一年）〔插圖一〇四─二〕，這是一件包含皴法與素材都忠實承襲黃公望手法的畫軸，雖然不具有也是董其昌本質的革新性，卻是重視傳統性，決定清朝山水畫方向的作品。（邱函妮譯）

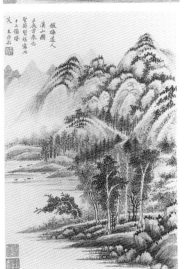

插圖104-2 清 王時敏 仿古山水圖冊

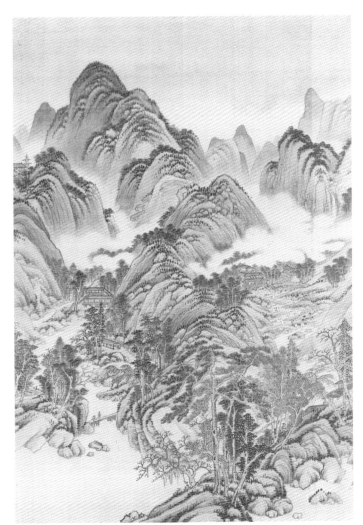

插圖104-1 明 董其昌題
仿黃公望臨董源夏山圖頁（仿宋元人縮本畫跋冊其中一開）

王鑑 做黃公望煙浮遠岫圖

軸 清 一六七五年
絹本水墨淺設色 二四·九×六·九公分
台北 國立故宮博物院

王時敏雖然是明末宰相王錫爵之孫，父祖卻已非著名文人，傳統性的畫家，那麼祖父為明代後期文宗王世貞的王鑑（一五九八—一六七七），反而如「得宋元諸家法，出以己意，變化成家」（《明畫錄》卷五）、「而於董、巨尤為深詣」（《國朝畫徵錄》卷上）所述，與非名門出身的董其昌的革新性抱持不同立場，毋寧是對傳統帶來變革，於明末以後貫徹在野立場的文人畫家。

王鑑雖號稱仿宋元諸家，但是如王時敏《做黃公望山水圖》（圖版一〇四）中所見的，被認為用全部素材來表現夕陽的黃公望手法，王鑑於《青綠山水圖卷》（插圖一〇五—一）中，只限定並強調在山容和樹木枝幹的代赭和朱色之處；《仿王蒙秋山圖》（插圖一〇五—二）中，將原本應該填滿山石表面的王蒙皴法，賦予粗密變化並加以扭動；《擬董源夏山圖》（一六七三年）（插圖一〇五—三）被認為與浙派吳偉《漁樂圖》（圖版七〇）相通，採用（傳）董源《龍宿郊民圖》（插圖二四）構圖為範本；《山水圖冊頁（仿古山水圖冊其中一開）》（一六六年）（插圖一〇五—四）更是將吳派相關畫家趙左《竹院逢僧圖》（圖版九六）的表現素材做適當置換；由上述作品可見，王鑑未必直接連結宋元傳統，而是嘗試多樣的創造性模仿。

明代以來逐漸成為繪畫創作主軸的創造性模仿或模仿性創造，像這樣可能根據模仿對象的畫家不同，而在難易度上有所差異。特別是對南宗正統派而言屬於古典中之古典的黃公望，雖然當時留下不少真蹟，且作品完成度高，易於模仿，但是欲創作出深富繪畫意趣的新作品，則極為困難。本圖與前文所舉王時敏作品，就這層意義而言，雖是過於正統派而欠缺「變化」之作，但兩者同時承襲了受到華北山水畫構成法影響的《做黃公望臨董源夏山圖冊頁》（插圖一〇四—一）構圖，一邊表現晚夏風光，同時又互相競爭於模仿之際所生成的微妙差異，這一點在繪畫史上相當重要。

亦即，王時敏約少年時投入董其昌門下，成為其愛徒，對於未收入上述董其昌冊頁的《秋山圖》等黃公望設色山水畫應有的光線再現性，他知悉其為何並忠實追求；相對於此，王鑑則不然。王鑑一方面忠實於該冊頁中多使用披麻皴和苔點的手法，另一方面在樹叢背後反白，不同樹叢之間以前濃後淡的方式層層往上，加強空間深度的表現，是從有別於黃公望和該冊頁的不同方向來吸收華北山水畫的手法，可視為以創造性模仿為目標。然而，兩人的巨大差異，並未止於有具體個人現象證明，王時敏是依照黃公望的設色畫手法進行模仿性創造與創造性模仿的界限經由手法上的差異被體現，正是繪畫史上特有的現象。（蔡家丘譯）

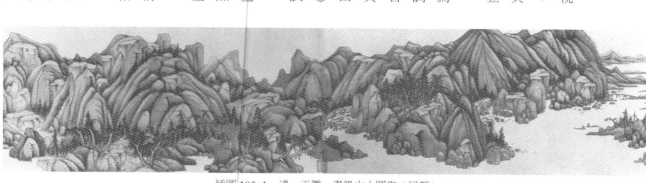

插圖 105-1 清 王鑑 青綠山水圖卷（局部）

插圖 105-4 清 王鑑
山水圖冊頁（做古山水圖冊其中一開）

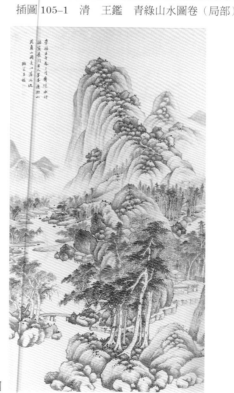

插圖 105-3
清 王鑑
擬董源夏山圖

插圖 105-2
清 王鑑
做王蒙秋山圖

106

王翬 溪山紅樹圖

紙本水墨淺設色　軸　清　一七○○年以前
二三‧四×三九‧五公分
台北　國立故宮博物院

王翬（一六三二—一七一七），虞山（江蘇省常熟）人。被當成與王原祁的婁東派二分清代正統山水畫壇的虞山派之祖，且被稱爲「畫聖」（《國朝畫徵錄》卷中）。在多少具有職業畫家性格的四王吳惲當中，他的職業畫家傾向最強，而在技法的洗練程度上，他是凌駕其師王時敏、王鑑的在野文人畫家，也是擁有最多傳稱作品的一位傳統中國畫家。並且，透過弟子也是士大夫畫家宋駿業的薦介，奉康熙皇帝詔令，統帥同爲弟子的楊晉等畫家，不厭其煩地製作了《康熙帝南巡圖卷》全十二卷（一六九五年）〔插圖一○六-一〕（宋湘《康熙帝南巡圖第七卷粉本跋》、《清史稿》藝術傳）。

其師法對象也很適當，雖然有《富春大嶺圖》（一六九○年）〔插圖一○六-二〕這類作品，但卻避開了完成度很高的黃公望：本圖及《倣王蒙秋山讀書圖》（一六九○年）〔插圖一○六-三〕、《匡廬讀書圖》（一七○一年）〔插圖一○六-四〕等作品，一方面仿效明代以後高評價的王蒙，同時，在師法黃公望時，加上難度甚高的改變，而嘗試嶄新的創造性模仿。年近八十高齡的老師王時敏特別爲這位帶著本圖前來拜訪的愛徒題跋，如同他所指出的「雖倣山樵（王蒙），而用筆措思，全以右丞（王維）爲宗。故風骨高奇，迥出山樵規格之外」（一六○年），王翬描繪的長線條，與王蒙不同，而是與唐代《騎象奏樂圖》〔圖版二九〕相通，不但表現出空間深度及岩石的塊量感，同時也活用了紙張的皴摺及沙祇的皴路。這種手法正王翬之前並無前例 是日他所創始。在他之後從王原祁《華山秋色圖》〔圖版一○七〕一直發展到富岡鐵齋，以追求造型素材本身的美感效果。畫面上方刷上了墨及藍色，表示空氣的存在，並藉由樹高比例將空間深度計量化，綜合了唐、宋、元三代華北、江南兩種山水畫的手法：畫面下方的紅葉樹，從較前方的樹木開始變爲橙色、赤色、代赭色、赤茶色，降低明度和彩度，設計與花卉雜畫相通的色面對比。

然而，本圖中較小的色面，與文徵明《雨餘春樹圖》〔圖版八○〕他和好友惲壽平合作的《山水花卉圖冊》（一七○二年）〔插圖一○六-五〕及《仿趙孟頫江村清夏圖》（一七○六年）〔插圖一○六-六〕等作品中的較大色面一樣，是在掌握畫面整體的色面表現後，清楚意識到色面之間的分割及對比效果而創造出來的。在本圖詩塘題字（一七○○年）後，接著也畫出《花隖夕陽圖卷》（一七○二年）這類山水畫佳作的惲壽平，徹底鑽研花鳥畫，打開了花卉雜畫的興盛之道。並且，包含王翬本人在內的文人畫家，一邊吸收華北山水畫的手法，同時在肩負水墨彩色的江南山水畫和花卉畫的正統方面獲得評價，進而受到清朝宮廷任用，本圖正是位於這個原點的畫作，不僅在王翬本身的畫家生涯，在明代以前及清代繪畫史上也都可稱得上是劃時代里程碑般的傑作。（邱函妮譯）

插圖106-5 清
王翬、惲壽平 山水花卉圖冊

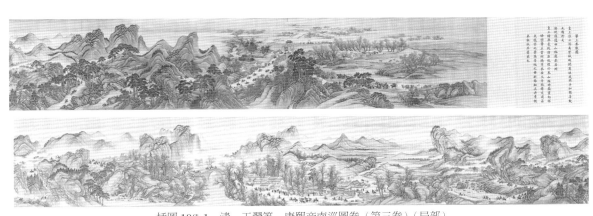

插圖106-1 清 王翬等 康熙帝南巡圖卷（第三卷）（局部）

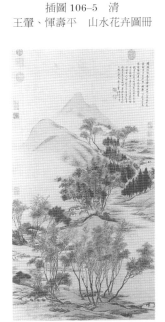

插圖106-6 清 王翬
仿趙孟頫江村清夏圖

插圖106-4 清
王翬 匡廬讀書圖

插圖106-3 清
王翬 倣王蒙秋山讀書圖

插圖106-2 清
王翬 富春大嶺圖

軸　清　一六九三年以後
紙本水墨淺設色　一五‧九×四‧七公分
台北　國立故宮博物院

王原祁（一六四二—一七一五）是累進至戶部左侍郎的顯赫士大夫畫家，並且供奉內廷，參與康熙敕撰之《佩文齋書畫譜》（一七〇八年）的編纂及《萬壽盛典》（一七一三年）木版畫稿的製作等，實質上也以宮廷畫家身分任官，因此他是爲蘇軾以來的理念帶來決定性質變的文人畫家。他與蔣廷錫、董邦達、錢維城、鄒一桂等宰相、大臣級的最高位階士大夫擔任宮廷文人畫家，成爲北宋以來長期持續的文人畫家與宮廷畫家對立的圖式能夠消除的開端。並且，自祖父王時敏以來培植的影響力，在他成爲宮廷文人畫家時更加強盛。婁東派畫家輩出，包含族弟王昱、曾孫王宸、嫡傳弟子黃鼎、外孫弟子王學浩、私淑王時敏的盛大士、黃鼎的弟子唐岱、黃鼎的弟子張宗蒼等承繼宮廷文人畫家身分者，人才輩出，壓倒虞山派，從清代中期至後期傳統中國山水畫結束爲止，支配了山水畫壇。

本圖如自題所述：「余癸西（一六九三年）歲遊華山，歷娑蘿、青柯二坪至回心石，日暮而返」，雖爲實景山水畫，但與將實際取得的視點加入圖中的王履《華山圖冊》〔圖版六三〕不同。王原祁是採用由娑蘿、青柯二坪俯瞰回心石，仰視西峰、南峰的理想視點，這點與謝時臣《華山仙掌圖》〔圖版八四〕相同，都是固守傳統山水畫的構成法。另一方面，如同五十餘件畫跋中超過半數是仿黃公望作品的《麓臺題畫稿》所明白顯示，王原祁繼承祖父王時敏，對黃公望的設色山水畫傾倒，但卻不像其祖父般忠實師法。本圖滿佈礬頭、卵石，雖說是仿巨然，但朱色的點線並非表現黃昏光線，而是秋山紅葉；天空和流水不使用藍和代赭，只是留白，也活用了紙本身的皴摺；這些皆未遵守江南設色山水畫的傳統。並且，本圖與自題中言及黃公望已佚失之淺絳山水畫《秋山圖》的《倣黃公望秋山圖》（一七一三年）〔插圖一〇七一〕，及《倣元四大家山水圖（四幅）》〔插圖一〇七二〕、《輞川圖卷》（一七一一年）〔插圖一〇七三〕等作品大致相通，因此可說是其個人式手法。

然而其個人風格，就像明代以前的情形，並未形成時代風格。與藍瑛相同，就算宣稱仿效某畫家的作品，以承襲該畫家著名擦皴技法的水墨設色來完成，藉此達到創造性模仿的極限，不，正因爲如此，即使是婁東派一派也未形成模仿性創造、創造性模仿的譜系，終究不過是擁有個人風格的畫家各自的人脈而已。如此說來，山水畫於清代前期已逐漸喪失創造時代風格的力量。（蔡家丘譯）

插圖 107-2　清　王原祁　倣元四大家山水圖（四幅）

插圖 107-1　清
王原祁　倣黃公望秋山圖

插圖 107-3　清　王原祁　輞川圖卷（局部）

108

吳歷 白傳渼江圖卷

卷 清 一六六一年
紙本水墨 三○·○×二○七·三公分
上海博物館

王時敏的弟子，與王翬是同學、同鄉、同年友人的吳歷（一六三二—一七一八），三十一歲時不僅喪母，也失去妻子，因而皈依禪宗與基督教，拋棄二子到各地流浪。五十歲以後，「出家」成為耶穌會教士，因其異於常人的經歷而為人所知。然而，其繪畫事業卻是極為正統的，就像設色的《秋景山水圖卷》（一六六三年）〔插圖一○八—一〕和水墨的本圖卷中可以窺見的，還有據傳繼七月製作本圖卷後，於十月以相同主題、相同題詩、並推測以近乎相同的構圖所繪製的設色《白傳渼江圖卷》（清·邵松年《古緣萃錄》另八），可知他是遵循同時追求設色、水墨兩者的江南山水畫傳統。而且，就像仿王蒙風格的重彩作品《秋景山水圖卷》、與（傳）趙令穰《秋塘圖》〔圖版一六〕以來的小景畫傳統有關連的淺設色畫作《湖天春色圖》〔插圖一○八—二〕、以中淡墨的墨面主體反映出米友仁水墨雲山圖的本圖卷、以及重視中濃墨的筆線，自稱學習自董源、巨然的《倣董巨二家山水圖卷》（一六八○年）〔插圖一○八—三〕等作品中可以看到的，吳歷在因襲古法的同時又超越古法，意圖迫近設色與水墨表現的界限。

以白居易《琵琶行》為主題，在吳歷「出家」不久前所製作的本圖卷，是送給因免職而四處雲游的好友許之漸的作品。白居易後來成為太子少傅，由於《琵琶行》序文中有云：「明年秋，送客盆浦口」，因比稱為《白傳渼江圖》又根據《琵琶行》的開頭一潯陽江頭夜送客，楓葉荻花秋瑟瑟」，也稱為《潯陽送客圖》。相同主題的先行畫作，例如仇英的《潯陽送別圖卷》〔插圖八三—六〕、文嘉的《琵琶行圖》〔圖版八六〕，作為將古代經典轉成繪畫的慣例，採用較古老手法的設色表現，顯得豐饒、多彩卻未必與主題相符，相對於此，本圖徹底運用水墨，當然要表現夜景，也清楚表現出人世間的無常，畫家和許之漸本人應該比誰都有更真實深刻的感受吧！亦即，卷首雖然有「白傳渼江圖」的自題，但對於「楓葉」和「荻花」，失去了傳統作品中可以期待的色彩，也沒有出現「舟船」。雲煙只在中、後景聚集，直挺的樹木與稍往左方傾斜的樹木互相交又，立於前景，最傾斜的兩株樹指向了接近卷尾時才出現的與主題相關的「主人」和「舟船」，一方面將畫卷形式的特性作最大程度的活用，一方面採取了簡潔的構圖，幾乎將所有的素材納入了連接畫面四邊中點所形成的菱形空間。結果，這廣漠而無色彩的山河，呈現出在此會面又馬上要別離的落魄之人的漂泊情懷，同時，也可以被理解成是漂泊者的心象風景。

那麼，在已經散佚的設色《白傳渼江圖卷》（一六六四年）〔插圖一○八—四〕一般，是以抑制的青、白冷寒色調為主體來表現的吧！（邱函妮譯）

所居住禪院的《興福庵感舊圖卷》（一六七四年）〔插圖一○八—四〕中所表現的無常感，或許是類似於描繪的

插圖 108-1 清 吳歷 秋景山水圖卷

插圖 108-4 清 吳歷 興福庵感舊圖卷

插圖 108-2
清 吳歷
湖天春色圖

插圖 108-3 清 吳歷 倣董巨二家山水圖卷

卷　清　一六七一年
紙本水墨淺設色　二四·二×一六八·二公分
京都國立博物館　上野有竹齋藏

惲壽平（一六三三─一六九〇），武進（江蘇省常州）人。曾向伯父惲向學習山水畫，雖曾受王時敏邀請，但最終只趕上其臨終之際與他握手（清·惲敬《南田先生家傳》《大雲山房文稿》初集卷三）。並且，據說惲壽平有感於王時敏臨終時亦同時在場的好友王翬的畫業卓越，而放棄山水畫（《國朝畫徵錄》卷中、《清史稿》藝術傳）。可是，惲壽平繼承了如南宋牧谿《芙蓉圖》〔插圖四三〕那般北宋文同以來的花卉雜畫傳統，以及如南宋於子明《蓮池水禽圖》（對幅）〔插圖一〇九-一〕、明呂敬甫《草蟲圖》（對幅）〔插圖九-二〕那般，在其故鄉常州（毗陵）自唐代以來的蓮池水禽圖和草蟲圖傳統，並且如《四季花卉圖冊》〔插圖九-三〕可窺見般，將創作集中在排除鳥、蟲的花卉畫，結果是促成族人惲冰、弟子馬元馭、徒孫馬荃、與元馭同輩的弟子蔣廷錫，以及華嵒、李鱓等人的出現，創造出清代花卉雜畫的時代風格，並引導畫類重心由山水畫轉換為花卉雜畫，是在清代佔有最重要歷史地位的畫家。

話雖如此，惲壽平山水畫的力量亦不可等閒視之。據畫跋所述，本圖係以贊助者兼友人的文人畫家唐宇昭所藏北宋惠崇的同題作品為基礎，贈予同為友人之文人畫家莊同生，雖屬於北宋以來具有山水式花鳥畫、花鳥式山水畫意味的小景傳統，但又非全然忠實。例如，以水墨沒骨法表現水禽，便不是依循如（傳）北宋趙令穰《秋塘圖》般，水墨山水、設色花鳥的原則。不如說是指向山水、花鳥尚未分化的唐代設色山水畫。最能清楚顯示這點之處，是從唐代《騎象奏樂圖》〔圖版二九〕至其師王時敏《倣黃公望山水圖》〔圖版一〇四〕為止始終如一的，以朱、丹、代赭等紅色系顏料表現的黃昏光線。一邊混入藍彩，一邊在後景遠山施加較淡的代赭，而在前景從地面至岩塊、樹木等處遍施較濃的代赭。而且，卷首的小樹在樹幹部分混融茶色和代赭，再者，二株柳樹以淡墨溼筆和濃墨乾筆描繪枝幹，以藍彩覆蓋在鉤勒的樹葉上，汀渚灌木的枝幹、樹葉均施加代赭等，因這些手法而可以巧妙區分出夕陽映照下紅葉不同程度的紅色。

只是，其手法最終在代赭色面造成微妙的層次變化，與運用沒骨色面對比的花卉畫手法相通。即使如《雜畫冊》〔插圖九-四〕和《山水圖冊》（一六八年）〔插圖九-五〕可見，惲壽平仍未放棄山水畫，不過就其與王翬合作《山水花卉圖冊》（一六七二年）〔插圖九-六〕時，已負責花卉圖之代赭來看，本圖卷可稱是傳達了畫家自身所持續嘗試，由山水畫往花卉雜畫之大轉換擴及清朝畫壇全體的寶貴作品。（蔡家丘譯）

插圖 109-1　南宋　於子明　蓮池水禽圖（對幅）

插圖 109-2　明　呂敬甫　草蟲圖（對幅）

插圖 109-3　清　惲壽平　四季花卉圖冊

插圖 109-6　清
惲壽平、王翬　山水花卉圖冊

插圖 109-5　清　惲壽平　山水圖冊

插圖 109-4　清　惲壽平　雜畫冊

110 維梅爾（Jan Vermeer） 台夫特一景

裱框　荷蘭　一六六○—六年前後
帆布油彩　九六×一一七·五公分
海牙　莫瑞泰斯皇家美術館

這是與中國山水畫對峙，代表歐洲風景畫的作品。畫作被認爲可能是從當時存在的建築物二樓某一室望出去的實景描寫，是依循該時期荷蘭風景畫的傳統；另一方面，廣佈在台夫特市街上方的雲朵，消失於畫面上端的左方雲朵中，覆蓋了在此岸交談某事的數名男女，而有如象頭的右方雲朵，則延伸至舊教會的尖塔上方。廣佈新教會左上方的雲朵，是一張幼兒的臉，這或許跟此作品從風格上所判定的創作年代同一時期內所發生的兒童死亡事件有關連吧！又或者，可以想像在這如同幼兒般的雲朵形狀中，充滿了對當初痛失其子的懊悔思念吧！雖然在曼帖那（Andrea Mantegna）的《聖賽巴斯帝安》〔插圖一一○—一〕中也有畫成騎士像形狀的雲，或是維梅爾本身的《小街》〔插圖一一○—二〕中也可見到獅子臉般的雲，但這未必是歐洲繪畫的普遍現象，而是與將如雲般山石置入表現中心的李成、郭熙都不同的畫家個人性視點所處理的非觀念性實景。倘若親臨當地，仍可看見如畫中那般至今尚存的新舊教會尖塔。它與從任何人都無法取得，因此任何人都難以替換的普遍性觀點來處理而形成的觀念性實景的李嵩《西湖圖卷》〔圖版三七〕不同，而是與張宏《棲霞山圖》〔圖版九五〕相通的作品。雖然畫中稍稍改變今日已經消失的時鐘塔門、鹿特丹門等地方位置，但油畫技何的表現極爲精緻。造於愼重地重複塗抹顏料，除了被視爲晚年作品的《信仰的寓意》〔插圖一一○—三〕、《坐在小鍵琴前的女子》〔插圖一一○—四〕等之外，在《睡覺的女孩》〔插圖一一○—五〕和《繪畫的寓意》〔插圖一一○—六〕屬於荷蘭風俗畫的作品中，也是一樣，與精巧細緻但不過於謹愼的歐洲 Pieter de Hooch 和 Gerard ter Borch 的作品不同，而是已經跳脫商品的範疇。

沒有文人畫概念的歐洲，爲何現今只留下三十餘件作品？被當作最多只有創作數十件左右的少產畫家，是如何得以出現的呢？

維梅爾（一六三二—一六七五）是個謎。其創作活動在得到相符的適當收入上，或準備好讓將來的歷史來評價上，絕不夠充分。普魯斯特（Marcel Proust）對於這個在繪畫史上長久被遺忘的畫家，很早就給予高度評價，他在《追憶似水年華》（第五篇·被囚之女）中，巧妙地使用本圖中的「廂房的黃色小壁面」，廣爲人知。甚至連視力惡化，對繪畫幾乎無法表示興趣的喬哀思（James Joyce）也購入其複製品，裝飾他在巴黎的自宅（Ellmann, James Joyce: A Biography, IV, Paris, 1926-1929）。代表二十世紀的兩位大作家也爲維梅爾著迷，時至今日，維梅爾與林布蘭（Rembrandt Harmensz van Rijn）仍然都是代表荷蘭繪畫黃金時代的稀有畫家，本圖也是寶貴的作品。（龔詩文譯）

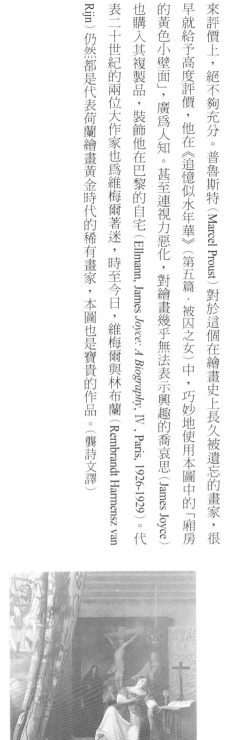

插圖110-3　維梅爾　信仰的寓意

插圖110-2　維梅爾　小街

插圖110-1　曼帖那　聖賽巴斯帝安

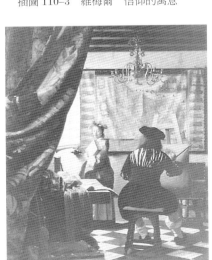

插圖110-6　維梅爾　繪畫的寓意

插圖110-5　維梅爾　睡覺的女孩

插圖110-4　維梅爾　坐在小鍵琴前的女子

八大山人　安晚帖（荊巫圖）

冊（一冊二十圖）　清　一六九四‧一七○二年
紙本水墨（本頁）　三一‧七×二七‧五公分
京都　泉屋博古館

八大山人（一六二六─一七○五），南昌（江西省）人。明宗室一員，二十三歲時遭逢明朝覆滅而出家，留下有法諱傳綮落款的習作《寫生冊》（一六五九年）〔插圖三一一〕等，五十多歲時還俗歸鄉。約過了六十歲之後，以八大山人為號，正式開始書畫家活動，是完成本帖與《花卉雜畫冊》（一六五九年）〔插圖三一二〕等中國繪畫史上劃時代創作的遺民畫家。關於其本名並無定論，本圖上極具特徵的八大山人署名，若將「八大」「山人」各看作一個字，頗類似「哭之」或「笑之」字意（《國朝畫徵錄》卷上），表達了遺民抑鬱的心情。雖然在人脈、地域上，他與正統派的四王吳惲站在全然不同的立場，但與惲壽平同樣都是引導花卉雜畫盛行，在清代佔有最重要歷史地位的畫家。

「拙規矩於方圓，鄙精研於彩繪。」這是北宋黃休復《益州名畫錄》中對於最高位階逸格的論贊，成為被記載於清張庚《國朝畫徵錄》卷上全卷開頭，超越卷上王時敏、陳洪綬、藍瑛和卷中王翬、惲壽平等畫家的八大山人傳記中的核心。其意旨毋寧在於未被引用的前後段落：「畫之逸格，最難其儔」，「筆簡形具，得之自然，莫可意表，出於意表」其過於簡化而跳脫商品範疇的特點，雖然與維梅爾相左，但兩人有共同本質。在韜晦這點上，與維梅爾相同，可推知八大山人故意地將宗室遺民的自身神祕化、商品化而更能追求到自由的畫境。

花卉雜畫冊性質強烈的本帖，相對於徐渭《花卉雜畫卷》〔插圖三一三〕等作品所達成的花卉雜畫奔放性格，就如〈蓮圖〉〔插圖三一四〕所見，乍看之下雖為潑墨畫風，但將墨面的位置決定在畫面一側，限制面積等，採取抑制的表現，為別開生面之作。然而，屬於山水畫的本圖，是在傳統式一水兩岸構圖的基礎之上，以中墨為重心，追求較細緻的非正統式植物、鳥類和魚類相輔相成〔插圖三一五〕，為畫冊帶來變化。並且，造型雖難以理解，但可以解釋是依循四時順序的作品，也有屬於水仙、蘭花等北宋以來花卉畫的主題，與徐渭不同；另一方面，由他嘗試如魚、鶉等傳統魚藻圖和花鳥畫的主題，也有屬於水仙、蘭花等北宋以來花卉畫的主題截然不同。反而是一方面為了守節而充滿文人抗拒現實利益的氣概，另一方面實際向本帖受畫者「退翁先生」道「晚安」，慰藉其就寢前的無聊，同時又為了「安晚」循環四季。可以同意本帖是具備以上雙重意義的花卉雜畫作品〔插圖三一六〕。（蔡家丘譯）

插圖111-5　清　八大山人　叭叭鳥圖（安晚帖其中一開）

插圖111-4　清　八大山人　蓮圖（安晚帖其中一開）

插圖111-1　清　八大山人（傳綮落款）　寫生冊

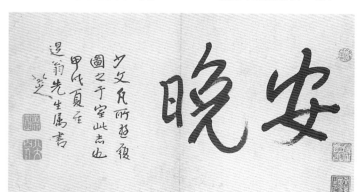

插圖111-6　清　八大山人　題字（安晚帖其中一開）

插圖111-2　清　八大山人　花卉雜畫冊

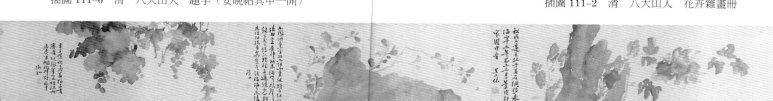

插圖111-3　明　徐渭　花卉雜畫卷（局部）

112

石濤　黃山八勝圖冊（鳴絃泉、虎頭岩圖）

紙本水墨淺設色（本頁）二〇．二×二六．八公分

京都　泉屋博古館

冊（一冊八圖）　清　十七世紀

石濤（一六四二─一七〇七），桂林（廣西省）人。幼年時逃離武昌並出家，之後輾轉漂泊於杭州、宣城、南京等江南各地，五十歲以後還俗，在揚州度過晚年。他與八大山人都是出身明朝宗室的遺民畫家，也可以算是從五代末北宋初的巨然及南宋末元初的牧谿以來，在時代轉換期登場，肩負其轉換的一位僧侶大畫家。不過，石濤比八大山人年輕許多，在中年四十多歲時曾謁見南巡途中的康熙皇帝，後來前往北京，留下與王原祁合作的《蘭竹圖》（九一年）〔插圖一三一〕。後期五十歲以後的巨作《廬山觀瀑圖》〔插圖一三二〕，可以認為是他親眼見到內府收藏的郭熙作品後，所獲得的成果，而他與八大山人對於清朝是否採取妥協態度，不只是二人年齡上的差距和遺民立場的不同而已。作為山水畫家的石濤，不得不繼承悠久且沉重的傳統，但作為花卉雜畫家的八大山人則未必如此，由此反映出這二人作為畫家的選擇和資質的不同，可如此來理解。

本冊及《黃山圖卷》（一六九年）〔插圖一三三〕，還有《廬山觀瀑圖》，都是與李嵩《西湖圖卷》〔圖版三七〕相同，標榜實景山水畫的作品，可以連結到由王履的《華山圖冊》〔圖版六三〕開啟先端的明清紀行文化潮流。並且，也是屬於此潮流歸結點黃山畫派的作品。在可以看到模仿性創造、創造性模仿已經走到盡頭的這個時期，雖然正統派也嘗試以實際的名山為主題，例如董其昌的《青弁圖》〔圖版九一〕及王原祁的《華山秋色圖》〔圖版一〇七〕，但石濤卻更忠實於實景。不過，與丁雲鵬在《玄扈出雲天都曉日圖》〔圖版八九〕中，將玄扈山（陝西省）和黃山（安徽省）天都峰畫於一圖中的本質相同，本圖與《黃山圖卷》等作品，都將稍微與白龍潭上游桃花源有點距離的鳴絃泉和虎頭岩置於一圖中，又將不可能投影在同一個二度空間立面的整座山脈群峰，整合在一個畫面內，一邊自由變換換山岳原本的位置關係，一邊合成黃山諸峰和景物，可說是將原本以多樣方式組合固定表現素材的傳統山水畫手法加以脫胎換骨。並且，使用白群和白綠等中間色，一方面是依循可以溯及（傳）趙伯駒《江山秋色圖卷》〔圖版二〇〕、或錢選《山居圖卷》〔圖版四四〕等設色山水畫的部分傳統，同時在不具有明確界限的色面之間，微妙地融合交涉，體現出色感在根本上的變化，也與將實景重新組合的嶄新手法相互對應。

從中期的《細雨虬松圖》（六八年）〔插圖一三四〕、後期的《黃山圖卷》（十二屏）（六八年）〔插圖一三五〕等基準作品，加上近年在日、中兩國陸續發現的作品，包括前期三十歲以前習作期的《山水圖》（六六年）〔插圖一三六〕，以及連接到後期老成期的中期過渡期作品《山水圖冊》〔圖版三五〕，可以更加明確地描繪出石濤畫業的輪廓。本冊可說是代表石濤中期成熟期的最精采傑作之一，也是中國山水畫史上劃時代的名品。（邱函妮譯）

插圖 112-6　清　石濤
山水圖冊

插圖 112-5　清　石濤　山水圖（十二屏）
（局部）

插圖 112-4　清
石濤　細雨虬松圖

插圖 112-2　清
石濤　廬山觀瀑圖

插圖 112-1　清
石濤、王原祁　蘭竹圖

插圖 112-3　清　石濤　黃山圖卷

紙本水墨淺設色　軸　清　一六六三年　三一·八×兩·四公分　京都　泉屋博古館

石谿（一六一二—一六七三以前），武陵（湖南省常德）人。行腳四方，中年以後活動於南京。與石濤並稱二石，加上八大山人、漸江，合稱四僧。他與還俗的石濤、八大山人不同，貫徹出家之舉，與漸江同為純粹的僧侶畫家。據傳其遺囑交代，圓寂後火葬，並將遺骨灑於長江沿岸南京北郊的燕子磯下《清畫家詩史》壬下）。他與石濤一樣，是貫徹設色山水畫創作的畫家。

本圖是贈與撰寫《石溪小傳》《清溪遺稿》卷二〇）的摯友程正揆，他也是留傳有《江山臥遊圖卷》〔插圖三二〕系列作品的士大夫畫家，正統派董其昌的弟子。由畫上自題可知，本圖是以報恩寺為主題：程正揆致力於重建該寺中頹圮的祖師殿，而石谿自己也住在寺院內的修藏社，校刻大藏經。雖然屬於所謂實景山水畫的作品，但與原寺所在位置的南京聚寶門（南門）和南郊雨花台（聚寶山）之間的實際地形，以及修復中的寺院實際狀況，背道而馳。毋寧說是依循可溯自描繪巍峨山容的（傳）荊浩《匡廬圖》〔圖版七〕的構圖，並直接以被視為郭熙某一弟子所作的北宋末南宋初《岷山晴雪圖》〔圖版一〇〕為基礎。雖說前景此岸的松樹與後景主山山麓側的山峰有所省略，但一邊以樹高比例進行空間深度的量化，一邊在略靠邊角景致的主山山腰配置了形成中心的寺院，以及在天空和水面適度刷染水墨，是其佐證。

另一方面，本圖描繪的是明代中期燒毀、康熙三年（一六六四）重建工程開始之前，包含正佛殿和天王殿（《聚寶山報恩寺圖》明·葛寅亮《金陵梵剎志》卷三一、《康熙》江寧府志》卷三一）在內的理想寺院面貌，於其中央配置明初以來的九層琉璃塔，具備了作為實景山水畫的最低限度條件。本圖繼承了過往例子中以廬山、岷山為主題，卻缺乏實景性的本質，這點與重新構築實景而具嶄新性的石濤相形之下，又更忠於傳統。像這樣結合實景與古典的理想實景山水畫，是程正揆也能認可的，可知已經成為兩人對繪畫的共識。本圖可謂清楚顯示中國山水畫的實景概念具有廣大範圍的範例。

不過，以代赭為主輔助性地佐以藍色為山容上色的作法，卻非來自水墨山水畫的《岷山晴雪圖》。正如仿效王蒙《具區林屋圖》〔圖版五四〕等閉鎖空間表現的《蒼翠凌天圖》（一六六〇年）〔插圖二三·二〕和《綠樹聽鸝圖》（一六六〇年）〔插圖二三·三〕所可見，這是石谿本身與設色山水畫傳統相關的手法。並且，遠山是以邊界明顯的模糊色面來表現，早於具有革新性的石濤，顯示二石的同時代性。本圖與石濤《黃山八勝圖冊》〔圖版一一二〕等作，同為流傳至今，見證實景山水畫於清初如何多樣開展的作品。（蔡家丘譯）

插圖 113-1　清　程正揆　江山臥遊圖卷

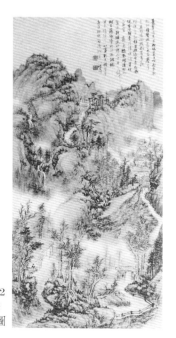

插圖 113-2　清　石谿　蒼翠凌天圖

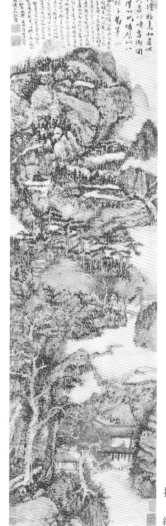

插圖 113-3　清　石谿　綠樹聽鸝圖

114 漸江 江山無盡圖卷

紙本水墨淺設色
卷 清 一六六一年
二六・五×五一・八公分
京都 泉屋博古館

漸江（一六一〇―一六六四），歙縣（安徽省黃山市）人。與父親、祖父一同移居杭州，明末時雖爲當地諸生（《方外友宏（弘）仁（漸江）論》《新安東關濟陽江氏宗譜》新傳），但入清後出家，以方外之士及遺民的身分生存下去。一方面喜好描繪故鄉黃山，一方面仿效元代畫家，成爲新安派的開端，位居查士標、戴本孝等人所組成的新安派的首席人物。他與石谿一樣，都是在時代變革期登場，對繪畫史產生重大貢獻的一位僧侶畫家。

本圖是漸江爲了友人吳慈蔭，以豐溪爲主題所製作的實景山水畫。吳慈蔭族居位在豐樂水右岸、歙縣西郊的豐溪（西溪南）；豐樂水發源自黃山南麓，從東南方東流至歙縣南郊，與新安江匯流。這件作品充分體現出漸江本人的特質，亦即，即使是描繪建築物等與人事相關的題材時，也將人物省略，限定表現素材。雖然使用淡彩，卻不是設色，而是以水墨爲基本，也限定造型素材，這一點毋寧說並非黃公望、王蒙風格，而是與倪瓚相通。而且，藉由局部濃淡一致的大片墨面所產生的對比，來描繪山容，這一點可以連繫到吳鎮；在墨面上慎重地堆疊淫筆與乾筆的線皴，表現塊量感，這一點也可以溯及文徵明和文嘉等人。還有，即使是施加淡彩，但在土坡等處只刷上代赭色，另一方面在遠山和松葉上施加藍色，這一點也可以連結到李唐、馬遠等人。漸江依循元末四大家、吳派文人畫、南宋院體山水畫的傳統，這是在《山水圖》[插圖一一四一]等作品中也都能看到的幾乎共通的特質。

如果將位於畫面後半中央平坦地的聚落當成豐溪，從它旁邊流過的河川便相當於豐樂水。不過，在其上游流域，約佔畫面前半四分之一，水平線上彷彿雲煙瀰漫的廣大水域並不存在，與實際上的地理並不一致。如果將這個卷首有著樹叢的此岸與遠山對岸的組合，看成是模仿文嘉的《琵琶行圖》[圖版八六]的話，不如說這個卷首地域乃是沿著長江往西南西方向二百餘公里的九江。反言之，這片水域，其實是指遠從黃山之西，然後向北、東流的長江，而綿延的山塊則是分隔黃山與長江的九華山等山系。豐樂水被描繪成有如從中央三座山峰所構成的黃山。因此，本圖與《黃山天都峰圖》（一六八〇年）[插圖一一四二]描繪黃山名勝五十景的《黃山山水冊》[插圖一一四三]、石谿《報恩寺圖》[圖版一一三]一樣，都可說是大膽開創出山水畫和實景山水畫二者之可能性的作品，這正是其友人湯燕生一邊在引首題寫「澄懷觀道」，標榜本圖乃是遵循宗炳所提倡之臥遊的作品，同時在後跋中卻道破本圖乃「江南之真山水，幻出於師之腕下而不窮」的緣由。（邱函妮譯）

等作品不同，並非將實際的地理濃縮畫出，而是將視點放在東北方，同時由北往南鳥瞰黃山及周邊全域，將黃山各景當作描繪對象，與石濤《黃山八勝圖冊》[圖版一一二]、石谿《報恩

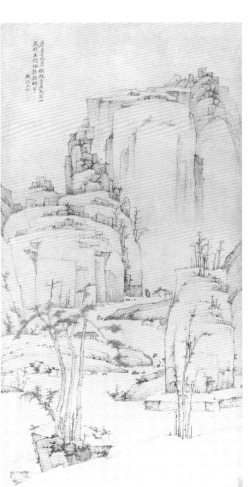

插圖 114-1 清 漸江 山水圖

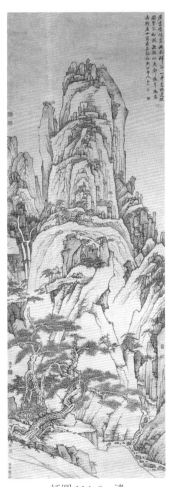

插圖 114-2 清
漸江 黃山天都峰圖

插圖 114-3 清
漸江 黃山山水冊
《支那南畫大成》卷一三著錄本

卷 清 一六六五年

紙本水墨淺設色 二五．二×三三．六公分

堪薩斯市 納爾遜美術館

將陶淵明《桃花源記》〔《陶淵明全集》〕轉成圖畫的《桃源圖》，如前文觸及的唐舒元輿〔錄桃源畫記〕可見，為具有悠久傳統的主題。就像「書法初宗董文敏〔其昌〕，晚乃變為米襄陽〔芾〕」〔《圖繪寶鑑續纂》卷二〕所展現的，畫家於別幅紙上以董其昌風格書寫〔桃花源記〕，與本圖卷相接作為題記。本圖卷運用唐代以來桃源圖的共通手法，與安堅《夢遊桃源圖卷》〔圖版六七〕、仇英《桃源圖卷》〔插圖二五一〕等，以及援用《桃源圖》手法的王蒙《具區林屋圖》〔圖版五四〕相同。

亦即，桃源鄉以外的空間，限於雲煙裊裊、桃花綻放的畫面卷首開始約三分之一，以及再往卷尾方向約三分之一的遠山上和卷尾僅有的一小片天空，擴大了看起來不應該狹隘的鄉內空間，使觀者有親近之感。關於人物，誤入桃源鄉的漁夫與仇英筆下人物相同，持著棹，不只是衣服下襬短且只穿著褲子。衣紋線是在乾筆上重複疊加溼筆。村人衣服下襬長而略露腳，僅以乾筆鉤勒。而且，視點的設定是鄉外的較近較低，鄉內的則較遠較高，顯示桃源鄉與「人境」的區別，這點遠遠凌駕以往例子。

「雞犬相聞」的犬，可以看到只在漁夫與村人邂逅的場面出現一次，雞則至卷尾都沒有畫出，以具體描寫至記文中段的「設酒殺雞作食」為結束。主人翁陶淵明本身和漁夫登場數次，與李在、馬軾、夏芷的《歸去來分圖卷》〔圖版六六〕，和傳為仇英所作的一系列《桃源圖卷》等都不同，不是以逐字逐句表現記文內容為目標。不過，以淡墨溼筆的面為基礎，刷染代赭、石綠，略施中濃墨乾筆的皴線，構成大墨面乃至色面的處理方式，是同時消化了吳鎮、倪瓚的筆墨法與黃公望、王蒙的設色法兩者，於抑制的水墨上突顯豔麗的色彩，形成古典主題的象徵，為《桃源圖》中的傑作，亦是畫家自身畫業中的代表名品。

查士標（一六一五—一六九八）休寧（安徽省黃山市）人。明末諸生，然不仕清朝，專心於書畫創作。被稱是「其畫以天真幽淡為宗」〔《圖繪寶鑑續纂》〕，雖與漸江同列為「新安四家」，但如文獻所傳：「性疏懶嗜臥，或日晡而起，畏接賓客，蓋有託而逃焉」〔《國朝畫徵錄》卷上〕，並不偏好描繪黃山等實景山水畫，而是如《仿黃公望富春勝覽圖》（一六七○年）〔插圖一五二〕、仿效沈周的《雲容水影圖》（一六八一年）〔插圖一五三〕等一般，追求傳統山水畫創作。並且，其流寓揚州（江蘇省）這點，為新安派中之異數，毋寧可稱作是日後揚州八怪的先驅。（蔡家丘譯）

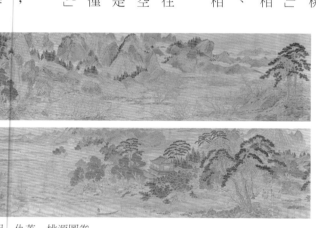

插圖 115-1 明 仇英 桃源圖卷

插圖 115-3
清 查士標
雲容水影圖

插圖 115-2
清 查士標
仿黃公望富春勝覽圖

116
戴本孝 文殊院圖

絹本水墨淺設色
軸 清 十七世紀
一八一·○×五二·三公分
伯明罕 思華收藏

被列入新安派的戴本孝（六三一—六三），實際上是以較北方的出身地和州（安徽省和縣）及附近的南京（江蘇省）為中心，輾轉於各地。他與性格「疏懶」的查士標不同，積極地到處旅遊，據傳其「性情高曠。嘗與友人夜談華山之勝，晨起即樸被往遊」（《清畫家詩史》乙上），黃山（安徽省）不用提，他還到處去了西嶽華山（陝西省）、東嶽泰山（山東省）、北京、蘭州（甘肅省）等中國各地。作為黃山畫派的畫家，戴本孝與漸江、及下一個將舉出的梅清，都比石濤年長許多，知相較於傳統山水畫，他更將重心放在實景山水畫，是形塑新安派乃至黃山畫派典型的遺民畫家。

據他自稱：「余畫生平所歷名山」（《杖頭高秋圖自題》六八年，《神州大觀》續編第六集著錄本），可

戴本孝根據實際造訪南京等都市和實際存在的山岳等經驗，製作具有獨特型態感覺的作品，這一點與一邊貫徹傳統山水畫，同時具有明快個人風格的龔賢、樊圻相同，也與金陵（南京）八家相通。實際上，在他中期的《蓮花峰圖》（六七年）〔插圖二六一〕和後期的《寒林圖》（六八○年）〔插圖二六二〕中，山塊和樹木的輪廓相對強勁，山腳拉長而折角圓緩的梯形岩塊重疊，這種可以追溯至巨然的手法，雖然更加明確，然而如文獻所云：「山水善用枯筆」（《清畫家詩史》），到晚期的本圖及《倣倪瓚十萬圖》〔插圖二六四〕，從前期的《山水圖》（六六四年）〔插圖二六三〕中將實景本身重新構圖，被岩窟環抱的茅屋等，將這類根據黃山和華山實景的素材援用至傳統山水畫中，也成為石濤在《黃山八勝圖冊》〔圖版一一二〕、《黃山圖卷》〔插圖二三三〕中將實景本身重新構圖的先驅性嘗試。而且，往上伸展的山塊，本圖與形式材質相同，尺寸也大致相同，由《雲谷圖》、《晃谿圖》、《湯源嶺圖》、《後海圖》所組成的《黃山四景圖》〔插圖二六五〕及《蓮花峰圖》〔插圖二六六〕為連幅畫作，推測原本應該是由蓮花峰、天都峰及其間的文殊院等形成六屏，再加上包含光明頂的黃山三大主峰及其周邊景色，形成十二屏。這組作品並非如同王履或戴本孝自己的《華山圖冊》〔插圖二六七〕那般的小品。元、明以後，在文人畫壇已經消失許久的障壁畫性質，經由文人畫家之手，以擴大實景山水畫之可能性的形式加以復興，這與先前提及蕭雲從的太白樓壁畫相同，雖然具有職業性格，然其所代表的歷史意義，不能不說是十分巨大的。這種障壁畫般的性質，戴本孝未必獲得充分評價，此後從清代到現代，一直持續地被繼承。雖然從傳統的角度，戴本孝未必獲得充分評價，但隨著近年明清繪畫史研究的進展，其高度的造型性也被重新再評價。（邱函妮譯）

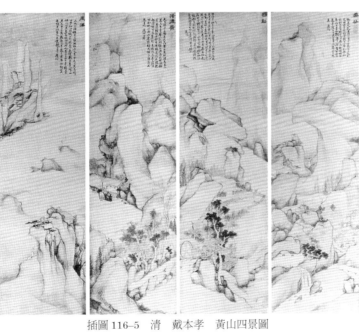

插圖116-6 清 戴本孝 蓮花峰圖

插圖116-5 清 戴本孝 黃山四景圖

插圖116-3 清 戴本孝 山水圖

插圖116-1 清 戴本孝 蓮花峰圖

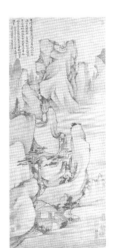

插圖116-7 清 戴本孝 華山圖冊

插圖116-4 清 戴本孝 倣倪瓚十萬圖

插圖116-2 清 戴本孝 寒林圖

117 梅清 九龍潭圖

軸 清 十七世紀
紙本水墨淺設色 九二·〇×四三·五公分
克利夫蘭美術館

梅清（一六三三—一六九七），宣城（安徽省）人。與長駐同地的摯友石濤一樣，不，是比石濤有過之而無不及，始終親近且持續描繪黃山，說是現存作品均與其相關亦不爲過，成爲黃山畫派中心的文人畫家。然而，其手法無論在用色或構圖方面，都與石濤的斬新手法相異；在追求實景山水畫的同時，堅持沿襲傳統手法，可追溯到依據各種仿古風格描繪實景的上一世代蕭雲從的《太平山水圖畫冊》（插圖一〇三—四）。並且也與學習上述該書、以我國（日本）各地實景爲對象，創造出「眞景山水圖」的江戶南畫家相通。

本圖描繪對象乃是源於天都峰、堪稱黃山最壯麗的九段瀑布和深潭的其中部分景致，皴法是運用承襲自郭熙的王蒙皴法。以紙的纖維浮現可見的程度，擦染淡墨與淡黃土色，再以中淡墨的面性線條重複皴擦，表現如雲般的岩石塊暈；另一方面，在局部反覆運用前濃後淡的作法，強調景深，同時從前景到後景，有如柳樹的枯木高度逐漸遞減，予以計量化表現，這些手法毋寧是承襲了超越王蒙的郭熙《早春圖》（圖版一）的本質。而且，畫中三種闊葉的形狀，可以連繫到范寬《谿山行旅圖》（圖版一一）中的闊葉，而遍佈岩塊叢生的雜草則可以連繫到（傳）南宋李唐《江山小景圖卷》（插圖一一七一）中的雜草，是忠於宋代華北系山水畫的手法；另一方面，《黃山十九景圖冊》（一六三年）中的〈五老峰圖〉（插圖一一七二）正如梅清自題：「石濤和尚從黃山來，曾寫數冊見示，中間唯五老峰最奇」，是運用以米芾、米友仁爲基礎的石濤設色風格。〈喝石居圖〉（插圖一一七三）根據「石公粉本也」之題，是依循以郭熙爲基礎的構成，消化了南北方的傳統性、當代性畫風。這是我們能夠從他模仿荊浩、李成、馬遠、黃公望、沈周等人，貫徹創造性模仿的《倣古山水圖冊》（一六九〇年）（插圖一一七四）中，明顯看出他作爲傳統山水畫家的側面原因。

本圖與《黃山十九景圖冊》中同名的一頁（插圖一一七五）在畫面、形狀的大小、長寬有所不同。並且，若是從《西海千峰圖》（一六九五年）（插圖一一七六）色彩亦非青色而是以黃色爲基調，不過採取大致相同的構圖與題詩。也與《黃山十九景圖冊》中一頁（插圖一一七七）具有同樣構圖與相同題詩看來，其畫業與石濤《黃山八勝圖冊》（圖版一一二）、石谿《報恩寺圖》（圖版一一三）、漸江《江山無盡圖卷》（圖版一一四）不同。總而言之，本圖包含了如米友仁在受限定的畫面構圖中嘗試多彩山水畫表現的《雲山圖卷》（圖版三），以及李唐《山水圖（對幅）》（圖版三一）等的手法，將實景山水畫納入傳統山水畫的系譜，影響甚至及於我國（日本）南畫家，現今可稱得上是開啓如此一大可能性的作品。（蔡家丘譯）

插圖 117-1 （傳）南宋 李唐 江山小景圖卷

插圖 117-6 清 梅清 西海千峰圖

插圖 117-5 清 梅清 黃山十九景圖冊（九龍潭圖）

插圖 117-7 清 梅清 黃山十九景圖冊（西海千峰圖）

插圖 117-4 清 梅清 倣古山水圖冊

插圖 117-3 清 梅清 黃山十九景圖冊（喝石居圖）

插圖 117-2 清 梅清 黃山十九景圖冊（五老峰圖）

118　龔賢　千巖萬壑圖

軸　清　十七世紀
紙本水墨　八二.四×一○○.三公分
蘇黎世　里特堡博物館

龔賢（一六一○—一六六九），崑山（江蘇省）人。身為包含樊圻（插圖一一八—一）、高岑（插圖一一八—二）、鄒喆（插圖一一八—三）、吳宏（插圖一一八—四）等人在內的金陵八家之首。一方面消化從五代、北宋巨嶂式山水畫到南宋院體山水畫、元末四大家、明代吳派、浙派為止多樣的傳統，同時以創新為目標，活動於南京。他也是代表清代的山水畫家之一。與新安派不同，龔賢基本上不描繪實景山水畫，如同「畫筆得北苑（董源）法」所云，就貫徹傳統山水畫這一點，幾乎是金陵八家全體共通。龔賢受到同時代的文人士大夫暨書法家周亮工、畫家程正揆的高度評價，作為在野的職業文人畫家，可謂相當多產，現存畫作也不少。然而，當他過世時，卻貧窮得連葬禮都無法舉行，據傳是由與石濤、戴本孝亦有交友關係，兼有劇作家與士大夫身分的贊助者孔尚任來處理他的後事。

以立軸大幅作品居多的龔賢，本圖雖然是他比較少見的中期橫長小品，但在親眼看到畫作時，始可理解其具有寬廣的空間。不過，其空間如同羅天池在題跋中所稱：「用筆仍法北宗之一派耳」，毋寧說是較接近唐代式的小斧劈皴，與江南系山水的披麻皴不同。一邊運用接近面的短線皴來描繪，同時又遍佈畫面整體的苔點，是出自高克恭的《雲橫秀嶺圖》（圖版四三），有圓渾感的山容是根據（傳）董源《寒林重汀圖》（圖版二），有稜角的山容是根據（傳）巨然《蕭翼賺蘭亭圖》（圖版一二）。畫面上追求無限遠的空間表現來自董源，藉由山容封閉空間的手法則是來自巨然。並且，沒有人跡卻有茅屋，這是依循李唐《萬壑松風圖》（插圖一九三）及倪瓚《容膝齋圖》（圖版一）中山頂呈現怪物般的樣貌，由此可見龔賢併用了華北、江南兩種山水畫的手法。中央三角形岩塊中可以看到類似人臉的呈現，不外是承襲郭熙《早春圖》（插圖一九二）及倪瓚《容膝齋圖》（圖版一）源《寒林重汀圖》（圖版五三）中左右對稱的中景雙丘，看起來有如水中生物的臉，也是承襲董源。然而，本圖並沒有像郭熙那般，配置了可作為空間距離指標的同種類樹木，也與隨著前景往中、後景推移而遞減樹高的董巨不同，這些都形塑出龔賢的本質，亦即一邊依據傳統，卻又在其中產生齟齬，而這也是他的作品中飄散著一股寂寥感的主因。龔賢立於中國山水畫史的歸結點，並成為其創造核心。茅屋和樹木等孤立於無人荒野，正是因為其所在位置的空間遠遠大於李唐和倪瓚的緣故。

以上是貫穿龔賢前期的《倣董巨山水圖》（一六五○年前後）（插圖一一八—五）、以及後期的《雲峰圖卷》（一六七四年）（插圖一一八—七）《溪山無盡圖卷》（一六六一年）（插圖一一八—八）的本質，也是金陵八家作品中或多或少可以找到的本質，而這也是龔賢作為金陵八家首要人物的原因。（邱函妮譯）

插圖 118—6　清
龔賢　山水圖冊軸裝

插圖 118—5
清　龔賢
倣董巨山水圖

插圖 118—4　清
吳宏　柘溪草堂圖

插圖 118—3　清
鄒喆　雪景山水圖

插圖 118—2　清
高岑　秋山萬木圖

插圖 118—1
清　樊圻
茂林村居圖

插圖 118—7　清　龔賢　雲峰圖卷

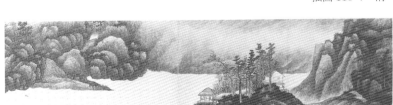
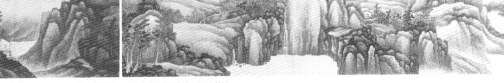

插圖 118—8　清　龔賢　溪山無盡圖卷（局部）

軸 清 十七世紀
紙本水墨 二○八·三×七五·五公分
斯德哥爾摩 遠東古物博物館

法若眞（一六一三─一六六六），膠州（山東省）人，歷任安徽布政使（民財政長官），是一位因喜愛黃山而以黃石或黃山爲號的士大夫畫家（清·法若眞編，法輝祖校訂《黃山年略》）。不過，他雖留下了以號爲名的詩集《黃山詩留》，但其實是從未畫過黃山實景的傳統山水畫家，不列名黃山畫派之中。

本圖無紀年，但因爲有《樹梢飛泉圖》（一六六七年）〔插圖一一九一一〕、《層巒疊嶂圖》（一六六六年）〔插圖一一九二〕、《山水圖》（一六六三年）〔插圖一一九三〕等大致相同構圖的系列作品，因此可考慮爲其晚年同時期作品。上述作品的樹木畫法均是以沒骨描繪闊葉，以鈎勒表現樹幹。之所以並非所謂的無根樹，是大畫面的緣故。此作品的樹木風格。可以看到多少有一些枯枝，雖說與《雲山圖卷》相同，但表現素材比米友仁更加受限，畫中未見人物不用說，連茅屋也沒有。此點亦超出龔賢《千巖萬壑圖》〔圖版一一八〕，但並未伴隨寂寥感，這是因爲全山有一股雲氣上昇，山塊也彷彿在上昇那般的動勢。並且，與其他大致同構圖作品不同的是，畫面幾乎不留空白，連自題的空間也沒有，山塊充滿著直欲超出畫面上部般的上昇感。雖然是稍顯折角狀的皴法，但屬於模仿作爲「畫石如雲」法典型的郭熙《早春圖》〔圖版一〕之氣的表現，整體而言，可理解爲折衷郭熙與米友仁手法的作品。

然而，相對於其他畫中闊葉樹的樹叢是配置於全景，本圖後景則不見闊葉樹叢。中景樹木的根部隱沒於雲煙中，似乎不將空間深度量化，表現曖昧。實際上，前、中景的樹叢和皴法一邊基於前濃後淡的原則，後景一邊再度運用濃墨凸顯上部的山塊，創造出如石壁般的山容。另一方面，樹葉和岩石皴法，靈活運用了在淡、中墨還未乾透之前加上濃墨所產生出的自然的墨量。像這樣不限於山水表現，也追求素材美感效果的構成法與筆墨法，在不跳脫傳統的範圍中，達到最佳調和。

構圖是依循《騎象奏樂圖》〔圖版二九〕和（傳）荊浩《匡廬圖》〔圖版七〕以來傳統的一水兩岸構圖。並且，在《樹梢飛泉圖》、《層巒疊嶂圖》與《山水圖》等同類型構圖中探求相異而多樣表現的可能性，這點不只是忠實於《雲山圖卷》中所見的米友仁手法，也遵守傳統。這種傾向從皴法、樹法依循浙派、建築物依循吳派的初期作品《雪室讀書圖》（一六四三年）〔插圖一一九四〕開始，到追隨吳派的晚期作品《雪景山水圖卷》（一六六○年）〔插圖一一九五〕爲止，始終一貫。本圖可謂其折衷華北、江南兩種山水畫傳統，是其晚年系列創作中獲致最透徹成果的最晚年代表作。（蔡家丘譯）

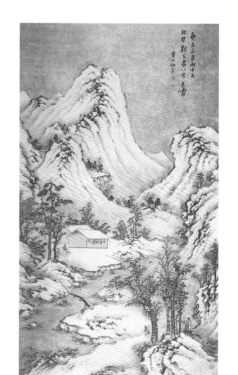
插圖 119-4 清 法若眞 雪室讀書圖

插圖 119-3 清 法若眞
山水圖《支那名畫寶鑑》著錄本

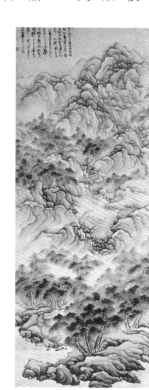
插圖 119-2 清
法若眞 層巒疊嶂圖

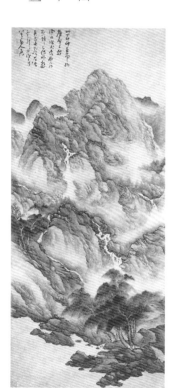
插圖 119-1 清
法若眞 樹梢飛泉圖

插圖 119-5 清 法若眞 雪景山水圖卷

120

黃鼎　群峰雪霽圖

絹本水墨淺設色
二八○．三×六六．八公分
台北　國立故宮博物院
軸　清　一七二九年

黃鼎（一六六○—一七三○），雖是虞山（江蘇省常熟）人，卻跟王原祁習畫，並曾私淑王翬（《清史稿》藝術傳），是屬於婁東派的在野職業文人畫家。雖然據說他「性好遊覽，足跡幾半天下」（清·魚翼《海虞畫苑略》），現存有《金陵四十景圖冊》（一六九八年）〔插圖一二○-一〕等作品，但其作為實景山水畫，忠實於吳派以來的傳統，也沒有凌駕黃山畫派。其特長在於他與王翬的弟子，亦是虞山派後繼者的楊晉，同為正統派中的正統派，即婁東、虞山兩派第二世代的中心性存在。他在許多畫作中一邊繼承各式各樣的傳統，一邊展開創造性模仿及模仿性創造，例如，可以看出受到文嘉影響的《漁夫圖》（一六九八年）〔插圖一二○-二〕、仿效董其昌的《溪橋林影圖》（一七二三年）〔插圖一二○-三〕、

根據倪瓚的《容膝齋圖》構圖及使用其師王原祁皴法的《山水圖》（一七一五年）〔插圖一二○-四〕、依循王翬模仿王蒙的《夕照疏林圖》〔插圖一二○-五〕，甚至於據稱是臨寫北宋宮廷畫家勾龍爽作品的《醉儒圖》〔插圖一二○-六〕等。雖然據稱他「杖履所歷，凡詭奇、殊絕之狀、一一寄之於筆。前人粉本中所未嘗有也」，但也被評為「其臨摹古人，咄咄逼真，而於黃鶴山樵（王蒙）法為尤長」（《國朝畫徵錄》卷下），因而成為收藏家兼士大夫畫家宋犖家中的常客，不可否認，他學習古畫的成果比起旅遊所得更加受到重視。

本圖是改編（傳）許道寧的畫卷《秋江漁艇圖卷》〔圖版二二〕構圖的一部分，具有在清代復興的障壁畫性質的畫軸，也是畫家最晚年的畢生巨作。亦即，許道寧畫卷約略中段處聳立主山，本圖採用了從面對這座主山的右方山麓開始，經過主山左邊的溪谷，到相鄰小山右邊的山麓為止的部分，然後將其往直方向大幅拉長，然後反轉配置。一方面適當加減素材，本圖前景也是將許道寧畫卷首部分往橫向同樣大幅拉長，同時，平地上高大的樹木及稜線上形狀如廢屋柱子般的枯木，又依樣承襲了許道寧畫卷。本圖將許道寧畫卷中杳無人跡的樓閣之外，僅有極少數漁夫和旅人所點綴的蕭條秋景，轉變為配置了旅人聚集之熱鬧聚落、人事要素加強的多景，構築出與人物等極小化的小畫面畫卷全然不同的大畫面。

雖然王翬、王原祁不製作障壁畫形式的大幅畫作，但是卻成為弟子張宗蒼等第三世代以後的宮廷文人畫家通例，本圖可說是開創了婁東派障壁畫式大幅製作的紀念碑般的作品，也顯示出《秋江漁艇圖卷》在繼大收藏家耿昭忠（根據鑑藏印可知）之後，轉入宋犖或黃鼎周邊未經確認的收藏家手中的可能性。（邱涵妮譯）

插圖 120-1　清　黃鼎　金陵四十景圖冊

插圖 120-6　清　黃鼎　醉儒圖
插圖 120-5　清　黃鼎　夕照疏林圖
插圖 120-4　清　黃鼎　山水圖
插圖 120-3　清　黃鼎　溪橋林影圖
插圖 120-2　清　黃鼎　漁夫圖

袁江、王雲　樓閣山水圖屏風

屏風（八曲一雙）　清　一七二〇年
金箋設色　二六‧〇×四〇‧〇公分（各圖）
京都國立博物館

袁江（？—一六九一—一七四六—？）爲江都（江蘇省揚州）人。較年長的王雲因爲得到黃鼎贊助者宋犖的推薦，而受康熙皇帝賞賜（清‧楊宜崙《高郵州志》卷一〇‧方伎‧王石傳），在後繼的雍正年間（一七二三—一七三五）據傳曾任祗候的袁江（清‧張庚《國朝畫徵續錄》卷上）或許亦是因此機緣而被召入宮廷。

然而，一如描繪揚州及其近郊名園的袁江《東園圖卷》（一七一〇年）〔插圖一二一‧一〕和王雲《休園圖卷》（一七二〇年）〔插圖一二一‧二〕所顯示，兩人不但作爲宮廷畫家，更以職業畫家身分，以揚州爲中心四處活動。特別是袁江也創作《醉歸圖》〔插圖一二一‧三〕等人物畫和《花果圖卷》〔插圖一二一‧四〕等花卉雜畫，是創作領域廣泛的畫家。最初其專長在於山水畫，雖然被稱爲清代第一界畫名手，但現存界畫作品中，從最早達到高完成度的《唐懿德太子墓墓道東壁闕樓圖壁畫》〔插圖一二一‧五〕已幾乎全部被改裝爲連幅形式，仍保有本來作爲屏風的畫面形式。並且，各屏背面均有揚州人袁謀正所書的北宋歐陽修的名文《醉翁亭記》，以及揚州八怪之一高翔的父親高玉桂所書的《書錦堂記》〔插圖一二一‧六〕，亦是作爲書屏的寶貴作品。

袁江、王雲合作的本圖，相對於構圖相似的袁江《山水圖（八幅）》（一六八年）〔插圖一二一‧五〕以來，比傳統山水畫的結束更早一步。長久延續的界畫歷史，到其外甥袁耀等人時便中斷，

再者，現存山水作品中屬於同一系譜，將元代李郭派山水與精緻樓閣並存一圖的例子，可上溯到李容瑾《漢苑圖》〔圖版五〇〕，而山容表現更直接的前例，可舉將型態單純化爲幾何學形式的明末吳彬《溪山絕塵圖》〔插圖九七〕，和藍瑛《莵目喬松圖》〔圖版九八〕等作。

前者採取對角線構圖，運用斧劈皴系拉長筆觸的皴法，承襲南宋院體尤其是李唐的風格。如唐代裴度別莊「綠野堂」之題，描繪士庶男女聚集的世俗春景。後者以唐代三山構圖爲基礎，皴法依循明代浙派，特別是戴進混合夏珪、唐棣的皴法，描繪幾乎只有男性神仙聚集的秋景，創造出作爲屏風的對稱性與非對稱性。滿是曲折的山容則是運用李成、郭熙的「畫石如雲」法。

同樣的例子還有前輩同鄉李寅的《蜀山夢遊圖》（一六九一年）〔插圖一二一‧七〕、袁耀《阿房宮圖》（一七四〇年）〔插圖一二一‧八〕等諸多作品。以被稱爲袁派的袁江、袁耀等爲中心，形成一群最有組織地創作回歸唐宋山水畫、具障壁畫性質作品的畫家。（蔡家丘譯）

插圖 121-2　清　王雲　休園圖卷（局部）

插圖 121-1　清　袁江　東園圖卷

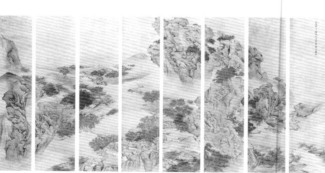

插圖 121-4　清　袁江　花果圖卷

插圖 121-7
清　李寅
蜀山夢遊圖

插圖 121-5　清　袁江　山水圖（八幅）

插圖 121-3　清
袁江　醉歸圖

插圖 121-8　清
袁耀　阿房宮圖

插圖 121-6　清　袁謀正　醉翁亭記　清　高玉桂　書錦堂記

122　郎世寧　百駿圖卷

絹本設色
台北　國立故宮博物院

卷　清　一七二八年
縱九四·五×長七七六·二公分

郎世寧（一六八八—一七六六），米蘭人，本名為朱塞佩·伽斯底里奧內（Giuseppe Castiglione）。雖然他以耶穌會傳教士的身分來到中國，卻被禁止傳教，反而以宮廷畫家的身分，侍奉了康熙、雍正、乾隆三位皇帝。晚年主導了圓明園西洋樓〔插圖一二二—一〕的建設（一七五一—一七五九年），以及《平定準部回部得勝圖冊》〔插圖一二二—二〕銅版畫底稿（一七六五·六年）的製作。此外，從壯年到中年時期，曾經繪製了慶祝雍正皇帝即位的《聚瑞圖》〔插圖一二二—三〕、連同乾隆皇帝及其皇妃肖像的《心寫治平圖卷》〔插圖一二二—四〕，以及網羅臣下進獻給乾隆皇帝的名犬的《十駿犬圖》（十幅）〔插圖一二二—五〕等作品。一邊以各種方式折衷中國、歐洲兩種不同繪畫的手法，一邊率領有繪畫基礎的傳教士，以及隸屬如意館等機構的宮廷畫家，掌握中國繪畫傳統分類中的山水、人物、花鳥、畜獸全體，並成為冷枚、陳枚、丁觀鵬等人的先驅，構築了清朝宮廷繪畫的風格。他與唐代被認為傳入了彩色陰影法、出身西域的畫家尉遲乙僧，以及元代創作出《雲橫秀嶺圖》〔圖版四三三〕等畫，將米法山水畫運用於大畫面，固定為中國山水畫傳統，且有著維吾爾祖先的元代畫家高克恭一樣，都是對中國繪畫帶來新發展的外來畫家，他也是引導出中國畫家逆向前往歐洲與日本留學這個近現代繪畫史轉變的大畫家。

本圖是展現出郎世寧人物畫、畜獸畫及山水畫技法的巨作。他一方面遵循（傳）唐代韓幹《照夜白圖卷》〔插圖一二二—六〕、北宋李公麟《五馬圖卷》〔插圖一二二—七〕、南宋龔開《駿骨圖卷》〔插圖一二二—八〕等，在抽象空間放置馬身的悠久畫馬傳統，一方面也仿效（傳）李公麟《臨韋偃牧放圖卷》〔插圖一二二—九〕等作品，將馬放置於具體空間。不過，與後者不同，本圖將視點設定在較低位置，約畫面三分之二高度，並以可以明確顯示肥馬、瘦馬之不同的程度，接近馬匹而加以描繪，這一點可以連結到烏切羅（Paolo Uccello）《聖羅曼諾戰役（The Battle of San Romano）》（三連作）（一四三五—一四五七年）〔插圖一二二—一〇〕等將馬匹放大表現的歐洲繪畫傳統。實際上，水面和天空皆刷上淡淡的藍彩，也使用了非常淡的朱色，從卷首到卷尾，彷彿光線從右斜後方照進來般地一貫施加陰影，這除了是在表現可以看到枯葉與落葉的秋天黃昏時刻的光線之外，即使遠山也染上赤色，是在郎世寧對於保持原本顏色的中國繪畫技法與歐洲繪畫明暗法兩者都能運用自如的本圖中，不外是因為他特別忠實於歐洲繪畫傳統的緣故。

在大約同尺寸的畫稿〔插圖一二二—一一〕上，畫家用筆描繪，同時區分出樹草和人馬的線描粗細，屬於完成品的本圖，一邊繼承了這一點，同時卻更接近歐洲風景畫。另一方面，這一點可以連繫到屬於白描畫的《五馬圖卷》〔插圖一二二—七〕上。無論是畫稿或完成品，都清楚體現出郎世寧以多樣方式折衷中國與歐洲畫法的創作本質。（邱函妮譯）

插圖 122-9　（傳）北宋 李公麟　臨韋偃牧放圖卷（局部）

插圖 122-10　義大利 烏切羅　聖羅曼諾戰役（三連作）（局部）

插圖 122-6　（傳）唐 韓幹　照夜白圖卷

插圖 122-7　北宋 李公麟　五馬圖卷（局部）

插圖 122-8　南宋 龔開　駿骨圖卷

插圖 122-4　清 郎世寧　心寫治平圖卷（局部）

插圖 122-5　清 郎世寧　十駿犬圖（蒼猊）

插圖 122-1　清 圓明園東長春園西洋樓圖冊（大水法圖）

插圖 122-2　清 郎世寧繪底稿 平定準部回部得勝圖冊（鄂壘扎拉圖之戰圖）

插圖 122-3　清 郎世寧　聚瑞圖

插圖 122-11　清 郎世寧　百駿圖卷畫稿（局部）

123 錢維城 樓霞全圖

軸 清 一七六○年

紙本水墨淺設色

三四·六×六六·五公分

台北 國立故宮博物院

踵繼王原祁的宮廷文人畫家中，亦位居宰相、大臣級等最高位階的士大夫畫家們，在山水畫方面，與較爲職業性的畫家唐岱〔插圖一二三—一〕、張宗蒼〔插圖一二三—二〕等人，一同堅持南宗畫正統，綻放傳統山水畫的最後光芒；另一方面在花卉畫方面，將惲壽平的花卉畫視爲清朝時代風格，開啓了此畫類於近代盛行之道路，主導畫壇直至清代後期爲止。代表性畫家有花卉畫家蔣廷錫〔插圖一二三—三〕，山水畫家董邦達〔插圖一二三—四〕、戴熙〔圖版一三四〕，兼擅花卉、山水畫的鄒一桂〔插圖一二三—五〕、錢維城〔一七二○—一七七二〕等人。

其中的錢維城是累官至刑部侍郎的高官，供奉內廷，弟弟錢維喬〔一七三九—一八○六〕是較具職業性的文人山水畫家，兩人都在朝擔任宮廷畫家。他起初師事家族祖母陳書〔插圖一二三—六〕，模仿同鄉武進（江蘇省常州）出身的惲壽平繪製花卉畫。之後轉向山水畫創作，承襲王原祁、董邦達。就如描寫折枝花的《春花三種圖》〔插圖一二三—七〕、仿董其昌的《山水圖》〔一七五一年〕〔插圖一二三—八〕以及本圖、冬季山水與花卉交互搭配的《景敷四氣中之冬景圖冊》〔插圖一二三—九〕等所可見的，錢維城其存在最清楚體現了花卉雜畫及包含實景山水畫之山水畫的興盛與結束。

本圖是描繪南京東北郊外名剎棲霞寺的全景之作。張宏《棲霞山圖》〔圖版九五〕中作爲描繪對象的舍利塔和大佛閣、千佛巖，可看到是位於可俯瞰這些建物之視點的面向畫面中央稍偏下方的中心佛寺之右側。換言之，張宏《棲霞山圖》與維梅爾《台夫特一景》〔圖版一一○〕相同，採取任誰都能取得的視點；相對於此，本圖則與王原祁《華山秋色圖》〔圖版一○七〕相同，立於實景山水畫慣例的理想視點。並且，以樹高比例進行空間深度的量化，沿著重覆的∨字形斜線構圖配置樹叢、雲煙，並加以強調，這種作法可溯至承襲《華山陰圖》〔插圖六四—七〕的謝時臣《華山仙掌圖》〔圖版八四〕。

本圖亦是依循被認爲承自《康熙〔攝山志〕》之〈棲霞圖〉的《乾隆〔攝山志》〈棲霞圖〉（該書卷一）〔插圖一二三—一○〕的構圖。乾隆皇帝的御題作於接近兩年後第三次南巡的乾隆二十五年《清高宗御製詩文全集》御製詩三集卷二·題錢維城樓霞山圖疊舊作遊樓霞山韻夾注）。本圖倘若視爲這個時期所作，則其創作時的意圖在於藉由地方志等共有的理想視點所見的全體景象爲框架，一邊在其中填充具體景物，一邊採取歷經黃公望、董其昌、王原祁的董源手法，喚起對於與董源有關的南京實景的理想全體和現實部分的皇帝及畫家本身整合了視覺性的認知和繪畫性的理解，無疑是熟悉實景的繪畫性理解。這是皇帝之所以讚嘆「攝山忽到眼根前」的原因。不論正統派、黃山畫派，本圖呈現了實景山水畫的最後創造，是寄託於傳統山水畫整體的頌歌。（蔡家丘譯）

插圖 123-3 清
蔣廷錫 塞外花卉圖卷（局部）

插圖 123-4 清
董邦達 四美具圖（對幅） 左幅

插圖 123-1 清 唐岱
十萬圖冊（萬壑祥雲圖）

插圖 123-2 清 張宗蒼
姑蘇十六景屏（石湖霽景圖）

插圖 123-5 清
鄒一桂 古幹梅圖

插圖 123-6 清
陳書 歲朝麗景圖

插圖 123-7 清
錢維城 春花三種圖

插圖 123-8 清
錢維城 山水圖

插圖 123-9 清 錢維城
景敷四氣中之冬景圖冊
（第一圖、第二圖）

插圖 123-10 清
樓霞圖《〔乾隆〕攝山志》刊載本

124 月令圖（十二月）

軸（十二幅） 清 一七三年前後
絹本設色 （各）一五‧八×六‧七公分
台北 國立故宮博物院

描繪一年十二個月的年中行事的作品，在中國，則稱爲「月次繪」。文獻記載可以溯及初唐的范長壽《月令圖屏風》（《太平廣記》卷二一三引朱景玄《畫斷》《唐朝名畫錄》妙品中），現存作品則有已經舉出的明‧吳彬《歲華紀勝圖冊》（圖版九三）等。

關於從平安時代以來，四季繪、月次繪就是我國（日本）特有畫類的說法，在美術史學方面，乃是無視於文獻和作品證據的謬誤。在歷史學方面，這不僅僅是忽略了政治、經濟、社會、文化性支配和版圖等空間支配，與年中行事和曆法等時間支配相互作用之後，皇帝權力便無所不在的傳統中國支配構造，同時也是一種妄誕之言，曲解了平安初期桓武、嵯峨兩位天皇有意將此支配構造導入天皇權力，因而實施南郊儀禮，制定年中行事等措施的中國化政策的歷史意義。

不同於在小畫面上精緻描繪，具有較私密性質的《歲華紀勝圖冊》，本作品共有十二幅，畫面全長將近十二公尺，其重要性與佚失的《月令圖屏風》一樣，在於具有較公開的障壁畫性質。各圖也與郭熙《早春圖》（圖版一）相同，可以看到有如採用透視遠近法，同時將假想的地平線設定在遠景較高處，雖然個別建築物繼承了透視圖法式表現的界畫手法，然而十二幅畫軸各自搭配了一月上元觀燈、二月寒食鞦韆、三月巳修禊、四月夏雨賞花、五月端午競渡、六月季夏採蓮、七月七夕乞巧、八月仲秋拜月、九月重陽登高、十月孟冬雅集、十一月冬至賀禮、十二月瑞雪泳戲等行事。至於苔點，例如本圖的情況，仍然不使用代赭、石綠和石青色，墨點上並非使用一般的石綠色，而是點上白色。山石的肌理表現，一方面依循比唐代開始的水墨畫更具悠久傳統的設色和白色的面上，使用中濃墨乾筆的皴法，描繪出由湖山、樓閣所組成，有如頤和園、圓明園般壯大的園山水畫技法，並且在畫面整體，池。

清朝畫壇除了王原祁和錢維城等宮廷文人畫家，也有隸屬於如意館等單位的宮廷職業畫家。

活躍於康熙至乾隆朝前期的代表性畫家，包含了本圖製作者之一陳枚（《乾隆元年各作成做活計清檔【造辦處活計庫】》被作十一月條）、流傳有實景景山水畫《避暑山莊圖》（插圖二四一）的冷枚、以及描繪宮廷年中行事《十二月禁禦圖》（十二幅）（插圖二四二）合作者之一的丁觀鵬等人。他們所擅長的界畫式構築性表現，並對鮮豔色彩運用自如的這個傳統，在乾隆朝中期以後也被繼承，由繪製《盛世滋生（姑蘇繁華）圖卷》（插圖二三二）的徐揚、《歲朝歡慶圖》（插圖二四三）的姚文瀚、《中秋佳慶圖》（插圖二四四）的張廷彥等人所延續，然而這個傳統也在乾隆年間到達頂點後轉向衰退，與傳統山水畫並行發展並往終結的方向前進。（邱函妮譯）

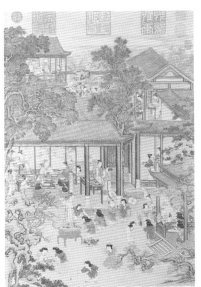
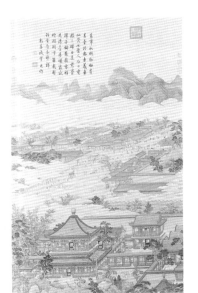
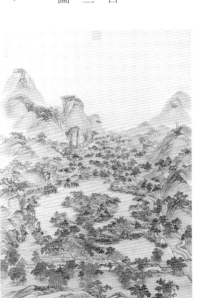

插圖 124－4 清
張廷彥 中秋佳慶圖

插圖 124－3 清 姚文瀚 歲朝歡慶圖

插圖 124－2 清
丁觀鵬 十二月禁禦圖（太簇始和圖）

插圖 124－1 清 冷枚 避暑山莊圖

125 黃慎 山水墨妙圖冊（第一圖、第十二圖）

冊（十二圖） 清 一七六年
紙本水墨（淺設色） 三三．二×四七．二公分
京都 泉屋博古館

黃慎（一六八七─一七六八─？），寧化（福建省）人。年輕時師法《晚笑堂畫傳》〔插圖一二五─一〕的作者，亦是具有理解量產意義的近代性，擅長人物畫和山水畫的鄰縣的上官周〔插圖一二五─一〕，以位處僻地的故鄉和當時極爲繁榮的揚州（江蘇省）爲根據地，獲得鹽商們贊助活動其間，爲在野職業文人畫家。與金農、鄭燮等人同被列爲揚州八怪。雖然流傳有《花鳥草蟲圖冊》〔插圖一二五─四〕

這類作品，但即使在以花卉雜畫爲中心的這八怪當中，他仍是與羅聘並列的個性派畫家，擅長如《捧花老人圖》〔插圖一二五─五〕、《攜琴訪友圖》〔插圖一二五─六〕等人物畫與山水畫。然而，其手法一方面獨具個性，另一方面在人物畫也好、在山水畫也好，又優秀而具傳統性，不能漠視他是以中唐潑墨畫家王墨和顧姓以來的視覺性連想爲基礎。

其關鍵在於遠比一般畫作更加自由的運筆。簡略的線條僅止於憑連想可以看出山容等的最低限度，在繪畫性上則是未完成的狀態。「恣意縱橫掃，峰巒次第成」（《五代名畫補遺》山水門．神品）。這是根據潑散出去的水墨形狀來呈現山水景象的中唐潑墨山水畫等，集唐代水墨山水畫大成的荊浩所作詩的一節，亦預見了黃慎山水畫的本質。不，毋寧說，在山水畫中，利用某些形狀來活用連想，就像在具有如雲般主山的郭熙《早春圖》〔圖版一〕中可以見到的一般，若

被當作普遍存在的情況，則黃慎可說是最能發揮這點的畫家之一。其人物畫也與山水畫中必定描繪定型的人物或樹木的情況相同，合併配置了比一目了然更加精緻的面貌和藉由連想也未必能看出的粗放衣紋，這可上溯至（傳）五代貫休《羅漢圖》〔插圖六─三〕和南宋梁楷《李白吟行圖》

作品中有《邗水寄情圖冊卷裝》（一七二九年）〔插圖二五─七〕。該卷並非如本冊般的傳統山水畫，而是實景山水畫。再者，不只是表現手法，亦有連續畫面形式也回歸唐宋山水畫的障壁畫例子（清．錢湄壽〈題黃瘦瓢慎山水幛子〉《潛堂詩集》卷六）爲人所知。

十二圖中每三圖爲單位，藉由茶色、黑色若點與枯木、榮木分別描繪四季。並且，最後一開的雪景以墨面表現天空和水，留白表示雪，同時採用了始於唐代的水墨山水畫原始手法，及包含設色山水畫在內的四季山水圖構成法，清楚提示了以唐代以來山水畫等的開展爲軸心的水墨傳統本質，可謂接受並體現此歷史發展之終點的畫家。沿用唐王維〈終南別業〉《王維詩集》

詩句，於本冊自題「坐看雲起」，或許正有此意吧！（蔡家丘譯）

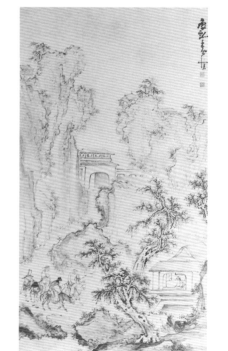

插圖 125-6 清 黃慎 攜琴訪友圖

插圖 125-5 清 黃慎 捧花老人圖

插圖 125-3 清 上官周 人物故事圖冊（孤山放鶴圖）

插圖 125-1 清 上官周《晚笑堂畫傳》（王摩詰像）

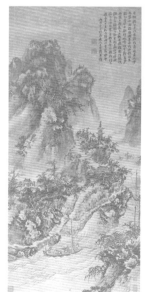

插圖 125-2 清 上官周 艚篷出峽圖

插圖 125-7 清 黃慎 邗水寄情圖冊卷裝

插圖 125-4 清 黃慎 花鳥草蟲圖冊

126 華嵒 秋聲賦意圖

紙本水墨淺設色　軸　清　一七五五年
二四・○×一三・六公分
大阪市立美術館

本圖書寫了北宋一代文宗歐陽修的〈秋聲賦〉（《歐陽文忠公文集》卷一五）全文，並將其中歐陽修問童子「此何聲也」，然後自嘆「此秋聲也」的核心場面，以繪畫表現出來，乃是華嵒（六二～一七六八）最晚年的作品。

據說，〈秋聲賦〉中繼承了陰陽五行之說，認爲秋天的西風會將萬物吹盡。畫中歐陽修用來讀書、應該面向南方的茅屋，雖然是畫作主題，卻也看似被趕向畫面右方，好不容易才被右端的斷崖所擋住一般。茅屋刻意被安排在中景，由斷崖和樹林構成的前景，以及遠山和雲、月構成的遠景所包圍，而較爲顯眼，然而，樹木卻不同於常例，只在畫面下方露出樹梢部分。並且，樹叢從左端外側延伸過來，斷崖消失於畫面右端之外，甚至連在遠山前方、茅屋上方所書寫的〈秋聲賦〉文字，也有如被強烈的秋風吹襲而擠向畫面右端一般；另一方面，畫面全體刷上淡墨，樹林和燭台等點上淡彩，彷彿風的騷動在瞬間凍結，形塑出靜謐且清澄的畫面。

同樣以秋風爲主題的作品《秋風掠野燒圖》〔插圖三六一〕，乃是描繪兔子和鹿被野火驅逐，帶有吉祥意味的花鳥畫戲作，其採取前所未見的非傳統主題這一點，正是給予揚州八怪之一羅聘的《漢川野燒圖》（姜白石詩意圖冊其中一開）〔插圖三六二〕的直接影響。另一方面，一如文字所示，農末需詩意所書戌行之《六儒詩意圖》（一七四年）〔插圖三六三〕，依照《晉書》本傳來描繪石崇及其愛妾綠珠，成爲清朝後期流行之開端的《金谷園圖》（一七三年）〔插圖三六四〕，以及基於《莊子》〈逍遙遊篇〉所繪製的《鵬擧圖》〔插圖三六五〕等作品顯示，華嵒一邊依據古代經典，一邊製作出幾乎史無前例的作品。另外，與袁江、王雲的《樓閣山水圖屛風》〔圖版一二三〕一樣，被推測原本屬於一雙屛風的《溪山樓觀圖屛》（十二幅）〔一七六八年〕〔插圖三六六〕，卻反而背離了華嵒富於機智的作風，而是從正面回歸唐宋障壁畫的巨作。

華嵒，臨汀（福建省長汀）人。如同在其《牡丹竹石圖》（一七五五年）〔插圖三六七〕等作品中所見，由於他將壽平的花卉畫法進一步發展，有時也被列入將主要創作領域的中心分類由山水畫轉換爲花卉雜畫的揚州八怪，而被視爲揚州派。雖然如此，他卻是以杭州和揚州爲活動據點。

並且，與專門從事所謂墨竹、墨梅等一家之藝的八怪不同，他掌握了山水、人物、花鳥、畜獸等比黃愼更加廣泛的創作領域，並開啓了如羅聘《鬼趣圖卷》〔插圖三六八〕、虛谷《蘭花金魚圖（仿華嵒雜畫屛四幅其中一幅）》〔插圖三六九〕等，追求傳統領域中無法掌握的新題材的道路。他也是引導出清朝後期仕女畫的改琦、費丹旭，朝鮮王朝後期風俗畫的申潤福，以及江戶時代浮世繪家鈴木春信和喜多川歌麿等，十八、十九世紀東亞世界的仕女畫乃至於美人畫盛行的職業文人畫家。（邱函妮譯）

插圖 126-6　清　華嵒　溪山樓觀圖屛（十二幅其中六幅）

插圖 126-1　清　華嵒　秋風掠野燒圖

插圖 126-4　清　華嵒　金谷園圖

插圖 126-2　清　羅聘　漢川野燒圖（姜白石詩意圖冊其中一開）

插圖 126-3　清　華嵒　宋儒詩意圖

插圖 126-8　清　羅聘　鬼趣圖卷（局部）

插圖 126-9　清　虛谷　蘭花金魚圖（仿華嵒雜畫屛四幅其中一幅）

插圖 126-7　清　華嵒　牡丹竹石圖

插圖 126-5　清　華嵒　鵬擧圖

金農 墨梅圖（四幅）

軸 清 一七三六年
紙本水墨 六六·九×五一·五公分
紐澤西 翁萬戈收藏

據傳金農「年五十餘，始從事於畫」（《國朝畫徵續錄》卷下），本圖正是他（六八一一七六三）知天命後，開始正式投入畫業的最初期巨作。雖然被認爲最遲在三十二歲（一七一八年）時他已開始畫蘭竹（《畫蘭竹自題紙尾寄程五鳴 江二炳炎》《冬心先生集》卷一），但此後歷經約二十年，正當他成爲畫家之轉機到來的五十歲時，被推舉參加博學鴻詞科而不就，仍滯留京中，本圖即爲此時所作。本作四屏正可窺見其最終決心堅持在野的徹底覺悟。

就如同「見楊補之梅花幛子，其枝幹蒼老如鐵石」（南宋·劉克莊《花光梅》《後村先生大全集》卷一○七）所云的南宋集墨梅大成者楊補之風格那般，本圖梅樹回歸唐代以來的樹石畫傳統，巨大化且向畫面外伸展。不過，本作與模仿揚補之留下空白、鉤勒花瓣的《緋梅圖》（插圖一二七-二），以及承襲創始者北宋花光，運用彩色沒骨的《緋梅圖》（一六○年）（插圖一二七-一），以樹幹與花瓣較部分性且平面性展開的典型金農墨梅有所不同。本圖樹幹、樹枝一邊採取更整體性且立體性的表現，同時與《緋梅圖》相同，與一般墨梅相反而具有輪廓，且與《墨梅圖》相同，使用乾筆鉤勒。花瓣利用溼筆的濃淡鉤勒，微妙且立體性地處理，整體看來，他對於這些日後被持續的典型手法已經運用自如，就像他作爲復興隸書的書家，將舊有傳統再生的同時，完成嶄新的創造。

金農，仁和（杭州）人。年輕時跟隨考證學者何焯等人學習，遊歷天下，得到富商馬日琯支持，滯留揚州最久，爲揚州八怪的中心人物。比起已經成爲一方領袖、較純粹的墨竹畫家兼友人鄭燮，金農的創作領域廣泛，自稱從墨竹發展至墨梅、畫馬、佛像（《畫佛題記序》《冬心先生雜著》），也畫人物和山水。甚至也有將傳統式主題的貓圖脫胎換骨爲文人墨戲的《竹貓圖》（墨戲冊其中一開）》（一七五四年）（插圖一二七三）這類作品。北宋梅堯臣曾作詩詠愛貓五白之死（《祭貓》《宛陵先生集》卷四八），和金農自己也曾經爲愛犬小鵲，請託詩人兼友人厲鶚作詩（《金壽門（農）有犬名曰小鵲要予賦長歌》《樊榭山房集》卷七）之舉相通。由思念老妻《辛未（一七五一年）除夕獨酌苦吟憶老妻曲江江上》《冬心先生三體詩》）給予女兒海珊詩集（《以詩集付女海珊》《冬心集拾遺》），以及弟子羅聘在他死後十年編纂文集續集《冬心先生續集》（後記）等事蹟，可知金農是受師長及贊助者、家族、友人、弟子恩惠，即便貧困仍貫徹詩書畫三昧的人物。本圖體現了中國繪畫的中心畫類自山水畫轉向花卉雜畫的交替，是宣告清朝中期以降以花卉雜畫盛行的紀念碑式作品。

（蔡家丘譯）

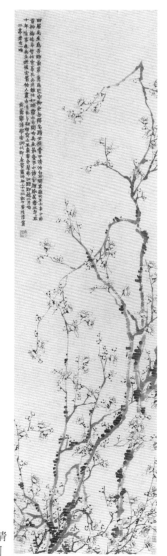

插圖 127-2 清
金農 緋梅圖

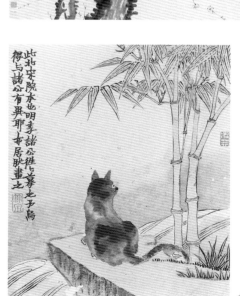

插圖 127-3 清
金農 竹貓圖（墨戲冊其中一開）

插圖 127-1 清
金農 墨梅圖

128

張崟 仿古山水圖冊（訪友圖、秋圃圖）

紙本水墨（設色、淺設色）
冊（十二圖） 清 一六五年
二三・八×三〇・六公分
東京 松岡美術館

張崟（一六一一—一六六九），丹徒（江蘇省鎮江）人，開創了京口（鎮江）派。如文獻所云：「恒經月不出。出遇山水賞心處，又或經月不歸」（清・蔣寶齡《墨林今話》卷八），他忠實地繼承了明清繪畫史的模仿文徵明、文伯仁的小幅。仿古山水畫和實景山水畫兩者。前者還可區分爲模仿北宋畫家的作品與模仿文徵明、文伯仁的小幅。仿古山水畫實際上是包含了像運用李唐皴法的《春流出峽圖》（一八七年）〔插圖一二八一〕那般，採取從溪谷約正上方往下鳥瞰、前所未有的視點來描繪的作品，還有自稱是模仿當時應該已經全是傳稱作品的瀟湘八景圖創始者宋迪的《秋林觀瀑圖》（一八一〇年）〔插圖一二八二〕那般，以水墨描繪山水，以代赭色系與紅色系的鮮明色彩對比的作品。另外，實景山水畫則有從長江南岸、北岸往京口眺望，以傳統送別圖爲主題所展開的《京口送別圖卷》（一六三年）〔插圖一二八三〕，以及描繪金山、北固山、焦山的《京口三山圖卷》（一八三七年）〔插圖一二八四〕等畫作，以精緻的手法將主題配置於形成大塊色面的天空和遠山、水面之間，一邊根據可連繫到沈周《九段錦圖冊》〔插圖一二八五〕至文徵明《石湖清勝圖卷》〔插圖八一〕等吳派文人畫的手法，但是，比起郭熙《早春圖》〔圖版一〕以來重疊用前濃後淡處理樹木等素材來表現淺近的空間深度的傳統手法，這類實景山水畫採用更符合現實的空氣遠近法。

本冊屬於小幅作品，與實景山水畫和較大幅的作品相比，傳統性更強烈。據稱張崟初學文徵明，後學沈周，所以沈、文二人的手法並存於他的作品中。如《訪友圖》這類仿古山水式主題是仿效文徵明，而如《秋圃圖》這種農民民式主題，則是仿效沈周。老師沈周在《春郊耕作圖》〔插圖一二八五〕中挑戰新奇主題，弟子文徵明則在《風雨孤舟圖》〔插圖一二八六〕中以堅實的主題加以補足，正確地反映出兩人畫風的差異。張崟在兩人合作的《山水圖冊卷裝》〔插圖六五〕中可以看到，正如此般，本冊中只有〈秋圃圖〉是一邊根據《東莊圖冊》中同名的四開〔插圖一二八八〕，其中〈麥壟圖〉、〈果林圖〉、〈淺塘圖〉、〈稻畦圖〉分別承襲了沈周《東莊圖冊》（一四二一年）〔插圖二八七〕中唯一一幅描繪秋天田圃的〈稻畦圖〉，又將田圃的場面增加爲四圖，分別描繪插秧前、春天的青蔥田圃，秋天稻穗結實，以及收割後的場景。這一方面也可以說是在作爲山水畫基層之唐代以來四季圖的傳統上，再疊加明代沈、文二人的傳統。在他標榜仿古繪畫並擴大其可能性的同時，甚至可從其中將全體看成是四季山水圖的話，一方面帶有四季耕作圖的性格，如果感受到近代繪畫的胎動，而張崟以及這件作品，正是開啓新的繪畫表現的畫家以及作品。（邱函妮譯）

插圖 128-3 清 張崟 京口送別圖卷

插圖 128-4 清
張崟 京口三山圖卷（局部）

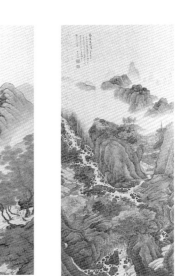
插圖 128-2 清
張崟 秋林觀瀑圖

插圖 128-1 清
張崟 春流出峽圖

插圖 128-8 明
沈周 東莊圖冊

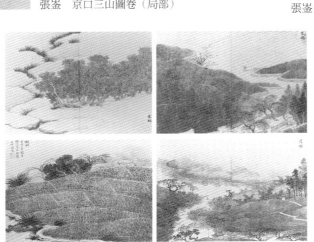
插圖 128-7 清 張崟 江南風景圖冊

插圖 128-5 明 沈周
山水圖冊卷裝（春郊耕作圖）

插圖 128-6 明 文徵明
山水圖冊卷裝（風雨孤舟圖）

錢杜　燕園十六景圖冊（過雲橋圖、夢青蓮花盦圖）
冊（十六圖）　紙本水墨（設色、淺設色）
清　一八六九年
京都　私人收藏
二〇‧七×二六‧三公分

原產於印度的青色睡蓮，環繞著看似燕園主人蔣因培的朱衣人物所坐的盦室，而且好像從水面向空中盤旋飛昇。有著與朱衣的朱色、睡蓮的青色同色系的葉子，以及由該青色的青點和岩石墨色的墨點構成樹葉的共三棵樹木，也由畫面右下方往左上方斜向伸展，或垂直伸展，更加強畫面整體的一體感與上昇感。本圖以根據隋‧闍那崛多譯《出生菩提心經》舉出的善男子四種善夢之第一夢夢見蓮華來命名的盦爲主題，是具獨創性及夢幻性的場景（《夢青蓮花盦圖》鄭瑜題詩夾注）。對照之下，幾乎全是水墨的《過雲橋圖》，就像錢杜一方面雖自述

「不喜董香光（其昌）」畫（《松壺畫憶》卷下）、「董文敏（其昌）畫筆，少含蓄」（《松壺畫贅》卷下），卻在學董其昌《婉變草堂圖》〔插圖九一〕的《臨董其昌婉變草堂圖》（一八〇一年）〔插圖二九一〕中亦可見到的，董其昌的影響其實很顯著。因爲依據題名，以雲煙分割畫面上下，不畫同一種樹木，上部包含過雲橋在內的山容，以彷彿比下部建築物更接近眼前的方式處理，在細緻構築空間的同時，又微妙地使遠近關係產生矛盾，擾亂視線，這是與《婉變草堂圖》、《青弁圖》〔圖版

九一〕共通的特徵。

並且，設色的《虞山草堂步月詩意圖》（一八三年）〔插圖二九二〕將不太常用的紫色，大量使用在以傳統式的王蒙皴法所描繪的岩石肌理、樹葉、雜草上，用以表現月光，是與前者《夢青蓮花盦圖》有關的作品。水墨的《龍門茶屋圖》（一八六年）〔插圖二九三〕與《過橋雲圖》同樣仿董其昌，一邊把部分中、後景的山容與雲煙的空間深度加以逆轉表現，一邊在題跋中自云於倪瓚、方從義兩者間選擇仿方從義，使自畫與自贊相矛盾，是與後者《過橋雲圖》有關的作品。總而言之，本作品展現了董源以來江南山水畫同時追求的水墨畫、設色畫兩者所達到的高度技法，同時，以不見於往例的發想和出人意表的詩文造就飛躍的表現，與傳統斷絕，這點具有將董其昌風格往前推進的近代性。正是他之所以一邊仿董其昌，一邊又對其非難的緣故。

錢杜（一七六一—一八四三），錢塘（浙江省杭州）人，是代表了綻放傳統山水畫最後光芒的嘉慶道光時期的一位山水畫家。根據本冊第十六圖《天際歸舟圖》〔插圖二九四〕的自題可知，本冊爲錢杜未訪燕園，「一丘一壑，皆想象爲之」的實景山水畫，推測是參照當時的詩文中郭麐與鄭瑜的題記和題詩而畫成。將實景付諸文學式的想像這一點，本冊既繪出觀念性的實景，又把實景當作表現素材來組合、濃縮，是位於歷經多樣嘗試的實景山水畫發展過程之結尾的作品，北宋以來成爲文人社會中心的江南，在因太平天國之亂蒙受毀滅性打擊的前夕，到達文化上成熟至極的階段，而錢杜是探究其極致，亦潛藏於其頹廢之影的畫家。（蔡家丘譯）

插圖 129-4　清
錢杜　燕園十六景圖冊（天際歸舟圖）

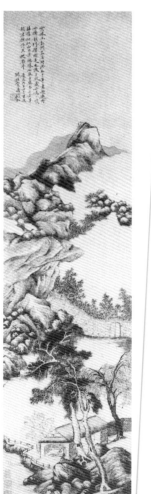

插圖 129-3　清
錢杜　龍門茶屋圖

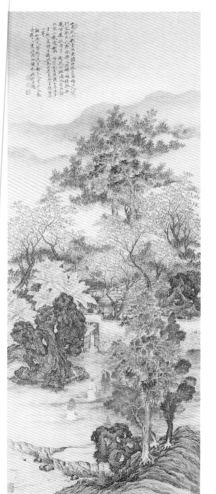

插圖 129-2　清
錢杜　虞山草堂步月詩意圖

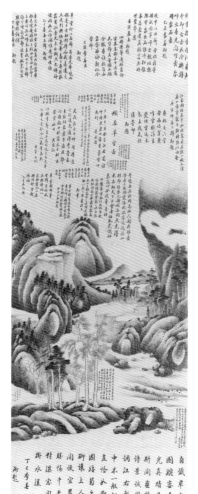

插圖 129-1　清
錢杜　臨董其昌婉變草堂圖

130

鄭敾　金剛全圖

軸　朝鮮王朝　一三四年
紙本水墨淺設色　一三〇‧七×五四‧二公分
首爾　三星美術館 Leeum

鄭敾（一六七六－一七五九）是代表朝鮮王朝後期的文人畫家。與代表前期的宮廷畫家安堅並稱，特別被評爲「長山水，尤善眞景」（近代‧吳世昌《槿域書畫徵》卷五）。

實際上，就如同文獻記載，世祖朝（一四五五－一四六八）的畫員裴連被派遣到當地，畫了「金剛山圖」帶回（《朝鮮王朝〔世祖〕實錄》卷四五‧世祖十四年三月丁丑‧一四六八年），本圖承接了從高麗時代到王朝前期以來的實景山水畫傳統，和以明清時代紀行文化發展爲背景的實景山水畫的盛行，在現存鄭敾的紀年作品中年代最早。本圖之外，還有與牧谿《瀟湘八景圖卷》〔圖版四〕相同，由金剛山名勝中選出八景作成連幅的《金剛山圖八屛》〔插圖一三〇－一〕，和以其中一景作成畫軸的《通川門巖圖》〔插圖一三〇－二〕。甚至，還流傳有《毓祥廟圖》（一七七六年）〔插圖一三〇－三〕、《仁王霽色圖》（一七五一年）〔插圖一三〇－四〕等，凌駕傳統山水畫《四季山水圖冊》〔插圖一三〇－五〕或《夏景山水圖》〔插圖一三〇－六〕的爲數不少的實景山水畫例子。

本圖是從理想的視點、鳥瞰朝鮮半島首屈一指的名山金剛山內外海三金剛之中，內金剛全景的觀念性實景。但是，沒有李嵩《西湖圖卷》〔圖版三七〕那般地理上的整合性。爲了達成符合「天圓地方」的宇宙象徵，該地最顯著的地理特徵金剛山全體被變形成恍如天的圓形，與鳥瞰黃山及其周邊全域，並濃縮實際地理而畫成的漸江《江山無盡圖卷》〔圖版一一四〕相通。另一方面，尖銳的岩山仿效明代陸治的手法，圓緩的土山則仿效宋代米芾、米友仁的手法。天空和山發揮了不易吸收水分、略帶紅色的淺黃土色紙張的特性，不造作地重疊藍色，創造出自然的濃淡變化。再者，全山採用前濃後淡法，有畫樹木的後景特別淡，有畫樹木的前、中景則壓抑濃度，並且前景和中景的樹高大約四比一，這些雖然不符合廣大的金剛山地理，但總之是忠實於傳統山水畫法。相對於此，描繪首爾西郊仁王山的《仁王霽色圖》，與維梅爾的《台夫特一景》〔圖版一一〇〕相同，屬於從實際上可能採用的視點所掌握的非觀念性實景，與依循傳統手法、將構圖風格化的本圖不同，多使用將斧劈皴明顯變形的面皴，是藉由將皴法風格化，從與本圖完全相反的方向穩固實景山水畫基礎的作品。

就承襲襲吳派文人畫手法，描繪自己國家的實景，比池大雅略早這一點，鄭敾可說是最先開始使明清實景山水畫的多樣嘗試逐步被東亞世界所接受的畫家，本圖則是宣告了擴及東亞世界全體的「實景山水圖」揭開時代序幕的紀念碑式作品。（黃立芸譯）

插圖130-6　朝鮮王朝　鄭敾　夏景山水圖

插圖130-3　朝鮮王朝　鄭敾　毓祥廟圖

插圖130-2　朝鮮王朝　鄭敾　通川門巖圖

插圖130-1　朝鮮王朝　鄭敾　金剛山圖八屛

插圖130-5　朝鮮王朝　鄭敾　四季山水圖冊

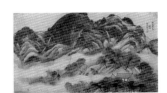

插圖130-4　朝鮮王朝　鄭敾　仁王霽色圖

軸　江戶時代　十九世紀
紙本水墨淺設色　一三三·五×五六·三公分
神奈川　川端康成記念會

浦上玉堂（一七四五—一八二〇）是最積極且自覺地運用筆墨原本的乾擦和墨染表現山水，並一直持續的江戶南畫家。他是將素材美感效果與山水確切表現的相互抗衡視為最高目標之一，正面接受唐代以來中國山水畫的千年歷史，在東亞世界全域中，開啟邁向終點之路的一人。從鴨方藩（岡山縣）脫藩之後，他在有名無名的財主等人脈支持之下，過著流浪的生涯，這一點與在在地讀書人和在野文人人脈之間所創作的現存作品中最早例子《有餘閒圖卷》（圖版四八）的作者姚廷美一樣，都是貫徹了與元代以來有力的在野文人相通的立場。

代表小品的《煙霞帖》（一八二一年）〔插圖一三一〕，實際上其大部分是依據他所珍愛的池大雅舊藏清李珩《腕底煙霞帖》〔插圖一三一〕的構圖。而代表大幅的本圖及《山月抱琴圖》〔插圖一三一〕的構圖，也是承襲《腕底帖》的《凍雲欲雪圖》〔插圖一三一〕及王建章《雲嶺水聲圖》（圖版九七）當中，人物正渡過橫跨溪流的小橋，其對面右岸有屋舍，屋舍稍稍左上方的主山山麓也有屋舍的這一帶更右上方的部分。而且，《煙霞帖》的《山溪欲雪圖》〔插圖一三一〕和《青山紅林圖》〔插圖一三一〕等，仍然是基於《凍雲欲雪圖》、《雲嶺水聲圖》兩圖的構圖，都具有相同的筆墨法和設色法，同時繼承了限定構圖、探究山水表現精粗界限的米友仁等人的江南山水畫正統手法。

然而，其筆墨法，不只是沒有中國式的骨法，甚至連大雅等人作品中理所當然可見到的皴法和樹法的區別也沒有。溪谷和雪景天空的部分，刷上淡墨到濃墨，雪山留白，雖然是表現光線亮度較少時刻的雪景空間深度的基本手法，但是分別運用像花紋般交錯的乾筆和溼筆，無區別地使用形塑山容和樹木造型的線描，在本圖特別明顯，其他畫家並未看到類似例子。再者，溼墨和焦墨的點描作為枯葉畫在樹枝一帶較為合理，但是，代赭點描的紅葉毋寧是自由地散佈在全畫面，這也是其他畫家作品上看不到的。本圖一方面將個別的表現素材具象化，同時也可見到遠離表現素材之造型素材的擴展，與兼具確實的建構性和堅定的反建構性的董其昌《青弁圖》（圖版九一）不同，在此意義上，可稱得上是已經達到被視為抽象性境界的作品吧！

本圖與東亞實景山水畫盛行時的代表性作品，大雅的《淺間山眞景圖》〔插圖一三一〕及青木木米的《兔道朝曖圖》〔插圖一三八〕，以及佔有一席之地的浮世繪風景版畫〔插圖一三一〕等，劃清界線，貫徹了傳統山水畫。浦上玉堂是最早一邊嘗試傳統、實景兩種山水畫，一邊自覺地、積極地追求素材美感效果及山水確切表現的日本近代畫家，同時也是成為最後的傳統山水畫家富岡鐵齋〔插圖一三一〕之先驅的大畫家。（龔詩文譯）

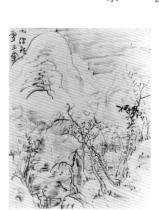
插圖 131-5　江戶　浦上玉堂
山溪欲雪圖（煙霞帖其中一開）

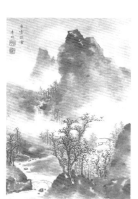
插圖 131-4　清　李珩
凍雲欲雪圖（腕底煙霞帖其中一開）

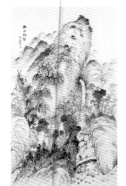
插圖 131-3　江戶　浦上玉堂
山月抱琴圖

插圖 131-2　清　李珩
腕底煙霞帖（峰迴路轉圖）

插圖 131-1　江戶　浦上玉堂
煙霞帖（溪上讀易圖）

插圖 131-11-B　近代
富岡鐵齋　心遊仙境圖

插圖 131-9　江戶　葛飾北齋
富嶽三十六景（神奈川沖浪裏）

插圖 131-8　江戶
青木木米　兔道朝曖圖

插圖 131-11-A　近代　富岡鐵齋
富士遠望圖（富士遠望·寒霞溪圖屏風其中一屏）

插圖 131-7　江戶
池大雅　淺間山眞景圖

插圖 131-10　江戶　歌川廣重
東海道五十三次（箱根）

插圖 131-6　江戶　浦上玉堂
青山紅林圖（煙霞帖其中一開）

132 蘇仁山　賈島詩意山水圖

軸　清　一八四〇年
紙本水墨　一〇八‧八×四〇‧二公分
京都國立博物館　須磨收藏

蘇仁山（一八四一─一八五〇？），一名長春。順德〔廣東省〕人。七、八歲時已經發揮早熟的繪畫才能〔《仿文衡山〔徵明〕畫意自題》〕（四〇年），但根據各種說法，他因爲與父親不和，被問以逆倫或不孝之罪，不久便死於獄中。他與家鄉鄰近又是同年的洪秀全一樣，都是科舉的失敗者，大約從一八三五年再次落第之後，由於天才與狂氣同時顯現、昂揚，加上婚姻不幸，反覆往返於故鄉和桂林〔廣西壯族自治區〕、梧州〔同自治區〕之間旅行，並於太平天國軍隊起義之前，結束了短暫的生涯。然而，他在今日卻受到很高的評價，與明代花鳥畫家林良〔插圖一三二─一〕、清代山水畫家兼同鄉的黎簡〔插圖一三二─二〕，以及擅於山水和人物的蘇六朋〔插圖一三二─三〕，同被列爲由近代山水花鳥畫家高劍父〔插圖一三二─四〕所開創，在中國近現代繪畫史上佔有重大地位的嶺南派之先驅畫家之一。

蘇仁山的本質，相對於黎簡、蘇六朋較堅實地繼承中國繪畫傳統而獲得超越地域的評價，幾乎限定在該傳統最重視的筆法。而且，是在於他構築出抑制肥瘦變化、可謂白描山水畫的手法，反射出中國山水畫千年的本質，具有超越時空的普遍性。其山水依據王概等人的《芥子園畫傳》〔插圖一三二─五〕，而人物依據上官周的《晚笑堂畫傳》〔插圖一三二─六〕等刻本，雖然被指稱是與江戶南畫之間的共通性，然而，除了運用傳統手法描繪的《細筆山水圖》（一八六年）〔插圖一三二─六〕等初期作品之外，如同《楊柳蔭濃圖》〔插圖一三二─七〕等作品，蘇仁山貫徹了屬於版畫限制條件的線描技法。另外，雖然他幾乎限定在水墨，但也有如同《溪亭遠眺圖》〔插圖一三二─八〕等作品，一邊使用色面，完全不使用墨面，並且抑制皴法與樹法的表現，完全有別於南畫的本質。

本圖是呈現畫家固有手法的作品當中，具有最早紀年的基準畫作。除了最遠處的山和岩塊之外，畫中僅以濃中淡墨一致的淫筆、乾筆的線描組合而成。最遠處的山也並非只是一面淡墨。其將面性的線反覆重疊，並極力排除濃淡的微妙變化，往單純化的方向前進，加上配置無視重力而傾斜的大塊帶狀部分，這與以單純化爲主軸，同時追求正統性和革新性的董其昌《江山秋霽圖卷》〔插圖九十三〕具有共通性。不，蘇仁山更加徹底，可說連山水畫之解體都在眼前發生。他可以說是藉由最小限度的線描，來喚起最大限度的視覺性連想，以達成白描式山水表現的畫家。

並且，題詩在補紙處已經失去原有的部分字句，雖然可以看到重寫的痕跡，但根據「推敲」的成語得知，題詩是書寫被評爲「島瘦」〔蘇軾〈祭柳子玉文〉《東坡全集》卷九一〕的中唐苦吟詩人賈島的〈尋隱者不遇〉〔《唐詩選》卷六〕，而這正是適切的選擇。〔邱函妮譯〕

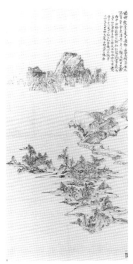

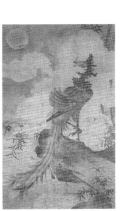

插圖 132-1　明
林良　鳳凰圖

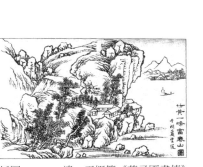

插圖 132-8
清　蘇仁山
溪亭遠眺圖

插圖 132-7　清
蘇仁山　楊柳蔭濃圖

插圖 132-6
清　蘇仁山
細筆山水圖

插圖 132-4　近代
高劍父　緬甸佛蹟圖

插圖 132-3　清
蘇六朋　曲水流觴圖

插圖 132-5　清　王概等《芥子園畫傳》
（清‧蕭雲從仿黃一峰〔公望〕富春山圖）

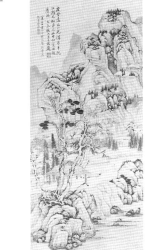

插圖 132-2　清
黎簡　江瀨山光圖

133 任熊 十萬圖冊（萬壑爭流圖、萬林秋色圖）

冊（十圖）清 十九世紀
金箋設色 二六・三×二〇・五公分
北京 故宮博物院

任熊（一八二三—一八五七），蕭山（浙江省）人，是以倖免於太平天國軍入侵的上海為活動中心的文人職業畫家。雖因肺疾早逝，但被列為與弟弟任薰、兒子任預、任薰的弟子任頤所組成的四任之第一位。雖然從羅聘描繪打赤膊的老師的《金農像》（一八○年）〔插圖一三三—一〕等得到靈感，但在空白背景中袒露右肩。不去面對直視所設想的商人或文人的鑑賞者，以過大的雙腳支撐等身大的矮小身軀，用力踩在抽象空間中，以「莽乾坤，眼前何物？」為題跋起始。他佇立於憂心世事的近代中國畫家的原點，成為最激進象徵的《自畫像》（一八五七年？）〔插圖一三三—二〕之作者，也是為中國近現代繪畫史上佔有最重要位置的海上畫派奠定基礎的畫家。

如同戴本孝《仿倪瓚十萬圖》〔插圖二六四〕可見，本圖冊題名是模仿當時尚傳存的倪瓚《十萬圖冊》（清・戴熙《習苦齋畫絮》卷二、卷三，十開題名全部使用「萬」字而來。與異曲同工的前例，也是四季山水圖的文伯仁《四萬山水圖（四幅）》〔圖版八七〕相同，全部的圖都不清楚顯示季節指標，而以「萬橫香雪」、「萬點青蓮」、「萬林秋色」、「萬峰飛雪」等季節清楚者為核心，相對於夏、冬各兩圖，春、秋均多一圖而各有三圖，形成春夏秋冬不均衡的四季山水圖。可以理解本圖是兼備了文伯仁《四萬山水圖》和八大山人《安晚帖》〔圖版一一一〕那祈求四季平安，充滿吉祥寓意，遵守四季順序的一般四季圖本質，以及充斥為了守節而拒絕現世利益的文人氣概，不拘泥於四季順序，兼具與一般四季圖相矛盾的本質。手法上，與陳友人姚燮詩作仔細描繪成一百二十幅的《大梅山館詩意圖冊》（一八五一年）〔插圖一三三—三〕不同，而較接近以富於塊量感的型態描繪友人周閒之草堂的《范湖草堂圖卷》（一八五五年）〔插圖一三三—四〕。本圖冊可謂是依循設色山水畫傳統，嫻熟運用較鮮麗的色彩，為畫家過於年輕的晚年時，成為海上畫派起點的作品。

山水、人物皆學陳洪綬，這點可見於本圖冊的《萬壑爭流圖》與《瑤宮秋扇圖》（一八五五年）〔插圖一三三—五〕。一方面在族叔任淇的《臨陳洪綬送子得魁圖》（一八五五年）〔插圖一三三—六〕中也可看到，其更積極追求陳洪綬的近代性，這點在其製作如《列仙酒牌》（一八五五年）〔插圖一三三—七〕、《高士傳》（一八五七年）〔插圖一三三—八〕等酒牌、版畫等，一邊維持友人關係並開拓不特定顧客上，亦清楚展現，這情形由於將文人職業畫家商業性予以貫徹的人氣畫家任頤，而變得普遍。

任熊是立足於近代中國畫家的原點、海上畫派的起點，也是立足於以文人畫家和宮廷畫家為軸所展開後的傳統中國繪畫之終點的畫家。這正是《自畫像》以「但恍然一瞬，茫茫淼無涯矣」為題跋結尾的緣故。（蔡家丘譯）

插圖 133-4 清 任熊 范湖草堂圖卷（局部）

插圖 133-7 清 任熊 《列仙酒牌》（葛洪像、盧眉孃像）

插圖 133-8 清 任熊 《高士傳》（巢父像）

插圖 133-6 清 任淇 臨陳洪綬送子得魁圖

插圖 133-5 清 任熊 瑤宮秋扇圖

插圖 133-2 清 任熊 自畫像

插圖 133-1 清 羅聘 金農像

插圖 133-3 清 任熊 大梅山館詩意圖冊（若木流霞耀烏裙圖）

134

戴熙　春景山水圖（八幅）

冷金箋水墨　一六三·〇×四〇·六公分（兩端二幅）×四三·五五公分（中央六幅）

軸　清　一八六四年

鳳凰城美術館

戴熙（一八〇一—一八六〇），錢塘（杭州）人。從他既是士大夫又是宮廷畫家（邵懿辰《戴文節公行狀》《續碑傳集》卷五四）這點來看，他可說是肩負清朝文人畫正統的最後畫家。再者，他不僅留傳下如本圖這般的山水畫巨作，從他亦作「花卉人物、松梅竹石」（《墨林今話》卷一八）這一點來看，這個時期是障壁畫的復興期，也是繪畫領域的中心從山水畫往花卉雜畫發展的過渡期，而他也正是清代繪畫史上一個劃時代的存在。甚至，作為士大夫，他為了防備太平天國軍隊，在浙江各地努力修築城牆和訓練軍隊，當他守備的故鄉杭州陷落時，他與身為數學家兼畫家的弟弟戴煦等族人一同殉難身亡，從他身上也體現出傳統山水畫的終結。相較於為了抵抗異民族統治而被處死或餓死，但並未質疑傳統繪畫持續性的黃道周、崔子忠二人，他是達到與此二人大大不同之水平線的畫家。

戴熙與留傳下《修竹遠山圖》﹝插圖一三四—一﹞和《寒窗讀易圖》﹝插圖一三四—二﹞等作品的奚岡、湯貽汾不同，並沒有回歸到倪瓚的蕭散風格。如同《雲盦跡坐圖卷》﹝插圖一三四—三﹞和《憶松圖卷》（一八四七年）﹝插圖一三四—四﹞中也可看到的，他接續在與婁東派有關連的王學浩之後，繼承了虞山派，保有四王的正統性。不過，本圖被評為「初師耕煙﹝王翬﹞，進法宋元。尤得力山樵﹝王蒙﹞、仲圭﹝吳鎮﹞」（《清畫家詩史》庚下），在他自己的題記中也頻繁舉出宋元大畫家的名字（《習苦齋畫絮》）；比起四王，他更多是匯集了可追溯自元末四大家至董源、巨然，發端於五代、北宋江南山水畫的南宗山水畫傳統。本圖是他累進至兵部侍郎後稱病致仕的那一年，返鄉後即刻之作，是他現存作品中最大的紀念碑式作品。

本圖是將混合了帶有圓渾感的董源山容和有稜角的巨然山容之（傳）江參《千里江山圖卷》﹝插圖四—一﹞的全卷構圖分成八等分，然後改變中央連綿山峰的高低創作出主山等，再適度地伸縮、變型，成為八幅畫軸。加上以元末四大家為基礎，扭曲的山容是根據王蒙、明顯可見的大樹樹幹是根據吳鎮，搭配於全景的小樹則是來自黃公望，配置在水邊的亭子來自倪瓚。此外，開始抽發新葉的柳樹等，是取自「春則萬物發生」（黃公望《寫山水訣》）之意，也是作為春景山水圖的具體指標吧！

十九世紀中葉，在分別死於獄中、病故、殉難身亡的這三位代表華南、華中、華北的畫家之後，時代從清代往近代大幅轉換，其框架也從東亞式的書畫轉向歐洲式的美術，中國近代繪畫在這個過程中逐漸展開。細密而疏朗的金圖四—一），並沒有回歸到倪瓚的蕭散風格。如

粉廣泛映照的這片泛紅春光，也是畫家在毫無選擇之下不得不接受的傳統中國繪畫的黃昏時刻所散發出來的最後光輝吧！（邱函妮譯）

插圖 134—4　清　戴熙　憶松圖卷（局部）

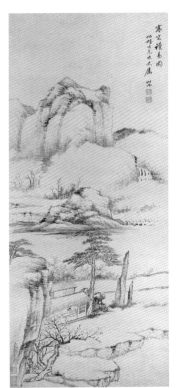

插圖 134—2　清
湯貽汾　寒窗讀易圖

插圖 134—1　清
奚岡　修竹遠山圖

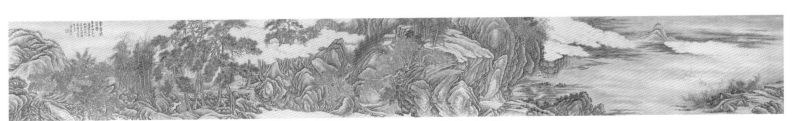

插圖 134—3　清　戴熙　雲盦跡坐圖卷（局部）

波洛克（Jackson Pollock）　One:Number 31,1950
帆布・油彩・琺瑯　裱框　美國　一九五〇年
二六九・五×五三〇・八公分
紐約　現代藝術博物館

傑克遜・波洛克（一九一二—一九五六）是第一位創造出人類應該共有的普遍性繪畫成果的美國畫家。他被稱爲抽象表現主義的一系列大幅作品群，正是一九四八年至五〇年前後短短三年多期間所創作的，其中以本圖爲巔峰的一系列大幅作品。

一方面對搖晃滴落的垂滴（dripping）技法運用自如，將顏料和塗料垂滴在展開於地板上的畫布之上，同時又如同（傳）荊浩《匡廬圖》（圖版七）、（傳）董源《寒林重汀圖》（圖版二）、莫內（Claude Monet）《睡蓮・雲》（一九三一—一九六六年）（插圖一三五—一）那般，在創作過程的某一時點，作品鑑賞時的某一地點所見的情況，爲了形成「景物粲然」《夢溪筆談》卷一七）而不加用筆，停留在與王墨等中唐潑散墨汁的同一階段。就這層意義而言，二者之間可以看出共通之處，是無誤的。因爲就像照相製作狀況被照相攝影被電影化一般，並非都無視觀衆的存在，基礎材料也是水平放置。然而，本質上是有不同之處。王墨最終施加筆墨，喚起自己和他人的視覺性連想，與觀衆共同發現山水意象。相對於此，波洛克則是無論重覆垂滴技法多少次，也毫無表現任何具體造型的意圖。

無論想看到何種形象，都看不到。即使近觀，即使遠望，都是創造出富於曲折且深奧的抽象空間。所謂垂滴（dripping），本身就像《偶然的拒絕》（"The Life of Jackson Pollock : A Documentary Chronology," 1950 D90, Jackson Pollock : A Catalogue Raisonné）所標榜，並非完全脫離意志的潑墨一般的面性表現。本圖的情況，始於油彩琺瑯的小細點與小細線，逐漸加大加寬，利用油彩的細線、中等粗細的線和油彩琺瑯的小點完成最後修飾，是以點和線爲中心。與將玉澗《山市晴嵐圖》（圖版五）等潑墨山水畫再生成爲《長江萬里圖卷》（插圖一三五—二）那般現代中國繪畫的張大千，以及在不知道潑墨山水畫的歐洲提出《1001.86》（插圖一三五—三）那般現代抽象繪畫的趙無極，在本質上完全不同，波洛克是從正面與傳統中國山水畫對峙。不，他身爲被評作 Jack the Dripper（"The Wild Ones," Time, February 20, 1956）的在現代甦醒的潑墨家，或是作爲撕裂傑克 Jack the Ripper，不只是中國繪畫與歐美繪畫，他也否定並切割人類長久以來培植的傳統繪畫總體，無非是潑墨以來最根本性的反題（antithesis）。

然而，對於畫家個人而言，是難耐的重量。抽象表現主義，在畫面上殘留十多個自身手形的《Number 1A, 1948》（近代美術館），還在發展之路上，而再現口與腳等型態的《Echo: Number 25, 1951》（插圖一三五—四）則已經喪失本質。波洛克短暫地創造巔峰，一方面苦於一九五〇年秋天的電影完成同時，再次發生的酒精中毒，也因爲喝酒開車意外身亡之際，已經成爲往事久矣。〈龔詩文譯〉

插圖 135-1　法國　莫內　睡蓮、雲（局部）

插圖 135-3　法國
趙無極　10.01.86

插圖 135-2　現代　張大千　長江萬里圖卷（局部）

插圖 135-4
傑克遜・波洛克
Echo: Number 25, 1951

結　語

結束了中國山水畫世界的臥遊。對於筆者來說，這是三十年來拜訪、調查、研究世界上的中國山水畫，並將到此為止、前後橫跨十三年的成果其中一部分，當作臥遊來展示的漫長旅程的終點，也是根據臥遊時一邊反覆，一邊更進一步地進行調查和研究，位相相異之嶄新旅程的開始。

開始時全然的「胸中丘壑」，到現在作為臥遊對象、有形可見的一百三十餘座高峰，一座一座的高峰山麓擴展為數百個斜坡，形成壯大的中國山水畫世界。雖然不是理所當然之事，卻以有如理所當然般的感覺來掌握。正是因為除了兩三件壁畫以外，幾乎所有的作品都親眼看到了吧！也是因為旅行世界各地三十餘年的時空被匯集在此了吧！

有時，在某個美術館，或是在某個私人收藏家的家裡，拜見、調查作品的體驗，在某些情況下，也混合了那時、那些場合中可說是枝微末節的記憶，成為了巨大的記憶複合體。作品詳細的造型特徵，毋寧說是寄存於筆記中，從該複合體表面消除掉了許多。而在此浮現出的，是實際見到作品時完全沒有想到的、作品和作品之間在結構上的連繫，無非是個別記憶在經過相當的時間與空間的變遷，本身產生了改變。例如，能夠指出超越華北山水畫或江南山水畫地域性之共通的中國山水畫構成法的存在，正是這個緣故。

近來，環繞中國山水畫的環境發生了很大變化。其中最大的變化是中國本國的環境，在研究面、鑑賞面都呈現出十三年前所無法相比的發展。另一方面在日本，很遺憾地，在鑑賞面，中國畫家的名字連一個也不知道的「四十年目睹之怪現狀」，再過五十年還是這種狀況。在研究面，作為中國繪畫史研究的重心之一，雖然仍保持著水準，但要與中國或台灣、香港、美國或歐洲等研究重心並駕齊驅，努力不懈地進行以嚴密的作品觀察和確實的文獻解釋為基礎的、有條理邏輯的歷史記述，還需要更多的心力吧！

傳統中國山水畫在清代結束了其長達一千數百多年的歷史性角色。與此無間斷地，一面接受日本美術或歐洲美術的影響、一面開展的近代中國繪畫，在這個世紀，會發展成什麼樣的現代性作品呢？其動向原來並未確定。然而，該將產生的創作，與傳統中國山水畫一樣，無疑地會成為具有人類普世價值的卓越造形遺產。此臥遊進行到此，事實上，共有其創作的原點。再者，每當有機會，藉由本書，不論多少次往喜好的山丘去，或者往所有的溪谷去，讀者若能反覆享受臥遊，是為筆者最深切的願望。（黃立芸譯）

後記

本書是以筆者於東方書店刊行的月刊《東方》上「中國山水畫百選」專欄的連載文章爲基礎而成，

連載時間從一九八九年十一月五日開始，到二〇〇二年十一月五日爲止，延續長達十三年。雖然

這個連載在〈前言〉是設想約一百件作品，歷時約八年，但是到連載結束，卻整整花費了十三年時

間。其間又因爲遇上《世界美術大全集　東洋編　5　五代・北宋・遼・西夏》（東京：小學館，一九

九八年）《中國繪畫總合圖錄　續編》全四卷（東京：東京大學出版會，一九九八—二〇〇一年）的編輯、

執筆等，不得已停載了共約一年時間。實質上所需年數約莫十一年餘。之所以比原本預定的時間

超出三年，事實上，無非是因爲打著百選的名號卻變成了一百三十六選。

所謂「百」，如同百花、百鳥，是形容稱目之多。因此，雖然宣稱百選，但是當初並無嚴密挑選

一百件的意志。只是當下定決心要長期執筆時，爲了督促自己而取名百選。即使過程不順利，寫

了一半也無法中輟。再者，若進行順利，預期輕易可以超過一百件。實際上，由於沒有嚴密地思

考百選，從一千數百年前的南北朝時代開始，以宋、元、明爲中心到百年前的清末爲止，山水

畫慢慢地興起，經過五代、北宋的黃金時代，直到將其作爲中國繪畫分類中的主流位置讓給花卉

雜畫爲止，這形塑一千數百年間中國山水畫歷史的作品，差不多都被網羅了。

然而，本書的問題點在於時代較晚的作品較不充分。關於元代以前的作品，因爲現存作品的數

量本身就有限，加上筆者感到興趣的重心也在較古老的時代；而關於所選作品以外的，應該要敘

述的作品，筆者也能自負本人幾乎都親自看過了。然而相對於此，明代以後的作品，特別是清代

作品，實際見過的比例卻極低。即使如此，關於明代，仍可說掌握了應當成爲中心的作品超過半

數，相對地，關於清代，能夠掌握的比例相當低。因此，關於宋代或元代的名品，對於平均程

度的作品，其品質是何等之高，筆者可以說有充分的把握；相對於此，關於明代名品的掌握不及

宋元時代，而對於清代名品的掌握不得不認爲更不及。雖然如此，但爲了出版收錄作品件數約達

到一萬件的《中國繪畫總合圖錄》全五卷（東京：東京大學出版會，一九八二、八三年）、《同　續編》全四

卷（同，一九九八—二〇〇一年），筆者從世界性調查階段到編輯階段，一邊參與策劃、主導，同時累

積了包含北京故宮博物院、台北故宮博物院在內的中國各地美術館、博物館的實地調查經驗，擁

有如此經驗，不用說應該具有一定程度的判斷能力。再者，於此同時，《中國古代書畫圖目》（北京：

文物出版社，一九八六—二〇〇一年）或《故宮書畫圖錄》（台北：國立故宮博物院，一九八九—刊行中）《世界

美術大全集　繪畫編》（北京：人民美術出版社等，一九八四—一九九二年）《中國美術分類全集　中國繪畫全

集》（北京：文物出版社，杭州：浙江人民美術出版社，一九九七—一九九九年）等書所刊載的作品，也成爲了

奠定筆者判斷的參考，這點也必須加以說明。在認識到上述缺點的同時，沒有仰仗專事明清繪畫

研究者的協助，而決定憑一己之力寫完，不爲什麼，正是因爲想要強調出筆者對於連貫的中國山

水畫史之見解。

筆者在本書中分析臥遊的概念，其中有造型性、表現性、社會性之臥遊的三重結構。第一，由造

型上來掌握山水畫作爲「時空間」是如何構築而成，針對構成山水畫表現的繪畫空間本身，進行更

基本的造型性之臥遊：第二，探究山水畫作爲理想的或現實的「時空間」，是以什麼爲表現目標、

及其所表現之物及該如何予以理解，針對山水畫所表現的理想的或現實的地點，進行更高度的表

現性之臥遊：接著第三，檢證山水畫是在什麼樣的地點被繪製和收藏在什麼樣的地點，及其被定

位爲什麼樣的物品，針對山水畫之製作、贈答、購買、和收藏過程，進行更廣泛的社會性之臥遊。

臥遊乃是由此三重結構形成。再者，中國山水畫的造型手法中有透視遠近法、基本構圖法、構成

原理、造型原理之二手法、二原理。第一，是以日常性視覺爲基礎，構築合理性時空間的唯一透視

遠近法：第二，是以一水兩岸等不滿五種的簡略基本構圖加以組合的基本構圖法：第三，是將不

超過二位數的限定表現素材或由三種以上素材所形成的素材空間、由二種以上素材空間所形

成的繪畫空間加以適當組合的構成原理：第四，利用視覺性連想能力，從限定的表現素材中看出

其蘊含可賦予自然形狀無限可能的造型原理。而能夠得出，是因爲筆者一直自豪於個人實際見

到了爲數衆多的山水畫作品，一邊與其相對峙，累積與其相關的思索，同時自己再反覆批判這些思

索，又再次回歸作品本身，加以修正。但是，本書的撰寫也涉及了筆者專精的中國朝代以外時代

的作品，唯恐錯誤相當多，懇請惠予批評指正，筆者將深感榮幸。

本書的出發點，如同本後記開頭部分也提到的，是《東方》上連載的「中國山水畫百選」專欄。

一九八九年秋天，筆者受託寫作關於中國繪畫的連載時，說道：「不想爲那種類似介紹幾件名品的

短期連載」，神崎勇夫氏對此回覆以「越長期越好無妨」爲筆者開啟百選執筆之路，而且在長達十

三年的連載中，承蒙歷代執行編輯多田ゆう子、朝浩之、佐藤好美、古屋順子、上西（三澤）もり

繪、山田明音六位的照顧，首先想對上述諸位表示感謝。

再者，關於出版的基礎，勞煩了畏友石守謙氏（中央研究院）將我介紹給惠賜出版補助經費的財團

當中，毫無因緣的蔣經國國際交流基金會；因爲圖版全部以彩色呈現，在申請極爲煩瑣的刊登許

可之際，關於中國、台灣、香港方面的申請，不辭辛勞全力以赴的漆紅氏（青山學院大學），關於美

國、歐洲方面的申請付出了同樣巨大心力的今川ひさみ氏：特此對上述三位表示由衷感謝之意。

還有，在準備出版的工作當中，關於文獻、印章，一如資料編各項目的凡例所記載，承蒙畑靖紀

（九州國立博物館）、漆紅、救仁郷秀明（東京國立博物館）、荏開津通彥（山口縣立美術館）、竹浪遠（黑川古文化研究所）、塚本麿充（大和文華館）、中村信宏（台東區立書道博物館）、石附啓子（寶仙學園短期大學、玉川潤子（實踐女子大學）、鈴木忍（東京大學東洋文化研究所技術補佐員）、黃立芸（東京大學研究所博士課程）、吳孟晉（同博士課程）、植松瑞希（同博士課程）、阿部修英（同博士課程中退）、早川章弘（同碩士課程結業）諸位，而關於插圖等，承蒙野久保雅嗣（東洋文化研究所技術專門職員）、庄野章子、鈴木忍、黃立芸：編輯作業之中，關於索引，承蒙鈴木忍、植松瑞希、小林眞結（同碩士課程）各位，給予了極大協助。關於全書，由於筆者的不靈巧，長期以來不得不委請中央公論美術出版的大島正人氏和獨立編輯稻庭ミズホ氏從事編輯業務。還有，關於書函裝幀，勞煩了中學時代的舊友，平面設計家下岡茂氏。行文最後，對於上述諸氏全部，在深感愧疚同時，也表示至深謝意，以爲後記。

二〇〇八年八月二十七日

不斷居士　再識於苦集滅道窟

（編按：括號內的職稱單位是根據本書日文原版於二〇〇八年出版時的資訊。）

VII　攝影者及圖像提供者、著作權所有人

参考文獻一覧（個別）
1970.

133　任熊　十萬圖冊（258號　02、8、5）

松村茂樹〈海上画派の図録類と学画法をめぐって〉《中国文
　　化研究と教育：漢文学会会報》57，1999年。

張安治〈任熊和他的《自畫像》〉《故宮博物院院刊（北京）》
　　1979年：2〔《中國畫與畫論》上海人民美術出版社，
　　1986年〕。

聶崇正〈任熊及其十萬圖冊〉《故宮博物院院刊（北京）》
　　1983年：1。

潘深亮《海上四任精品—故宮博物院藏任熊、任薰、任頤、
　　任預繪畫選》河北美術出版社、亞洲藝術出版社，1992
　　年。

潘深亮〈近代海上四任繪畫概論〉《故宮博物院七十年論文
　　選》紫禁城出版社，1995年。

周金冠〈任熊與海派繪畫世俗性的發展〉《故宮博物院院刊
　　（北京）》2000年：2。

楊丹霞〈任熊及其十萬圖冊〉《收藏家》2000年：7。

丁羲元〈任熊自畫像作年考〉《海派繪畫研究文集》上海書畫
　　出版社，2001年。

丁羲元〈論「海派」〉《收藏家》2001年：9。

Richard Vinograd, *Boundaries of the Self: Chinese Portraits, 1600-
　　1900*, Cambridge University Press, Cambridge, New York,
　　1992.

James Cahill, "Ren Xiong and His Self-Portrait," *Ars Orientalis*, 25,
　　1995.

Erickson, Britta Lee, *Patronage and Production in the Nineteenth-
　　Century Shanghai Region: Ren Xiong (1823-1857) and His
　　Sponsors*, Ph. D. diss., Stanford University, 1997.

Julia F. Andrews and Kuiyi Shen, *A Century in Crisis: Modernity and
　　Tradition in the Art of Twentieth-Century China*, Guggenheim
　　Museum, New York, 1998.

134　戴熙　春景山水圖（259號　02、9、5）

稊月明〈ある清朝官吏の生涯と藝術—戴熙伝—〉《（京都女
　　子中学高校研究部）研究紀要》6，1961年。

簡松村〈清中葉繪畫思想家—戴熙〉《故宮文物月刊（台北）》
　　5：3，1987年。

周永良〈淺析戴熙繪畫藝術的嬗變：兼及《習苦齋畫絮》紀
　　年抄本的發現〉《故宮博物院院刊（北京）》2001年：4。

Ju-hsi Chou, *Scent of Ink: The Roy and Marilyn Papp Collection of
　　Chinese Painting*, Phoenix Art Museum, Phoenix, 1994.

135　波洛克　*One: Number 31, 1950*（260號　02、10、5）

藤枝晃雄《ジャクソン・ポロック》スカイドア，1994年。

"The Wild Ones," *Time*, New York: Time Inc., February 20, 1956.

Bryan Robertson, *Jackson Pollock*, London: Thames & Hudson,
　　1960.

Francis Valentine O'Connor and Eugene Victor Thaw, *Jackson
　　Pollock: A Catalogue Raisonne of Paintings, Drawings, and
　　Other Works*, Yale University Press, 1978.

Elizabeth Frank, *Jackson Pollock*, New York: Abbeville Press, 1983.
　　〔エリザベス・フランク《ジャクスン・ポロック》美術
　　出版社，1989年〕。

Melvyn Bragg and Kim Evans, *Portrait of an Artist: Jackson Pollock*
　　(video), Public Media, 1987.

Ellen G. Landau, *Jackson Pollock*, Abrams, New York, 1989.

Francis Valentine O'Connor, *Jackson Pollock: A Catalogue Raisonne
　　of Paintings, Drawings, and Other Works Supplement Number
　　One*, New York: The Pollock-Krasner Foundation, 1995.

Bernard Harper Friedman, *Jackson Pollock: Energy Made Visible*,
　　New York: Da Capo Press, 1995.

Kirk Varnedoe and Pepe Karmel, *Jackson Pollock*, New York: The
　　Museum of Modern Art, 1998.

Pepe Karmel, *Jackson Pollock: Interviews, Articles, and Reviews*,
　　New York: The Museum of Modern Art, 1999.

Kirk Varnedoe, *Pictures of Nothing: Abstract Art since Pollock*,
　　Princeton and Oxford: Princeton University Press, 2006.

Donald Wigal, *Pollock: Veiling the Image*, New York: Parkstone
　　Press USA, 2006.

梅韻秋〈張崟《京口三山圖卷》─道光年間新經世學風下的江山圖像〉《國立台灣大學美術史研究集刊》6，1999年。

趙力〈江南風象─從張夕庵的《京口三山圖卷》談晚清畫壇的異動〉《美術研究（北京）》2000年：1。

王倚平〈張崟的山水畫藝術〉《東南文化》2000年：8。

129　錢杜　燕園十六景圖冊（249號　01、11、5）

戶田禎佑〈錢杜筆虞山草堂步月図〉《美術研究（東京）》230，1963年。

邱士華《錢杜繪畫研究》國立台灣大學藝術史研究所碩士論文，2001年。

130　鄭敾　金剛全圖（250號　01、12、5）

〈87　金剛全図〉《水墨美術大系　別巻2　李朝の水墨画》講談社，1977年。

金理那〈鄭敾─朝鮮王国の山水画家〉《国華》1009，1978年。

李泰浩〈朝鮮後期文人画家たちの眞景山水画〉《国宝─韓国7000年美術大系　10　絵画》藝耕産業社，1984年〔竹書房，1985年〕。

〈31　金剛全図〉《世界美術大全集　東洋編　11　朝鮮王朝》小学館，1999年。

〈100　金剛全図〉、呉柱錫〈朝鮮王朝絵画を読み解く─性理学思想を中心に〉《韓国の名宝》東京国立博物館、大阪歴史博物館，2002年。

石附啓子〈鄭敾筆「金剛全図」について─金剛山図における鄭敾の制作意図─〉《河合正朝教授還暦記念論文集　日本美術の空間と形式》河合正朝教授還暦記念論文集刊行会，2003年。

崔炳植〈鄭敾画風与南宗之関係〉《中韓南宗絵画之研究》文史哲出版社（台北），1982年。

李東洲〈謙斎一派眞景山水〉《月刊亜細亜》1：3號，月刊亜細亜社，1969年〔《우리나라의 옛그림》（増補・普及版）学古斎，1995年〕。

許英桓《謙斎鄭敾》悦話堂，1978年。

兪俊英〈謙斎金剛全図考察〉《古文化》18，韓国大学博物館協会，1980年。

安輝濬《韓国絵画史》一志社，1980年〔（吉田宏志、藤本幸夫譯）《韓国絵画史》吉川弘文館，1978年〕。

《謙斎名品帖　二》知識産業社，1981年。

崔完秀〈謙斎眞景山水画考〉《澗松文華》21、29、35、45，1981、1985、1988、1993年〔《謙斎鄭敾眞景山水画》汎友社，1993年，*Korean True-view Landscape: Paintings by Chong Son (1676-1756)*, edited and translated by Youngsook Pak & Roderick Whitfield, Saffron Korea Library, 2005〕。

《謙斎鄭敾　韓国의美一》（改訂版）中央日報社，1983年。

李泰浩〈鄭敾眞景山水画風의　承과変貌〉《韓国美術史論文集》1，1984年〔李泰浩《朝鮮後期絵画의　写実精神》学古斎，1996年〕。

《眞景山水画》国立光州博物館，1987年。

《謙斎鄭敾》国立光州博物館，1992年。

〈15　金剛全図〉《山水画　下　韓国의美12》（改訂版）中央日報社，1995年。

〈29　金剛全図〉《湖巌美術館名品図録Ⅱ　古美術2》三星文化財団，1996年。

呉柱錫〈우리 옛그림 속의 겨울〉《눈그림 600년》国立全州博物館，1997年。

朴銀順《金剛山図研究》一志社，1997年。

辺英燮〈眞景山水画의大家鄭敾〉《美術史論壇》5，1997年上半期。

〈21・22　金剛全図〉《朝鮮後期国宝展》三星文化財団，1999年。

洪善杓《朝鮮時代絵画史論》文藝出版社，1999年。

韓正熙《韓国과中国의絵画》学古斎，1999年。

崔完秀《謙斎를따라가는金剛山旅行》大元社，1999年。

李仲熙〈謙斎鄭敾絵画에있어서의2、3　問題〉《恒山安輝濬教授停年退任記念論文集　美術史의定立과拡散　一》社会評論，2006年。

Yi Song-mi, "Artistic Tradition and the Depiction of Reality: True-View Landscape Painting of the Choson Dynasty," *Arts of Korea*, Edited by Judith Smith, The Metropolitan Museum of Art, New York, 1998.

Kay E. Black and Eckart Dege, "St. Ottilien's Six "True View Landscapes" by Chong Son (1676-1759)," *Oriental Art*, 45: 4, 2000.

Yi Song-mi, *Korean Landscape Painting: Continuity and Innovation Through the Ages*, Hollym International, New Jersey, 2006.

131　浦上玉堂　東雲篩雪圖（251號　02、1、5）

鈴木進〈浦上玉堂〉《古美術》30，1970年。

藪本公三〈李衎筆「腕底煙霞帖」〉《国華》1010，1978年。

小川裕充〈浦上玉堂　東雲篩雪図〉山根有三編《日本絵画百選》日本経済新聞社，1979年。

佐藤康宏〈雲雨の情景─浦上玉堂のエロティシズム─〉《MUSEUM》491，1992年。

八田眞〈浦上玉堂に関する新出資料について〉《岡山県立博物館研究報告》15，1994年。

守安收〈浦上玉堂作品の編年について─印章の使用例からのアプローチ─〉《鹿島美術研究：年報別冊》14，1997年。

佐藤康宏《新潮日本美術文庫　14　浦上玉堂》新潮社，1997年。

132　蘇仁山　賈島詩意山水圖（257號　02、7、5）

簡又文《畫壇怪傑蘇仁山》簡氏猛進書屋，1970年。

譚棣華〈蘇仁山─個性倔強的畫家〉《嶺南文史》2，1983年。

《蘇六朋蘇仁山書畫》廣州美術館、香港中文大學文物館，1990年。

高美慶《蘇六朋蘇仁山》香港中文大學文物館，1990年。

黃苗子〈叛逆者蘇仁山〉《收藏家》2000年：5。

李志綱〈詩境與畫境─蘇仁山《楊柳蔭濃圖》對《芥子園畫傳》的利用〉《收藏・拍賣》2006年：7。

Pierre Ryckmans, *The Life and Work of Su Renshan: Rebel, Painter, & Madman, 1814-1849?*, Paris: Centre de publication de l'U. E. R. Extrême-Orient-Asie du Sud-Est de l'Université de Paris, 1970.

Chu-tsing Li, "Su Jen-shan, 1814-1849: The Rediscovery and Reappraisal of a Tragic Cantonese Genius," *Oriental Art*, 16: 4,

參考文獻一覽（個別）

　　吳文彬〈十二月令圖中上元即景〉〈十二月令圖中的二月春
　　　　景‧一年之計在於春〉〈十二月令圖中的三月景‧上巳
　　　　修禊〉〈十二月令圖中的四月景‧雨中賞花〉〈十二月令
　　　　圖中的五月景‧龍舟競渡〉〈十二月令圖中的六月景‧
　　　　荷塘清暑〉〈十二月令圖中的七月景‧七夕乞巧〉〈十
　　　　二月令圖中的八月景‧中秋賞月〉〈十二月令圖中的
　　　　九月景‧重陽佳節〉〈十二月令圖中的十月景‧十月休
　　　　閑〉〈十二月令圖中的十一月景‧仲冬之季〉〈十二月令
　　　　圖中的十二月景‧瑞雪豐年〉《故宮文物月刊（台北）》
　　　　47—51、53、55—59，1987、1988年。

　　《嬰戲圖》國立故宮博物院（台北），1989年。

　　陳韻如〈時間的形狀—〈清院畫十二月令圖〉研究〉《故宮學
　　　　術季刊（台北）》22：4，2005年。

　　Fong and Watt, *Possessing the Past*, 1996.

125　黃慎　山水墨妙圖冊（244號　01、6、5）

　　〈102　山水墨妙冊〉《東西の風景画》静岡県立美術館，1986
　　　　年。

　　〈49　山水墨妙冊〉《泉屋博古—中国絵画》泉屋博古館，
　　　　1996年。

　　鈴木敬〈揚州八怪‧黃慎筆「山水図冊」について〉《国華》
　　　　1233，1998年。

　　劉綱紀《中國畫家叢書　黃慎》上海人民美術出版社，1979
　　　　年。

　　《揚州八怪》文物出版社，1981年。

　　李萬才《中國古代美術作品介紹　黃慎》人民美術出版社，
　　　　1982年。

　　《故宮博物院藏清代揚州畫家作品》故宮博物院（北京）、香
　　　　港中文大學文物館，1984年。

　　《揚州八怪畫集》江蘇美術出版社，1985年。

　　丘幼宣、謝從榮編《瘦瓢山人黃慎書畫冊》福建美術出版
　　　　社，1988年。

　　《揚州八怪研究叢書　揚州八怪年譜　上、下》江蘇美術出版
　　　　社，1990、1993年。

　　薛永年、薛鋒《世紀美術文庫　揚州八怪與揚州商業》人民
　　　　美術出版社，1991年。

　　薛永年《揚州八怪研究叢書　揚州八怪考辨集》江蘇美術出
　　　　版社，1992年。

　　〈揚州八怪〉《歷史文物　國立歷史博物館館刊》9：7，1999
　　　　年。

　　徐良玉〈試析清代「揚州八怪」形成的原因〉《歷史文物　國
　　　　立歷史博物館館刊》9：8，1999年。

　　鄧喬彬〈從藝術特色透視《揚州八怪》的創作觀〉《華東師範
　　　　大學學報　哲學社會科學版》1999年：6。

　　《揚州八怪書畫珍品展》國立歷史博物館（台北），1999年。

　　芯急〈黃慎人物畫題材特色及風格演變〉《收藏家》2001年：
　　　　2。

　　李萬才〈黃慎一家住武夷山下〉《東南文化》2001年：增刊1。

126　華嵒　秋聲賦意圖（245號　01、7、5）

　　川上涇〈華嵒の秋声賦意図〉《美術研究（東京）》236，1964
　　　　年。

　　川上涇〈新羅山人早期の作品　付華嵒略年譜〉《MUSEUM》
　　　　174，1965年〔〈新羅山人的早期作品〉《朵雲》57，2003

　　　　年〕。

　　〈158　華嵒：秋声賦意図軸〉《大阪市立美術館蔵‧上海博物
　　　　館蔵中国書画名品図録》中国書画名品展実行委員会，
　　　　1994年。

　　溫肇桐《中國畫家叢書　華嵒》上海人民美術出版社，1981
　　　　年。

　　薛永年《華嵒研究》天津人民美術出版社，1984年。

　　薛永年等〈華嵒通論〉《朵雲》57，2003年。

　　王輝〈華嵒與閩地故里行踪探究〉《美術研究（北京）》2004
　　　　年：2。

127　金農　墨梅圖（246號　01、8、5）

　　島田修二郎〈花光仲仁の序　上、下〉《宝雲》25、30，
　　　　1939、1943年〔《中国絵画史研究》中央公論美術出版，
　　　　1993年〕。

　　《文人画粋編　中国編9　金農》中央公論社，1976年。

　　源川彦峰〈題画記から見た金冬心の藝術論〉《二松学舎大学
　　　　人文論叢》65，2000年。

　　《揚州八怪》文物出版社，1981年。

　　《故宮博物院藏清代揚州畫家作品》故宮博物院（北京）、香
　　　　港中文大學文物館，1984年。

　　《揚州八怪畫集》江蘇美術出版社，1985年。

　　《揚州八怪研究叢書　揚州八怪年譜　上、下》江蘇美術出版
　　　　社，1990、1993年。

　　薛永年、薛鋒《世紀美術文庫　揚州八怪與揚州商業》人民
　　　　美術出版社，1991年。

　　薛永年《揚州八怪研究叢書　揚州八怪考辨集》江蘇美術出
　　　　版社，1992年。

　　《金農書畫集》上海書畫出版社，1996年。

　　〈揚州八怪〉《歷史文物　國立歷史博物館館刊》9：7，1999
　　　　年。

　　徐良玉〈試析清代「揚州八怪」形成的原因〉《歷史文物　國
　　　　立歷史博物館館刊》9：8，1999年。

　　鄧喬彬〈從藝術特色透視《揚州八怪》的創作觀〉《華東師範
　　　　大學學報　哲學社會科學版》1999年：6。

　　《揚州八怪書畫珍品展》國立歷史博物館（台北），1999年。

　　齊淵《金農書畫編年圖目》人民美術出版社，2007年。

　　Marshall P. S. Wu, "Jin Nong: The Eccentric Painter with a Wintry
　　　　Heart," Ju-hsi Chou and Claudia Brown eds., *Chinese Painting
　　　　under the Qianlong Emperor: The Symposium Papers in Two
　　　　Volumes, Phoebus*, 6: 2, 1991.

128　張崟　仿古山水圖冊（248號　01、10、5）

　　《館藏　明清絵画》松岡美術館，2007年。

　　陸九皋〈張松顧柳：介紹京江畫派傑出畫家〉《文物》1981年：
　　　　9。

　　陸九皋〈張夕庵的生平和藝術〉《美術研究（北京）》1984年：
　　　　1。

　　趙力〈論張崟與京江派〉《朵雲》1990年：3。

　　趙力〈京江畫派畫家年表〉《朵雲》1991年：2。

　　趙力〈試論張崟的繪畫風格〉《美術》1992年：9。

　　趙力《京江畫派研究》湖南美術出版社，1994年。

　　梅韻秋《從張崟畫風談十九世紀前期吳派傳統的復興》國立
　　　　台灣大學藝術史研究所碩士論文，1996年。

王伯敏〈龔賢墨法水法論〉《朵雲》3，1990年。

吳定一〈筆聲墨態能歌舞—論龔賢晚年畫風的轉變〉《遼海
　　文物學刊》1991年：2。

吳定一〈畫泉要有聲、畫山要有形—龔賢中年畫風的轉變〉
　　《朵雲》1992年：1。

巫佩蓉〈龔賢雄偉山水的理論與實踐〉國立台灣大學藝術史
　　研究所碩士論文，1993年。

蕭平、劉宇甲《明清中國畫大師研究叢書　龔賢》吉林美術
　　出版社，1996年。

楊麗麗〈龔賢《山水冊》〉《文物》1997年：4。

石守謙〈由奇趣到復古：十七世紀金陵繪畫的一個切面〉《故
　　宮學術季刊（台北）》15：4，1998年。

張爾賓〈讀龔賢《畫訣》〉《東南文化》2000年：1。

James Cahill, "The Early Styles of Kung Hsien," *Oriental Art*, 16: 1,
　　1970.

Chu-tsing Li, *A Thousand Peaks and Myriad Ravines: Chinese
　　Paintings in the Charles A. Drenowatz Collection*, Artibus
　　Asiae: supplementum; 30, 1974.

Jerome Silbergeld, "Kung Hsien's Self-portrait in Willows with Notes
　　on the Willow in Chinese Painting and Literature," *Artibus
　　Asiae*, 42: 1, 1980.

Jerome Silbergeld, "Kung Hsien: A Professional Chinese Artist and
　　His Patronage," *Burlington Magazine* 123: 940, 1981.

Lubor Hajek, "A Landscape Album by Gong Xian (Kung Hsien)
　　Dated 1637," *Orientations*, 22: 8, 1991.

119　法若眞　山水圖（238號　00、12、5）

原田謹次郎《支那名画宝鑑》大塚巧藝社，1936年。

ジェームズ・ケーヒル〈中国絵画における奇想と幻想　中〉
　　《国華》979，1975年。

《論黃山諸畫派文集》上海人民美術出版社，1987年。

李淑卿〈從主題角度探討黃山畫派的發展及其定義問題
　　上、下〉《國立中正大學學報　人文分冊》8：1、9：1，
　　1997、1998年。

James Cahill, *Shadows of Mt. Huang: Chinese Painting of the Anhui
　　School*, University Art Museum, University of California,
　　Berkeley, 1981.

120　黃鼎　群峰雪霽圖（239號　01、1、5）

《故宮藏畫大系　15》國立故宮博物院（台北），1997年。

121　袁江、王雲　樓閣山水圖屏風（240號　01、2、5）

聶崇正《袁江與袁耀》上海人民美術出版社，1982年。

聶崇正《袁江　袁耀》河北教育出版社，2003年。

錢專、吳聞〈清代畫家袁江繪畫風格淺析〉《東南文化》2004
　　年：5。

小川裕充〈從燕文貴作品中的透視遠近法看中國山水畫透視
　　遠近法之成立〉《故宮學術季刊（台北）》23：1，2005年。

James Cahill, "Yuan Chiang and His School," *Ars Orientalis*, 5-6,
　　1963.

Alfreda Murck, "Yuan Jiang: Image Maker," Ju-hsi Chou and
　　Claudia Brown eds., *Chinese Painting under the Qianlong
　　Emperor: The Symposium Papers in Two Volumes, Phoebus*, 6: 2,
　　1991.

122　郎世寧　百駿圖卷（241號　01、3、5）

石田幹之助〈パリ開雕乾隆年間準・回両部平定得勝図に就
　　いて〉《東洋学報》9：3，1919年。

石田幹之助〈郎世寧伝攷略〉《美術研究（東京）》10，1932
　　年。

小野忠重〈乾隆画院と銅版画〉《支那版画叢攷》双林社，
　　1944年。

石田幹之助〈郎世寧画歴一斑〉《三彩》6，1947年。

米澤嘉圃〈郎世寧筆百駿図〉《国華》714，1951年。

《『中国の洋風画』展—明末から清時代の絵画・版画・挿絵
　　本》町田市立国際版画美術館，1995年。

《郎世寧畫集》（全2冊）香港藝文出版社，1971年。

聶崇正〈《乾隆平定准部回部戰圖》和清代的銅版畫〉《文物》
　　1980年：4。

莊吉發《故宮叢刊甲種之26　清高宗十全武功研究》國立故
　　宮博物院（台北），1982年〔中華書局，1987年〕。

《畫馬名品特展圖錄》國立故宮博物院（台北），1990年。

《郎世寧之藝術—宗教與藝術研討會論文集》天主教輔仁大
　　學、幼獅文化事業公司（台北），1991年。

王子林〈「恢弘壯闊」與「細緻入微」—北京故宮藏郎世寧新
　　體畫欣賞〉《故宮文物月刊（台北）》14：12，1997年。

聶崇正〈郎世寧百駿圖卷及其摹本〉《收藏家》1998年：1。

譚稚軍〈從館藏「乾隆平定准部回部戰圖」談郎世寧其人及
　　藝術成就〉《內蒙古文物考古》2001年：2。

《海國波瀾—清代宮廷西洋傳教士畫師繪畫流派概說》澳門藝
　　術博物館，2002年。

《海國波瀾—清代宮廷西洋傳教士畫師繪畫流派精選》澳門藝
　　術博物館，2002年。

郭果六〈試析〈郎世寧畫海西知時草〉軸〉《故宮文物月刊（台
　　北）》22：10，2005年。

Cecile Beurdeley and Michael Beurdeley, *Giuseppe Castiglione:
　　A Jesuit Painter at the Court of the Chinese Emperors*, Lund
　　Humphries, London, 1972.

Chuang, Chi-fa（莊吉發）, "The Emperor's New Pets: Naming Castig-
　　lione's 'Ten Champion Dogs'," *National Palace Museum
　　Bulletin*, vol. 23, no. 1, 1988.

Howard Rogers, "For Love of God: Castiglione at the Qing Imperial
　　Court," Ju-hsi Chou and Claudia Brown eds., *Chinese Painting
　　under the Qianlong Emperor: The Symposium Papers in Two
　　Volumes, Phoebus*, 6: 1, 1988.

Fong and Watt, *Possessing the Past*, 1996.

123　錢維城　樓霞全圖（242號　01、4、5）

小川〈中国山水画の透視遠近法〉2003年〔〈中國繪畫的透
　　視遠近法〉2005年，〈中國山水畫的透視遠近法〉2006
　　年〕。

羅青〈湖柳荷香水墨融—錢維城的「湖莊清夏圖」〉《故宮文
　　物月刊（台北）》17：3，1999年。

孫鴻月〈乾隆不卻故人情—讀錢維城《蘇軾轤舟亭圖卷》〉《收
　　藏家》2000年：3。

呂松穎〈詩意的凝結：清代錢維城〈御製雪中坐冰床詩意〉〉
　　《故宮文物月刊（台北）》22：11，2005年。

124　月令圖（243號　01、5、5）

參考文獻一覧（個別）

年。

薛鋒、薛翔《明清中國畫大師研究叢書　髡殘》吉林美術出
　　版社，1996年。

廖文〈髡殘山水辨僞〉《四川文物》1998年：1。

楊新〈《四僧》小議〉《故宮博物院院刊（北京）》1998年：1。

劉德清〈文人畫的象限—清初四僧藝術及其對於中國文化的
　　意義〉《美術研究（北京）》2001年：1。

呂曉〈澄墨吻毫窮奧妙：論髡殘黃山之旅對其繪畫的影響〉
　　《江淮論壇》2002年：5。

朱萬章〈髡殘交游研究補證〉《故宮學刊（北京）》2004年：1。

114　漸江　江山無盡圖卷（233號　00、7、5）

島田修二郎〈江山無尽図卷　漸江筆〉《明末三和尚》墨友
　　莊，1954年〔《中国絵画史研究》中央公論美術出版，
　　1993年〕。

ジェームズ・ケーヒル〈中国絵画における奇想と幻想　中〉
　　《国華》979，1975年。

曾布川寬〈弘仁とその絵画〉《京都市立藝術大学美術学部研
　　究紀要》27，1982年。

曾布川寬〈漸江に関する若干の考察〉《泉屋博古館紀要》4，
　　1987年。

〈30　江山無尽図卷〉《泉屋博古—中国絵画》泉屋博古館，
　　1996年。

鄭錫珍《中國畫家叢書　弘仁　髡殘》上海人民美術出版
　　社，1979年。

汪世清、汪聰《漸江資料集》（修訂本）安徽人民出版社，
　　1984年。

伍蠡甫〈漸江論〉《名畫家論》中國大百科全書出版社，1988
　　年。

陳傳席《中國古代美術作品介紹　漸江》人民美術出版社，
　　1988年。

郭繼生〈新安商人與新安畫派〉《藝術史與藝術批評》書林出
　　版（台北），1990年。

《上海博物館藏　四高僧畫集》上海人民美術出版社，1990
　　年。

馬道闊〈《新安東關濟陽江氏宗譜》—有關江注、漸江的史
　　料〉《美術史論（美術觀察）》1990年：3。

馬彬〈從《新安東關濟陽江氏宗譜》看僧漸江〉《東南文化》
　　1991年：2。

陳傳席《明清中國畫大師叢書　弘仁》吉林美術出版社，
　　1996年。

楊新〈《四僧》小議〉《故宮博物院院刊（北京）》1998年：1。

劉德清〈文人畫的象限—清初四僧藝術及其對於中國文化的
　　意義〉《美術研究（北京）》2001年：1。

Kuo Chi-sheng, *The Paintings of Hung-Jen*, Ph. D. diss., University
　　of Michigan, 1980.

Jason C. Kuo (Kuo Chi-sheng), *The Austere Landscape: the Paintings
　　of Hung-jen*, SMC Pub., Taipei, New York, 1990.

James Cahill, "Huang Shan Paintings as Pilgrimage Pictures," Susan
　　Naquin and Chün-fang Yü eds., *Pilgrims and Sacred Sites in
　　China*, University of California Press, Berkeley, 1992.

115　查士標　桃源圖卷（234號　00、8、5）

穆孝天《中國畫家叢書　查士標》上海人民美術出版社，

1980年。

楊偉靈〈瀟灑出塵風神超逸—查士標書畫賞析〉《中原文物》
　　2001年：2。

"Cha Shih-piao 227 The Peach-Blossom Spring," Ho, *Eight
　　Dynasties*, 1980.

Susan E. Nelson, "On Through to the Beyond: The Peach Blossom
　　Spring as Paradise," *Archives of Asian Art*, 39, 1986.

116　戴本孝　文殊院圖（235號　00、9、5）

ジェームズ・ケーヒル〈中国絵画における奇想と幻想　中〉
　　《国華》979，1975年。

西上實〈戴本孝について〉《鈴木敬先生還曆記念　中国絵画
　　史論集》吉川弘文館，1981年〔〈戴本孝研究〉《論黃山
　　諸畫派文集》上海人民美術出版社，1987年〕。

《論黃山諸畫派文集》上海人民美術出版社，1987年。

李淑卿〈從主題角度探討黃山畫派的發展及其定義問題
　　上、下〉《國立中正大學學報　人文分冊》8：1、9：1，
　　1997、1998年。

何碧琪〈耐人尋味：戴本孝〈山水冊〉情之所寄〉《故宮文物
　　月刊（台北）》22：12，2005年。

James Cahill, *Shadows of Mt. Huang: Chinese Painting of the Anhui
　　School*, University Art Museum, University of California,
　　Berkeley, 1981.

James Cahill, "Huang Shan Paintings as Pilgrimage Pictures," Susan
　　Naquin and Chün-fang Yü eds., *Pilgrims and Sacred Sites in
　　China*, University of California Press, Berkeley, 1992.

117　梅清　九龍潭圖（236號　00、10、5）

〈梅瞿山と石谿和尚〉《南画鑑賞》5：9，1936年。

〈43　九龍潭図〉《東洋絵画の精華—クリーヴランド美術館
　　のコレクションから—》奈良國立博物館，1998年。

小川〈中国山水画の透視遠近法〉2003年〔《中國繪畫的透
　　視遠近法》2005年，〈中國山水畫的透視遠近法〉2006
　　年〕。

《論黃山諸畫派文集》上海人民美術出版社，1987年。

李淑卿〈從主題角度探討黃山畫派的發展及其定義問題
　　上、下〉《國立中正大學學報　人文分冊》8：1、9：1，
　　1997、1998年。

"Mei Ch'ing 229 Nine-Dragon Pool," Ho, *Eight Dynasties*, 1980.

James Cahill, *Shadows of Mt. Huang: Chinese Painting of the Anhui
　　School*, University Art Museum, University of California,
　　Berkeley, 1981.

James Cahill, "Huang Shan Paintings as Pilgrimage Pictures," Susan
　　Naquin and Chün-fang Yü eds., *Pilgrims and Sacred Sites in
　　China*, University of California Press, Berkeley, 1992.

118　龔賢　千巖萬壑圖（237號　00、11、5）

佐々木剛三〈明朝遺民龔賢〉《古美術》43，1973年。

ジェームズ・ケーヒル〈中国絵画における奇想と幻想　中〉
　　《国華》979，1975年。

黃廷海〈龔賢と彼の絵画藝術〉《萌春》324，1982年。

汪世清〈龔賢的草香堂集〉《文物》1978年：5。

華德榮編著《龔賢研究》上海人民美術出版社，1988年。

蕭平、劉宇甲編《龔賢研究集》江蘇美術出版社，1989年。

112 石濤　黄山八勝圖冊（231號　00、5、5）

　　島田修二郎〈黄山八勝図冊　石涛筆〉《二石八大》墨友荘，
　　　　1956年〔《中国絵画史研究》中央公論美術出版，1993
　　　　年〕。

　　米澤嘉圃〈書法上から見た石涛画の基準作〉《国華》913，
　　　　1968年。

　　遠藤光一〈石涛の点法論について─「苦瓜妙諦」画冊中の
　　　　画跋を中心として〉《MUSEUM》216，1969年。

　　古原宏伸〈石涛と黄山八勝画冊〉《石涛　黄山八勝画冊》筑
　　　　摩書房，1970年。

　　《文人画粋編　中国編8　石涛》中央公論社，1976年。

　　ジェームズ・ケーヒル〈中国絵画における奇想と幻想　下〉
　　　　《国華》980，1975年。

　　新藤武弘〈八大山人と石涛との友情について〉《跡見学園女
　　　　子大学紀要》9，1976年。

　　新藤武弘〈石涛小考─『虹峰文集』の発見をめぐって〉《鈴
　　　　木敬先生還暦記念　中国絵画史論集》吉川弘文館，
　　　　1981年。

　　中村茂夫〈石涛研究─特に晩年期の思想を中心に〉《大手前
　　　　女子大学論集》16，1982年。

　　古原宏伸〈石涛贋作考〉《国際交流美術史研究会第三回シン
　　　　ポジアム　東洋における山水表現Ⅱ》国際交流美術史
　　　　研究会，1985年。

　　中村茂夫《石涛一人と藝術》東京美術，1985年。

　　鈴木敬〈石涛あれこれ〉《泉屋博古館紀要》2，1985年。

　　宮崎法子〈石涛と黄山図巻〉《泉屋博古館紀要》2，1985年。

　　西上実〈『黄山八勝画冊』私考─石涛の景観合成について
　　　　─〉《山水》京都国立博物館，1985年。

　　〈95　黄山八勝図〉《東西の風景画》静岡県立美術館，1986
　　　　年。

　　《黄山図巻》泉屋博古館，1986年。

　　張子寧〈石涛の白描十六尊者巻と黄山図冊　上、下〉《国
　　　　華》1184、1185，1994年。

　　〈40　黄山八勝図冊〉《泉屋博古─中国絵画》泉屋博古館，
　　　　1996年。

　　《石濤畫集》上海人民美術出版社，1960年。

　　鄭拙盧《石濤研究》人民美術出版社，1961年。

　　朱季海注釋《石濤畫譜》中華書局香港分局，1973年。

　　傅申〈明清之際的渴筆勾勒風尚與石濤的早期作品〉《香港
　　　　中文大學中國文化研究所學報》8：2，1976年。

　　汪世清〈《虹峰文集》中有關石濤的詩文〉《文物》1979年：
　　　　12。

　　汪世清〈清初四大畫僧合考〉《香港中文大學中國文化研究
　　　　所學報》15，1984年。

　　《論黃山諸畫派文集》上海人民美術出版社，1987年。

　　伍蠡甫〈石濤論〉《名畫家論》中國大百科全書出版社，1988
　　　　年。

　　《上海博物館藏　四高僧畫集》上海人民美術出版社，1990
　　　　年。

　　《石濤書畫全集　上、下》天津人民美術出版社，1995年。

　　李淑卿〈從主題角度探討黃山畫派的發展及其定義問題
　　　　上、下〉《國立中正大學學報　人文分冊》8：1、9：1，
　　　　1997、1998年。

　　楊新〈《四僧》小議〉《故宮博物院院刊（北京）》1998年：1。

　　朱書萱〈石濤山水題畫詩中的情與理〉《故宮文物月刊（台
　　　　北）》16：4，1998年。

　　張長虹〈60年來中國大陸石濤研究綜述〉《美術研究（北京）》
　　　　2000年：1。

　　曹洪霞〈略論石濤山水畫之精神〉《東南文化》2000年：11。

　　劉德清〈文人畫的象限─清初四僧藝術及其對於中國文化的
　　　　意義〉《美術研究（北京）》2001年：1。

　　汪世清〈石濤散考〉《朵雲》56，2002年。

　　郁火星〈再讀石濤的《廬山觀瀑圖》〉《美術研究（北京）》
　　　　2004年：3。

　　王強〈略議石濤的山水畫藝術〉《東南文化》2004年：1。

　　朱良志〈石濤與八大山人的共同友人退翁考〉《文物》2005年：
　　　　2。

　　許全勝〈八大、石濤友人退翁補說〉《文物》2005年：10。

　　Wen Fong, "A Letter from Shih-t'ao to Pa-ta-shan-jen and the
　　　　Problem of Shih-t'ao's Chronology," *Archives of the Chinese
　　　　Art Society of America*, 13, 1959.

　　The Painting of Tao-chi: 1641-ca. 1720, Museum of Art, University
　　　　of Michigan, Ann Arbor, 1967.

　　Wen Fong, Marilyn Fu, *The Wilderness Colors of Tao-chi*, The
　　　　Metropolitan Museum of Art, New York, 1973.

　　Richard Vinograd, "Reminiscences of Ch'in-Huai: Tao-chi and the
　　　　Nanking School," *Archives of Asian Art*, 31, 1977-78.

　　James Cahill, *Shadows of Mt. Huang: Chinese Painting of the Anhui
　　　　School*, University Art Museum, University of California,
　　　　Berkeley, 1981.

　　Richard Edwards, "Shih-t'ao and the Early Ch'ing: 17th and 18th
　　　　Centuries," *The World around Chinese Artist: Aspects of Rea-
　　　　lism in Chinese Painting*, University of Michigan, Ann Arbor,
　　　　1987.

　　James Cahill, "Huang Shan Paintings as Pilgrimage Pictures," Susan
　　　　Naquin and Chün-fang Yü eds., *Pilgrims and Sacred Sites in
　　　　China*, University of California Press, Berkeley, 1992.

　　Richard Vinograd, "Origins and Presences: Notes on the Psychology
　　　　and Sociality of Shitao's Dreams," *Ars Orientalis*, 25, 1995.

　　Jonathan Hay, *Shitao: Painting and Modernity in Early Qing China*,
　　　　Cambridge University Press, 2001.

113 石谿　報恩寺圖（232號　00、6、5）

　　〈梅瞿山と石谿和尚〉《南画鑑賞》5：9，1936年。

　　島田修二郎〈報恩寺図　石谿筆〉《明末三和尚》墨友荘，
　　　　1954年〔《中国絵画史研究》中央公論美術出版，1993
　　　　年〕。

　　〈94　報恩寺図〉《東西の風景画》静岡県立美術館，1986年。

　　〈31　報恩寺図〉《泉屋博古─中国絵画》泉屋博古館，1996
　　　　年。

　　鈴木敬〈石谿筆報恩寺図〉《国華》1254，2000年。

　　小川〈中国山水画の透視遠近法〉2003年〔〈中國繪畫的透
　　　　視遠近法〉2005年，〈中國山水畫的透視遠近法〉2006
　　　　年〕。

　　鄭錫珍《中國畫家叢書　弘仁　髠殘》上海人民美術出版
　　　　社，1979年。

　　茅新龍〈髠殘生平略考〉《朵雲》15，1987年。

　　《上海博物館藏　四高僧畫集》上海人民美術出版社，1990

参考文獻一覧（個別）

《海國波瀾—清代宮廷西洋傳教士畫師繪畫流派精選》澳門藝術博物館，2002年。

109 惲壽平　花隝夕陽圖卷（228號　00、2、5）
鈴木敬《中国の名画　惲南田》平凡社，1957年。
米澤嘉圃〈伝趙令穰筆秋塘図について〉《大和文華》31，1959年〔《中国絵画史研究　山水画論》東京大学東洋文化研究所，1961年〕。
《上野有竹斎蒐集　中国書画図録》京都国立博物館，1966年。
《文人画粋編　中国編7　惲寿平　王翬》中央公論社，1979年。
戶田禎佑〈花鳥画における江南的なもの〉《花鳥画の世界10　中国の花鳥画と日本》学習研究社，1983年。
楊臣彬《明清中國畫大師研究叢書　惲壽平》吉林美術出版社，1996年。
黃建康〈惲南田與常州畫派〉《收藏家》2000年：9。

110 維梅爾　台夫特一景（229號　00、3、5）
アーサー・K・ウィーロック，JR.（黒江光彦譯）《フェルメール》美術出版社，1982年。
小林賴子《フェルメール論—神話解体の試み》（増補新装版）八坂書房，2008年。
John Michael Montias, *Vermeer and His Milieu: A Web of Social History*, Princeton: Princeton University Press, 1989.
Arthur K. Wheelock, Jr. ed., *Johannnes Vermeer*, Washington: National Gallery of Art, The Hague: Royal Cabinet of Paintings Mauritshuis and New Haven: Yale University Press, 1995.
Arthur Wheelock Jr., *Vermeer & the Art of Painting*, New Haven: Yale University Press, 1995.
Anthony Bailey, *A View of Delft: Vermeer Then and Now*, London: Chatto & Windus, 2001〔アンソニー・ベイリー（木下哲夫譯）《フェルメール　デルフトの眺望》白水社，2002年〕。
Albert Blankert, John Michael Montias and Gilles Aillaud, *Vermeer*, The Overlook Press and Duckworth, 2007.

111 八大山人　安晚帖（230號　00、4、5）
北川桃雄〈石涛と八大山人〉《古美術》18，1948年。
川原正二〈八大山人と石涛の交遊〉《三彩》30，1949年。
島田修二郎〈雑画冊　八大山人筆〉《国華》724，1952年〔《中国絵画史研究》中央公論美術出版，1993年〕。
島田修二郎〈安晚帖　八大山人筆〉《二石八大》墨友荘，1956年〔《中国絵画史研究》中央公論美術出版，1993年〕。
中山八郎〈八大山人の出自と名号〉《人文研究》18：3，1967年。
堂谷憲勇〈八大山人の藝術〉《日本美術工藝》387，1970年。
中山八郎〈八大山人の生涯と別号〉《人文研究》21：7，1970年。
米澤嘉圃〈八大山人と花卉雑画冊〉《八大山人　画妙用品》筑摩書房，1971年。
堂谷憲勇〈八大山人水墨画冊について〉《古美術》43，1973年。

ジェームズ・ケーヒル〈中国絵画における奇想と幻想　下〉《国華》980，1975年。
新藤武弘〈八大山人と石涛との友情について〉《跡見学園女子大学紀要》9，1976年。
《文人画粹編　中国編6　八大山人》中央公論社，1977年。
小林富司夫《八大山人—生涯と藝術》木耳社，1982年。
王方宇〈八大山人と斉白石の花鳥画について〉《国際交流美術史研究会第一回シンポジアム　アジアにおける花鳥表現》国際交流美術史研究会，1982年。
周士心（足立豊譯）《八大山人—人と藝術》二玄社，1985年。
〈37　安晚帖〉《泉屋博古—中国絵画》泉屋博古館，1996年。
謝稚柳《中國畫家叢書　朱耷》上海人民美術出版社，1958年。
王方宇《八大山人論集　上、下》國立編譯館中華叢書編審委員會，1984、1985年。
方聞〈八大山人生平與藝術之分期研究〉《故宮學術季刊（台北）》4：4，1987年。
《上海博物館藏　四高僧畫集》上海人民美術出版社，1990年。
《八大山人畫集》江西美術出版社，1992年。
胡光華《明清中國畫大師研究叢書　八大山人》吉林美術出版社，1996年。
楊新〈八大山人三題〉《北京文博》1998年：1。
楊新〈《四僧》小議〉《故宮博物院院刊（北京）》1998年：1。
蕭鴻鳴〈八大山人印章款識的含義及變化—兼致楊新《八大山人三題》〉《北京文博》1998年：4。
〈八大山人專輯〉《南方文物》1999年：1。
劉德清〈文人畫的象限—清初四僧藝術及其對於中國文化的意義〉《美術研究（北京）》2001年：1。
徐利明〈朱耷牡丹大石圖軸款書辨偽〉《收藏家》2001年：2。
肖淑萍〈從八大山人的經歷談其人生修養〉《南方文物》2001年：3。
蕭鴻鳴〈生在曹洞臨濟有：有關八大山人與禪門關係的幾個問題〉《美術研究（北京）》2001年：2。
朱良志〈石濤與八大山人的共同友人退翁考〉《文物》2005年：2。
許全勝〈八大、石濤友人退翁補說〉《文物》2005年：10。
齊淵《八大山人書畫編年圖目》人民美術出版社，2006年。
Wen Fong, "A Letter from Shih-t'ao to Pa-ta-shan-jen and the Problem of Shih-t'ao's Chronology," *Archives of the Chinese Art Society of America*, 13, 1959.
Wang Fang-yu, "The Album of Flower Studies Signed "Ch'uan-ch'i" in the National Palace Museum and the Early Work of Chu Ta," *Proceedings of the International Symposium on Chinese Paintings*, National Palace Museum, Taipei, 1972.
Wen Fong, "Stages in the Life and Art of Chu Ta (A.D. 1626-1705)," *Archives of Asian Art*, 40, 1987.
Wang Fangyu, Richard M. Barnhart and Judith G. Smith eds., *Master of the Lotus Garden: The Life and Art of Bada Shanren (1626-1705)*, Yale University Press, New Haven, Conn., 1990.
Hui-shu Lee, "The Fish Leaves of the Anwan Album: Bada Shanren's Journeys to a Landscape of the Past," *Ars Orientalis*, 20, 1990.

104 王時敏　倣黃公望山水圖（223號　99、9、5）

富岡謙藏〈王時敏と王翬〉《繪画清談》6：10，1918年。

小林宏光〈正統派文人画の模倣の論理と実践—王時敏「倣
　　黃公望山水図」（一六五一作）と王鑑「倣倪高士漁庄秋
　　色図」をめぐって〉《古美術》98，1991年。

《清初四王畫派研究論文集》上海書畫出版社，1993年。

嚴守智〈王時敏的倣古畫學與筆墨之法〉《藝術學》10，1993
　　年。

孫文忠〈明初「四王」對中國畫發展的積極意義〉《文藝研究》
　　2001年：3。

James Cahill, "The Orthodox Movement in Early Ch'ing Painting,"
　　Christian F. Murck ed., Artists and Traditions: Uses of the Past
　　in Chinese Culture, Princeton University Press, Princeton, N. J.,
　　1976.

Ann Barrott Wicks, "Wang Shimin's Orthodoxy: Theory and Practice
　　in Early Qing Painting," Oriental Art, 29: 3, 1983.

Fong and Watt, Possessing the Past, 1996

105 王鑑　倣黃公望煙浮遠岫圖（224號　99、10、5）

川上涇〈王鑑の画跡〉《美術研究（東京）》304，1976年。

小林宏光〈正統派文人画の模倣の論理と実践—王時敏「倣
　　黃公望山水図」（一六五一作）と王鑑「倣倪高士漁庄秋
　　色図」をめぐって〉《古美術》98，1991年。

古原宏伸〈郭忠恕款輞川図卷〉《国華》1188，1994年。

《清初四王畫派研究論文集》上海書畫出版社，1993年。

肖燕翼〈王鑑是王世貞曾孫考〉《文物》1997年：9。

單國強〈王鑑應屬「虞山派」〉《故宮博物院院刊（北京）》
　　2000年：4。

孫文忠〈明初「四王」對中國畫發展的積極意義〉《文藝研究》
　　2001年：3。

James Cahill, "The Orthodox Movement in Early Ch'ing Pain-
　　ting," Christian F. Murck ed., Artists and Traditions: Uses
　　of the Past in Chinese Culture, Princeton University Press,
　　Princeton, N. J., 1976.

Fong and Watt, Possessing the Past, 1996.

106 王翬　溪山紅樹圖（225號　99、11、5）

《文人画粹編　中国編　7　惲寿平　王翬》中央公論社，
　　1979年。

小川裕充〈中国絵画史の転回点　王翬『溪山紅樹図』〉《故
　　宮博物院》NHK出版，1999年。

小川〈中国山水画の透視遠近法〉2003年〔〈中國繪畫的透
　　視遠近法〉2005年，〈中國山水畫的透視遠近法〉2006
　　年〕。

方聞〈王翬之集大成〉《故宮季刊（台北）》3：2，1968年。

《王翬畫錄》國立故宮博物院（台北），1972年。

伍蠡甫〈王翬、吳歷合論〉《名畫家論》中國大百科全書出版
　　社，1988年。

《清初四王畫派研究論文集》上海書畫出版社，1993年。

陳履生《明清中國畫大師研究叢書　王石谷》吉林美術出版
　　社，1996年。

徐進華〈清王翬《竹塢幽居圖》〉《東南文化》2000年：3。

孫文忠〈明初「四王」對中國畫發展的積極意義〉《文藝研究》
　　2001年：3。

Roderick Whitfield, "Wang Hui and the Orthodox School," In
　　Pursuit of Antiquity: Chinese Paintings of the Ming and Ch'ing
　　Dynasties from the Collection of Mr. and Mrs. Earl Morse, The
　　Art Museum, Princeton University Press, Princeton, N. J., 1969.

James Cahill, "The Orthodox Movement in Early Ch'ing Pain-
　　ting," Christian F. Murck ed., Artists and Traditions: Uses
　　of the Past in Chinese Culture, Princeton University Press,
　　Princeton, N. J., 1976.

Maxwell K. Hearn, "Document and Portraits: The Southern Tour
　　Paintings of Kangxi and Qianlong," Ju-hsi Chou and Claudia
　　Brown eds., Chinese Painting under the Qianlong Emperor:
　　The Symposium Papers in Two Volumes, Phoebus, 6: 1, 1988.

Maxwell K. Hearn, The 'Kangxi Southern Inspection Tour': A
　　Narrative Program by Wang Hui, Ph. D. diss., Princeton
　　University, 1990.

Fong and Watt, Possessing the Past, 1996.

107 王原祁　華山秋色圖（226號　99、12、5）

古原宏伸〈郭忠恕款輞川図卷〉《国華》1188，1994年。

陸偉榮〈王原祁における山水画様式変遷についての一試論
　　—「倣王蒙夏日山居図」から「煙雲喬柯修竹図」まで〉
　　《美術史研究》38，2000年。

溫肇桐《中國畫家叢書　王原祁》上海人民美術出版社，
　　1980年。

郭繼生《故宮叢刊甲種之22　王原祁的山水畫藝術》國立故
　　宮博物院（台北），1981年。

張子寧〈《小中現大》析疑〉《清初四王畫派研究論文集》上海
　　書畫出版社，1993年。

張彬〈王原祁繪畫風格的分期與演變〉《收藏家》2000年：
　　11。

孫文忠〈明初「四王」對中國畫發展的積極意義〉《文藝研究》
　　2001年：3。

沈惠蘭〈試評工細畫家的歷史地位—王原祁與清初揚州畫家〉
　　《東南文化》2001年：增刊1。

鄧喬彬〈王原祁繪畫思想評介〉《東南文化》2001年：7。

Susan Bush, "Lung-mo, K'ai-ho, and Ch'i-fu: Some Implications of
　　Wang Yuan-ch'i's Three Compositional Terms," Oriental Art, 8:
　　3, 1962.

James Cahill, "The Orthodox Movement in Early Ch'ing Painting,"
　　Christian F. Murck ed., Artists and Traditions: Uses of the Past
　　in Chinese Culture, Princeton University Press, Princeton, N. J.,
　　1976.

Fong and Watt, Possessing the Past, 1996.

108 吳歷　白傅湓江圖卷（227號　00、1、5）

石田幹之助〈吳歷に關する誤伝〉《南画鑑賞》7：2，1938年。

邵洛羊《中國畫家叢書　吳歷》上海人民美術出版社，1962
　　年。

《吳漁山研究論集》崇文書店，1971年。

伍蠡甫〈王翬、吳歷合論〉《名畫家論》中國大百科全書出版
　　社，1988年。

鄭威《吳歷畫集》上海人民美術出版社，1996年。

《海國波瀾—清代宮廷西洋傳教士畫師繪畫流派概說》澳門藝
　　術博物館，2002年。

参考文獻一覧（個別）

年。

宮崎法子〈陳洪綬宣文君授経図（圖版解説）〉《世界美術大全集　東洋編　8　明》小学館，1999年。

小川〈中国山水画の透視遠近法〉2003年〔〈中國繪畫的透視遠近法〉2005年，〈中國山水畫的透視遠近法〉2006年〕。

黃湧泉《中國畫家叢書　陳洪綬》上海人民美術出版社，1958年。

黃湧泉《陳洪綬年譜》人民美術出版社，1960年。

陳傳席《明末怪傑：陳洪綬的生涯及藝術》浙江人民美術出版社，1992年。

王璜生《明清中國畫大師研究叢書　陳洪綬》吉林美術出版社，1996年。

翁萬戈《陳洪綬　上、中、下》上海人民美術出版社，1997年。

薛揚〈陳洪綬與任伯年的人物畫比較研究〉《東南文化》1999年：4。

陳傳席《中國名畫家全集　陳洪綬》河北教育出版社，2003年。

Wai-kam Ho, "Nan-Ch'en Pei-Ts'ui: Ch'en of the South and Ts'ui of the North," *The Bulletin of the Cleveland Museum of Art*, vol. 49, no. 1, January 1962.

Chu-tsing Li, A *Thousand Peaks and Myriad Ravines: Chinese Paintings in the Charles A. Drenowatz Collection*, Artibus Asiae: supplementum; 30, 1974.

Wen Fong, "Archaism as a Primitive Style," *Artists and Traditions: Uses of the Past in Chinese Culture*, Princeton University Press, Princeton, N. J., 1976.

"Ch'en Hung-shou 208 [lady] Hsuan-wen chun Giving Instructions on the Classics," Ho, *Eight Dynasties*, 1980.

James Cahill, "Ch'en Hung-shou as Figure Painter," *The Distant Mountains*, 1982.

James Cahill, "Ch'en Hung-shou: Portraits of Real People and Others," *The Compelling Image*, 1982.

Anne Burkus-Chasson, "Elegant or Common? Chen Hongshou's Birthday Presentation Pictures and His Professional Status," *The Art Bulletin*, vol. 76, no. 2, June 1994.

101　崔子忠　杏園送客圖（220號　99、6、5）

戶田禎佑〈崔子忠桃李園図（図版解説）〉《中国美術　2　絵画Ⅱ》講談社，1973年。

ジェームズ・ケーヒル〈中国絵画における奇想と幻想　上〉《国華》978，1975年。

張燕飛〈崔子忠畫風淺說〉《東南文化》2001年：12。

Wai-kam Ho, "Nan-Ch'en Pei-Ts'ui: Ch'en of the South and Ts'ui of the North," *The Bulletin of the Cleveland Museum of Art*, vol. 49, no. 1, January 1962.

Thomas Lawton, "30 Grooming an Elephant, School of Ts'ui Tzu-chung," *Chinese Figure Painting*, 1973.

James Cahill, "Ts'ui Tzu-chung," *The Distant Mountains*, 1982.

Julia Frances Andrews, *The Significance of Style and Subject Matter in the Painting of Cui Zizhong*, Ph. D. diss., University of California, Berkeley, 1984.

102　俵屋宗達　松島圖屛風（221號　99、7、5）

矢代幸雄〈宗達筆松島屏風〉《美術研究（東京）》73，1938年。

松下隆章〈いわゆる松島図屏風について〉《MUSEUM》259，1972年。

秋山光和、田中一松、水尾比呂志〈座談会　フリア・ギャラリー蔵宗達の松島図屏風をめぐって〉《国華》958，1973年。

村瀬実惠子〈宗達筆「松島図」屏風の画題について〉《MUSEUM》312，1977年。

山根有三〈宗達筆「松島図」屏風をめぐって〉《在外日本の至宝　5　琳派》毎日新聞社，1979年。

小川裕充〈近世初期画壇における伝統と創造─特に中国的伝統の把握とその再解釈をめぐって、俵屋宗達の場合─〉《美術史学》6，1984年。

田口栄一〈フリア美術館所蔵宗達筆松島図屏風における諸問題〉山根有三先生古稀記念会編《日本絵画史の研究》吉川弘文館，1989年。

玉蟲敏子〈宗達光琳の代表作と趣向の美学〉《日本美術全集18　宗達と光琳─江戸の絵画Ⅱ・工藝Ⅱ》講談社，1990年。

安達啓子〈琳派の景物画─宗達と松島図屏風〉《琳派　3　風月・鳥獣》紫紅社，1991年。

杉原篤子〈宗達筆松島図屏風の主題について〉《美術史研究》30，1992年。

三戸信惠〈雲霞表現に関する一考察─雲気文から宗達「松島図屏風」に至る雲霞と大地の両義性について─〉《美術史論叢》11，1995年。

仲町啓子〈宗達筆「松島図屏風」考〉《実践女子大学美学美術史学》10，1995年。

吉原忠雄〈海を渡った和泉の文化財─日本文化に紹介役を務める優品たち〉《週刊朝日百科　日本の国宝　36》1997年。

奥平俊六《新潮日本美術文庫　5　俵屋宗達》新潮社，1997年。

林進〈宗達『松島図屏風』─住吉詠歌「歌合せ」の映画化〉《日本近世絵画の図像学─趣向と深意》八木書店，2000年。

村重寧《日本の美術　461　宗達とその様式》至文堂，2004年。

103　蕭雲從　山水清音圖卷（222號　99、8、5）

王石城《蕭雲從》上海人民美術出版社，1979年。

馬孟晶〈意在圖畫　蕭雲從─《天問》插圖的風格與意旨〉《故宮學術季刊（台北）》18：4，2001年。

〈浪漫的詩篇─清蕭雲從臨馬和之陳風圖〉《故宮文物月刊（台北）》19：3，2001年。

陳傳席〈有關蕭雲從及《太平山水詩畫》諸問題〉《陳傳席文集　3　元明時代／清代》河南美術出版社，2001年。

"Hsiao Yun-ts'ung 223 Pure Tones among Hills and Waters," Ho, *Eight Dynasties*, 1980.

James Cahill, "Huang Shan Paintings as Pilgrimage Pictures," Susan Naquin and Chün-fang Yü eds., *Pilgrims and Sacred Sites in China*, University of California Press, Berkeley, 1992.

City and The University of Washington Press, Seattle, London, 1992.

Richard M. Barnhart, Dong Qichang and Western Learning: a Hypothesis: In Honor of James Cahill, *Archives of Asian Art*, 50, 1997-1998.

92　米萬鐘　寒林訪客圖（197號　97、8、5）
〈34　米萬鐘　寒林訪客図〉《橋本収蔵　明清画目録》角川書店，1972年。
〈86　寒林訪客図〉《東西の風景画》静岡県立美術館，1986年。
小川〈中国山水画の透視遠近法〉2003年〔〈中國繪畫的透視遠近法〉2005年，〈中國山水畫的透視遠近法〉2006年〕。
味岡、曾布川《橋本氏収蔵　中国書画録》2005年。

93　吳彬　歲華紀勝圖冊（198號　97、9、5）
ジェームズ・ケーヒル〈中国絵画における奇想と幻想　上〉《国華》978，1975年。
高橋亜季〈長崎・崇福寺蔵吳彬筆「仏涅槃図」：水上の龍王〉《黄檗文華》124，2004年。
James Cahill, "Wu Bin and His Landscape," *Proceeding of the International Symposium of Chinese Painting* (Symposium at the National Palace Museum, Republic of China, 1970).
James Cahill, *The Distant Mountains: Chinese Painting of the Late Ming Dynasty, 1570-1644*, New York and Tokyo: Weatherhill Inc., 1982.
Katharine Persis Burnett, *The Landscapes of Wu Bin (c.1543-c.1626) and Seventeenth-Century Discourse of Originality*, Ph. D. diss., The University of Michigan, 1995.
Fong and Watt, *Possessing the Past*, 1996.

94　張瑞圖　山水圖（199號　97、10、5）
小松原濤〈張瑞図をめぐる問題〉《江戸長崎談叢》2：3、4，1956年。
中田勇次郎〈張瑞図について〉《書道全集　21　中国13》平凡社，1967年。
張光遠〈張瑞図の伝記〉広津雲仙《張瑞図の書法　卷子篇1》二玄社，1980年。
福本雅一〈張瑞図〉〈張瑞図「感遼事作」について〉《明末清初》同朋舎，1984年。
Chang Kuang-yüan, "Chang Jui-t'u (1570-1641) Master Painter-Calligrapher of the Late Ming," Part I, Part II, Part III, *National Palace Museum Bulletin*, vol. 16: 2, 3, 4, 1981.

95　張宏　棲霞山圖（201號　97、11、5）
小川〈中国山水画の透視遠近法〉2003年〔〈中國繪畫的透視遠近法〉2005年，〈中國山水畫的透視遠近法〉2006年〕。
Fong and Watt, *Possessing the Past*, 1996.

96　趙左　竹院逢僧圖（202號　97、12、5）
〈90　趙左：竹院逢僧図軸〉《大阪市立美術館蔵・上海博物館蔵中国書画名品図録》中国書画名品展実行委員会，
1994年。
朱惠良《故宮叢刊甲種之13　趙左研究》國立故宮博物院（台北），1979年。
聶崇正〈趙左松泉高士圖軸及其他〉《收藏家》2000年：4。

97　王建章　雲嶺水聲圖（203號　98、1、5）
中川忠順〈画人王建章〉《絵画叢誌》331，1915年。
古原宏伸〈王建章論―新出の「墨宝冊」を中心に―〉《国華》1057，1982年。
〈103　王建章：雲嶺水声図軸〉《大阪市立美術館蔵・上海博物館蔵中国書画名品図録》中国書画名品展実行委員会，1994年。
古原宏伸〈王建章筆「硯田荘扇面冊」〉《国華》1241，1999年。

98　藍瑛　萬目喬松圖（204號　98、2、5）
〈47　藍瑛　萬目喬松図〉《橋本収蔵　明清画目録》角川書店，1972年。
〈88　萬目喬松図〉《東西の風景画》静岡県立美術館，1986年。
吉田晴紀〈一七世紀の復古運動―北宋山水画への回帰〉《美学》155，1988年。
味岡、曾布川《橋本氏収蔵　中国書画録》2005年。
顏娟英《故宮叢刊甲種之17　藍瑛與仿古繪畫》國立故宮博物院（台北），1980年。
王小梅〈藍瑛的畫風與鑑定〉《收藏家》1997年：1。
韓石林、張建華、胡建〈清簡秀潤成新意　蒼勁疏宕塑武林―談藍瑛繪畫風格〉《文物世界》2000年：4。
徐進華、魯力〈藍瑛的畫藝生涯―兼記藍瑛《西湖十景圖》〉《東南文化》2001年：8。

99　黃道周　松石圖卷（205號　98、3、5）
福本雅一〈黃道周〉〈黃道周と隆武朝〉《明末清初　二集》同朋舎，1993年。
〈98　黃道周：松石図卷〉《大阪市立美術館蔵・上海博物館蔵中国書画名品図録》中国書画名品展実行委員会，1994年。
侯眞平《黃道周紀年著述書畫考　上、下》廈門大學出版社，1994、1995年。
侯眞平、婁曾泉（明・洪思）《八閩文獻叢刊　黃道周年譜附傳記》福建人民出版社，1999年。

100　陳洪綬　宣文君授經圖（206號　98、4、5）
古原宏伸〈陳洪綬試論　上、下〉《美術史》62、64，1966、1967年。
戶田禎佑〈陳洪綬宣文君授経図（図版解説）〉《中国美術　2　絵画II》講談社，1973年。
ジェームズ・ケーヒル〈中国絵画における奇想と幻想　上〉《国華》978，1975年。
小林宏光〈陳洪綬の版画活動―崇禎一二年（一六三九）刊《張深之先生正北西廂秘本》の挿絵を中心とした一考察―上、下〉《国華》1061、1062，1983年。
〈41　宣文君授経図〉《東洋絵画の精華―クリーヴランド美術館のコレクションから―》奈良国立博物館，1998

参考文獻一覧（個別）

 National Palace Museum Bulletin, vol. 20: 5, 6, 1985, vol. 21: 1, 2, 1986.

 James Cahill, "Huang Shan Paintings as Pilgrimage Pictures," Susan Naquin and Chün-fang Yü eds., *Pilgrims and Sacred Sites in China*, University of California Press, Berkeley, 1992.

86 文嘉　琵琶行圖（191號　97、2、5）
 〈文嘉筆琵琶行図解〉《国華》442，1927年。
 〈文嘉筆琵琶行図〉《美術研究（東京）》106，1940年。
 〈84　琵琶行図〉《東西の風景画》静岡県立美術館，1986年。
 〈70　文嘉：琵琶行図軸〉《大阪市立美術館蔵・上海博物館蔵中国書画名品図録》中国書画名品展実行委員会，1994年。
 林麗江〈由感傷而至風月：白居易「琵琶行」詩之圖文轉譯〉《故宮學術季刊（台北）》20：3，2003年。

87 文伯仁　四萬山水圖（192號　97、3、5）
 〈文伯仁筆四萬図解〉《国華》467，1929年。
 杉村勇造〈四萬山水図　文伯仁〉《MUSEUM》17，1952年。
 〈83　四萬山水図〉《東西の風景画》静岡県立美術館，1986年。
 Chou Fang-mei, *The Life and Painting of Wen Boren (1502-1575)*, Ph. D. diss., New York University, 1997.

88 錢穀　虎邱圖（193號　97、4、5）
 〈64　虎邱図錢穀〉《天津市藝術博物館展》千葉市美術館，2003年。
 薛永年〈陸治、錢穀與吳派後期紀遊圖〉《横看成嶺側成峯》東大圖書（台北），1996年。
 傅東光〈錢穀的思想性格及其藝術創作初論〉《故宮博物院院刊（北京）》2001年：6。
 傅東光〈錢穀的思想性格及其藝術創作續論〉《故宮博物院院刊（北京）》2002年：1。

89 丁雲鵬　玄扈出雲天都曉日圖（194號　97、5、5）
 小川裕充〈牧谿—古典主義の変容　上〉《美術史論叢》4，1988年。
 小林宏光〈明末丁雲鵬の山水画と復古の諸相—「臨黄居寀秋山図」（一五八〇年作）と「王維詩意図」（一六〇八年作）をめぐって〉《古美術》101，1992年。
 "Ting Yun-p'eng 203 Morning Sun over the Heavenly Citadel," Ho, *Eight Dynasties*, 1980.
 Oertling, Swell Jerome III, *Ting Yun-peng: A Chinese Artist of the Late Ming Dynasty*, Ph. D. diss., University of Michigan, 1980.
 James Cahill, "Huang Shan Paintings as Pilgrimage Pictures," Susan Naquin and Chün-fang Yü eds., *Pilgrims and Sacred Sites in China*, University of California Press, Berkeley, 1992.

90 李士達　竹裡泉聲圖（195號　97、6、5）
 〈李士達筆竹裡泉声図〉《国華》309，1916年。
 戶田禎佑〈李士達筆竹裡泉声図〉《美術研究（東京）》261，1969年。
 楊暘〈李士達的繪畫藝術—兼論晚明文人畫的世俗化與怪異傾向〉《故宮博物院院刊（北京）》1997年：3。

91 董其昌　青弁圖（196號　97、7、5）
 ジェームズ・ケーヒル〈中国絵画における奇想と幻想　上〉《国華》978，1975年。
 戶田禎佑〈董其昌と明末の変〉《週刊朝日百科　世界の美術97　明時代の絵画と書》1980年。
 味岡義人〈董其昌に就いて〉《文化》44：1、2，1980年。
 古原宏伸《董其昌の書画》二玄社，1981年。
 福本雅一〈まず董其昌を殺せ〉《明末清初》同朋舎，1984年。
 吉田晴紀〈一七世紀の復古運動—北宋山水画への回帰〉《美学》155，1988年。
 古原宏伸〈董其昌没後の声価〉《国華》1157，1992年。
 鈴木敬〈『画は賎者のことなり』—《洞天清禄集》についての疑問—〉《国華》1197，1995年。
 山岡泰造〈絵画史における中国と日本（二）—文人画について（一）〉《関西大学東西学術研究所紀要》30，1997年。
 〈37　青弁山図〉《東洋絵画の精華—クリーヴランド美術館のコレクションから—》奈良国立博物館，1998年。
 小川〈中国山水画の透視遠近法〉2003年〔〈中國繪畫的透視遠近法〉2005年，〈中國山水畫的透視遠近法〉2006年〕。
 方聞〈董其昌與正宗畫派理論〉《故宮季刊（台北）》2：3，1968年。
 伍蠡甫〈董其昌論〉〈再論董其昌〉《名畫家論》中國大百科全書出版社，1988年。
 李慧聞〈董其昌政治交遊與藝術活動的關係〉《朵雲》23，1989年。
 鄭威《董其昌年譜》上海書畫出版社，1989年。
 《董其昌畫集》上海書畫出版社，1989年。
 張子寧〈董其昌論吳門畫派〉《藝術學》8，1992年。
 石守謙〈董其昌婉變草堂圖及其革新畫風〉《中央研究院歷史語言研究所集刊》65：2，1994年。
 華楓〈晚明文藝思潮對繪畫的影響：徐渭、董其昌比較研究〉《東南文化》1999年：6。
 朱良志〈論董其昌畫學的心學色彩〉《安徽師範大學學報（人文社會科學版）》27：1，1999年。
 傅申〈董其昌書畫船水上行旅與鑑賞、創作關係研究〉《國立台灣大學美術史研究集刊》2003年：15。
 《南宗北斗—董其昌誕生450周年書畫特集》澳門藝術博物館，2005年。
 齊淵《董其昌書畫編年圖目》人民美術出版社，2007年。
 Nelson Wu, "The Evolution of Tung Ch'i-ch'ang's Landscape Style as Revealed by His Works in the National Palace Museum," *Proceedings of the International Symposium on Chinese Paintings*, National Palace Museum, Taipei, 1972.
 Sherman Lee, "To See Big within Small: Hsiao-Chung-Chien-Ta," *The Burlington Magazine*, vol. 114, no. 830, 1972.
 Riely, Celia C., "Tung Ch'i-Ch'ang's Ownership of Huang Kung-wang's 'Dwelling in the Fu-chun Mountains'," *Archives of Asian Art*, 28 (1974-75).
 "Tung Ch'i-ch'ang 192 The Ch'ing-pien Mountains," Ho, *Eight Dynasties*, 1980.
 Wai-kam Ho and Judith G. Smith eds., *The Century of Tung Ch'i-ch'ang 1555-1636*, The Nelson-Atkins Museum of Art, Kansas

James Cahill, "T'ang Yin and Wen Chengming as Artist Types: A Reconsideration," *Artibus Asiae*, 53: 1/2, 1993.

Shih Shou-chien, "The Landscape Painting of the Frustrated Literati: The Wen Cheng-ming Style in the Sixteenth Century," Willard J. Peterson ed., *The Power of Culture: Studies in Chinese Cultural History*, Chinese University Press, Hong Kong, 1994.

Clunas, Craig, *Elegant Debts*: *The Social Art of Wen Zheng-ming*, Reaktion Books, Ltd., London, 2004.

81 周臣　北溟圖卷（186號　96、9、5）
劉九庵〈吳門畫家之別號圖鑑別舉例〉《吳門畫派研究》紫禁城出版社，1993年。
劉芳如〈明中葉人物畫四家（2）周臣〉《故宮文物月刊（台北）》18：6，2000年。
"Chou Ch'en 158 The North Sea," Ho, *Eight Dynasties*, 1980.
Levenson, *Circa 1492*, 1991.

82 唐寅　山路松聲圖（187號　96、10、5）
岩城秀夫〈唐伯虎伝〉《世界ノンフィクション全集　27》筑摩書房，1962年。
李霖燦〈明代唐寅の「溪山漁隱図」と「山路松声図」〉《国際交流美術史研究会第三回シンポジアム　東洋における山水表現Ⅱ》国際交流美術史研究会，1985年。
増記隆介〈唐寅における李唐画学習の一側面—唐寅「山路松声図」と李唐「山水図（対幅）」（高桐院）を中心に—〉《美術史論叢》14，1998年。
江兆申《故宮叢刊甲種之2　關於唐寅的研究》國立故宮博物院（台北），1976年。
《明代沈周文徵明唐寅仇英四大家書畫集》國立歷史博物館（台北），1984年。
邵洛羊《中國畫家叢書　唐寅》上海人民美術出版社，1988年。
江兆申〈明唐寅便面書画選集解説、釈文〉《明沈周便面書画選集》二玄社，1992年。
王家誠《故宮文物月刊叢書　3　明四家傳》（全4冊）國立故宮博物院（台北），1999年。
劉芳如〈明中葉人物畫四家（3）唐寅〉《故宮文物月刊（台北）》18：7，2000年。
趙曉華〈史有別號入畫來—唐寅《悟陽子養性圖》考辨〉《文物》2000年：8。
Anne de Coursey Clapp, *The Painting of T'ang Yin*, University of Chicago Press, Chicago, 1991.
James Cahill, "T'ang Yin and Wen Chengming as Artist Types: A Reconsideration," *Artibus Asiae*, 53: 1/2, 1993.
Fong and Watt, *Possessing the Past*, 1996.

83 仇英　仙山樓閣圖（188號　96、11、5）
小川〈薛稷六鶴図屏風考〉1992年。
小川〈黃筌六鶴図壁画とその系譜〉1992、2003年。
小川〈中国山水画の透視遠近法〉2003年〔〈中國繪畫的透視遠近法〉2005年・〈中國山水畫的透視遠近法〉2006年〕。
趙春貴〈仇英『桃源仙境圖』軸〉《文物》1979年：4。
《明代沈周文徵明唐寅仇英四大家書畫集》國立歷史博物館

（台北），1984年。
王家誠《故宮文物月刊叢書　3　明四家傳》（全4冊）國立故宮博物院（台北），1999年。
劉芳如〈明中葉人物畫四家（4）仇英〉《故宮文物月刊（台北）》18：8，2000年。
Ellen Johnston Laing, "Ch'iu' Ying's Three Patrons," *Ming Studies*, 8, 1979.
Stephen Little, "The Demon Queller and the Art of Qiu Ying," *Artibus Asiae*, 46, 1985.
Susan E. Nelson, "A Note on Chao Po-su, Wen Chia, and Two Ming Narrative Scrolls in The Blue-and-Green Style," *National Palace Museum Bulletin*, vol. 22: 4, 1987.
Fong and Watt, *Possessing the Past*, 1996.
Ellen Johnston Laing, "Erotic Themes and Romantic Heroines Depicted by Ch'iu Ying," *Archives of Asian Art*, 49, 1996.
Ellen Johnston Laing, "Qiu Ying's Delicate Style," *Ars Orientalis*, 27, 1997.
Ellen Johnston Laing, "Qiu Ying's Late Landscape Paintings," *Oriental Art*, 43, 1997.
Ellen Johnston Laing, "Qiu Ying's Other Patrons," *Journal of the American Oriental Society*, 142: 4, 1997.
Ellen Johnston Laing, "Five Early Paintings by Ch'iu Ying,"《國立台灣大學美術史研究集刊》4，1997年。
Ellen Johnston Laing, "Problems in Reconstructing the Life of Qiu Ying," *Ars Orientalis*, 29, 1999.

84 謝時臣　華山仙掌圖（189號　96、12、5）
〈14　謝時臣　華山仙掌図〉《橋本収蔵　明清画目録》角川書店，1972年。
〈85　華山仙掌図〉《東西の風景画》静岡県立美術館，1986年。
味岡、曾布川《橋本氏収蔵　中国書画録》2005年。
傅立萃〈謝時臣的名勝四景圖—兼談明代中期的壯遊〉《國立台灣大學美術史研究集刊》4，1997年。
〈明謝時臣醉翁亭書畫合卷〉《故宮文物月刊（台北）》19：3，2001年。
Mary S. Lawton, *Hsieh Shih-ch'en: A Ming Dynasty Painter Reinterprets the Past*, The David and Alfred Smart Gallery, The University of Chicago, 1978.
Li-tsui Flora Fu, *The Representation of Famous Mountains: Chinese Landscape Paintings of the Sixteenth and Seventeenth Centuries*, Ph. D. diss., The University of California, Berkeley, 1995.

85 陸治　玉田圖卷（190號　97、1、5）
玉川潤子〈陸治筆「玉田図卷」について〉《実践女子大学美学美術史学》16，2001年。
陳葆真《故宮叢刊甲種之11　陳淳研究》國立故宮博物院（台北），1978年。
陳葆真〈從陸治的《溪山仙館》看吳派畫家摹仿倪瓚的模式〉《國立台灣大學美術史研究集刊》1，1994年。
薛永年〈陸治、錢穀與吳派後期紀遊圖〉《橫看成嶺側成峯》東大圖書（台北），1996年。
"Lu Chih 181 The Jade Field," Ho, *Eight Dynasties*, 1980.
Louise Yuhas, "The Landscape Paintings of Lu Chih," Part I, Part II,

參考文獻一覽（個別）

Barnhart, *Painters of the Great Ming*, 1993.

75　王世昌　松陰書屋圖（180號　96、3、5）

〈53　王世昌　松陰書屋図〉《世界の美術館　35　フリーア
　　　美術館 I》講談社，1971年。

戶田禎佑〈王世昌筆山水人物図〉《国華》1172，1993年。

李霖燦〈王世昌的俯瞰激湍圖及其他畫蹟〉《中國名畫研究》
　　　藝文印書館（台北），1973年。

Barnhart, *Painters of the Great Ming*, 1993.

76　張路　道院馴鶴圖（181號　96、4、5）

鈴木敬《明代絵画史研究浙派》木耳社，1968年。

〈4　張路　道院馴鶴図〉《橋本収蔵　明清画目録》角川書店，
　　　1972年。

〈76　道院馴鶴図〉《東西の風景画》静岡県立美術館，1986
　　　年。

小川〈薛稷六鶴図屏風考〉1992年。

小川〈黄筌六鶴図壁画とその系譜〉1992、2003年。

味岡、曾布川《橋本氏収蔵　中国書画録》2005年。

Barnhart, *Painters of the Great Ming*, 1993.

77　蔣嵩　四季山水圖卷（182號　96、5、5）

鈴木敬《明代絵画史研究浙派》木耳社，1968年。

鈴木敬《水墨美術大系　2　李唐・馬遠・夏珪》講談社，
　　　1974年。

嶋田英誠〈蔣嵩の山水画について―「狂態邪学」派研究の
　　　一環として〉《東洋文化研究所紀要》78，1979年。

〈77　四季山水図卷〉《ベルリン東洋美術館名品展》京都国
　　　立博物館、ベルリン東洋美術館、毎日放送，1992年。

小川〈薛稷六鶴図屏風考〉1992年。

小川〈黄筌六鶴図壁画とその系譜〉1992、2003年。

Barnhart, *Painters of the Great Ming*, 1993.

Lothar Ledderose, *Orchideen und Felsen: Chinesisches Bilder im
　　　Museum für Ostasiatische Kunst Berlin*, G + H Verlag Berlin,
　　　1998, pp. 149-156.

78　史忠　晴雪圖卷（183號　96、6、5）

鈴木敬《明代絵画史研究浙派》木耳社，1968年。

Levenson, *Circa 1492*, 1991.

79　沈周　廬山高圖（184號　96、7、5）

山內四郎〈沈周伝小考〉《白山史学》11，1965年。

中村茂夫〈大手前女子大学研究報告一　沈周―人と藝術」
　　　文華堂書店，1982年。

林樹中〈新発見の沈周資料―出土墓誌等から沈周の家柄・
　　　家学及びその他を論ず　上、下〉《国華》1114、1115，
　　　1988年。

劉梅琴〈沈周の隠逸生活とその藝術〉《藝叢》10，1993年。

小川裕充〈中国絵画史の転回点　沈周『廬山高図』〉《故宮
　　　博物院　4　明の絵画》NHK出版，1998年。

《明代沈周文徵明唐寅仇英四大家書畫集》國立歷史博物館
　　　（台北），1984年。

江兆申〈明沈周便面書画選集解説・釈文〉《明沈周便面書画
　　　選集》二玄社，1992年。

陳正宏《新編明人年譜叢刊　沈周年譜》復旦大學出版社，
　　　1993年。

阮榮春《明清中國畫大師研究叢書　沈周》吉林美術出版
　　　社，1996年。

單國強《沈周精品集》人民美術出版社，1997年。

王家誠《故宮文物月刊叢書　3　明四家傳》（全4冊）國立故
　　　宮博物院（台北），1999年。

徐瑞萍〈沈周的幾幅山水卷軸畫〉《收藏家》2000年：8。

許郭璜〈淋漓水墨餘清蒼―關於本院藏沈周畫山水〉《故宮
　　　文物月刊（台北）》18：6，2000年。

龐鷗〈吳門巨匠沈周―兼記南京博物院藏《東莊圖冊》〉《東
　　　南文化》2001年：10。

徐瑞萍、柳彤〈沈周山水畫風格及與吳門畫派的關係〉《首
　　　都博物館叢刊》15，2001年。

楊仁愷〈風流文翰　照映一時：明沈周贈華尚古山水畫卷〉
　　　《收藏家》2004年：11。

Richard Edwards, *The Field of Stones: A Study of the Art of Shen
　　　Chou (1427-1509)*, Port City Press, Washington, 1962.

Levenson, *Circa 1492*, 1991.

Kathlyn Liscomb, "The Power of Quiet Sitting at Night: Shen Zhou's
　　　(1427-1509) Night Vigil," *Monumenta Serica*, 43, 1995.

Fong and Watt, *Possessing the Past*, 1996.

80　文徵明　雨餘春樹圖（185號　96、8、5）

中村秀男〈文徵明一派について〉《MUSEUM》55，1955年。

杉村勇造〈文徵明とその環境〉《大和文華》29，1959年。

鈴木敬〈文徵明と呉派文人画〉《MUSEUM》151，1963年。

張安治《中國畫家叢書　文徵明》上海人民美術出版社，
　　　1959年。

江兆申《文徵明画系年》おりじん書房，1976年。

江兆申《故宮叢刊甲種之4　文徵明與蘇州畫壇》國立故宮博
　　　物院（台北），1977年。

《明代沈周文徵明唐寅仇英四大家書畫集》國立歷史博物館
　　　（台北），1984年。

周道振《中國古代美術資料　文徵明書畫簡表》人民美術出
　　　版社，1985年。

劉綱紀《明清中國畫大師研究叢書　文徵明》吉林美術出版
　　　社，1996年。

石守謙〈〈雨餘春樹〉與明代中期蘇州之送別圖〉《風格與世
　　　變―中國繪畫史論集》允晨文化實業（台北），1996年。

楊新《文徵明精品集》人民美術出版社，1997年。

王家誠《故宮文物月刊叢書　3　明四家傳》（全4冊）國立故
　　　宮博物院（台北），1999年。

Anne de Coursey Clapp, *Wen Cheng-ming: The Ming Artist and
　　　Antiquity*, Artibus Asiae: supplementum; 34, 1974.

Marc Wilson et al. eds., *Friends of Wen Cheng-ming: A View from
　　　the Crawford Collection*, China House Gallery, China Institute
　　　in America, New York, 1975.

Richard Edwards, *The Art of Wen Cheng-ming (1470-1559)*, The
　　　University of Michigan, Ann Arbor, 1976.

Susan E. Nelson, "A Note on Chao Po-su, Wen Chia, and Two Ming
　　　Narrative Scrolls in The Blue-and-Green Style," *National
　　　Palace Museum Bulletin*, vol. 22: 4, 1987.

Levenson, *Circa 1492*, 1991.

―対明観の変化を中心に―」国際シンポジウム報告書
《寧波の美術と海域交流》特定領域研究「東アジアの海
域交流と日本伝統文化の形成」文化交流研究部門調整
班，2008年。

安輝濬〈安堅과　그의　画風―〈夢遊桃源図〉를　中心으로〉
《震檀学報》38，1974年〔安輝濬《韓国絵画史研究》時
空社，2000年〕。

李東洲〈安堅의　〈夢遊桃源図〉〉《日本속의韓画》瑞文堂，
1974年〔「紀行・日本にある韓国絵画　9」《日本美術
工藝》436–447，1975〕。

〈37　安堅　夢遊桃源図〉《国宝：韓国7000年美術大系　10
絵画》藝耕産業社，1984年〔竹書房，1985年〕。

安輝濬、李炳漢《夢遊桃源図》藝耕産業社，1987年。

安輝濬、李炳漢《安堅과夢遊桃源図》（改訂版）藝耕産業
社，1993年。

李亮載、李鍵煥《安堅―再照明》韓国美術年鑑社，1994年。

〈4–6　夢遊桃源図〉安輝濬責任監修《山水画　上　韓国의
美11》（改訂版）中央日報社，1994年。

〈1–8　夢遊桃源図〉《朝鮮前期国宝展》三星文化財団，1996
年。

"An Kyon and A Dream Journey to the Peach Blossom Land," Orien-
tal Art, vol. 26, no. 1, Spring 1980.

Susan E. Nelson, "On Through to the Beyond: The Peach Blossom
Spring as Paradise," Archives of Asian Art, 39, 1986.

68　雪舟　天橋立圖（173號　95、8、5）
　　高見沢明〈雪舟筆天橋立図について〉《美術史》107，1979
年。

　　畑靖紀〈雪舟山水画小考―入明時の古典の学習〉《美術史
学》18，1996年。

　　島尾新《新潮日本美術文庫　1　雪舟》新潮社，1996年。

　　林進〈雪舟『天橋立図』―『黙約』のある絵画〉《日本近世
絵画の図像学―趣向と深意》八木書店，2000年。

　　〈特集　中嶋利雄氏の天橋立図論〉《天開図画》4，雪舟研究
会、山口県立美術館，2001年。

　　島尾新《朝日百科日本の国宝　別冊国宝と歴史の旅　11
「天橋立図」を旅する―雪舟の記憶》朝日新聞社，2001
年。

　　島尾新〈雪舟―「山水長巻」以前〉《国華》1275，2002年。

　　小川裕充〈雪舟―東アジアの僧侶画家〉《国華》1276，2002
年。

　　《没後500年特別展―雪舟》東京国立博物館、京都国立博物
館，2002年。

　　《雪舟天橋立図の世界展》宮津市歴史資料館，2003年。

　　山本英男〈雪舟筆天橋立図の作期について〉《学叢》25，京
都国立博物館，2003年。

　　綿田稔〈雪舟入明：ひとりの画僧におこった特殊な事件〉
《美術研究（東京）》381，2004年。

　　陳繼春〈雪舟的中國之行〉《東南文化》2003年：2。

69　石銳　探花圖卷（174號　95、9、5）
　　鈴木敬《明代絵画史研究浙派》木耳社，1968年。

　　〈2　石銳　探花図〉《橋本収蔵　明清画目録》角川書店，
1972年。

〈74　探花図卷〉《東西の風景画》静岡県立美術館，1986年。

味岡、曾布川《橋本氏収蔵　中国書画録》，2005年。

Barnhart, Painters of the Great Ming, 1993.

70　吳偉　漁樂圖（175號　95、10、5）
　　鈴木敬《明代絵画史研究浙派》木耳社，1968年。

　　小川〈構成の伝承〉1997年〔Ogawa (trans. Lippit), "The Con-
tinuity of Spatial Composition," 1996〕。

　　皮道堅〈吳偉研究〉《朵雲》10，1986年。

　　石守謙〈浙派畫風與貴族品味〉《風格與世變　中國繪畫史論
集》允晨文化實業（台北），1996年。

　　武佩聖〈吳偉的個性特徴及其藝術成就〉《故宮博物院院刊
（北京）》，2004年：5。

　　Richard Barnhart, "Wu Wei and the Revival of Figure Painting," Barn-
hart, Painters of the Great Ming, 1993.

71　呂文英　風雨山水圖（176號　95、11、5）
　　鈴木敬《明代絵画史研究浙派》木耳社，1968年。

　　〈33　江村風雨図〉《東洋絵画の精華―クリーヴランド美術
館のコレクションから―》奈良国立博物館，1998年。

　　小川〈中国山水画の透視遠近法〉2003年〔〈中國繪畫的透
視遠近法〉2005年，〈中國山水畫的透視遠近法〉2006
年〕。

　　"Lu Wen-ying 139 River Village in a Rainstorm," Ho, Eight Dyna-
sties, 1980.

　　Levenson, Circa 1492, 1991.

　　Barnhart, Painters of the Great Ming, 1993.

72　鍾禮　觀瀑圖（177號　95、12、5）
　　米澤嘉圃〈鍾欽礼筆高士観瀑図〉《国華》846，1962年。

　　鈴木敬《明代絵画史研究浙派》木耳社，1968年。

　　小川〈中国山水画の透視遠近法〉2003年〔〈中國繪畫的透
視遠近法〉2005年，〈中國山水畫的透視遠近法〉2006
年〕。

　　小川裕充〈燕文貴筆　渓山楼観図〉《国華　特輯　五代・北
宋の絵画》1329，2006年。

　　小川裕充〈從燕文貴作品中的透視遠近法看中國山水畫透視
遠近法之成立〉《故宮學術季刊（台北）》23：1，2005年。

　　Barnhart, Painters of the Great Ming, 1993.

73　王諤　江閣遠眺圖（178號　96、1、5）
　　川上涇〈送源永春還国詩画卷と王諤〉《美術研究（東京）》
221，1962年。

　　鈴木敬《明代絵画史研究浙派》木耳社，1968年。

　　嶋田英誠〈王諤とその「雪嶺風高図軸」について〉《国華》
1243，1999年。

　　小川〈中国山水画の透視遠近法〉2003年〔〈中國繪畫的透
視遠近法〉2005年，〈中國山水畫的透視遠近法〉2006
年〕。

　　Levenson, Circa 1492, 1991.

　　Barnhart, Painters of the Great Ming, 1993.

74　朱端　山水圖（179號　96、2、5）
　　鈴木敬《明代絵画史研究浙派》木耳社，1968年。

参考文獻一覧（個別）

"Ch'en Ju-yen 114 The Land of Immortals," Ho, *Eight Dynasties*, 1980.

Claudia G. Brown, *Ch'en Ju-yen and Late Yuan Painting in Suchou*., Ph. D. diss., The University of Kansas, 1985.

"114 Chen Ruyan, Mountains of the Immortals," Stephen Little and Shawn Eichman eds., *Taoism and the Arts of China*, The Art Institute of Chicago, Chicago and University of California Press, Berkeley, 2000.

63　王履　華山圖冊（玉泉院圖、仙掌圖）（168號　95、3、5）
〈56　華山図冊王履筆〉《上海博物館展》東京国立博物館，1993年。
薛永年《中國畫家叢書　王履》上海人民美術出版社，1988年。
薛永年〈追本溯源去就新的王履畫論〉《橫看成嶺側成峯》東大圖書（台北），1996年。
Kathlyn Maurean Liscomb, *Learning from Mount Hua: A Chinese Physician's Illustrated Travel Record and Painting Theory*, Cambridge University Press, Cambridge, New York, 1993.

64　王紱　秋林隱居圖（169號　95、4、5）
〈王紱筆秋林隱居図解〉《国華》466，1929年。
〈72　秋林隱居図〉《東西の風景画》静岡県立美術館，1986年。
高木森〈王紱與明初的文人畫—兼論綜合主義萌芽〉《故宮文物月刊（台北）》15：6，1997年。
Ishida, Hou-mei Sung, *Wang Fu and the Formation of the Wu School*, Ph. D. diss., Case Western Reserve University, 1984.
Hou-mei Sung, "Wang Fu and His Two Farewell Paintings," *National Palace Museum Bulletin*, vol. 22: 2, 3, 1987.
Kathlyn Liscomb, "Wang Fu's Contribution to the Formation of a New Painting Style in the Ming Dynasty," *Artibus Asiae*, 48: 1/2, 1987.
Jonathan Chaves, "Painter-Poet Wang Fu (1362-1416)," *Oriental Art*, 45: 4. 2000.

65　戴進　春冬山水圖（170號　95、5、5）
鈴木敬《明代絵画史研究浙派》木耳社，1968年。
鈴木敬〈戴文進ははたして明の宮廷画家であったか〉《国華》1131，1990年。
陳芳妹《故宮叢刊甲種之21　戴進研究》國立故宮博物院（台北），1981年。
穆益勤〈戴進與浙派〉《故宮博物院院刊（北京）》1981年：4。
單國強〈戴進生平事跡考〉《故宮博物院院刊（北京）》1992年：1。
單國強〈戴進作品時序考〉《故宮博物院院刊（北京）》1993年：4。
石守謙〈浙派畫風與貴族品味〉《風格與世變　中國繪畫史論集》允晨文化實業（台北），1996年。
單國強《明清中國畫大師研究叢書　戴進》吉林美術出版社，1996年。
楊衛華〈戴進中年居京時間新考〉《美術研究（北京）》2004年：4。
Mary Ann Rogers, "Visions of Grandeur: The Life and Art of Dai Jin," Barnhart, *Painters of the Great Ming*, 1993.
Yong S. Goh, "Dai Jin's Last Opus?," *Oriental Art*, 47-2, 2001.

66　李在、馬軾、夏芷　歸去來兮圖卷（馬軾「問征夫以前路圖」、李在「雲無心以出岫圖」）（171號　95、6、5）
鈴木敬《明代絵画史研究浙派》木耳社，1968年。
戶田禎佑〈雪舟研究に関する二、三の問題〉山根有三先生古稀記念会編《日本絵画史の研究》吉川弘文館，1989年。
〈68　帰去来兮図卷〉《遼寧省・京畿道・神奈川県の文物展—名宝に見る文化交流の軌跡》神奈川県立歴史博物館，2001年。
嶋田英誠〈李在について—伝記編・画業編—〉《国華》1278、1279，2002年。
《没後500年特別展—雪舟》東京国立博物館、京都国立博物館，2002年。
〈李在　米氏雲山図〉〈李在　萱花図〉〈馬軾　秋江鴻雁図〉〈夏芷　枯木竹石図〉《淮安明墓出土書畫》文物出版社，1988年。
〈明　馬軾、李在、夏芷　歸去來兮圖卷〉《遼寧省博物館藏書畫著録　繪畫卷》遼寧美術出版社，1998年。
Barnhart, *Painters of the Great Ming*, 1993.

67　安堅　夢遊桃源圖卷（172號　95、7、5）
內藤湖南〈朝鮮安堅の夢遊桃源図〉《東洋美術》3，1929年〔《內藤湖南全集　13》筑摩書房，1973年〕。
学鷗漁父〈安堅の夢遊桃源図〉《朝鮮》178，1930年。
学鷗漁父〈卷頭の昔賢筆蹟　其1–4〉《朝鮮》179–182，1930年。
陽岳生〈安堅筆夢遊桃源図に就いて〉《国華》497，1932年。
李英介〈夢遊桃源図卷と寺内文庫〉《日本美術工藝》447，1975年。
〈4・5　夢遊桃源図〉《水墨美術大系　別卷2　李朝の水墨画》講談社，1977年。
鈴木治〈本館收藏安堅「夢遊桃源図」について　1、2〉《ビブリア》65、67，1977年。
安輝濬〈安堅筆「夢遊桃源図」〉《韓国文化》2：5，1980年。
李東洲、兪弘濬〈韓国絵画史の宿題1　対談　朝鮮朝初期の山水画風の導入〉《アジア公論》169，1986年。
徐熙乾〈韓国絵画最高の傑作「夢遊桃源図」〉《アジア公論》169，1986年。
盧載玉〈安堅筆《夢遊桃源図》についての一考察〉《美学》190，1997年。
〈1　夢遊桃源図〉《世界美術大全集　東洋編　11　朝鮮王朝》小学館，1999年。
板倉聖哲〈韓国における瀟湘八景図の受容・展開〉《青丘学術論集》14，1999年。
盧載玉〈朝鮮初期の「安堅画派画風」についての一考察：伝安堅筆「四時八景図」をめぐって〉《文化学年報》50，2001年。
吉田宏志〈安堅筆「夢遊桃源図」をめぐって—朝鮮王朝の桃源郷観を中心に〉《（科学研究費）朝鮮儒林文化の形成と展開に関する総合的研究報告書》2003年。
洪善杓〈15、16世紀　朝鮮画壇の中国画認識と受容態度

1977年。

張光賓〈1　元朝四大家的繪畫〉《故宮叢刊甲種之14　元朝書畫史研究論集》國立故宮博物院（台北），1979年。

張光賓〈元四大家年表　上、中、下〉《國立台灣大學美術史研究集刊》9–11，2000、2001年。

邱士華〈雅集型齋室圖—王蒙〈芝蘭室圖〉研究〉《故宮學術季刊（台北）》22：4，2005年。

Richard Vinograd, "Family Properties: Personal Context and Cultural Pattern in Wang Meng's Pien Mountains of 1366," *Ars Orientalis*, 13, 1982.

Fong and Watt, *Possessing the Past*, 1996.

55　冷謙　白岳圖（160號　94、7、5）

翁同文〈冷謙生平考略〉《藝林叢考》聯經出版（台北），1977年。

Goodrich L. Carrington, Fang Chaoying eds., *Dictionary of Ming Biography, 1368-1644*, Columbia University Press, New York, 1976.

Kenneth Ganza, "A Landscape by Leng Ch'ien and the Emergence of Travel as a Theme in Fourteenth-Century Chinese Painting," *National Palace Museum Bulletin*, vol. 21: 3, 1986.

James Cahill, "Huang Shan Paintings as Pilgrimage Pictures," Susan Naquin and Chün-fang Yü eds., *Pilgrims and Sacred Sites in China*, University of California Press, Berkeley, 1992.

Stephen Little, Shawn Eichman eds., *Taoism and the Arts of China*, The Art Institute of Chicago, Chicago and University of California Press, Berkeley, 2000.

56　四睡圖（161號　94、8、5）

〈8　四睡図〉《元代道釈人物画》東京国立博物館，1977年。

〈7・8　四睡図〉《日本水墨名品図譜　1　水墨画の成立》毎日新聞社，1993年。

《寒山拾得—描かれた風狂の祖師たち》栃木県立博物館，1994年。

57　傳　王振鵬　唐僧取經圖冊（162號　94、9、5）

田仲一成〈『唐僧取経図冊』故事初探〉《国華》1163，1992年。

戶田禎佑〈『唐僧取経図冊』の様式的検討〉《国華》1163，1992年。

磯部彰〈『唐僧取経図冊』に窺う「西遊記」物語—大唐出界から西天竺入国へ—〉《富山大学人文学部紀要》24，1996年。

磯部彰〈『唐僧取経図冊』の絵画順序とその画題—図版編—〉《富山大学人文学部紀要》25，1996年。

磯部彰〈『唐僧取経図冊』に見る西遊記物語—大唐国出境までを中心に—〉《東方学会創立五十周年記念　東方学論集》東方学会，1997年。

磯部彰編《東アジア善本叢刊　1　唐僧取経図冊—文部科学省科学研究費特定領域研究（A）〈東アジア出版文化の研究〉研究成果》二玄社，2001年。

王澤慶、王茵〈青龍寺壁畫中的唐僧取經圖〉《文物世界》2002年：1。

58　孫君澤　雪景山水圖（163號　94、10、5）

米澤嘉圃〈孫君沢筆雪景山水図〉《国華》684，1949年。

小川〈中国山水画の透視遠近法〉2003年〔〈中國繪畫的透視遠近法〉2005年，〈中國山水畫的透視遠近法〉2006年〕。

宋后楣〈元末閩浙畫風與明初浙派之形成〉《故宮學術季刊（台北）》6：4，1989年。

Barnhart, *Painters of the Great Ming*, 1993.

59　盛懋　山居納涼圖（164號　94、11、5）

小川〈構成の伝承〉1997年〔Ogawa (trans. Lippit), "The Continuity of Spatial Composition," 1996〕。

王振德《盛懋》上海人民美術出版社，1988年。

"Sheng Mou 107 Enjoying Fresh Air in a Mountain Retreat," Ho, *Eight Dynasties*, 1980.

Barnhart, *Painters of the Great Ming*, 1993.

Sandra Jean Wetzel, "Sheng Mou: The Coalescence of Professional and Literati Painting in Late Yuan China," *Artibus Asiae*, 56: 3/4, 1996.

60　方從義　雲山圖卷（165號　94、12、5）

〈69　雲山図卷〉《東西の風景画》静岡県立美術館，1986年。

石建邦〈方從義生平事略考〉《朵雲》1992年：3。

Sherman E. Lee and Wai-kam Ho eds., *Chinese Art Under the Mongols: The Yuan Dynasty (1279-1368)*, The Cleveland Museum of Art, Cleveland, 1968.

Mary Gardner Neill, *Mountains of the Immortals: The Life and Painting of Fang Ts'uang-i*, Ph. D. diss., Yale University, 1981.

Beyond Representation, 1992.

"143 Fang Congyi, Cloudy Mountains," Stephen Little and Shawn Eichman eds., *Taoism and the Arts of China*, The Art Institute of Chicago, Chicago and University of California Press, Berkeley, 2000.

61　趙原　合谿草堂圖（166號　95、1、5）

井手誠之輔〈見心来復編『澹游集』編目一覧（附、見心来復略年譜）〉《美術研究（東京）》373，2000年。

David A. Sensabaugh, "Life at Jade Mountain: Notes on the Life of the Man of Letters in Fourteenth-Century Wu Society," 《鈴木敬先生還暦記念中国絵画史論集》吉川弘文館，1981年。

David A. Sensabaugh, "Guests at Jade Mountain: Aspects of the Patronage in Fourteenth-Century K'un-shan," Chu-tsing Li, James Cahill and Wai-kam Ho et al. eds., *Artists and Patrons: Some Social and Economic Aspects of Chinese Painting*, Kress Foundation Dept. of Art History, University of Kansas, Nelson-Atkins Museum of Art, Kansas City in association with University of Washington Press, Lawrence, Kansas, 1989.

62　陳汝言　羅浮山樵圖（167號　95、2、5）

堂谷憲勇〈陳維寅兄弟とその風流〉《支那美術史論》桑名文星堂，1944年。

〈31　仙山図卷〉《東洋絵画の精華—クリーヴランド美術館のコレクションから—》奈良国立博物館，1998年。

参考文献一覧（個別）

是否居住過富陽問題〉《故宮叢刊甲種之14　元朝書畫史研究論集》國立故宮博物院（台北），1979年。

啓功〈堅淨居藝談　黃子久《秋山圖》之眞僞〉《啓功叢稿》中華書局，1981年。

徐邦達〈黃公望『富春山居圖』眞僞本考辨〉《故宮博物院院刊（北京）》，1984年：2。

費泳〈論「富春山居圖」沈周題跋之眞僞〉《故宮文物月刊（台北）》18：3，2000年。

魯力〈黃公望《富春大嶺圖軸》賞析〉《東南文化》2000年：8。

張光賓〈元四大家年表　上、中、下〉《國立台灣大學美術史研究集刊》9–11，2000、2001年。

丁義元〈「剩山圖」質疑—兼論「富春山居圖卷」〉《故宮文物月刊（台北）》18：12，2001年。

歐陽長橋〈關於《富春山居圖》沈周跋的再認識〉《故宮文物月刊（台北）》19：1，2001年。

趙啓斌〈黃公望水閣清幽圖賞析〉《收藏家》2001年：2。

查永玲〈〈剩山圖〉質疑之辨疑：兼論〈富春山居圖〉的繪畫風格〉《故宮文物月刊（台北）》22，2004年。

John Hay, *Huang Kung-wang's 'Dwelling In the Fu-ch'un Mountains': Dimensions of a Landscape*, Ph. D. dissertation, Princeton University, 1978.

Fong and Watt, *Possessing the Past*, 1996.

52　吳鎮　漁父圖（157號　94、4、5）

戶田〈鑑賞　21〉1974–1976年。

田村実造〈元代画壇の復古運動と文人画家〉《史林》64：5，1981年。

石守謙〈元時代文人画の正統的系譜—趙孟頫から王蒙に至る山水画の展開—〉《元時代の絵画—モンゴル世界帝国の一世紀—》大和文華館，1998年。

鄭秉珊《中國畫家叢書　吳鎮》上海人民美術出版社，1958年。

《元四大家—黃公望、吳鎮、倪瓚、王蒙》國立故宮博物院（台北），1975年。

張光賓〈1　元朝四大家的繪畫〉《故宮叢刊甲種之14　元朝書畫史研究論集》國立故宮博物院（台北），1979年。

陳擎光《故宮叢刊甲種之28　元代畫家吳鎮》國立故宮博物院（台北），1983年。

張光賓〈元四大家年表　上、中、下〉《國立台灣大學美術史研究集刊》9–11，2000、2001年。

吳靜康〈吳鎮家世再探〉《故宮博物院院刊（北京）》2001年：5。

Joan Stanley-Baker ed., *Old Masters Repainted: Wu Zhen (1280-1354) Prime Objects and Accretions*, Hong Kong University Press, Hong Kong, 1995.

Wang Tzi-cheng, "Wu Zhen's Poetic Inscriptions on Paintings," *Bulletin of the School of Oriental and African Studies*, 64: 2, 2001.

53　倪瓚　容膝齋圖（158號　94、5、5）

中村余容〈倪雲林　上、下〉《日本美術工藝》251、252，1959年。

渡辺明義〈倪雲林年譜　上、下〉《国華》829、830，1961年。

田村実造〈元代画壇の復古運動と文人画家〉《史林》64：5，1981年。

中川憲一〈倪瓚筆「容膝斎図」攷〉《鈴木敬先生還暦記念中国絵画史論集》吉川弘文館，1981年。

中川憲一〈倪瓚早期の作品から『容膝斎図』への展開〉《大阪市立美術館紀要》4，1984年。

福本雅一〈元朝文人伝（7）—倪瓚—〉《帝塚山学院短期大学研究年報》32，1984年。

石守謙〈元時代文人画の正統的系譜—趙孟頫から王蒙に至る山水画の展開—〉《元時代の絵画—モンゴル世界帝国の一世紀—》大和文華館，1998年。

海老根聰郎〈王繹・倪瓚筆楊竹西小像図卷〉《国華》1255，2000年。

鄭秉珊《中國畫家叢書　倪雲林》上海人民美術出版社，1958年。

黃苗子〈讀倪雲林傳札記〉《中華文史論叢》3期，1963年。

《元四大家—黃公望、吳鎮、倪瓚、王蒙》國立故宮博物院（台北），1975年。

張光賓〈1　元朝四大家的繪畫〉《故宮叢刊甲種之14　元朝書畫史研究論集》國立故宮博物院（台北），1979年。

朱仲岳《倪瓚作品編年》上海人民美術出版社，1991年。

劉偉冬〈從外顯到內化—倪雲林繪畫圖式和風格成因〉《東南文化》2000年：6。

張光賓〈元四大家年表　上、中、下〉《國立台灣大學美術史研究集刊》9–11，2000、2001年。

陳傳席〈倪雲林生年新考〉《陳傳席文集　3　元明時代／清代》河南美術出版社，2001年。

李曉娟〈倪瓚生卒時間及晚年行踪考辨〉《東南文化》2003年：9。

徐麗〈疏淡之筆寫逸氣：倪瓚絕筆《容膝斎圖》賞析〉《中原文物》2004年：5。

Susan Nelson, "Rocks Beside a River: Ni Tsan and the Ching-Kuan Style in the Eyes of Seventeenth-Century Critics," *Archives of Asian Art*, 33, 1980.

Fong and Watt, *Possessing the Past*, 1996.

54　王蒙　具區林屋圖（159號　94、6、5）

堂谷憲勇〈黄鶴山樵王蒙〉《支那美術史論》桑名文星堂，1944年。

田村実造〈元代画壇の復古運動と文人画家〉《史林》64：5，1981年。

三浦国雄《平凡社選書127　中国人のトポス—洞窟・風水・中天》平凡社，1988年。

石守謙〈元時代文人画の正統的系譜—趙孟頫から王蒙に至る山水画の展開—〉《元時代の絵画—モンゴル世界帝国の一世紀—》大和文華館，1998年。

福岡さち子〈王蒙筆「具区林屋図」試論〉《美術史》148，2000年。

鈴木敬〈王蒙筆「青卞隠居図」〉《美術史論叢》17，2001年。

潘天壽、王伯敏《中國畫家叢書　黃公望與王蒙》上海人民美術出版社，1958年。

《元四大家—黃公望、吳鎮、倪瓚、王蒙》國立故宮博物院（台北），1975年。

翁同文〈王蒙之父王國器考〉《藝林叢考》聯經出版（台北），

James Cahill, "Some Alternative Sources for Archaistic Elements in the Paintings of Qian Xuan and Zhao Meng-fu," *Ars Orientalis*, 28, 1998.

Howard Rogers, "Lives of the Painters: Ch'ien Hsuan," *Kaikodo Journal*, XVII (Autumn, 2000).

45　曹知白　群峰雪霽圖（149號　93、8、5）
鈴木敬〈元代李郭派山水画風についての二三の考察〉《東洋文化研究所紀要》41，1966年。
近藤秀実〈元画鑑賞曹知白〉1–4，《古美術》62–65，1982、1983年。
石守謙〈元時代文人画の正統的系譜—趙孟頫から王蒙に至る山水画の展開—〉《元時代の絵画—モンゴル世界帝国の一世紀—》大和文華館，1998年。
小川〈中国山水画の透視遠近法〉2003年〔〈中國繪畫的透視遠近法〉2005年，〈中國山水畫的透視遠近法〉2006年〕。
莊申〈對於中國雪景繪畫的幾種考察〉《中國畫史研究　續集》正中書局（台北），1972年。
張露〈曹知白研究〉《朵雲》1993年：3。
Chu-tsing Li, "Rocks and Trees and the Art of Ts'ao Chih-po," *Artibus Asiae*, 23: 3, 1960.
Richard Barnhart, "The Snow Scape Attributed to Chu-jan," *Archives of Asian Art*, 24, 1970.
Fong and Watt, *Possessing the Past*, 1996.

46　朱德潤　林下鳴琴圖（150號　93、9、5）
米澤嘉圃〈朱德潤筆林下鳴琴図〉《国華》824，1960年。
西上実〈朱德潤と瀋王〉《美術史》104，1978年。
小川〈構成の伝承〉1997年〔Ogawa (trans. Lippit), "The Continuity of Spatial Composition," 1996〕。
石守謙〈有關唐棣（1287-1355）及元代李郭風格發展之若干問題〉《風格與世變　中國繪畫史論集》允晨文化實業（台北），1996年。

47　唐棣　倣郭熙秋山行旅圖（151號　93、10、5）
小川〈構成の伝承〉1997年〔Ogawa (trans. Lippit), "The Continuity of Spatial Composition," 1996〕。
高木森〈唐棣其人其畫〉《故宮季刊（台北）》8：2，1973年
何延喆〈唐棣〉上海人民美術出版社，1982年。
余城〈元代唐棣之研究　上、下〉《故宮季刊（台北）》16：4 - 17：1，1982年。
石守謙〈有關唐棣（1287-1355）及元代李郭風格發展之若干問題〉《藝術學》5，1991年。
小川裕充〈從燕文貴作品中的透視遠近法看中國山水畫透視遠近法之成立〉《故宮學術季刊（台北）》23：1，2005年。
Suzuki Kei, "A Few Observations Concerning the Li-Kuo School of Landscape Art in the Yuan Dynasty," *Acta Asiatica*, 15, 1968.
Fong and Watt, *Possessing the Past*, 1996.

48　姚廷美　有餘閒圖卷（152號　93、11、5）
〈30　有餘閒図卷〉《東洋絵画の精華—クリーヴランド美術館のコレクションから—》奈良国立博物館，1998年。
Richard Barnhart, "Yao Yen-ch'ing, T'ing-mei, of Wu-hsing," *Artibus Asiae*, 39, 1977.
"Yao T'ing-mei 112 Leisure Enough to Spare," Ho, *Eight Dynasties*, 1980.
Along the Riverbank: Chinese Paintings from the C. C. Wang Family Collection, The Metropolitan Museum of Art, New York, 1999.

49　羅稚川　雪江圖（153號　93、12、5）
島田修二郎〈羅稚川の雪江浦図について〉《宝雲》22，1938年〔《中国絵画史研究》中央公論美術出版，1993年〕。
海老根聰郎〈雪江図羅稚川筆（図版解説）〉《MUSEUM》212，1968年。
小川〈院中の名画〉1981年〔（白譯）〈院中名畫〉2007年〕。
板倉聖哲〈伝趙令穰「秋塘図」（大和文華館蔵）の史的位置〉《MUSEUM》542，1996年。
Charles Hartman, "Literary and Visual Interactions in Lo Chih-ch'uan's Crows in Old Trees," *Metropolitan Museum Journal*, 28, 1993.

50　李容瑾　漢苑圖（154號　94、1、5）
小川〈イマジネーション〉1980年。
小川〈構成の伝承〉1997年〔Ogawa (trans. Lippit), "The Continuity of Spatial Composition," 1996〕。
Fong and Watt, *Possessing the Past*, 1996.

51　黃公望　富春山居圖卷（156號　94、3、5）
青木正児〈黄公望富春山居図卷考〉《宝雲》17，1936年。
堂谷憲勇〈富春山居図に就いて〉《支那美術史論》桑名文星堂，1944年。
古原宏伸〈秋山図の始末—惲南田　甌香館集〉《画論》明德出版社，1973年。
戸田〈鑑賞　22〉1974–1976年。
田村実造〈元代画壇の復古運動と文人画家〉《史林》64：5，1981年。
湊信幸〈黄公望略伝〉《東京国立博物館紀要》19，1983年。
湊信幸〈黄公望筆　富春山居図卷〉《国華》1079，1985年。
毛利和美《中国絵画の歴史と鑑賞　新編訳注甌香館画跋》二玄社，1985年。
小川〈構成の伝承〉1997年〔Ogawa (trans. Lippit), "The Continuity of Spatial Composition," 1996〕。
石守謙〈元時代文人画の正統的系譜—趙孟頫から王蒙に至る山水画の展開—〉《元時代の絵画—モンゴル世界帝国の一世紀—》大和文華館，1998年。
潘天壽、王伯敏《中國畫家叢書　黃公望與王蒙》上海人民美術出版社，1958年。
徐邦達〈黄公望和他的富春山居圖〉《文物》，1958年：6。
溫肇桐《黄公望史料》上海人民美術出版社，1963年。
《元四大家—黃公望、吳鎮、倪瓚、王蒙》國立故宮博物院（台北），1975年。
傳申〈兩卷富春山居圖的眞偽〉《（香港）明報月刊》111，1975年。
傳申〈黃公望剩山圖與富春卷原貌〉《（香港）明報月刊》112，1975年。
張光賓〈1　元朝四大家的繪畫〉〈2　無用師與黃公望富春山居圖〉〈3　黃公望富春山居圖以外的問題〉〈5　黃公望

and Politics at the Southern Song Court, Ph. D. diss., Yale University, 1994.

James Cahill, *The Lyric Journey: Poetic Painting in China and Japan*, Harvard University Press, Cambridge, London, 1996.

40　傳　李山　松杉行旅圖（144號　93、3、5）
〈59　山水図〉《世界の美術館　35　フリーア美術館Ⅰ》講談社，1971年。
リチャード・バーンハート〈宋金における山水画様式の成立と展開〉《文人画粋編　中国編2》中央公論社，1985年。
小川〈構成の伝承〉1997年〔Ogawa (trans. Lippit), "The Continuity of Spatial Composition," 1996〕。
小川裕充〈從燕文貴作品中的透視遠近法看中國山水畫透視遠近法之成立〉《故宮學術季刊（台北）》23：1，2005年。
Susan Bush, "Clearing after Snow in the Min Mountains and Chin Landscape Painting," *Oriental Art*, 11: 3, 1965.
Angela Li Lin, "Notes on 'Wind and Snow in the Fir-pines' by Li Shan of the Chin Dynasty," Part I, Part II, Part III, *National Palace Museum Bulletin*, vol.15: 1, 2, 3, 1980.
Susan Bush, "Chin Literati Painting and Landscape Traditions," *National Palace Museum Bulletin*, vol. 21: 4, 5, 1986.

41　傳　江參　林巒積翠圖卷（145號　93、4、5）
Peter C. Sturman（石慢著、李慧淑譯）〈江參及十二世紀山水畫之再評介—《千里江山圖》及《溪山林藪圖》〉《故宮學術季刊（台北）》3：1，1985年。
"Chiang Shen 23 Verdant Mountains," Ho, *Eight Dynasties*, 1980.

42　趙孟頫　水村圖卷（146號　93、5、5）
田村実造〈元代画壇の復古運動と文人画家〉《史林》64：5，1981年。
吉田良次《趙子昂—人と藝術》二玄社，1991年。
林秀薇〈元代白描画研究—趙孟頫「水村図」における渇筆の使用について〉《鹿島美術財団年報：別冊》11，1994年。
林秀薇〈白描的画風と渇筆山水画の成立について—趙孟頫「水村図卷」を中心に〉《美術史論叢》11，1995年。
小川裕充〈中国絵画史の転回点　趙孟頫《水村図》〉《故宮博物院　3　元の絵画》NHK出版，1998年。
石守謙〈元時代文人画の正統的系譜—趙孟頫から王蒙に至る山水画の展開—〉《元時代の絵画—モンゴル世界帝国の一世紀—》大和文華館，1998年。
李鑄晉〈趙孟頫之研究〉《故宮季刊（台北）》16：2、3，1981、1982年。
任道斌《趙孟頫繫年》河南人民出版社，1984年。
伍蠡甫〈趙孟頫論〉《名畫家論》中國大百科全書出版社，1988年。
《趙孟頫研究論文集》上海書畫出版社，1995年。
李鑄晉《鵲華秋色—趙孟頫的生平與畫藝》石頭出版（台北），2003年。
Chu-tsing Li, *The Autumn Colors on the Ch'iao and Hua Mountains: A Landscape by Chao Meng-fu*, Artibus Asiae: supplementum; 21, 1964.

Richard Vinograd, "River Village: The Pleasures of Fishing and Chao Meng-fu's Li-Kuo Style Landscape," *Artibus Asiae*, 40: 2/3, 1978.
Sherman E. Lee, "River Village-Fisherman's Joy," *The Bulletin of the Cleveland Museum of Art*, vol. 66, October 1979.
James Cahill, "Some Alternative Sources for Archaistic Elements in the Paintings of Qian Xuan and Zhao Meng-fu," *Ars Orientalis*, 28, 1998.
McCausland, Shane, *Zhao Mengfu (1254-1322) and the Revolution of Elite Culture in Mongol China*, Ph. D. diss., Princeton University, 2000.

43　高克恭　雲橫秀嶺圖（147號　93、6、5）
田村実造〈元代画壇の復古運動と文人画家〉《史林》64：5，1981年。
小川〈構成の伝承〉1997年〔Ogawa (trans. Lippit), "The Continuity of Spatial Composition," 1996〕。
莊申〈元代外籍畫家的研究〉《中國畫史研究》正中書局（台北），1959年。
林松〈元代回族詩畫家高克恭〉《社會科學戰線》1982年：2。
吳保合《高克恭研究》國立故宮博物院（台北），1987年。
馮雪紅、吳建偉〈元代回回高克恭存逸畫目推索〉《回族研究》2001年：3。

44　錢選　山居圖卷（148號　93、7、5）
田村実造〈元代画壇の復古運動と文人画家〉《史林》64：5，1981年。
小川〈構成の伝承〉1997年〔Ogawa (trans. Lippit), "The Continuity of Spatial Composition," 1996〕。
石守謙〈元時代文人画の正統的系譜—趙孟頫から王蒙に至る山水画の展開—〉《元時代の絵画—モンゴル世界帝国の一世紀—》大和文華館，1998年。
石守謙〈錢選—元代最後的南宋畫家〉《故宮文物月刊（台北）》8：12，1991年。
Richard Edwards, "Ch'ien Hsuan and 'Early Autumn'," *Archives of the Chinese Art Society of America*, 7, 1953.
James Cahill, "Ch'ien Hsuan and His Figure Paintings," *Archives of the Chinese Art Society of America*, 12, 1958.
Wen Fong, "The Problem of Ch'ien Hsuan," *The Art Bulletin*, 42: 3, 1960.
Richard Vinograd, "Some Landscapes Related to the Blue-and-Green Manner from the Early Yuan Period," *Artibus Asiae*, 41: 2/3, 1979.
Shih, Shou-chien, *The Eremitic Landscape of Ch'ien Hsuan (ca. 1235-before 1307)* Ph. D. diss., Princeton University, 1984.
John Hay, "Poetic Space: Ch'ien Hsuan and the Association of Painting and Poetry," *Words and Images: Chinese Poetry, Calligraphy and Painting*, The Metropolitan Museum of Art, New York, Princeton University Press, Princeton, N. J., 1991.
Wen C. Fong, "Word and Image: The Art of the Scholar-Amateur," *Beyond Representation: Chinese Painting and Calligraphy 8th-14th Century*, The Metropolitan Museum of Art, New York, Yale University Press, New Haven, London, 1992.

北 ），1978年。

啓功〈堅淨居藝談　談南宋院畫上題字的「楊妹子」〉《啓功
　　叢稿》中華書局，1981年。

衣若芬〈一椿歷史的公案─「西園雅集」〉《中國文哲研究集
　　刊》10，1997年。

湯德良〈《西園雅集》─文人畫家的理想家園〉《東南文化》
　　2001年：8。

Chiang Chao-shen, "The Identity of Yang Mei-tzu and the Paintings
　　of Ma Yuan," Part I, Part II, *National Palace Museum Bulletin*,
　　vol. 2: 2, 3, 1967.

Ellen Johnston Laing, "Real or Ideal: The Problem of the "Elegant
　　Gathering in the Western Garden" in Chinese Historical and Art
　　Historical Records," *Journal of the American Oriental Society*,
　　88, 1968.

"Ma Yuan 51 Composing Poetry on a Spring Outing," Ho, *Eight
　　Dynasties*, 1980.

Hui-shu Lee, *The Domain of Empress Yang (1162-1233): Art, Gender
　　and Politics at the Southern Song Court*, Ph. D. diss., Yale
　　University, 1994.

36　夏珪　風雨山水圖團扇（140號　92、11、5）
渡辺明義〈伝夏珪筆山水図について─夏珪画に関する二三
　　のノート〉《国華》931，1971年。

戸田禎佑〈模写性─南宋及び元の絵画を中心として〉
　　《MUSEUM》380，1982年。

井手誠之輔〈夏珪様式試論〉《哲学年報》44，1985年。

山下裕二〈夏珪と室町水墨画〉《日本美術史の水脈》ぺりか
　　ん社，1993年。

小川〈構成の伝承〉1997年〔Ogawa (trans. Lippit), "The Con-
　　tinuity of Spatial Composition," 1996〕。

呉同〈59　風雨行舟図団扇〉《ボストン美術館蔵唐宋元絵画
　　名品集》ボストン美術館、大塚巧藝社，2000年。

蔡秋來〈院畫舉隅　夏珪　山水十二景圖〉《兩宋畫院之研
　　究》嘉新水泥公司文化基金會，1978年。

蔡秋來《夏珪繪畫藝術成就之探研》中國文化大學出版部，
　　1982年。

王耀庭〈論故宮藏南宋夏珪溪山清遠卷畫法的傳承〉，Lin
　　Tien-wai and Joseph Wong eds., *Studies on T'ang-Sung History:
　　Proceedings of the Conference on Chinese Mediaeval History*, 2,
　　Centre of Asian Studies, University of Hong Kong, 1987.

Kei Suzuki, "Hsia Kuei and the Pictorial Style of the Southern Sung
　　Court Academy," *Proceedings of the International Symposium
　　on Chinese Painting*, National Palace Museum, Taipei, 1972.

Howard Rogers, "Lives of Painters: Hsia Kuei," *Kaikodo Journal*,
　　15, 2000.

37　李嵩　西湖圖卷（141號　92、12、5）
宮崎法子〈西湖をめぐる絵画─南宋絵画史初探〉《中国近世
　　の都市と文化》京都大学人文科学研究所，1984年。

〈17　伝李嵩：西湖図卷〉《大阪市立美術館蔵・上海博物
　　館蔵中国書画名品図録》中国書画名品展実行委員会，
　　1994年。

宮崎法子〈南宋時代における実景図〉《世界美術大全集　東
　　洋編　6　南宋・金》小学館，2000年。

宮崎法子〈上海博物館蔵「西湖図」卷と北京故宮博物院蔵
　　「西湖草堂図」卷について〉《実践女子大学美学美術史
　　学》16，2001年。

潘臣青《西湖畫尋　歴代西湖勝跡畫錄》浙江人民美術出版
　　社，1996年。

Hui-shu Lee, *Exquisite Moments: West Lake & Southern Song Art*,
　　China Institute Gallery, New York, 2001.

38　梁楷　雪景山水圖（142號　93、1、5）
無外子〈梁楷筆雪景山水図〉《国華》220，1908年。

浜田青陵〈梁楷の傑作出山釈迦及び山水図〉《国華》227，
　　1909年。

田中豊蔵〈梁楷筆出山釈迦図・雪景山水図〉《美術研究（東
　　京）》134，1944年。

松下隆章〈梁楷・雪景山水図について〉《仏教藝術》11，
　　1951年。

島田修二郎〈雪景山水図　梁楷筆〉《図画工作科鑑賞資料
　　絵画編　3》大日本図書，1951年〔《中国絵画史研究》
　　中央公論美術出版，1993年〕。

松下隆章、鈴木敬《宋元名畫　1　梁楷・牧谿・玉澗》聚楽
　　社，1956年。

田中一松〈梁楷の藝術〉《美術研究（東京）》184，1956年。

鈴木敬〈梁楷について〉《MUSEUM》60，1956年。

美術研究所（東京文化財研究所）監修《梁楷》便利堂，1957
　　年。

川上涇〈牧谿・梁楷・玉澗〉《みづゑ》675，1961年。

戸田〈鑑賞　15〉1974–1976年。

〈61　雪景山水図〉《東西の風景画》静岡県立美術館，1986
　　年。

戸田禎佑〈南宋院体画における金の使用について〉《国華》
　　1116，1988年。

林秀薇〈梁楷研究序說─「李白吟行図」から『図絵宝鑑』の
　　梁楷伝記まで〉《東洋文化研究所紀要》117，1992年。

小川〈構成の伝承〉1997年〔Ogawa (trans. Lippit), "The Con-
　　tinuity of Spatial Composition," 1996〕。

林聖智〈南宋の道教における地獄救済の図像学─伝梁楷「黄
　　庭経図卷」考〉《仏教藝術》268，2003年。

李福順《中國古代美術作品介紹　梁楷》人民美術出版社，
　　1982年。

潘修範《梁楷》上海人民美術出版社，1988年。

39　馬麟　芳春雨霽圖冊頁（143號　93、2、5）
小川裕充〈聚光院方丈の創建年代について〉《美術史論叢》
　　5，1989年。

板倉聖哲〈馬麟『夕陽山水図』（根津美術館）の成立と変容〉
　　《美術史論叢》20，2004年。

王耀庭〈宋冊頁繪畫研究〉《宋代書畫冊頁名品特展》國立故
　　宮博物院（台北），1995年。

王耀庭〈從〈芳春雨霽〉到〈静聽松風〉─試說國立故宮博
　　物院藏馬麟繪畫的宮廷背景〉《故宮學術季刊（台北）》
　　14：1，1996年。

陳葆真〈從空間表現法看南宋小景山水畫的發展〉《故宮學
　　術季刊（台北）》13：3，1996年。

Hui-shu Lee, *The Domain of Empress Yang (1162-1233): Art, Gender*

344

参考文獻一覧（個別）

小川〈構成の伝承〉1997年〔Ogawa (trans. Lippit), "The Continuity of Spatial Composition," 1996〕。

小川裕充〈中国絵画史の転回点　李唐『萬壑松風図』〉《故宮博物院　2　南宋の絵画》NHK出版，1998年。

増記隆介〈唐寅における李唐画学習の一側面—唐寅「山路松声図」と李唐「山水図（対幅）」（高桐院）を中心に—〉《美術史論叢》14，1998年。

戸田〈鑑賞　11〉1974–1976年。

蔡秋來〈院畫舉隅　李唐　萬壑松風圖〉《兩宋畫院之研究》嘉新水泥公司文化基金會，1978年。

邵洛羊《中國畫家叢書　李唐》上海人民美術出版社，1980年。

張安治〈宋代傑出的畫家李唐〉《中國畫與畫論》上海人民美術出版社，1986年。

佘城〈北宋歷朝圖畫院活動畫家與流傳畫蹟的情形〉《北宋圖畫院之新探》文史哲出版社（台北），1988年。

倪再沁《李唐及其山水畫之研究》文史哲出版社（台北），1991年。

許郭璜〈南宋山水畫中的李唐風格〉《宋代書畫冊頁名品特展》國立故宮博物院（台北），1995年。

陳傳席〈李唐研究〉《陳傳席文集　2　漢唐五代時代／宋遼時代》河南美術出版社，2001年。

Richard Edwards, "The Landscape Art of Li Tang," *Archives of the Chinese Art Society of America*, 7, 1958.

Richard Barnhart, "Li T'ang (c.1050-c.1130) and the Koto-in Landscapes," *The Burlington Magazine*, vol. 114, no. 830, 1972.

32　李氏　瀟湘臥遊圖卷（136號　92、7、5）
《李公麟　瀟湘臥遊図》（写真版複製）博文堂，1923年。

瀧精一〈宋画瀟湘臥遊図卷解〉《国華》561，1940年。

吉沢忠〈37　瀟湘臥遊図卷〉《世界美術全集　14　中国中世Ⅰ　宋・元》平凡社，1951年。

鈴木敬〈瀟湘臥遊図卷について　上、下〉《東洋文化研究所紀要》61、79，1973、1979年。

小川〈イマジネーション〉1980年。

小川〈院中の名画〉1981年〔（白譯）〈院中名畫〉2007年〕。

宮崎法子〈西湖をめぐる絵画—南宋絵画史初探〉《中国近世の都市と文化》京都大学人文社會科学研究所，1984年。

救仁郷秀明〈瀟湘臥遊図卷小考—董源の山水画との関係について—〉《美術史論叢》6，1990年。

衣若芬〈漂流與回歸—宋代題『瀟湘』山水畫詩之抒情底蘊〉《中國文哲研究集刊》21，2002年。

衣若芬〈浮生一看—南宋李生「瀟湘臥遊圖」及其歷代題跋〉《漢學研究》23：2，2005年。

Richard Barnhart, "Shining Rivers: Eight Views of the Hsiao and Hsiang in Sung Painting," 台北故宮《文物討論會》1991年。

Valerie Malenfer Ortiz, *Dreaming the Southern Song Landscape: The Power of Illusion in Chinese Painting*, Brill, Leiden & Boston, 1999.

33　王洪　瀟湘八景圖卷（137號　92、8、5）
島田修二郎〈宋迪と瀟湘八景〉《南画鑑賞》10：4，1941年

〔《中国絵画史研究》中央公論美術出版，1993年〕。

小川〈薛稷六鶴図屛風考〉1992年。

小川〈黄筌六鶴図壁画とその系譜〉1992、2003年。

小川裕充〈牧谿筆瀟湘八景図卷の原状について〉《美術史論叢》13，1997年。

姜斐德（Alfreda Murck）〈畫可以怨否？「瀟湘八景」與北宋謫遷詩畫〉《國立台灣大學美術史研究集刊》4，1997年。

Alfreda Murck, "Eight Views of the Hsiao and Hsiang Rivers by Wang Hung," *Images of the Mind*, The Art Museum, Princeton University, 1984.

Richard Barnhart, "Shining Rivers: Eight Views of the Hsiao and Hsiang in Sung Painting," 台北故宮《文物討論會》1991年。

Ogawa Hiromitsu, "Sinoiserie around Japonaiserie: A Study of Japonaiserie: Oiran (after Keisai Eisen) by Vincent van Gogh,"《美術史論叢》8，1992年。

Richard Barnhart ed., *The Jade Studio: Masterpieces of Ming and Qing Painting and Calligraphy from the Wong Nan-p'ing Collection*, Yale University Art Gallery, New Haven, Conn., 1994.

Alfreda Murck, "The Eight Views of Xiao-Xiang and the Northern Song Culture of Exile," *Journal of Snug-Yuan Studies*, 26, 1996.

Alfreda Murck, *Poetry and Painting in Song China: The Subtle Art of Dissent*, Harvard University Asia Center, Cambridge, Mass., 2000.

34　傳　趙伯驌　萬松金闕圖卷（138號　92、9、5）
嶋田英誠〈伝趙伯驌筆「萬松金闕図卷」について〉《宋代史研究会研究報告　1　宋代の社会と文化》汲古書院，1983年。

戸田禎佑〈南宋院体画における金の使用について〉《国華》1116，1988年。

35　馬遠　西園雅集圖卷（139號　92、10、5）
野尻泡影〈馬遠と楊妹子〉《国立博物館ニュース》251、252，1968年4月、5月。

マーク・ウィルソン〈馬遠筆画卷について—その主題の確認〉《MUSEUM》380，1982年。

福本雅一〈西園雅集図をめぐって　上、下〉《学叢》12、13，京都国立博物館，1990、1991年。

近藤一成〈西園雅集考：宋代文人伝説の誕生〉《史観》139、141，1998、1999年。

板倉聖哲〈馬遠「西園雅集図卷」（ネルソン・アトキンズ美術館）の史的位置—虚構としての「西園雅集」とその絵画化をめぐって〉《美術史論叢》16，1999年。

鈴木敬〈馬遠の時代　—楊后・楊妹子—〉《国華》1268，2001年。

板倉聖哲〈南宋文化における宮廷絵画—馬遠の誕生まで—〉《南宋絵画—才情雅致の世界—》根津美術館，2004年。

江兆申〈楊妹子〉《雙谿讀畫隨筆》國立故宮博物院（台北），1977年。

蔡秋來〈院畫舉隅　馬遠　西園雅集圖〉《兩宋畫院之研究》嘉新水泥公司文化基金會（台北），1978年。

高輝陽《文史哲學集成　馬遠繪畫之研究》文史哲出版社（台

Dynasties, University of California Press, Berkeley, 1980.

26　唐懿德太子墓墓道儀仗圖壁畫（130號　92、1、5）
　　宮川寅雄、土居淑子〈懿德張懷太子墓の壁画〉《古美術》
　　　　45，1974年。
　　《唐李重潤墓壁畫》文物出版社，1974年。
　　《陝西新出土唐墓壁畫》重慶出版社，1998年。
　　《唐墓壁畫研究文集》三秦出版社，2001年。
　　李星明《唐代墓室壁畫研究》陝西人民美術出版社，2005年。
　　小川裕充〈從燕文貴作品中的透視遠近法看中國山水畫透視
　　　　遠近法之成立〉《故宮學術季刊（台北）》23：1，2005年。

27　敦煌莫高窟第三二一窟南壁寶雨經變相壁畫（131號　92、
　　2、5）

28　敦煌莫高窟第四四五窟北壁彌勒上下生經變相壁畫（132號
　　92、3、5）
　　《中国石窟　敦煌莫高窟　3》平凡社，1981年。
　　秋山光和〈唐代敦煌壁画にあらわれた山水表現〉《中国石窟
　　　　敦煌莫高窟　5》平凡社，1982年。
　　下野玲子〈敦煌莫高窟第217窟南壁経変の新解釈〉《美術史》
　　　　157，2004年。
　　金維諾〈唐代的山水畫〉國際《山水表現》1984年。
　　謝成水〈看敦煌壁畫也談中國繪畫透視〉《敦煌研究》1987年：
　　　　3。
　　趙聲良〈試論莫高窟唐代前期的山水畫〉《敦煌研究》1987年：
　　　　3。
　　趙聲良〈敦煌石窟唐代後期山水畫〉《敦煌研究》1988年：4。
　　沙武田〈《彌勒下生經變稿》探：敦煌壁畫底稿研究之二〉《敦
　　　　煌研究》1999年：2。
　　王伯敏《敦煌壁畫山水研究》浙江人民美術出版社，2000年。
　　李玉珉〈敦煌初唐的彌勒經變〉《佛學研究中心學報》5，
　　　　2000年。
　　杜元〈早期山水畫與敦煌壁畫中的樹木描寫〉《敦煌學輯刊》
　　　　2002年：2。
　　李玉珉〈敦煌莫高窟第321窟壁畫初探〉《國立台灣大學美術
　　　　史研究集刊》16，2004年。
　　趙聲良《敦煌壁畫風景研究》中華書局，2005年。
　　小川裕充〈從燕文貴作品中的透視遠近法看中國山水畫透視
　　　　遠近法之成立〉《故宮學術季刊（台北）》23：1，2005年。

29　騎象奏樂圖（楓蘇芳染螺鈿槽琵琶捍撥）（133號　92、4、5）
　　米澤嘉圃〈唐朝に於ける形似主義と騎象鼓樂図の画風〉《国
　　　　華》658，1947年〔《中国絵画史研究　山水画論》東京
　　　　大学東洋文化研究所，1961年〕。
　　〈33-36　騎象奏楽図（楓蘇芳染螺鈿槽琵琶　捍撥）〉《正倉
　　　　院の絵画》日本経済新聞社，1968年。
　　〈128、129　楓蘇芳染螺鈿槽琵琶〉《増補改訂　正倉院宝物
　　　　南倉》朝日新聞社，1989年。
　　米澤嘉圃〈唐朝における「山水の変」〉《国華》1160，1992年。
　　〈南倉101　琵琶　楓蘇芳染螺鈿槽琵琶　第1号〉《正倉院宝
　　　　物　8　南倉II》毎日新聞社，1996年。
　　白適銘〈東大寺・正倉院琵琶捍撥画『狩猟宴楽図』試論―
　　　　その製作年代と図像学的意義をめぐって―〉《中国美

術の図像学》京都大学人文社會科学研究所，2006年。
　　小川裕充〈從燕文貴作品中的透視遠近法看中國山水畫透視
　　　　遠近法之成立〉《故宮學術季刊（台北）》23：1，2005年。
　　Wen C. Fong et al. eds., *Images of the Mind: Selections from the
　　　　Edward L. Elliott Family and John B. Elliot Collections
　　　　of Chinese Calligraphy and Painting at The Art Museum,
　　　　Princeton University*, The Art Museum, Princeton University,
　　　　Princeton, N. J., 1984.

30　信貴山縁起繪卷（134號　92、5、5）
　　戶田禎佑〈信貴山縁起絵巻に見る藝術思潮〉《国華》822，
　　　　1960年。
　　奧平英雄編《新修日本絵卷物語　3　信貴山縁起》角川書
　　　　店，1976年。
　　小松茂美編《日本絵卷大成　4　信貴山縁起》中央公論社，
　　　　1977年。
　　千野香織《新編名宝日本の美術　11　信貴山縁起絵卷》小
　　　　学館，1991年。
　　村重寧《日本の美術　298　信貴山縁起と粉河寺縁起》至文
　　　　堂，1991年。
　　笠嶋忠幸〈「信貴山縁起絵巻」についての新知見―詞書に記
　　　　された「やまと」の再検討―〉《国華》1190，1995年。
　　並木誠士〈縁起としての信貴山縁起絵巻〉《京都工藝纖維大
　　　　学工藝学部研究報告　人文》45，1996年。
　　佐野みどり〈說話画の文法―信貴山縁起絵巻に見る叙述の
　　　　論理〉《風流　造形　物語　日本美術の構造と樣態》ス
　　　　カイドア，1997年。
　　小川裕充〈山水・風俗・說話：唐宋元代中国絵画の日本へ
　　　　の影響―（伝）喬仲常「後赤壁賦図卷」と「信貴山縁起
　　　　絵卷」とを中心に〉《日中文化交流史叢書　7　藝術》大
　　　　修館書店，1997年〔（漆紅譯）〈唐宋元代中國繪畫對日
　　　　本的影響〉《中日文化交流史大系　7　藝術卷》浙江人
　　　　民出版社，1996年，（陳韻如、漆紅譯）〈山水、風俗、
　　　　敘事―唐、宋、元代中國繪畫對日本的影響　以（傳）
　　　　喬仲常〈後赤壁賦圖卷〉與〈信貴山縁起繪卷〉為中心〉
　　　　《故宮文物月刊（台北）》23：5、6、7，2005年〕。
　　《特別公開　国宝　信貴山縁起絵卷》サントリー美術館，
　　　　1999年。

31　李唐　山水圖（135號　92、6、5）
　　島田修二郎〈高桐院所蔵の山水図について〉《美術研究（東
　　　　京）》165，1952年〔《中国絵画史研究》中央公論美術出
　　　　版，1993年〕。
　　鈴木敬〈李唐の南渡・復院とその樣式変遷についての一試
　　　　論　上、下〉《国華》1047、1053，1981、1982年〔（陳
　　　　傳席譯）〈李唐研究〉《朵雲》11，1986年〕。
　　嶋田英誠〈画院画家としての李唐〉國際《山水表現》，1984
　　　　年。
　　河野道房〈李唐山水画の特質―『萬壑松風図』をめぐって〉
　　　　《美学》149，1987年。
　　山下裕二〈高桐院蔵李唐筆山水図試論〉《美術史論叢》3，
　　　　1987年。
　　小川裕充〈李唐筆萬壑松風図・高桐院山水図―その素材構
　　　　成の共通性について〉《美術史論叢》8，1992年。

參考文獻一覽（個別）

劉淵臨《清明上河圖之總合研究》藝文印書館（台北），1969
年。

那志良《故宮叢刊甲種之六　清明上河圖》國立宮博物院（台
北），1977年。

張安治《中國古代美術作品介紹　清明上河圖》人民美術出
版社，1979年。

余城〈北宋歷朝圖畫院活動畫家與流傳畫蹟的情形〉《北宋
圖畫院之新探》文史哲出版社（台北），1988年。

蘇寧〈近年《清明上河圖》研究概述〉《史學月刊》，1988年：
1。

沈以正〈由郭熙與張擇端探討北宋繪畫創作的理念與技法〉
台北故宮《文物討論會》1991年。

蕭瓊端〈清明上河圖畫名意義的再認識〉台北故宮《文物討
論會》1991年。

周寶珠〈《清明上河圖》與清明上河學〉《河南大學學報　社
會科學版》35：3，1995年。

周寶珠《宋代研究叢書　「清明上河圖」與清明上河學》河南
大學出版社，1997年。

遼寧省博物館《《清明上河圖》研究文獻匯編》萬卷出版，
2007年。

王守志、王博祥〈《清明上河圖》新釋〉《學術月刊》1997年：
12。

馬新宇〈不是眞實　酷似眞實—藝釋《清明上河圖》的景觀
處理〉《美術》1999年：5。

邵慧良、王浩輝〈繁華的汴梁集市—《清明上河圖》〉《東南
文化》2000年：12。

Linda Johnson, "The Place of Qingming Shanghe tu in the Historical
Geography of Song Dynasty Dongjing," *Journal of Sung-Yuan
Studies*, 26, 1996.

Valerie Hansen, "The Mystery of the Qingming Scroll and Its
Subject: The Case Against Kaifeng," *Journal of Sung-Yuan
Studies*, 26, 1996.

Liu, Heping, *Painting and Commerce in North Song Dynasty China,
960-1126*, Pd. D. diss., Yale University, 1997.

23　傳　喬仲常　後赤壁賦圖卷（127號　91、10、5）

古原宏伸〈喬仲常筆後赤壁賦図卷〉《書論》20，1982年〔古
原宏伸《中国画卷の研究》中央公論美術出版，2005
年〕。

小川裕充〈山水・風俗・說話：唐宋元代中国絵画の日本へ
の影響—（伝）喬仲常「後赤壁賦図卷」と「信貴山縁起
絵卷」とを中心に〉《日中文化交流史叢書　7　藝術》大
修館書店，1997年〔（漆紅譯）〈唐宋元代中國繪畫對日
本的影響〉《中日文化交流史大系　7　藝術卷》浙江人
民出版社，1996年，（陳韻如、漆紅譯）〈山水、風俗、
敘事—唐、宋、元代中國繪畫對日本的影響　以（傳）
喬仲常〈後赤壁賦圖卷〉與〈信貴山緣起繪卷〉爲中心〉
《故宮文物月刊（台北）》23：5、6、7，2005年〕。

板倉聖哲〈喬仲常「後赤壁賦図卷」（ネルソン・アトキンズ
美術館）の史的位置〉《国華》1270，2001年。

"14 Ode on the Red Cliff, Attributed to Ch'iao Chung-ch'ang," *Chinese
Calligraphy and Painting: in the Collection of John M. Craw-
ford, Jr.*, The Pierpont Morgan Library, New York, 1962.

Richard K. Kent, "Ch'iao Chung-ch'ang's Illustration of Su Shih's "
Latter Prose Poem on the Red Cliff": Pai-miao (Plain Line Dra
wing) as Heuristic Device,"《國立台灣大學美術史研究集
刊》11，2001年。

24　傳　顧愷之　洛神賦圖卷（128號　91、11、5）

堂谷憲勇〈顧愷之試論〉《支那美術史論》桑名文星堂，1944
年。

古田眞一〈伝世絵画〉《世界美術大全集　東洋編　3　三
国・南北朝》小学館，2000年。

俞劍華、羅尗子、溫肇桐等編著《顧愷之研究資料》人民美
術出版社，1962年。

潘天壽《中國畫家叢書　顧愷之》上海人民美術出版社，
1979年。

劉建華〈東晉顧愷之畫風與北朝前期畫風之比較〉《文物春
秋》1999年：1。

張學乾〈略談顧愷之的「傳神」論：兼與葉朗、李澤厚、劉
綱紀諸先生商榷〉《西北師大學報　社會科學版》36：2，
1999年。

鄧喬彬〈論顧愷之的繪畫思想〉《華東師範大學學報　哲學社
會科學版》2001年：2。

楊新〈從山水畫法探索《女史箴圖》的創作時代〉《故宮博物
院院刊（北京）》2001年：3。

方聞〈傳顧愷之『女史箴圖』與中國藝術史〉《國立台灣大學
美術史研究集刊》12，2002年〔《文物》2002年：7〕。

尹吉男〈明代後期鑒藏家關於六朝繪畫知識的生成與作用：
以「顧愷之」的概念爲線索〉《文物》2002年：7。

王耀庭〈傳顧愷之〈女史箴圖〉畫外的幾個問題〉《國立台灣
大學美術史研究集刊》17，2004年。

韋正〈從考古材料看傳顧愷之《洛神賦圖》的創作時代〉《藝
術史研究》7，2005年。

陳葆真〈傳世〈洛神賦〉故事畫的表現類型與風格系譜〉《故
宮學術季刊（台北）》23：1，2005年。

石守謙〈洛神賦圖：一個傳統的形塑與發展〉《國立台灣大學
美術史研究集刊》23，2007年。

Chen Pao-chen, *The Goddess of the Lo River: A Study of Early Chi-
nese Narrative Handscrolls*, Ph. D. diss., Princeton University,
1987.

Chen Pao-chen, "Time and Space in Chinese Narrative Paintings of
Han and the Six Dynasties Period," in C. C. Huang and Erick
Eurcher eds., *Times and Space in Chinese Culture*, Leiden, New
York and Köln: E. J. Brill, 1995.

Chen Pao-chen, "Three Representational Modes for Text/Image
Relationships in Early Chinese Pictorial Art,"《國立台灣大學
美術史研究集刊》8，2002年。

Chen Pao-chen, "From Text to Image: A Case Study of the
Admonitions Scroll in the British Museum,"《國立台灣大學
美術史研究集刊》12，2002年。

25　傳　展子虔　遊春圖卷（129號　91、12、5）

詹前裕〈再談展子虔「遊春圖」的眞僞與年代問題〉《故宮學
術季刊（台北）》4：3，1987年。

傅熹年〈關於展子虔《遊春圖》年代的探討〉《傅熹年書畫鑑
定集》河南美術出版社，1998年。

Michael Sullivan, *Chinese Landscape Painting: The Sui and T'ang*

16　傳　趙令穰　秋塘圖（120號　91、3、5）
　　〈趙大年筆江汀群鳧図〉《国華》41，1893年。
　　鈴木敬〈伝趙大年筆山水図〉《MUSEUM》100，1959年。
　　米澤嘉圃〈伝趙令穰筆秋塘図について〉《大和文華》31，
　　　　1959年〔《中国絵画史研究　山水画論》東京大学東洋文
　　　　化研究所，1961年〕。
　　米澤嘉圃〈恵崇と伝称作品　上、下〉《国華》942、943，
　　　　1972年。
　　戶田禎佑〈花鳥画における江南的なもの〉《花鳥画の世界
　　　　10　中国の花鳥画と日本》学習研究社，1983年。
　　板倉聖哲〈伝趙令穰「秋塘図」（大和文華館蔵）の史的位置〉
　　　　《MUSEUM》542，1996年。
　　鈴木敬〈山水小景と山水小図〉《大和文華》97，1997年。
　　林柏亭〈小景與宋人汀渚水鳥畫之關係〉《宋代書畫冊頁名
　　　　品展》國立故宮博物院（台北），1995年。
　　Robert J. Maeda, "The Chao Ta-nien Tradition," *Ars Orientalis,* 8,
　　　　1970.

17　傳　王詵　煙江疊嶂圖卷（121號　91、4、5）
　　河野道房〈王詵について―二画風並存の問題―〉《東方学
　　　　報》62，1990年。
　　〈45　煙江疊嶂図卷　王詵筆〉《上海博物館展》東京国立博
　　　　物館，1993年。
　　竹浪遠〈王詵「煙江疊嶂図」について―上海博物館所蔵・
　　　　着色本、水墨本を中心に〉《澄懐》2，澄懐堂美術館，
　　　　2001年。
　　翁同文〈王詵生平考略〉《藝林叢考》聯經出版（台北），
　　　　1977年。
　　高木森〈北宋的繪畫　王詵〉《五代北宋的繪畫》文史哲出版
　　　　社（台北），1982年。
　　Sherman E. Lee, "River Village-Fisherman's Joy," *The Bulletin of the*
　　　　Cleveland Museum of Art, October 1979.
　　Richard Barnhart, "Wang Shen and Late Northern Sung Landscape
　　　　Painting," 国際《山水表現》1984年。
　　Richard Barnhart, "Landscape Painting around 1085," *The Power*
　　　　of Culture: Studies in Chinese Cultural History, Chinese
　　　　University Press, Hong Kong, 1994.
　　Richard Barnhart, "Three Song Landscape Paintings," *Orientations*,
　　　　29: 2, 1998.
　　Alfreda Murck, *Poetry and Painting in Song China: The Subtle Art*
　　　　of Dissent, Harvard University Asia Center, Cambridge, Mass.,
　　　　2000.

18　李公年　山水圖（122號　91、5、5）
　　小田島俊、小川裕充〈李公年筆山水図〉《美術史学》13，
　　　　1991年。
　　板倉聖哲〈唐宋絵画における夕・夜景表現―その素材との
　　　　関わりについて〉《美術史》134，1993年。
　　小川〈構成の伝承〉1997年〔Ogawa (trans. Lippit), "The Con-
　　　　tinuity of Spatial Composition," 1996〕。
　　于中航〈北宋山水畫家李公年小考〉《文物》1992年：7。

19　武元直　赤壁圖卷（123號　91、6、5）
　　リチャード・バーンハート〈宋金における山水画様式の成

立と展開〉《文人画粹編　中国編2》中央公論社，1985
　　　　年。
　　小川裕充〈武元直の活躍年代とその制作環境について―
　　　　金・王寂『鴨江行部志』所録「龍門招隠図」―〉《美術
　　　　史論叢》11，1995年。
　　小川〈構成の伝承〉1997年〔Ogawa (trans. Lippit), "The Con-
　　　　tinuity of Spatial Composition," 1996〕。
　　莊嚴〈故宮博院三十五年前在北平的出版物〉〈武元直繪赤
　　　　壁圖考〉《山堂清話》國立故宮博物院（台北），1980年。
　　鄭銀淑〈項元汴書畫收藏概述〉《項元汴之書畫收藏與藝術》
　　　　文史哲出版社（台北），1984年。
　　Susan Bush, "Chin Literati Painting and Landscape Tradi-
　　　　tions," *National Palace Museum Bulletin*, vol. 21: 4, 5, 1986.

20　傳　趙伯駒　江山秋色圖卷（124號　91、7、5）
　　楊臣彬〈山水畫巨作《江山秋色圖》〉《故宮博物院院刊（北
　　　　京）》1982年：1。
　　《名畫鑑賞　江山秋色圖》上海人民美術出版社，1983年。

21　傳　許道寧　秋江漁艇圖卷（漁舟唱晚圖卷）（125號　91、
　　8、5）
　　曾布川寛〈許道寧の伝記と山水様式に関する一考察〉《東方
　　　　学報》52，1980年。
　　高木森〈北宋的繪畫　郭熙與許道寧〉《五代北宋的繪畫》文
　　　　史哲出版社（台北），1982年。
　　"Hsu Tao-ning 12 Fisherman," Ho, *Eight Dynasties*, 1980.

22　傳　張澤端　清明上河圖卷（126號　91、9、5）
　　杉村丁〈清明上河図〉《MUSEUM》88，1958年。
　　鄭振鐸〈清明上河図の研究　上、下〉《国華》807、809，
　　　　1959年。
　　古原宏伸〈清明上河図　上、下〉《国華》955、956，1973年
　　　　〔古原宏伸《中国画卷の研究》中央公論美術出版，2005
　　　　年〕。
　　木田知生〈宋代開封と張択端「清明上河図」〉《史林》61：5，
　　　　1978年。
　　《中国古代のスポーツ》ベースボール・マガジン社、人民体
　　　　育出版社，1985年。
　　Roderick Whitfield, "Aspects of Time and Place in Zhang Zeduan's
　　　　Qingming Shanghe tu"《国際交流美術史研究会第四回シ
　　　　ンポジアム　東洋美術における風俗表現》国際交流美
　　　　術史研究会，1986年。
　　楊伯達〈風俗画試論―宋代張択端筆「清明上河図」の藝術
　　　　的特色とその位置づけについて〉《国際交流美術史研
　　　　究会第四回シンポジアム　東洋美術における風俗表
　　　　現》国際交流美術史研究会，1986年。
　　楊伯達〈試論、風俗画・宋張択端筆「清明上河図」の藝
　　　　術的特色と位置　上、中、下〉《国華》1108、1110、
　　　　1111，1987、1988年。
　　《アジア遊学　11　特集「清明上河図」を読む》勉誠出版，
　　　　1999年。
　　伊原弘編《「清明上河図」を読む》勉誠出版，2003年。
　　鄭振鐸《清明上河圖》文物出版社，1958年。
　　張安治《張擇端清明上河圖研究》朝花美術出版社，1962年。

参考文献一覧（個別）

莊申〈故宮書畫所見明代半官印考〉《中國畫史研究 續集》正中書局（台北），1972年。

高木森〈北宋的繪畫 范寬〉《五代北宋的繪畫》文史哲出版社（台北），1982年。

關以潔《范寬》上海人民美術出版社，1982年。

張安治〈宋代繪畫欣賞 3 宋 范寬《溪山行旅圖》〉《中國畫與畫論》上海人民美術出版社，1986年。

小川裕充〈從燕文貴作品中的透視遠近法看中國山水畫透視遠近法之成立〉《故宮學術季刊（台北）》23：1，2005年。

Fong and Watt, *Possessing the Past*, 1996.

12 傳 巨然 蕭翼賺蘭亭圖（116號 90、11、5）

小川〈院中の名画〉1981年〔（白譯〈院中名畫〉2007年〕。

小川〈江南山水画〉1984年。

新藤武弘〈巨然について—北宋初期山水画における南北の邂逅〉《跡見学園女子大学紀要》17，1984年。

小川〈雲山図論続稿〉，1986年。

小川〈米友仁〉1986年〔Ogawa (trans. Sturman), "Mi Yu-jen," 1991〕。

小田島俊、小川裕充〈李公年筆山水図〉《美術史学》13，1991年。

小川〈構成の伝承〉1997年〔Ogawa (trans. Lippit), "The Continuity of Spatial Composition," 1996〕。

傅申〈巨然存世畫跡之比較研究〉《故宮季刊（台北）》2：2，1967年。

莊申〈故宮書畫所見明代半官印考〉《中國畫史研究 續集》正中書局（台北），1972年。

傅申〈宣文閣與端本堂〉《元代皇室書畫收藏史略》國立故宮博物院（台北），1981年。

姜一涵〈宣文閣和端本堂〉《元代奎章閣及奎章人物》聯經出版（台北），1981年。

高木森〈北宋的繪畫 巨然〉《五代北宋的繪畫》文史哲出版社（台北），1982年。

Richard Barnhart, "The Snowscape Attributed to Chu-jan," *Archives of Asian Art*, 24, 1970.

"Chu-jan 11 Buddhist Retreat by Stream and Mountain," Ho, *Eight Dynasties*, 1980.

13 燕文貴 江山樓觀圖卷（117號 90、12、5）

嶋田英誠〈燕文貴の伝称作品とその北宋山水画史上に占める位置についての一試論〉《美術史》101，1976年。

曾布川寬〈五代北宋初期山水画の一考察—荊浩・関全・郭忠恕・燕文貴〉《東方学報》49，1977年。

〈8 燕文貴：江山楼観図卷〉《大阪市立美術館蔵・上海博物館蔵中国書画名品図録》中国書画名品展実行委員会，1994年。

小川裕充〈燕文貴筆 渓山楼観図〉《国華 特輯 五代・北宋の絵画》1329，2006年。

蔡秋來〈院畫舉隅 燕文貴 江山樓觀圖〉《兩宋畫院之研究》嘉新水泥公司文化基金会，1978年。

高木森〈北宋的繪畫 燕文貴〉《五代北宋的繪畫》文史哲出版社（台北），1982年。

佘城〈北宋歷朝圖畫院活動畫家與流傳畫蹟的情形〉《北宋圖畫院之新探》文史哲出版社（台北），1988年。

小川裕充〈從燕文貴作品中的透視遠近法看中國山水畫透視遠近法之成立〉《故宮學術季刊（台北）》23：1，2005年。

Wen C. Fong, *Summer Mountains: The Timeless Landscape*, New York: The Metropolitan Museum of Art, 1975.

14 夏秋冬山水圖（118號 91、1、5）

〈伝徽宗皇帝筆秋景雪景山水図二幅〉《国華》155，1903年。

鈴木敬〈夏・秋・冬景山水図〉《大和文華》32，1960年。

《東山御物—『雑華室印』に関する新資料を中心に》根津美術館、徳川美術館，1976年。

戸田禎佑〈劉松年の周辺〉《東洋文化研究所紀要》86，1981年。

小川裕充〈中国花鳥画の時空—花鳥画から花卉雑画へ〉《花鳥画の世界 10 中国の花鳥画と日本》学習研究社，1983年。

〈57 夏景山水図〉〈58 秋景・冬景山水図〉《東西の風景画》静岡県立美術館，1986年。

戸田禎佑〈南宋院体画における金の使用について〉《国華》1116，1988年。

小川〈大仙院方丈襖絵考〉，1989年。

板倉聖哲〈唐宋絵画における夕・夜景表現—その素材との関わりについて〉《美術史》134，1993年。

15 遼慶陵東陵中室四方四季山水圖壁畫（119號 91、2、5）

鳥居龍蔵〈遼代の壁画について〉《国華》490–493，1931年。

鳥居龍蔵《考古学上より見たる遼之文化図譜》東方文化学院東京研究所，1936年。

田村実造、小林行雄《慶陵—東モンゴリアにおける遼代帝王陵とその壁画に関する考古学的調査報告》（全2冊）京都大学文学部，1952、1953年。

田村実造《慶陵の壁画—絵画・彫飾・陶磁》同朋舎，1977年。

田村実造〈遼代の画人とその作品〉《東方学》54，1977年。

小川裕充〈壁画における〈時間〉とその方向性—慶陵壁画と平等院鳳凰堂壁扉画〉《美術史学》9，1987年〔〈壁畫中的〈時間〉及其方向性—慶陵壁畫和平等院鳳凰堂壁扉畫〉《藝術學》4，1990年〕。

小川〈大仙院方丈襖絵考〉，1989年。

小川裕充〈遼の絵画〉《世界美術大全集 東洋編 5 五代・北宋・遼・西夏》小学館，1998年。

《京都大学大学院文学研究科21世紀COEプログラム「グローバル化時代の多元的人文学の拠点形成」遼文化・慶陵一帯調査報告書》京都大学大学院文学研究科，2005年。

《同 遼文化・遼寧省調査報告書》同，2006年。

楊仁愷〈遼代繪畫藝術綜述〉國際《山水表現》1984年〔《沐雨樓書畫論稿》上海人民美術出版社，1988年〕。

項春松《遼代壁畫選》上海人民美術出版社，1984年。

羅世平〈遼墓壁畫試讀〉《文物》1999：1。

馮恩學〈遼墓壁畫所見馬的類型〉《文物》1999：6。

巴林右旗博物館〈遼慶陵又有重要發現〉《內蒙古文物考古》2000年：2。

張鵬〈遼代慶東陵壁畫研究〉《故宮博物院院刊（北京）》2005年：3。

叢》13，1997年。

藤田伸也〈伝李成筆　喬松平遠図〉《国華　特輯　五代・北宋の絵画》1329，2006年。

何惠鑑〈李成略傳（李成與北宋山水畫之主流）〉《故宮季刊（台北）》5：3，1971年。

高木森〈北宋的繪畫　李成〉《五代北宋的繪畫》文史哲出版社（台北），1982年。

小川裕充〈從燕文貴作品中的透視遠近法看中國山水畫透視遠近法之成立〉《故宮學術季刊（台北）》23：1，2005年。

王耀庭〈荒寒之美：宋人〈小寒林圖〉軸〉《故宮文物月刊（台北）》23：7，2005年。

Wai-kam Ho,"Li Ch'eng and the Mainstream of Northern Sung Landscape Painting," *Proceedings of the International Symposium on Chinese Painting*, National Palace Museum, Taipei, 1972.

7　傳　荊浩　匡廬圖（111號　90、6、5）

青木正兒・奥村伊九郎譯注〈筆法記　五代　荊浩著〉《歷代画論　唐宋元篇》弘文堂書房，1942年。

中村茂夫〈荊浩「筆法記」にみえる絵画思想〉〈同　訂補〉《美術史》27、29，1958年〔《中国画論の展開　晋唐宋元篇》中山文華堂，1971年〕。

矢代幸雄〈荊浩の筆法記を読む〉《大和文華》46，1967年〔《水墨画》岩波新書，1969年〕。

曾布川寛〈五代北宋初期山水画の一考察—荊浩・関全・郭忠恕・燕文貴〉《東方学報》49，1977年。

山岡泰造〈荊浩「筆法記」私解〉《関西大学哲学》9，1980年，《関西大学文学論集》29：4，1980年。

小川〈イマジネーション〉1980年。

尼ヶ崎彬〈「筆法記」の六要について〉《美学》124，1981年。

小川〈構成の伝承〉1997年〔Ogawa (trans. Lippit), "The Continuity of Spatial Composition," 1996〕。

高木森〈五代的繪畫　荊浩〉《五代北宋的繪畫》文史哲出版社（台北），1982年。

馬增鴻〈荊浩故里及生平新考〉《美術史論（美術觀察）》，1993年：4。

蔡全法〈荊浩山水畫《匡廬圖》賞析〉《中原文物》，1998年：3。

小川裕充〈從燕文貴作品中的透視遠近法看中國山水畫透視遠近法之成立〉《故宮學術季刊（台北）》23：1，2005年。

Fu Shen, "Two Anonymous Sung Dynasty Paintings and the Lu Shan Landscape," Part I, Part II, *National Palace Museum Bulletin*, vol. 2: 6, 1968, vol. 3: 1, 1968.

Kiyohiko Munakata, *Ching Hao's Pi-fa-chi: A Note on the Art of Brush*, Artibus Asiae: supplementum; 31, 1974.

8　葉茂臺遼墓出土山水圖（112號　90、7、5）

楊仁愷〈葉茂臺七号遼墓出土の古画に関する考察」（《葉茂臺第七號遼墓出土古畫考》上海人民美術出版社，1984年）〔《国華》1080，1985年〕。

小川〈構成の伝承〉1997年〔Ogawa (trans. Lippit), "The Continuity of Spatial Composition," 1996〕。

楊曉能、阿部修英（譯）〈発掘された遼代貴族の藝術・文化：10—12世紀、中国北方の帝国〉《美術史論叢》21，2005

楊仁愷〈葉茂臺遼墓出土古畫的時代及其他〉《文物》1975年：12。

高木森〈北宋的繪畫　遼墓出土的兩幅畫〉《五代北宋的繪畫》文史哲出版社（台北），1982年。

馮永謙、溫麗和《遼寧市縣文物志　法庫縣文物志》遼寧民族出版社，1996年。

〈遼　山弈候約圖〉《遼寧省博物館藏書畫著錄　繪畫卷》遼寧美術出版社，1998年。

李清泉〈葉茂臺遼墓出土《深山會棋圖》再認識〉《美術研究（北京）》2004年：1。

林明賢〈由遼墓出土〈深山棋會圖〉繪畫風格分析看五代山水畫（上）、（下）〉《歷史文物：國立歷史博物館館刊》14：3、4，2004年。

林明賢〈法庫葉茂臺遼墓出土兩幅古畫在中國繪畫史的價值與意義〉《故宮文物月刊（台北）》22，2004年。

小川裕充〈從燕文貴作品中的透視遠近法看中國山水畫透視遠近法之成立〉《故宮學術季刊（台北）》23：1，2005年。

Richard Vinograd, "New Light on Tenth-Century Sources for Landscape Painting Styles of the Late Yuan Period,"《鈴木敬先生還暦記念　中国絵画史論集》吉川弘文館，1981年。

James Cahill, "Some Aspects of Tenth Century Paintings in Three Recently Published Works,"《中央研究院國際漢學會議論文集　9　藝術史組》台北，中央研究院，1981年。

9　傳　關全　秋山晚翠圖（113號　90、8、5）

曾布川寛〈五代北宋初期山水画の一考察—荊浩・関全・郭忠恕・燕文貴〉《東方学報》49，1977年。

小川〈構成の伝承〉1997年〔Ogawa (trans. Lippit), "The Continuity of Spatial Composition," 1996〕。

莊申〈故宮書畫所見明代半官印考〉《中國畫史研究　續集》正中書局（台北），1972年。

高木森〈五代的繪畫　關全〉《五代北宋的繪畫》文史哲出版社（台北），1982年。

10　岷山晴雪圖（114號　90、9、5）

小川〈イマジネーション〉1980年。

リチャード・バンハート〈宋金における山水画様式の成立と展開〉《文人画粋編　中国編2》中央公論社，1985年。

小川〈構成の伝承〉1997年〔Ogawa (trans. Lippit), "The Continuity of Spatial Composition," 1996〕。

小川裕充〈從燕文貴作品中的透視遠近法看中國山水畫透視遠近法之成立〉《故宮學術季刊（台北）》23：1，2005年。

Susan Bush, "Clearing after Snow in the Min Mountains and Chin Landscape Painting," *Oriental Art*, 11: 3, 1965.

11　范寬　谿山行旅圖（115號　90、10、5）

戶田〈鑑賞　7〉1974–1976年。

救仁郷秀明〈范寬筆　谿山行旅図〉《国華　特輯　五代・北宋の絵画》1329，2006年。

李霖燦〈5　范寬畫蹟研究〉《中國畫史研究論集》台灣商務印書館，1970年。

参考文献一覧（個別）

年。

小川〈江南山水画〉1984年。

小川〈米友仁〉1986年〔Ogawa (trans. Sturman), "Mi Yu-jen," 1991〕。

小川〈雲山図論続稿〉1986年。

小川〈構成の伝承〉1997年〔Ogawa (trans. Lippit), "The Continuity of Spatial Composition," 1996〕。

《東洋絵画の精華―クリーヴランド美術館のコレクションから―》奈良国立博物館，1998年。

"Mi Yu-jen　24　Cloudy Mountains," Ho, *Eight Dynasties*, 1980.

Peter Charles Sturman, *Mi Youren and the Inherited Literati Tradition: Dimensions of Ink-Play*, Ph. D. diss., Yale University, 1989.

Lothar Ledderose, *Ten Thousand Things: Module and Mass Production in Chinese Art*, Princeton: Princeton University Press, 2000.

4　牧谿　漁村夕照圖（108號　90、3、5）

佐賀東周〈六通寺派の画家〉《支那学》1：1，1920年。

高木文《玉澗牧谿瀟湘八景絵と其伝来の研究》聚芳閣，1926年。

福井利吉郎〈水墨画　2　牧谿に関する二三の問題〉《岩波講座　日本文学》岩波書店，1933年〔《福井利吉郎美術史論集　中》中央公論美術出版，1999年〕。

相見香雨〈牧渓玉澗伝新史料―元人呉太素『松斎梅譜』に就いて〉《日本美術協会報告　第三次》36，1935年。

島田修二郎〈宋迪と瀟湘八景〉《南画鑑賞》10：4，1941年〔《中国絵画史研究》中央公論美術出版，1993年〕。

松下隆章、鈴木敬《宋元名画　1　梁楷・牧谿・玉澗》聚楽社，1956年。

川上涇〈牧谿・梁楷・玉澗〉《るづゑ》675，1961年。

鈴木敬〈瀟湘八景図と牧谿、玉澗〉〈牧谿玉澗「瀟湘八景図」の伝来〉《古美術》2，1963年。

戸田禎佑〈牧谿序説〉《水墨美術大系　3　牧谿・玉澗》講談社，1973年〔徐建融編著《法常禪畫藝術》上海人民美術出版社，1989年〕。

戸田〈鑑賞　16〉1974–1976年。

西上実〈西湖六通寺跡訪問〉《国華》1096，1986年。

小川〈米友仁〉1986年〔Ogawa (trans. Sturman), "Mi Yu-jen," 1991〕。

小川〈雲山図論続稿〉1986年。

小川裕充〈牧谿―古典主義の変容　上〉《美術史論叢》4，1988年。

島田修二郎解題、校定（元・呉太素）《松斎梅譜》広島市立中央図書館，1988年。

塚原晃〈牧谿・玉澗瀟湘八景図―その伝来の系譜〉《早稲田大学大学院文学研究科紀要　別冊　文学・藝術学編》17，1991年。

鈴木敬〈牧谿資料〉《国華》1188，1994年。

《牧谿　憧憬の水墨画》五島美術館，1996年。

海老根聰郎〈牧谿の生涯〉《牧谿　憧憬の水墨画》1996年。

小川裕充〈中国画家・牧谿〉《牧谿　憧憬の水墨画》1996年〔"The Chinese Painter Muqi," *Memoirs of the Research Department of the Toyo Bunko* No. 57, The Toyo Bunko, Tokyo, 1999〕。

山下裕二〈日本人にとっての牧谿〉《牧谿　憧憬の水墨画》1996年。

小川〈構成の伝承〉1997年〔Ogawa (trans. Lippit), "The Continuity of Spatial Composition," 1996〕。

小川裕充〈牧谿筆瀟湘八景図卷の原状について〉《美術史論叢》13，1997年。

翁同文〈關於法常牧溪的新資料〉《藝林叢考》聯經出版（台北），1977年。

徐建融編著《法常禪畫藝術》上海人民美術出版社，1989年。

Kao Mu-sen, "Mu-Ch'i's Ch'an schematism versus the literati's lyricism-dharma versus Samadhi-," Part I, Part II, Part III, *National Palace Museum Bulletin*, vol. 23: 4, 5, 1988, vol. 23: 6, 1989.

Lothar Ledderose, *Ten Thousand Things: Module and Mass Production in Chinese Art*, Princeton: Princeton University Press, 2000.

5　玉澗　山市晴嵐圖（109號　90、4、5）

高木文《玉澗牧谿瀟湘八景絵と其伝来の研究》聚芳閣，1926年。

相見香雨〈牧渓玉澗伝新史料―元人呉太素『松斎梅譜』に就いて〉《日本美術協会報告　第三次》36，1935年。

島田修二郎〈宋迪と瀟湘八景〉《南画鑑賞》10：4，1941年〔《中国絵画史研究》中央公論美術出版，1993年〕。

松下隆章、鈴木敬《宋元名画　1　梁楷・牧谿・玉澗》聚楽社，1956年。

川上涇〈牧谿・梁楷・玉澗〉《るづゑ》675，1961年。

鈴木敬〈瀟湘八景図と牧谿、玉澗〉〈牧谿玉澗「瀟湘八景図」の伝来〉《古美術》2，1963年。

鈴木敬〈玉澗若芬試論〉《美術研究（東京）》236，1964年。

戸田禎佑《水墨美術大系　3　牧谿・玉澗》講談社，1973年。

小川〈イマジネーション〉1980年。

小川〈院中の名画〉1981年〔（白譯）〈院中名畫〉2007年〕。

島田修二郎解題、校定（元・呉太素）《松斎梅譜》広島市立中央図書館，1988年。

塚原晃〈牧谿・玉澗瀟湘八景図―その伝来の系譜〉《早稲田大学大学院文学研究科紀要　別冊　文学・藝術学編》17，1991年。

小川裕充〈牧谿筆瀟湘八景図卷の原状について〉《美術史論叢》13，1997年。

羅青〈詩中有畫畫中有詩―論玉澗的山市晴巒圖〉《故宮文物月刊（台北）》4：8，1986年。

衣若芬〈玉澗「瀟湘八景圖」東渡日本之前―「三教弟子」印考〉《國立台灣大學美術史研究集刊》24，2008年。

6　傳　李成　喬松平遠圖（110號　90、5、5）

山本悌二郎《澄懷堂書画目録》田中慶太郎（文求堂書店），1932年。

鈴木敬〈李成から浙派〉《水墨美術大系　二　李唐・馬遠・夏珪》講談社，1974年。

小川〈イマジネーション〉1980年。

鈴木敬〈伝李成《喬松平遠図》の周辺　一試論〉《美術史論

1　郭熙　早春圖（105號　89、12、5）

中村茂夫〈郭熙の「林泉高致」と北宋絵画〉《人文論叢》1，
　　1958年〔《中国画論の展開　晋唐宋元篇》中山文華堂，
　　1971年〕。

戶田〈鑑賞　10〉1974–1976年。

曾布川寛〈郭熙と早春図〉《東洋史研究》35：4，1977年。

鈴木敬〈『林泉高致集』の〈画記〉と郭熙について〉《美術史》
　　109，1980年。

小川〈イマジネーション〉1980年。

小川裕充〈郭熙筆　早春図〉《国華》1035，1980年。

小川〈院中の名画〉1981年〔（白譯）〈院中名畫〉2007年〕。

林樹中〈郭熙の生歿年に関する一考察〉《萌春》312，1981
　　年。

曾布川寛「林泉高致、早春図よりみた郭熙の山水様式」国
　　際《山水表現》1984年。

小川裕充〈中国絵画史の転回点　北宋・郭熙『早春図』〉《故
　　宮博物院　1　南北朝—北宋の絵画》NHK出版，1997
　　年。

小川〈中国山水画の透視遠近法〉2003年〔〈中國繪畫的透
　　視遠近法〉2005年，〈中國山水畫的透視遠近法〉2006
　　年〕。

莊申〈故宮書畫所見明代半官印考〉《中國畫史研究　續集》
　　正中書局（台北），1972年。

江兆申〈山鷓棘鵲、早春與文會—談故宮的三張宋畫〉《故
　　宮季刊（台北）》11：4，1977年。

蔡秋來〈院畫舉隅　郭熙　早春圖〉《兩宋畫院之研究》嘉新
　　水泥公司文化基金會，1978年。

薄松年、陳少豐〈讀《林泉高致・畫記》札記〉《美術研究（北
　　京）》，1979年：3。

薄松年、陳少豐〈郭熙父子與《林泉高致》〉《美術研究（北
　　京）》，1982年：4。

高木森〈北宋的繪畫　郭熙與許道寧〉《五代北宋的繪畫》文
　　史哲出版社（台北），1982年。

余城〈北宋歷朝圖畫院活動畫家與流傳畫蹟的情形〉《北宋
　　圖畫院之新探》文史哲出版社（台北），1988年。

張德文〈北宋郭熙的繪畫思想〉台北故宮《文物討論會》1992
　　年。

沈以正〈由郭熙與張擇端探討北宋繪畫創作的理念與技法〉
　　台北故宮《文物討論會》1992年。

王正華〈傳統中國繪畫與政治權力—一個研究角度的思考〉
　　《新史學》8：3，1997年〔〈傳統中國繪畫與其政治意蘊〉
　　《朵雲》57，2003年。

鳳文學〈畫見大象，不爲斬刻之形：郭熙關於山水畫創作的
　　一個美學命題〉《安徽師範大學學報（人文社會科學版）》
　　27：3，1999年。

謝磊〈觀道　暢神：宗炳《畫山水序》正讀〉《美術研究（北
　　京）》1999年：2。

陳則恕〈「散點透視」論質疑〉《西北師大學報　社會科學版》
　　36：3，1999年。

蔡罕〈郭熙藝術生平考述〉《文獻》2000年：4。

鄧喬彬〈使我自成一家，然後爲得—《林泉高致》析論〉《文
　　藝理論研究》2000年：5。

朱良志〈《林泉高致》與北宋理學關係考論〉《社會科學戰線》
　　2002年：5。

賈濤〈宗炳《畫山水序》的理論開創性芻議〉《美術研究（北
　　京）》2005年：2。

小川裕充〈從燕文貴作品中的透視遠近法看中國山水畫透視
　　遠近法之成立〉《故宮學術季刊（台北）》23：1，2005年。

Stanley Murashige, "Rhythm, Order, Change, and Nature in Guo
　　Xi's Early Spring," *Monumenta Serica*, 43, 1995.

Fong and Watt, *Possessing the Past*, 1996.

Ping Foong, "Guo Xi's Intimate Landscapes and the Case of Old
　　Trees, Level Distance," *Metropolitan Museum Journal*, 35,
　　2000.

2　傳　董源　寒林重汀圖（106號　90、1、5）

米澤嘉圃〈附錄2　伝董源筆　寒林重汀図について〉《中
　　国絵画史研究　山水画論》東京大学東洋文化研究所，
　　1961年。

戶田〈鑑賞（6）〉1974–1976年。

小川〈イマジネーション〉1980年。

小川〈江南山水画〉1984年。

小川〈構成の伝承〉1997年〔Ogawa (trans. Lippit), "The Con-
　　tinuity of Spatial Composition," 1996〕。

鈴木敬〈文人画の問題—董源についての一試論〉《国華》
　　1218，1997年。

竹浪遠〈〔館藏品研究〕（伝）董源「寒林重汀図」の観察と
　　基礎的考察　上、下〉《古文化研究》3、4，2004、2005
　　年。

竹浪遠〈伝董源筆　寒林重汀図〉《国華　特輯　五代・北宋
　　の絵画》1329，2006年。

陳仁濤《中國畫壇的南宗三祖》統營公司，1955年。

傅申〈宣文閣與端本堂〉《元代皇室書畫收藏史略》國立故宮
　　博物院（台北），1981年。

姜一涵〈宣文閣和端本堂〉《元代奎章閣及奎章人物》聯經出
　　版（台北），1981年。

啓功〈堅淨居藝談　董源《龍袖驕民圖》〉《啓功叢稿》中華
　　書局，1981年。

高木森〈五代的繪畫　董源〉《五代北宋的繪畫》文史哲出版
　　社（台北），1982年。

伍蠡甫〈董源論—兼談荊浩、關仝、巨然、二米〉《名畫家
　　論》中國大百科全書出版社，1988年。

夏承燾〈南宋二主年譜〉《夏承燾集　1　唐宋詞人年譜》浙
　　江古籍出版社、浙江教育出版社，1997年。

王耀庭〈傳董源〈洞天山堂〉、〈龍宿郊民〉初探〉《故宮學術
　　季刊（台北）》23：1，2005年。

尹吉男〈「董源」概念的歷史生成〉《文藝研究》2005年：2。

Richard Barnhart, *Marriage of the Lord of the River: A Lost
　　Landscape by Tung Yuan*, Artibus Asiae: supplementum; 27,
　　1970.

3　米友仁　雲山圖卷（107號　90、2、5）

《米友仁　雲山図》（写眞版複製）博文堂，1916年。

山本悌二郎《澄懷堂書畫目録》田中慶太郎（文求堂書店），
　　1932年。

鈴木敬〈米氏父子の山水画〉《東洋の美》16，1962年。

小川裕充〈雲山図論—米友仁「雲山図卷」（クリーヴラン
　　ド美術館）について〉《東洋文化研究所紀要》86，1981

參　考　文　獻　一　覽（個別）

凡　例

1　本「參考文獻（個別）」，乃將與本書中所列舉之作爲彩色圖版的作品及其畫家有關的參考文獻，每件作品按日文、中文、韓文、西文予以區分，再於各種語文中按發表年代的先後順序刊登。收錄方針亦涵括了本書未必予以參考的文獻資料，以廣泛收錄爲宗旨。

2　衆所周知，中國使用簡體字，台灣、香港、韓國則使用舊字；雖然如此，期刊名並不使用上述種種正字法予以標示，而均用日本常用的漢字。這是因爲對於通曉簡體字和舊字的讀者來說，在必要時依據各自的正字法再現並檢索原題名，實屬容易，但不熟悉此道的讀者則甚至無法據各自的正字法來判斷其爲何種出版品。（編按：中文版的日文書目維持日本漢字，中文書目皆使用繁體中文）

3　作爲本書基礎的連載文章，小川裕充的《中國山水畫百選　始 めに，1-136， 終 わりに）〉《東 方》104-154號、156-199號、201-206號、220-251號、257-261號，東京：東方書店，

1989-2002年），不列入參考文獻，僅於各作品名稱之後，簡略標記期數和出版年月日，以明示其原始出處。

4　參考文獻中，書籍部分，原則上省略其出版地和頁數；期刊部分，卷、號、冊、vol.、no.等格式，若非特別必要，亦予省略。

5　刊載於參考文獻「通史」、「著作集、論文集、報告書」、「各種圖錄」的論著的一部分，亦予省略。此外，各美術館、博物館之藏品圖錄和展覽會圖錄所收錄的圖版解說，原則上亦予省略。

6　下述「簡略記載一覽」所列出的論著、圖錄，爲簡單起見，→之後的（撰寫者姓、翻譯者名），略記爲〈（省略名）〉或《（省略名）》等。
　　關於同一作者的論文日後被收錄在自己或他人的論文集內，或經翻譯爲外文，抑或據原文轉載，原則上，於〔　〕內列出這類經收錄、翻譯、或轉載的條目。再者，關於收錄時首次刊載的書刊，原則上不列入上述「期刊一覽」。

簡　略　表　示　一　覽

《アジアにおける山水表現について》国際交流美術史研究会，1984年。　→国際《山水表現》1984年。

小川裕充〈唐宋山水画史におけるイマジネーション―潑墨から「早春図」「瀟湘臥遊図卷」まで　上、中、下〉《国華》1034、1035、1036，1980年。　→ 小 川 〈イマジネーション〉1980年。

小川裕充〈院中の名画―董羽・巨然・燕肅から郭熙まで―〉《鈴木敬先生還暦記念　中国絵画史論集》吉川弘文館，1981年。〔〈〈白適銘譯）「院中名畫」―從董羽、巨然、燕肅到郭熙―〉《藝術學》國立台北藝術大學美術史研究所，23，2007年〕。　→小川〈院中の名画〉1981年〔（白譯）〈院中名畫〉2007年〕。

小川裕充〈江南山水画の空間表現について―董源・巨然・米友仁―〉《アジアにおける山水表現について》国際交流美術史研究会，1984年。　→小川〈江南山水画〉1984年。

小川裕充〈雲山図論続稿―米友仁「雲山図卷」（クリーヴランド美術館）とその系譜　上、下〉《国華》1096、1097，1986年。　→小川〈雲山図論続稿〉1986年。

小川裕充〈米友仁の絵画と文学―その小川裕充〈大仙院方丈襖絵考―方丈襖絵の全体計画と東洋障壁画史に占めるその史的位置　上、中、下〉《国華》1120、1121、1122，1989年。　→小川〈大仙院方丈襖絵考〉1989年。

小川裕充〈薛稷六鶴図屏風考―正倉院南倉宝物漆櫃に描かれた草木鶴図について―〉《東洋文化研究所紀要》117，1992年。　→小川〈薛稷六鶴図屏風考〉1992年。

小川裕充〈黄筌六鶴図壁画とその系譜―薛稷・黄筌・黄居寀から庫倫旗一号遼墓仙鶴図壁画を経て徽宗・趙伯駒・牧谿・王振鵬・浙派・雪舟・狩野派まで―　上、下〉《国華》1165、1297，1992、2003年。　→小川〈黄筌六鶴図壁画とその系譜〉1992、2003年。

小川裕充〈宋元山水画における構成の伝承〉《美術史論叢》13，1997年〔Ogawa Hiromitsu (trans. Yukio Lippit) , "The Continuity of Spatial Composition in Sung and Yüan Landscape Painting," Maxwell K. Hearn and Judith G. Smith eds., *Arts of the Sung and Yüan*, New York, The Metropolitan Museum of Art, 1996〕。　→ 小 川 〈構成の伝承〉1997年〔Ogawa (trans. Lippit), "The Continuity of Spatial Composition," 1996〕。

小川裕充〈中国山水画の透視遠近法―郭熙のそれを中心に〉《美術史論叢》19，2003年〔小川裕充（漆紅譯）〈中國繪畫的透視遠近法―論郭熙山水畫〉《新美術》2005年：2、〈中國山水畫的透視遠近法―論郭熙山水畫〉上海博物館編《千年遺珍國際學術研討會　論文集》上海書畫出版社，2006年〕。　→小川〈中国山水画の透視遠近法〉2003年〔（漆譯）〈中國繪畫的透視遠近法〉2005年、〈中國山水畫的透視遠近法〉2006年〕。

小川裕充〈五代・北宋の絵画―伝統中国の歴史的・文化的アイデンティティーの淵源〉《国華》1329，2006年。　→小川〈五代・北宋の絵画〉2006年。

小川裕充（漆紅譯）〈五代・北宋繪畫的透視遠近法―中國傳統繪畫的規範〉《開創典範：北宋的藝術與文化研討會　論文》台北：國立故宮博物院，2008年。　→小川（漆譯）〈五代・北宋繪畫的透視遠近法〉2008年。

戸田禎佑〈中国絵画の鑑賞―二十二の作品をめぐって―〉《新釈漢文大系季報》1-22，明治書院，1974-1976年。　→戸田・鑑賞〈號數）〉1974-1976年。

味岡義人、曾布川寛《橋本氏収蔵　中国書画録》京都大学人文科学研究所附属漢字情報センター，2005年。　→味岡、曾布川《橋本氏収蔵　中国書画録》2005年。

《中華民國建國八十年　中國藝術文物討論會論文集　書畫上、下》國立故宮博物院（台北），1991年。　→台北故宮《文物討論會》1991年。

Wai-kam Ho et al., *Eight Dynasties of Chinese Painting: The Collections of the Nelson Gallery-Atkins Museum, Kansas City and the Cleveland Museum of Art*, Cleveland Museum of Art, 1980.　→ Ho. *Eight Dynasties*, 1980.

Jay A Levenson ed., *Circa 1492: Art in the Age of Exploration*, National Gallery of Art, Washington and Yale University Press, New Heaven, 1991.　→ Levenson, *Circa 1492*, 1991.

Richard Barnhart ed., *Painters of the Great Ming: The Imperial Court and Zhe School*, Dallas Museum of Art, 1993.　→ Barnhart, *Painters of the Great Ming*, 1993.

Wen C. Fong and James C. Y. Watt eds., *Possessing the Past: Treasures from the National Palace Museum, Taipei*, The Metropolitan Museum of Art and The National Palace Museum, Taipei, 1996.　→ Fong and Watt, *Possessing the Past*, 1996.

《美術史論叢》 東京：東京大学大学院人文社會系研究科、文学部美術史研究室
《美のたより》 奈良：大和文華館
《ビブリア》 天理：天理大学出版部
《仏教藝術》 大阪：毎日新聞社
《文化》 仙台：東北大学文学会
《文化学年報》 京都：同志社大学文化学会
《萌春》 東京：日本美術新報社
《みづゑ》 東京：美術出版社
《MUSEUM》 東京：東京国立博物館
《大和文華》 奈良：大和文華館
《早稲田大学大学院文学研究科紀要》 東京：早稲田大学大学院文学研究科

《中央研究院歷史語言研究所集刊》 台北：中央研究院歷史語言研究所
《中國文哲研究集刊》 台北：中央研究院中國文哲研究所
《中原文物》 鄭州：《中原文物》編輯部
《內蒙古文物考古》 呼和浩特：內蒙古文物考古編輯部
《文物》 北京：文物出版社
《文物世界》 太原：文物世界雜誌社
《文物春秋》 石家莊：文物春秋雜誌社
《文獻》 北京：書目文獻出版社
《文藝研究》 北京：文化藝術出版社
《文藝理論研究》 上海：華東師範大學出版社
《佛學研究中心學報》 台北：國立台灣大學文學院佛學研究中心
《北京文博》 北京：北京燕山出版社
《收藏·拍賣》 廣州：收藏、拍賣雜誌社
《收藏家》 北京：收藏家雜誌社
《史學月刊》 鄭州：河南人民出版社
《四川文物》 成都：《四川文物》編輯部
《回族研究》 銀川：《回族研究》編輯部
《安徽師範大學學報 人文社会科學版》 蕪湖：安徽師範大學學報編輯部
《江淮論壇》 合肥：安徽人民出版社
《朵雲》 上海：上海書畫出版社
《考古》 北京：科學出版社
《西北師大學報 社会科學版》 蘭州：西北師大學院學報編輯部
《社會科學戰線》 長春：吉林人民出版社
《國立中正大學學報 人文分冊》 嘉義縣（台灣）：國立中正大學
《國立台灣大學美術史研究集刊》 台北：國立台灣大學藝術史研究所
《學術月刊》 上海：上海人民出版社
《明報月刊》 香港：香港明報有限公司
《東南文化》 南京：東南文化雜誌社
《河南大學學報 社會科學版》 開封：河南大學學報編輯部
《南方文物》 南昌：江西省博物館、江西省文物考古研究所
《故宮文物月刊》 台北：國立故宮博物院→《故宮文物月刊（台北）》
《故宮學刊》 北京：紫禁城出版社→《故宮學刊（北京）》
《故宮學術季刊》 台北：國立故宮博物院→《故宮學術季刊（台北）》
《故宮季刊》 台北：國立故宮博物院→《故宮季刊（台北）》
《故宮博物院院刊》 北京：文物出版社→《故宮博物院院刊（北京）》

《美術》 北京：人民美術出版社
《美術觀察（美術史論）》 北京：中國藝術研究院美術研究所
《美術研究》 北京：中央美術學院→《美術研究（北京）》
《首都博物館叢刊》 北京：北京燕山出版社
《華東師範大學學報 哲學社會科學版》 上海：華東師範大學出版社
《敦煌研究》 蘭州：甘肅人民出版社
《敦煌學輯刊》 蘭州：蘭州大學
《雄獅美術》 台北：雄獅美術月刊社
《新史學》 台北：新史學雜誌社
《新美術》 杭州：中國美術學院出版社
《歷史文物 國立歷史博物館館刊》 台北：中華民國國立歷史博物館
《漢學研究》 台北：漢學研究中心
《遼海文物學刊》 瀋陽：《遼海文物學刊》編輯部
《藝術史研究》 廣州：中山大學出版社
《藝術學》 台北：國立台北藝術大學美術史研究所（藝術家出版社）

《美術史論壇》 ソウル：韓国美術研究所
《澗松文華》 ソウル：韓国民族美術研究所

Acta Asiatica Tokyo: Toho Gakkai（東方学会）
Archives of Asian Art New York: The Asia Society
Archives of the Chinese Art Society of America New York: Chinese Art Society
Ars Orientalis Ann Arbor: The Department of the History of Art, University of Michigan
The Art Bulletin New York: College Art Association of America
Artibus Asiae / Institute of Fine Arts, New York University Ascona: Artibus Asiae
The Bulletin of the Cleveland Museum of Art Cleveland: The Cleveland Museum of Art
Bulletin of the School of Oriental and African Studies London: University of London
The Burlington Magazine London: Burlington Magazine Publications
Journal of the American Oriental Society New York: G. Putnam [etc.]
Journey of Sung-Yuan Studies Albany: Department of East Asian Studies, State University of New York at Albany
Kaikodo Journal New York: Kaikodo
Memoirs of the Research Department of the Toyo Bunko Tokyo: The Toyo Bunko（東京：東洋文庫）
Metropolitan Museum Journal New York: The Metropolitan Museum of Art
Ming Studies Minneapolis: History Department, University of Minnesota
Monumenta Serica Taipei: The Monumenta Serica Institute, Sankt Augustin（台北：天主教輔仁大學外語學院 華裔學志漢學研究中心）
National Palace Museum Bulletin Taipei: National Palace Museum（台北：國立故宮博物院）
Oriental Art London: The Oriental Art Magazine
Orientations Hong Kong: Orientations Magazine
Phoebus Phoenix: Art History Faculty, School of Art, College of Fine Arts, Arizona State University

参考文献一覧（研究誌一覧）

Konan's History of Chinese Painting," *Sino-Japan Studies*, 11-2, 1999.

Joan Stanley-Baker, "Issues of Authenticity in the Field of Chinese Painting: A Critique," *Oriental Art*, 46-3, 2000.

研 究 誌 一 覽

凡 例

1 本一覽，將本書所引用期刊的出版地、出版者，按日文、中文、韓文、西文加以區分：日文按五十音排序，中文、韓文按筆畫排序，若筆劃相同則按部首排序，西文按英文字母排序。若個別引用時，僅記載刊名、期數、及出版年份。

2 衆所周知，中國使用簡體字，台灣、香港、韓國則使用舊字；雖然如此，期刊名並不使用上述種種正字法予以標示，而均用日本常用的漢字。這是因爲對於通曉簡體字和舊字的讀者來說，在必要時依據各自的正字法再現並檢索原題名，實屬容易，但不熟悉此道的讀者則甚至無法據各自的正字法來判斷其爲何種出版品。（編按：中文版的日文書目維持日本漢字，中文書目皆使用繁體中文）

3 關於該份研究期刊目前是否仍持續出刊？抑或已停刊？因不妨礙檢索，故不特別標明。

4 若遇出版者變更的情況，則列出目前的出版者，並加上原出版者名，以（ ）表示。

5 若遇刊名變更的情況，在本一覽中，將舊刊名加上（ ），列於新刊名之後。唯在「參考文獻一覽（個別）」中，則依據所引用論文發表當下的刊名。在發表時間方面，無論舊刊名或新刊名，均於引用當時的刊名之後，以加上（ ）表示。

6 關於名稱相同者，以→標示簡稱，以示區別。

7 關於北京和台北兩地故宮博物院的出版品，在書名後方將城市名加上（ ）予以區別。

期刊發行地、發行者一覽

《跡見学園女子大学紀要》 新座：跡見学園女子大学

《アジア公論》 ソウル：韓国弘報協会

《アジア遊学》 東京：勉誠出版

《江戸長崎談叢》 東京：龍船堂

《黄檗文華》 宇治：黄檗山万福寺文華殿

《大手前女子大学論集》 西宮：大手前女子大学

《大阪市立美術館紀要》 大阪：大阪市立美術館

《岡山県立博物館研究報告》 岡山：岡山県立博物館

《鹿島美術研究：年報別冊》 東京：鹿島美術財団

《鹿島美術財団年報：別冊》 東京：鹿島美術財団

《絵画清談》 東京：絵画清談社

《絵画叢誌》 東京：絵画会叢誌部

《韓国文化》 東京：自由社

《関西大学哲学》 吹田：関西大学哲学会

《関西大学東西学術研究所紀要》 吹田：関西大学東西学術研究所

《関西大学文学論集》 吹田：関西大学文学会

《学叢》 京都：京都国立博物館

《京都工藝纖維大学工藝学部研究報告 人文》 京都：京都工藝纖維大学工藝学部

《京都市立藝術大学美術学部研究紀要》 京都：京都市立藝術大学美術学部

《(京都女子中学高校研究部)研究紀要》 京都：京都女子学園

《藝叢》 桜村（茨城県）：筑波大学藝術学系藝術学研究室

《国華》 東京：国華社

《国立博物館ニュース》 東京：東京国立博物館

《古美術》 東京：三彩社

《古文化研究》 西宮：黒川古文化研究所

《三彩》 東京：三彩社

《史観》 東京：早稲田大学史学会

《支那学》 京都：弘文堂書房

《史林》 京都：史学研究会

《書論》 枚方：書論研究会

《実践女子大学美学美術史学》 日野：実践美学美術史学会

《人文研究》 大阪：大阪市立大学大学院文学研究科

《人文論叢》 京都：京都女子大学人文学会

《図画工作科鑑賞資料 絵画編》 東京：大日本図書

《青丘学術論集》 東京：韓国文化研究振興財団

《泉屋博古館紀要》 京都：泉屋博古館

《宋代史研究会研究報告》 東京：汲古書院

《中国文化 研究と教育：漢文学会会報》 桜村（茨城県）：大塚漢文学会

《澄懐》 四日市：澄懐堂美術館

《朝鮮》 京城：朝鮮総督府

《哲学年報》 福岡：九州大学大学院人文科学研究院

《帝塚山学院短期大学研究年報》 大阪：帝塚山学院短期大学

《天開図画》 山口：雪舟研究会、山口県立美術館

《東京国立博物館紀要》 東京：東京国立博物館

《東方学》 東京：東方学会

《東方学報 京都》 京都：京都大学人文科学研究所

《東洋学報》 東京：東洋文庫

《東洋史研究》 京都：東洋史研究会

《東洋の美》 東京：二玄社

《東洋文化研究所紀要》 東京：東京大学東洋文化研究所

《富山大学人文学部紀要》 富山：富山大学人文学部

《南画鑑賞》 東京：南画鑑賞会

《二松学舎大学人文論叢》 東京：二松学舎大学人文学会

《日本美術協会報告 第三次》 東京：日本美術協会

《日本美術工藝》 東京：日本美術工藝社

《白山史学》 東京：東洋大学文学部史学科研究室内白山史学会

《宝雲》 東京：宝雲舎

《美学》 美学会

《美術研究》 東京：東京文化財研究所→《美術研究（東京）》

《美術史》 美術史学会

《美術史学》 仙台：東北大学大学院文学研究科美学美術史研究室

《美術史研究》 東京：早稲田大学美術史学会

Ju-hsi Chou and Claudia Brown, *The Elegant Brush: Chinese Painting under the Qianlong Emperor, 1735-1795*, Phoenix Art Museum, Phoenix, 1985.

Ju-hsi Chou and Claudia Brown, *Transcending Turmoil: Painting at the Close of China's Empire, 1786-1911*, Phoenix Art Museum, Phoenix, 1992.

Ju-hsi Chou, *Scent of Ink: The Roy and Marilyn Papp Collection of Chinese Painting*, Phoenix Art Museum, Phoenix, 1994.

Ju-hsi Chou, *Journeys on Paper and Ink: The Roy and Marilyn Papp Collection of Chinese Painting*, Phoenix Art Museum, Phoenix, 1998.

Sandra Lipshultz, *Selected Works: the Minneapolis Institute of Arts*, Minneapolis Institute of Arts, Minneapolis, 1988.

Sandra Hoyt, *Treasures from the Minneapolis Institute of Arts*, Minneapolis Institute of Arts, Minneapolis, Minn., 1998.

Ellen B. Avril ed., *Chinese Art in the Cincinnati Art Museum*, Cincinnati Art Museum, Cincinnati, Ohio, 1997.

Homage to Heaven, Homage to Earth: Chinese Treasure of the Royal Ontario Museum, University of Toronto Press, 1992.

Hui-shu Li ed., *Exquisite Moments: West Lake and Southern Song Art*, China Institute Gallery, New York, 2001.

Robert L. Thorp, *Son of Heaven: Imperial Arts of China*, Son of Heaven Press, Seattle, 1988.

Marsha Weider, Ellen Johnston Laing et al. eds., *Views from Jade Terrace: Chinese Women Artists 1300-1912*, Indianapolis Museum of Art, Indianapolis, 1988.

Richard Barnhart ed., *Crosscurrents: Masterpieces of East Asian Art from New York Private Collections*, Brooklyn Museum of Art, New York, 1999.

Chu-tsing Li, *A Thousand Peaks and Myriad Ravines: Chinese Paintings in the Charles A. Drenowatz Collection*, Artibus Asiae: supplementum; 30, 1974.

Chu-tsing Li and James C. Y. Watt eds., *The Chinese Scholar's Studio: Artistic Life in Late Ming Period*, The Asia Society Galleries and Thames and Hudson, New York, 1987.

Alice R. M. Hyland, *The Literati Vision: Sixteenth Century Wu School Painting and Calligraphy*, Memphis Brooks Museum of Art, Memphis, 1984.

Peter Anker and Per Olow Leijon, *Chinese Sculpture and Painting in General J. W. N. Munthe's Collection in the West Norway Museum of Applied Art*, Bergen, 1980.

The Museum of Oriental Art, Moscow, Aurora Art Publishers, 1988.

Helmut Brinker and Kanazawa Hiroshi, *Zen: Masters of Meditation in Images and Writings*, Artibus Asiae: supplementum; 40, 1996.

Lothar Ledderose, *Orchideen und Felsen: Chinesisches Bilder im Museum für Ostasiatische Kunst Berlin*, G+H Verlag Berlin, 1998.

James C. Y. Watt, *China: Dawn of a Golden Age, 200-750 AD*, The Metropolitan Museum of Art, New York, 2004.

個別圖錄

《中国古代のスポーツ》ベースボール・マガジン社、人民体育出版社，1985年。

《明代宮廷與浙派繪畫選集》文物出版社，1983年。

《揚州八怪畫集》江蘇美術出版社，1985年。

《淮安明墓出土書畫》文物出版社，1988年。

《明代吳門繪畫》商務印書館（香港）、紫禁城出版社，1990年。

《趣味與機杼—明清繪畫透析國際研討會圖錄》上海書畫出版社，1994年。

《明四家精品選集》大業公司（香港），1996年。

翁萬戈《陳洪綬　上、中、下》上海人民美術出版社，1997年。

其他（概論、研究動向等）

于非闇（服部匡延譯）〈中国画顔料の研究〉《金沢美術工藝大学学報》26–31，金沢美術工藝大学，1982–1987年〔《中國畫顔色的研究》朝花美術出版社，1955年〕。

小川裕充〈日本における東洋学の動向とその展望　一九七三年——一九八五年　美術史（アジア編）〉《秋山光和博士古稀記念美術史論文集》便利堂，1991年〔*Japanese Studies on Asian Fine Arts: 1973-1983*, The Centre for East Asian Cultural Studies, Tokyo, 1990,〈日本的東方美術研究近況〉《美術史論（美術觀察）》中國藝術研究院，1995年：2〕。

宮崎法子〈日本近代のなかの中国画史研究〉《語る現在、語られる過去—日本の美術史学100年》平凡社，1999年。

小川裕充〈日本における中国絵画史研究の動向とその展望—宋元時代を中心に〉《美術史論叢》17，東京大学大学院人文社会系研究科、文学部美術史研究室，2001年〔〈日本에서의中國繪畫史研究動向과　그展望—宋元代를　中心으로〉《美術史論壇》10，韓国美術研究所，2000年。

古原宏伸〈（日本）近八十年來的中國繪畫史研究的回顧〉《民國以來國史研究的回顧與展望論文集》國立台灣大學，1992年。

宋后楣〈元末閩浙畫風與明初浙派之形成〉《故宮學術季刊》國立故宮博物院（台北），6：4，1989年。

單國強〈明代宮廷繪畫概述〉《故宮博物院院刊》故宮博物院（北京），1992年：4，1993年：1。

Lothar Ledderose〈柏林收藏的中國畫〉《故宮學術季刊》11：3，1994年。

徐澄琪〈十八世紀畫史研究的論題及方法之檢討〉《民國以來國史研究的回顧與展望論文集》國立台灣大學，1992年。

《朵雲（中國畫研究方法論）》52，2000年。

單國強〈二十世紀對明代「浙派」的研究〉《故宮博物院院刊》2001年：3。

王正華〈傳統中國繪畫與政治權力——一個研究角度的思考〉《新史學》8：3，1997年〔〈傳統中國繪畫與其政治意蘊〉《朵雲》57，2003年〕。

Max Loehr, "Art-Historical Art: One Aspect of Ching Painting," *Oriental Art*, 16: 1, 1970.

S. Wilkinson, "The Role of Sung in the Development of Ming Painting, and the Relation for the Che, Wu, and Professional Schools," *Oriental Art*, 21: 2, 1975.

Jerome Silbergeld, "Chinese Painting Studies in the West: A State-of-the-Field Article," *Journal of Asian Studies*, 46, 1987.

Warren I. Cohen, *East Asian Art and American Culture: A Study in International Relations*, Columbia University Press, New York, 1992〔ウォレン・I・コーエン（川嶌一穂譯）《アメリカが見た東アジア美術》スカイドア，1999年〕.

Aida Yuen Wong, "The East, Nationalism and Taisho Democracy: Naitô

參考文獻一覽（一般）

《廣州美術館藏明清繪畫》香港中文大學文物館，1986年。

《故宮博物院藏明代繪畫》香港中文大學文物館，1988年。

《三十年入藏文物選粹》香港中文大學文物館，2001年。

《（故宮博物院、遼寧省博物館、上海博物館）晉唐宋元書畫國寶
　　特集》上海書畫出版社，2002年。

《海國波瀾—清代宮廷西洋傳教士畫師繪畫流派精選》澳門藝術博
　　物館，2002年。

《國之重寶—故宮博物院藏晉唐宋元書畫展》香港藝術館，2007
　　年。

François Fourcade, *Art Treasures from Peking Museum*, Harry N. Abrams,
　　New York, 1966.

Wan-go Weng and Yang Boda, *The Palace Museum, Peking: Treasures of
　　the Forbidden City*, Harry N. Abrams, New York, 1982.

Lothar Ledderose, *Im Schatten hoher Bäume: Malerei der Ming- und
　　Qing-Dynastien (1368-1911) aus der Volksrepublik China*, Staatliche
　　Kunsthalle Baden-baden, Baden-baden, 1985.

Howard Rogers and Sherman E. Lee eds., *Masterworks of Ming and
　　Qing Paintings from the Forbidden City*, International Arts Council,
　　Lansdale, PA., 1988.

Sherman Lee and Howard Rogers eds., *China, 5,000 Years: Innovation and
　　Transformation in the Arts*, Guggenheim Museum, New York, 1998.

收藏品圖錄、收藏品目錄、展覽會圖錄（台灣）

《悅目—中國晚期書畫》石頭出版（台北），2001年。

石允文《中國近代繪畫—清末・民初篇》漢光文化事業（台北），
　　1991年。

收藏品圖錄、收藏品目錄、展覽會圖錄（韓國）

Whitfield, Roderick, *Fascination of Nature*, Yekyong Publications, Seoul,
　　1993.

收藏品圖錄、收藏品目錄、展覽會圖錄（歐美等）

《世界の美術館　ボストン美術館　東洋》講談社，1968年。

《ボストン美術館東洋美術名品展》東京国立博物館，1972年。

《ボストン美術館の至宝—中国宋・元画名品展》そごう美術館、
　　奈良そごう美術館，1996年。

呉同編著（湊信幸翻譯、監修）《ボストン美術館蔵唐宋元絵画名
　　品集》ボストン美術館、大塚巧藝社，2000年。

《花鳥画の煌き—東洋の精華》名古屋ボストン美術館、ボストン
　　美術館，2005年。

《米国二大美術館所蔵　中国の絵画》東京国立博物館，1982年。

《東洋絵画の精華—クリーヴランド美術館のコレクションから
　　—》奈良国立博物館，1998年。

《世界の美術館　フリーア美術館 I》講談社，1971年。

《ベルリン東洋美術館名品展》京都国立博物館、ベルリン東洋美
　　術館、毎日放送，1992年。

《サンフランシスコ・アジア美術館所蔵東洋美術》京都国立博物
　　館，1995年。

《ケルン東洋美術館展》東武美術館、福岡市美術館、山形美術
　　館，1997年。

Kojiro Tomita ed., *Portfolio of Chinese Paintings in the Museum (of Fine
　　Arts, Boston): Han to Sung Periods*, Harvard University Press, 1938.

Kojiro Tomita and Hsien-chi Tseng eds., *Portfolio of Chinese Paintings in
　　the Museum: Yuan to Ch'ing Periods*, Museum of Fine Arts, Boston,
　　1961.

Wu Tung, *Tales from the Land of Dragons: 1,000 Years of Chinese
　　Paintings*, Museum of Fine Arts, Boston, 1997.

Sherman E. Lee and Wai-kam Ho eds., *Chinese Art Under the Mongols:
　　The Yuan Dynasty (1279-1368)*, The Cleveland Museum of Art,
　　Cleveland, 1968.

Thomas Lawton, *Freer Gallery of Art Fiftieth Anniversary Exhibition II.
　　Chinese Figure Painting*, Smithsonian Institution, Washington, 1973.

Wai-kam Ho et al., *Eight Dynasties of Chinese Painting: The Collections of
　　the Nelson Gallery-Atkins Museum, Kansas City, and the Cleveland
　　Museum of Art*, The Cleveland Museum of Art, Cleveland, 1980.

Wen Fong, *Sung and Yuan Paintings*, Metropolitan Museum of Art, New
　　York, 1973.

Wen C. Fong ed., *Beyond Representation: Chinese Painting and
　　Calligraphy 8th-14th Century*, The Metropolitan Museum of Art,
　　New York, 1992.

Richard M. Barnhart ed., *Along the Border of Heaven: Sung and Yuan
　　Paintings from the C. C. Wang Family Collection*, The Metropolitan
　　Museum of Art, New York, 1983.

Maxwell K. Hearn and Wen C. Fong eds., *Along the Riverbank: Chinese
　　Paintings from the C. C. Wang Family Collection*, The Metropolitan
　　Museum of Art, New York, 1999.

Marilyn and Shen Fu eds., *Studies in Connoisseurship: Chinese Paintings
　　from the Arthur M. Sackler Collection in New York and Princeton*,
　　Princeton University Press, Princeton, N. J., 1973.

Wen C. Fong et al. eds., *Images of the Mind: Selections from the Edward L.
　　Elliott Family and John B. Elliot Collections of Chinese Calligraphy
　　and Painting at the Art Museum, Princeton University*, The Art
　　Museum, Princeton University, Princeton N. J., 1984.

*Chinese Calligraphy and Paintings in the Collection of John M. Crawford,
　　Jr.*, The Pierpont Morgan Library, New York, 1962.

Gustav Ecke, *Chinese Painting in Hawaii, In the Honolulu Academy
　　of Arts and in Private Collections*, Honolulu Academy of Arts,
　　Honolulu, 1965.

George Kuwayama, *Chinese Paintings from the Chin-yuan chai: The
　　Cahill Collection*, Los Angeles County Museum of Art, 1974.

James Cahill, *The Art of Southern Sung China*, Asia House Gallery, New
　　York, 1976.

James Cahill, *The Restless Landscape: Chinese Painting of the Late Ming
　　Period*, University Museum, University of California, Berkeley, 1971.

James Cahill, *Sogen-ga: 12th-14th Century Chinese Painting as Collected
　　and Appreciated in Japan*, University Museum, University of
　　California, Berkeley, 1982.

Stephen Little and Shawn Eichman eds., *Taoism and the Arts of China*,
　　The Art Institute of Chicago, Chicago and University of California
　　Press, Berkeley, 2000.

Jay A. Levenson, ed., *Circa 1492: Art in the Age of Exploration*, Yale Uni-
　　versity Press, New Haven and National Gallery of Art, Washington,
　　1991.

Richard Barnhart ed., *Painters of the Great Ming: The Imperial Court and
　　Zhe School*, Dallas Museum of Art, 1993.

Richard Barnhart ed., *The Jade Studio: Masterpieces of Ming and Qing
　　Painting and Calligraphy from the Wong Nan-p'ing Collection*, Yale
　　University Art Gallery, New Haven, Conn., 1994.

《故宮名畫三百種》國立故宮博物院、中央博物院（台中），1959年。

《中華民国国立故宮博物院名品図録》産経新聞社，1976年。

《宋画精華》学習研究社，1975、1976年。

《故宮元画精華》学習研究社，1979、1980年。

《中國台北故宮博物院藏宋元畫選》浙江人民美術出版社，1987年。

《故宮藏畫大系　1–16》國立故宮博物院（台北），1993–1998年。

《王雪艇先生續存文物圖錄》國立故宮博物院（台北），1988年。

《溥心畬書畫文物圖錄》國立故宮博物院（台北），1993年。

《羅家倫夫人張維楨女史捐贈書畫目錄》國立故宮博物院（台北），1996年。

《元四大家》國立故宮博物院（台北），1975年。

《吳派畫九十年》國立故宮博物院（台北），1975年。

《晚明變形主義畫家作品展》國立故宮博物院（台北），1977年。

《歷代畫馬特展》國立故宮博物院（台北），1978年。

《赤壁賦書畫特展》國立故宮博物院（台北），1984年。

《界畫特展圖錄》國立故宮博物院（台北），1986年。

《草蟲畫特展圖錄》國立故宮博物院（台北），1986年。

《山水畫墨法特展圖錄》國立故宮博物院（台北），1987年。

《牡丹名畫特展圖錄》國立故宮博物院（台北），1987年。

《春景山水畫特展圖錄》國立故宮博物院（台北），1987年。

《園林名畫特展圖錄》國立故宮博物院（台北），1987年。

《淵明逸致特展圖錄》國立故宮博物院（台北），1988年。

《畫裏珍禽》國立故宮博物院（台北），1988年。

《仇英作品展圖錄》國立故宮博物院（台北），1989年。

《多景山水畫特展圖錄》國立故宮博物院（台北），1989年。

《秋景山水畫特展圖錄》國立故宮博物院（台北），1989年。

《緙絲特展圖錄》國立故宮博物院（台北），1989年。

《嬰戲圖》國立故宮博物院（台北），1989年。

《畫馬名品特展圖錄》國立故宮博物院（台北），1990年。

《羅漢畫》國立故宮博物院（台北），1990年。

《夏景山水畫特展圖錄》國立故宮博物院（台北），1991年。

《明陸治作品展覽圖錄》國立故宮博物院（台北），1992年。

《宋代書畫冊頁名品特展》國立故宮博物院（台北），1995年。

《呂紀花鳥畫特展》國立故宮博物院（台北），1995年。

《青綠山水畫特展圖錄》國立故宮博物院（台北），1995年。

《長生的世界—道教繪畫特展圖錄》國立故宮博物院（台北），1996年。

《畫中家具特展》國立故宮博物院（台北），1996年。

《故宮書畫菁華特輯》國立故宮博物院（台北），1996年。

《李郭山水畫系特展》國立故宮博物院（台北），1999年。

《宮室樓閣之美—界畫特展》國立故宮博物院（台北），2000年。

《千禧年宋代文物大展》國立故宮博物院（台北），2000年。

《大汗的世紀—蒙元時代的多元文化與藝術》國立故宮博物院（台北），2001年。

《文學名著與美術特展》國立故宮博物院（台北），2001年。

《乾隆皇帝的文化大業》國立故宮博物院（台北），2002年。

《群芳譜—女性的形象與才藝》國立故宮博物院（台北），2003年。

《古色　十六至十八世紀藝術的仿古風》國立故宮博物院（台北），2003年。

《大觀　北宋書畫特展》國立故宮博物院（台北），2006年。

Wen C. Fong and James C. Y. Watt eds., *Possessing the Past: Treasures from the National Palace Museum, Taipei*, The Metropolitan Museum of Art and The National Palace Museum, Taipei, 1996.

Maxwell K. Hearn ed., *Splendors of Imperial China: Treasures from the National Palace Museum, Taipei*, The Metropolitan Museum of Art and The National Palace Museum, Taipei, 1996.

Tresors du Musée National du Palais, Taipei: Mémoire d'Empire, Association Française d'Action Artistique, Paris, 1998.

Schätze der Himmelssöne: Die Kaiserliche Sammlung aus der Nationalen Palastmuseum, Taipeh, Kunst- und Ausstellungshalle der Bundesrepublik Deutschland, 2003.

收藏品圖錄、收藏品目錄、展覽會圖錄（中國）

《日中国交正常化十周年記念—北京故宮博物院展》西武美術館，1982年。

《紫禁城の至宝　北京故宮博物院展》西武美術館，1992年。

《上海博物館　中国・美の名宝》日本放送出版協会，1991–1992年。

《上海博物館展》東京国立博物館，1993年。

《大阪市立美術館藏・上海博物館藏中国書画名品図録》中国書画名品展実行委員会，1994年。

《上海博物館展　中国文人の世界》秋田市立千秋美術館、呉市立美術館、渋谷区立松濤美術館、米子市美術館，2002年。

《中国五千年の名宝　上海博物館展》大阪歴史博物館，2004年。

《遼寧省・京畿道・神奈川県の文物展—名宝に見る文化交流の軌跡》神奈川県立歴史博物館，2001年。

《蘇州博物館展》読売新聞社，1992年。

《天津市藝術博物館展》千葉市美術館，2003年。

《南京博物院藏畫集》江蘇人民出版社，1966年。

《南京博物院藏畫》上海人民美術出版社，1981年。

《上海博物館藏畫》上海人民美術出版社，1959年。

《上海博物館藏寶錄》上海文藝出版社、香港三聯書店，1988年。

《遼寧省博物館藏畫集》文物出版社，1962年。

《遼寧省博物館藏畫續集》文物出版社，1980年。

《遼寧省博物館藏畫》上海人民美術出版社，1986年。

《遼寧省博物館藏寶錄》上海文藝出版社、香港三聯書店，1994年。

《遼寧省博物館藏書畫著錄　繪畫卷》遼寧美術出版社，1998年。

《（遼寧省博物館）清宮散佚書畫國寶特集　繪畫卷》中華書局，2004年。

《瀋陽故宮博物院藏明清繪畫選輯》遼寧美術出版社，1989年。

《蘇州博物館藏畫集》文物出版社，1963年。

《天津市藝術博物館藏畫集》文物出版社，1959年。

《天津市藝術博物館藏畫續集》文物出版社，1963年。

《中國歷代繪畫　天津藝術博物館藏畫集》天津人民美術出版社，1985年。

《浙江七千年—浙江省博物館藏品集》浙江人民美術出版社，1994年。

Paintings by Zhejiang Artists of the Ming and Qing Dynasties（《（浙江省博物館、君陶藝術院）明清浙籍畫家作品展》），National Heritage Board, Singapore, 1998.

《浙江省博物館藏書畫精品選》廣西美術出版社，2000年。

《福建積翠園藝術館藏書畫集　第一集》文物出版社，1992年。

《故宮博物院藏清代揚州畫家作品》香港中文大學文物館，1984年。

參考文獻一覽（一般）

《世界美術大全集　東洋編　1–9》小学館，1997–2000年。
《中國繪畫史圖錄　上、下》上海人民美術出版社，1981、1984年。
《中國版畫史圖錄　上、下》上海人民美術出版社，1988年。
《中國民間年畫史圖錄　上、下》上海人民美術出版社，1991年。
《中國美術全集　繪畫編　1–21》人民美術出版社、文物出版社、上海人民美術出版社，1984–1989年。
《中國繪畫全集（中國美術分類全集）　1–30》浙江人民美術出版社、文物出版社，1997–1999年。

收藏品圖錄、收藏品目錄、展覽會圖錄（日本）

《中国宋元美術展》東京国立博物館，1961年。
《宋元の絵画》便利堂，1962年。
《中国明清美術展》東京国立博物館，1963年。
《明清の絵画》便利堂，1964年。
《東洋美術展》東京国立博物館，1968年。
《東洋の美術》東京国立博物館，1969年。
《東京国立博物館図版目録　中国絵画編》東京国立博物館，1979年。
《上野有竹斎蒐集中国書画図録》京都国立博物館，1966年。
《山水》京都国立博物館，1985年。
《中国美術5000年展》大阪市立美術館，1966年。
《大阪市立美術館蔵中国絵画》朝日新聞社，1975年。
大阪市立美術館編《宋元の美術》平凡社，1980年。
大阪市立美術館編《明清の美術》平凡社，1982年。
《大阪市立美術館蔵・上海博物館蔵中国書画名品図録》中国書画名品展実行委員会，1994年。
《東山御物—『雑華室印』に関する新資料を中心に》根津美術館、徳川美術館，1976年。
《植村和堂コレクション　宋元明清書画》根津美術館，1996年。
《南宋絵画—才情雅致の世界—》根津美術館，2004年。
《明代絵画と雪舟》根津美術館，2005年。
《静嘉堂　中国絵画》静嘉堂文庫，1986年。
《静嘉堂　明清書画清賞》静嘉堂文庫美術館，2005年。
《岡山県立美術館水墨画名品選》五島美術館，1997年。
《牧谿　憧憬の水墨画》五島美術館，1996年。
《館蔵　明清絵画》松岡美術館，2007年。
《泉屋博古　中国絵画》泉屋博古館，1996年。
《大和文華館所蔵品図版目録　8　絵画・書蹟〔中国・朝鮮編〕》大和文華館，1988年。
《宋代の絵画》大和文華館，1989年。
《対幅—中国絵画の名品を集めて》大和文華館，1995年。
《元時代の絵画—モンゴル世界帝国の一世紀—》，大和文華館，1998年。
《宋元中国絵画展》本間美術館，1979年。
《東西の風景画》静岡県立美術館，1986年。
《水墨画の至宝》岡山県立美術館，1993年。
《「中国の洋風画」展—明末から清時代の絵画・版画・挿絵本》町田市立国際版画美術館，1995年。
《開館二十周年記念展　中国憧憬—日本美術の秘密を探れ—》町田市立国際版画美術館，2007年。
《近代百年中国絵画　定静堂蒐集》和泉市久保惣記念美術館，2000年。
《明清絵画　定静堂蒐集》和泉市久保惣記念美術館，2001年。

山本悌二郎《澄懐堂書画目録》田中慶太郎（文求堂書店），1932年。
橋本末吉《橋本収蔵　明清画目録》角川書店，1972年。
《橋本コレクション　中国の絵画—明・清・近代》渋谷区立松濤美術館，1984年。
《特別展　橋本コレクション・中国近代絵画》渋谷区立松濤美術館，1989年。
《特別展　橋本コレクション・中国の絵画—明末・清初》渋谷区立松濤美術館，1991年。
味岡義人、曾布川寛《橋本氏収蔵　中国書画録》京都大学人文科学研究所漢字情報センター，2005年。

收藏品圖錄、收藏品目錄、展覽會圖錄（國立北平故宮博物院）

《故宮週刊　合訂本　一—二一》國立北平故宮博物院出版部發行所，1930–1936年。
《故宮書畫集》1–45期，北平故宮博物院編，1930–1936年。
《參加倫敦中國藝術國際展覽會出品圖說　一—四》上海商務印書館，1936年。
Catalogue of the International Exhibition of Chinese Art, 1935-36 / Patrons: His Majesty the King, Her Majesty Queen Mary, the President of the Chinese Republic, Royal Academy of Arts, London, 1935?
The Chinese Exhibition: A Commemorative Catalogue of the International Exhibition of Chinese Art, Royal Academy of Arts, November 1935-March 1936, Faber & Faber, London, 1936.

收藏品圖錄、收藏品目錄、展覽會圖錄（北京故宮博物院、台北國立故宮博物院）

《國寶薈萃—北京故宮博物院　台北故宮博物院藏品精萃》商務印書館（香港），1992年。
《故宮博物院　1–5（絵画）》NHK出版，1997–1999年。

收藏品圖錄、收藏品目錄、展覽會圖錄（北京故宮博物院）

《故宮博物院》講談社，1975年。
《故宮博物院藏花鳥畫選》文物出版社，1965年。
《中國歷代繪畫　故宮博物院藏畫集　1–8》人民美術出版社，1978–1991年。
《（故宮博物院）國寶》商務印書館（香港），1983年。
《故宮博物院藏寶錄》上海文藝出版社、香港三聯書店，1986年。
《故宮博物院歷代藝術館陳列品圖目》文物出版社，1991年。
《故宮博物院藏　清代宮廷繪畫》文物出版社，1992年。
《故宮博物院藏畫》上海人民美術出版社，1993年。
《故宮博物院藏明清繪畫》紫禁城出版社，1994年。
《故宮博物院五十年入藏文物精品集》紫禁城出版社，1999年。
《（故宮博物院、遼寧省博物館、上海博物館）晉唐宋元書畫國寶特集》上海書畫出版社，2002年。
《故宮博物院、上海博物館　中國古代書畫藏品集》紫禁城出版社，2005年。

收藏品圖錄、收藏品目錄、展覽會圖錄（台北國立故宮博物院）

《故宮書畫錄　增訂本》國立故宮博物院（台北），1965年。

風俗表現》国際交流美術史研究会，1986年。

〈明遺民書畫研討會記錄〉《香港中文大學中國文化研究所學報》8：2，1976年。

《山水與美學》上海文藝出版社，1985年。

《論黃山諸畫派文集》上海人民美術出版社，1987年。

《敦煌石窟研究國際討論會文集　石窟藝術編・石窟考古編》遼寧美術出版社，1990年。

《中華民國建國八十年　中國藝術文物討論會文集　書畫　上、下》國立故宮博物院（台北），1991年。

薛永年《揚州八怪研究叢書　揚州八怪考辨集》江蘇美術出版社，1992年。

《吳門畫派研究》紫禁城出版社，1993年。

《清初四王畫派研究論文集》上海書畫出版社，1993年。

《海派繪畫研究論文集》上海書畫出版社，2001年。

《唐墓壁畫研究文集》三秦出版社，2001年。

《區域與網絡—近千年來中國美術史研究國際學術研討會論文集》國立台灣大學藝術史研究所，2001年。

《台灣2002年東亞繪畫研討會》國立台灣大學藝術史研究所、國立故宮博物院（台北）、中央研究院（台北）、大都會東洋美術研究中心（京都），2002年。

上海博物館編《千年遺珍國際學術研討會　論文集》上海書畫出版社，2006年。

《開創典範—北宋的藝術與文化研討會　論文集》國立故宮博物院（台北），2008年。

Proceedings of the International Symposium on Chinese Paintings, National Palace Museum, Taipei, 1972.

Chu-tsing Li, James Cahill and Wai-kam Ho et al. eds., Artists and Patrons: Some Social and Economic Aspects of Chinese Painting, Kress Foundation Dept. of Art History, University of Kansas, Nelson-Atkins Museum of Art, Kansas City in association with University of Washington Press, Lawrence, Kansas, 1989.

Wang Fangyu, Richard M. Barnhart and Judith G. Smith eds., Master of the Lotus Garden: The Life and Art of Bada Shanren (1626-1705), Yale University Press, New Haven, Conn., 1990.

Wai-kam Ho ed., Beyond Brush and Ink: Some Stylistic and Iconographic Aspects of Chinese Painting, University of Washington Press and Kansas Press Foundation Department, 1990.

Marsha Weidner, ed., Flowering in the Shadows: Women in the History of Chinese and Japanese Painting, University of Hawaii Press, Honolulu, 1990.

Alfreda Murck and Wen C. Fong eds., Words and Images: Chinese Poetry, Calligraphy and Painting, The Metropolitan Museum of Art, New York, Princeton University Press, Princeton, N. J., 1991.

Maxwell K. Hearn and Judith G. Smith eds., Arts of the Sung and Yuan, The Metropolitan Museum of Art, New York, 1996.

Cary Y. Liu and Dora C. Ching eds., Arts of the Sung and Yuan: Ritual, Ethnicity, and Style in Painting, The Art Museum, Princeton University, Princeton, N. J., 1999.

Judith G. Smith and Wen C. Fong eds., Issues of Authenticity in Chinese Painting, Department of Asian Art, The Metropolitan Museum of Art, New York, 1999.

John Rosenfield, Shih Shou-chien and Takeda Tsuneo et al. eds., The History of Painting in East Asia: Essays on Scholarly Method, Rock Publishing International, Taipei, 2008.

各種圖錄

綜合性圖錄（日本）

《眞美大観》（全20冊）日本仏教眞美協会、日本眞美協会、審美書院，1899–1908年。

《南宗名画苑　1–25》審美書院，1904–1910年。

《支那名画集》（全2冊）審美書院，1907年。

《東洋美術大観　支那画（8–12）》（全15冊）審美書院，1908–1918年。

《支那南画大成》（全31冊）興文社，1920–1937年。

《唐宋元明名画大観（大本）》（全4冊）大塚巧藝社，1929年。

《宋元名画集》（全3冊）聚楽社，1930–1938年。

《宋元明清名画大観》（全2冊）大塚巧藝社，1931年。

原田謹次郎《支那名画宝鑑》大塚巧藝社，1936年。

《支那古美術聚英》大阪市立美術館、便利堂，1939年。

綜合性圖錄（中國）

《神州國光集》國學保存會、神州國光社，1–21集，1908–1912年。〔22集以後改名爲神州大觀〕。

《神州國光集外增刊（神州國光集增刊）》神州國光社，增刊1–73，1908–1910？年〔不確定增刊73號是否爲最終號。隨著神州國光集的改名，亦改名爲神州大觀集外名品。有與其重複者〕。

《神州國光集外名品》神州國光社，？–8集，1910？–1915？年〔確認全21冊。不確定第1集發行於何年、第8集是否爲最終號〕。

《神州大觀》神州國光社，1–16號，1912–1922？年〔改名自神州國光集。不確定16號是否爲最終號〕。

《神州大觀集外名品》神州國光社，16冊，1912–1925？年〔不確定是否全16冊。與神州國光集外增刊有重複〕。

《神州大觀續編》神州國光社，1–10集，1928–1931？年〔不確定10集是否爲最終號〕。

鈴木敬《中国絵画総合図録　1–5》東京大学出版会，1982–1983年。

戶田禎佑、小川裕充《中国絵画総合図録　続編　1–4》東京大学出版会，1998–2001年。

《中國古代書畫圖目　1–24》文物出版社，1986–2001年。

《故宮書畫圖錄　1–23》國立故宮博物院（台北），1989年–刊行中。

全集

《東洋美術　1–2》朝日新聞社，1967年。

《原色日本の美術　30　請来美術（絵画・書）》小学館，1974年。

《日本絵画館　12　渡来絵画》講談社，1971年。

《中国美術　1–2》講談社，1973年。

《水墨美術大系　1–4、11》講談社，1973–1975年。

《文人画粋編　中国編　1–10》中央公論社，1975–1979年。

《週刊朝日百科　世界の美術　88–100》朝日新聞社，1979年。

《中国石窟　敦煌莫高窟・楡林窟　1–5》平凡社，1980–1982年。

《中国石窟　敦煌莫高窟内容総録》平凡社，1982年。

《山水画大全　2》日本美術教育センター，1986年。

《日本水墨名品図譜　1、2》毎日新聞社，1993、1992年。

參考文獻一覽（一般）

楊伯達《清代院畫》紫禁城出版社，1993年。

薛永年、薛鋒《世紀美術文庫　揚州八怪與揚州商業》人民美術出版社，1991年。

聶崇正《滄海美術　藝術論叢7　宮廷藝術的光輝—清代宮廷繪畫論叢》東大圖書（台北），1996年。

莊申《從白紙到白銀—清末廣東書畫創作與收藏史　上、下》東大圖書（台北），1997年。

李鑄晉《鵲華秋色—趙孟頫的生平與畫藝》石頭出版（台北），2004年。

徐邦達《古書畫偽訛考辨　上、下》江蘇古籍出版社，1984年。

徐建融《明代書畫鑑定與藝術市場》上海書店出版社，1997年。

楊仁愷《楊仁愷書畫鑑定集》河南美術出版社，1999年。

楊仁愷《國寶沉浮錄—故宮散佚書畫見聞考略》（增訂本）遼海出版社，1999年。

楊仁愷《中國書畫鑑定學稿》遼海出版社，2000年。

劉九庵《劉九庵書畫鑒定文集》文物出版社，2007年。

Sherman E. Lee and Wen C. Fong, *Streams and Mountains Without End: A Northern Sung Handscroll and Its Significance in the History of Early Chinese Painting.* Artibus Asiae: supplementum; 14, 1955.

Sherman E. Lee, *Chinese Landscape Painting*, Cleveland Museum of Art & H. N. Abram, New York, 1962.

Michael Sullivan, *The Birth of Landscape Painting in China*, Routledge & K. Paul, London, 1962〔マイケル・サリバン（中野美代子、杉野目康子譯）《中国山水画の誕生》青土社，1995年〕.

Chu-tsing Li, *The Autumn Colors on the Ch'iao and Hua Mountains: A Landscape by Chao Meng-fu*, Artibus Asiae: supplementum; 21, 1964.

Michael Sullivan, *Notes on Early Chinese Screen Painting*, reprinted from Artibus Asiae, 27, 1965.

Anil De Silva, *Chinese Landscape Painting in the Caves of Tunhuang*, Methuen, London, 1967.

Max Loehr, *Chinese Landscape Woodcuts: From an Imperial Commentary to the Tenth-Century Printed Edition of the Buddhist Canon*, Belknap Press of Harvard University Press, Cambridge, Mass., 1968.

Richard Barnhart, *Marriage of the Lord of the River: A Lost Landscape by Tung Yüan*, Artibus Asiae: supplementum; 27, 1970.

Susan Bush, *The Chinese Literati on Painting: Su Shih (1037-1101) to Tung Ch'i-ch'ang (1555-1636)*, Harvard University Press, Cambridge, 1971.

James Cahill ed., *The Restless Landscape: Chinese Painting of the Late Ming Period*, University Art Museum, Berkeley, 1971.

Michael Sullivan, *The Meeting of Eastern and Western Art*, Thames & Hudson, London, 1973.

Richard Edwards, *The Art of Wen Cheng-ming (1470-1559),* The University of Michigan, Ann Arbor, 1976.

Kiyohiko Munakata, *Ching Hao's Pi-fa-chi: A Note on the Art of Brush*, Artibus Asiae: supplementum; 31, 1974.

Anne de Coursey Clapp, *Wen Cheng-ming: The Ming Artist and Antiquity*, Artibus Asiae: supplementum; 34, 1974.

Wen C. Fong, *Summer Mountains: The Timeless Landscape*, The Metropolitan Museum of Art, New York, 1975.

Christian F. Murck, ed., *Artists and Traditions: Uses of the Past in Chinese Culture*, Princeton University Press, Princeton, N. J., 1976.

Michael Sullivan, *Symbols of Eternity: The Art of Landscape Painting in China*, Stanford University Press, Stanford, Calif., 1979.

Michael Sullivan, *Chinese Landscape Painting: the Sui and Tang Dynasties, University* of California Press, Berkeley, 1980.

R. H. van Gulik, *Chinese Pictorial Art: As Viewed by the Connoisseur*, Hacker Art Books, New York, 1981.

James Cahill, *The Compelling Image: Nature and Style in Seventeenth-Century Chinese Painting*, Harvard University Press, Cambridge, 1982.

Jerome Silbergeld, *Chinese Painting Style: Media, Methods, and Principles of Form,* University of Washington Press, Seattle, 1982.

Susan Bush, Christian F. Murck, eds., *Theories of the Arts in China*, Princeton University Press, Princeton, N. J., 1983.

James Cahill, *Three Alternative Histories of Chinese Painting*, Spencer Museum of Art, University of Kansas Press, Kansas, 1988.

Kiyohiko Munakata, *Sacred Mountains in Chinese Art*, University of Illinois Press, Urbana, 1991.

James Cahill, *The Painter's Practice: How Artists Lived and Worked in Traditional China*, Columbia University Press, New York, 1994.

Wu Hung, *The Double Screen: Medium and Representation in Chinese Painting*, The University of Chicago Press, Chicago, 1996〔ウー・ホン（中野美代子、中島健譯）《屏風のなかの壺中天—中国重屏図のたくらみ》青土社，2004年〕.

James Cahill, *The Lyric Journey: Poetic Painting in China and Japan*, Harvard University Press, Cambridge, London, 1996.

Hongnam Kim, *The Life of a Patron: Zhou Lianggong (1612-1672) and the Painters of Seventeenth-Century China*, New York: China Institute in American, 1996.

Craig Clunas, *Fruitful Sites: Garden Culture in Ming Dynast China*, Durham: Dulce University Press, 1996.

Craig Clunas, *Pictures and Visuality in Early Modern China*, Princeton University Press, Princeton, N. J., 1997.

Robert E. Harrist Jr., *Painting and Private Life in Eleventh-Century China: Mountain Villa by Li Gonglin*, Princeton University Press, Princeton, N. J., 1998.

Michael Sullivan, *The Three Perfections: Chinese Painting, Poetry, and Calligraphy*, George Braziller, New York, 1980.

Valerie Malenfer Ortiz, *Dreaming the Southern Song Landscape: The Power of Illusion in Chinese Painting*, Brill, Leiden, Boston, 1999.

Alfreda Murck, *Poetry and Painting in Song China: The Subtle Art of Dissent*, Harvard University Asia Center, Cambridge, Mass., 2000.

Lothar Ledderose, *Ten Thousand Things: Module and Mass Production in Chinese Art*, Princeton University Press, Princeton, N. J., 2000.

Ginger Chen-chi Hsu, *A Bushel of Pearls: Painting for Sale in Eighteenth-Century Yangchow*, Stanford University Press, Stanford, 2001.

Jonathan Hay, Shitao: *Painting and Modernity in Early Qing China*, Cambridge University Press, 2001.

Clunas, Craig, *Elegant Debts*: *The Social Art of Wenzhengming*, Reaktion Books Ltd., 2003.

《国際交流美術史研究会第一回シンポジアム　アジアにおける山水表現について》国際交流美術史研究会，1984年。

《国際交流美術史研究会第四回シンポジアム　東洋美術における

著作集、論文集、報告書

青木正児、奧村伊久良譯注《歷代画論　唐宋元篇》弘文堂書房，
　　1942年。
小野忠重《支那版画叢攷》双林社，1944年。
堂谷憲勇《支那美術史論》桑名文星堂，1944年。
小林太市郎《中国繪画史論攷》大八洲出版，1947年。
田中豊蔵《東洋美術談叢》朝日新聞社，1949年。
米澤嘉圃《中国繪画史研究　山水画論》東京大学東洋文化研究
　　所，1961年。
田中豊蔵《中国美術の研究》二玄社，1964年。
鈴木敬《明代繪画史研究浙派》木耳社，1968年。
小川裕充編《国華　特輯　五代・北宋の繪画》国華社，1329號，
　　2006年。
中村茂夫《中国画論の展開　晋唐宋元篇》中山文華堂，1971年。
古原宏伸《中国古典新書　画論》明德出版社，1973年。
小林太市郎《小林太市郎著作集　3、4　禅月大師の生涯と藝術
　　王維の生涯と藝術》淡交社，1974年。
長廣敏雄《中国美術論集》講談社，1984年。
渡辺一《東山水墨画の研究（増補版）》中央公論美術出版，1985
　　年。
田中一松《田中一松繪画史論集　下》中央公論美術出版，1986
　　年。
島田修二郎《島田修二郎著作集　1　日本繪画史研究》中央公論
　　美術出版，1987年。
島田修二郎《島田修二郎著作集　2　中国繪画史研究》中央公論
　　美術出版，1993年。
米澤嘉圃《米澤嘉圃美術史論集　上、下》国華社，1994年。
福井利吉郎《福井利吉郎美術史論集　上、中、下》中央公論美
　　術出版，1998–2000年。
戶田禎佑《日本美術の見方―中国との比較による》角川書店，
　　1997年。
宮崎法子《花鳥・山水画を読み解く―中国繪画の意味》角川書
　　店，2003年。
古原宏伸《中国画論の研究》中央公論美術出版，2003年。
古原宏伸《中国画卷の研究》中央公論美術出版，2005年。
鈴木敬、町田甲一《中国文化叢書　7　藝術》大修館書店，1971
　　年。
《鈴木敬先生還暦記念　中国繪画史論集》吉川弘文館，1981年。
上原昭一、王勇《日中文化交流史叢書　7　藝術》大修館書店，
　　1997年〔上原昭一、王勇《中日文化交流史大系　7　藝術
　　卷》浙江人民出版社，1996年〕。
曾布川寬編《中国美術の図像学》京都大学人文科学研究所，2006
　　年。
曾布川寬《中国美術の図像と様式》中央公論美術出版，2006年。

莊申《中國畫史研究》《中國畫史研究　續集》正中書局（台北），
　　1959、1972年。
李霖燦《中國畫史研究論集》台灣商務印書館，1970年。
李霖燦《中國名畫研究　上、下》藝文印書館（台北），1973年。
翁同文《藝林叢考》聯經出版（台北），1977年。
江兆申《雙谿讀畫隨筆》國立故宮博物院（台北），1977年。
謝稚柳《鑒餘雜稿》上海人民美術出版社，1979年。
金維諾《中國美術史論集》人民美術出版社，1981年。

啓功《啓功叢稿》中華書局，1981年。
伍蠡甫《文藝美學叢書　中國畫論研究》北京大學出版社，1983
　　年。
張安治《中國畫與畫論》上海人民美術出版社，1986年。
伍蠡甫《名畫家論》中國大百科全書出版社，1988年。
楊仁愷《沐雨樓書畫論稿》上海人民美術出版社，1988年。
童書業《童書業美術論集》上海古籍出版社，1989年。
薛永年《書畫史論叢稿》四川教育出版社，1992年。
饒宗頤《畫顛―國畫史論集》時報文化出版企業（台北），1993年。
楊新《楊新美術論文集》紫禁城出版社，1994年。
石守謙《風格與世變―中國繪畫史論集》允晨文化實業（台北），
　　1996年。
薛永年《橫看成嶺側成峰》東大圖書（台北），1996年。
阮璞《畫學叢證》上海書畫出版社，1998年。
周積寅《周積寅美術文集》江西美術出版社，1998年。
童教英《名家說　上古學術萃編　童書業說畫》上海古籍出版社，
　　1999年。
余輝《畫史解疑》東大圖書（台北），2000年。
陳傳席《陳傳席文集　1　古代藝術史研究　原始時代／六朝時
　　代》《　2　漢唐五代時代／宋遼時代》《　3　元明時代／清
　　代》河南美術出版社，2001年。
周心慧《中國版畫史叢稿》學苑出版社，2002年。
單國強《古書畫史論集》紫禁城出版社，2002年。
莊申《畫史觀微―莊申教授逝世三週年記念文集》國立歷史博物
　　館（台北），2003年。
謝稚柳《中國古代書畫研究十論》復旦大學出版社，1998年。
金維諾《中國美術史論集》黑龍江美術出版社，2004年。
肖燕翼《古書畫史論鑒定文集》紫禁城出版社，2005年。
楊伯達《楊伯達論藝術文物》科學出版社，2007年。

李霖燦《山水畫皴法、苔點之研究》國立故宮博物院（台北），
　　1976年。
蔡秋來《文史哲學集成　宋代繪畫藝術成就之探研》文史哲出版
　　社（台北），1977年。
蔡秋來《兩宋畫院之研究》嘉新水泥公司文化基金會（台北），
　　1978年。
張光賓《元朝書畫史研究論集》國立故宮博物院（台北），1979
　　年。
傅申《元代皇室書畫收藏史略》國立故宮博物院（台北），1981
　　年。
姜一涵《元代奎章閣及奎章人物》聯經出版（台北），1981年。
高木森《五代北宋的繪畫》文史哲出版社（台北），1982年。
鄭銀淑《項元汴之書畫收藏與藝術》文史哲出版社（台北），1984
　　年。
楊永源《美術論叢6　盛清台閣界畫山水之研究》台北市立美術
　　館，1987年。
余城《北宋圖畫院之新探》文史哲出版社（台北），1988年。
古原宏伸、張連《文人畫與南北宗論文匯編》上海書畫出版社，
　　1989年。
倪再沁《李唐及其山水畫之研究》文史哲出版社（台北），1991
　　年。
倪再沁《宋代山水畫南渡之研究》文史哲出版社（台北），1991
　　年。
周積寅《吳派繪畫研究》江蘇美術出版社，1991年。

参考文獻一覧（一般）

汪世清、汪聰《漸江資料集〈修訂本〉》安徽人民出版社，1984
　　年。
顧麟文編《揚州八家史料》上海人民美術出版社，1962年。
秦弘燮《韓国美術史資料集成》一志社，1987–2003年。
李基白《韓国上代古文書資料集成〈第二版〉》一志社，1993年。

辞典、工具書

《新潮　世界美術辞典》新潮社，1985年。
《美術大辭典》藝術家出版社（台北），1981年。
《中國美術辭典（第二版）》雄獅圖書（台北），1993年。
《中國美術大辭典》上海辭書出版社，2002年。

孫殿公《中國畫家人名大辭典》神州國光社，1934年。
朱鑄禹《唐前畫家人名辭典》人民美術出版社，1961年。
朱鑄禹、李石孫《唐宋畫家人名辭典》中國古典藝術出版社，
　　1958年。
朱鑄禹《中國歷代畫家人名辭典》人民美術出版社，2003年。
俞劍華《中國美術家人名辭典（修訂版）》上海人民美術出版社，
　　1985年。
喬曉軍《中國美術家人名補遺辭典》陝西旅遊出版社，2004年。

竹内敏雄《美学事典（增補版）》弘文堂，1974年。
佐々木健一《美学辞典》東京大学出版会，1995年。
《中国思想文化事典》東京大学出版会，2001年。
野崎誠近《吉祥図案解題—支那風俗の一研究》中国土産公司，
　　1928年。
王耀庭《華夏之美—繪畫》幼獅書局（台北），1985年〔《中国絵
　　画のみかた》二玄社，1995年。〕
《中國美術備忘錄（增補版）》石頭出版（台北），2007年。

余紹宋《書畫書錄解題》國立北平圖書館，1932年。
謝巍《中國畫學著作考錄》上海書畫出版社，1998年。

商承祚、黃華《中國歷代書畫篆刻家字號索引　上、下（第二
　　版）》人民美術出版社，2002年。

福開森編《歷代著錄畫目》（全5冊）金陵大學中國文化研究所，
　　1933年。
James Cahill, *An Index of Early Chinese Painters and Paintings: T'ang,
　　Sung, and Yüan*, University of California Press, Berkeley, Los
　　Angeles and London, 1980.

源豊宗《日本美術史年表》座右宝刊行会，1972年。
太田博太郎、山根有三、河北倫明監修《原色図典日本美術史年
　　表（增補改訂第三版）》集英社，1999年。
辻惟雄監修《日本美術史年表：カラー版》美術出版社，2002年。
傅抱石《中國美術年表》商務印書館，1937年。
郭味蕖《宋元明清書畫家年表》人民美術出版社，1958年。
徐邦達《改訂　歷代流傳繪畫編年表》人民美術出版社，1995年。
劉九庵《宋元明清書畫家傳世作品年表》上海書畫出版社，1997
　　年。
張慧劍編《明清江蘇文人年表》上海古籍出版社，1986年。
王鳳珠、周積寅《揚州八怪研究叢書　揚州八怪書畫年表》江蘇

美術出版社，1992年。
秦弘燮、崔淳雨《韓国美術史年表》（全9卷），1981年。
韓国美術研究所編《東아시아（アジア）絵画史年表　先史時
　　代–1950年》星岡文化財団，1997年。
王季遷、孔達《明清畫家印鑑》香港大學出版社，1966年。
國立故宮、中央博物院（台中）共同理事會編《晉唐以來書畫家
　　鑑藏家款印譜》（全6冊）開發公司（香港）、藝文出版社（香
　　港），1964年。
上海博物館編《中國書畫家印鑑款識　上、下》文物出版社，
　　1987年。

通史

マイケル・サリバン（新藤武弘譯）《新潮選書　中国美術史》新
　　潮社，1973年。
鈴木敬等《週刊朝日百科　世界の美術　88–100》朝日新聞社，
　　1979、1980年。
鈴木敬《中国絵画史　上、中之一、中之二、下》吉川弘文館，
　　1981–1995年。
小川裕充監修《故宮博物院》1–5，日本放送出版協会，1997–1999
　　年。
《世界美術大全集　東洋編　1–9》小学館，1997–2000年。
内藤虎次郎《支那絵画史》弘文堂，1938年〔内藤湖南《支那絵画
　　史》ちくま学藝文庫，2002年〕。
小林宏光《世界美術叢書　中国の版画—唐代から清代まで》東
　　信堂，1995年。
王伯敏《中國美術通史》山東教育出版社，1987–1988年。
李鑄晉、萬青力《中國現代繪畫史　晚清之部（一八四〇至一九
　　一一）》石頭出版（台北），1998年。
李鑄晉、萬青力《中國現代繪畫史　民國之部（一九一二至一九
　　四九）》上海文匯出版社，2003年。
萬青力《雄獅叢書　並非衰落的百年—十九世紀中國繪畫史》雄
　　獅圖書（台北），2005年。
薄松年《中國年畫史》遼寧美術出版社，1986年。
楚啓恩《中國壁畫史》北京工藝美術出版社，2000年。
周心慧《中國古版畫通史》學苑出版社，2000年。
安輝濬《韓国絵画史》一志社，1980年〔（藤本幸夫、吉田宏志譯）
　　《韓国絵画史》吉川弘文館，1987年〕。
洪善杓《朝鮮時代絵画史論》文藝出版社，1999年。
James Cahill, *Chinese Painting*, Geneva: d'Art Albert Skira, 1960.
Osvald Siren, *Chinese Painting: Leading Masters and Principles*, New
　　York: Hacker Art Books, 1973.
James Cahill, *Hills Beyond a River: Chinese Painting of the Yuan Dynasty,
　　1279-1368*, New York & Tokyo: Weatherhill, 1976.
James Cahill, *Parting at the Shore: Chinese Painting of the Early and
　　Middle Ming Dynasty, 1368-1580*, New York & Tokyo: Weatherhill,
　　1978.
James Cahill, *The Distant Mountains: Chinese Painting at the Late Ming
　　Dynasty, 1570-1644*, New York & Tokyo: Weatherhill, 1982.
Richard Barnhart et al. eds., *Three Thousand Years of Chinese Painting*,
　　New Heaven & London: Yale University Press, Beijing: Foreign
　　Language Press, 1997.
Craig Clunas, *Art in China*, Oxford & New York: Oxford University Press,
　　1997.

VI 參 考 文 獻 一 覽

凡　例

1　本「參考文獻一覽」，原則上列出近現代著作和論文等二手文獻。以小川因應在東北大學、東京大學的課程，和在其他大學的密集課程，每年改訂、增補之後，所發布的〈中國繪畫史研究參考書（文獻·圖錄）〉爲基礎，依循《世界美術大全集　東洋編　1–9》（東京：小學館，1997–2000年）的「參考文獻」；關於該全集出版完結後的參考文獻，是摘作已經出版的《東洋學文獻類目2005年度》（京都：京都大學人文科學研究所漢字情報研究中心，2008年）。此外，在網路上公開的嶋田英誠「中國繪畫史研究　參考文獻介紹」，及東京文化財研究所「古美術文獻目錄」資料庫等，無論作爲出版物或資料庫，都是基於目前已公開的下述各項資料製作而成。收錄方針亦涵括了本書未必予以參考的文獻資料，以廣泛收錄爲宗旨。

2　本「參考文獻一覽」，由「參考文獻一覽（一般）」、「參考文獻一覽（個別）」兩部分組成。在前者「參考文獻一覽（一般）」中，列出彙整傳統中國繪畫相關文獻的叢書和影印本、註釋書、史料集等，當作基本文獻，接著列出近現代著作和論文等二手文獻。首先彙整詞典和工具書，然後列出通史、著作集、論文集、報告書、和各種圖錄。此外，有關日本美術和韓國美術的資料集和年表，僅列出有中國美術相關項目者。在此之後，便是與「期刊一覽」並置的後者，即「參考文獻一覽（個別）」，當中按作品別，列出與彩色圖版作品有關的專著和相關論文。所有條目先按日文、中文、韓文、西文的順序，再於各語文中依發表年代先後排序。詳細情形請參照「參考文獻一覽（個別）」的凡例。
　　中國的簡體字、繁體字、舊字或正字，原則上都改成我國（日本）常用的漢字。唯遇常用漢字是與原本意義完全不同的別

字時，則仍用繁體字或舊字。如「芸」爲「藝」，而「芸術」寫作「藝術」，即爲其例。（編按：中文版的日文書目維持日本漢字，中文書目皆使用繁體中文）

3　關於以論文集形式總結其學術成績的研究者，列示其相關論文名稱、首次發表期刊、出版年份，並於其後的〔　〕內載明該論文集名稱，以便於參照。此外，若爲研討會報告書和論文集形式，則列示報告書和論文集，並在個別作者的論文項目上，標示論文名和報告書名，及其出版年份。

4　關於同時有原文和以其他語文翻譯、出版的著作、論文，爲便於參照，同時於原文著作、論文之後的〔　〕內，列出其他語文的版本。遇此情況，則不列入其他語文版之部分。

5　收錄的文獻以跟中國山水畫相關者爲基礎。唯於非關個別作品的基本圖書和論文部分，亦參酌收錄有關花鳥畫和人物畫之著作。

6　「參考文獻一覽（一般）」和「參考文獻一覽（個別）」的大致區分，及（一般）和（個別）兩個項目中的細項，由小川負責；至於針對符合那些項目的資料予以篩選收錄，則委請畑靖紀氏（九州國立博物館）完成其基本部分。此外，救仁郷秀明（東京國立博物館）、荏開津通彥（山口縣立美術館）、漆紅（青山學院大學）、竹浪遠（黑川古文化研究所）、塚本麿充（大和文華館）、石附啓子（寶仙學園短期大學）、玉川潤子（實踐女子大學）、鈴木忍（東京大學東洋文化研究所技術補佐員）、黃立芸（同研究所博士課程）、吳孟晉（同博士課程）、植松瑞希（同博士課程）等諸位，則對文獻的收集和格式的統一等給予極大協助。

參 考 文 獻 一 覽 （一般）

基本文獻

于安瀾《畫論叢刊（改訂版）》人民美術出版社，1960年。

于安瀾《畫史叢書》上海人民美術出版社，1963年。

于安瀾《畫品叢書》上海人民美術出版社，1982年。

鄧實、黃賓虹、嚴一萍《美術叢書（全六集本）》藝文印書館（台北），1975年。

盧輔聖《中國書畫全書》上海書畫出版社，1992–2000年。

盧輔聖《中國書畫文獻綜錄》上海書畫出版社，未刊。

盧輔聖《中國書畫文獻索引》上海書畫出版社，2005年。

北宋·佚名《善本叢書　景元大德本　宣和畫譜》國立故宮博物院（台北），1971年。

南宋·鄧椿、北宋·劉道醇《畫繼　五代名畫補遺（古逸叢書三編之十五）》影印本，中華書局，1985年。

南宋·鄧椿、元·莊肅《中國美術論著叢刊　畫繼·畫繼補遺》人民美術出版社，1963年。

南宋·宋伯仁《上海博物館藏　宋刻梅花喜神譜》影印本，文物出版社，1981年。

島田修二郎解題、校定（元·吳太素）《松斎梅譜》影印本，広島市立中央図書館，1988年。

《藝術賞鑑選珍》國立中央圖書館（台北）、漢華文化事業（台北），1970–1974年。

清·顧復《平生壯觀》影印本，上海人民美術出版社，1962年。

清·吳其貞《書畫記》影印本，上海人民美術出版社，1963年。

《秘殿珠林　石渠寶笈》影印本，國立故宮博物院（台北），1969、1971年。

清·梁章鉅《吉安室書錄：清代名人書畫家辭典》影印本，上海人民美術出版社，2003年。

岡村繁、谷口鉄雄譯（唐·張彥遠）〈歷代名画記〉《中国古典文学大系　54　文学藝術論集》平凡社，1974年。

長廣敏雄譯注（唐·張彥遠）《東洋文庫　305、311　歴代名画記上、下》平凡社，1977年。

谷口鉄雄編（唐·張彥遠）《校本歴代名画記》中央公論美術出版，1981年。

近藤秀美、何慶先編著（元·夏文彥）《圖繪寶鑑校勘與研究》江蘇古籍出版社，1997年。

八幡関太郎譯注（明·董其昌）《画禅室随筆》春陽堂書店，1938年。

福本雅一等譯（明·董其昌）《新訳画禅室随筆—中国絵画の世界》日貿出版社，1984年。

毛利和美（清·惲南田）《中国絵画の歴史と鑑賞　新編訳注甌香館画跋》二玄社，1985年。

陳傳席《六朝畫家史料》文物出版社，1990年。

陳高華《隋唐畫家史料》文物出版社，1987年。

陳高華《宋遼金畫家史料》文物出版社，1984年。

陳高華《元代畫家史料匯編》杭州出版社，2004年。

俞劍華、羅尗子、溫肇桐等編著《顧愷之研究資料》人民美術出版社，1962年。

李福順《蘇軾論書畫史料》上海人民美術出版社，1988年。

溫肇桐《黃公望史料》上海人民美術出版社，1963年。

宗典《柯九思史料》上海人民美術出版社，1963年。

穆益勤《明代院體浙派史料》上海人民美術出版社，1985年。

本文引用文獻一覧

景印文淵閣四庫全書本
清・馬齊、王原祁等《萬壽盛典》
　　　　1996年北京古籍出版社用康熙五十六年刊本影印本
清・王原祁《麓台題畫稿》　　　　畫論叢刊本
（108）清・邵松年《古緣萃錄》　　光緒三十年鴻文書局石印
（109）清・惲敬《大雲山房文稿》　　　　四部叢刊本
（110）マルセル・プルースト，井上究一郎譯《失われた時を求めて》
　　　　　　　　　　　　　　　　　ちくま文庫本
リチャード・エルマン，宮田恭子譯《ジェイムズ・ジョイス伝》　　　　1996年みすず書房刊本
（113）明・程正揆《青溪遺稿》
　　　　　　　　台南莊嚴文化事業・四庫全書存目叢書本
明・葛寅亮《金陵梵刹志》
　　　　　　　台北明文書局・中國佛寺史志彙刊本
清・陳開虞等《〔康熙〕江寧府志》
　　　康熙七年修嘉慶七年據乾隆五十四年重補刊本再補刊本
（114）清〈方外友宏仁論〉　　　　　　　　馬彬〈從
《新安東關濟陽江氏宗譜》看僧漸江〉《東南文化》所引本
（116）《神州大觀》續編第六集　　1929年上海神州國光社刊本
（119）清・法若眞編，法輝祖校定《黃山年略》
　　　　　　　　　北京圖書館藏珍本年譜叢刊本
清・法若眞《黃山詩留》　　　　　　　未見
（120）清・魚翼《海虞畫苑略》　　　　畫史叢書本
（121）清・楊宜崙《〔嘉慶〕高郵州志》
　　　江蘇古籍出版社、上海書店、巴蜀書社中國地方志集成本
清・張庚《國朝畫徵續錄》　　　　畫史叢書本
（123）清・乾隆皇帝御撰《清高宗御製詩文全集》　　　1976年
　　　國立故宮博物院（台北）用嘉慶五年內府刊本景印本
（124）《禮記》　　　　　　　　　1980年北京中華書局用
　　　1935年世界書局清・阮元校刻十三經注疏縮印本影印本
北宋・李昉等《太平廣記》　　1981年北京中華書局以明・
談愷刻本爲底本據明・沈氏野竹齋鈔本清・陳鱣校本等校
　　　　　　　　　　　　　　　　　新一版排印本
清《乾隆元年各作成做活計清檔【造辦處活計庫】》
　　　　　中國第一歷史檔案館・香港中文大學編
《清宮內務府造辦處檔案總匯（1–55冊）》
（人民出版社，2005年）所收原鈔本影印本

（125）清・上官周《晚笑堂畫傳》
　　　1984年北京市中國書店用乾隆十五年涉園陶氏刊本影印本
清・錢湄壽《潛堂詩集》　　　《揚州八家史料》所引本
唐・王維，小川環樹、都留春雄、入谷仙介選譯《王維詩集》
　　　　　　　　　　　　　　　　　岩波文庫本
（126）北宋・歐陽修《歐陽文忠公文集》　　　四部叢刊本
（127）清・金農《冬心先生集》　　　西冷五布衣遺箸本
南宋・劉克莊《後村先生大全集》　　　四部叢刊本
清・金農《冬心先生雜著》　　　西冷五布衣遺箸本
北宋・梅堯臣《宛陵先生集》　　　四部叢刊本
清・厲鶚《樊榭山房集》　　　　四部叢刊本
清・金農《冬心先生三體詩》　　西冷五布衣遺箸本
清・金農《冬心集拾遺》　　　西冷五布衣遺箸本
清・金農《冬心先生續集》　　西冷五布衣遺箸本
（128）清・蔣寶齡《墨林今話》　　　中國書畫全書本
（129）隋・闍那崛多譯《出生菩提心經》　大正新修大藏經本
清・錢杜《松壺畫憶》　　　　美術叢書本
清・錢杜《松壺畫贅》　　　　美術叢書本
（130）近代・吳世昌《韓域書画徵》
　　　　　　　　　1971年国書刊行会原刊本影印本
朝鮮王朝《朝鮮王朝実録》
　　　　　　　1971年国史編纂委員会影印縮刷標点本
（132）清・蘇仁山〈仿文衡山畫意自題〉
　　　　　　　簡又文《畫壇怪傑蘇仁山》所引本
明・李攀龍，前野直彬注解《唐詩選》　　岩波文庫本
（133）清・載熙《習苦齋畫絮》
　　　　　　　　光緒十九年齋谷惠年杭州廗署刊本
《134）清・繆荃孫《續碑傳集》
　　　　　　　台北文海出版社・近代中國史料叢刊本
（135）*Jackson Pollock: A Catalogue Raisonne of Paintings, Drawings, and Other Works*, New Haven and London: Yale University Press, 1978.
Time, New York: Time Inc., February 20, 1956.

（62） 明・朱存理《珊瑚木難》　　　　　藝術賞鑑選珍本
　　　　晉・葛洪，沢田瑞穗訳《神仙伝》
　　　　　　　　　　　平凡社・中国古典文学大系本
　　　　明・徐沁《明畫錄》　　　　　　　畫史叢書本
（63） 明・王履《醫經溯洄集》　　　　　叢書集成初編本
　　　　清・張廷玉等《明史》　北京中華書局・二十四史校點本
（64） 明・王紱《王舍人詩集》　　　　景印文淵閣四庫全書本
（65） 明・王直《抑菴文後集》　　　　景印文淵閣四庫全書本
　　　　明・韓昂《圖繪寶鑑續編》
　　　　　　　　　　畫史叢書本（《圖繪寶鑑》卷六合本）
　　　　明・顧復《平生壯觀》　　　　　藝術賞鑑選珍本
　　　　明・徐象梅《兩浙名賢錄》　北京圖書館・古籍珍本叢刊本
（67） 朝鮮王朝・申叔舟《保閑斎集》
　　　　　　　　　　景仁文化社・韓国文集叢刊本
（69） 朱保炯、謝沛霖《明清進士題名碑錄索引》
　　　　　　　　　　1980年上海古籍出版社排印本
（70） 明・張琦《白齋竹里文略》　　　　　　四明叢書本
　　　　明・王世貞《弇州山人四部稿》　明萬曆五年序世經堂刊本
　　　　明・倪岳《青谿漫稿》　　　　　武林往哲遺箸本
（71） 明・文嘉《鈐山堂書畫記》　　　　　　美術叢書本
（72） 清・唐熙春修，朱士黻等纂《〔光緒〕上虞縣志》
　　　　　　　　　　　　清光緒十六、十七年刊本
　　　　明・王鏊《震澤集》　　　　景印文淵閣四庫全書本
　　　　明・高濂《遵生八牋》　北京圖書館・古籍珍本叢刊本
（73） 清・李前泮修《〔光緒〕奉化縣志》　清光緒二十二年刊本
　　　　明・李開先《中麓畫品》　　　　　　美術叢書本
　　　　《明實錄》　　　　　1962-66年台北中央研究院用美國
　　　　　國會圖書館攝製國立北平圖書館藏紅格鈔本微捲景印本
（74） 清・吳永芳纂修《〔康熙〕嘉興府志》　清康熙六十年刊本
（76） 清・黃宗羲《明文海》　　　　　1987年北京中華書局用
　　　　　　　　　北京圖書館、浙江圖書館藏鈔本影印本
　　　　明・藍瑛、清・謝彬《圖繪寶鑑續纂》　畫史叢書本
（77） 清・胡崇倫修，馬章玉增修《〔康熙〕儀眞縣志》
　　　　　　　　　中國科學院圖書館・稀見中國地方志彙刊本
（78） 明・周暉《金陵瑣事》
　　　　　1955年文學古籍刊行社用謝氏趙氏藏明萬曆刊本影印本
（79） 明・程敏政《篁墩文集》　　　　景印文淵閣四庫全書本
　　　　明・文徵明《甫田集》
　　　　　　　　台北國立中央圖書館・明代藝術家集彙刊本
（80） 清・文含《文氏族譜續集》　　　　　　曲石叢書本
（81） 金谷治譯注《莊子》　　　　　　　　岩波文庫本
（82） 明・牛若麟修，王煥如纂《〔崇禎〕吳縣志》
　　　　　　　　上海書店・天一閣藏明代方志選刊續編本
　　　　明・王穉登《吳郡丹青志》　　　　　畫史叢書本
　　　　明・李詡《戒庵老人漫筆》
　　　　　　　　北京中華書局・元明史料筆記叢刊本
（83） 唐・李白《分類補註李太白詩》　　　　四部叢刊本
　　　　唐・白居易《白氏文集》　　　　　　四部叢刊本
（84） 明・陳淳《陳白陽集》
　　　　　　　　　　台灣學生書局・歷代畫家詩文集本
　　　　清・李榕蔭《華嶽志》　　　　　　　道光十一年
　　　華麓楊翼清白別墅刊本、光緒九年湘鄉楊昌濬補刊本
（85） 明・文震亨，陳植校注，楊超伯校訂《長物志校注》
　　　　　　　　　　1984年江蘇科學技術出版社排印本

（89） 明・詹景鳳《詹氏玄覽編》　　　　　藝術賞鑑選珍本
　　　　明・丁雲鵬《觀音三十二相》　1997年上海古籍出版社
　　　　　　　　　　《明代木刻觀音畫譜》所收用安徽省
　　　　　　　　　　博物館藏天啓二年跋刊本景印本
　　　　明・程大約《程氏墨苑》
　　　　　　　　上海古籍出版社・中國古代版畫叢刊二編本
（90） 清・劉紹攽《〔乾隆〕三原縣志》
　　　　　　　　　　台灣學生書局・新修方志叢刊本
（91） 清・朱彝尊《曝書亭集》　　　　　　　四部叢刊本
　　　　清・王士禛《池北偶談》
　　　　　　　　北京中華書局・清代史料筆記叢刊本
　　　　清・施閏章《矩齋雜記》　　　　　昭代叢書續編本
　　　　近代・鄧文如《骨董瑣記》　　　　　美術叢書本
（93） 清・汪大經等修《〔乾隆〕興化府莆田縣志》
　　　　　　　　　　台北成文出版社・中國方志叢書本
　　　　清・金鈜修《〔康熙〕福建通志》
　　　　　　　　　　北京圖書館・古籍珍本叢刊本
　　　　明・焦竑《澹園集》　　　北京中華書局・理學叢書本
（95） 《清實錄》　　　　　　　　　　1986年北京中華
　　　　書局用中國第一歷史檔案館原藏皇史宬大紅綾本等影印本
　　　　清・陳毅《〔乾隆〕攝山志》
　　　　　　　　　　台北明文書局・中國佛寺史志彙刊本
（96） 明・明賢《鶴林寺志》台北明文書局・中國佛寺史志彙刊本
　　　　元・俞希魯《至順鎮江志》
　　　　　　　　　中國地志研究會・宋元地方志叢書本
　　　　清・何紹章，馮壽鏡《〔光緒〕丹徒縣志》
　　　　江蘇古籍出版社、上海書店、巴蜀書社・中國地方志集成本
　　　　南宋・計有功，王仲鏞校箋《唐詩紀事校箋》
　　　　　　　　　　　　1989年巴蜀書社排印本
（97） 清・懷蔭布《〔乾隆〕泉州府志》
　　　　1964年台南賴金源用乾隆二十五年修同治九年重刊本景印本
（98） 清・張庚《國朝畫徵錄》　　　　　　　畫史叢書本
　　　　近代・李濬之《清畫家詩史　同補編》　　　1983年序
　　　　北京市中國書店用1930年、38年寧津李氏刊本影印本
（99） 明・徐弘祖，褚紹唐、吳應壽整理《徐霞客遊記》
　　　　　　　　　1987年上海古籍出版社增訂第二版排印本
（100）《周禮》　　　　　1980年北京中華書局用1935年世界書局
　　　　　　　　　清・阮元校刻十三經注疏縮印本影印本
　　　　唐・太宗御撰《晉書》　　北京中華書局・二十四史校點本
（101）清・錢謙益《列朝詩集小傳》
　　　　　　　　　　1983年上海古籍出版社新一版排印本
（103）清・黃鉞《畫友錄》　　　　　　　　　畫史叢書本
　　　　清・吳陳琰《曠園雜志》
　　　　　　　　　　台北新興書局・筆記小說大觀三編本
　　　　清・蕭雲從《太平山水圖畫冊》
　　　　　　　　上海古籍出版社・中國古代版畫叢刊二編本
　　　　清・王概等《芥子園畫傳》
　　　　1960年北京人民美術出版社用光緒二十二年刊本景印本
（104）清・惲壽平《南田畫跋》　　　　　　　畫論叢刊本
（106）清・宋湘〈康熙帝南巡圖卷第七卷粉本跋〉
　　　　武佩聖〈王翬客京師期間之交往與繪畫活動〉《清初四王
　　　　　　　　　　　　畫派研究論文集》所引本
　　　　近代・趙爾巽等《清史稿》　　　北京中華書局校點本
（107）清・孫岳頒、王原祁等《佩文齋書畫譜》

Ⅴ　本文引用文獻一覽（按出現先後之順序）

（前）　近代・梁啓超，小野和子譯注《清代学術概論》
　　　　　　　　　　　　　　　　　平凡社、東洋文庫本
　　　近代・吳趼人《二十年目睹之怪現狀》
　　　　　　　　江西人民出版社・中國近代小說大系本
　　　北宋・黃庭堅，南宋・任淵注《山谷內集詩注》
　　　　　　　　　　　　　　　　　武英殿聚珍版書本
（1）　元・黃公望《寫山水訣》　　　　畫論叢刊本
　　　後漢・許愼《說文解字》　　　　四部叢刊本
　　　北宋・黃庭堅《豫章黃先生文集》　四部叢刊本
　　　北宋・郭若虛《圖畫見聞誌》　　畫史叢書本
　　　北宋・張邦基《墨莊漫錄》　　　稗海全書本
（2）　北宋・沈括，胡道靜校證《夢溪筆談校證》
　　　　　　　　　　　1987年上海古籍出版社排印本
　　　北宋・米芾《畫史》　　　　　　畫品叢書本
　　　北宋・鄭文寶《江表志》　　　　學海類編本
（3）　南宋・鄧椿《畫繼》　　　　　　畫史叢書本
（4）　鎌倉・法清《仏日庵公物目録》
　　　　　　校刊美術史料續編刊行会・校刊美術史料續編本
　　　桃山・松屋久政等《松屋会記》　淡交社・茶道古典全集本
　　　元・夏文彥《圖繪寶鑑》　　　　畫史叢書本
（6）　南宋・費樞《釣磯立談》　　　　重較說郛本
　　　南宋・王明清《揮麈錄》
　　　　　　　　北京中華書局・宋代史料筆記叢刊本
　　　北宋・佚名《宣和畫譜》　　　　畫史叢刊本
（7）　北宋・劉道醇《五代名畫補遺》　畫品叢書本
　　　五代・荊浩《筆法記》　　　　　畫論叢刊本
　　　唐・朱景玄《唐朝名畫錄》　　　畫品叢書本
（10）　元・莊肅《畫繼補遺》
　　　　　　北京人民美術出版社・中國美術論著叢刊本
（11）　北宋・劉道醇《聖朝名畫評》　畫品叢書本
　　　北宋・郭熙《林泉高致》　　　中國書畫全書本
（12）　北宋・蘇耆《次續翰林志》
　　　　　　　知不足齋叢書本《翰苑群書》所收本
（14）　室町・能阿弥，佐藤豊三解題校定《室町殿行幸御飾記》
　　　　　1976年根津美術館・德川美術館刊《東山御物》所收本
　　　室町・能阿弥《御物御画目録》
　　　　　　校刊美術史料續編刊行会・校刊美術史料續編本
（15）　北宋・黃休復《益州名畫錄》　畫史叢書本
　　　田村実造、小林行雄《慶陵　東モンゴリアにおける遼代
　　　帝王陵とその壁画に関する考古学的調査報告》（京都大学
　　　文学部，1952、53年）
（17）　北宋・蘇軾《東坡全集》　　　景印文淵閣四庫全書本
（18）　清・徐松輯《宋會要輯稿》
　　　　　　　1936年國立北平圖書館用館藏原稿本景印本
（19）　北宋・蘇軾，小川環樹、山本和義選譯《蘇東坡詩選》
　　　　　　　　　　　　　　　　　岩波文庫本
　　　金・元好問《遺山先生文集》　四部叢刊本
　　　金・王寂，羅繼祖、張博泉注釋《鴨江行部志注釋》

　　　　　　　　　　　1984年黑龍江人民出版社排印本
（21）　元・湯垕《畫鑑》　　　　　　畫品叢書本
　　　北宋・黃庭堅，南宋・史容注《山谷外集詩注》
　　　　　　　　　　　　　　　　　四部叢刊續編本
（22）　唐・裴孝源《貞觀公私畫史》　畫品叢書本
　　　南宋・孟元老，入矢義高、梅原郁譯注《東京夢華錄》
　　　　　　　　　　　　　1983年岩波書店刊本
（23）　目加田誠《洛神の賦》　　　講談社学術文庫本
　　　《秘殿珠林　石渠寶笈》
　　　　　1969、71年台北國立故宮博物院用清內府原鈔本景印本
（24）　劉宋・劉義慶，森三樹三郎譯《世說新語》
　　　　　　　　　　　　平凡社・中国古典文学大系本
　　　唐・張彥遠《歷代名畫記》　　畫史叢書本
　　　梁・蕭統《文選》　上海古籍出版社・中國古典文學叢書本
（31）　前漢・司馬遷，小川環樹、今鷹眞、福島吉彥譯《史記列
　　　傳》　　　　　　　　　　　　岩波文庫本
　　　竹內照夫譯《春秋左氏伝》　平凡社・中国古典文学大系本
（32）　梁・沈約《宋書》　　　北京中華書局・二十四史校點本
（35）　清・厲鶚《南宋院畫錄》　　畫史叢書本
（43）　元・張雨《靜居集》　　　　四部叢刊三編本
　　　元・虞集《道園學古錄》　　四部叢刊本
　　　元・陶宗儀《輟耕錄》　　　四部叢刊三編本
（44）　明・宋濂《元史》　　　北京中華書局・二十四史校點本
　　　明・朱謀垔《畫史會要》　　中國書畫全書本
　　　元・陶宗儀《書史會要》　　中國書畫全書本
（45）　元・王逢《梧溪集》　　　北京圖書館・古籍珍本叢刊本
（47）　元・楊翮《佩玉齋類稿》　　景印文淵閣四庫全書本
　　　明・董斯張《吳興備志》　　景印文淵閣四庫全書本
（48）　元・楊維楨《東維子文集》　四部叢刊本
（49）　室町・相阿弥《君台観左右帳記》
　　　矢野環《君台観左右帳記の総合研究》
　　　1999年勉誠出版刊本所収大谷大学図書館蔵大永四年定写
　　　　　　　　　　　　　本天文五年転写本影印本
　　　元・傅若金《傅與礪詩文集》　景印文淵閣四庫全書本
　　　元・劉仁本《羽庭集》　　　景印文淵閣四庫全書本
（51）　清・惲壽平《甌香館集》　　叢書集成初編本
　　　元・鍾嗣成，王鋼校訂《校訂錄鬼簿三種》
　　　　　　　　　　　1991年中州古籍出版社排印本
　　　明・陳繼儒《妮古錄》　　　叢書集成初編本
（52）　清・方薰《山靜居畫論》　　畫論叢刊本
（53）　明・顧元慶《雲林遺事》　　續說郛本
（54）　北宋・張君房《雲笈七籤》　四部叢刊（重印）本
　　　清・嘉慶皇帝御定《全唐文》　清嘉慶二十三年序內府刊本
　　　東晉・陶淵明，松枝茂夫、和田武司譯注《陶淵明全集》
　　　　　　　　　　　　　　　　　岩波文庫本
（55）　明・姜紹書《無聲詩史》　　畫史叢書本
（57）　明・吳承恩，太田辰夫、鳥居久靖譯《西遊記》
　　　　　　　　　　　　平凡社・中国古典文学大系本

本文使用插圖一覽

IV 本文使用插圖一覽（按出現先後之順序）

凡 例

1　本一覽中，針對在本文中作爲插圖使用，然因篇幅關係而僅能顯示畫家名和作品名的中國繪畫作品等，完整列出其時代、畫家名、作品名、收藏者名。唯於圖版上應當標明之形式、材質、尺寸等，全部予以省略。

2　開頭標註（傳）的插圖，意謂其乃是經後世畫家或鑑藏家等鑑定爲出自該畫家之手的傳稱作品。抑或表示其雖經鑑定爲眞蹟，然筆者自身卻持不同看法，而認爲其顯然應爲摹本。此

外，初次公開時僅見時代、作品名、收藏者名，而欠缺畫家名的作品，即爲作者不詳之作。若列爲彩色圖版的作品，其局部被特別當作插圖使用，則不在此限，僅取作品名。

3　本一覽由小川選定基礎作品，鈴木忍（東京大學東洋文化研究所技術補佐員）、黃立芸（同研究所博士課程）二位負責搜集圖版，野久保雅嗣氏（同研究所技術專門職員）進行複製。

插圖1–1　（傳）北宋　郭熙　關山春雪圖　　　　　台北　國立故宮博物院

插圖1–2　（傳）北宋　郭熙　窠石平遠圖　　北京　故宮博物院

插圖1–3　（傳）北宋　郭熙　幽谷圖　　　　　上海博物館

插圖1–4　（傳）北宋　郭熙　溪山秋霽圖卷（局部）　　　　　弗利爾美術館

插圖1–5　（傳）北宋　郭熙　樹色平遠圖卷　　大都會美術館

插圖2–1　（傳）五代　董源　瀟湘圖卷　　北京　故宮博物院

插圖2–2　（傳）五代　董源　夏山圖卷（局部）　　上海博物館

插圖2–3　（傳）五代　董源　夏景山口待渡圖卷（局部）　　　　　遼寧省博物館

插圖2–4　（傳）五代　董源　龍宿郊民圖　　　　　台北　國立故宮博物院

插圖3–1　南宋　米友仁　遠岫晴雲圖　　大阪市立美術館

插圖3–2　南宋　米友仁　瀟湘奇觀圖卷（局部）　　　　　北京　故宮博物院

插圖3–3　南宋　米友仁　瀟湘白雲圖卷（局部）　　上海博物館

插圖3–4　南宋　米友仁　雲山圖卷（左右對調）

插圖3–5　雲山圖卷（構圖圖解）

插圖4–1　南宋　牧谿　觀音猿鶴圖　　　　　大德寺

插圖4–2　南宋　牧谿　羅漢圖　　　　　靜嘉堂文庫美術館

插圖4–3　南宋　牧谿　芙蓉圖　　　　　大德寺

插圖4–4　（傳）南宋　牧谿　寫生卷（局部）　　　　　台北　國立故宮博物院

插圖4–5　南宋　牧谿　瀟湘八景圖卷　復原圖（全作品）

插圖5–1　南宋　玉澗　洞庭秋月圖　　　　　文化廳
　　　　　南宋　玉澗　遠浦歸帆圖　　　　　德川美術館

插圖5–2　室町　雪村　瀟湘八景圖卷（局部）　　正木美術館

插圖5–3　（傳）室町　狩野元信　妙心寺靈雲院方丈書院之間
月夜山水圖襖繪（局部）

插圖6–1　北宋　小寒林圖　　　　台北　國立故宮博物院

插圖6–2　喬松平遠圖（局部）

插圖6–3　（傳）北宋　李成　茂林遠岫圖卷　　遼寧省博物館

插圖6–4　喬松平遠圖（局部）

插圖7–1　富平縣唐墓墓室西壁　山水圖屏風樣壁畫

插圖7–2　（傳）唐末五代初　荊浩　雪景山水圖　　納爾遜美術館

插圖8–1　葉茂臺遼墓出土花鳥圖（竹雀雙兔圖）　　遼寧省博物館

插圖8–2　葉茂臺遼墓石棺收納小堂

插圖9–1　（傳）五代　關仝　關山行旅圖　　　　　台北　國立故宮博物院

插圖10–1　北宋末南宋初　胡舜臣　送郝玄明使秦圖卷　　　　　大阪市立美術館

插圖10–2　（傳）北宋末南宋初　楊士賢　前赤壁賦圖卷　　　　　波士頓美術館

插圖10–3　岷山晴雪圖（局部）

插圖11–1　（傳）北宋　范寬　臨流獨坐圖　　　　　台北　國立故宮博物院

插圖12–1　（傳）北宋　巨然　層巖叢樹圖　　　　　台北　國立故宮博物院

插圖13–1　（傳）北宋　燕文貴　溪山樓觀圖　　　　　台北　國立故宮博物院

插圖14–1　（傳）南宋　李唐　晉文公復國圖卷（局部）　　　　　大都會美術館

插圖14–2　南宋　地官圖（三官圖其中一幅）　　波士頓美術館

插圖15–1　遼慶陵東陵中室四方四季山水圖壁畫

插圖15–2　平安　平等院鳳凰堂中堂四方四季九品來迎圖壁扉畫

插圖15–3　遼慶陵東陵前室功臣圖壁畫（局部）

插圖15–4　遼慶陵東陵墓門門衛圖壁畫　京都大學文學部博物館

插圖16–1　（傳）北宋　趙令穰　湖莊清夏圖卷　波士頓美術館

插圖17–1　煙江疊嶂圖卷（局部）

插圖18–1　山水圖（局部）

插圖19–1　金　王庭筠　幽竹枯槎圖卷　　　　　藤井有鄰館

插圖19–2　金　趙秉文　赤壁圖卷題詞

插圖19–3　南宋　李唐　萬壑松風圖　台北　國立故宮博物院

插圖20–1　北宋　王希孟　千里江山圖卷（局部）　　　　　北京　故宮博物院

插圖20–2　北宋　徽宗　瑞鶴圖卷　　　　　遼寧省博物館

插圖21–1　（傳）北宋　許道寧　秋山蕭寺圖卷　　藤井有鄰館

插圖22–1　明　趙浙　清明上河圖卷（局部）　　林原美術館

插圖22–2　清　徐揚　盛世滋生（姑蘇繁華）圖卷（局部）　　　　　遼寧省博物館

插圖22–3　清　姑蘇萬年橋圖　　神戶市立博物館

插圖22–4　清　高蔭章　瑞雪豐年圖　　天津博物館

插圖23–1　喬仲常　後赤壁賦圖卷（局部）

插圖23–2　喬仲常　後赤壁賦圖卷（局部）

插圖23–3　（傳）北宋　李公麟　群仙高會圖卷（局部）　　　　　弗利爾美術館

插圖23–4　南宋　李嵩　赤壁圖團扇　　納爾遜美術館

插圖24–1　（傳）東晉　顧愷之　女史箴圖卷（局部）　　大英博物館

插圖24–2　（傳）東晉　顧愷之　列女圖卷（局部）　　　　　北京　故宮博物院

插圖24–3　敦煌莫高窟北涼第二七五窟四門出遊圖（局部）

插圖24–4　敦煌莫高窟北魏第二五七窟九色鹿本生圖（局部）

插圖25–1　遊春圖卷（局部）

款　　　識：「乾隆元年（1736）十月在宣武門外㝢樓中畫　金
農」、「金印金吉」（白文方印）、「生于丁卯」
（朱文方印）（第四幅左下）。
參考文獻：《中国美術　1》1973年。
（黃）

128　張崟　仿古山水圖冊（訪友圖、秋圃圖）　東京　松岡美術
館
款　　　識：「道光乙酉（五年・1825）冬　張崟仿古十二
頁」、「夕庵」（白文方印）（第十二圖：雪景山
水圖）（右中）。
參考文獻：《館蔵　明清絵画》2007年。
（小川）

129　錢杜　燕園十六景圖冊（過雲橋圖、夢青蓮花盦圖）　京都
私人收藏
款　　　識：「過雲橋」、「叔美」（朱文方印）（第三圖：過
雲橋圖）（左中上）。「夢青蓮花盦」、「松壺小
隱」（朱文方印）（第十圖：夢青蓮花盦圖）（右
上）。「天際歸舟。　伯生先生，於虞山之麓舊
築燕園。今年春夏間，葺而新之，屬余爲圖，
其最幽勝處，凡十六幀。海虞，余所舊遊，獨
未至斯地。一丘一壑，皆想象爲之，後之覽是
圖者，不必以形似求之也。　道光己丑（九年・
1829）十月望後　錢杜題記」、「叔美」（白文方
印）、「松壺小隱」（朱文方印）（第十六圖：天
際歸舟圖）（中上）。
（黃）

130　鄭敾　金剛全圖　首爾　三星美術館Leeum
款　　　識：「萬二千峯皆骨山　何人用意寫眞顏　衆香浮動
扶桑外　積氣雄蟠世界間　幾朵芙蓉□素□
半林松柏隱玄關　縱令腳踏須今過　爭似枕邊
看不慳」、「甲寅（英祖十年・1734）冬題」（右
上）。
「金剛全圖　謙齋」、「謙齋」（白文方印）（左
上）。
（小川）

131　浦上玉堂　東雲篩雪圖　神奈川　川端康成記念會
款　　　識：「醉鄉」（白文長方印）、「東雲篩雪　玉堂琴士

醉作」、「琴王」（朱文長方印）、「白髥琴士」
（白文方印）（左上）。
參考文獻：吉沢忠《水墨美術大系　第十三卷　玉堂・木
米》講談社，1975年。
（阿部）

132　蘇仁山　賈島詩意山水圖　京都國立博物館　須磨收藏
款　　　識：「〔松下問〕〔童〕子，言師采藥去，只在此山中，
〔雲深〕〔不〕知處。　時道光二十年（1840）歲
次庚子季夏上浣五日　臨於汾江書屋　仁山」、
「祝融仁山」（白文方印）（左上）。
鑑藏印記：（右下）1「須磨」（朱文長方印）。（左下）2「古
岡李氏儉堂珍藏」（朱文長方印）。
1　前收藏者・須磨彌吉郎（1892–1970）印。
2　不詳
（小川）

133　任熊　十萬圖冊（萬壑爭流圖、萬林秋色圖）　故宮博物院
（北京）
款　　　識：「萬壑爭流」、「任熊印信」（白文方印）（萬壑
爭流圖）（左中）。「萬林秋色」、「任熊印信」
（白文方印）（萬林秋色圖）（右上）。
（小川）

134　戴熙　春景山水圖（八幅）　鳳凰城美術館
款　　　識：「戴」（朱文圓印）、「筆墨在境象之外，氣韻又
在筆墨之外，然則境象筆墨之外。當別有畫在
深於六法者，自能爲我參之。己酉（道光二十九
年・1849）冬十月寫爲湘山五兄方家雅屬。　醇
士弟戴熙」、「戴熙」（白文方印）、「醇士」（朱
文方印）（第八幅左上）。
（小川）

135　波洛克　*One: Number31, 1950*　紐約　現代藝術博物館
款　　　識：無。"Top/No 31 1950/Jackson Pollock"（畫布背面
右上：書寫者不詳）。
參考文獻：Francis Valentine O'Connor and Eugene Victor Thaw,
*Jackson Pollock: A Catalogue Raisonne of Paintings,
Drawings, and Other Works*, 1978.
（小川）

尾下）。

參考文獻：Ho, *Eight Dynasties*, 1980.

（黃）

116　戴本孝　文殊院圖　伯明罕　思華收藏

款　　識：「文殊院」、「蛻陋」（朱文長方印）、「懸崖前
　　　　　有石上趺跏之跡，群峰列侍，松籟流音。密雲
　　　　　老人〔汪沐日〕署曰：『到者方知』。可謂深得
　　　　　其義矣。絕巘上有月窟，中現光影，儼若山河
　　　　　枝也。不覩此，不知果有仙凡之隔。　鷹阿」、
　　　　　「鷹阿山樵」（白文長方印）、「本孝」（朱文方印）
　　　　　（右上）。

鑑藏印記：（右下）1「三羊齋藏金石書畫」（朱文長方印）、
　　　　　2「曾藏荊門□氏處」（白文方印）。
　　　　　（左下）3「印文不明」印（白文方印）、4「印文
　　　　　不明」印（朱文長方印）。
　　　　　1、2　不詳

（小川）

117　梅清　九龍潭圖　克里夫蘭美術館

款　　識：「太古蟄龍醒，鼉叢霹靂開，五溪雲不去，三
　　　　　峽雪飛來。　瞿山清」、「梅」「清」（朱文連方
　　　　　印）、「淵公」（朱文橢圓印）（左上）。

鑑藏印記：（右下）1「醇士鑑藏」（朱文長方印）。
　　　　　（左下）2「梓溪劉氏家藏金石書畫印」（朱文長
　　　　　方印）。
　　　　　1　清・戴熙（1801–1860）印
　　　　　2　不詳

參考文獻：Ho, *Eight Dynasties*, 1980.

（黃）

118　龔賢　千巖萬壑圖　蘇黎世　里特堡博物館

款　　識：「野遺生龔賢作」、「龔賢印」（白文方印）（右
　　　　　下）。

鑑藏印記：（左下）1「屈儒芝珍藏印」（朱文方印）。
　　　　　1　不詳

（早川）

119　法若眞　山水圖　斯德哥爾摩　遠東古物博物館

款　　識：「法若眞印」（白文方印）、「黃石」（白文方印）
　　　　　（右下）。

（小川）

120　黃鼎　群峰雪霽圖　國立故宮博物院（台北）

款　　識：「群峰雪霽　雍正己酉（七年・1729）秋七月寫淨
　　　　　垢老人黃鼎」、「黃鼎之印」（白文方印）、「尊
　　　　　古父」（白文方印）（左上）、「一生好入名山
　　　　　游」（白文方印）、「歲寒松柏」（白文方印）（右
　　　　　下）、「青山意不盡」（白文方印）（左下）。

題　　跋：乾隆己丑（三十四年・1769）御題、御璽

鑑藏印記：乾隆、嘉慶、宣統諸璽

參考文獻：《故宮書畫圖錄（十一）》11、12頁。

（鈴木）

121　袁江、王雲　樓閣山水圖屛風　京都國立博物館

款　　識：「綠野堂　康熙庚子（五十九年・1720）壯月邗
　　　　　上袁江畫」、「邗上袁江」（白文方印）、「字文
　　　　　濤」（朱文方印）（袁江綠野堂圖屛風第八扇左
　　　　　上）。
　　　　　「康熙庚子冬月製　竹里　王雲」、「王雲之印」
　　　　　（朱文方印）、「清癡老人」（白文方印）（王雲樓
　　　　　閣山水圖屛風第八扇左上）。

（小川）

122　郎世寧　百駿圖卷　國立故宮博物院（台北）

款　　識：「雍正六年（1728）歲次戊申仲春　臣郎世寧恭
　　　　　畫」、「臣世寧」（白文方印）、「恭畫」（朱文方
　　　　　印）（卷尾下）。

鑑藏印記：乾隆、嘉慶、宣統諸璽

（小川）

123　錢維城　棲霞全圖　國立故宮博物院（台北）

款　　識：「棲霞全圖　臣錢維城恭畫」、「臣錢維城」（白
　　　　　文方印）、「染翰」（朱文方印）（左下）。

題　　跋：乾隆庚辰（二十五年・1760）御題、御璽

鑑藏印記：乾隆、嘉慶、宣統諸璽

參考文獻：《故宮書畫圖錄（十二）》167、168頁。

（鈴木）

124　月令圖（十二月）國立故宮博物院（台北）

鑑藏印記：（中上）「乾隆御覽之寶」（朱文方印）。

參考文獻：《故宮書畫圖錄（十四）》275–298頁。

（鈴木）

125　黃愼　山水墨妙圖冊（第一圖、第十二圖）　京都　泉屋博
　　古館

款　　識：「夜雨寒潮憶敝廬，人生只含老樵漁，五湖收拾
　　　　　看花眼，歸去青山好著書。　瘦瓢」、「恭壽」
　　　　　（白文方印）、「愼」（白文方印）（第一圖右上）。
　　　　　「乾隆三年（1738）四月。黃愼寫」、「恭壽」（白
　　　　　文方印）、「愼」（白文方印）（第十二圖右上）。

鑑藏印記：（第十二圖）（左下）1「無爲庵主人眞賞」（朱文
　　　　　方印）。
　　　　　1　前收藏者・住友寬一（1896–1956）印

參考文獻：《泉屋博古　中國繪畫》1996年。

（小川）

126　華喦　秋聲賦意圖　大阪市立美術館

款　　識：「離垢」（朱文長方印）、北宋・歐陽修〈秋聲賦〉
　　　　　（略）、「乙未（乾隆二十年・1755）冬十月　新
　　　　　羅山人寫　時年七十有四」、「華喦」（白文方
　　　　　印）、「秋岳」（白文方印）（右上）。「山水文章」
　　　　　（朱文長方印）（左下）。

參考文獻：《大阪市立美術館藏中國繪畫》1975年。

（早川）

127　金農　墨梅圖（四幅）　紐澤西　翁萬戈收藏

辛酉（康熙二十年・1681）七月　吳歷」、「桃
溪居士」（朱文長方印）（卷尾）（上左）。

鑑藏印記：（卷首）（上）1「虛齋至精之品」（朱文長方印）、
2「上海市文物管理委員會藏記」（朱文長方印）、
（下）3「□□主人心賞」（朱文方印）。
（卷尾）（下）4「楨義」（朱文方印）、5「虛齋審
定」（朱文方印）。
1、5　近代・龐元濟（1864–1949）印
2　現代・上海市文物管理委員會印
3　不詳
4　清・程楨義印

參考文獻：近代・龐元濟《虛齋名畫錄》（藝術賞鑑選珍三輯
本）卷五。
（阿部）

109　惲壽平　花隖夕陽圖卷　京都國立博物館
款　　識：「曩於半園唐先生〔宇昭〕家，得觀惠崇《花隖
夕陽圖長卷》。明媚秀逸，生趣逼人，耿耿橫於
胸中者數載。今澹菴先生〔莊冏生〕索畫，遂擬
一角請教。　辛亥（康熙十年・1671）秋月　毘
陵惲壽平」、「正叔」（朱文方印）（卷尾上）。
鑑藏印記：（卷尾下）1「德大審定」（朱文方印）、2「吳郡
貝墉審定之印」（朱文長方印）。
1　不詳
2　清・貝墉印
參考文獻：《上野有竹斎蒐集中国書画図録》1966年。
（小川）

110　維梅爾　台夫特一景　海牙　莫瑞泰斯皇家美術館
款　　識：IVM 花押（姓名首字母組合成的圖案）（左下港
口處）。
參考文獻：Arthur K. Wheelock, Jr. ed., Johannnes Vermeer, 1995.
（小川）

111　八大山人　安晚帖（山水圖）　京都　泉屋博古館
款　　識：「嚮者約南登，託復宗公子〔宗炳〕，荊巫水一
斛，已涉圖畫裡。　八大山人畫并題」、「八大
山人」（朱文長方印）（右上）。
「安晚　少文〔宗炳〕凡所遊履，圖之于室。此
志也。甲戌（三十三年・1694）夏至　退翁先生
屬書　八大山人」、「黃竹園」（白文方印）、「八
大山人」（白文方印）（第一頁・題記）。
鑑藏印記：（第一頁・題記）（右上）1「錢唐」（朱文圓印）、
（右下）2「袁氏春圃珍藏」（朱文方印）、3「行
素居易主人」（白文重郭方印）。
（第二二頁・自跋）（右下）4「武林袁氏春圃珍
藏印」（白文方印）、（左下）5「沂門寶祕」（朱
文方印）。
1–5　清・袁景昭印
參考文獻：《泉屋博古　中国絵画》1996年。
（小川）

112　石濤　黃山八勝圖冊（鳴絃泉、虎頭岩圖）　京都　泉屋博

古館
款　　識：「丹井不知處，藥竈尙生煙，何年來石虎，臥聽
鳴絃泉。　尋藥爐丹井，復看鳴絃泉，傍有山
君邑。　石濤元濟苦瓜和尚」、「原濟」「石濤」
（白、朱文連印）（左上）。
鑑藏印記：（左下）1「盧江世家」（白文方印）。
1　不詳
參考文獻：《泉屋博古　中国絵画》1996年。
（早川）

113　石谿　報恩寺圖　京都　泉屋博古館
款　　識：「好夢」（朱文橢圓印）、「石禿曰：『佛不是閒
漢。乃至菩薩、聖帝、明王、老莊、孔子，亦
不是閒漢。世間只因閒漢太多，以至家不治、國
不治，叢林不治』。易曰：『天行健。君子以自
強不息』〔乾卦象傳〕。蓋因是箇有用底東西，
把來齷齷齪齪，自送滅了，豈不自暴棄哉。甲
午（順治十一年・1654）乙未（1655）間，余初
過長干〔報恩寺〕，即與宗主未公握手。公與
余年相若，後余住藏社校刻大藏，今屈指不覺
十年。而十年中事，經過幾百回，公安然處
之，不動聲色，而又所謂布施齋僧保國祐民之
佛子，未嘗少衰。昔公居祖師殿，見倒蹋，何
忍自寢安居。只此不忍安居一念，廓而充之，
便是安天下人之居，便是安叢林廣衆之居。必
不肯將此件東西，自私自利而已。故住報恩，
報恩亦頹而復振，歸天界見祖殿而興，思公之
見好事如攫寶然。吾幸值青溪大檀越端伯居士
〔程正揆〕，拔劍相助，使諸祖鼻孔煥然一新。
多十月，余因就榻長干，師出此佳紙索畫報恩
圖，意以壽居士爲領袖善果云。　癸卯（康熙二
年・1663）佛成道日　石禿殘者合爪」、「電住
道人」（朱文方印）、「石谿」（白文方印）（上
牛）。
鑑藏印記：（左下）1「方可之鑒藏書畫印」（白文長方印）。
1　不詳
參考文獻：《泉屋博古　中国絵画》1996年。
（小川）

114　漸江　江山無盡圖卷　京都　泉屋博古館
款　　識：「幾年未遂居山策，衲笠還如水上萍，獨是豐
谿可瞻戀，呵冰貌影墨零星。　辛丑（順治十八
年・1661）十一月寫并題　似蓮士先生正　弘
仁」、「漸江」（白文方印）（卷尾）（中）。
鑑藏印記：（卷尾）（下）1「千卷樓主人藏過」（白文方印）、
2「鹿洞硯齋珍藏」（朱文方印）。
1、2　不詳
參考文獻：《泉屋博古　中国絵画》1996年。
（早川）

115　查士標　桃源圖卷　堪薩斯市　納爾遜美術館
款　　識：「士標私印」（白文方印）、「查二瞻」（朱文方印）
（卷首下）。「嬾是眞」（朱文方印）（左端缺）（卷

矣。予之擇魚仲者宣磔磔耶」、「子忠之印」（白
文方印）（左上）。
（小川）

102　俵屋宗達　松島圖屏風　華盛頓特區　弗利爾美術館
　　　款　　　識：「法橋宗達」、「對青」（朱文圓印）（右隻第一
　　　　　　　　　扇右下）。
　　　　　　　　　「對青」（朱文圓印）（左隻第六扇左下）。
　　　　　　　　　（小川）

103　蕭雲從　山水清音圖卷（局部）　克里夫蘭美術館
　　　款　　　識：「種松發秀色，具見高人心，鑿石築茆屋，長
　　　　　　　　　年覆綠蔭，白雲無意出。舒卷趁間空林，萬籟
　　　　　　　　　時一寂，微風墮清音，此情莫可疑，此景誰能
　　　　　　　　　論，只向千峰裏，共彈五弦琴，桃花依綠水，
　　　　　　　　　不覺又春深。　甲辰（康熙三年·1664）花朝題
　　　　　　　　　于青蓮閣　鍾山老人蕭雲從」、「鍾山老人」（朱
　　　　　　　　　文長方印）（卷尾中）。
　　　題　　　跋：（前隔水）「余亦於癸未（民國三十二年·1943）
　　　　　　　　　元月得之。亦適在六十後，書以志章。　三十
　　　　　　　　　二年二月　汪兆銘」、「精衛」（朱文方印）。
　　　　　　　　　近代·汪兆銘（1883–1944）題
　　　鑑藏印記：（前隔水）（下）1「芝盟審定」（朱文方印）、2「雙
　　　　　　　　　照樓印」（朱文方印）、3「張允中六十後審定眞
　　　　　　　　　蹟」（朱文方印）。
　　　　　　　　　（本幅）（卷首）（上）4「玲瓏」（朱文圓印）、
　　　　　　　　　（中）5「印文不明」（朱文方印）、（下）6「長平
　　　　　　　　　祁氏之鏐叔和父金石書畫記」（朱文方印）。
　　　　　　　　　（卷尾）（下）7「山陰張允中補蘿盦陰」（朱文方
　　　　　　　　　印）、8「江恂私印」（白文方印）、9「蔗畦」（朱
　　　　　　　　　文方印）、10「于九」（朱文方印）、11「廣陵江
　　　　　　　　　恂鑑藏印」（朱文方印）。
　　　　　　　　　（前隔水）（下）12「山陰俞氏芝盟珍藏印」（朱
　　　　　　　　　文方印）、13「張」（白文重郭方印）、14「致和
　　　　　　　　　審定」（朱文方印）。
　　　　　　　　　1、12　時代不詳·俞芝盟印
　　　　　　　　　2　不詳
　　　　　　　　　3、7　現代·張允中印
　　　　　　　　　4　清·馬曰璐（1701–1761）印
　　　　　　　　　6　清·祁之鏐印
　　　　　　　　　8–11　清·江恂印
　　　　　　　　　13、14　不詳
　　　參考文獻：Ho, *Eight Dynasties*, 1980.
　　　　　　　　　（小川）

104　王時敏　倣黃公望山水圖　國立故宮博物院（台北）
　　　款　　　識：「眞寄」（朱文橢圓印）、「大中丞覲翁先生，
　　　　　　　　　偉略弘猷，爲世龜柱，越江瀍澤，流溢鄰疆、
　　　　　　　　　敏翮九里餘潤，傾嚮日殷，且衰門之與高平，
　　　　　　　　　世有姻誼，顧草野枯賤，不敢以荮末，攀援雲
　　　　　　　　　霄，惟繪事性所夙耽，久因衰眊廢閣，茲勉作
　　　　　　　　　小圖。奉供几席，雖目昏腕弱，醜拙茲彰，猶
　　　　　　　　　冀筆墨之微，迎邀大方法鑒，庶蓍蕕小草，得

沐慶霄渥采，生色更無量耳。　康熙庚戌（九
年·1670）暮春　婁東王時敏識　時年七十有
九」、「王時敏印」（白文方印）、「西廬老人」
（朱文方印）（右上）。
　　　鑑藏印記：乾隆、嘉慶、宣統諸璽
　　　參考文獻：《故宮書畫圖錄（十）》21、22頁。
　　　　　　　　　（鈴木）

105　王鑑　倣黃公望煙浮遠岫圖　國立故宮博物院（台北）
　　　款　　　識：「乙卯（康熙十四年·1675）夏日　倣子久煙浮
　　　　　　　　　遠岫　王鑑」、「王鑑之印」（白文方印）、「圓
　　　　　　　　　照」（朱文方印）。
　　　鑑藏印記：嘉慶、宣統諸璽
　　　參考文獻：《故宮書畫圖錄（十）》81、82頁。
　　　　　　　　　（鈴木）

106　王翬　溪山紅樹圖　國立故宮博物院（台北）
　　　款　　　識：「王翬之印」（白文方印）、「石谷」（朱文方印）
　　　　　　　　　（右下）。「有何不可」（朱文方印）（左下）。
　　　題　　　跋：「眞寄」（朱文橢圓印）、「石谷此圖，雖倣山樵，
　　　　　　　　　而用筆措思，全以石丞爲宗，故風骨高奇，迥
　　　　　　　　　出山樵規格之外，春晚過婁，攜以見眎，余初
　　　　　　　　　欲留之，知其意願自珍，不忍遽奪，每爲悵
　　　　　　　　　恨，然余時方苦嗽，得此飽玩累日，霍然失病
　　　　　　　　　所在，始知昔人檄愈頭風，良不虛也，庚戌
　　　　　　　　　（康熙九年·1670）穀雨後一日，西廬老人王時
　　　　　　　　　敏題」、「煙客」（朱文方印）、「王時敏印」（白
　　　　　　　　　文方印）。
　　　　　　　　　清·王時敏題
　　　鑑藏印記：乾隆、嘉慶、宣統諸璽
　　　參考文獻：《故宮書畫圖錄（十）》177、178頁。
　　　　　　　　　（鈴木）

107　王原祁　華山秋色圖　國立故宮博物院（台北）
　　　款　　　識：「古期齋」（朱文長方印）、「余癸酉歲（康熙三
　　　　　　　　　十二年·1693）遊華山，歷娑蘿、青柯二坪，至
　　　　　　　　　回心石，日暮而返，作詩六章，以紀其勝。此
　　　　　　　　　圖就余所登陟者，寫其大概，南峰西峰目力所
　　　　　　　　　及也。惜少濟勝之具，攀躋無緣，閣筆悵然。
　　　　　　　　　麓臺祁識」、「王原祁印」（白文方印）、「麓
　　　　　　　　　臺」（朱文方印）（右上）、「石師道人」（白文
　　　　　　　　　方印）（右下）。
　　　鑑藏印記：乾隆、嘉慶、宣統諸璽
　　　參考文獻：《故宮書畫圖錄（十）》259、260頁。
　　　　　　　　　（鈴木）

108　吳歷　白傅湓江圖卷　上海博物館
　　　款　　　識：「白傅湓江圖」（卷首）（上）、「逐臣送客本多傷，
　　　　　　　　　不待琵琶已斷腸，堪歎青衫幾許淚，令人寫得
　　　　　　　　　筆淒涼。梅雨初晴寫此　并題　吳歷」、「桃溪
　　　　　　　　　居士」（朱文長方印）、「吳歷」（朱文方印）、
　　　　　　　　　「漁山」（朱文方印）（卷尾）（上右）、「偶檢□
　　　　　　　　　笥得此圖，以寄青嶼老先生，稍慰雲樹之思。

各作品款識、題跋、鑑藏印記一覧

參考文献：《大阪市立美術館蔵中国絵画》1975年。
　　　　　（早川）

97　王建章　雲嶺水聲圖　大阪市立美術館
款　　識：「橫雲嶺外千里樹，流水聲中三五家。　王建
　　　　　章」、「王建章印」（白文方印）、「仲初父」（朱
　　　　　文方印）（右上）。
參考文献：《大阪市立美術館蔵中国絵画》1975年。
　　　　　（早川）

98　藍瑛　莧目喬松圖　東京　橋本太乙收藏
款　　識：「莧〔天〕目喬松　崇禎己巳（二年・1629）仲冬
　　　　　西湖外民藍瑛」、「藍瑛私印」（朱文方印）、
　　　　　「田叔父」（白文方印）（右上）。
題　　跋：（右上）「長松積翠盤奇石，薄霧倚雲閱今昔，時
　　　　　時吼作蒼龍聲，萬山豺虎知斂跡，才生梁棟壓千
　　　　　林，鐵幹銅根用作霖，不教過雨方知色，未待凌
　　　　　霜已見心，我師原是神僊客，丰骨稜稜藐姑射，
　　　　　聞辭青瑣試牛刀，道德文章重前席，一行爲令
　　　　　高龔黃，豈弟興謌載路傍，三月政成民事足，湖
　　　　　山何幸沐循良，輕煙依約長堤柳，未許風流多日
　　　　　後，兩岐麥秀雉邊桑，美政相看偶然者，縱使榮
　　　　　陰久不調，有時剪芟爲枯滌，滿城桃李開多少，
　　　　　風雨聲中幾樹搖，詎如百尺高松老，歲暮凌寒節
　　　　　逾好，長髦細甲舞天風，用作千穗仙令寶。　喬
　　　　　松歌，奉六翁三老師命題并請正，門人包胤長百
　　　　　頓首」、「包胤長印」（白文方印）、「士修氏」（白
　　　　　文方印）。
參考文献：味岡、曾布川《橋本氏收藏　中国書画録》2005年。
　　　　　（早川）

99　黃道周　松石圖卷　大阪市立美術館
款　　識：「順城南報國寺，後庭二松，秀拔干霄，各百
　　　　　尺，垂樛孫枝及地。前庭二松，高僅與檻齊，盤
　　　　　偃如蓋，長安靈植，自西山寶栢而外，無復踰此
　　　　　者」（卷首）（上）、「應天南郊壇二松，夐異諸
　　　　　木，自復道以東。左一蟠壟土，盤屈如兩條蜿，
　　　　　偃地丈餘。臥而復起右一株亦合，理如腰皷。西
　　　　　南鄰株，根翠可拂，亦異表也」（卷中）（上）、
　　　　　「包山毛公抵諸松，皆無足觀。唯林屋洞前，一
　　　　　老突兀，上叢鳥窠，千盤百結。靈威，木人尚依
　　　　　此老，以爲生活耳」（卷中）（上）、「黃山瀜鬱，
　　　　　十日一霜，諸老各倚天自傲。其最著者，有卷
　　　　　龍破石，各各回抱岑嶠，攢空直出。有自在松，
　　　　　牙大於根，託掌石上，以背友髯，如安期之曝煦
　　　　　於南榮也」（卷尾）（上）、「銅海黃道周寫」、「道
　　　　　周私印」（白文方印）、「幼平」（朱文方印）（卷
　　　　　尾）（中）。
鑑藏印記：（卷首）（上）1「嶽雪樓印」（朱文長方印）、（下）
　　　　　2「無懷氏之民」（白文長方印）、3「少唐審定」
　　　　　（朱文方印）、4「聽颿樓藏」（白文方印）、5「季
　　　　　形心賞」（白文方印）。
　　　　　（卷尾）（上）6「至聖七十世孫廣陶印」（朱文長

方印）、3「少唐審定」（朱文方印）、（下）7「佩
裳心賞」（朱文方印）、8「孔氏嶽雪樓收藏書畫
印」（朱文方印）、9「潘氏季彤珍藏」（朱文方
印）。
1–3、6–8　清・孔廣陶印
4、5、9　清・潘正煒印
參考文献：《大阪市立美術館蔵中国絵画》1975年。
　　　　　（早川）

100　陳洪綬　宣文君授經圖　克里夫蘭美術館
款　　識：「宣文君授經圖」（篆書）。「宣文君者，韋逞母
　　　　　宋氏也。父授以『周官』音義，曰：『吾家世學
　　　　　傳《周官》，傳業相繼。此又周公所製，經紀典
　　　　　誥，百官品物，備於此矣。汝可受之』。君諷
　　　　　誦不綴。石帝徙山東，君乃推鹿車，背負父所
　　　　　授經書到冀州。逞年少時，盡則採樵，夜則教
　　　　　逞，逞遂學成名立，仕苻堅爲太常。堅常幸其
　　　　　太學，問博士經典，乃慨禮樂遺缺。時博士盧
　　　　　壺對曰：『廢學既久，書傳零落，比年綴撰，
　　　　　正經粗集，惟《周官》《禮經》，未有其師。竊
　　　　　見太常母韋逞母宋氏，世學家女，傳其父業，
　　　　　得《周官》音義。今年八十，視聽無闕。自非此
　　　　　母，無可以傳授後生』。於是就宋氏家立講堂，
　　　　　置生員百二十人，隔絳紗縵而授業焉。拜宋氏
　　　　　爵，號爲宣文君，賜侍婢十人，《周官》學復行
　　　　　於世」〔《晉書》卷九六・韋逞母宋氏（節略）〕
　　　　　（中上）、「崇禎戊寅（十一年・1638）八月二日
　　　　　爲綬姑六旬之辰　綬弟自成，爲姑婿偕，姑季
　　　　　女駱密，外孫楹、楠、梗、樏、楞、棟、孫女
　　　　　惠，漉酒上壽，屬綬圖寫所以頌祝者。綬思宋
　　　　　母當五胡之時，經籍屬之婦人。今太平有象，
　　　　　而秉杖名義者，獨綬姑爾。敬寫此圖且厚望于
　　　　　弟紹焉。　猶子洪綬九頓」（左上）。
鑑藏印記：（右下）1「徐紫珊秘篋印」（朱文長方印）、2「萬
　　　　　淵北寶藏眞跡印」（朱文長方印）。
　　　　　（左下）3「王氏季遷珍藏之印」（朱文長方印）、
　　　　　4「會稽孫氏虛靜齋收藏書畫印」（朱文方印）。
　　　　　（裱邊左邊下）5「孫伯繩四十後審定眞跡」（朱
　　　　　文長方印）。
　　　　　1　清・徐謂仁（？–1853）印
　　　　　2　清・萬承紫（1775–1837–）印
　　　　　3　前收藏者・王季遷（1907–2003）印
　　　　　4、5　近代・孫伯繩印
參考文献：Ho, *Eight Dynasties*, 1980.
　　　　　翁萬戈《陳洪綬　上》1997年。
　　　　　（早川、黃）

101　崔子忠　杏園送客圖　威斯康辛麥迪遜　砌思美術館
款　　識：「戊寅（崇禎十一年・1638）中秋月三日，長安
　　　　　崔子忠爲七閩魚仲先生圖之。先生之發去，向
　　　　　日留之涿鹿，繼而曰：『單騎去金陵』。一使皇
　　　　　皇守此，且曰：『無此，不復對主人』。是以不
　　　　　食不爲之，對賓客亦未去手。魚仲之好予者至

年。

（鈴木）

88　錢穀　虎邱圖　天津博物館

款　　　識：「壬申（隆慶六年・1572）五月既望寫于懸磐室彭
　　　　　　城錢穀」、「彭城錢穀」（白文方印）（左上）。

鑑藏印記：（右下）1「程道濟鑑賞章」（朱文方印）、2「大都
　　　　　　程子蘭舟藏玩」（白文方印）。（左下）3「□□□
　　　　　　印」（朱文方印）。

　　　　　　1、2　不詳

（小川）

89　丁雲鵬　玄扈出雲天都曉日圖　克里夫蘭美術館

款　　　識：「萬曆甲寅（四十二年・1614）仲春，仲魯先生五
　　　　　　十初度之晨寫此奉壽。　通家友弟丁雲鵬」、「丁
　　　　　　雲鵬之印」（白文方印）、「丁南羽」（白文方印）
　　　　　　（右上）。

鑑藏印記：（右下）1「香舲珍藏」（白文方印）、2「高香舲秘
　　　　　　笈印」（朱文長方印）、3「蘭印」（朱文方印）、
　　　　　　4「印文不明」印（白文方印）、5「印文不明」印
　　　　　　（白文方印）。
　　　　　　（左下）6「別字文舉」（白文方印）、7「三天子都
　　　　　　□臣」（白文長方印）。
　　　　　　（裱邊）（右上）8「貽硯堂」（朱文長方印）。
　　　　　　（裱邊）（左下）9「高」（朱文圓印）、10「香舲秘
　　　　　　玩」（朱文方印）。
　　　　　　1–3、8–10　清・高培蘭印
　　　　　　6、7　不詳

參考文獻：Ho, *Eight Dynasties*, 1980.

（黃）

90　李士達　竹裡泉聲圖　東京國立博物館

款　　　識：「雲間樹色千花滿，竹裡泉聲百道飛。　李士
　　　　　　達」、「李士達印」（白文方印）、「通甫」（白文
　　　　　　方印）（右上）。

鑑藏印記：（李士達自題左）1「少谷家藏」（白文方印）。

　　　　　　1　不詳

（鈴木）

91　董其昌　青弁圖　克里夫蘭美術館

款　　　識：「青弁圖倣北苑筆。丁巳（萬曆四十五年・1617）
　　　　　　夏五晦日，寄張愼其世丈。董玄宰」、「知制誥
　　　　　　日講官」（白文方印）、「董其昌印」（白文方印）
　　　　　　（右上）。「積鐵千尋亘紫虛，雲端雞犬見邨墟，
　　　　　　秋光何處堪消日，流澗聲中把道書，其昌題」
　　　　　　（左上）。

鑑藏印記：（右下）1「季雲審定眞跡」（白文方印）、2「李氏
　　　　　　愛吾廬收藏書畫記」（朱文方印）。
　　　　　　（左下）3「翁萬戈藏」（朱文方印）。
　　　　　　1、2　清・李恩慶印
　　　　　　3　前收藏者翁萬戈印

參考文獻：Ho, *Eight Dynasties*, 1980.

　　　　　　Wai-kam Ho et al., *The Century of Tung Ch'i-ch'ang*

1555–1636, 1992.

（黃）

92　米萬鐘　寒林訪客圖　東京　橋本太乙收藏

款　　　識：「寒林玉英綠溪環，訪客巾車亂石間，十里瓊瑤
　　　　　　光有韻，松梢鐘磐落前山。　石隱米萬鐘畫併
　　　　　　題」、「米萬鐘印」（白文方印）、「古今怪石知
　　　　　　己」（朱文方印）（右上）。

參考文獻：味岡、曾布川《橋本氏収蔵　中国書画録》2005
　　　　　　年。

（早川）

93　吳彬　歲華紀勝圖冊（登高圖）　國立故宮博物院（台北）

款　　　識：「登高」、「文中製」（朱文方印）、「吳彬之印」
　　　　　　（白文方印）（左上）。

鑑藏印記：（第一、二、一二圖）乾隆、嘉慶、宣統諸璽

參考文獻：《故宮書畫錄（二十三）》70–75頁。

（鈴木）

94　張瑞圖　山水圖　紐約　大都會美術館

款　　　識：「舟移城入樹，岸潤水浮天。　白毫庵主瑞圖」、
　　　　　　「白毫庵主」（白文方印）、「瑞圖之印」（朱文方
　　　　　　印）（右上）。

鑑藏印記：（左下）1「歐陽淴生珍賞」（白文方印）。

　　　　　　1　不詳

（黃）

95　張宏　樓霞山圖　國立故宮博物院（台北）

款　　　識：「甲戌（崇禎七年・1634）冬孟，明止挈遊樓霞，
　　　　　　冒雨登眺，情況頗饒，歸而圖此請政。　吳門張
　　　　　　宏」、「張宏之印」（白文方印）、「君度」（白文
　　　　　　方印）（右上）。

題　　　跋：乾隆壬午（二十七年・1762）、乙酉（三十年・
　　　　　　1765）御題、御璽

鑑藏印記：乾隆、宣統諸璽

參考文獻：《故宮書畫圖錄（八）》383、384頁。

（鈴木）

96　趙左　竹院逢僧圖　大阪市立美術館

款　　　識：「因過竹院逢僧話，又得浮生半日閒。　趙左」、
　　　　　　「文度」（朱文方印）、「趙左」（白文方印）（右
　　　　　　上）。

題　　　跋：「竹院在京口鶴林寺，余三造矣。今寺中多斷
　　　　　　碑，有〔南宋〕高宗御書、米元章〔芾〕、岳珂、
　　　　　　中峯〔明本〕諸名家法書。秋高霜空，曾與老訥
　　　　　　留連彌日，類此畫圖。仇十洲〔英〕亦有『竹院
　　　　　　圖』，然視文度覺太工矣。　眉公」、「眉公」（朱
　　　　　　文方印）、「一富儒」（白文方印）（左上）。
　　　　　　明・陳繼儒（1558–1639）題

鑑藏印記：（右下）1「逸品」（朱文長方印）、2「精獻閣書畫
　　　　　　記」（朱文方印）。
　　　　　　（左下）3「仁和亭印」（朱文方印）。
　　　　　　1、2、3　不詳

各作品款識、題跋、鑑藏印記一覽

款　　識：「夢墨亭」(朱文長方印)、「女几山前野路橫，松聲偏解合泉聲，試從靜裏閑傾耳，便覺冲然道氣生。　治下唐寅畫呈李父母大人先生」、「南京解元」(朱文長方印)、「逃禪仙吏」(朱文方印)(右上)。

鑑藏印記：嘉慶、宣統諸璽
　　　　　(右下)1「蒼巖」(朱文方印)、2「蕉林居士」(白文方印)。
　　　　　1、2　清・梁清標(1620–1691)印

參考文獻：《故宮書畫圖錄(六)》351、352頁。
　　　　　(鈴木)

83　仇英　仙山樓閣圖　國立故宮博物院(台北)

款　　識：「仇英實父製」、「十洲」(朱文瓢印)、「仇英之印」(白文方印)(左下)。

題　　跋：(上中央)陸師道「仙山賦」(略)。「嘉靖庚戌(二十九年・1550)春二月既望　五湖陸師道書」、「陸子傳」(朱文方印)、「嘉靖戊戌進士」(朱文方印)。
　　　　　明・陸師道(1517–1580)題

鑑藏印記：(中上)「乾隆御覽之寶」(朱文方印)。
　　　　　(右上)1「眞賞」(朱文瓢印)、2「寶蘊樓書畫錄」(朱文方印)、3「琴書堂」(白文方印)、4「都尉耿信公書畫之章」(白文方印)、(右中)5「珍秘」(朱文方印)、6「宜爾子孫」(白文方印)、7「敬勝齋」(白文方印)、8「耿嘉祚印」(白文方印)、(右下)9「長宜子孫」(白文方印)、10「宗家重貴」(白文方印)。
　　　　　(左上)11「丹誠」(白文圓印)、12「湛思」(朱文方印)、13「漱六主人」(半白半朱文方印)、(左中)14「公」(朱文方印)、15「信公珍賞」(朱文方印)、(左下)16「半古軒書畫印」半印(白文方印)、17「會侯珍藏」(白文方印)。
　　　　　1、3–6、11、14–16　清・耿昭忠(1640–1687)印
　　　　　2、7　不詳
　　　　　8、13、17　耿昭忠之子嘉祚印
　　　　　9　不詳
　　　　　10　耿昭忠之父繼訓印
　　　　　12　耿昭忠後裔耿湛思印

參考文獻：《故宮書畫圖錄(七)》263、264頁。
　　　　　(鈴木)

84　謝時臣　華山仙掌圖　東京　橋本太乙收藏

款　　識：「華山僊掌　樗仙謝時臣」、「姑蘇臺下逸人」(白文長方印)、「謝氏思忠」(白文方印)(左上)。

參考文獻：味岡、曾布川《橋本氏收藏　中國書畫錄》2005年。
　　　　　(黃)

85　陸治　玉田圖卷　堪薩斯市　納爾遜美術館

款　　識：「嘉靖己酉〔二十八年・1549〕三月既望　包山陸治作」、「包山子」(白文方印)(卷尾下)、「陸氏叔平」(白文方印)(卷首下)。

參考文獻：Ho, *Eight Dynasties*, 1980.
　　　　　(黃)

86　文嘉　琵琶行圖　大阪市立美術館

款　　識：「休」「承」(朱文連方印)、白居易「琵琶行」(略)、「隆慶三年(1569)歲在己巳四月望日文江草堂書并畫　茂苑文嘉識」、「文嘉印」(白文方印)、「文休承印」(白文方印)(上)。「文氏休承」(白文方印)(左下)。

鑑藏印記：乾隆諸璽
　　　　　(右下)1「永瑆印」(白文方印)、2「安儀周家珍藏」(朱文長方印)。
　　　　　1　乾隆皇帝第十一子成親王(1752–1823)印
　　　　　2　清・安岐(1683–1744)印

參考文獻：《大阪市立美術館藏中國繪畫》1975年。
　　　　　(早川)

87　文伯仁　四萬山水圖(四幅)　東京國立博物館

1. 春景

款　　識：「雅歌堂」(朱文長方印)、「萬壑松風　長洲文伯仁寫」、「文伯仁德承父」(白文長方印)(中上)。

題　　跋：(中上)「此圖倣倪雲林〔瓚〕，所謂士衡〔陸機〕之文患于才多，蓋力勝于倪，不能自割，己兼陸叔平〔治〕之長技矣。　玄宰題」、「太史氏」(白文方印)、「董其昌」(朱文方印)。

鑑藏印記：(右下)1「陳氏子有」(白文方印)。

2. 夏景

款　　識：「雅歌堂」(朱文長方印)、「萬竿烟雨」(右上)、「五峯山人文伯仁」、「文伯仁德承父」(白文長方印)(右下)。

題　　跋：(中上)「此圖學董北苑〔源〕尤見力量。　玄宰」、「董其昌」(朱文方印)。

3. 秋景

款　　識：「雅歌堂」(朱文長方印)、「萬頃晴波　文伯仁」、「文伯仁德承父」(白文長方印)(右上)。

題　　跋：(中上)「此圖學趙文敏〔孟頫〕有湖天空濶之勢。吾家水村圖正相類。　董玄宰題」、「太史氏」(白文方印)、「董其昌」(朱文方印)。

鑑藏印記：(右下)1「陳氏子有」(白文方印)。

4. 冬景

款　　識：「雅歌堂」(朱文長方印)、「萬山飛雪　嘉靖辛亥(三十年・1551)夏日　文伯仁爲汝和先生〔顧從義〕寫于金臺客次」、「文伯仁德承父」(白文長方印)(右上)。

題　　跋：(中上)「此圖學王右轄〔維〕，亦不失作黃鶴山樵〔王蒙〕。　玄宰題」、「太史氏」(白文方印)、「董其昌」(朱文方印)。

鑑藏印記：(右下)2「子有」(白文方印)。
　　　　　1、2　明・陳所蘊印
　　　　　(各幅)近代・羅振玉(1866–1940)題簽。

參考文獻：《明清の繪畫》1964年。
　　　　　《東京國立博物館圖版目錄　中國繪畫編》1979

（卷尾下）1「古越聞人氏珍賞」（朱文長方印）。

3.秋景

款　　識：「嵩印」（白文方印）（卷尾上）。

鑑藏印記：（卷首下）1「古越聞人氏珍賞」（朱文長方印）、
2「聞人氏毅齋」（白文方印）。
（卷尾下）3「名余曰夢熊」（白文方印）、4「毅
齋」（朱文方印）。

4.冬景

款　　識：「三松為潔庵先生清玩」、「三松文房之印」（朱
文長方印）（卷尾上）。

鑑藏印記：（卷首下）1「古越聞人氏珍賞」（朱文長方印）、
5「毅齋寶玩」（白文方印）。
（卷尾）8「山陰道上人」（白文長方印）、7「聞人
氏毅齋」（白文方印）。
1–8　近代・聞人夢熊印

參考文獻：Lothar Ledderose, *Orchideen und Felsen: Chinesisches
Bilder im Museum für Ostaiatische Kunst Berlin*,
1998.
（小川）

78　史忠　晴雪圖卷　波士頓美術館

款　　識：「癡翁」（朱文方印）（本幅・畫作部分）（卷尾）
（下）。
「一天晴雪遍山川，萬木森森只自然，惟有長安
苦貧者，老夫揮淚寫雲煙。弘治甲子（十七年・
1504）春雪之甚，痴作此圖兼詩以適之」。「臥癡
樓」（朱文長方印）（本幅・詩文部分）。

鑑藏印記：（本幅・畫作部分）（卷首）（下）1「虛齋審定」
（朱文長方印）、2「小琢」（朱文方印）。（卷尾）
（中）3「寶績室所藏」（朱文長方印）。
（本幅・詩文部分）（卷首）（下）4「虛齋鑑藏」
（朱文方印）、5「胡小琢藏」（朱文方印）、6「胡
實君監藏印」（朱文方印）。
1、4　近代・龐元濟（1864–1949）印
2、5、6　清？・胡小琢印
3　不詳

參考文獻：龐元濟《虛齋名畫續錄》卷二。
Kojiro Tomita and Hsien-chi Tseng eds., *Museum of
Fine Arts, Boston: Portfolio of Chinese Painting, Yüan
to Ching Periods*, 1961.
（小川）

79　沈周　廬山高圖　國立故宮博物院（台北）

款　　識：「廬山高」、「廬山高，高乎哉。鬱然二百五十里
之盤踞，岌乎二千三百丈之龍嵸。謂即敷淺原，
岝〔培〕崿何敢爭其雄，西來天塹濯其足，雲霞
日夕吞吐乎其胸，迴厓沓嶂鬼手擘，礑道千丈開
鴻蒙，瀑流淙淙瀉不極，雷霆殷地聞者耳欲聾，
時有落葉於其間，直下彭蠡流霜紅，金膏水碧不
可覓，石林幽黑號綠熊，其陽諸峰五老人，或疑
緯星之精墮自空。陳夫子，今仲弓，世家廬之
下，有元厥祖遷江東，尚知廬靈有默契，不遠千
里鍾于公，公亦西望懷故都，便欲往依五老巢雲

松，昔聞紫陽妃六老，不妨添公相與成七翁。我
嘗遊公門，仰公彌高廬不崇，丘園肥遯七十禩，
著作捫揗白髮如秋蓬，文能合墳詩合雅、自得樂
地於其中，榮名利祿雲過眼，上不作書自薦下不
公相通，公乎浩蕩在物表，黃鵠高舉凌天風。
成化丁亥（三年・1467）端陽日　門生長洲沈周
詩畫　敬為醒庵有道尊先生壽」（右上）。

題　　跋：乾隆乙亥（二十年・1755）御題、御璽

鑑藏印記：乾隆、嘉慶、宣統諸璽
（右上）1「真賞」（朱文瓢印）、（右下）2「珍
秘」（朱文方印）、3「宜爾子孫」（白文方印）、
4「長宜子孫」（白文方印）、5「雲間刺史耿繼訓
印」（朱文方印）、6「晴雲書屋珍藏」（白文長方
印）。
（左上）7「丹誠」（白文圓印）、（中）8「琴書堂」
（白文方印）、9「都尉耿信公書畫之章」（白文
方印）、（左下）10「安氏儀周書畫之章」（白文
長方印）、11「公」（朱文方印）、12「信公珍賞」
（朱文方印）、13「宗家重貴」（白文方印）。
1–3、7–9、11、12　清・耿昭忠（1640–1687）印
4、6　不詳
5、13　耿昭忠之父繼訓印
10　清・安岐（1683–1744）印

參考文獻：《故宮書畫圖錄（六）》191、192頁。
（鈴木）

80　文徵明　雨餘春樹圖　國立故宮博物院（台北）

款　　識：「雨餘春樹綠陰成，最愛西山向晚明，應有人家
在山足，隔溪遙見白烟生。　余為瀨石寫此圖，
數日復來使補一詩。時瀨石將北上，舟中讀之，
得無尚有天平靈巖之憶乎。　丁卯（正德二年・
1507）十一月七日　文壁記」、「文壁之印」（白
文方印）、「文仲子」（白文方印）（右上）。「文
徵明印」（白文方印）、「停雲」（朱文圓印）（左
下）。

題　　跋：乾隆己酉（五十四年・1789）御題、御璽

鑑藏印記：乾隆、嘉慶、宣統諸璽
（右下）1「潯陽仲子蘸岩珍藏」（朱文長方印）。
1　不詳

參考文獻：《故宮書畫圖錄（七）》49、50頁。
（鈴木）

81　周臣　北溟圖卷　堪薩斯市　納爾遜美術館

款　　識：「北溟圖　東邨周臣」、「周氏舜欽」（白文方印）
（卷尾下）。

鑑藏印記：（引首）（左下）1「鐵城珍藏」（朱文方印）。
（卷首）（下）2「載之珍藏」（朱文方印）。
1　近代・桑名鉄城（1865–？）印
2　不詳

參考文獻：Ho, *Eight Dynasties*, 1980.
（黃）

82　唐寅　山路松聲圖　國立故宮博物院（台北）

各作品款識、題跋、鑑藏印記一覧

1　明・莫士安題
2　不詳
3　明・鄧葷題
鑑藏印記：（右下）1「破研齋」（白文方印）、2「至聖七十世孫廣陶印」（朱文長方印）、3「庚拜所藏」（白文方印）、4「嶽雪樓鑒藏宋元書畫眞蹟印」（朱文方印）。
（左上）5「南海孔氏世家寶玩」（朱文長方印）、（左下）6「懷民珍秘」（朱文方印）、7「遊戲翰墨」（朱文方印）。
1、3、7　不詳
2、4、5、6　清・孔廣陶印
參考文獻：清・孔廣陶《嶽雪樓書畫録》（光緒十五年南海孔氏三十有三萬卷堂刊本）卷三
（阿部）

65　戴進　春多山水圖（二幅）　山口　菊屋家住宅保存會
款　　識：（春景）「錢塘戴氏」（白文方印）、「文進」（朱文方印）（左上）。
（多景）「錢塘戴文進筆」、「文進」（朱文方印）、「靜菴」（朱文方印）、「竹雪書屋」（白文方印）（右上）。
（阿部）

66　李在、馬軾、夏芷　歸去來兮圖卷（馬軾「問征夫以前路圖」、李在「雲無心以出岫圖」）　遼寧省博物館
款　　識：「練川馬軾」（朱文方印）（1「問征夫以前路圖」卷尾下）。「馬軾」、「練川馬軾」（朱文方印）（2「稚子候門圖」卷首中）。「李在圖書」（朱文方印）（3「雲無心以出岫圖」卷首下）。「甲辰（永樂二十二年・1424）秋莆田李在寫撫松盤桓圖」、「李在圖書」（半朱半白文方印）（4「撫孤松而盤桓圖」卷尾上）。「敬瞻〔馬軾〕」（5「農人告余以春及圖」卷首上）。「夏芷」（朱文方印）、「庭芳」（朱文方印）（6「或棹孤舟或命巾車圖」卷尾上）。「李在」、「李在圖書」（半朱半白文方印）（7「臨清流而賦詩圖」卷首中）。
鑑藏印記：乾隆、嘉慶諸璽
參考文獻：《石渠寶笈　續編（五）》2866頁。
《遼寧省博物館藏書畫著録　繪畫卷》1998年。
（阿部）

67　安堅　夢遊桃源圖卷　奈良　天理大學附屬天理圖書館
款　　識：「池谷可度作」、「可度」（朱文方印）（卷首下）。
（早川）

69　石銳　探花圖卷　東京　橋本太乙收藏
款　　識：「錢唐石銳爲顧先生寫」、「石銳」（白文方印）、「錢唐世家」（朱文方印）、「錦衣鎮撫」（白文方印）（卷尾上）。
參考文獻：味岡、曾布川《橋本氏收藏　中国書画録》2005年。
（黃）

70　吳偉　漁樂圖　故宮博物院（北京）
款　　識：「小僊」、「江夏吳偉小僊」（朱文長方印）（左上）。
（阿部）

71　呂文英　風雨山水圖　克里夫蘭美術館
款　　識：「呂文英」、「日近清光」（白文方印）（右上）。
參考文獻：Ho, *Eight Dynasties*, 1980.
（黃）

72　鍾禮　觀瀑圖　紐約　大都會美術館
款　　識：「欽禮」、「梅林金□」（朱文方印）。
（黃）

73　王諤　江閣遠眺圖　故宮博物院（北京）
款　　識：「王諤寫」（右下）。
鑑藏印記：（右上）1「弘治」（朱文圓印）、2「廣運之寶」（朱文方印）、（右下）3「印文不明」印（朱文？方印）。
1　明・弘治皇帝（在位1487–1505）印
2　明・宣德皇帝（在位1425–1435）印
（阿部）

74　朱端　山水圖　斯德哥爾摩　遠東古物博物館
款　　識：「朱端」、「可正」（朱文方印）、「辛酉徵士」（白文方印）（右中）。「欽賜一樵圖書」（朱文方印）（中上）。
鑑藏印記：（左上）1「怡親王之寶」（朱文方印）、（左下）2「明善堂覽書畫印記」（白文長方印）（左端缺）。
1、2　乾隆皇帝第二子怡親王弘曉（？–1778）印
（小川）

75　王世昌　松陰書屋圖　華盛頓特區　弗利爾美術館
款　　識：「世昌」、「歷山」（朱文長方印）（左上）。
（黃）

76　張路　道院馴鶴圖　東京　橋本太乙收藏
款　　識：「平山」、「張路」（朱文方印）（右下）。
參考文獻：味岡、曾布川《橋本氏收藏　中国書画録》2005年。
（黃）

77　蔣嵩　四季山水圖卷（原状）　柏林東方美術館
1. 春景
款　　識：「三松」（朱文方印）（卷首上）。
鑑藏印記：（卷首下）1「古越聞人氏珍賞」（朱文長方印）、3「名余曰夢熊」（白文方印）。
（卷尾下）5「毅齋寶玩」（白文方印）、6「聞人氏毅齋」（白文方印）。
2. 夏景
款　　識：「蔣氏嵩」（朱文方印）（卷首上）。
鑑藏印記：（卷首下）5「毅齋寶玩」（白文方印）、7「聞人氏毅齋」（朱文方印）。

（鈴木）

59　盛懋　山居納涼圖　堪薩斯市　納爾遜美術館
　　款　　　識：「盛懋」（白文方印）、「子昭」（朱文方印）（左
　　　　　　　下）。
　　題　　　跋：（詩塘）「元盛子昭眞跡　董其昌題」、「董玄宰」
　　　　　　　（白文方印）。
　　鑑藏印記：（右下）1「□□書畫」（白文方印）、2「李佐賢收
　　　　　　　藏書畫之印」（白文方印）。
　　　　　　　（左下）3「印文不明」印（朱文方印）、4「印文不
　　　　　　　明」印（朱文方印）。
　　　　　　　1　不詳
　　　　　　　2　清・李佐賢（1807–1876）印
　　參考文獻：Ho, *Eight Dynasties*, 1980.
　　　　　　　（黃）

60　方從義　雲山圖卷　紐約　大都會美術館
　　鑑藏印記：乾隆、嘉慶、宣統諸璽
　　　　　　　（本幅）（卷首）（下）1「士標」（朱文橢圓印）、2
　　　　　　　「竹西主人」（朱文方印）。
　　　　　　　（卷尾）（下）3「碧筠軒」（白文長方印）、2「竹
　　　　　　　西主人」（朱文方印）、4「梅壑秘玩」（朱文方
　　　　　　　印）、5「淮陰楊氏」（朱文方印）、6「宗浩珍藏」
　　　　　　　（朱文方印）、7「王氏季遷珍藏之印」（朱文長方
　　　　　　　印）。
　　　　　　　1、4　清・查士標印？
　　　　　　　2–3、5–6　不詳
　　　　　　　7　前收藏者・王季遷（1907–2003）印
　　參考文獻：《石渠寶笈　續編（三）》1591、1592頁。
　　　　　　　（黃）

61　趙原　合谿草堂圖　上海博物館
　　款　　　識：「莒城趙元爲玉山主人作合谿艸堂圖」、「善長」
　　　　　　　（白文方印）（右上）。
　　題　　　跋：乾隆辛丑（四十六年・1781）御題、御璽
　　　　　　　（中左上）「陶情寫意」（朱文方印）、「不二室」
　　　　　　　（白文方印）、「草堂卜築合溪濤，竹樹蕭森十畝
　　　　　　　陰，地勢北來分野色，水聲□去是潮音，門無胥
　　　　　　　吏催租至，座有詩人對酒吟，往返還能具舟楫，
　　　　　　　按圖索景倍幽尋。　余愛合溪水多野闊，非舟楫
　　　　　　　不可到，實幽栖之地，故營別業以居焉。善長爲
　　　　　　　作此圖，甚肖厥景，因題以識。湖中一洲，乃
　　　　　　　澄性海所住潮音菴也。　至正癸卯（二十三年・
　　　　　　　1363）冬至日　金粟道人顧阿瑛〔德輝〕試溫子
　　　　　　　敬筆　書于玉山草堂」、「玉山隱者」（白文方
　　　　　　　印）。
　　鑑藏印記：乾隆諸璽
　　　　　　　（右下）1「龐萊臣珍藏宋元眞跡」（朱文方印）、
　　　　　　　2「元濟恭藏」（朱文方印）、3「虛齋審定」（白文
　　　　　　　方印）。
　　　　　　　（左下）4「上海市文物管理委員會藏記」（朱文長
　　　　　　　方印）、5「虛齋至精之品」（朱文長方印）。
　　　　　　　1–3、5　近代・龐元濟（1864–1949）印

　　　　　　　4　現代・上海市文物管理委員會印
　　參考文獻：龐元濟《虛齋名畫續錄》卷一。
　　　　　　　（阿部）

62　陳汝言　羅浮山樵圖　克里夫蘭美術館
　　款　　　識：「至正二十六年（1366）正月望後，廬山陳□言，
　　　　　　　爲思齊斷事寫羅浮山樵圖」（左上）。
　　鑑藏印記：（右上）1「吳興張氏圖書之記」（朱文長方印）
　　　　　　　1　不詳
　　參考文獻：Ho, *Eight Dynasties*, 1980.
　　　　　　　（黃）

63　王履　華山圖冊（玉泉院圖、仙掌圖）　故宮博物院（北京）、
　　上海博物館
　　題　　　跋：（自題）（玉泉院圖）「棄瓢者厭喧，聽松者嫌靜，
　　　　　　　兩翁總多事，未到相忘境，與物同委蛇，妙於無
　　　　　　　所期，此泉如此人不齊，道士弗愛我愛之，我欲
　　　　　　　賦詩泉上題，道士笑云泉不知」。（左下）
　　　　　　　（仙掌圖）「偶因脂滲掌爲形，便向形中造巨靈，
　　　　　　　又有王涯能讔語、暗移人眼付空青」（左上）。
　　鑑藏印記：（玉泉院圖）（右下）1「幼雲」（朱文方印）。
　　　　　　　（仙掌圖）（右下）2「繼振」（朱文方印）。
　　　　　　　1、2　清・繼振印
　　參考文獻：朱存理《鐵網珊瑚》（藝術賞鑑選珍本）畫品・卷
　　　　　　　六。
　　　　　　　（阿部）

64　王紱　秋林隱居圖　東京國立博物館
　　款　　　識：「友石生」（白文方印）、「吳君久不見，一見更
　　　　　　　綢繆，江海十年別，琴尊半日留，水容〔斜：誤
　　　　　　　字〕新雨過，山影夕日收，醉裏濡豪罷，長吟憶
　　　　　　　舊游。　辛巳（建文三年・1401）三月望後五日
　　　　　　　過　舜民隱居因出紙徵畫　遂賦詩以敘別情也
　　　　　　　九龍山人王紱」、「孟端」（白文方印）、「九龍
　　　　　　　山中道士」（白文方印）（右上）。
　　題　　　跋：（中上右）1「是庵」（白文方印）、「如蘅」（朱文
　　　　　　　方印）、「遠山若脩眉，澹澹拂空翠，白雲未歸
　　　　　　　來，江影隔邃〔迢〕遞〔遞〕，落木疏林外，風
　　　　　　　物備幽致，磊磊蒼崖石，碧篠隱叢翳，百年古意
　　　　　　　存，有此延陵裔，翛然嗜清賞，孤亭拓餘地，虛
　　　　　　　欄窅窱間，四覽極無際，仲懷本恬寂，思發欲眞
　　　　　　　詣，偶逢掛笏者，艴爽共朝氣，招邀復招邀，聊
　　　　　　　此爲題識。　吳興莫士安」、「吳興」（朱文橢圓
　　　　　　　印）、「莫氏翠水恭月霞」（白文長方印）。
　　　　　　　（中上左）2「君家好弟宅，喬木舊成林，門外千
　　　　　　　峯遠，華間一逕深，春泉初試茗，夜月共聽琴，
　　　　　　　何日拋〔抛〕塵事，重來愜素心。　素菴」、「乾
　　　　　　　兌齋」（白文方印）。
　　　　　　　（左上）3「仙宅」（白文方印）、「延陵吳處士，自
　　　　　　　喜一生閑，結屋在林下，開亭向樹間，幾多奇水
　　　　　　　石，第一好礀山，盡日無塵到，衡門晝亦關。
　　　　　　　鄧董」、「漢南陽中興功臣世家」（朱文方印）、「舜
　　　　　　　英」（朱文方印）。

各作品款識、題跋、鑑藏印記一覧

參考文獻：《故宮書畫圖錄（四）》165、166頁。
（鈴木）

53 倪瓚　容膝齋圖　國立故宮博物院（台北）
款　　識：「壬子（1372）歲七月五日雲林生寫」（右上端）。
「屋角（東）春風多杏花，小齋容膝度年華，金梭躍水池魚戲，彩鳳栖林澗竹斜，薏薏清談靠玉屑，蕭蕭白髮岸烏紗，而今不二韓康價，市上懸壺未足誇。甲寅（1374）三月四日，檗軒翁復攜此圖來索謬詩，贈寄仁仲醫師。且錫山予之故鄉也。容膝齋則仁仲燕居之所。他日將歸故鄉，登斯齋，持巵酒，展斯圖，為仁仲壽，當遂吾志也。　雲林子識」（右上）。
鑑藏印記：乾隆、嘉慶、宣統諸璽
（右上）1「長白山索氏珍藏圖書印」（朱文方印）、（右下）2「阿爾喜普之印」（白文長方印）、3「東平」（朱文方印）。
（左下）4「友古軒珍賞」（朱文方印）、5「高陽李爵坦園氏圖書」（朱文方印）。
1、4　清・滿州人索額圖（？–1703）印
2、3　清・滿州人阿爾喜普印
5　清・李爵印
參考文獻：《故宮書畫圖錄（四）》301、302頁。
（鈴木）

54 王蒙　具區林屋圖　國立故宮博物院（台北）
款　　識：「具區林屋」（右上）。「叔明為日章畫」（右中）。
題　　跋：（詩塘）「夏日，吳用卿〔廷〕攜黃鶴山樵畫至余齋中。同陸君策、陳仲醇、諸德祖、朱叔熙觀。董其昌記。具區林屋，人間有數軸，此其真蹟也。其昌又題」、「知制誥日講官」（白文長方印）、「董其昌印」（白文方印）。
明・董其昌題
鑑藏印記：乾隆、嘉慶、宣統諸璽
（右下）1「吳廷」（朱文長方印）。
1　明・吳廷（1556–1626–？）印
參考文獻：《故宮書畫圖錄（四）》375、376頁。
（鈴木）

55 冷謙　白岳圖　國立故宮博物院（台北）
款　　識：「竹齋」（朱文長方印）、「掛冠北闕已多年，喜放篔簹構數椽，蘆葦老長方織壁，茅茨不剪任齊簷，採薇製就為茶供，汲瀑調羹勝酒泉，縱目大觀巔頂上，歸來滿袖白雲還。至正癸未（三年・1343）秋，與劉伯溫〔基〕訂朝白岳。泛艦愬流，由桐江經嚴臺，之睦州路，鬪水砰砰，心懷駭駭，輾轆而上於萬山之□，至時已十有七天星月矣。歷培而伸幾十里，始得睹一天門，參謁聖像，眺玩山川，步壺天五老峰。仙洞珠簾，遠峰炭炭，而參天穿雲，森森而列前，詢及鄉人，答以黃山，『計一日程可至其間』。於是乘興悠遊，見怪松奇石，巍峨峭壁，飛瀑溫泉，丹臺鼎灶，瘦僧異獸，猿吟鳥語，留我心身，

遼我神思，援蘿及巔。長江一線，金陵瞭然，南北無幾，四隅八荒，悉障目前，而劉曰『前愧入仙山也』，咏吟不已，於是強余模寫，余亦勉塗。　黃冠道人冷謙作　併題于期硃砂庵」、「冷謙之印」（朱文方印）（右上）。
題　　跋：（左上）1「茅簷無事日長閑，中有山人不記年，觀瀑已知秋雨過，聽松欲拂夏雲還，餐霞擬似神仙舉，種竹情同君子堅，莫問朝來新歷日，桃花紅近野橋邊。　青田劉基題」、「山泉」（朱文方印）、「劉基」（白文長方印）。
（中上）2「斯畫斯題，我亦神馳，欽哉敬哉，二大仙師。　萬曆四年（1576）春，後學張居正贊」、「江陵張居正印」（朱文長方印）。
1　明・劉基（1311–1375）題
2　明・張居正（1525–1582）題
鑑藏印記：乾隆、嘉慶、宣統諸璽
（左下）1「孫承澤印」（白文方印）。
1　明末清初・孫承澤（1592–1676）印
參考文獻：《故宮書畫圖錄（六）》3、4頁。
（鈴木）

56 四睡圖　東京國立博物館
題　　跋：（右上）1「異類中行絕愛嗔，寒岩花木圞番春，成團作塊各做夢，虎自虎分人自人。　太白老衲如砥題」、「如砥」（白文方印）、「平石」（朱文方印）、「佛海」（朱文方印）。
（左上）2「拋卻峨嵋與五臺，遠從、師自樂邦來，夢中，共說惺惺法，幽者眾生，眼不開。無夢比丘疊疊贊」。
（左中）3「倦不持茗懶不吟，雙々相枕睡松陰，个中弗是豐干老，誰識於菟無獸心。雪竇山人子文題」、「長汀子文」（白文方印）、「華國」（朱文方印）。
1　平石如砥（1268–1357）題
2　無夢曇噩（1285–1373）題
3　華國子文（1269–1351）題
參考文獻：《元代道釈人物画》1977年。
（鈴木）

57 傳　王振鵬　唐僧取經圖冊（張守信謀唐僧財圖、明顯國降大羅真人圖）　兵庫　私人收藏
款　　識：「孤雲處士〔王振鵬〕」（下冊第十六圖左下）。
鑑藏印記：（下冊第十六圖裱邊右下）1「梁章鉅審定書畫之印」。
1　清・梁章鉅（1775–1849）印
參考文獻：磯部彰編《東アジア善本叢刊　一　唐僧取経図冊》2001年。
（早川）

58 張君澤　雪景山水圖　東京國立博物館
款　　識：「張君澤」（左下）。
參考文獻：《東京国立博物館図版目録　中国絵画編》1979年。

（本幅）（卷首）（下）4「蕉林梁氏書畫之印」（朱文方印）。

（本幅・後隔水）（中）5「冶溪漁隱」（朱文長方印）（騎縫印）。

1–5　清・梁清標（1620–1691）印

參考文獻：《石渠寶笈（下）》1011–1013頁。
　　　　　Ho, *Eight Dynasties*, 1980.
　　　　　（早川）

49　羅稚川　雪江圖　東京國立博物館
　　款　　識：「羅氏稚川」（白文方印）（左下）。
　　參考文獻：《東京国立博物館図版目録　中国絵画編》1979
　　　　　　　年。
　　　　　　　（鈴木）

50　李容瑾　漢苑圖　國立故宮博物院（台北）
　　款　　識：「李容瑾作」（右中・右半缺）、「琰」半印（朱文方印）。
　　鑑藏印記：乾隆、嘉慶、宣統諸璽
　　參考文獻：《故宮書畫圖錄（四）》157、158頁。
　　　　　　　（鈴木）

51　黃公望　富春山居圖卷　國立故宮博物院（台北）
　　款　　識：「至正七年，僕歸富春山居，無用師偕住，暇日於南樓，援筆寫成此卷，興之所至，不覺亹亹，布置如許，逐旋填劄，閱三四載，未得完備，蓋因留在山中，而雲遊在外故爾，今特取回行李中，早晚得暇，當爲著筆，無用過慮，有巧取豪敓者，俾先識卷末，庶使知其成就之難也。〔至正〕十年（1350）青龍在庚寅歜節前一日　大癡學人書於雲間夏氏知止堂」、「黃氏子久」（白文方印）、「一峯道人」（朱文方印）（卷尾）。
　　題　　跋：乾隆御識
　　　　　　　（前隔水）「大癡畫卷，予所見若橋李項氏家藏沙磧圖，長不及三尺，婁江王氏江山萬里圖，可盈丈，筆意頹然，不似眞跡，唯此卷規摹董巨，天眞爛漫，復極精能，展之得三丈許，應接不暇，是子久生平最得意筆，憶在長安，每朝參之隙，徵逐周臺幕，請此卷一觀，如詣寶所，虛往實歸，自謂一日清福，心脾俱暢，頃奉使三湘，取道涇里，友人華中翰，爲予和會，獲購此圖，藏之畫禪室中，與摩詰雪江共相映發，吾師乎！吾師乎！一丘五岳，都具是矣。　丙申（萬曆二十四年・1596）十月七日　書于龍華浦舟中　董其昌」、「董玄宰」（朱文方印）、「太史氏」（朱文方印）。
　　鑑藏印記：乾隆、嘉慶、宣統諸璽
　　　　　　　（天頭・前隔水）（下）1「鴻緒」（朱文方印）（騎縫印）。
　　　　　　　（前隔水）（上）2「吳之矩」半印（白文方印）。
　　　　　　　（前隔水・本幅）（中）3「季」（朱文圓印）（騎縫印）。
　　　　　　　（本幅）（卷首）（上）2「吳之矩」半印（白文方印）。

印）、（下）4「揚州季因是收藏印」（朱文長方印）、5「江長庚」（朱文方印）、6「儼齋秘玩」（朱文方印）。

（卷中）（第一紙、第二紙接紙處）（上）2「吳之矩」（白文方印）（騎縫印）。（第二紙、第三紙接紙處）（上）2「吳之矩」（白文方印）（騎縫印）。（第三紙、第四紙接紙處）（上）7「正志」（朱文長方印）（騎縫印）。（第四紙、第五紙接紙處）（上）2「吳之矩」（白文方印）（騎縫印）。（第五紙、第六紙接紙處）（上）2「吳之矩」（白文方印）（騎縫印）。

（卷尾）（上）2「吳之矩」半印（白文方印）、（中）5「江長庚」（朱文方印）、4「揚州季因是收藏印」（朱文長方印）、（下）8「揚州季南宮珍藏印」（朱文長方印）。

（本幅・後隔水）3「季」（朱文圓印）（騎縫印）、6「儼齋秘玩」（朱文方印）（騎縫印）。

（後隔水）（中下）9「王鴻緒印」（朱文方印）、10「儼齋」（朱文方印）、11「季寓庸印」（白文方印）、12「因是氏」（朱文方印）、（左下）13「北士之印」（白文方印）、14「柟公」（朱文方印）。

（後隔水・拖尾）15「雲間王鴻緒鑒定印」（朱文長方印）（騎縫印）。

1、6、9、10、15　清・王鴻緒（1645–1723）印
2、7　明・吳正志印
3、4、8、11–14　清・季寓庸印
5　不詳

參考文獻：《故宮書畫圖錄（十七）》289–298頁。
　　　　　（鈴木）

52　吳鎮　漁父圖　國立故宮博物院（台北）
　　款　　識：「西風瀟瀟下木葉，江上青山愁萬叠，長年悠優樂竿線，蓑笠幾番風雨歇，漁童鼓枻忘西東，放歌蕩漾蘆花風，玉壺聲長曲未終，舉頭明月磨青銅，夜深船尾魚撥刺，雲散天空烟水闊。　至正二年（1342）春二月爲子敬戲作漁父意　梅花道人書」、「梅華盦」（朱文方印）、「嘉興吳鎮仲圭書畫記」（白文方印）（中上）。
　　鑑藏印記：乾隆、嘉慶、宣統諸璽
　　　　　　　（右上）1「眞賞」（朱文瓢印）、（中）2「琴書堂」（白文方印）、3「都尉耿信公書畫之章」（白文方印）、（右下）4「公」（朱文方印）、5「信公珍賞」（朱文方印）。
　　　　　　　（左上）6「丹誠」（白文圓印）、（中）7「阿爾喜普之印」（白文方印）、8「東平」（朱文方印）、9「珍秘」（朱文方印）、10「宜爾子孫」（白文方印）、（左下）11「耿會侯鑑定書畫之章」（朱文方印）。
　　　　　　　（裱邊下邊）12「御賜忠孝堂長白山索氏珍藏」。
　　　　　　　1–6、9、10　清・耿昭忠（1640–1687）印
　　　　　　　7、8　清・滿州人阿爾喜普印
　　　　　　　11　耿昭忠之子嘉祚印
　　　　　　　12　清・滿州人索額圖（？–1703）印

筆有墨者，使人心降氣下，絕無可議者，其當寶
之。 至大己酉（二年・1309）夏六月　薊丘李衎
題」、「印文不明」印（？文長方印）、「息齋」（？
文長方印）。

　　1　元・鄧文原（1258–1328）題
　　2　元・李衎（1245–1320）題

鑑藏印記：乾隆、宣統諸璽
　　（右上）1「古香書屋」（朱文長方印）、（右下）2
　　「安儀周家珍藏」（朱文長方印）。（左上）3「心
　　賞」（朱文瓢印）、（中）4「朝鮮人」（白文長方
　　印）、5「安岐之印」（白文方印）。
　　（裱邊下邊）（右下）6「蕉林秘玩」（朱文方印）、
　　7「觀其大略」（白文方印）。
　　1–5　清・安岐（1683–1744）印
　　6、7　清・梁清標（1620–1691）印
參考文獻：《故宮書畫圖錄（四）》13、14頁。
　　　　　　（鈴木）

44　錢選　山居圖卷　故宮博物院（北京）
款　　識：「山居惟愛靜，日午掩柴門，寡合人多忌，无求
　　道自尊，鷃鵬俱有志，蘭艾不同根，安得蒙庄
　　叟，相逢與細論。 吳興錢選舜舉畫并題」、「舜
　　舉印章」（白文方印）、「舜舉」（朱文方印）、「錢
　　選之印」（白文方印）（卷尾）。
鑑藏印記：（卷首）（上）1「希世有」（朱文方印）。
　　（卷尾左）（下）2「西鹽審定」（白文方印）、3「歸
　　安吳雲平齋審定名賢眞跡」（白文方印）。
　　1、2、3　不詳
參考文獻：《中國歷代繪畫　故宮博物院藏畫集Ⅳ》1983年。
　　　　　　（阿部）

45　曹知白　群峰雪霽圖　國立故宮博物院（台北）
款　　識：「羣山雪霽」、「素軒」（朱文長方印）（右上）。
　　「窐盈軒爲懶雲窩作」、「雲西」（白文長方印）、
　　「玩世之餘」（朱文方印）（左下）。
題　　跋：乾隆庚申（五年・1740）御題、御璽
　　（左上）「雲翁爲西瑛作，時年七十有九。而目
　　力瞭然，筆意古淡。有摩詰之遺韻，僕之點染不
　　敢企也。至正庚寅（十年・1350）五月十一日
　　大癡學人識」、「大癡」（朱文長方印）、「黃氏
　　子久」（白文方印）。
　　元・黃公望題
鑑藏印記：乾隆、嘉慶、宣統諸璽
　　（右上）1「眞賞」（朱文瓢印）、2「丹誠」（白文
　　圓印）、（中）3「耿會侯鑑定書畫之章」（朱文方
　　印）、（右下）4「珍秘」（朱文方印）、5「宜爾子
　　孫」（白文方印）、6「長宜子孫」（白文方印）、7
　　「宗家重貴」（白文方印）、8「阿爾喜普之印」（白
　　文長方印）、9「東平」（朱文方印）。
　　（左上）10「友吉軒」（白文方印）、11「御賜忠孝
　　堂」（白文長方印）、（中）12「琴書堂」（白文方
　　印）、13「都尉耿信公書畫之章」（白文方印）、
　　14「公」（朱文方印）、15「信公珍賞」（朱文方

印）、16「嘉祚」（朱文方印）、（左下）17「雲間
刺史耿繼訓印」（朱文方印）、18「會侯珍藏」（白
文方印）。
　　1、2、4、5、12–15　清・耿昭忠（1640–1687）印
　　3、16、18　耿昭忠之子嘉祚印
　　6　不詳
　　7、17　耿昭忠之父繼訓印
　　8、9　清・滿州人阿爾喜普印
　　10、11　清・滿州人索額圖（？–1703）印
參考文獻：《故宮書畫圖錄（四）》125、126頁。
　　　　　　（鈴木）

46　朱德潤　林下鳴琴圖　國立故宮博物院（台北）
款　　識：「林下鳴琴　朱澤民作」、「朱氏澤民」（朱文方
　　印）（左上）。
題　　跋：（右上）「梧下生」（白文長方印）、「王逢之印」
　　（白文方印）、「霜降木落潦水收，鸒鴈起影茂蒲
　　洲，鉅微萬象體俱露，三人琴會當高秋，衣冠鼎
　　足坐松下，天風冷然露如灑，六么腸斷苦竹宅，
　　五弦思入蒼梧野，誰其洗勺笑回首，意者殷勤勸
　　杯酒，不緣生逢賢聖君，安得繪圖傳不朽，朱翁
　　在天吾在楸。 梧溪王逢在致遠西齋題」、「王
　　原吉氏」（白文方印）、「儉德堂」（白文方印）、
　　「茂林脩竹之所」（白文方印）。
　　元・王逢（1319–1388）題
鑑藏印記：乾隆、嘉慶、宣統諸璽
　　（左下）1「希之」（朱文方印）
　　1　清・謝淞洲印
參考文獻：《故宮書畫圖錄（四）》217、218頁。
　　　　　　（鈴木）

47　唐棣　倣郭熙秋山行旅圖　國立故宮博物院（台北）
款　　識：「吳興唐棣子華作」、「唐棣」（朱文方印）、「唐
　　氏子華」（朱文方印）、「書畫齋」（朱文長方印）
　　（左上）。
鑑藏印記：宣統諸璽
　　（右下）1「都尉耿信公書畫之章」（白文方印）。
　　（中・中央）2「司馬蘭亭家藏」（朱文長方印）。
　　1　清・耿昭忠（1640–1687）印
　　2　不詳
參考文獻：《故宮書畫圖錄（四）》227、228頁。
　　　　　　（鈴木）

48　姚廷美　有餘閒圖卷　克里夫蘭美術館
款　　識：「至正廿年（1360）正月□日作此，併系鄙語于
　　尾。地偏人遠閉柴關，滿院松陰白晝閑，眼底風
　　塵渾忘卻，坐看流水臥看山。 吳興姚廷美書」
　　（卷尾）。
題　　跋：乾隆乙亥（二十年・1755）御題、御璽
鑑藏印記：乾隆、嘉慶、宣統諸璽
　　（前隔水）（中下）1「蒼巖子梁清標玉立氏印
　　章」（朱文方印）、2「淨心抱冰雪」（白文重郭方
　　印）、（左上）3「蕉林書屋」（朱文重郭長方印）。

　　　　　　　に》1976年。
　　　　　　　《東京国立博物館図版目録　中国絵画編》1979年。
　　　　　　　（鈴木）

39　馬麟　芳春雨霽圖冊頁　國立故宮博物院（台北）
　　款　　識：「馬麟」（右下）。
　　題　　跋：（左上）「芳春雨霽」、「坤卦」印（朱文方印）。
　　　　　　　寧宗皇后楊氏（在位1202–1224）題。
　　鑑藏印記：（左下）「印文不明」印（朱文圓印）
　　參考文獻：《故宮書畫錄　增訂本（四）》180–182頁。
　　　　　　　（鈴木）

40　傳　李山　松杉行旅圖　華盛頓特區　弗利爾美術館
　　鑑藏印記：乾隆諸璽
　　　　　　　（右下）1「印文不明」印（朱文方印）、2「印文不
　　　　　　　明」印（白文方印）、3「印文不明」印（白文長方
　　　　　　　印）、4「印文不明」印（朱文長方印）、5「印文
　　　　　　　不明」印（朱文方印）。
　　　　　　　（左上）6「印文不明」印（朱文方印）、（左下）7
　　　　　　　「□□□印」（朱文方印）、8「墨林山人」（白文
　　　　　　　方印）、9「項墨林父秘笈之印」（朱文長方印）。
　　　　　　　8、9　明·項元汴（1525–1590）印
　　參考文獻：入矢義高等《文人画粹編　第二卷　董源·巨然》
　　　　　　　1977年。
　　　　　　　（黃）

41　傳　江參　林巒積翠圖卷　堪薩斯市　納爾遜美術館
　　款　　識：「江南江參」、「江參」（白文方印）、「貫道」（白
　　　　　　　文方印）（卷尾上）。
　　題　　跋：乾隆乙巳（五十年·1785）御題、御璽
　　鑑藏印記：乾隆、嘉慶、宣統諸璽
　　　　　　　（前隔水）（上）1「圖史自娛」（白文重郭長方
　　　　　　　印）。
　　　　　　　（本幅）（卷首）（下）2「翰□文□之寶」（朱文方
　　　　　　　印）（右端缺）、3「蕉林」（朱文長方印）。
　　　　　　　（卷尾）（上）4「宋犖審定」（朱文方印）。
　　　　　　　（本幅·後隔水）5「雲中」（朱文長方印）（騎縫
　　　　　　　印）。
　　　　　　　（拖尾）（下）6「恒山梁清標玉立氏圖書」（朱文
　　　　　　　方印）、7「淨心抱冰雪」（白文重郭方印）。
　　　　　　　1、3、5–7　清·梁清標（1620–1691）印
　　　　　　　2　不詳
　　　　　　　4　清·宋犖（1634–1713）印
　　參考文獻：Ho, *Eight Dynasties*, 1980.
　　　　　　　（小川）

42　趙孟頫　水村圖卷　故宮博物院（北京）
　　款　　識：「水村圖」（卷首）（上）。
　　　　　　　「大德六年（1302）十一月望日爲錢德鈞〔重鼎〕
　　　　　　　作　子昂」、「趙子昂氏」（朱文方印）（卷尾）
　　　　　　　（下）。
　　題　　跋：乾隆己未（四年·1739）、庚寅（三十五年·1770）
　　　　　　　御題、御璽

　　鑑藏印記：乾隆、嘉慶諸璽
　　　　　　　（前隔水）（左下）1「成德容若」（白文方印）、2
　　　　　　　「楞伽山人」（白文方印）。
　　　　　　　（前隔水·本幅）（上）3「敬美」（朱文連方印）
　　　　　　　（騎縫印）、（中）4「顧君實鑒定」（朱文長方印）
　　　　　　　（騎縫印）、5「楞伽」（朱文圓印）（騎縫印）。
　　　　　　　（卷首）（中）6「巍本成印」半印（朱文方印）、
　　　　　　　（下）7「傳家」半印（朱文長方印）、8「水邨隱
　　　　　　　居」半印（朱文長方印）、9「隱欽父」半印（朱文
　　　　　　　長方印）。（上）10「神品」（朱文圓印）、（中）
　　　　　　　11「積雪齋」（朱文長方印）、（下）12「成子容
　　　　　　　若」（三白一朱文方印）、13「楞伽眞賞」（白文
　　　　　　　方印）、14「膠西張應甲先三氏圖書」（朱文方
　　　　　　　印）。
　　　　　　　（卷尾）（上）（右）5「楞伽」（朱文圓印）、15「容
　　　　　　　若書畫」（白文方印）、（上）（中）16「張應甲」
　　　　　　　（二白一朱文方印）、17「放」「情」「邱」「壑」
　　　　　　　（白文四連方印）、12「成子容若」（三白一朱文
　　　　　　　方印）、（上）（左）18「吳振辭字平婁號梅溪之
　　　　　　　章」（朱文方印）、（中）13「楞伽眞賞」（白文方
　　　　　　　印）、（下）19「成德」（朱文方印）。（上）20「子
　　　　　　　孫」半印（白文方印）、21「平生」半印（白文方
　　　　　　　印）、（下）22「妙」半印（白文方印）、23「顧君
　　　　　　　實」半印（朱文長方印）。
　　　　　　　（本幅·後隔水）（中）24「敬美」（朱文方印）（騎
　　　　　　　縫印）、（下）25「榆溪程因可氏珍藏圖書」（朱
　　　　　　　文長方印）（騎縫印）、5「楞伽」（朱文圓印）（騎
　　　　　　　縫印）。
　　　　　　　1、2、5、10、12、13、15、19　清·納蘭性德
　　　　　　　　（1654–1685）印
　　　　　　　3、24　明·王世貞弟王世懋（1536–1588）印？
　　　　　　　4、23　明？·顧君實印
　　　　　　　6　明？·魏本成印
　　　　　　　7、10、17、20、21、22　不詳
　　　　　　　8、9　《水村圖卷》受畫者元·錢重鼎印
　　　　　　　11　清·年羹堯（？–1726）印？
　　　　　　　14、16　明？·張應甲印
　　　　　　　18　明？·吳振辭印
　　　　　　　25　明末·程因可印
　　參考文獻：《石渠寶笈（上）》577–585頁。
　　　　　　　《中國歷代繪畫　故宮博物院藏畫集Ⅳ》1983年。
　　　　　　　（阿部、黃）

43　高克恭　雲橫秀嶺圖　國立故宮博物院（台北）
　　題　　跋：乾隆甲申（二十九年·1764）御題、御璽
　　　　　　　（右上）1「往年彥敬與僕交極厚善。嘗見作畫
　　　　　　　時，眞如蒙莊所謂痀僂承蜩者，蓋心手兩得，物
　　　　　　　我俱忘者也。此卷擬董元，尤得意之筆，九原不
　　　　　　　可復作矣。令人雪涕。　鄧文原題」、「素履齋」
　　　　　　　（朱文方印）。
　　　　　　　（左上）2「予謂彥敬畫山水，秀潤有餘，而頗乏
　　　　　　　筆力，常欲以此告之。宦游南北，不得會面者，
　　　　　　　今十年矣。此軸樹老石蒼，明麗洒落，古所謂有

13–15、17、18　不詳

20　高士奇之子高岱印

参考文獻：《石渠寶笈（下）》1203–1206頁。

（小川）

33　王洪　瀟湘八景圖卷（瀟湘夜雨圖）　普林斯頓大學美術館

款　　識：「王洪」（卷首）（中）。

鑑藏印記：（本幅）（卷首）（上）1「御書」（朱文瓢印）、（下）2「印文不明」印（朱文長方印）。

1　南宋內府印？

参考文獻：Wen Fong et al., *Images of the Mind*, 1984.

（黃）

34　傳　趙伯驌　萬松金闕圖卷　故宮博物院（北京）

鑑藏印記：乾隆、嘉慶、宣統諸璽

（卷首）（上）1「印文不明」半印（朱文方印？）、2「蕉林居士」半印（白文方印）（右半缺）、（下）3「□□營印」半印（白文方印）、4「印文不明」半印（白文方印）、5「安氏儀周書畫之章」（白文長方印）。

（卷尾）（上）6「印文不明」半印（朱文長方印？）、（下）7「蕉林梁氏書畫之印」（朱文方印）、8「印文不明」半印（朱文方印）。

2、7　清・梁清標（1620–1691）印

3　不詳

5　清・安岐（1683–1744）印

参考文獻：《中國歷代繪畫　故宮博物院藏畫集Ⅲ》1982年。

（阿部）

35　馬遠　西園雅集圖卷（春遊賦詩圖卷）　堪薩斯市　納爾遜美術館

鑑藏印記：（前隔水）（下）1「蕉林鑒定」（白文方印）。

（前隔水・本幅）（下）2「蒼巖子」（朱文圓印）（騎縫印）。

（本幅）（卷首）（下）3「梁氏公碩」（白文方印）、4「安氏儀周書畫之章」（白文長方印）、5「明善堂珍藏書畫印記」（朱文長方印）。

（卷尾）（上）6「棠邨」半印（朱文重郭方印）、（下）7「印文不明」半印（朱文長方印）。

（本幅・後隔水）（下）8「三」印（白文圓印）（騎縫印）、9「省堂」（朱文方印）（騎縫印）。

1、2、6　清・梁清標（1620–1691）印

3　清？・梁公碩印

4　清・安岐（1683–1744）印

5　乾隆皇帝第二子怡親王弘曉（？–1778）印

8、9　不詳

参考文獻：Ho, *Eight Dynasties*, 1980.

（黃）

36　夏珪　風雨山水圖團扇　波士頓美術館

款　　識：「夏珪」（右下）。

鑑藏印記：（右上）1「印文不明」印（朱文方印）、2「黔寧王子子孫孫永保之」（白文方印）。

（左下）3「樸孫心賞」（白文方印）。

2　明・沐昂（1379–1445）印

3　近代・滿州人完顏景賢印

参考文獻：吳同《ボストン美術館藏唐宋元繪畫名品集》2000年。

（黃）

37　李嵩　西湖圖卷　上海博物館

款　　識：「李嵩」（卷尾中）。

題　　跋：（引首）（卷中央）「煮石亭」（白文長方印）、「湖山佳處　石田〔沈周〕」、「啓南」（朱文方印）、「白石翁」（朱文方印）。

（中隔水）乾隆丁丑（二十二年・1757）御題、御璽。

鑑藏印記：（前隔水）（左下）1「得脩盦」（朱文方印）、2「吳興龍氏珍藏」（朱文長方印）。

（引首）（卷首）（下）3「萊臣心賞」（朱文方印）、4「于騰之印」（白文重郭方印）。

（本幅）乾隆諸璽

（卷首）（中）5「山邨仇遠」半印（白文方印）、（下）6「兩山」半印（朱文長方印）、7「淞洲」（朱文方印）。

（卷尾）（上）8「希之」（朱文方印）、9「兩山」半印（朱文長方印）、（下）10「武林孫氏」半印（朱文長方印）。

（後隔水）（中下）11「林邨隱居」（朱文方印）、12「青笠綠蓑齋藏」（朱文長方印）、13「龐萊臣珍藏宋元眞跡」（朱文方印）。

（左下）14「虛齋審定」（白文方印）、15「臣龐元濟恭藏」（朱文長方印）、16「于騰私印」（朱文方印）、17「飛卿秘玩」（朱文方印）。

1、2　不詳

3、13、14、15　近代・龐元濟（1864–1949）印

4、16、17　清・于騰印

5　元・仇遠（1247–？）印

6、9　元・莫昌（1302–？）印？

7、8、11、12　清・謝淞洲印

10　不詳

参考文獻：近代・龐元濟《虛齋名畫續錄》（藝術賞鑑選珍三輯本）卷一。

宮崎法子〈西湖をめぐる繪画─南宋繪画史初探─〉1984年。

宮崎法子〈上海博物館藏「西湖図」卷と北京故宮博物院「西湖草堂図」卷について〉2001年。

（小川）

38　梁楷　雪景山水圖　東京國立博物館

款　　識：「梁楷」（左下）。

鑑藏印記：（右上）1「雜華室印」（白文方印）、（右下）2「印文不明」印。

1　室町幕府第六代將軍・足利義教（1394–1441）印

参考文獻：《東山御物─『雜華室印』に関する新資料を中心

9、11　清・梁清標（1620–1691）印
參考文獻：《石渠寶笈（下）》968、969頁。
The Crawford Bequest: Chinese Objects in the Collection of the Museum of Art, Rhode Island School of Design, Providence: Brown University, 1993.
（黃）

24　傳　顧愷之　洛神賦圖卷（局部）故宮博物院（北京）
題　　跋：（拖尾）元・趙孟頫（1254–1322）題記。
鑑藏印記：乾隆、嘉慶、宣統諸璽
（本幅）（卷首）（下）1「松雪齋圖書印」（朱文長方印）。
（卷中）（第一絹、第二絹拼接處）（上）2「印文不明」（朱文方印）（騎縫印）、（下）3「印文不明」（朱文方印）（騎縫印）。
（本幅・後隔水）（上）4「明昌」（朱文長方印）（騎縫印）、（下）5「御府寶繪」（朱文方印）（騎縫印）。
（後隔水・拖尾）6「群玉中秘」（朱文方印）（騎縫印）。
1　元・趙孟頫（1254–1322）印
4–6　金・章宗（在位1189–1208）御璽
參考文獻：《石渠寶笈（下）》1075頁。
（阿部）

25　傳　展子虔　遊春圖卷　故宮博物院（北京）
題　　跋：（前隔水）雙龍印（朱文方印）、「隋展子虔游春圖」。
北宋・徽宗御題、御璽
（本幅）乾隆御題、御璽
鑑藏印記：乾隆、嘉慶、宣統諸璽
（前隔水）1「御書」半印（朱文瓢形印）、2「珍秘」（朱文方印）、3「子孫保之」（白文重郭菱形印）。
（前隔水・本幅）（下）4「宣」「龢」（朱文連方印）（騎縫印）。
（本幅）（卷首）（下）5「河北棠邨」（朱文方印）。
（卷尾）（上）6「皇姊圖書」（朱文方印）、7「悅生」（朱文瓢形印）、（下）8「安儀周家珍藏」（朱文方印）、9「張維芑印」（白文方印）、10「張維芑藏」（白文方印）。
（本幅・後隔水）（上）11「政和」（朱文長方印）（縫合印）、（下）12「宣和」（朱文長方印）（騎縫印）。
1、4、11、12　徽宗（在位1101–1125）御璽
2　清・耿昭忠（1640–1687）印？
3、8　清・安岐（1683–1744）印
5　清・梁清標（1620–1691）印
6　元・魯國大長公主印
7　南宋・賈似道（1213–1275）印
9、10　明・張維芑印
參考文獻：《石渠寶笈　續編（五）》2612、2613頁。
《中國歷代繪畫　故宮博物院藏畫集Ⅰ》1978年

（阿部）

31　李唐　山水圖（對幅）京都　大德寺高桐院
款　　識：「李唐畫」（右幅松枝下）
（阿部）

32　李氏　瀟湘臥遊圖卷　東京國立博物館
款　　識：「瀟湘臥遊　伯時爲雲谷老禪隱圖」（卷尾下）。
題　　跋：乾隆丙寅（十一年・1746）御題、御璽
（前隔水）「海上顧中舍〔從義〕所藏名卷有四。謂顧愷之女史箴、李伯時〔公麟〕蜀江圖、九歌圖、及此瀟湘圖耳。女史在檇李項〔元汴〕家，九歌在余家，瀟湘在陳子有〔所蘊〕參政家，蜀江在信陽王思延將軍家，皆奇踪也。　董其昌觀因題」、「董玄宰」（半朱半白文方印）。
鑑藏印記：乾隆諸璽
（引首・前隔水）（上）1「江邨」（朱文圓印）（騎縫印）、（下）2「高詹事」（白文方印）（騎縫印）。
（前隔水・本幅）（上）3「清吟堂」（朱文長方印）（騎縫印）。
（本幅）（卷首）（上）4「閒裏工夫澹中滋味」（白文長方印）、（下）5「江邨秘藏」（朱文方印）、6「子孫寶之」（朱文方印）、7「顧從義印」（半朱半白文方印）、8「王濟賞鑑過物」（朱文長方印）、9「來青閣」（白文方印）、10「陳氏子有」（白文重郭方印）、11「高士奇」（朱文方印）、12「竹窓」（朱文長方印）、13「王延庚印」（白文方印）、14「靜寄軒圖書印」（白文方印）。
（卷中）（第一紙、第二紙接紙處）（上）12「竹窓」（朱文長方印）（騎縫印）、（下）11「高士奇」（朱文方印）（騎縫印）、15「永存珍秘」（朱文方印）（騎縫印）。（第二紙、第三紙接紙處）（上）12「竹窓」（朱文長方印）（騎縫印）、（下）16「澹人」（朱文方印）（騎縫印）、15「永存珍秘」（朱文方印）（騎縫印）。（第三紙、第四紙接紙處）（下）11「高士奇」（朱文方印）（騎縫印）。（第四紙、第五紙接紙處）（下）11「高士奇」（朱文方印）（騎縫印）、15「永存珍秘」（朱文方印）（騎縫印）。
（卷尾）（上）12「竹窓」（朱文長方印）、17「延之」（朱文方印）、18「劉承禧印」（白文方印）、（下）19「高士奇圖書印」（朱文長方印）、20「曠菴」（朱文方印）、21「吳」「興」（朱文連方印）、8「王濟賞鑑過物」（朱文長方印）。
（後隔水）（卷尾）（下）20「曠菴」（朱文方印）。
1–5、11、12、16、19　清・高士奇（1645–1704）印
6　不詳
7　明・顧從義（1523–1588）印
8、21　明・王濟印
9　不詳
10　明・陳所蘊印

各作品款識、題跋、鑑藏印記一覽

爾遜美術館

鑑藏印記：（前隔水）（下）1「丹誠」（白文圓印）、2「千山耿信公書畫之章」（朱文方印）。

（前隔水・本幅）（上）3「眞賞」（朱文瓢印）（騎縫印）、4「長」（朱文方印）（騎縫印）、（下）5「印文不明」（朱文方印）（騎縫印）。

（本幅）（卷首）（上）6「□□□畫之記」半印（朱文長方印）、7「怡親王寶」（朱文方印）、（中）8「安氏小綠天亭珍藏」（朱文方印）、（下）9「印文不明」半印（朱文長方印？）、10「珍秘」（朱文方印）、11「宜爾子孫」（白文方印）、12「耿會侯鑑定書畫之章」（朱文方印）、13「印文不明」（朱文方印）。

（卷尾）（上）14「田永□□」半印（朱文方印）、（中）15「公」（朱文方印）、（下）16「子靜長鑑賞印」（白文長方印）、17「信公珍賞」（朱文方印）、18「紹」「興」半印（朱文連方印）。

（本幅・後隔水）19「牛古軒書畫印」（白文重郭長方印）（騎縫印）、20「三省堂」（朱文方印）（騎縫印）。

（後隔水）（下）21「明善堂覽書畫印記」（白文長方印）、8「安氏小綠天亭珍藏」（朱文方印）、22「朝鮮安氏書畫圖章」（白文方印）、23「琴書堂」（白文方印）、24「都尉耿信公書畫之章」（白文方印）。

1–3、10–11、15、17、23–24　清・耿昭忠（1640–1687）印

4　南宋・賈似道（1213–1275）印？

6、14、16、20　不詳

7、21　乾隆皇帝第二子怡親王弘曉（？–1778）印

8、22　清・安岐（1683–1744）之子安元忠印

12　耿昭忠之子嘉祚印

18　南宋・高宗（在位1127–1162）御璽

參考文獻：Ho, *Eight Dynasties*, 1980.

（鈴木）

22　傳　張擇端　清明上河圖卷（局部）　故宮博物院（北京）

鑑藏印記：嘉慶、宣統諸璽

（前隔水）（上）1「畢瀧審定」（朱文方印）、（下）2「罌士寶玩」（白文方印）、3「審定名跡」（白文方印）。

（卷首）（下）4「畢沅秘藏」（白文方印）。

（卷尾）（上）5「印文不明」印（白文方印）、（中）6「印文不明」半印（朱文方印）。

（後隔水）（左下）7「太華主人」（白文方印）、8「婁東畢沅鑑藏」（朱文方印）。

1　清・畢瀧印

2、3、7　不詳

4、8　畢瀧之兄畢沅（1730–1797）印

參考文獻：《石渠寶笈　三編（三）》1458–1464頁。

（阿部）

23　傳　喬仲常　後赤壁賦圖卷　堪薩斯市　納爾遜美術館

題　跋：蘇軾「後赤壁賦」

（本幅）（第二紙）（卷首）（上）「是歲十月之望。步自雪堂，將歸于臨皋。二客從予，過黃泥之坂。霜露既降，木葉盡脫。人影在地，仰見明月。顧而樂之，行歌相答。已而嘆曰，有客無酒，有酒無肴，月白風清，如此良夜何。客曰，今者薄暮，舉網得魚。巨口細鱗，狀似松江之鱸。顧安所得酒乎」。

（第三紙）（中）（上）「歸而謀諸婦。婦曰，我有斗酒，藏之久矣，以待子不時之須。於是携酒與魚」，

（第四紙）（卷尾）（下）「復遊於赤壁之下。江流有聲，斷岸千尺。山高月小，水落石出。曾日月之幾何，而江山不可復識矣」。

（第五紙）（中）（中）「予乃攝衣而上，履巉巖，披蒙茸」。（第五紙卷尾）（樹叢間）「距虎豹」，

（第六紙）（卷首）（中）「登虬龍，攀栖鶻之危巢，俯馮夷之幽宮。蓋二客不能從焉，劃然長嘯，草木震動，山鳴谷應，風起水涌。予亦悄然而悲，肅然而恐。凜乎其不可留」。

（第七紙）（卷尾）（中）「夕而登舟，放乎中流，聽其所止而休焉。時夜將半，四顧寂寥。適有孤鶴，橫江東來。翅如車輪，玄裳縞衣，嘎然長鳴，掠予舟而西也」。

（第八紙）（中）（下）「須臾客去，予亦就睡。夢二道士，羽衣翩僊，過臨皋之下，揖予而言曰，赤壁之遊樂乎。問其姓名，俛而不答。嗚呼噫嘻，我知之矣。疇昔之夜，飛鳴而過我者，非子也耶。道士顧笑」。（第八紙卷尾）（下）「予亦驚悟。開戶視之，不視其處」。

鑑藏印記：嘉慶、宣統諸璽

（本幅）（第一紙、第二紙接紙處）（上）1「醉鄉居士」（朱文方印）（騎縫印）。

（卷中）（第二紙、第三紙接紙處）（中）2「梁師成美齋印」（朱文長方印）（騎縫印）、（第三紙、第四紙接紙處）（中）3「梁師成千古堂」（白文橢圓印）（騎縫印）、（第四紙、第五紙接紙處）（下）4「永昌齋」（白文長方印）（騎縫印）、（第五紙、第六紙接紙處）（下）5「漢伯鸞裔」（朱文長方印）（騎縫印）、（第六紙、第七紙接紙處）（上）6「伯鸞氏」（白文方印）（騎縫印）、（第七紙、第八紙接紙處）（上）7「秘古堂記」（朱文方印）（騎縫印）。

（卷尾）（下）8「顧洛阜」（白文方印）

（本幅・後隔水）（下）9「蕉林梁氏書畫之印」（朱文方印）（騎縫印）、10「漢光閣」（朱文方印）（騎縫印）。

（後隔水・拖尾）（中）11「蕉林書屋」（朱文重郭長方印）（騎縫印）。

1–7　北宋・梁師成（？–1126）印

8、10　前收藏者 John M. Crawford, Jr.（1913–1988）印

文長方印）。

（前隔水・本幅）（下）4「宣」「龢」（朱文連方印）（騎縫印）。

（本幅）（卷首）（下）5「印文不明」印（朱文長方印）。

（卷尾）（下）6「秋壑珍玩」（白文方印）、7「悅生」（朱文瓢印）、8「孫承澤印」（朱文方印）。

（本幅・後隔水）（上）9「政和」（朱文長方印）（騎縫印）、（中）10「宣和中秘」（朱文橢圓印）（騎縫印）、（下）11「宣和」（朱文長方印）（騎縫印）

（後隔水・拖尾）（中）12「政」「龢」（朱文連方印）（騎縫印）。

（拖尾）（中）13「內府圖書之印」（朱文方印）、（下）14「緯蕭草堂畫記」（朱文長方印）。

1、4、9–13　北宋・徽宗（在位1101–1125）御璽

2　南宋官印

3、14　清・宋犖（1634–1713）印

6、7　南宋・賈似道（1213–1275）印

8　明末清初・孫承澤（1592–1676）印

參考文獻：《石渠寶笈（下）》783頁。

（阿部）

18　李公年　山水圖　普林斯頓大學美術館

款　　識：「公年」、「印文不明」印（白文？方印）（右下）。

鑑藏印記：（右下）1「明慕理性生氏審定眞蹟」（朱文長方印）、2「王氏圖書子孫永寶藏」（朱文方印）。（左下）3「壺中天」（朱文瓢印）、4「陸氏季道」（朱文方印）、5「印文不明」印（朱文方印）。

1　Du Bois Schanck Morris（1873– ？）印

2　不詳

3、4　明・陸行直印

參考文獻：《文人画粹編　第二卷　董源・巨然》1977年。

George Rowley, *Principles of Chinese Painting-with Illustrations from the Du Bois Schanck Morris Collection*, Princeton University, 1947.

（鈴木）

19　武元直　赤壁圖卷　國立故宮博物院（台北）

題　　跋：（拖尾）金・趙秉文（1159–1232）「追和坡仙赤壁詞韻」（略）。

鑑藏印記：乾隆、嘉慶、宣統諸璽

（本幅）（卷首下角）項元汴「譏」字編號。

（卷首）（上）1「墨林堂」半印（白文方印）、2「項氏子京」半印（白文方印）、3「桃花源裏人家」半印（朱文長方印）、4「天籟閣」（朱文長方印）、5「神」「品」（朱文連方印）、（下）6「印文不明」半印（白文方印）、7「桃里」（朱文圓印）、8「項子京家珍藏」（朱文長方印）、9「項墨林鑑賞章」（白文方印）。

（卷尾）（上）5「神」「品」（朱文連方印）、10「退密」（朱文瓢印）、11「子孫永保」（白文方印）、12「墨林硯癖」半印（白文方印）、13「鴛鴦湖長」

半印（白文方印）、（下）14「墨林子」（白文長方印）、15「會心處」（白文方印）、16「遊方之外」（白文方印）、17「子京珍秘」（朱文長方印）、18「西疇耕耦」（白文方印）、19「項元汴印」（朱文方印）、20「子京父印」（朱文方印）、21「項墨林父秘笈之印」（朱文長方印）、22「惠泉山樵」半印（白文長方印）、23「子孫世昌」半印（白文方印）。

1–5、7–23　明・項元汴（1525–1590）印

參考文獻：《故宮書畫圖錄（十七）》71–76頁。

莊嚴〈故宮博物院三十五年前在北平的出版物〉〈武元直繪赤壁圖卷〉1980年。

小川裕充〈武元直の活躍年代とその制作環境について−金・王寂『鴨江行部志』所錄「龍門招隱図」〉1995年。

（鈴木）

20　傳　趙伯駒　江山秋色圖卷　故宮博物院（北京）

題　　跋：（拖尾）「洪武八年（1375）孟秋，將既入裝褙，所褙者以圖來進見，題名曰：《趙千里〔伯駒〕江山圖》。於是舒卷著意於方幅之間。用神微游於筆鋒岩巒穹瀧幽壑之際，見趙千里之意趣深有秀焉。若觀斯之，圖比誠游山者，不過減胊骨之勞耳。若言景趣，豈下上於眞山者耶。其中動盪情狀，非正一端。如山高則有重巒疊嶂。以水則有湍流蟠溪，樹生偃蹇。若出水之蒼龍，遙岑隱見如擁螺髻於天邊。近接峻拔霭掩僧寺之樓台。碧巖萬仞，臨谷水以飛雲架木，昂霄爲棧道。以通人阪有車載驢駝，人肩舟櫂。又目樵者負薪，牧者逐牛，士行策杖，老幼相將。觀斯畫，景則有前合後仰，動靜盤桓。蓋爲既秋之景，兼肅氣帶紅葉黃花，壯千里之美景。其爲畫師者若趙千里，安得而不易耶。洪武八年秋文華堂題」。

明・太祖（在位1368–1398）長子，皇太子朱標（1355–1392）題記。

鑑藏印記：乾隆、嘉慶、宣統諸璽

（前隔水）（中下）1「蕉林玉立氏圖書」（朱文方印）、2「觀其大略」（白文方印）、（左上）3「蕉林書屋」（朱文長方印）、（左下）4「東北博物館珍藏之印」。

（本幅）（卷首）（下）5「蒼巖」（朱文方印）。

（本幅・後隔水）（上）5「蒼巖」（朱文方印）（騎縫印）。

（後隔水）（中下）5「蒼巖」（朱文方印）、6「蕉林鑒定」（白文重郭方印）。

1–3、5–7　清・梁清標（1620–1691）印

4　現代・東北博物館印

參考文獻：清・龍文彬《明會要》（1957年中華書局排印本）卷71，方域一・國都・殿。

楊臣彬〈關於《江山秋色圖》卷〉《名畫鑑賞　江山秋色圖》上海人民美術出版社，1983年。

（小川）

21　傳　許道寧　秋江漁艇圖卷（漁舟唱晚圖卷）　堪薩斯市　納

各作品款識、題跋、鑑藏印記一覽

印）。

1　不詳

2　明太祖洪武七年至十七年（1374–1384）所用官
印「典禮紀察司印」半印

3–6　清・李宗孔印

參考文獻：莊申〈故宮書畫所見明代半官印考〉1972年。
《故宮書畫圖錄（一）》57、58頁。
（鈴木）

10　岷山晴雪圖　國立故宮博物院（台北）
鑑藏印記：（本幅）乾隆、嘉慶、宣統諸璽
（左下）1「段氏克明珍藏書畫」（朱文長方印）

1　不詳

參考文獻：《故宮書畫圖錄（二）》305、306頁。
（鈴木）

11　范寬　谿山行旅圖　國立故宮博物院（台北）
款　　識：「范寬」（右下樹蔭下）。
題　　跋：（詩塘）「北宋范中立谿山行旅圖　董其昌觀」、
「宗伯學士」（白文方印）、「董其昌印」（朱文方
印）。
鑑藏印記：（本幅）乾隆、嘉慶、宣統諸璽
（右下）1「司印」半印（朱文方印）、2「□□山
房」（白文方印）。
（左下）3「祚新之印」（朱文方印）、4「墨農鑑
賞」（白文方印）、5「忠孝之家」（朱文方印）。
（左側裱邊部分）6「蕉林秘玩」（朱文方印）、7
「觀其大略」（朱文方印）。

1　明太祖洪武七年至十七年（1374–1384）所用
官印「典禮紀察司印」半印

2–5　不詳

6、7　清・梁清標（1620–1691）印

參考文獻：莊申〈故宮書畫所見明代半官印考〉1972年。
《范寬谿山行旅圖》台北：國立故宮博物院，1979
年。
《故宮書畫圖錄（一）》167、168頁。
（鈴木）

12　傳　巨然　蕭翼賺蘭亭圖　國立故宮博物院（台北）
題　　跋：乾隆丁亥（三十二年・1767）御題、御璽
鑑藏印記：乾隆、嘉慶、宣統諸璽
（右上）1「乾卦」印（朱文圓印）、2「宣文閣寶」
（朱文方印）、（右下）3「司印」半印（朱文方
印）。
（左下）4「陳定」（朱文長方印）、5「袁樞之印」
（白文方印）、6「紹」「興」（朱文連方印）。

1、6　南宋・高宗（在位1127–1162）御璽

2　元順帝（在位1333–1367）於至元六年（1340）
將奎章閣改名後所設立，又於至正九年
（1349）改名爲端本堂後所廢止的宣文閣的殿
閣印

3　明太祖洪武七年至十七年（1374–1384）所用官
印「典禮紀察司印」半印

4　明末清初・陳定印

5　明・袁樞印

參考文獻：莊申〈故宮書畫所見明代半官印考〉1972年。
傅申〈宣文閣與端本堂〉1981年。
姜一涵〈宣文閣和端本堂〉1981年。
《故宮書畫圖錄（一）》103、104頁。
（鈴木）

13　燕文貴　江山樓觀圖卷　大阪市立美術館
款　　識：「待詔□州筠□縣主簿燕文貴□」（卷尾上）。
鑑藏印記：（本幅）（卷首）（中）1「景長樂印」（白文方印）、
2「芝陔審定眞蹟」（朱文長方印）、3「任齋銘心
之品」（朱文方印）、4「郭氏衛民家藏書畫印」
（朱文長方印）、5「□平侯章」（朱文方印）。
（卷中）（第一紙、第二紙接紙處）（上）6「印文
不明」印（朱文長方印）（騎縫印）。（第二紙、第
三紙接紙處）（上）6「印文不明」印（朱文長方印）
（騎縫印）。
（卷尾）（上）7「崇蘭館」（朱文長方印）、8「□
州關觀察使印」（朱文方印）、9「景賢審定」（朱
文方印）、（下）10「郭衛民鑒定眞迹」（朱文方
印）。

1　不詳

2　清・李在銑印

3、9　近代・滿州人完顏景賢印

4、10　時代不詳・郭衛民印

5　不詳

7　南宋・趙子晝（1089–1142）印？

8　不詳

參考文獻：《大阪市立美術館藏中国絵画》1975年。
（早川）

14　夏秋冬山水圖（四季山水圖現存三幅）（夏景）山梨　久遠寺
（秋冬景）　京都　南禪寺金地院
鑑藏印記：（三幅共通）（右上）1「仲明珍玩」（朱文爵形印）、
（右下）2「天山」（朱文方印）。
（左下）3「盧氏家藏」（朱文方印）。

1、3　不詳

2　室町幕府第三代將軍・足利義滿（1358–1408）
印

參考文獻：鈴木敬〈夏・秋・冬景山水図〉1960年。
（小川）

17　傳　王詵　煙江疊嶂圖卷　上海博物館
題　　跋：（前隔水）「王詵煙江疊嶂圖」。雙龍印（朱文方
印）
（御題下印、前隔水・本幅騎縫印）
北宋・徽宗御題、御璽
鑑藏印記：乾隆、嘉慶、宣統諸璽
（天頭・前隔水）（上）1「御書」（朱文瓢印）（騎
縫印）。
（前隔水）（中）2「台州府房務抵當庫記」半印
（朱文方印）、3（下）「商丘宋犖審定眞蹟」（朱

7　清・王懿榮（1845–1900）印

參考文獻：米澤嘉圃〈伝董源筆　寒林重汀図について〉1961
　　　　　年。
　　　　　傳申〈宣文閣與端本堂〉1981年。
　　　　　姜一涵〈宣文閣和端本堂〉1981年。
　　　　　竹浪遠〈（伝）董源「寒林重汀図」の観察と基礎的
　　　　　考察（上）（下）〉2004、05年。
　　　　　　　　　　　　　　　　　　　　　（小川）

3　米友仁　雲山圖卷　克利夫蘭美術館
　款　　　識：「好山無數接天涯，烟靄陰晴日夕佳，要識先生曾
　　　　　到此，故留筆戲在君家。庚戌歲（建炎四年・1130）
　　　　　辟地新昌作　元暉」、「元暉戲作」（白文方印）（卷
　　　　　中）（上）。
　題　　　跋：（卷尾）（下）「希世之寶、超邁無倫　丁亥（順治
　　　　　四年・1647）六月　王鐸審定」、「王鐸私印」（白
　　　　　文方印）。
　　　　　明・王鐸（1592–1652）跋
　鑑藏印記：（前隔水）（左下）1「羅振玉」（白文方印）、2「芝
　　　　　陵審定眞蹟」（朱文長方印）、3「王簡齋」（白文
　　　　　方印）。
　　　　　（本幅）（卷首）（下）4「印文不明」（白文方印）、
　　　　　5「錫三」（朱文方印）。
　　　　　（卷尾）（上）6「安陽孫氏」（朱文方印）、7「印文
　　　　　不明」（白文長方印）、（下）8「印文不明」（朱文
　　　　　長方印）、9「印文不明」（白文方印）。
　　　　　（後隔水）（右下）10「養性齋珍藏書畫印」、5「錫
　　　　　三」（朱文方印）。
　　　　　（左中）11「畢瀧審定」（朱文方印）。
　　　　　1　近代・羅振玉（1866–1940）印
　　　　　2　清・李在銑印
　　　　　3、5、6、10不詳
　　　　　11　清・畢瀧印
　參考文獻：山本悌二郎《澄懷堂書畫目録》1932年。
　　　　　小川裕充《雲山図論》1982年。
　　　　　Ho, *Eight Dynasties*, 1980.
　　　　　　　　　　　　　　　　　　　　　（小川）

4　牧谿　漁村夕照圖（瀟湘八景圖卷斷簡）　東京　根津美術館
　鑑藏印記：（卷尾）（下）1「道有」（朱文重郭方印）。
　　　　　1　室町幕府第三代將軍足利義滿（1358–1408）於
　　　　　　應永二年（1395）出家後的道號印
　參考文獻：《牧谿　憧憬の水墨画》1996年。
　　　　　　　　　　　　　　　　　　　　　（鈴木）

5　玉澗　山市晴嵐圖（瀟湘八景圖卷斷簡）　東京　出光美術館
　題　　　跋：（卷尾）「雨拖雲腳斂長沙，隱々殘虹帶晚霞，最
　　　　　好市橋官柳外，酒旗搖曳客思家。山市晴巒」、
　　　　　「三教弟子」（朱文方印）。
　參考文獻：户田禎佑《水墨美術大系　三　牧谿・玉澗》1973
　　　　　年。
　　　　　　　　　　　　　　　　　　　　　（鈴木）

6　傳　李成　喬松平遠圖　三重　澄懷堂美術館
　款　　　識：「李成」（雙松左樹根上）。
　題　　　跋：（題簽）「宋李營邱喬松平遠圖，怡〔親王〕邸明
　　　　　善堂眞本，〔王〕西泉〔石經〕庚辰（光緒六年・
　　　　　1880）得于京師海王村。簠齋〔陳介祺〕審定併
　　　　　題」
　鑑藏印記：（右上）1「怡親王寶」（朱文重郭方印）。（右中）2
　　　　　「小山心賞」（朱文方印）、3「淮陰鮑氏收藏」（朱
　　　　　文長方印）。（右下）4「墨林生」（半朱半文方印）、
　　　　　5「子京父印」（朱文方印）。（左下）6「退密」（朱
　　　　　文瓢形印）、7「墨」「林」（朱文連方印）、8「明善
　　　　　堂覽書畫印記」（白文方印）、9「項墨林父秘笈之
　　　　　印」（朱文長方印）。
　　　　　1、8　乾隆皇帝第二子怡親王弘曉（？–1778）印
　　　　　2、3　不詳
　　　　　4–7、9　明・項元汴（1525–1590）印
　參考文獻：山本悌二郎《澄懷堂書畫目録》1932年。
　　　　　　　　　　　　　　　　　　　　　（小川）

7　傳　荆浩　匡廬圖　國立故宮博物院（台北）
　題　　　跋：乾隆御題、御璽、清・梁詩正題、清・汪由敦題。
　　　　　（右上）1「荆浩眞蹟神品」、「御書之寶」（朱文方
　　　　　印）。（左上）2「翠微深處著軒楹，絕磴懸崖瀑布
　　　　　明，借我扁舟蕩空碧，一壺春酒看雲生。　薊丘韓
　　　　　璵題」、「庭玉父章」（白文方印）。3「嵐漬晴薰滴
　　　　　翠濛，蒼松絕壁影重重，瀑流飛下三千尺，寫出
　　　　　廬山五老峯。柯九思題」、「柯敬仲氏」（朱文方
　　　　　印）。
　　　　　1　南宋・高宗（在位1127–1162）御題、御璽
　　　　　2　元・韓璵題詩
　　　　　3　元・柯九思（1290–1343）題詩
　鑑藏印記：乾隆、宣統諸璽
　　　　　（左下）1「蕉林」（朱文方印）、2「觀其大略」（白
　　　　　文方印）。
　　　　　1、2　清・梁清標（1620–1691）印
　參考文獻：《故宮書畫圖録（一）》51、52頁。
　　　　　　　　　　　　　　　　　　　　　（鈴木）

9　傳　關全　秋山晚翠圖　國立故宮博物院（台北）
　題　　　跋：（裱邊右上）「此關全眞筆也。結撰深峭，骨蒼力
　　　　　垕，婉轉關生，又細又老，磅礴之氣，行于筆墨
　　　　　外，大家體度固如此。彼倪瓚一流，競爲薄淺習
　　　　　氣，至於二樹一石一沙灘，便稱曰山水山水。荆
　　　　　關李范，大開門壁，籠罩三極，然豈非歟。己丑
　　　　　（順治六年・1649）十月王鐸濡墨琅華館中」、「鐸」
　　　　　（朱文方印）。
　　　　　明・王鐸（1592–1652）跋
　鑑藏印記：（本幅）乾隆、嘉慶、宣統諸璽
　　　　　（右上）1「皇明帝室親藩」（朱文方印）、（右下）2
　　　　　「司印」半印（朱文方印）。
　　　　　（裱邊）（右下）3「秘園」（朱文橢圓印）、4「廣陵
　　　　　李書樓珍賞圖書」（白文方印）、（左下）5「李宗
　　　　　孔」（朱文方印）、6「守眞抱一」（白文龍虎文方

III 各作品款識、題跋、鑑藏印記一覽

凡　例

1 本一覽按作品別，原則上對於押署於作品本幅上即畫面本身的作者款識、本人和他人題跋、鑑藏印記等，加以釋文後刊載。若特別刊載作品本幅以外經人題寫或鈐印之處，則清楚載明詩塘或前後隔水等裝裱部位。

　本一覽未予刊載的作品，爲同時欠缺款識、題跋、鑑藏印記的作品。此外，雖予刊載卻欠缺個別項目的作品，例如無款識項目的作品，即爲欠缺作者自題、印章等的作品。

2 款識、題跋、鑑藏印記，因有別於本論和本文，專業性強，故使用日本所稱的舊字。舊字，爲包含越南在內之近代以前東亞漢字文化圈所共通的正字法：不言可喻，其對該時期之研究不可或缺。在台灣、香港、韓國，猶持續推行正字法：即便是採用簡體字爲正字法的中國，近年來在與傳統中國有關的書籍上，亦開始使用繁體字，即舊字。「參考文獻一覽（一般）」所收錄的《中國美術全集》、《中國古代書畫圖目》等，即爲此例。

3 鑑藏印章之記錄，原則上，就畫軸而言，是由面向畫面的右側開始：就畫卷而言，則由卷首開始，自上而下、自右側偶或卷首起，經過中間部位至左側或卷尾，同樣自上而下，按此順序添加編號，大抵可知其印章位置。

4 可辨明鈐印者的鑑藏印章，均彙整依序編號。原則上，只載其姓名，若生卒年可明確得知，則附上。至於皇帝的稱謂，元代以前諸帝，只記其廟號：明代以後諸帝，則根據年號，在稱謂之後加上其在位年份。

5 清朝歷代皇帝的御題、御璽，均概括爲「乾隆御題」、「乾隆諸璽」等簡略記載。詳細內容請參照「參考文獻一覽（一般）」所列舉的《祕殿諸林・石渠寶笈》。

6 在各項目之末，均列出作爲敘述之參考的文獻。

　唯關於「期刊一覽」、「參考文獻一覽（個別）」所列舉的文獻，僅標示編著者姓名、論文名或書名、出版年份。而在論文名、書名方面，凡涉及多次引用且名稱較長的條目，則使用「參考文獻一覽（個別）」所列出的簡略標示。

　在「參考文獻一覽（一般）」所列舉的條目中，關於清朝內府舊藏品之著錄的《祕殿諸林・石渠寶笈》、《同書續編》、《同書三編》（台北國立故宮博物院1969、1971年影印本），僅標記非宗教畫著錄《石渠寶笈》的書名及冊數和頁數。《故宮書畫圖錄》（台北：國立故宮博物院，1989年–刊行中）部分，亦同前述做法。至於《故宮書畫圖錄》尚未出版的部分，則據《故宮書畫錄　增訂本》（台北：國立故宮博物院，1965年），標記方式亦相同。

　再者，對於與落款、印章有關的基本工具書，王季遷・孔達《明清畫家印鑑》（香港：香港大學出版社，1966年）、國立故宮、中央博物院（台中）共同理事會編《晉唐以來書畫家鑑藏家款識譜》（香港：開發公司，香港：藝文出版社，1964年）、上海博物館編《中國書畫家印鑑款識》（北京：文物出版社，1987年），則不予特別標示。

7 本一覽所收錄的作品，於本書全部凡例中皆有述及，當中除三件壁畫外，均爲經實際親睹之作。唯因以繪畫表現本身爲重點，且費時於作者款識、他人題跋等之掌握、敘述，故於鑑藏印記部分，猶有多件作品未及予以詳細的實地調查或參酌各種資料的事後調查，恐有不少疏漏。盼他日能針對此點竭力增補。

8 本一覽由小川、鈴木忍（東京大學東洋文化研究所技術補佐員）、黃立芸（東京大學研究所人文社會系研究科博士課程）、阿部修英（同博士課程肄業）、早川章弘（同碩士課程結業）等五人分別負責撰寫，經小川總覽後的予增補、修正。各項目之末所添附的（小川）等，即爲該項目的負責人姓名。

　文末，謹就中村信宏氏（台東區立書道博物館專門員）於印文判讀方面賜予諸多指教一事，向其表達深摯謝意。

1 郭熙　早春圖　國立故宮博物院（台北）

款　　識：「早春　壬子年（熙寧五年・1072）郭熙畫」、「郭熙筆」（朱文長方印）（左中）。

題　　跋：乾隆己卯（二十四年・1759）御題、御璽

鑑藏印記：乾隆、嘉慶、宣統諸璽

　　（右上）1「明昌御覽」（朱文方印）、2「道濟書府」（朱文方印）、3「眞賞」（朱文瓢印）、（右下）4「珍秘」（朱文方印）、5「宜爾子孫」（白文方印）、6「阿爾喜普之印」（白文方印）、7「東平」（朱文方印）、8「仲雅」（朱文長方印）、9「善卿」（白文方印）、10「蕭齋」（朱文方印）、11「司印」半印（朱文方印）。

　　（左上）12「丹誠」（白文圓印）、13「琴書堂」（白文方印）、14「都尉耿信公書畫之章」、（左下）15「御賜忠孝堂長白山索氏珍藏」（朱文方印）、16「公」（朱文方印）、17「信公珍賞」（朱文方印）、18「九如清玩」（朱文長方印）、19「也園珍賞」（白文方印）。

1 金・章宗（在位1189–1208）御璽

2 明・太祖（在位1368–1398）第三子晉王朱棡（1358–1398）印

3–5、12–14、16、17　清・耿昭忠（1640–1687）印

6、7　清・滿州人阿爾喜普印

8–10　不詳

11　明太祖洪武七年至十七年（1374–1384）所用官印「典禮紀察司印」半印

15、18、19　清・滿州人索額圖（？–1703）印

參考文獻：莊申〈故宮書畫所見明代半官印考〉1972年。《郭熙早春圖》台北：國立故宮博物院，1979年。小川裕充〈郭熙筆　早春図〉1980年。（鈴木）

2 傳　董源　寒林重汀圖　兵庫　黑川古文化研究所

題　　跋：（詩塘）「魏府收藏董元畫天下第一　董其昌鑒定」、「董氏玄宰」（白文重郭方印）。

鑑藏印記：（右上）1「印文不明」（朱文方印）、2「宣文閣寶」（朱文方印）、（右下）3「□□鑒定眞蹟」（朱文方印）（右半缺）、4「采」「萬」「鍾」「印」（朱文四連方印）（右半缺）、5「采氏秘玩」（白文重郭方印）（右半缺）。

　　（左下）6「緝熙殿寶」（朱文方印）（左端缺）、7「廉生得來」（白文方印）。

1　不詳

2　元順帝（在位1333–1367）於至元六年（1340）將奎章閣改名後所設立，又於至正九年（1349）改名爲端本堂後所廢止的宣文閣的殿閣印

3　不詳

4、5　明・米萬鍾（1570–1628）印

6　南宋・理宗（在位1224–1264）紹定六年（1233）營建的緝熙殿的殿閣印

128　張崟　仿古山水圖冊（訪友圖、秋圃圖）

127　金農　墨梅圖（四幅）

126　華嵒　秋聲賦意圖

133　任熊　十萬圖冊（萬壑爭流圖、萬林秋色圖）

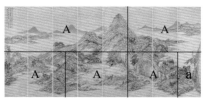

130　鄭燮　金剛全圖

129　錢杜　燕園十六景圖冊（過雲橋圖、夢青蓮花盦圖）

135　波洛克
One: Number 31,1950

134　戴熙　春景山水圖（八幅）

132　蘇仁山
賈島詩意山水圖

131　浦上玉堂
東雲篩雪圖

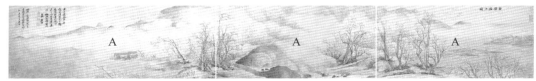

108 吳歷 白傅湓江圖卷

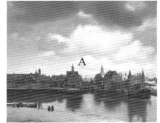

110 維梅爾 台夫特一景

109 惲壽平 花隖夕陽圖卷

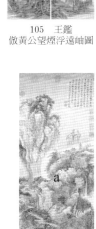

105 王鑑 倣黃公望煙浮遠岫圖

107 王原祁 華山秋色圖

124 月令圖（十二月）

117 梅清 九龍潭圖

113 石谿 報恩寺圖

111 八大山人 安晚帖（荊巫圖）

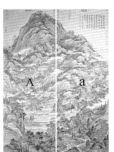

112 石濤 黃山八勝圖冊
（鳴絃泉、虎頭岩圖）

118 龔賢 千巖萬壑圖

123 錢維城 棲霞全圖

120 黃鼎 群峰雪霽圖

119 法若眞 山水圖

106 王翬 溪山紅樹圖

121 袁江 王雲 樓閣山水圖屏風

116 戴本孝 文殊院圖

125 黃愼 山水墨妙圖冊（第一圖、第十二圖）

114 漸江 江山無盡圖卷

115 查士標 桃源圖卷

122 郎世寧 百駿圖卷

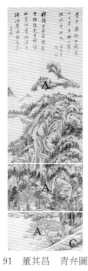

91　董其昌　青弁圖

89　丁雲鵬
玄扈出雲天都曉日圖

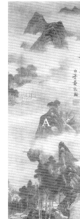

88　錢穀　虎邱圖

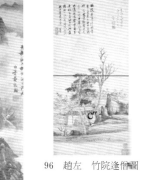

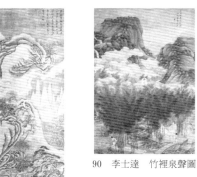

87　文伯仁　四萬山水圖（四幅）

86　文嘉　琵琶行圖

100　陳洪綬
宣文君授經圖

95　張宏　棲霞山圖

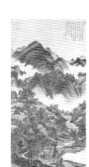

94　張瑞圖　山水圖

96　趙左　竹院逢僧圖

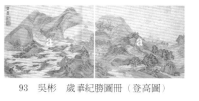

92　米萬鐘　寒林訪客圖

90　李士達　竹裡泉聲圖

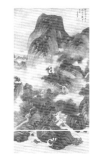

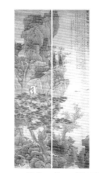

93　吳彬　歲華紀勝圖冊（登高圖）

97　王建章　雲嶺水聲圖　98　藍瑛　莧目喬松圖

104　王時敏　倣黃公望山水圖

102　俵屋宗達　松島圖屏風

99　黃道周　松石圖卷

101　崔子忠
杏園送客圖

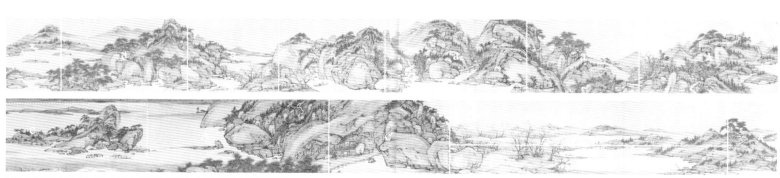

103　蕭雲從　山水清音圖卷

各作品構圖一覽

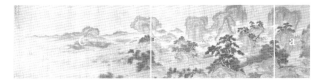

69　石銳　探花圖卷

66　李在、馬軾、夏芷　歸去來分圖卷（問征夫以前路圖、雲無心以出岫圖）

68　雪舟　天橋立圖

67　安堅　夢遊桃源圖卷

72　鍾禮　觀瀑圖　　71　呂文英　風雨山水圖　　70　吳偉　漁樂圖

81　周臣　北溟圖卷

73　王諤　江閣遠眺圖

75　王世昌　松陰書屋圖　　74　朱端　山水圖

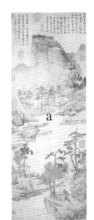

79　沈周　廬山高圖　　76　張路　道院馴鶴圖

80　文徵明　雨餘春樹圖

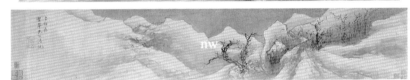

77　蔣嵩　四季山水圖卷

83　仇英　仙山樓閣圖

85　陸治　玉田圖卷

82　唐寅　山路松聲圖　84　謝時臣　華山仙掌圖

78　史忠　晴雪圖卷

399

48　姚廷美　有餘閒圖卷

44　錢選　山居圖卷

52　吳鎮　漁父圖

50　李容瑾　漢苑圖

49　羅稚川　雪江圖

47　唐棣　倣郭熙秋山行旅圖

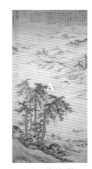

46　朱德潤
林下鳴琴圖

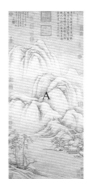

45　曹知白　群峰雪霽圖

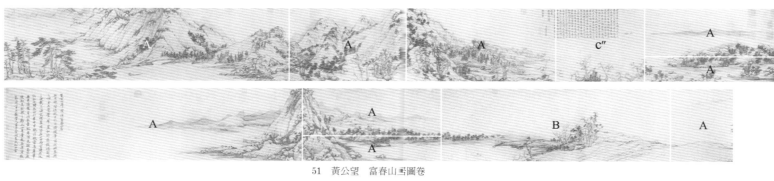

51　黃公望　富春山居圖卷

58　孫君澤　雪景山水圖

57　（傳）王振鵬　唐僧取經圖冊
（張守信謀唐僧取財圖、明顯國降大羅真人圖）

56　四睡圖

55　冷謙　白岳圖

54　王蒙　具區林屋圖

53　倪瓚　容膝齋圖

60　方從義　雲山圖卷

62　陳汝言
羅浮山樵圖

61　趙原
合谿草堂圖

59　盛懋　山居納涼圖

65　戴進　春冬山水圖（二幅）

64　王紱　秋林隱居圖

63　王履　華山圖冊

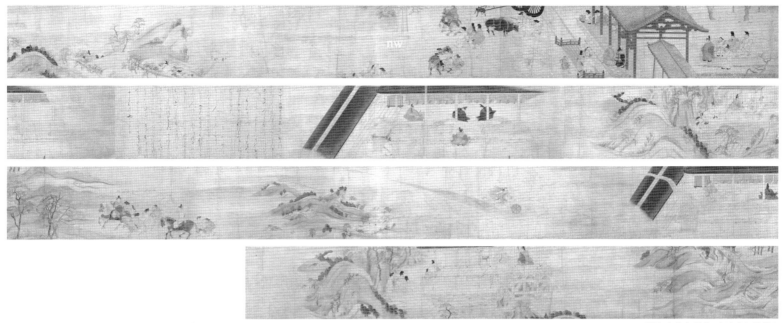

30　信貴山緣起繪卷（延喜加持卷）

32　李氏　瀟湘臥遊圖卷

31　李唐　山水圖（對幅）

34　趙伯驌　萬松金闕圖卷

33　王洪　瀟湘八景圖卷（瀟湘夜雨圖）

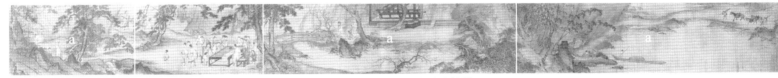

35　馬遠　西園雅集圖卷（春遊賦詩圖卷）

39　馬麟　芳春雨霽圖冊頁

37　李嵩　西湖圖卷

36　夏珪　風雨山水圖團扇

43　高克恭　雲橫秀嶺圖

38　梁楷　雪景山水圖

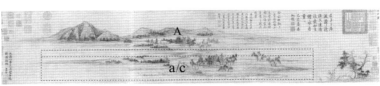

42　趙孟頫　水村圖卷

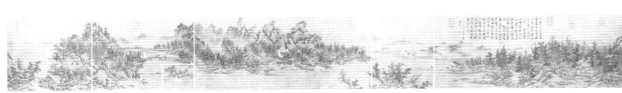

41　（傳）江參　林巒積翠圖卷

40　（傳）李山　松杉行旅圖

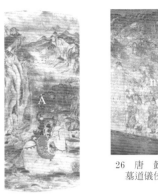

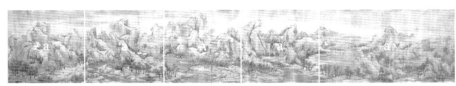

20 （傳）趙伯駒　江山秋色圖卷

26　唐　懿德太子墓
墓道儀仗圖壁畫

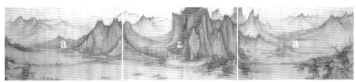

21　（傳）許道寧　秋江漁艇圖卷（漁舟唱晚圖卷）

29　騎象奏樂圖
（楓蘇芳染螺鈿槽琵琶捍撥）

25　（傳）展子虔　遊春圖卷

28　敦煌莫高窟
第四四五窟北壁彌勒上下生經變相壁畫

27　敦煌莫高窟
第三二一窟南壁寶雨經變相壁畫

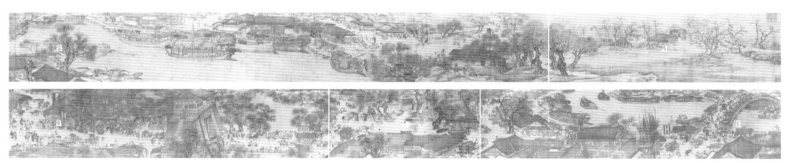

22　（傳）張擇端　清明上河圖卷

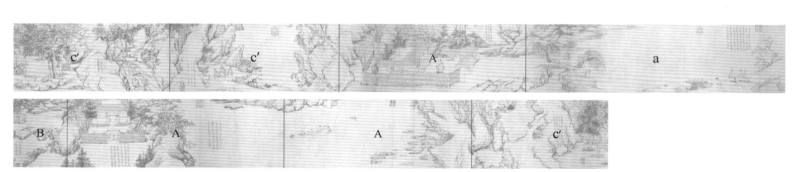

23　（傳）喬仲常　後赤壁賦圖卷

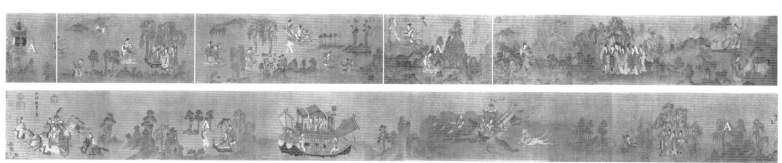

24　（傳）顧愷之　洛神賦圖卷

II 各作品構圖一覽

凡 例

1 本一覽乃是對各作品的構圖基於何種基本構圖法，或由哪些構圖法組合而成，予以圖解。

2 所謂基本構圖法，是指最基本的「A：一水兩岸」、「B：兩水一岸」、「C：一水一岸」三種構圖法，和其衍生類型「a：一水兩岸‧橋」、「c：一水環島」、「c'：前岸後水」、「c"：前水後岸」四種構圖法，以及作爲「A：一水兩岸」古老樣式型態的「x：三山形

式」一種構圖法，共計八種構圖法。此外，標示有nw者乃缺乏水的表現，並非慣見之構圖法。

3 關於基本構圖法的公式化，請參照本論〈(二) 何謂山水畫的手法和原理？－其公式化：(2) 基本構圖法－山水畫的手法和原理 (II)〉。

4 本一覽的作品圖例，是以小川的草稿爲基礎，由庄野章子氏製成。

3 米友仁 雲山圖卷

2 (傳) 董源 寒林重汀圖

1 郭熙 早春圖

5 玉澗 山市晴嵐圖（瀟湘八景圖卷斷簡）

4 牧谿 漁村夕照圖（瀟湘八景圖卷斷簡）

12 (傳) 巨然 蕭翼賺蘭亭圖

11 范寬 谿山行旅圖

10 岷山晴雪圖

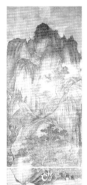

9 (傳) 關仝 秋山晚翠圖

8 葉茂臺遼墓出土山水圖（山弈候約圖）

7 (傳) 荊浩 匡廬圖

6 (傳) 李成 喬松平遠圖

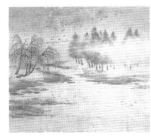

14 夏秋冬山水圖（四季山水圖現存三幅）

13 燕文貴 江山樓觀圖卷

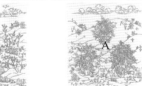

15 遼慶陵中室四方四季山水圖壁畫

16 (傳) 趙令穰 秋塘圖

18 李公年 山水圖

19 武元直 赤壁圖卷

17 (傳) 王詵 煙江疊嶂圖卷

403

127 金農 墨梅圖（四幅）
1/2

128 張崟 仿古山水圖冊（訪友圖、秋圃圖）
3/4　　　　　　　　　　　　　　1/2

126 華嵒 秋聲賦意圖
超過1/2

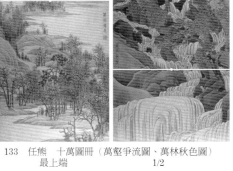

129 錢杜 燕園十六景圖冊（過雲橋圖、夢青蓮花盦圖）
2/3

133 任熊 十萬圖冊（萬壑爭流圖、萬林秋色圖）
最上端　　　　　　　　　　　　1/2

130 鄭燮 金剛全圖
3/4

135 波洛克
One:Number 31,1950
無基本視點

134 戴熙 春景山水圖（八幅）
低於3/4

132 蘇仁山
賈島詩意山水圖
2/3

131 浦上玉堂
東雲篩雪圖
1/2

404

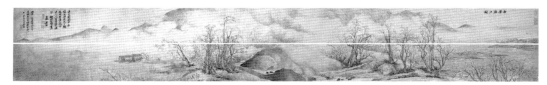

108　吳歷　白傅溢江圖卷
1/2

110　維梅爾　台夫特一景
低於1/3

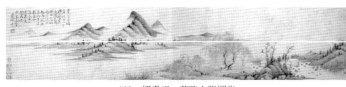

109　惲壽平　花隖夕陽圖卷
超過1/2

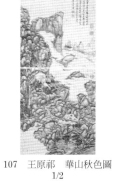

107　王原祁　華山秋色圖
1/2

105　王鑑
倣黃公望煙浮遠岫圖
3/5

112　石濤　黃山八勝圖冊
（鳴絃泉、虎頭岩圖）
1/2

124　月令圖（十二月）
低於4/5

117　梅清　九龍潭圖
1/2

113　石谿　報恩寺圖
1/2

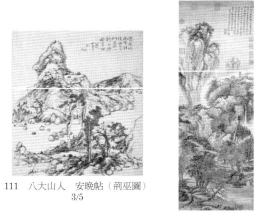

111　八大山人　安晚帖（荊巫圖）
3/5

106　王翬　溪山紅樹圖
2/3

123　錢維城　棲霞全圖
最上端

120　黃鼎　群峰雪霽圖
2/3

119　法若眞　山水圖
1/3

118　龔賢　千巖萬壑圖
2/3

121　袁江　王雲　樓閣山水圖屛風
2/3

116　戴本孝　文殊院圖
3/5

125　黃愼　山水墨妙圖冊（第一圖、第十二圖）
1/2　　　　　　　　　1/4

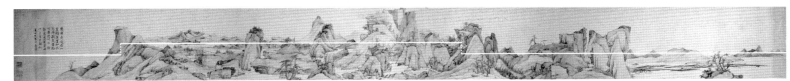

114　漸江　江山無盡圖卷
1/3←1/2←1/3

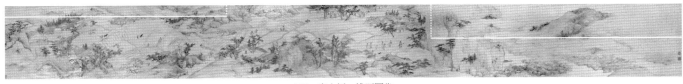

115　查士標　桃源圖卷
7/8←畫面上方之外←1/2

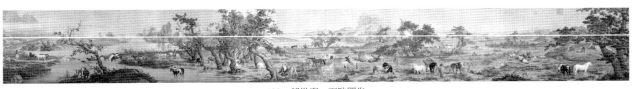

122　郎世寧　百駿圖卷
5/8

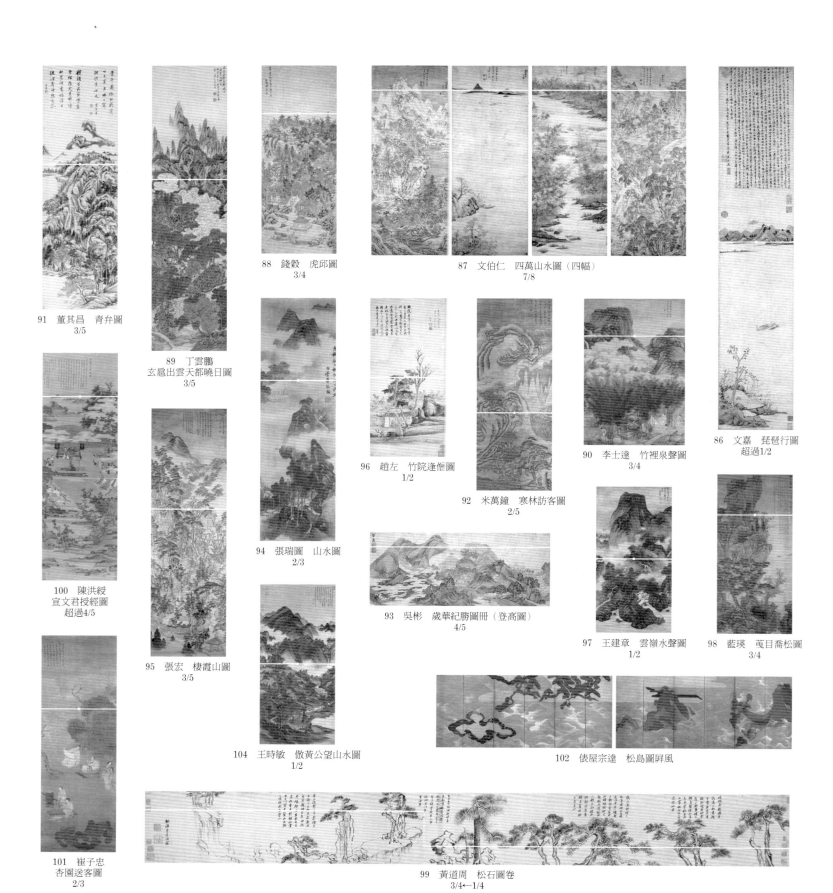

91 董其昌 青弁圖
3/5

88 錢穀 虎邱圖
3/4

87 文伯仁 四萬山水圖（四幅）
7/8

89 丁雲鵬
玄扈出雲天都曉日圖
3/5

96 趙左 竹院逢僧圖
1/2

90 李士達 竹裡泉聲圖
3/4

86 文嘉 琵琶行圖
超過1/2

92 米萬鐘 寒林訪客圖
2/5

100 陳洪綬
宣文君授經圖
超過4/5

94 張瑞圖 山水圖
2/3

93 吳彬 歲華紀勝圖冊（登高圖）
4/5

97 王建章 雲嶺水聲圖
1/2

98 藍瑛 莧目喬松圖
3/4

95 張宏 棲霞山圖
3/5

104 王時敏 倣黃公望山水圖
1/2

102 俵屋宗達 松島圖屏風

101 崔子忠
杏園送客圖
2/3

99 黃道周 松石圖卷
3/4←1/4

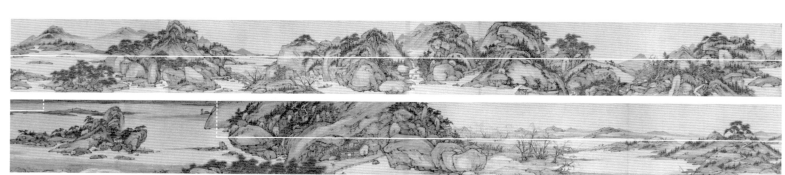

103 蕭雲從 山水清音圖卷
7/8←畫面上方之外←1/2

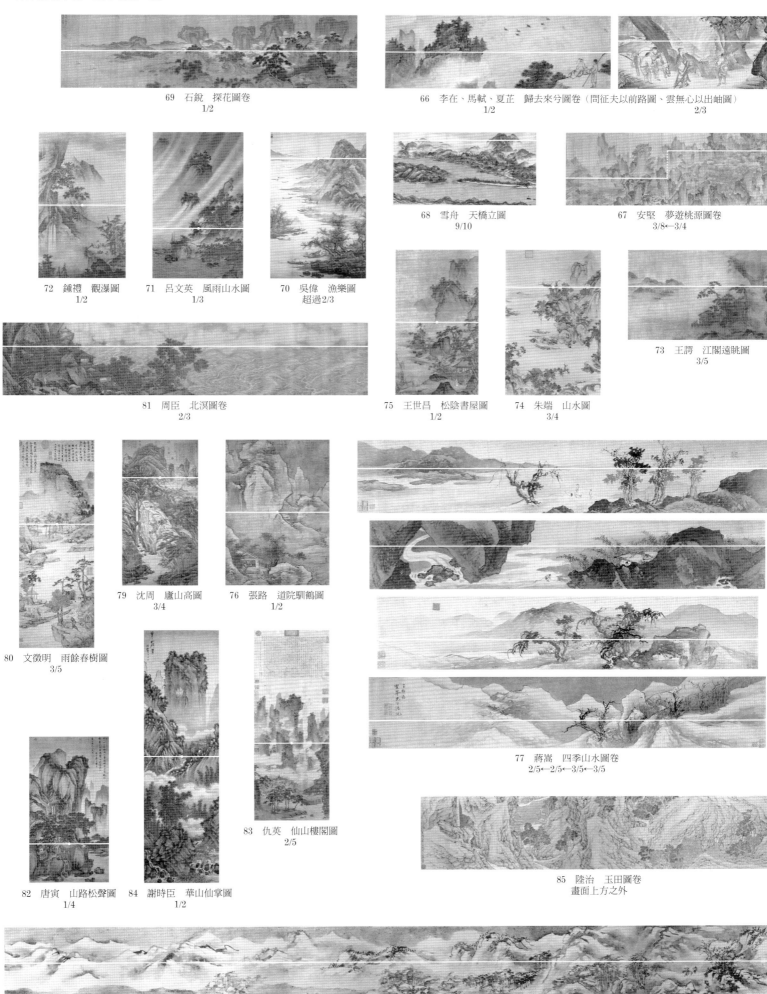

69　石銳　探花圖卷
1/2

66　李在、馬軾、夏芷　歸去來分圖卷（問征夫以前路圖、雲無心以出岫圖）
1/2　　　　　　　　　　　　　　　　　2/3

68　雪舟　天橋立圖
9/10

67　安堅　夢遊桃源圖卷
3/8→3/4

72　鍾禮　觀瀑圖
1/2

71　呂文英　風雨山水圖
1/3

70　吳偉　漁樂圖
超過2/3

73　王諤　江閣遠眺圖
3/5

81　周臣　北溟圖卷
2/3

75　王世昌　松陰書屋圖
1/2

74　朱端　山水圖
3/4

80　文徵明　雨餘春樹圖
3/5

79　沈周　廬山高圖
3/4

76　張路　道院馴鶴圖
1/2

77　蔣嵩　四季山水圖卷
2/5→2/5←3/5→3/5

82　唐寅　山路松聲圖
1/4

84　謝時臣　華山仙掌圖
1/2

83　仇英　仙山樓閣圖
2/5

85　陸治　玉田圖卷
畫面上方之外

78　史忠　晴雪圖卷
1/2

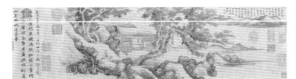

48　姚廷美　有餘閒圖卷
4/5

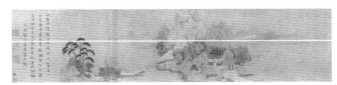

44　錢選　山居圖卷
超過1/2

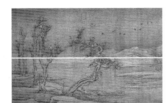

49　羅稚川　雪江圖
1/2

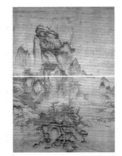

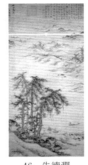

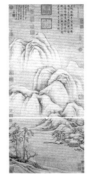

52　吳鎮　漁父圖
2/3

50　李容瑾　漢苑圖
3/4

47　唐棣　倣郭熙秋山行旅圖
超過1/2

46　朱德潤
林下鳴琴圖
4/5

45　曹知白　群峰雪霽圖
1/3

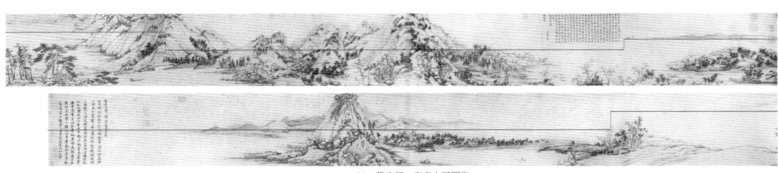

51　黃公望　富春山居圖卷
1/2←3/4←1/2←低於2/3

58　孫君澤　雪景山水圖
2/3

57　（傳）王振鵬　唐僧取經圖冊
（張守信謀唐僧財圖、明顯國降大羅眞人圖）
畫面上方之外　　　　2/3

56　迂睡圖
./3

55　冷謙　白岳圖
1/2

54　王蒙　具區林屋圖
畫面上方之外

53　倪瓚　容膝齋圖
低於2/3

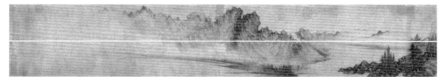

60　方從義　雲山圖卷
1/2

62　陳汝言
羅浮山樵圖
1/2

61　趙原
合谿草堂圖
3/5

59　盛懋　山居納涼圖
1/2

65　戴進　春冬山水圖（二幅）
1/2

64　王紱　秋林隱居圖
超過2/3

63　王履　華山圖冊

1/2　　　　　　　　　　　2/3

各作品地平線、基本視點一覽

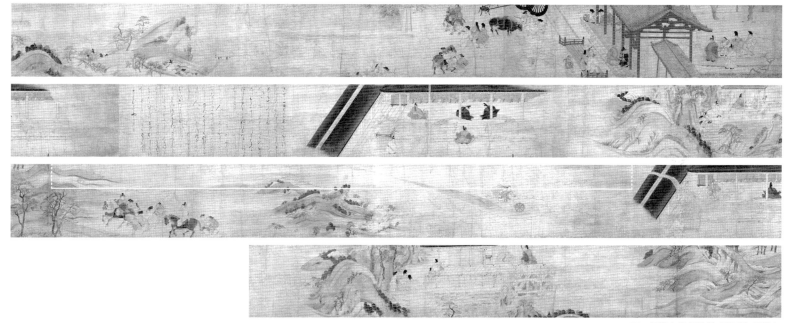

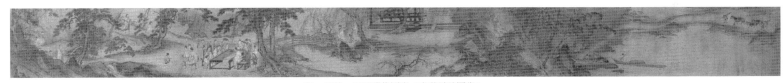

30 信貴山緣起繪卷（延喜加持卷）
畫面上方之外←2/3←畫面上方之外

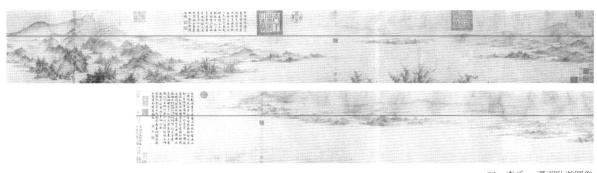

32 李氏 瀟湘臥遊圖卷
2/3

31 李唐 山水圖（對幅）
1/2

34 趙伯驌 萬松金闕圖卷
2/3

33 王洪 瀟湘八景圖卷（瀟湘夜雨圖）
2/3

35 馬遠 西園雅集圖卷（春遊賦詩圖卷）
畫面上方之外

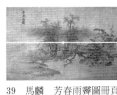

39 馬麟 芳春雨霽圖冊頁
1/2

37 李嵩 西湖圖卷
4/5

36 夏珪 風雨山水圖團扇
1/2

43 高克恭 雲橫秀嶺圖
1/2

38 梁楷 雪景山水圖
2/3

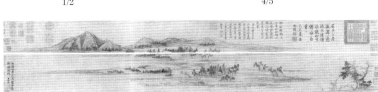

42 趙孟頫 水村圖卷
超過1/2

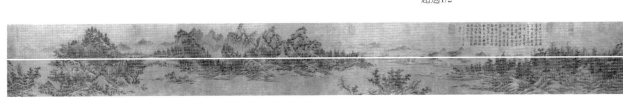

41 （傳）江參 林巒積翠圖卷
1/2

40 （傳）李山 松杉行旅圖
2/3

409

20　(傳)趙伯駒　江山秋色圖卷
1/2

17　(傳)王詵　煙江疊嶂圖卷
1/2

25　(傳)展子虔　遊春圖卷
3/4

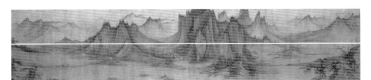

21　(傳)許道寧　秋江漁艇圖卷（漁舟唱晚圖卷）
1/2

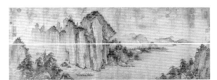

19　武元直　赤壁圖卷
1/2

29　騎象奏樂圖
（楓蘇芳染螺鈿槽琵琶捍撥）
9/10

28　敦煌莫高窟
第四四五窟北壁彌勒上下生經變相壁畫
9/10

27　敦煌莫高窟
第三二一窟南壁寶雨經變相壁畫
9/10

26　唐　懿德太子墓
墓道儀仗圖壁畫
畫面上方

18　李公年　山水圖
1/2

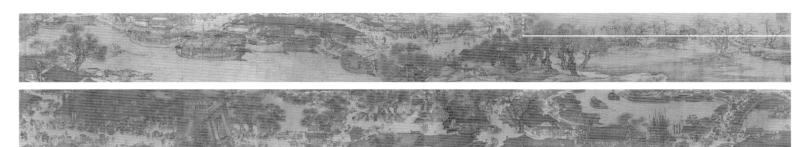

22　(傳)張擇端　清明上河圖卷
畫面上方之外←2/3

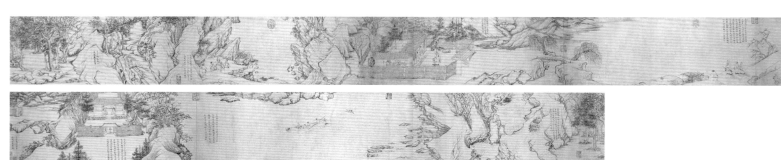

23　(傳)喬仲常　後赤壁賦圖卷
畫面上方之外

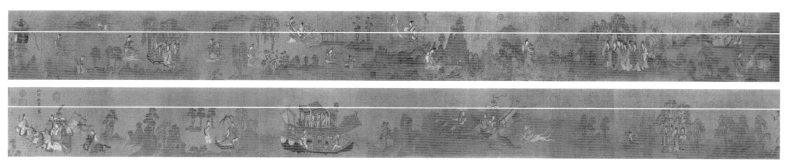

24　(傳)顧愷之　洛神賦圖卷
2/3

I　各作品地平線、基本視點一覽

凡　例

1　本一覽中，各作品的地平線或水平線，均以實線表示；用語方面，原則上只使用「地平線」。

2　在基本視點沒有移動的畫軸上，會在地平線中央標出稍大的點，以顯示基本視點的一點；而在視點同樣沒有移動的畫冊上，因畫幅相對狹小，故不特別在地平線中央標出基本視點的一點。

3　在畫卷上，由於基本視點是從卷首向卷尾移動，其軌跡即為地平線，無法定出基本視點的一點，因此亦不予標示。再者，基本視點前後的變化，同樣無法圖示出來。僅標示其高低變化，而當基本視點的高度呈不連續變化時，則用虛線予以銜接。若遇虛線超出畫面上方，則意謂基本視點位於畫面上方之外。

4　各作品名下方所標記的分數數字，表示地平線在畫面上的高度為何。1/2，意謂地平線位於畫面二分之一的高度。2/3←1/2，表示在畫卷上，基本視點，由卷首附近往卷尾附近，乃是自畫面二分之一的高度往三分之二的高度移動。此外，若其出現在畫面上方，則代表基本視點與地平線均位於畫面上方，若其出現在畫面上方之外，則意謂基本視點與地平線均設定於畫面上方之外。

5　關於地平線和基本視點，請參照將透視遠近法公式化的本論《（二）何謂山水畫的手法和原理？－其公式化：（1）透視遠近法－山水畫的手法和原理（Ⅰ）》。再者，（傳）董源《寒林重汀圖》（圖版2），為本書列為圖版的全部作品當中，唯一不依據透視遠近法之例外：有關其空間結構，因無法用簡單的數字和文字加以表示，請一併參見前述的本論。

6　本一覽的圖例，及表現前述《寒林重汀圖》空間結構的示意圖，是以小川的草稿為基礎，由庄野章子氏製成。

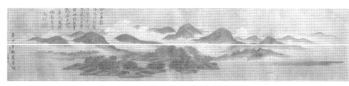

3　米友仁　雲山圖卷
1/2

2　（傳）董源　寒林重汀圖

1　郭熙　早春圖
1/2

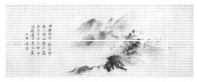

5　玉澗　山市晴嵐圖（瀟湘八景圖卷斷簡）
1/2

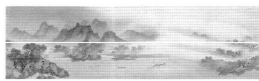

4　牧谿　漁村夕照圖（瀟湘八景圖卷斷簡）
1/2

12　（傳）巨然　蕭翼賺蘭亭圖
1/2

11　范寬　谿山行旅圖
1/3

10　岷山晴雪圖
4/5

9　（傳）關仝　秋山晚翠圖
4/5

8　葉茂臺遼墓出土
山水圖
（山弈候約圖）
1/2以上

7　（傳）荊浩　匡廬圖
2/3

6　（傳）李成　喬松平遠圖
1/2

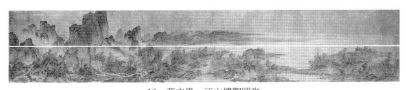

13　燕文貴　江山樓觀圖卷
1/2

14　夏秋冬山水圖（四季山水圖現存三幅）
1/2

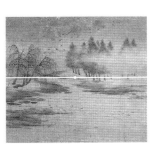

16　（傳）趙令穰　秋塘圖
1/2

15　遼慶陵中室四方四季山水圖壁畫
約3/4

411

資　　料

Ⅳ 事 項 索 引

Ⅲ　書名索引（含題畫詩文等）

Ⅱ　作品名索引（含傳稱作品、佚失作品）

I 人 名 索 引

索　　引

凡　例

1　本索引由人名、作品名、書名、項目等四個索引組成。書名索引，亦包含詩文等題名；事項索引，則收錄與繪畫相關的用語、地名、朝代名等重要詞彙。

2　本索引由作爲總論的「本論」和作爲分論的「本文」兩部分的詞彙組成。其中，本論的詞彙，以套用MS Gothic字體標示頁碼；本文的詞彙，則以套用MS Mincho字體標示作品編號。

3　索引的詞彙由小川選定，鈴木忍（東京大學東洋文化研究所技術補佐員）、植松瑞希（同研究所博士課程）、小林眞結（同碩士課程）三位負責製作完成。

審稿人及譯者簡介

黃立芸，日本東京大學人文社會系研究科博士，現任國立臺北藝術大學美術學系助理教授。翻譯本論、本文
　　數篇及序、後記，並審閱修訂全書譯稿。

邱函妮，日本東京大學人文社會系研究科博士，現從事臺灣美術史研究。翻譯本文35篇。

蔡家丘，日本筑波大學人間總合科學研究科藝術專攻博士，現任國立臺灣師範大學藝術史研究所助理教授。
　　翻譯本文32篇。

龔詩文，日本大阪大學藝術學講座博士，現任元智大學藝術與設計學系專任助理教授。翻譯本文26篇。

白適銘，日本京都大學藝術史博士，現任國立臺灣師範大學美術學系教授。翻譯本文15篇。

陳韻如，國立臺灣大學藝術史博士，現任國立故宮博物院書畫處研究員。翻譯本文13篇。

黃文玲，國立臺灣大學藝術史碩士，現任石頭出版（股）有限公司副總編輯。翻譯本文10篇。

作者簡介

小川裕充（Ogawa Hiromitsu），日本東京大學名譽教授。
1948年　出生於日本大阪市。
1979年　東京大學人文科學研究科博士課程中退。
1982年　日本東北大學文學部助教授。
1987年　東京大學東洋文化研究所助教授，1992年陞任教授。
2013年　東京大學東洋文化研究所退休。
期間歷任德國海德堡大學和中國北京日本學研究中心客座教授、東京大學東洋文化研究所東洋學研究中心長、日本美術史學會常任委員、東洋文庫客座研究員、東方學會理事，以及《國華》（朝日新聞社）編輯委員、《美術史研究集刊》（國立臺灣大學藝術史研究所）編輯委員、《美術史論壇》（韓國美術研究所）編輯諮問委員等職務。

小川教授長期關注山水畫在構成方面的傳承問題，由東亞繪畫史的觀點出發，以中國唐宋時代的繪畫史爲研究核心，擴及明清繪畫和日本、韓國繪畫，著作豐富，立論精宏。代表作《臥遊　中國山水画—その世界》集其四十餘年對中國山水畫史研究之精華，榮獲第二十一回國華賞。同時，小川教授遍訪歐美、澳洲、日本、香港、台灣各地的公私收藏單位進行調查，完成《中国絵画総合図録》續編和三編的編纂，爲中國繪畫史研究者提供了莫大的幫助，貢獻卓著。

重要著作及論文

《花鳥画の世界　10　中国の花鳥画と日本》（戸田禎佑合編），東京：学習研究社，1983年。

《世界美術大全集東洋編　5　五代・北宋・遼・西夏》（弓場紀知合著），東京：小学館，1998年。

《中国絵画総合図録　続編》（全4卷，戸田禎佑合編），東京：東京大学出版会，1998年。

《臥遊　中国山水画—その世界》，東京：中央公論美術出版，2008年。

《中国絵画総合図録　三編》（全6卷，板倉聖哲合編），東京：東京大学出版会，2013年（持續出版中）。

〈唐宋山水畫史におけるイマジネーション　（上）（中）（下）〉，《国華》，1034号、1035号、1036号（1980年）。

〈院中の名画—董羽・巨然・燕肅から郭熙まで—〉，《鈴木敬先生還暦記念　中国絵画史論集》，東京：吉川弘文館，1981年。

〈雲山図論—米友仁「雲山図卷」について〉，《東京大学東洋文化研究所紀要》，86号（1981年）。

〈雲山図論続稿　（上）（下）—米友仁「雲山図卷」とその系譜〉，《国華》，1096号、1097号（1986年）。

〈壁画における〈時間〉とその方向性—慶陵壁画と平等院鳳凰堂壁扉画〉，《美術史学》，9号（1987年）。

〈大仙院方丈襖絵考　（上）（中）（下）〉，《国華》，1120号、1121号、1122号（1989年）。

"The Relationship between Landscape Representations and Self-Inscriptions in the Works of Mi Yu-jen," *Words and Images: Chinese Poetry, Calligraphy and Painting*, N. Y.: The Metropolitan Museum of Art and Princeton: Princeton University Press (1991).

〈薛稷六鶴図屛風考—正倉院南倉宝物漆櫃に描かれた草木鶴図について—〉，《東京大学東洋文化研究所紀要》，117号（1992年）。

〈李唐筆万壑松風図・高桐院山水図—その素材構成の共通性について〉，《美術史論叢》，8号（1992年）。

〈黄筌六鶴図壁画とその系譜　（上）（下）〉，《国華》，1165号、1297号（1992年、2003年）。

〈相国寺蔵　文正筆　鳴鶴図（対幅）（上）（中）（下）〉，《国華》，1166号、1181号、1182号（1993年、1994年）。

〈武元直の活躍年代とその制作環境について〉，《美術史論叢》，11号（1995年）。

〈山水・風俗・説話—唐宋元代中国絵画の日本への影響〉，《日中文化交流史叢書　7　藝術》，東京：大修館書店，1997年。

〈北宋時代の神御殿と宋太祖・仁宗坐像について〉，《国華》，1255号（2000年）。

〈雪舟—東アジアの僧侶画家〉，《国華》，1276号（2002年）。

〈『美術叢書』の刊行について—ヨーロッパの概念"Fine Arts"と日本の訳語「美術」の導入〉，《美術史論叢》，20号（2004年）。

〈從燕文貴作品中的透視遠近法看中國山水畫透視遠近法之成立〉，《故宮學術季刊》，23卷1期（2005年）。

〈五代・北宋繪畫的透視遠近法—中國傳統繪畫的規範〉，《開創典範：北宋的藝術與文化研討會論文集》，台北：國立故宮博物院，2008年。

臥遊　中國山水畫的世界

作　　　者：小川裕充
譯稿審訂：黃立芸
譯　　　者：黃立芸、邱函妮、蔡家丘、龔詩文、白適銘
　　　　　　陳韻如、黃文玲
核　　　譯：黃文玲
執行編輯：黃文玲
校　　　對：蘇玲怡
排　　　版：鴻柏印刷事業股份有限公司

出 版 者：石頭出版股份有限公司
發 行 人：龐愼予
社　　　長：陳啓德
副總編輯：黃文玲
會計行政：陳美璇
行銷業務：洪加霖
登 記 證：行政院新聞局局版台業字第 4666 號
地　　　址：106 台北市大安區敦化南路二段 34 號 9 樓
電　　　話：（02）2701-2775　（代表號）
傳　　　眞：（02）2701-2252
電子信箱：rockintl21@seed.net.tw
劃撥帳號：1437912-5　石頭出版股份有限公司
製版印刷：鴻柏印刷事業股份有限公司
出版日期：2017 年 1 月　初版
定　　　價：新台幣 5400 元

ISBN　978-986-6660-35-1

本書中文版由小川裕充授權出版
原日文版『臥遊　中国山水画－その世界』
　　　　　於西元 2008 年由中央公論美術出版發行
全球獨家中文版權：石頭出版股份有限公司
有著作權　翻印必究

臥遊:中國山水畫的世界 / 小川裕充 作;黃立芸等譯.
　-- 初版 . -- 臺北市：石頭, 2017.01
　　　面：公分

　ISBN　978-986-6660-35-1（精裝）

　1.繪畫史　2.山水畫　3.畫論　4.中國

944.09　　　　　　　　　　　　　　　105023893